戲曲
演進史(一)

導論與淵源小戲

曾永義 ／ 著

三民書局

曾永義先生戲曲研究的當代學術史意義
——《戲曲演進史》代序

杜桂萍

回顧二十世紀以來的戲曲研究，曾永義先生是一位絕對不能忽略的學者。如今已年屆八十歲的曾先生可能自己都沒有意識到對於當代戲曲研究而言，他個人的學術貢獻如此之大，人格魅力如此奪目，以致海內外學人對他無比尊敬。當代人評價當代學者向來不是學術研究的最佳視角，不可能全然準確，也可能失之毫釐謬以千里，且很容易留給後人蓋棺論定的質疑。然學術之進步與發展又往往需要即時批評的效力，其可能裏挾著更豐富的文化敏感，更容易觸碰到學術之「箇中」，也便於及時反思、修正與論辯，能夠眾聲喧嘩當然更好。就我個人而言，這種當代視角的選擇，得自曾先生《戲曲演進史》的完成與出版，有幸寫序其實是一個不可多得的學習機緣。作為戲曲研究的晚輩和同一領域切磋多年的「同行」，我是曾先生學術思想的受益者，而緣於日常生活中「忘年交」的身份，也有知人論學的言說訴求。

反觀曾永義先生長達五十年的教學與研究工作，大致可以看到他以戲曲為主、俗文學為輔、韻文學為次的學術路徑。其主要學術成就集中於戲曲研究，卻因為「俗」和「韻」的視角介入和探討不休，而完善了一代之學的內涵和外延，讓二十一世紀的戲曲研究漸趨戲曲藝術本體，接近科學的狀態。《戲曲演進史》是關於這一狀態的總結性論述，是曾先生窮究一生之戲曲理念的闡說，是他

海納百川、揚棄與創新思考的凝聚。對於這部標誌性成果，曾先生本人亦繫念不已，在〈自序〉中強調說是自己「最後想要寫的一部書」，即使疾病纏身，依然魂牽夢繞，孜孜不倦。回想兩年前到臺北參與同題項目的論證，其時有關這部戲曲史的思考和寫作已基本周延完備，他仍然請來兩岸學人就進一步補充與完善加以研討，切磋對話之熱烈場景，至今依然栩栩在目。

與自己親炙之鄭騫、張敬等學者有所不同，曾永義先生的學術研究開始於一代傳奇名著《長生殿》。這部集文學、藝術大成的經典之作，為他進入戲曲研究提供了獨特的實踐標的，即從基礎研究入手，擷取其中之關鍵分別展開，最後綜合成系統性著述。由一部《長生殿》而擴展為對整個中國戲曲史的思考，這其實成就了曾先生的學術理念，並規範了其一生治學之門徑。他多次表示，這一獨特的學術理念與方法的自覺形成，可以追溯到最為崇敬的學術前輩王國維，總結說：「對於論題研究，先分析論題之構成元素，並對構成元素分別做基礎探討，然後取其精華以完成論題。這樣得諸靜安先生的治學方法，便成為我學術上的不二法門。即使到現在，我還是奉為圭臬，執此以往。」❶汲取傳統學術之精華以及其所帶來的終生教益，讓他始終理性地介入各種學術話題，並具體展開為一個個充實而飽滿的研究過程，五十年間發表論文一百六十多篇、專著二十餘種。這部思慮深遠、論述縝密的《戲曲演進史》更是這一學術理念的載體。

理念之達成往往依賴體系之建構，《戲曲演進史》顯然來自基於此而進行的長期的、精準的學術計劃，曾先生以往的著述可以獲得這種強烈的印象，而本書各個部分的前言和後記中亦可提取到

❶ 曾永義：《戲曲劇種演進史考述・自序》，北京：現代出版社、人民文學出版社，二〇一九年版，第七頁。

豐富的訊息。梳理他半個多世紀的科研實踐，很容易發現其呈現為金字塔式的完美形態。體現其思考成熟之精華要旨者，則可具體理解為由《戲曲學》（臺北三民書局，二○一六—二○一八年）、《戲曲劇種演進史考述》（現代出版社、人民文學出版社，二○一九年），以及這部行將問世的《戲曲演進史》（臺北三民書局，二○二一年）三大板塊構成。總括其要，或立足於戲曲劇種之紛繁，考證其文學與藝術本質發微、立懺，以見中國傳統戲曲之核心旨義所在；或著眼於戲曲藝術、體製和腔調三者之互動關係；或分門別類，從「戲曲藝術」、「戲曲文學」、「戲曲理論」三大維度出發，架構、摹繪出血肉豐滿的、立體的、動態的、歷史與邏輯相統一的戲曲演進史。晚出之《戲曲演進史》無疑同時擔負著修正與豐富、總結與提升的職能。可以看出，在諸多戲曲藝術元素中，曾先生的目光更多聚焦於「劇種」，視其為戲曲演進之「骨架」，肯定其屬於「綱領」性內容，注意圍繞其源生與衰展開相關論述，且多次發表了邏輯頗為自洽的解說：從藝術上入眼，其關聯著「小戲」、「大戲」的問題，從體製上考察，又涉及到宋元南戲戲文、金元北曲雜劇、明清南雜劇、明清傳奇、清代詩讚系劇種等，而藉助於腔調的視角，海鹽、弋陽、餘姚、崑山、梆子等單腔調劇種以及崑弋、皮黃、川劇、贛劇等雙腔調、多腔調劇種紛至沓來，另外還有作為「骨肉相連」之「肉」者的作家作品及相關的理論言說。的確，經此「推新出新」，曾先生長期思考的戲曲史諸問題，不斷被重新審視、探討辨明，戲曲之因應之道、賡續發展之路亦日漸清晰可依。如是之建構，中國戲曲長江大河式的繁衍漫漶和鋪展自如皆脈絡清晰，統緒昭然，且繁簡有序，盡入局中。其間有全景式的俯瞰與展開，也有錘金碎玉式的叩問、細掘和提取，千錘百煉的戲曲觀念亦於其間悄然達成，呈

現為「科學性」及其價值。尤其是，這擺脫了以往多以朝代為節點所進行的戲曲史敘述模式，契合了戲曲以「俗」為基本特徵的演述方式，以及中國傳統戲曲與詩、詞、文等交互影響、雅俗合流的基本走向。《戲曲演進史》具有全新之體貌，體現了中國特色、時代價值，回歸了戲曲之本體，又具有當代學術史的意義。

作為金字塔式學術體系建構之一種，《戲曲演進史》在曾永義先生的全部著述中，最具結構性地位和方法論意義。這不僅緣於其總結性論述的學術定位，還在於其起步於具體而微的基礎研究，凝聚著一位學人五十年的生命智慧，稟有因豐富而深厚、因堅實而恆久、因多元而傑出的特點。如是，才可理解何以其戲曲史以劇種為主軸所進行的歷時性敘述能夠成立，才能洞曉何以在繽紛多姿的戲曲史現象中，曾先生更善於捕捉戲曲文體之豐富性，並能以邏輯的方式展開。正是為了透闢闡發這一具有方法論意義的思考，曾先生專設【導論編】，首先將戲曲演進過程中的關鍵名詞一一擷出，就其命義、定位與演進形態加以討論，並以之切入戲曲史的敘述中。他認為，定位不準，必然觀點不明、理念不清，論述則容易出現漏洞。基於此而不避險難，逐一捕捉那些若隱若現於戲曲史之審視戲曲史的理解乃至具體的寫法，必須辨析明白，才能避免「百病叢生」的窘境。而以長江大河中的浮標，爬梳之、辨析之、解決之，而戲曲史研究中諸如「大戲」、「小戲」等關鍵性概念的提出和闡釋也因此而具有了史實之支撐、戲曲現象之回應。的確，何謂「戲曲」？關涉到戲曲史的敘述，必須明瞭何謂「淵源」、「雛形」，哪些是「形成」、「發展」，否則如「小戲」、「大戲」之緣何等提問，即一時難以明晰。正是基於這一創新性思考，曾先生又專門開闢【淵源小戲編】，以彰顯統緒梳理之重要。他認為，中國文化的傳統促成了「小戲」為戲曲之雛形，「大戲」為戲曲

四

之「發展完成」的形態與規則，未有小戲之鋪墊和陪伴，即未有大戲之成熟與澎湃，戲曲史的演進正是在這樣一個明暗交互、彼此生發的過程中展開。而對那些未具體而微的藝術元素，諸如漢魏樂府的豔、解、趨、亂等，唐宋大曲的散序、排遍、入破等，金元北曲之首曲、正曲、煞尾，與宋元南戲的引子、過曲、尾聲等，既為必要之構成，則辨求、揭示其定位以及傳承關係十分必要，如此方能捕捉到深隱於歷史「底層」中的繽紛現象，明瞭戲曲發展之規律，建構一部豐富多元、雅俗兼具的中國戲曲史。正是秉承這樣的理念，以及勤於思考、勇於辨難的精神，戲曲史諸多褶皺、多元層級中的問題方逐漸浮出水面，成為曾先生一一攻克之難點、不斷廓清之疑點。也是在這個梳理和考辨的過程中，有關問題紛至沓來，或如約而至，或不期而遇，最終皆入彀中，並於辨難解疑中逐漸明晰。曾永義先生的戲曲史觀念也是在這個過程中日益豐富，趨向完善。

曾永義先生受業於鄭騫、張敬等學術名師，從進入戲曲研究開始就彰顯出堅實的文獻功底，對於三千餘年的戲曲史料，瞭如指掌，如數家珍。他很多創發性的學術觀點往往以邏輯的形式功展開，但明顯來自戲曲文獻的梳理和把握。可以說，文獻考索與辨析是曾先生進入戲曲研究的有效前提，為其分析戲曲史現象，乃至進入任何一個艱澀冷僻的學術領域，都提供了游刃有餘的利器和開闢荊荒的能力。不過，對戲曲史的思考，他從來都不止步於對一般意義的文本文獻的考量，而是從文獻之多元內涵入手，拓展更為豐富的渠道與路徑。他將所秉具之乾嘉考證學功夫用在考古文物資料方面，以文物印證文獻，使之相得益彰；還注重田野調查資料之挖掘，以古今之眼窺見其生態現況，進而鑒定其藝術之質性與類型；還注重藝人與相關從業人員訪談資料的收集，以見其藝術之傳承、成就及其從事之甘苦，其他如當今劇場觀賞評論資料，往往就其商業劇場之演出實況、藝術呈現之

特色與成就之高低等見仁見智，亦為曾永義先生所重視。如是，藉助於現代傳播諸媒介資源，以及來自田野調查之豐富訊息，曾先生的學術研究從資料收集和研判的角度，已經表現為多個觸角的深耕細耘。這種觀念，來自對戲曲文體的認知以及對當代學術狀態的敏感，更是基於前人之經驗和當代視野的獨特考量。相關特點也一一反映在《戲曲演進史》中。如關於戲曲根源之爭論，曾先生立足於當代研究，以及古今相關文獻的分析，首先為「戲劇」、「戲曲」正名，進而發見了唐代後以宮廷小戲「參軍戲」，和民間小戲「踏謠娘」為代表之戲曲基本形態，其同源而異流的演進路徑，促成了或雅或俗、雅俗交化的戲曲演進過程，正是在這樣的思考下，他特別設計了於《戲曲演進史》的重要意義，或強調「關鍵詞」的定位之於戲曲史建構的重要意義。如是，這部戲曲史又較曾先生以往的研究成果表現出更為突出的才識豐贍、思慮縝密的特點，而其治學之嚴謹、述作之宏富、成就之突出，乃為其獲得海內外學人高度關注和好評如潮之原因，再次獲得了印證。

曾永義先生由古典戲曲兼及俗文學，旁及詩歌等韻文學的研究和創作，形成了其學術研究專門性和豐富性的結合。這使他的研究始終呈現出開闊的學術視野，又在這種多維度的掘進中形成了對戲曲史的別樣理解，更容易回歸文本，更趨近歷史現場，更利於有效處理戲曲之本質。在中國古代文化語境中，戲曲作為一種特殊文體，其形成之複雜，或者不是今人想像力可以輕易觸及的。其包蘊豐富，屬於俗文學，而浮出歷史地表的曲折進程，又說明其始終得益於雅文學之裹助。這樣一種源遠流長的藝術形態，其研究難度亦往往令人望而卻步。曾先生有關這一點的認知是理性的，又是

充滿學術認同感的。他從未忽略這一文體的豐富形態及其複雜性，上下求索而為之不懈。關於其定義，他如是解說：「中國戲曲是在搬演故事，以詩歌為本質，密切融合音樂和舞蹈，加上雜技，而以講唱文學的敘述方式，通過俳優妝扮，運用代言體，在狹隘的劇場上所表現出來的綜合文學和藝術。」❷ 在長達五十餘年的學術實踐中，他立足於其內，對相關之韻文、曲牌、腳色等的研究不遺餘力，又出乎其外，凡與戲曲生成、發展、衍化之外部環境相關者，均極力捕捉，專門闡釋，營造了一個戲曲繁衍生長的生態場域，其中之藝術元素豐富多樣、彼此牽繫、互相作用，而中國戲曲之長江大河就是這樣綿延橫亙於其中。也就是說，力求在多樣的、具體的、歷史的聯繫中把握文學藝術現象，是曾先生戲曲研究得以有效展開，且取得卓越成績所秉持的理念，而這一點顯然來自他對中國傳統文化的理解。他的戲曲研究成果始終呈現出貫通、全面和立體的特點，正是這一理念的註腳。

曾永義先生長期任教職於臺灣大學、世新大學等，兼職於大陸多所高校，有過訪學於美國哈佛大學等世界名校的學術經歷，但他與很多沐浴過歐風美雨的學者迥然不同，表現出的主要是一位中國傳統學人的性格、風采乃至治學理念、方式，戲曲研究的常用概念「本色」，其實更適合用來評價曾先生的為人為學。他真率自然的性格風度，以道義和俠義造福學界的行為方式，屢為四海學人領首稱道，而學術研究上的創見迭出，更為兩岸學人乃至海外學者矚目。他始終立足於中國文化傳統，以樸學之深厚學養、現代學術之思維與中華傳統文化之靈魂灌注其中，形成了既有當代學院派

❷ 曾永義：《戲曲源流新論》，北京：文化藝術出版社，二〇〇一年版，第九頁。

風采，又具有古典詩騷精神的豐厚成績。而這一特點，不僅體現在他富有個性風采的學術研究、創作推廣方面，還深刻影響了兩岸學術共同體的形成。從一九八九年首次進入大陸，三十餘年來，曾先生學術活動的多數內容與中國大陸息息相關。舉凡相關的學術會議、圖書出版、戲曲演出乃至田野考察等，很多令人敬重的工作都來自他的倡議、推動、設計和具體參與，而在這個過程中，兩岸學人加深了友誼、增進了瞭解，在切磋交流和共同進步中，促成了當代戲曲研究理論多元、充滿對話的嶄新時代。論及當下戲曲乃至(俗)文學、非物質文化等學術領域的成就，曾永義先生的學術研究、創作成績和特殊影響皆屬難出其右者，這已經成為兩岸乃至國際學術界的共識。而兩岸學人因為曾先生這份深摯、不可動搖、血濃於水的文化情緣，而強化了學術共同體的人文情懷和開闊視野。在這一過程中培育出、凝聚起的對中華文化的熱愛、歷史認同和文化自豪感，成就了曾永義先生作為兩岸學術和文化交流推動者翹楚的地位。

漫長的學術過程，映照著曾先生的孜孜不倦、勤勉不已和學術初心，時逢他八十歲誕辰，兩岸學人乃至國際好友皆在翹首以待例當舉辦的紀念和學術研討活動，可惜因新冠疫情的肆虐而一再按下暫停鍵。好在《戲曲演進史》將如期出版。藉此因由，我有了回眸曾先生學術生涯、致敬前賢的機緣。在當代學術史上，曾永義先生作為「這個人」，應該被歸入戲曲研究「中流砥柱」的行列，其所建構的以戲曲研究為核心的兩岸「學術共同體」更是一種特殊的存在；從這個意義而言，《戲曲演進史》作為戲曲研究的總結性著述，是當代學術共同體的集體成果。而如果打開聚焦個人的長鏡頭，則又可以視曾先生為一個生命的「異數」。或者可以這樣理解，其個性風采、人格魅力之所以過於耀眼，還在於他視親情、愛情、友情、人情為無價，並以之為人生豐富與圓滿的實踐追求。

事實上，他所理解的學術研究之落點永遠置放於「四情」上，考量學術，縮結人文，藉以凸顯視野、格局、使命和責任，彰顯愛與悲憫，正是曾先生的戲曲研究始終不乏理性又充滿激情的根本，也是他能夠在兩岸和平的文化追求中，注入豐盈的人文關懷與科學精神的原因。

古人以八十歲为「杖朝之年」，示以尊貴，給予敬重。儘管距曾先生八十周歲之誕辰日尚有時日，筆者仍以此文遙祝曾先生壽；同時頌禱我中華學術「國士」頻出，學術之公器意義得獲四海學人之多維闡發與真誠踐履！

辛丑年正月初六日寫定於北京香山

《戲曲演進史》自序

曾永義

《戲曲演進史》是我從事戲曲研究以來，最後想要寫的一部書。因為那應當是我研究戲曲的總成果。而我們知道「戲曲」是中國文學和藝術的綜合體，幾乎包攬歷來的中國文學體類和藝術品味，要探索得面面俱到，談何容易；何況作家作品，浩如煙海，燦如繁星，窮畢生之力，亦難以盡數閱讀。但是「明知山有虎，卻向虎山行」。五十年的歲月，我勇敢的走下去了。雖然我明知我的學養尚不周全，準備得還很不夠，但已深感時不我與的窘迫。心想如不趁此殘年，加緊努力，將自我遺憾。為此乃於數年前，大肆進行新舊論題之刪補與寫作；而今縱非大功告成，無憾可擊；亦堪稱「龐然大物，粗具輪廓」矣。我明知這樣的「龐然大物」，真是前無古人，不免貽笑大方；而「粗具輪廓」，則是以劇種之源生興衰的論述為始末，而非如向來之以朝代為制約，這樣的論述方式，也許更切合「戲曲演進史」的意義。至於之所以成為「龐然大物」，我明白自己對於資料貪多務得，探討考慮周延少缺；於是對於本末輕重就較疏於拿捏和勇於割捨。也因此我希望有將此「龐然大物」濃縮為簡約本的一天，使之能成為大學生進入戲曲研究的津梁。

對於《戲曲演進史》的研究著作，基本上我師法靜安先生的《宋元戲曲史》，那就是分題探討，首先解決關鍵性的問題。所謂「關鍵性的問題」，指這樣的問題如不予突破解決，戲曲史就根本無

法向前繼續研究開展。而戲曲史研究所存在的三大關鍵性問題，居然是：戲曲、南戲、北劇如何源生！南戲、北劇學者對其來龍去脈固多揣測紛紜，而對戲曲根源之「捉風捕影」，更由五基準建立識，所引發滋生識見上的歧異。若此「列國交鋒」，倘不「大秦一統」，真不知將伊於胡底！二十二說以爭論不休。

於是我仔細觀察、思考其故，發現所以致此，乃因為一些學術用語的概念命義，學者未有共「戲劇」、「戲曲」之分野：以「演故事」界定「戲劇」，為「戲曲」之前奏。其中「小戲」、「大戲」、「戲文」、「南戲」、「北劇」、「腔調」、「聲腔」、「唱腔」等名詞命義之定位。其中「大戲」、「小戲」為「戲曲之雛型」；「大戲」為「戲曲之完成」。「戲曲」分「小戲」、界定「戲曲小戲」。於是就先秦至唐代以前文獻中，考述合乎「戲劇」與「戲曲小戲」界義之劇目，發現距今三千數百年前之殷商《方相氏》為最早之戲劇劇目，乃以之為戲劇之起源；而戰國荊楚間之《九歌》為首先之「戲曲小戲」，乃以之為戲曲之起源。於是又往下梳理，進而發現唐代宮廷小戲「參軍戲」及其嫡裔「宋金雜劇院本」之轉型與蛻化為南戲北劇之科諢以及清代之曲藝相聲，實自成體系而源遠流長。而唐代同時另有民間小戲「踏謠娘」及其嫡裔宋金「爨體」、「雜扮」，明代「過錦戲」，乃至於近現代地方小戲，更是一脈相承，滋生繁衍於各地鄉土。而也因此建立成就了本書的〔戲曲淵源小戲編〕。

再就本書所考得的〔戲曲小戲劇目〕來觀察，則西漢之《東海黃公》、《古豚曹》，東漢之《鄭叔晉婦》，三國之《遼東妖婦》和《慈瀍訟門》，以及唐代宮廷優戲「參軍戲」《崔公療妒》、《魏王掠地皮》、《知訓使酒罵座》、《繫囚出魅》、《三教論衡》、《焦湖作獺》、《真最藥王菩薩》、《病狀內

黃》、《旱稅忤權奸》等九個劇目，都同具「角觗遺風」，上下傳承不變。即就唐代民間戲曲小戲《踏謠娘》和傀儡戲《鴻門宴》、《尉遲恭戰突厥》，也莫不沾染其「角觗」氣息。即此亦可見，中華文化傳統力之博大堅韌與緜遠。而如果再分析此種小戲劇目之構成元素，則《東海黃公》與《古傺曹》之雜技武術，「參軍戲」之散說滑稽或寓以諷諫，《遼東妖婦》與《踏謠娘》之歌舞諧謔，則均為其藝術之特色。也就是說，小戲每就其基礎元素見其藝術質性。

其他戲曲小戲劇目，如《西涼伎》、《鳳歸雲》、《義陽主》、《麥秀兩歧》雖亦有其源生與形成，但風行不出有唐一代，自不能與上述具西漢角觗遺風者相比擬。

而也因此使我們可以看出，小戲因是戲曲雛型，其構成之元素較為簡單鄙薄，至多以其一二元素顯現其特色，但易於隨生隨滅；而其能發展為大戲者，必有堅實之傳承力，有如唐代優戲之往宮廷小戲「參軍戲」、「宋金雜劇院本」一路轉型更新；有如唐代民間小戲《踏謠娘》之往「孌體」、「雜扮」、「過錦」、「地方小戲」滋生繁衍。

然而何以「戲劇」既已見於三千數百年前的殷商，「戲曲小戲群」亦已見於兩千五百年前的戰國荊楚；何以「戲曲大戲」要等到南宋中葉才出現南曲戲文，金末才出現北曲雜劇呢？這是學者常感疑惑的問題。著者以為：那是因為戲曲大戲構成的元素有九個之多，每個元素都要發展到相當成熟的程度，尤其其中最重要之詞曲系曲牌體說唱文學之聯套結構，於北宋「諸宮調」和南宋「覆賺」才算初步完成，而元素與元素間更要有作為結合乃至融合的溫床，才能組為藝術的有機體。而這樣的溫床，必須等待至晚唐五代以後都城坊巷制結構崩解後，都城街市制於北宋興起，仁宗朝「瓦舍勾欄」逐漸形成商賈百藝薈萃之地，子弟浮浪遊戲之所，而樂戶歌妓與書會才人充斥其間之

後；對於戲曲大戲的成立，才能成為有力的推手。所以「瓦舍勾欄」不只是孕育大戲諸元素的溫床，也是促使大戲成立的催化劑。也因此本書特以專章，詳於考述。

那麼做為戲曲大戲成立的南曲戲文和北劇，又是如何源生、形成和發展的呢？我發現了學者未嘗考慮到的切入點，那就是南戲與北劇的諸多名稱中，實標幟蘊涵著其本身源生形成乃至發展的歷史；這就好像一個人所擁有的諸多頭銜中，實記錄其一生的生命歷程一般。於是我從南戲諸名稱中，考得「鶻伶聲嗽」為其溫州鄉土小戲源生時之名稱，「永嘉雜劇」或「溫州雜劇」為溫州鄉土小戲汲取官本雜劇成長為「小戲群」而向外流播時之名稱；重其「文」則稱「戲文」，重其「曲」則稱「戲曲」。而「永嘉戲曲」則為其流播江西南豐時，尚保持劇種特色之名稱。同樣的，我又從北劇諸名稱中，考得金「賺」等說唱文學壯大成形為大戲之名稱；重其由「小戲群」過渡到大戲時之名，「院本么末」為其源生時之根本，金末「院么」為「院本么末」之省稱；因為那時院本已將副淨散說主演，改由副末主唱套曲；故云。至「金蒙么末」，大戲「么末」始興於金蒙民間。又稱「朗末」，因其「末色」歌唱四折北曲，為第一顯著之主角，故以「么」、「朗」予以彰顯。往後「蒙元么末與元雜劇」大盛於北方，所以稱「元雜劇」，乃因為元世祖於至元八年（一二七一）改國號為元，其後盛行於民間之「么末」已實為一代之劇種，因此史家皆仿宋雜劇而稱之為元雜劇，於是至元十六年（一二七九）南北統一，北曲雜劇開始南移而以杭州為中心，其間約從元成宗元貞元年（一二九五）至英宗至治三年（一三二三）是為元雜劇南北全盛期。而從元泰定帝泰定元年至順帝至正二十七年（一三二四─一三六七）是為元雜劇衰落期。至明初太祖洪武元年至憲宗成化二十三年（一三六八─一四八七）長達百二十年間，雖北曲雜劇仍

以主流劇種行天下，但已屬餘勢蕩漾期。

我不敢說對於南戲北劇的來龍去脈，我的考述確實可據，但起碼已具科學性的建立了它們的統緒，有此「統緒」，然後「戲曲演進史」才能前承後繼的開展下去。也就是就前承而言，唐代「宮廷小戲」系統參軍戲之嫡裔小戲群「金院本」，終於源生發展為大戲「北曲雜劇」，綿延金元明三代；而唐代「民間小戲」系統《踏謠娘》之嫡裔宋代鄉土小戲「鶻伶聲嗽」，終於發展為大戲「南曲戲文」風行宋元明三朝。然而其各自之後繼又如何？

我又發現由於忽必烈的大一統，於是同時存在於元人治下的南戲北劇，雖勢力有北強南弱之別，但也擋不住彼此由交流而交化，畢竟在劇種體製規律上產生轉型蛻變的現象。考其歷程，則南曲戲文先有音樂北曲化軌跡，首見《宦門子弟錯立身》與《小孫屠》；其次唱詞文士典雅化完成於元末高明《琵琶記》。至明嘉隆間魏良輔以崑山腔為基礎創發水磨調，梁辰魚始以所製《浣紗記》為載體歌唱；是為南曲戲文唱腔之崑山水磨調化。而轉型蛻變為呂天成《曲品》所稱之「新傳奇」，亦即今日吾等於戲曲史上所稱之「明清傳奇」。

而另以北曲雜劇為母體者，亦於元中葉以後逐漸在唱詞上文士雅麗化，而至明初明中葉南曲化與日俱深；至魏良輔以後，其唱腔終究亦不免崑山水磨調化；於是北曲雜劇之母體，歷經此文士化、南曲化、崑山水磨調而轉型蛻變為余之所謂「明清南雜劇」。「南雜劇」之名雖非出之於我，但卻是由我所詮釋和定位。

學者都知道也討論到由南戲到傳奇必有質變，但其「質變」為何？所見都不免零碎；而在下之

「三化說」，雖統為犖犖大者，亦且舉證不少，未知讀者以為然否？

以上系戲曲體製劇種的源生、形成和衍變的「演進史」；而戲曲以詞樂分，另有詩讚系板腔體劇種與詞曲系曲牌體劇種兩大體系，前者興於晚明以後各地方腔調之腔調劇種，後者為歷代體製劇種而歸結為崑山水磨調者之腔調劇種，前者「俗」，總稱「花部亂彈」；後者為「雅」，單稱「雅部崑腔」。「花雅」之爭衡推移，大見於康乾之際，至道光二十年（一八四〇）花部亂彈諸腔西皮、二黃形成複合腔體而演出詩讚系戲曲，是為「皮黃戲」；同治六年（一八六七）皮黃戲於北京京化完成，向外流播天津與上海，而戲曲藝術之核心主導者，也由劇作家移到演員身上，而亂彈諸腔與崑腔爭衡推移的結腔體為主，而戲曲藝術之核心主導者，也由劇作家移到演員身上，而亂彈諸腔與崑腔爭衡推移的結果，也產生了崑弋、崑京、崑梆、京梆、崑亂等複合腔體，反而彼此合流壯大為新劇種。

則從其亂彈諸腔之與雅部崑腔之爭衡，見其推移之現象與新劇種之源生與形成。希望這樣的論說章法還算清楚明白。

可見本人對於「戲曲演進史」的論述，是將戲曲分為小戲系統、大戲系統；大戲系統又分為體製劇種、腔調劇種，體製劇種更別為南戲、北劇，及其交化蛻變轉型之傳奇與南雜劇；而腔調劇種製劇種、腔調劇種，加以系統化論製劇種之體製規律、腔調、腳色為輔佐，加以系統化論述，而置於最適當之篇章。

而本書既以劇種之演進為骨架外，還以劇種之體製規律、腔調、腳色為輔佐，加以系統化論述，而置於最適當之篇章。而同時附著於此骨架載體之「軟體內容」，則有三種類型：其一為劇種之背景、劇目、題材；其二為劇種之理論、藝術與搬演；其三則為筆力較濃重之作家與作品之述評，作家生平重其與作品相關之事跡；作品從其題材運用、主題思想、關目布置、排場處理、音律得失、語言質性、人物塑造、科諢調劑等綜合鑑別其良窳、特色、地位，並藉此總體觀察劇種在文

學藝術上演進之趨勢。

而由於「偶戲」是偶人演出的戲曲，畢竟與真人演出的戲曲有別，故本書另立「偶戲編」專論之。若論中國偶戲之起源形成，最早之傀儡，當係先秦之喪葬俑結合大桃人與方相氏辟邪除煞之功能，兩漢因之而為喪家樂，進而用於嘉會歌舞，使傀儡粗具「戲」之意義。北齊以後，傀儡有號為「郭公」、「郭禿」，為「俳兒之首」，導引演出歌舞雜技，是為傀儡百戲時期。至隋煬帝「水飾」（即水傀儡）而達巔峰，並進入演出故事之傀儡戲劇時期。唐代說唱文學發達，傀儡乃用為說唱之憑藉；到了兩宋，可說是偶戲登峰造極的時代，前代水傀儡、懸絲傀儡之外，又增加以竹木棍操作之杖頭傀儡；以小孩模擬傀儡動作之肉傀儡；另一種以火藥發動，謂之藥發傀儡。五種中只有藥發傀儡是百戲特技，其餘四種都能百戲，也都能戲劇、戲曲。兩宋另有影戲，有雜技性的手影，有可以演出戲劇、戲曲且加以雕繪的紙影和皮影。元明清三代之偶戲只是兩宋之餘緒。至於布袋戲之源起，當係乾隆間由安徽鳳陽之「肩擔戲」傳入江蘇揚州，從而流播頗廣，其流入福建泉州者，以其「掌中弄巧」稱「布袋戲」，始見嘉慶刊本《晉江縣志》卷七十二。

又由於清朝乾隆以後，進入「近現代時期」，戲曲的發展亦起了很大的變局，譬如劇壇由詩讚系板腔體體獨霸。演員佔據舞台藝術中心；促使流派藝術興起，全本戲沒落而折子戲繁興；晚清以後海禁大開，民初以來東西交流，更是一番新氣象，乃將此時期之戲曲統歸於「近現代戲曲編」。因近人論之已詳，故本書較為簡約。最後專闢一章介紹臺灣戲曲劇種，首先少述清代與日劇時期所見之戲曲劇種，其次考述其重要之戲曲劇種梨園戲（南管戲）、亂彈戲（北管戲）、歌仔戲之來龍去脈。指出梨園戲實為宋元南戲之嫡裔，其音樂應為宋大曲之遺響，極具藝術文化之地位與價值；而

亂彈戲之「福祿」源起西秦腔，經江南而傳入；其「西皮」為未京化而南流之皮黃，經閩西閩南而輸入，亦皆不可等閒視之；而歌仔戲則為臺灣土生土長之地方戲曲，然其源生之兩大根源歌仔戲與車鼓實均來自閩南；而方其成為戲曲之後，卻又回傳閩南；即此亦可見閩臺文化之關係是何等密切。其他見於臺灣之戲曲劇種，則止作簡要之敘述。

由於本人特別重視本書開頭之前提，要能有周全之導引；本書結束後，要有總體之審思與觀察。因之皆不惜篇幅分別以六章、八章各自獨立成編，而結撰為【導論編】與【結論編】。也因此於自家民族文化的原生者具有特色則是必然的。若欲求本書之周延完整性，自以一併論述為佳；但因其涉及廣遠龐雜，實非本人力之所能及，只好按照傳統寫法，以歷代漢族戲曲為論述內容，讀者鑑之。

本書走筆至此，可算全文完成。回顧一九七一年以副教授任職臺灣大學中文系。即有撰著「戲曲演進史」之志，匆匆歲月，竟然五十年已從案頭消逝。檢點堆疊手稿，雖然龐然有餘，但深恐堅實識見不足。而可以告慰者，全書除一些小注出諸助理按核，及本人於大病之中，〈吳江諸家簡述〉、〈明清傳奇其他作家簡述〉由盧柏勳代為完成之外，書中每一字每一句皆經歷本人親手撰著；所以說這「龐然大物」是本人五十年心血亦無不可。而由於本人寧做「今之古人」，故寫作不假藉

證實了本人「貪多務得」的弊病，更呈現了本書「龐然大物」的庸俗。希望濃縮本《戲曲演進史》能有早日出版的一天，使之能「面目一新」。

而要特別說明的是，中華民族共有五十六個「宗族」，漢族之外有五十五個「少數民族」；這五十五個「少數民族」，同樣有他們各自的戲劇或戲曲，其被漢族戲曲同化者是一回事，但其根源

電腦。沒想長年來這雜亂無章的「手稿」被臺北國家圖書館視為「珍品」，罄我其他所有，一併收

錄典藏；二〇二〇年七月一日還在國際會議廳為我舉行一場盛大的捐贈儀式，使我倍感榮寵。

在庶務上協助我完成這「龐然大物」的助理，都是我的及門弟子，前有李佳蓮、李相美、陸方龍、顏秀青，後有吳佩熏、盧伯勳、莊詠晴等，他們都用心用力，使我節省許多氣力。其中顏秀青前後十三年，襄助頗多；而吳佩熏從大學本科，直到今天臺大中文系兼任助理教授、科技部博士後研究，沒離開過我身邊。尤其近數年正是本書進入緊鑼密鼓的時候，佩熏裡外打點，使之順利運行，其工作量之繁重不難想像。而新學期開始，我感覺體氣轉衰，難於再一口氣講授三小時；因此請佩熏在世新和臺大的「戲曲名家名作專題」課堂上，協助我主持部分討論課程，她的表現不止聽講的博碩士生和旁聽之校外教授讚美；我心中更欣欣然的感受到：「佩熏蓋得我學矣！」

對於三民書局創辦人劉振強先生之禮遇信任讀書人，我非常的感佩。也沒想二十幾年前，自從他和我簽了第一部預約書《俗文學概論》後，我的「稿債」就接連不斷，縱使他已為我出了七本書，而我眼前這「龐然大物」他也不放過，早在他仙逝之前就和我又「一言為定」了。我們許多朋友都很懷念振強先生，而他的哲嗣仲傑先生，克紹箕裘，同樣散發著文化人的溫馨。但願我這「龐然大物」不教他們和讀者失望才好。

而我的身體，一方面年登耄耋，已不似從前；一方面專注寫作，精神緊繃；常常夜晚睡覺猶在思考問題，以致睡眠品質逐漸轉差，苦不堪言。老妻陳媛，虛心耐心照拂鼓勵，求醫禱告，備嘗艱辛；看在眼裡，我實在不捨；心想，為此「龐然大物」，值得嗎？而今「龐然大物」既已成型，醫生生朋友們為我會診，指點良方，皆謂回春有望。我心中要感激的人很多，如郭守成兄弟⋯⋯、李惠

綿徒兒……，尤其和我日夜廝守的老妻。

最後要感謝在北京師範大學的長江學者杜桂萍教授，在學術上她是知音，在交情上她是妹子。她費心為我作序，揄揚有加，使此「龐然大物」居然顯露幾分榮光。我們都盼望兩度因全球新冠肺炎而延後舉辦的「二〇二〇年戲曲國際學術研討會」，果然能在改由臺灣戲曲學院獨力承接的「二〇二一年戲曲國際學術研討會暨祝賀曾永義院士八十榮慶」上實現，那麼我們就可以和許多海內外的戲曲界朋友同道在台北「相見歡」了。那是二〇二一年金秋九月，希望老天爺玉成！

二〇二〇年九月二十八日上午曾永義序於臺北森觀寓所

附記兩則：

其一，本書對於「戲曲演進」脈絡之建構（詳閱【結論編】〈壹、戲曲劇種演進之脈絡〉）：

1. 本書分十編，首尾為【導論編】、【結論編】互為起結，起為引導讀者進入「戲曲」，結為對「戲曲」全面之觀照。

2. 其他八編為論述「戲曲演進史」之主文。

3. 其【淵源小戲編】，探討戲曲之源生，以「演故事」者為「戲劇」；以「合歌舞用代言演故事」者為「戲曲小戲」，則「戲曲」實為「戲曲」之前奏，因就文獻考述先秦至唐代文獻所見之「戲劇」與「戲曲小戲」劇目。

4. 在唐代的「戲曲小戲」有「參軍戲」與「踏謠娘」，前者源出並演於宮廷，後者滋生自民間。「參軍戲」演為宮廷小戲系統，宋金雜劇院本即為其嫡裔，其金院本亦於蒙元北曲雜劇中，與之或前後同臺搬演，或於劇中作插入性與融入性之排場調劑。「踏謠娘」則發展為民間小戲系統，宋金「爨體」、「雜扮」、明代「過錦」和近現代地方小戲如秧歌、花鼓、花燈、採茶等皆其嫡裔。

5. 宮廷小戲「院本」又發展為「院幺」、「幺末」、「雜劇」，實為金蒙元明「北曲雜劇」源起之脈絡；而「民間小戲」浙江溫州之「鶻伶聲嗽」又發展為「永嘉（溫州）雜劇」、「戲文」、

6.「戲曲」，實為宋元明「南曲戲文」源起之統緒。

「北曲雜劇」與「南曲戲文」在元代一統天下交化：其以北劇為母體者，經「文士化」、「南曲化」、「崑山水磨調化」之「三化」而蛻變為「南雜劇」；其以南戲為母體者，經「北曲化」、「文士化」、「崑山水磨調化」之「三化」而演進為「傳奇」（即呂天成《曲品》所謂之「新傳奇」），其間經歷「明改本南曲戲文」與「明初新南戲」兩階段。

7.「北曲雜劇、南曲戲文、南雜劇、傳奇」皆以外在結構之體製規律分野，可總稱系屬為「體製劇種」。而明中葉以後，以方言為方音載體之地方性語言旋律勃興，在本地者稱「土腔」，流播在外者則以源生地為名。如溫州腔、海鹽腔、弋陽腔、餘姚腔、崑山腔為五大「腔調」；又因「腔調」為歌者所必須，方能以之為基礎，施展其一己特色之「唱腔」，所以「腔調」也往往成為劇種的辨識基準，是為「腔調劇種」；所以它和「體製劇種」對劇種的辨識分野，在基準上是是不相同的。

8.明末清初以後，劇壇以地方性腔調大行其道，滋生許多地方性腔調劇種。其犖犖壯碩者如弋陽腔轉名京化之高腔，源出西秦之梆子腔系，梆子腔流播湖北而為「襄陽調」，亦即「西皮腔」，流播江西宜黃之宜黃腔，再傳至江浙，因語言音近音同之訛變而「宜黃」又有「二王」、「宜王」與「二黃」之不同寫法與稱呼。終以「二黃腔」為名，凡此強勢之地方性腔調被歸為「花部」，水磨調被歸為「雅部」，而有「花部雅部之爭」，使戲曲之演進，形成「雅俗推移」之現象，由康熙至同治間達二百餘年之久，其結果由西皮、二黃形成之「複合腔」即「皮黃

腔」取得劇壇盟主，由此而在北京形成皮黃戲與京戲。

9.「偶戲」雖亦戲曲之屬，但由偶人代替真人演出，且係由一演師以全知觀點代言，實為說唱文學藝術之綜合體，與真人妝扮之戲曲畢竟有別，故別立〔偶戲編〕說其來龍去脈。

其二，全書以「導論」、「結論」，各編以「序說」、「結尾」，編下各章以「引言」、「結語」，章下各節以「小引」、「小結」彼此相為對應。

二〇二一年二月十四日辛丑年初三
二〇二一年三月九日潤稿補充

目次

甲〔導論編〕

序說

本書《戲曲演進史》顧名思義，旨在條理論述「戲曲」劇種體製規律、理論主張、文學藝術等方面之演變發展的歷程。而論述時為了行文方便，易於與讀者取得共識，所以對於「戲曲關鍵詞」的命義，首先作定位的考述，將「戲劇」、「戲曲」、「小戲」、「大戲」、「腔調」、「聲腔」、「唱腔」、「戲曲劇種」等常被混淆或本身內涵迷亂的重要名詞來加以討論，希望取得最合適的詮釋。其次對於「戲曲研究」中有關戲曲史、戲曲理論史，學界至今之成就得失，作回顧與檢討，從而為本人建構《戲曲演進史》，立下篇章的基礎，似乎更為重要。

此外，本人又認為讀者在開始認知「戲曲的來龍去脈」之前，如果能知道其「歷來戲曲之『遭遇』」，縱使長年為人所鄙薄，但為有識者所肯定，而揄揚為韻文學之極致，表演藝術之集大成。其「戲曲創作之動機與目的」，實緣於作家欲以之為諷諭、教化、抒憤、游藝、主情，無不各盡其妍，各盡其韻；而晚近或墮落為「政治工具」，就大大違背孔子所謂「君子不器」了。

再就戲曲之緣生及其內涵藝術而言，則與宗教、說唱均有極密切之關係：先秦戲劇、戲曲小戲之源生，無

不來自儺儀；今日之儺戲仍是「儺」、「戲」雜揉，寺廟劇場依然宗教儀式與戲曲演出交互迭運；戲曲宗教劇蘊

含豐富之庶民意識與思想、說唱與戲曲衣缽相承的成就歌樂三體系：踏謠體、詞曲系曲牌體、詩讚系板腔體；

說唱給予戲曲在題材、樂曲和表演三方面的滋養，更是非常的豐富。

　　就因為以上三組論題六個篇章，都有先行閱讀的意義，所以本書先同置於〔導論編〕。讀者鑑之。

第壹章　歷來戲曲之「遭遇」

引言

我從事戲曲研究，從一九六四年九月肄業臺大中文研究所碩士班，以「洪昇及其《長生殿》」為論題算起，迄今已五十數年。對於「戲曲」已無疑的認為：它是韻文學的頂峰，是表演藝術的極致，是民族文化最具體而完整的表徵。可是戲曲卻長年被鄙薄為「不登大雅之堂」，縱使今日之最高學術殿堂，尚有一二「耄耋碩儒」斥為「沒有思想」、「沒有文化」，可見其觀念之「根深柢固」。

一、戲曲歷代被鄙薄

若論戲曲之被鄙薄，已早在其淵源形成過程中的「倡優雜技」時代，見於文獻最早的是《隋書‧柳彧傳》。❶柳彧把隋代「俳優雜技」的庶民歡樂，視之為「穢嫚鄙褻」，認為會因此「竭貲破產」，會「男女混雜，穢行滋生」，會「盜賊由斯而起」，為害甚大。這種觀念，到了南宋更「變本加厲」，見於以下三段資料：

1. 宋陳淳（一一五九—一二二三）〈朱子守漳實跡記〉❷

2. 〈宋郡守朱子諭俗文〉❸

3. 宋陳淳〈上傳寺丞論淫戲〉❹

所云「朱子」，即朱熹（一一三〇—一二〇〇），字元晦，原籍婺源（今江西婺源縣），寄籍福建建陽縣。宋高宗紹興十八年（一一四八）進士，累官煥章閣待制。光宗紹熙元年（一一九〇）知漳州，三年後去任。陳淳，字安卿，號北溪，福建龍溪人，朱熹知漳時，嘗從之學。寧宗嘉定十一年（一二一八）特奏名，授安溪主簿，不就。傳寺丞即傳壅，字仲珍，晉江（今福建泉州）人，傳伯成（一一四三—一二二六）子，寧宗慶元二年（一一九六）進士，嘉定十二至十四年（一二一九—一二二一）知漳州，歷官大理寺丞。❺由上面三段資料，可見

❶〔唐〕魏徵等撰：《隋書》（北京：中華書局，一九七三年），卷六二，《列傳第二十七》，頁一四八三—一四八四。

❷〔宋〕陳淳：〈朱子守漳實跡記〉，〔清〕李維鈺原本，〔清〕吳聯薰增纂；〔清〕沈定均續修：《光緒漳州府志》，卷四七《劄》，頁九—十，總頁八七五—八七六；又收入〔清〕李維鈺原本，吳聯薰增纂，沈定均續修：《光緒漳州府志》，卷三八《民風》，〈宋陳淳傳寺丞論淫戲書〉，頁一七—一八，總頁九二二。

❸〔清〕李維鈺原本，〔清〕吳聯薰增纂；〔清〕沈定均續修：《光緒漳州府志》，收入《中國地方志集成·福建府縣志輯》二九冊（上海：上海書店，二〇〇〇年據清光緒三年（一八七七）芝山書院刻本影印），卷三八《民風·宋郡守朱子諭俗文》，頁二，總頁九八。

❹〔宋〕陳淳：〈上傳寺丞論淫戲〉，《北溪大全集》，《文淵閣四庫全書》一一六七冊（臺北：臺灣商務印書館，一九八三年），卷一七《雜著》，頁七，總頁六三二。又見於〔宋〕陳淳：〈侍講待制朱先生敘述〉，《北溪大全集》，《文淵閣四庫全書》一一六七冊，卷四六《藝文六》，頁一，總頁一一〇九。

❺及門吳佩熏〈南宋戲禁文獻辨析糾繆——以朱熹勸喻榜及陳淳「論淫祀淫戲」之上書對象為論述中心〉一文，從官員是

朱熹和他的門弟子都非常反對戲劇，但由於「俗之淫蕩於優戲」、「優人互湊諸鄉保作淫戲」諸語，以及所描述城鄉熱烈演戲的情形，可見朱熹和傅雍守漳時，漳州一帶真是演戲成風。其中所說到的劇種，除「傀儡戲」明言外，均但云「優戲」或「優人作戲」，而由其「廣會觀者」，演出場面盛大，其戲當有為南曲戲文之可能。

南宋光宗、寧宗的福建「優戲」，朱熹和他的弟子陳淳都反對，朱熹便加以禁止。陳淳更認為其「胎殃產禍」有八款之多，真佩服他羅織本事之大，可以如此駭人聽聞。然而被陳淳不幸而言中的是寧宗時由《王煥》戲文引起的一件事。元劉一清（生卒不詳）《錢塘遺事》卷六〈戲文誨淫〉云：

湖山歌舞，沉酣百年。賈似道少時，挑達尤甚。自入相後，猶微服間或飲於妓家。至戊辰、己巳間（宋寧宗嘉定元年一二○八至二年一二○九）《王煥》戲文，盛行於都下，始自太學有黃可道者為之。一倉官諸妾見之，至於群奔，遂以言去。 ❻

此段記載以「戲文誨淫」標題，可見作者從負面觀察到戲曲對觀眾感染力甚大，可以影響人們的行為。而從中也可以看出：戲文在光宗紹熙間（一一九○─一一九四）成立後，至此不過十五年，而已盛行都下臨安，且文人如太學生黃可道已創作有《王煥》戲文。

到了金元之際，北曲已屬盛行，但在金元間大詩人元好問（一一九○─一二五七）和大文豪王惲（一二二

❻ 〔元〕劉一清：《錢塘遺事》，《四庫全書》第四○八冊（臺北：臺灣商務印書館，一九八三年），頁一○○○。

否具備「寺丞」之官名切入，再借助慶元黨禁以來閩漳理學的消長，庶民陳淳如何在理學圈建立影響力，以此糾正戲曲學界判讀陳淳致書對象之謬誤，〈上趙寺丞論淫祀〉、〈上傅寺丞論淫戲〉受文者應為趙汝讜（一二一一─一二一三知漳）、傅雍（一二一九─一二二一知漳），而非趙伯逷（一一九五─一一九七知漳）、傅伯成（一一九七─一一九九知漳），該文二○二○年十一月投稿至臺灣大學戲劇系《戲劇研究》，審查中。

八一一三○四）師生眼中，又是如何呢？

元好問《論詩三十首》第二十三首：

曲學虛荒小說欺，俳諧怒罵豈詩宜？今人合笑古人拙，除卻雅言都不知。❼

王惲【正宮・黑漆弩】〈游金山寺并序〉云：

昔漢儒家畜聲妓，唐人例有音學；而今之樂府，用力多而難為工。縱使有成，未免筆墨勸淫為俠耳！渠輩年少氣銳，淵源正學，不致費日力於此也。❽

元氏所說的「曲」和王氏所謂的「樂府」，雖然都指當時的北曲散曲，但戲曲畢竟以「曲」為基礎；他們對於「曲」的觀感，元氏認為「虛荒、俳諧怒罵」很不雅，王氏更認為「勸淫為俠」非少年所應學習。

戲曲在明中葉後更加盛行，但朝廷已在開國之初就給戲曲下了嚴峻的律令。《大明律》卷第二六〈刑律九・雜犯〉，「搬做雜劇」條云：

凡樂人搬做雜劇、戲文，不許粧扮歷代帝王后妃忠臣烈士先聖先賢神像，違者杖一百；官民之家，容令粧扮者與同罪，其神仙道扮及義夫節婦孝子順孫勸人為善者，不在禁限。❾

元至正二十五年（一三六五），朱元璋（一三二八─一三九八）占領武昌後，開始著手議訂律令，一三六七年命

❼ 〔金元〕元好問撰；施國祁注，麥朝樞校：《元遺山詩集箋注》（北京：人民文學出版社，一九八九年），卷一一，《論詩三十首》，頁五三一。

❽ 〔元〕王惲：《秋澗先生大全文集》，《四部叢刊》初編集部第七四冊（臺北：臺灣商務印書館，一九六五年），卷七六，〈游金山寺并序〉，頁七四○─七四一。

❾ 效鋒點校：《大明律》（北京：法律出版社，一九九九年），卷二六〈刑律九・雜犯〉，「搬做雜劇」條，頁二○二。

左丞相李善長為律令總裁官，依《唐律》編修法律；洪武六年（一三七三）由刑部尚書劉惟謙二次修訂，經實踐考察後進行第三次修改和增刪，洪武三十年（一三九七）五月《大明律》才正式頒發。而這條律令，同樣被抄入《大清律例・刑律・雜犯》，規定雜劇、戲文只能妝扮神仙道扮及義夫節婦孝子順孫勸人為善者，而對於扮演歷代帝王后妃忠臣烈士先聖先賢則予以禁止。這固然由於太祖為了建立鞏固統治者威權，以免被優伶褻瀆尊嚴；但因此戲劇的生命被拘限了。到了明成祖，更嚴厲的執行他父親這項律令。明顧起元（一五六五—一六二

八）《客座贅語》卷十〈國初榜文〉云：

永樂九年七月初一日，該刑科署都給事中曹潤等奏：乞勑下法司，今後人民倡優裝扮雜劇，除依律神仙道扮、義夫節婦、孝子順孫、勸人為善及歡樂太平者不禁外，但有褻瀆帝王聖賢之詞曲、駕頭雜劇，非律所該載者，敢有收藏傳誦、印賣，一時拏送法司究治。奉旨：「但這等詞曲，出榜後，限他五日都要乾淨將赴官燒毀了，敢有收藏的，全家殺了。」⑩

「限五日都乾淨燒毀」，否則「全家殺了」。這樣的嚴刑峻法，不只作者廢筆、演員畏縮，就是觀眾也裹足不前。

戲曲限制到成為宣傳宗教、道德的工具，比起宋元自由發展的恢宏氣魄，自然要萎縮退化了。太祖這條律令和成祖這道榜文非常有效，有明一代的劇本，碰到非借重皇帝不可的地方，便只好以「殿頭官」來敷演；至於像羅本（約一三三〇—一四〇〇）《龍虎風雲會》扮演宋太祖，那恐怕是禁令之前的作品，羅本是元人入明的。呂天成（一五八〇—一六一八）《齊東絕倒》扮演堯舜、程士廉（生卒不詳）《帝妃遊春》扮演唐明皇以及臧懋循（一五五〇—一六二〇）《元曲選》之刊行《漢宮秋》、《梧桐雨》諸劇，那大概是末葉禁令鬆懈了的緣故。

⑩〔明〕顧起元：《客座贅語》（北京：中華書局，一九八七年），卷十〈國初榜文〉，頁三四七—三四八。

於是戲曲的風世教化作用，便成了戲曲的重要旨趣。然而縱使像邱濬（一四一八─一四九五）官至武英殿
大學士，以戲曲要教化百姓「五倫全備」，立朝剛正的兵部尚書王恕（一四一六─一五〇八）卻還批評他「理學
大儒，不宜留心詞曲。」為此丘氏挾仇報怨，終至王氏為之去位。⑪

又王驥德（約一五六〇─一六二三）《曲律》卷四〈雜論第三十九下〉云：
角東薛千《彷遺筆餘》二卷中載：王渼陂好為詞曲，客有規之者曰：「聞之太上立德，其次
立言，公何不留意經世文章？」渼陂應聲曰：「子不聞其次致曲乎？」足稱雅謔。⑫

與李夢陽（一四七二─一五二九）、康海（一四七五─一五四〇）並稱「前七子」的王九思（一四六八─一五五
一），只因好為詞曲，便被友人勸說多留意「經世文章」。由此可見詞曲、戲曲在當代文人心目中是多麼的鄙薄，
所以明人陶奭齡（一五六二─一六〇九）《小柴桑喃喃錄》要說：「《西廂》、《玉簪》等，諸淫媟之戲，亟宜放絕，
禁書坊不得鬻，禁優人不得學，違則痛懲之。」⑬清人顧公燮（生卒不詳，乾隆間諸生）《消夏閑記摘鈔》甚且
杜撰可笑之事，說王實甫（一二六〇─一三〇七）、湯顯祖（一五五〇─一六一六）因著《西廂記》、《牡丹亭》
便被打入阿鼻地獄受苦，以報應他們「誨淫」之罪。⑭於是連著有《曲論》的徐復祚（一五六〇─約一六三

⑪〔明〕沈德符：《顧曲雜言》，《中國古典戲曲論著集成》第四冊（北京：中國戲劇出版社，一九五九年），《邱文莊填
詞》，頁二〇三─二〇四。

⑫〔明〕王驥德：《曲律》，《中國古典戲曲論著集成》第四冊，頁一七八。

⑬〔明〕陶奭齡：《小柴桑喃喃錄》（國家圖書館藏明崇禎乙亥一六三五陶奭齡自序，吳寧李為芝校刊本），卷上，頁六
六。

⑭〔清〕顧公燮：《消夏閑記摘鈔》，《叢書集成續編》子部九六冊（上海：上海書店，一九九四年），卷下，「陳眉公學問

○），在其〈附錄〉中也要說：

近王弇州作《巵言》，作《別集》，湯臨川作《紫簫記》，亦紛紛不免於豬嘴關。乃知古人製作，必藏名山大川，有以也。余小子，何足比數？然亦每以作詞曲見嫉於人。夫余所作者詞曲，金元小技耳，上之不能博高名，次復不能圖顯利，拾文人唾棄之餘，供酒間謔浪之具，不過無聊之計，假此以磨歲月耳，何關世事？安所□□，而亦煩李定諸人毒吻耶？[15]

徐氏所著戲曲有《紅梨記》《投梭記》、《宵光劍》，雜劇有《梧桐雨》《一文錢》。他顯然也因所著戲曲和王世貞、湯顯祖一樣，都「不免於豬嘴關」，遭致「李定諸人毒吻」，因而牢騷的說出「詞曲，金元小技耳」那一段話，但由此也可看出時人確實認為戲曲創作，「上之不能博高名，次復不能圖顯利」，不過是「文人唾棄之餘，供酒間謔浪之具」而已，「戲曲」是何等的遭受鄙薄！也因此許多作者便羞於自見姓名，而署以別號，以此而為「無聊之計」，也「假此以磨歲月」，而且也可以免除他人「毒吻」！

對於戲曲作者這種自我隱姓埋名或題署別號的現象，明人沈自晉（一五八三—一六六五）在所刪補編撰之《南詞新譜》中提出批評：

詞何以必表姓字？蓋聲音之道通乎微，一人有一人手筆，一時有一時風氣，歷歷盡然。昔維先詞隱《南詞韻選》，近則猶龍氏《太霞新奏》所錄姓名為確，其他諸集不過草草從坊本傳訛，總屬烏有。……予茲集乃博訪諸詞家，實核其作手，可一覽而知其人，論其世，非止浪傳姓字已也。……詞家作曲而每諱之，或曰無名氏，或稱別號某以當之。嗟乎！曲則何罪而諱之若是？……曲何負於我而薆乎視之也哉？然則詞何以必表姓字？蓋聲音之道通乎微，一人有一人手筆，一時有一時風氣，歷歷盡然。

[15]　〔明〕徐復祚：《曲論》，《中國古典戲曲論著集成》第四冊，頁二四四。

〔明〕人品〕條，頁四一五，總頁七三〇—七三一。

先詞隱於諸集中每稱無名氏以相掩覆，亦復未能免俗耳，今悉改正而表其姓氏云。

這種輕巇詞曲以致作者不敢顯著姓名的觀念，清乾隆間《四庫全書》的編纂者更明白的反映出來。見於《四庫全書總目》卷一四八《集部總敘》、⑰卷一七三集部二六《松泉文集》二十卷及《詩集》二六卷後案語、⑱卷一九八集部五十一詞曲類一，⑲其以詞曲為集部「閏餘」，為「附庸」，「歌詞體卑而藝賤」，而詞、曲又有甲、乙之分，因此詞尚分五類，而「曲則惟論品題論斷之詞及《中原音韻》，而曲文則不錄焉。」對於明人王圻（一五三〇—一六一五）《續文獻通考》以《西廂記》、《琵琶記》入經籍類中，居然說「全失論撰之體裁，不可訓也。」

按王圻《續文獻通考》卷一七六〈經籍考・樂律類・《琵琶記》典〉云：

瑞安高明著，因友人有棄妻而婚於貴家者，作此記以感動之，思苦詞工，夜深時，燭焰為之相交，至今猶為詞曲之祖，其餘傳記俱涉淫詞不載。⑳

可見王圻載入《琵琶記》是有條件的，即因其「思苦詞工」、「為詞曲之祖」；而其他「涉淫詞」的俱不載；

〔明〕沈自晉編：《南詞新譜》，《善本戲曲叢刊》第三輯第三冊（臺北：臺灣學生書局，一九八四年據清順治乙未（一六五五年）刊本影印），〈凡例〉，「稽作手」條，頁六，總頁三五一三六。

⑰ 〔清〕永瑢等撰：《四庫全書總目》（北京：中華書局，一九六五年），卷一四八，頁一二六七。

⑱ 〔清〕永瑢等撰：《四庫全書總目》，卷一七三，頁一五三〇。

⑲ 〔清〕永瑢等撰：《四庫全書總目》，卷一九八，頁一八〇七。

⑳ 〔明〕王圻：《續文獻通考》，《四庫全書存目叢書》子部類書類第一八八冊（臺南：莊嚴文化出版社，一九九五年據中國科學院圖書館藏明萬曆三十一年曹時聘等刻本影印），卷一七六，頁四，總頁三五六。

則《西廂記》自亦在王氏摒除之列，未知《四庫》何以將《西廂記》與《琵琶記》連類併入。而其實對於王圻之列《琵琶記》於其《續文獻通考》，明末清初的周亮功（一六一二—一六七二），在所著《因樹屋書影》中早發難說：「予又見《續文獻通考》以《琵琶記》、《水滸傳》列之經籍誌中，雖稗官小說，古人不廢，然羅列不倫，何以垂遠。」㉑可知《四庫》編者，縱使不是拾周氏牙慧，也是一鼻孔出氣。

以上歷代文士所鄙薄詞曲尤其是戲曲的緣故，應當是孔子「放鄭聲」、「鄭聲淫」㉒所導致的影響，而到了民國八年五四運動前後，舉起「打倒孔家店」和「文學革命」大旗的新文化運動的先驅者，如陳獨秀（一八七九—一九四二）、胡適（一八九一—一九六二）、魯迅（一八八一—一九三六）錢玄同（一八八七—一九三九）、劉復（一八九一—一九三四）等在《新青年》發動了對戲曲的批判。如陳獨秀說：「舊劇如《珍珠衫》、《戰宛城》、《殺子報》、《戰蒲關》、《九更天》等，其助長淫殺心理於稠人廣眾之中，誠世界所獨有，文明國人視之，不知作何感想。」㉓錢玄同說：「若今之京調戲，理想既無，文章又極惡劣不通……而戲子打臉之離奇，舞臺設備之幼稚，無一足以動人情感。」㉔劉半農說：「凡一人獨唱、二人對唱、三人亂打（中國文戲、武戲之編劇，不外此十六字），與一切報名、唱引、繞場上下、擺對相迎、兵卒繞場、大小起霸等種種惡腔死套，均當一掃而空。」㉕後來倡導整理國故的胡適在那時也說：「在中國戲劇進化史上，樂曲一部分本可以漸

㉑〔清〕周亮功：《因樹屋書影》（上海：古典文學出版社，一九五七年），卷一，頁二一。

㉒〔魏〕何晏集解，〔宋〕邢昺疏：《論語注疏》，收入〔清〕阮元校刻：《重刊宋本十三經注疏附校勘記》第一三冊（臺北：藝文印書館，一九五五年據清嘉慶二十年江西南昌府學開雕本影印），卷一五〈衛靈公〉，頁四，總頁一三八。

㉓陳獨秀：《答張豂子》，《新青年》第四卷第六號（一九一八年六月），通訊欄，頁六二四。

㉔錢玄同：〈致陳獨秀〉，《新青年》第三卷第一號（一九一七年三月），通訊欄，頁六。

漸廢去，但也依舊存留，遂成為一種「遺形物」。此外如：臉譜、嗓子、台步……等等，都是這一類的「遺形物」。……這種「遺形物」不掃除乾淨，中國戲劇永遠沒有完全革新的希望。」❷⑥

新文化諸先驅者對戲曲的全盤否定，就戲曲歷來被鄙薄的遭遇而言，可以說已「登峰造極」、「莫此為甚」。

二、有識之士肯定戲曲之見解

然而為戲曲發聲，歷來也必有公允持正之人。首先看到的還是被學者當作戲曲源頭的「儺戲」、「儺」是古人祈福避邪的巫覡禮儀。《周禮·春官·女巫》：「旱暵則舞雩」。❷⑦古代求雨之祭叫「雩祭」，因以女巫樂舞，又叫「舞雩」。《論語·先進》有一段記敘孔子要弟子們說說各自的志趣，❷⑧孔子因曾點意趣在「風乎舞雩，詠而歸」最為瀟灑，所以稱許說：「吾與點也。」可見主張「放鄭聲」的孔子，也能欣賞那合乎禮儀的女巫「舞雩」。

《論語·鄉黨》云：「鄉人儺，朝服而立於阼階。」❷⑨可見孔子也很重視當時迎神以驅逐疫鬼的風俗。又

❷⑤ 劉半農：〈我之文學改良觀〉，《新青年》第三卷第三號（一九一七年五月），頁一—一三。

❷⑥ 胡適：〈文學進化觀念及戲劇改良〉，《新青年》第五卷第四號（一九一八年十月），頁三一三—三一四。

❷⑦ 〔漢〕鄭玄注，〔唐〕賈公彥疏：《周禮注疏》，收入〔清〕阮元校刻：《重刊宋本十三經注疏附校勘記》第五冊（臺北：藝文印書館，一九五五年據清嘉慶二十年江西南昌府學開雕本影印），卷二六，頁十，總頁四〇〇。

❷⑧ 〔魏〕何晏集解，〔宋〕邢昺疏：《論語注疏》，卷一一，頁十，總頁一〇〇。

❷⑨ 〔魏〕何晏集解，〔宋〕邢昺疏：《論語注疏》，卷十，頁九，總頁九十。

《孔子家語》卷之六《觀鄉射第二十八》云：

子貢觀於蜡。孔子曰：「賜也，樂乎。」對曰：「一國之人皆若狂，賜未知其樂也。」子曰：「百日之勞，一日之樂，非爾所知也。」㉚

雖然今本《家語》為曹魏王肅（一九五—二五六）所纂，但畢竟根據先秦典籍，其所謂「蜡」，據《禮記·郊特牲》㉛所云是天子為了酬謝與農事有關的八位神靈而舉行的祭祀。八位神靈是：先嗇（如神農氏）、司嗇（如后稷）、農（田畯）、郵表畷（田畯於井間所舍之處）、貓、虎、坊（所以畜水所以障水）、水庸（所以泄水亦所以受水）。祭祀這八位神靈誠如蘇軾（一〇三七—一一〇一）《東坡志林》卷二所言是在行「戲禮」，東坡云：

八蜡，三代之戲禮也。歲終聚戲，此人情之所不免也。因附以禮義，亦曰：不徒戲而已矣，祭必有尸。……今蜡謂之「祭」，蓋有尸也。貓虎之尸，誰當為之？置鹿與女，誰當為之？非倡優而誰？㉜

但據《周禮·春官·宗伯》，掌祭祀者應為巫覡而非如東坡所云之倡優。這種蜡既是行「戲禮」，從中亦可看出有妝扮、有口白（「土返其宅」等祝詞），有儀式動作。而到了春秋時代，孔子和子貢所見之「蜡祭」，能使「一國之人皆若狂」，則其娛人娛神的雜技或戲劇成分必然更加盛大。孔子對這樣的「狂歡」不止不反對，而且有其「百日之勞，一日之樂」的說詞，可見凡是合乎禮俗的戲樂他是提倡的。

㉚〔明〕何孟春註：《孔子家語》，收入《四庫全書存目叢書》子部一（臺南：莊嚴文化事業有限公司，一九九五年據中國歷史博物館藏明正德十六年刻本影印），卷六，頁五二。

㉛《禮記鄭注》，收入《聚珍仿宋四部備要》經部第九、十冊（臺北：中華書局，一九六五年據相臺岳氏家塾本校刊），頁七。

㉜〔宋〕蘇軾：《東坡志林》，收入《唐宋史料筆記叢刊》（北京：中華書局，一九八一年），卷二，頁二六。

準此而言，周代的大型歌舞劇《大武》之樂，固亦為孔子所詮釋；楚辭《九歌》已屬戲曲小戲群，如王逸（生卒年不詳）《九歌序》所言，❸❸也必然為屈原（約西元前三四〇－前二七八）所稱述。於是如兩漢「角觝戲」中劇目《東海黃公》、《總會仙倡》、《烏獲扛鼎》、《巴渝舞》，三國曹魏《遼東妖婦》，晉代《文康樂》，蕭梁《上雲樂》，蕭齊《天台山伎》，乃至唐代之「參軍戲」、宋金「雜劇院本」，❸❹既然都為朝廷演出劇目或劇種，就都必須為當朝之帝王和士大夫所喜聞樂見才是。

而歷代優戲，如司馬遷（約西元前一四五－前九〇）《史記・滑稽列傳》：

天道恢恢，豈不大哉！談言微中，亦可以解頤。淳于髡仰天大笑，齊威王橫行。優孟搖頭而歌，負薪者以封。優旃臨檻疾呼，陛楯得以半更。豈不亦偉哉！❸❺

《滑稽列傳》可以說是太史公司馬遷對於宮廷優人的慧眼獨具，他看出了優人「寓諷諫於滑稽詼諧」的優良傳統，也為後世唐參軍戲、宋雜劇等宮廷小戲立下了可觀的典範。而此亦《詩大序》所云：「上以風化下，下以風刺上，主文而譎諫，言之者無罪，聞之者足以戒，故曰風。」❸❻的遺緒。

❸❸〔漢〕王逸〈九歌序〉：「《九歌》者，屈原之所作也。昔楚國南郢之邑，沅、湘之間，其俗信鬼而好祠。其祠，必作歌樂鼓舞以樂諸神。屈原放逐，竄伏其域，懷憂苦毒，愁思沸鬱。出見俗人祭祀之禮，歌舞之樂，其詞鄙陋。因為作《九歌》之曲，上陳事神之敬，下見己之冤結，託之以風諫。故其文意不同，章句雜錯，而廣異義焉。」〔宋〕洪興祖：《楚辭補註》（臺北：臺灣商務印書館，一九六七年），頁九八—九九。

❸❹曾永義：〈先秦至唐代「戲劇」與「戲曲小戲」劇目考述〉，《臺大文史哲學報》第五九期（二〇〇三年十一月），頁二一五—二六六。

❸❺〔漢〕司馬遷：《史記》（北京：中華書局，一九九七年），卷一二六，〈滑稽列傳第六十六〉頁三三〇三。

一四

元代是北曲雜劇的時代，元初官至山東東西道和江南浙西道提刑按察使的胡祗遹（一二二七—一二九三），

其《紫山大全集》卷八《黃氏詩卷序》❸❼說到黃氏的「九美」包括一個人的容華、姿韻、明慧、語言、唱腔、身段、合度、模擬、出新等方面的稟賦和修為。雖然是針對說唱藝術而發的，而戲曲與說唱事實上是一變之間而已。所以「九美說」，何嘗不可以用到戲曲表演上來。胡氏又於卷八《優伶趙文益詩序》肯定戲曲「插科打諢」、「出於眾人之不意」的趣味。❸❽又在卷八《贈宋氏序》表彰三項旨趣，其一認為戲曲音樂可以宣洩抑鬱，娛樂人心。其二認為元雜劇是由金院本變化而來。其三認為雜劇的內容非常龐雜，包括政治得失和一切人情物理，而一位成功的演員有如宋氏，要能夠窮其情而盡其態，然後也才能夠悅人耳目而舒人心思。雖然胡氏對於雜劇之「雜」不免於望文生義，但卻切中其內容之繁複。其戲曲娛樂說雖然也是一般見識，但其院本變為雜劇之說，就戲曲史而言，則為極重要之啟示。而以胡氏之身分能重視戲曲如此，自有提升戲曲地位之意義。

但若論提升元曲之地位，則莫過於鍾嗣成（約一二七九—一三六〇間）所著《錄鬼簿》。他將人都視作「鬼」，有已死之鬼、未死之鬼、不死之鬼。他認為不只聖賢忠孝之人有事功永垂不朽者「雖鬼而不鬼」，即使是門第卑微、職位不振的高才博識之士，只要有作品傳世，便是「不死之鬼」，使之得以傳遠。而他所記錄的正是元代最繁盛時期的書會才人和名公士夫的戲曲、散曲作家的生平事蹟和作品目錄。他將這些作家都視為「不死之鬼」，則事實上也提升了元曲的文學和藝術，他的眼識是超越千百年的。

❸❻〔漢〕毛亨傳，鄭玄箋：《毛詩傳箋》；〔唐〕孔穎達疏：《毛詩正義》，〔清〕阮元校刻：《重刊宋本十三經注疏附校勘記》第三冊（臺北：藝文印書館，一九五五年據清嘉慶二十年江西南昌府學開雕本影印），頁一六。

❸❼〔元〕胡祗遹：《紫山大全集》，《四庫全書》（臺北：臺灣商務印書館，一九八三年），第一一九六冊，頁一四九。

❸❽〔元〕胡祗遹：《紫山大全集》，頁一四九—一五〇。

又著《中原音韻》的周德清（一二七七—一三六五）和為他作序的虞集（一二七二—一三四八）、羅宗信（生卒不詳），也自然都肯定北劇。羅宗信說：「世之共稱唐詩、宋詞、大元樂府，誠哉！……國初混一，北方諸俊新聲一作，古未有之，實治世之音也。」虞集謂：「我朝混一以來，朔南暨聲教，士大夫歌詠，必求正聲。凡所製作，皆足以鳴國家氣化之盛。自是北樂府出，一洗東南習俗之陋。」❸⁹孔齊（約一三六七前後在世）

《至正直記》又記虞氏之語，謂「一代之興，必有一代之絕藝足稱於世者：漢之文章，唐之律詩，宋之道學，國朝之今樂府，亦關於氣數音律之盛，其所謂雜劇者。」❹⁰

周德清自序云：

樂府之盛、之備、之難，莫如今時。其盛，則自搢紳及閭閻歌詠者眾。其備，則自關、鄭、白、馬一新製作，韻共守自然之音，字能通天下之語，字暢語俊，韻促音調；觀其所述，曰忠，曰孝，有補於世。其難，則有六字三韻，「忽聽、一聲、猛驚」是也。❹¹

周氏除了說明元曲在彼時之盛、之備、之難外，還為了維繫元曲「韻共守自然之音，字能通天下之語」的傳統，所以精心撰著《中原音韻》以供當時和後世作者遵守。

❸⁹〔元〕羅宗信：〈中原音韻序〉，收入〔元〕周德清：《中原音韻》，《中國古典戲曲論著集成》第一冊（北京：中國戲劇出版社，一九五九年），頁一七三。

❹⁰虞集：〈中原音韻序〉，收入〔元〕周德清：《中原音韻》，頁一七七。

❹¹〔元〕孔齊：《至正直記》，《叢書集成初編》二八八六冊（北京：中華書局，一九九一年），卷三，「虞邵庵論」條，頁六七。

❹²〔元〕周德清：《中原音韻》，〈自序〉，頁一七五。

又元代楊維楨（一二九六—一三七〇），其《東維子文集》卷十一〈朱明優戲序〉，❹❸從百戲、優諫，說到傀儡戲。不只說到傀儡戲的起源，而且說到傀儡由引歌舞演進為戲劇之演出。由朱明的人偶合一，「觀者驚之若神」，及其演出《尉遲平寇》、《子卿還朝》那樣的歷史劇目看來，元代的傀儡戲已經很發達，而且楊氏是肯定傀儡藝術的。

《東維子文集》卷十一另有一篇〈優戲錄序〉，則因「錢塘王暉集歷代之優辭有關於世道者」而昌言優諫之效從容於一言之中，發揮了太史公為滑稽者作傳，取其「談言微中，則感世道者深矣」的宗旨。其〈周月湖今樂府考〉謂「往往泥文采者失音節，諧音節者虧文采，兼之者實難也。」其〈沈氏今樂府考〉謂「以警人視聽，使痴兒女知有古今美惡成敗之觀懲。」又謂其「蝶邪正豪俊鄙野，則亦隨其人品而得之。」又其〈沈生樂府序〉謂「不待思慮雕琢，又推其極至；華如遊金、張之堂，冶如攬嬙、施之袪；幽潔如屈宋，悲壯如蘇李。具是四工夫，豈可以肆口而成哉！益肆口而成者，情也；具四工者，才也。」❹皆可觀採。

而即此也可見楊氏之重視戲曲。

到了明代，李贄（一五二七—一六〇二）在其《焚書·雜述》繼羅宗信、虞集「一代有一代文學」之觀念，提出文學遞變，「皆古今至文」的概念，他說：

詩何必古選？文何必先秦？降而為六朝，變而為近體，又變而為傳奇，變而為院本、為雜劇、為《西廂》

❸〔明〕楊維楨：《東維子文集》，《四部叢刊初編》第三二二冊（臺北：臺灣商務印書館，一九六五年據上海商務印書館縮印江南圖書館藏鳴野山房舊鈔本影印），頁八一—八二。

❹同上註，〈優戲錄序〉，頁八二；〈周月湖今樂府考〉，頁七五；〈沈氏今樂府考〉，頁七五—七六；〈沈生樂府序〉，頁七六。

又明茅一相（生卒不詳）〈題詞評《曲藻》後〉，[46]亦有相近似的看法。其後，于若瀛（一五五二—一六一〇）〈陽春奏序〉[47]和陳與郊（玉陽僊史一五四四—一六一一）〈古雜劇序〉[48]更都將元曲拿來和經典並列，視之為傳承遞變之統緒。這種觀念，編選《古今雜劇》的息機子（生卒不詳，活動於一五九八前後）也有近似的看法。[49]

清代的李漁（一六一〇—一六八〇）在其《閒情偶寄》卷之一〈詞曲部・結構第一〉[50]卷首雖然一開頭就說「填詞一道，文人之末技也。」但他論到「填詞而得名」的文人，認為「漢史、唐詩、宋文、元曲」並為一代文字之盛，已是世人口頭語，文人欲傳千古不磨之名，則各歸依其所盛即可。所以他總說「填詞非末技，乃與史傳詩文同源而異派者也。」其實也旨在提升戲曲的地位。同時的評點家金聖歎（一六〇八—一六六一），把《西廂記》和《莊子》、《史記》、《離騷》、《杜詩》、《水滸》並列為「第六才子書」，毛聲山（生卒不詳）把《琵

[45] 〔明〕李贄：《焚書》（北京：中華書局，一九七四年），卷三，〈童心說〉，頁二七六。

[46] 〔明〕王世貞：《曲藻》，《中國古典戲曲論著集成》第四冊，茅一相〈題詞評《曲藻》後〉，頁三八。

[47] 〔明〕黃正位（尊生館主人）編：《陽春奏》，《古本戲曲叢刊四集》（上海：商務印書館，一九五八年據北京圖書館藏明萬曆刊本影印），于若瀛〈陽春奏序〉，頁一。

[48] 〔明〕王驥德編：《古雜劇》，《古本戲曲叢刊四集》（上海：商務印書館，一九五八年據北京圖書館上海圖書館及長樂鄭氏藏明萬曆顧曲齋刊本影印），陳與郊（玉陽僊史）：〈古雜劇序〉，頁一。

[49] 〔明〕息機子：《古今雜劇選・序》，收入俞為民、孫蓉蓉主編：《歷代曲話彙編：明代編》第二集（合肥：黃山書社，二〇〇九年），頁四三五。

[50] 〔清〕李漁：《閒情偶寄》，《中國古典戲曲論著集成》第七冊（北京：中國戲劇出版社，一九五九年），頁七一八。

琶記》並列為「第七才子書」，也同樣強調戲曲的價值不下於子史詩文。

其後宋廷魁（一七一○—？）更在所撰傳奇《介山記·自跋》[51]中很巧妙的將「古今之文」比作梨園中之生旦淨末丑，大大的提升了「傳」的文學地位，酣暢淋漓的表彰了戲曲的功能。也因此，王國維（一八七七—一九二七）在《宋元戲曲史·序》中也說：「凡一代有一代之文學：楚之騷、漢之賦、六代之駢語，唐之詩，宋之詞，元之曲，皆所謂一代之文學，而後世莫能繼焉者也。」[52]從此戲曲躋入「一代文學」之列，可說成為定論。

三、戲曲為韻文學之極致

至此再回顧民國八年五四運動戲曲所遭鄙薄，莫此為甚之際，也自然引起對戲曲有真正認識和研究的知識份子和戲曲界人士如張厚載（一八九五—一九四九）、宋春舫（一八九二—一九三八）、齊如山（一八七七—一九六二）、馮叔鸞（一八八三—？）等所反彈。他們大抵都能比較理性的比較中西戲劇的異同，彰顯戲曲的寫意之美和西方無法望其項背的時空流轉之自由。

然而戲曲畢竟在宋元瓦舍勾欄裡，仰仗著「書會才人」和「樂戶歌妓」發展完成為綜合文學和藝術的大戲，

[51]〔清〕宗廷魁：《介山記·自跋》，收入俞為民、孫蓉蓉主編：《歷代曲話彙編·清代編》第二集（合肥：黃山書社，二○○八年），頁二四一。

[52]王國維：《宋元戲曲史》，收入《王國維遺書》第一冊（上海：上海古籍書店，一九八三年據商務印書館一九四○年版影印），頁一。

其中之北曲雜劇，因為元代政治社會的黑暗，高文典冊無能為力，束諸高閣，只為餘緒。恰好此時之宋金俗曲葉兒雅化為樂府小令，詩讚系板腔體系之彈詞、崖詞和詞曲系曲牌體之唱賺、諸宮調提供大量的說唱故事，尤其唱賺、諸宮調之樂曲套數，更付與豐富的曲牌聯套；使得中原汴梁河洛一帶，以北曲為基礎，形成散曲和「么末」，「么末」是元世祖至元八年（一二七一）以後稱作「雜劇」的先前民間俗稱。也因為北曲雜劇在元代最盛、作家最多，作品最多最好，是其他時代所無法比擬的，所以被文學史家稱作「元雜劇」而躋為一代文學。

而在北曲雜劇於汴梁形成漸往大都流播興盛的更早二十年，在南方的溫州也形成南曲戲文，由於蒙元政治勢力的影響，北劇盛於市朝，南戲蟄伏民間；直到元末明中葉嘉靖間，南戲北劇逐次勢均力敵，形成對峙的局面；同時也互相交化，而以北劇為主體者產生「南雜劇」，以南戲為主體者形成「傳奇」。到了清代康乾之間，地方戲曲花部亂彈興起，與以傳奇作為載體的腔調劇種「崑劇」抗衡，至道光間，花部以西皮二黃為主腔，成為皮黃戲，同治間終在北京京化而外流，被稱為「京劇」。可見戲曲在元明清三代，劇種雖有遞變，但各領風騷，是綿延不絕的；就世界而言，也是唯一迄今血脈相連，古今承繼的唯一劇種。其藝術文化上的意義和價值是無可比擬的。❸

在明代文人以「一代有一代之文學，各擅其場」來提升詞曲地位之時，也有透過詩詞曲的異同來突顯曲較諸詩詞的難度更高，從而無形中提高了曲的地位。首先舉出的是臧懋（一五五○─一六二○）循《元曲選・序二》，❸臧氏認為詩詞曲又有「情詞穩稱之難」、「關目緊湊之難」、「音韻諧二」，❸臧氏認為詩詞曲一脈相傳，但越變越難。曲較諸詩詞又有「情詞穩稱之難」、「關目緊湊之難」、「音韻諧

❸ 曾永義：〈論說戲曲雅俗之推移（上）、（下）〉，《戲劇研究》第二期（二○○八年七月），頁一─四八；第三期（二○○
九年一月），頁二四九─二九五。

叶之難」等三難。其後王驥德《曲律・雜論第三十九下》❺認為詩詞無論在體製格律或遣詞造句所受的拘限較諸曲為大，因此難於像曲那樣能夠暢快人情。

又明末清初黃周星（一六一一—一六八〇）《製曲枝語》❺從聲韻規律和造語技巧來說明曲較諸詩詞之難易。從表相看，可以說言之成理；而其實詩詞曲之遞變，是韻文學自然演進的結果，其間實無難易之別。蓋出諸名家，則必無一字之湊泊，亦無一字之扭捏，而無不妙手天成；所以各為一代之文學。

再看清乾嘉間陳棟（一五二六—一五七二）《北涇草堂曲論》❺強調詞曲之異同在於語言之趣味。同光間楊恩壽（一八三五—一八九一）《詞餘叢話》卷一〈原律〉，❺反對臧氏「曲有三難」之說，而認為詩詞曲都屬音樂文學，三者同一，何高卑之有。但他除了頑固的「復古」觀念之外，於詩詞曲之明顯異同，實在沒有分辨的能力。但楊氏又在其《續詞餘叢話》卷二大論填詞之苦樂，❺所論填詞之苦樂入木三分，實為深思體會之言，實為曲家知音。

近人任訥（一八九七—一九九一）《散曲概論・作法第七》對於詞曲分野也頗有精闢之論說：

❺ 〔明〕臧懋循：《元曲選》第一冊（北京：中華書局，一九八九年），頁三一四。

❺ 〔明〕王驥德：《曲律》，《中國古典戲曲論著集成》第四冊，頁一六〇。

❺ 〔清〕黃周星：《製曲枝語》，收入俞為民、孫蓉蓉主編：《歷代曲話彙編・清代編》第一集（合肥：黃山書社，二〇〇八年），頁二二三。

❺ 〔清〕陳棟：《北涇草堂曲論》，收入俞為民、孫蓉蓉主編：《歷代曲話彙編・清代編》第九冊，頁二三六—二三七。

❺ 〔清〕楊恩壽：《詞餘叢話》，《中國古典戲曲論著集成》第九冊，頁五三一。

❺ 〔清〕楊恩壽：《續詞餘叢話》，《中國古典戲曲論著集成》第九冊，頁三〇三—三〇五。

若曲之判別於詞者，固不僅僅於句法，韻腳，材料之一則如話，一則不如話也。同一話也，詞與曲之所以說者，其途逕與態度亦各異。曲以說得急切透徹，極情盡致為尚；不但不寬弛，不含蓄，且多衝口而出，若不能待者；用意則全然暴露於詞面，用比興者，並所比所興：此其態度為迫切，為坦率，可謂恰與詩餘相反也。(惟唐五代北宋詞之態度，猶多與曲相同者，如張耒之敘賀鑄《東山詞》有曰：「是所謂滿心而發，肆口而成，雖欲已焉，而不得者。」所謂「肆口而成」，欲已不得，金元好曲子正如此。)為欲極盡情致之故，乃或將所寫情致，引為自己所有，現身說法，如其人之口吻以描摹之；或明為他人之情致，則自己退居旁觀地位，以唱歎出之，以調侃出之：此其途逕為代言，為批評，亦皆詩餘中所不有者也。作曲者既已運用句法，韻腳，多採語料，倘又循是以得曲中說話之途逕與態度，則所作者，判別於詞，而得曲之根本也必矣。

總之：詞靜而曲動，詞斂而曲放，詞縱而曲橫，詞深而曲廣，詞內旋而外旋，詞陰柔而曲陽剛；詞以婉約為主，別體則為豪放；曲以豪放為主，別體則為婉約；詞尚意內言外，曲竟為言外而意亦外。詞曲之精神如此，作曲者有以顯其精神，斯為合法也。

為便於彼此比較，益為著明起見，嘗就學作詞曲之進程上，畫分為四層步驟：初步妥溜，文理以外，句法，四聲，叶韻，俱能妥貼順溜之謂。詞與曲雖各妥溜其所妥溜，不必盡同，而首先必求此妥溜，則一也。次步在詞為清新，在曲為尖新。新，乃二者之所同，惟詞乃託體於渾穆，尖非其所宜；曲之感人在敏銳，尖正得其所也。三步在詞為沉鬱，在曲為豪辣。沉鬱者，情之所發，鬱勃而不能盡忍，鬱積而不能盡宣，語之所出，重不知其所負，深不知其所止，而詞既已成矣；豪辣者，尖新而能入於大方，情之熱烈，可以炙手，詞之所鞭策，痕坼立見，而曲既已成矣。四步於詞為可以入亦可以出者，有所為亦不

必有所為者，其語觸著多而做作少者，難以名之，權曰空靈；於曲則為灝爛，蓋由險而趨平，由奇而入

正，虛涵渾化，而超出於象外者，曲之高境也。此所比較，僅限於詩餘與曲文，其他附屬曲文之科介賓

白，皆不與焉；蓋專為曲之基本說法，故即可當散曲之作法觀也。曲取「尖新」，見王驥德《曲律》。「豪

辣」、「灝爛」，皆貫雲石《陽春白雪‧序》中語。

又為簡易淺明計，嘗就詞曲之名稱立說，以見其精神與作法：雜劇則其精神端在內容之雜，傳奇則其精

神端在情節之奇，或得其反義為不奇，至於散曲，則逕曰曲之精神在散，而曲之作法亦全在散也。蓋上

文所謂動也，放也，橫也，廣也，外旋也，皆適符於散之義。作者需放開眼取材，得元人之光怪陸離，

撒關手下筆，得元人之莽放恣肆；若一狃於尋常詞章之故態，或存雅俗之見，或懸純駁之分；則是有所

拘執，而不能放也，散也，去作曲之法遠矣。然則問散曲之作法如何者，固可以一言以蔽之曰「散」

耳。 ❻

可見任氏論詞曲之別從取材、語言之運用、精神面貌、作法等方面論說，可謂切當不易而深中肯綮。

至於其他所舉數家，亦可概見，古人論曲之「本質」，皆經由與詩詞之比較來求得，所用方法雖然正確，但

均比較片面而不夠周延，因此也難以從中看出「曲」的真正「本質」。但諸家則皆將詩詞與曲並列比較，顯然承

認曲如同詩詞，皆為一代文學，都重視曲而無鄙薄之意。曲如此，則以曲為基礎之戲曲，何嘗不也如此。

但是諸家都說曲較詩詞為難，那是以創作「制約性」之鬆緊為基準論說的單方面而言。著者則認為：詩詞

曲雖一脈相承，詞曲更如同胞兄弟，但由於時代不同，體製有別，於是其音律、語言、內容、表現方式、風格，

❻ 任中敏：《散曲概論》，收入任中敏編著，曹明升點校：《散曲叢刊》下冊（南京：鳳凰出版社，二○一三年），頁一○

七一—一○七二。

亦隨之而有異。這裡想從詩詞曲的簡單比較，以見出曲的真正特質，亦即「曲」所呈現整體風貌所具之「本色」。

㈠體製

體製：詩有古、近體，近體又有律、排、絕三種，各有五七言，古體更有雜言。五絕最短，只四句二十字；古體可以自由展延，但最長的〈孔雀東南飛〉亦不過一七四五字。詞有單調、雙調、三疊、四疊之分，而最長的【鶯啼序】止於二百四十字。散曲則短至十四字即可成篇的小【絡絲娘】，長則可以累數十調的長套，如劉時中【正宮端正好】〈上高監司〉套用三十四調，凡二千四百餘字。而曲若用諸戲曲，隨劇情所需，累其套數而生發展延，如清宮大戲即長達二百四十齣矣。又曲有南北之分，帶過與合套之別，較之詩詞變化亦更多方。

㈡音律

詩之古體只講求押韻，近體加上平仄和對偶，詞則分別四聲，曲更考究陰陽。詩的押韻是平聲與平聲押，上聲與上聲押，去聲與去聲押，入聲與入聲押，也就是四聲各自押韻，不能互相通融。詞則平聲獨用、入聲獨用，上去兩聲獨用、通用均可。詞中平仄通押的情形，只限於【西江月】、【渡江雲】、【換巢鸞鳳】等少數例子，而曲則北曲平上去（無入聲）三聲通押，南曲押韻雖大致與詞相同，但平上去通押的情形較詞為多，則又近於北曲。所謂平仄通押或三聲通押，並不是平仄聲隨便押一個字就行，而是那一句該押平聲，那一句該押仄聲，仍有它一定的規律。由此可見曲在音律上有較詩詞謹嚴的一面，但也有較寬的一面；謹嚴的是平仄律，寬敞的是協韻律。

另外在句中的「音節形式」，詩和詞曲也有不同。茲先舉數例，再作說明。

搵、英雄淚。繫、斜陽纜。（辛棄疾【水龍吟】）

翠羽、搖風。寒珠、泣露。（貫雲石【蟾宮曲】）

殷勤、紅葉詩。冷淡、黃花市。（喬吉【雁兒落過得勝令】）

對人嬌、杏花。撲人飛、柳花。（白樸【慶東原】）

蔬圃、蓮池、藥闌。石田、茅屋、柴關。（張養浩【沈醉東風】）

長醉後、方何礙。不醒時、有甚思。（白樸【寄生草】）

疏星淡月、秋千院。愁雲恨雨、芙蓉面。（張可久【塞鴻秋】）

點秋江、白鷺沙鷗。不識字、烟波釣叟。（白樸【沈醉東風】〈漁夫〉）❻¹

上舉四言、五言、六言、七言各四例，分作兩種不同的音節形式，每種各有二例。即：四言有（2‧2），（1‧3）二式；五言有（2‧3），（3‧2）二式；六言有（2‧2），（3‧3）二式；七言有（4‧3），（3‧4）二式。每句的最後音節如果是偶數，則稱作「雙式句」；如果是單數，則稱作「單式句」。雙式句音節平穩舒徐，單式句音節則健捷激裊。四言詩的音節形式只用雙式，「對酒、當歌，人生、幾何」。五言詩只用單式，如「國破、山河在，城春、草木深」。七言詩亦只用單式，如「錦江春色、來天地，玉壘浮雲、變古今」。而詞曲則四言、五言、六言、七言各有單雙式，所以詞曲較詩更富音樂性。❻² 按音節形式與意義形式不同，如「春水船如天上坐，老年花似

❻¹ 【宋】辛棄疾，鄧廣銘箋注：《稼軒詞編年箋注增訂本》（上海：上海古籍出版社，一九九八年），【水龍吟】〈登建康賞心亭〉，頁三四；【水龍吟】〈過南劍雙溪橋〉，頁三三七。隋樹森編：《全元散曲》（北京：中華書局，二〇〇〇年），頁三六七、六三三、二〇一、四一四、一九三、九二二、二〇〇。

霧中看。」音節形式只是4‧3，而意義形式則為3‧1‧3，這一點要分清楚。

詞曲的音節形式雖然都有單式和雙式，但曲中更有襯字、增字、夾白、滾白。因此語言長度伸縮變化、語勢輕重交互傳遞，在節奏上又較詞更為流利活潑。茲舉數例說明如下。先舉正宮【叨叨令】三曲之前半段：

黃塵萬古長安路。折碑三尺邙山墓。西風一葉烏江渡。夕陽十里邯鄲樹。(無名氏)

想他腰金衣紫青雲路。笑俺燒丹煉藥修行處。俺笑他封妻蔭子叨天祿。不如逍遙散誕茅庵住。(楊朝英)63

見安排著車兒馬兒不由人熬熬煎煎的氣。有甚心情將花兒靨兒打扮的嬌嬌滴滴的媚；準備著被兒枕兒冷則索昏昏沈沈的睡。從今後衫兒袖兒都搵濕重重疊疊的淚。(王實甫《西廂記》《長亭送別》)64

再舉關漢卿南呂【一枝花】〈不服老〉套之【尾曲】為例：

「我是箇蒸不爛、煮不熟、搥不扁、炒不爆」響噹噹一粒銅豌豆。〔恁子弟每〕「誰教你、鑽入他、鋤不斷、斫不下、解不開、頓不脫。」慢騰騰千層錦套頭。「我翫的是梁園月，飲的是東京酒。賞的是洛陽花，攀的是章臺柳。我也會圍棋、會蹴踘、會打圍、會插科、會歌舞、會吹彈、會嚥作、會吟詩、會雙陸。你便是落了我牙、歪了我嘴、瘸了我腿、折了我手，〔天賜與我〕這幾般兒歹症候，尚兀自不肯休。則除是閻王親自喚，神鬼自來勾，三魂歸地府，七魄喪冥幽。」〔天哪！〕那其間（撧）不向煙花兒路上走。65

62 見鄭師因百（騫）：〈詞曲的特質〉，《景午叢編》(臺北：中華書局，一九七二年)，上冊，頁五八一—六五。

63 隋樹森編：《全元散曲》，頁一六六〇、一二九二。

64 〔元〕王實甫：《西廂記》，收入曾永義編注：《中國古典戲劇選注》(臺北：國家出版社，二〇〇七年)，頁四二一—四二三。

65 隋樹森編：《全元散曲》，頁一七三。

上面【叨叨令】三曲，第一曲全同本格，一字不襯，讀來有如詩詞；第二曲每句句首加襯字，略近口語，較為

流利；至若第三曲，襯字分布句中音步處，反較正字為多，於是語調騰挪變化、語勢輕重有致，曲的流利活潑

便充分的表露出來。〈不伏老〉套【尾曲】中，本格正字、正句只有七言三句，但此曲中，加「」符號的是

「滾」，無韻的是「滾白」，有韻的是「滾唱」，都屬「增字」。加（）符號的是「增句」。加〔〕符號的是「夾白」，其中「天哪！」一語，

即夾白中的「帶白」。加（ ）符號的是「增字」。此外在曲中還有「減字」、「減句」的情形。也就是因為曲的格

式中本格之外尚且可以容納這許多因素，所以曲的格式便常變化多端，有時直教人墮入五里霧中，這是讀曲最

感頭痛的事。

(三) 語言

詩的語言大抵比較古樸典重，詞比較輕靈曼妙，曲則講求明白通俗、機趣橫生。因為曲盛行的元代，由於

外族文化的衝激和庶民階層的抬頭，所以充滿著鮮活的生命力，茲舉數例如下：

王和卿【醉中天】彈破莊周夢，兩翅架東風。三百座名園一採一簡空。難道是風流孽種。唬殺尋芳的蜜蜂。

輕輕搧動。把賣花人、搧過橋東。

盧摯【蟾宮曲】想人生七十猶稀，百歲光陰，先過了三十，七十年間，十歲頑童，十載尪羸。五十歲、

除分晝黑，剛分得、一半兒白日。風雨相催，兔走烏飛。仔細沉吟，都不如快活了便宜。

徐再思【蟾宮曲】平生不會相思，才會相思，便害相思。身似浮雲，心如飛絮，氣若游絲。空一縷、餘

香在此，盼千金、遊子何之。證候來時，正是何時？燈半昏時，月半明時。❻❻

【轉調貨郎兒第六轉】恰正好嗚嗚咽咽、霓裳歌舊舞。不提防撲撲突突、漁陽戰鼓。劃地裡出出律律紛紛攘攘

奏邊書。急得個上上下下都無措。早則是喧喧嗾嗾。驚驚遽遽。倉倉卒卒。挨挨拶拶。出延秋西路。〔鑾輿後〕攜著個嬌嬌滴滴、貴妃同去。又只見密密匝匝的兵。惡惡狠狠的語，鬧鬧炒炒。四下喳呼。生逼散恩恩愛愛。疼疼熱熱。帝王夫婦。〔雲時間畫就了這一幅〕慘慘淒淒絕代佳人絕命圖。（洪昇《長生殿》第三八齣〈彈詞〉⑰）

便和詩詞絕然不同。

上邊所舉的四支曲子，都是詩詞中所不能見到的，緣故是其所用的語言為詩詞中所沒有，也因此所產生的情味

(四)內容

文體不同，所表現的內容就有很大的差別。詩固然沒有不能表達的事物，但由於語言形式較為刻板，所以只長於抒情寫景，而短於記事說理；抒情亦宜於悲而不宜於喜。詞托體最為短小，更止於抒情寫景，而幾不能記事說理。而散曲之好處則在寫景之美，狀物之精，描寫人生動態、社會情事，能盡態極妍，形容畢肖。也就是說，散曲較之詩詞，是唯一能自由自在的表現各色各樣內容的韻文學。散曲既已如此，則何況戲曲之浩瀚磅礴。但是，曲畢竟是衰世文學，受到時代極其不良的影響。鄭師因百（騫）在〈詞曲的特質〉一文中說：

曲是元明兩朝的產物。凡是讀過歷史的人，都知道這兩朝的政治社會不怎麼清明健全，是中國文化的衰落時期。其情形大致有如下述：在上者的施為是凶暴昏虐，在下者的風氣是頹廢淫靡，政治的黑暗情形，社會畸形狀態，暴君之昏虐，特權階級如元之蒙古人，明之藩王及豪紳，與一部分疆臣吏胥之貪縱不法，

⑥⑥ 隋樹森編：《全元散曲》，頁四一、一一四、一〇五一。

⑥⑦ 〔清〕洪昇：《長生殿》，收入曾永義編注：《中國古典戲劇選注》，頁七五七。

使有心之士，對於現實生出一種厭惡恐怖與悲憫交織而成的苦悶。他們受不了這種苦悶，而又打不開地，於是頹廢下去。頹廢的結果便是淫靡。同時又有一般人，很熱中而久不得志。或者假撇清，滿心功名富貴，滿口山林泉石；或者怨天尤人，大發牢騷。旁人看去，則只見其鄙陋無聊。我以為曲有四弊：頹廢、鄙陋、荒唐、纖佻。頹廢與鄙陋如上所述。荒唐是由頹廢生出來的。人一頹廢了，就把是非真偽都不當回事，胡天胡地，信口雌黃。這種情形，在散曲裡較少，在劇曲裡頗多。……纖佻則是淫靡風氣的反映，是從抒寫男女之情上生出來的，要寫得蘊藉深厚，若寫得太露太盡而流於纖佻輕薄，那就失去其正當優美。……古今中外的文學，沒有不寫男女之情的，這是正當而優美的人類情感，無可非議。但在寫出來的時候，元明曲裡邊，每涉到男女之情，常是容易犯這種毛病，於是連累到整個的曲。[68]

就因為曲所受時代之毒頗深，產生許多不良現象。也因此，曲中作家，能表現出純正的思想、真摯的性情、雄闊的胸襟懷抱，亦即是曲中作品而能表現出作者人格和學問的，極為少見。曲之所以長年被認為「不登大雅之堂」，曲之所以被士人認為不能與詩詞比肩，質其緣故，乃在於此「四弊」。雖然，如馬致遠、張養浩之散曲，則脫然於四弊之外，元人雜劇更以磅礴之筆曲盡社會人生；則曲之四弊亦猶日月之明，偶蝕其光而已。

（五）風格

詩詞曲在體製、音律、語言、內容等方面既然各自有別，那麼其綜合起來的性情品味，即所謂「風格」，自然有所不同。鄭因百師曾以翩翩佳公子喻詞、惡少喻曲，又以光、水為譬。[69] 著者亦準此以說明詩詞曲風格之

[68] 鄭師因百（騫）：〈詞曲的特質〉，《景午叢編》，上冊，頁六二—六三。

[69] 詳見鄭師因百（騫）：〈詞曲的特質〉，《景午叢編》，上冊，頁五八—六五。

異同。

大抵說來，詩的風格較莊嚴、厚重而雄峻。譬之於男，則為彬彬君子；可以為雅士，飄逸而絕倫；可以為豪傑，氣吞其山河。譬之於女，則為大家閨秀，可以母儀天下，可以相夫教子。譬之於光，則或烈日當空，或陽春布澤；譬之於水，則或滄海波濤，或一碧萬頃。又或如崇山峻嶺，崖谷之犖确；又或如峰巒起伏，蒼翠之蜿蜒。

詞的風格較瀟灑而韶秀。譬之於男則為翩翩佳公子，可以乘時而超妙空靈，亦可以失意而委頓沉鬱；譬之於女，則為小家碧玉，雖豐姿可人，終無閨範氣象。譬之於光，則或夕陽晚照，或流光徘徊；譬之於水，則或澄湖漣漪，或碧潭寫影。又或如精金琅玕，綠疇平野。

曲的風格較輕俊而疏放。譬之於男則為五陵少年，裘馬輕肥、意氣縱橫；可以豪辣灝爛以致飛黃騰達，亦可以頹廢荒唐終於鄙陋纖佻。譬之於女，則為薛濤、李師師者流，雖然高雅俊賞，到底風塵中人。譬之於光，則或繁星萬點，雖然閃閃灼灼，終覺熒熒寒微；而間或烈火熊熊，刺眼飛舞，亦可以致人焦頭爛額矣。譬之於水，則或長江波浪，或春水東流；或清溪潺潺，或飛瀑淙淙。又或如白璧而有瑕，平林而煙織，廣漠而風沙。

此外，就其表現方式來說，詩詞大抵採敘述口脗，主詞往往不明，故既質直而又委曲，深厚醞藉而有致。曲則或現身說法採用代言體，或旁觀唱嘆採用批評體，而無不滿心而發、肆口而成，雖欲已言而不得者。所以曲的表現有如汩汩然不竭的泉流。

經過這樣的比較才可證明「曲」非不只是「詞餘」，而是較諸詩詞別具體格，謹嚴處固為詩詞所不及，寬鬆處之揮灑自如，尤為詩詞不能望其項背。則曲有什麼好可「卑」的，詩詞又憑什麼可以為「傲」的？其所以「卑」為「傲」，不過文人偏見，識見短小狹隘所致而已。

四、戲曲為表演藝術之峰巒發為顯學

那麼發展完成的戲曲大戲又具有怎樣的質性呢？著者有〈中國戲曲之本質〉，其結論是：

大戲的本質，其觀照點應當從大戲的構成因素著眼，從中又要分清那些因素是構成美學的基礎，最為主要；而每個因素的內涵與足以引發戲曲本質或產生某些現象的關鍵尤其要能掌握；然後對於「戲曲本質」的探討才能周延而條貫，否則難免「摸象」與「雜亂」之病。

而我們知道，歌舞樂是戲曲的美學基礎，本身皆不適宜寫實，如此加上狹隘的劇場作為表演空間，自然產生「虛擬象徵」非寫實而為寫意性表演的藝術原理。而為了使虛擬象徵達到優美的藝術化，使演員的唱做念打有所遵循的規範，使觀眾便於溝通聆賞的媒介，就逐漸形成了宋元間的所謂「格範」或「科汎」和「科介」，這也就是今日取義模式規範的所謂「程式」；用此「程式」對「虛擬象徵」有所制約，然後戲曲表演的藝術原理才算完成，並從中生發了「寫意」之本質，而呈現於歌舞、節奏、誇張、疏離且投入的表演藝術之中。

而由於演出場合不同，劇場、劇團也跟著有所差異。此所以廣場廟會、勾欄營利、宮廷慶賀、堂會清賞，其所演出的內容和形式也自然各具特色；而由於說唱文學對戲曲產生強力的影響，使戲曲成為一種詩劇，使戲曲有「自報家門」的尷尬，有濃厚的敘述性質，從而促使戲曲的關目結構只有展延性而缺乏逆轉與懸宕，終究不免刻板與冗煩的弊病；而由於故事題材大抵不出歷史與傳說範圍，且層層相因蹈襲，加上明清兩朝律令嚴酷，使得戲曲在功能上偏向娛樂性、教化性兼具的「寓教於樂」一途，而其在獎善懲惡之餘，必使得觀眾對劇中人物愛憎判然，戲曲乃因此而很少能反映現實和寄寓深刻不俗的思想旨趣。

然而戲曲源遠流長，其間儘多變化而一脈相承，其舞台藝術畢竟極為高妙而完整，其文學價值亦可與詩詞並觀，是我國貴重的文化資產，無容置疑。尤其其虛擬象徵程式的表演藝術原理，所產生的寫意質性，所反映的歌舞、節奏、誇張、疏離且投入的藝術現象，更為舉世所罕見而珍惜；所以代表中國戲曲文學藝術最優雅和最精緻結合的崑劇，已被聯合國視為人類共同的文化資產，❼⓪我們焉能不更加努力的予以維護和發揚。❼①

明白了戲曲之質性如此，那麼戲曲大戲又應如何調適當代呢？著者亦有〈戲曲在當代因應之道〉，其結論云：

戲曲當代因應之道，首在真切認識戲曲之本質在寫意，其傳統之優美質性，如歌舞性、節奏性、誇張性、疏離與投入性及其所形成之虛擬象徵程式之表演藝術原理，使排場自由流轉而無時空之制約。凡此皆應保存並予以發揚；而戲曲語言富於音樂旋律，自有其腔調口法，絕不可受到西方美聲唱法所「污染」，否則便失去了崇高的戲曲民族性。

其次當留意戲曲之其他質性，其可修正者則改良之。如詩劇形成之變革，如程式之運用與創新，如腳色修為之突破，如調適現代劇場發揮運用其功能。至其已不適應時代之質性，如自報家門，與受講唱文學影響之延展性敘述結構，如主題思想忠孝節義教化之窠臼，如題材之陳陳相因，如雜技之喧賓奪主等，就應該予以祛除。

在此前提之下，如果能期諸「妙手」，了解在同一時空之下的三種戲曲類型，❼②使之各安其位，各發其能；

❼⓪ 二〇〇一年五月十八日聯合國教科文組織公布「人類口述和非物質遺產代表作」十九項中，中國崑曲列在其中，見美聯社巴黎五月十八日電，《聯合報》二〇〇一年五月二十日〈文化版〉。

❼① 曾永義：《中國戲曲之本質》，《世新中文研究集刊》創刊號（二〇〇五年六月），頁二三一─六六。後收入曾永義：《戲曲本質與腔調新探》（臺北：國家出版社，二〇〇七年），頁二三一─九五。

並知所以扎根傳統與融合中外之道，那麼「現代戲曲」，必可從「傳統戲曲」中開出燦爛之花、結成豐碩之果！[73]

總而言之，認識戲曲的質性，也了解戲曲文學和藝術的長短處，給予戲曲以適宜的因應之道，才是今日正確對待的態度，任何無知的偏見或過分的揄揚，都是沒有必要的。

至於說「戲曲沒有思想」，最多只能說沒有「西方哲學家」的思想，它其實充滿著中國儒釋道「庶民化」的思想，那是顯而易見的現象，無須費詞辯駁；又說「沒有文化」，那最多也是沒有「五四」時代所希冀的「西方文化」，它其實也充斥著數千年來中華的「民族文化」，除非故意「視若無睹」，否則也是無須費一詞的。

再從上文對詩詞曲的比較來說，戲曲是韻文學的極致，也是毋庸置疑的；而戲曲又既是中國表演藝術的綜合體，則其位居中國表演藝術的頂端也是極自然的。其所涵蘊的內容思想和表現出來的文化現象，可以說是融會古今數千年來中華民族之所共有，則其為民族文化最具體之表徵，誰曰不宜？

而今戲曲尚能陶冶和豐富我國民之生活，並且彰顯其藝術特質於世界之藝壇，歷久而不衰；則吾人焉能不予以珍惜、維護和發揚？

❼❷ 1.極具原始性或傳統性而瀕臨滅絕的。以歌仔戲為例，如宜蘭的本地歌仔；以布袋戲為例，如許王的小西園。2.扎根於傳統的創新有所涵容和開展的。以歌仔戲為例，如明華園；以布袋戲為例，如五洲園。3.保留傳統的某些因素而在形式技巧內容上極盡創新之能事已屬蛻變轉型的。以歌仔戲為例，如上世紀盛行一時的電視歌仔戲；以布袋戲為例，如霹靂電視布袋戲。

❼❸ 曾永義：〈戲曲在當代因應之道〉，《藝術百家》總第一〇六期（二〇〇九年一月），頁二三一—二九。後收入曾永義：《戲曲之雅俗、折子、流派》（臺北：國家出版社，二〇〇九年），頁五九五—六二〇。

結語

從以上所論述，可見戲曲是中國韻文學的極致，是表演藝術的峰巒；而中華民族一直是戲曲的民族，中國迄今還是戲曲的國家；因為具有長遠的歷史和眾多的劇種。據拙作《先秦至唐代「戲劇」與「戲曲小戲」劇目考述》，就中如《禮記·郊特牲》的先秦「蜡祭」，可見巫覡之賽社報神儀式，可以裝扮演故事產生「戲劇」；《周禮·夏官·司馬》中殷商「方相氏」之驅儺，可見巫覡驅疫禳災儀式，亦可以裝扮演故事，產生戲劇。而《史記·樂書》的周初《大武》之樂，於宗廟祭祀時演出武王伐紂等故事，更為實質之「戲劇」，其年代距今三千一百餘年。至若《楚辭·九歌》巫覡之歌舞裝扮並代言以演故事，則直為「戲曲小戲」群矣，至今二千五百餘年。若此，中國戲劇、戲曲之源生，何必晚於西方戲劇！

宋金以後，歷代劇種以大戲為主流，皆一脈相承，有宋元南曲戲文、金元北曲雜劇、明清傳奇、明清南雜劇、清代亂彈京戲，以及近代地方戲曲。就地方戲曲而言，雖社會變遷急遽，凋零頗多，但起碼尚有大戲劇種兩百餘種，小戲劇種百餘種；其與崑劇和京劇，仍然像歷朝歷代一樣，時至今日仍舊深入社會各階層，脈動著廣大群眾的心靈，闡發著共同的民族意識、思想、理念和情感。

但是戲曲誠如上文所云，被許多士大夫視為「小道末技」、「不登大雅」的低俗文學和藝術，像明人王驥德著《曲律》、清人李漁著《笠翁曲論》，投入畢生精力從事曲學、戲曲學研究的，幾同鳳毛麟角。所幸有識之士如王國維以《宋元戲曲史》等《曲學五書》，方才開闢了戲曲學術門徑，吳梅《顧曲麈談》《南北詞簡譜》等才蹟入大學講堂。從此薪傳有人，盧前、任訥承襲吳氏衣缽。而後縱使兩岸隔絕，而彼岸周貽白之戲曲史著作踵

繼觀堂而有《中國戲曲發展史綱要》等書，胡忌《宋金雜劇考》、陸萼庭《崑劇演出史稿》等雖為劇種研究，而皆為經典之作。此外，中山大學之王季思，中國藝術研究院之張庚、郭漢城，南京大學之錢南揚、吳新雷，上海戲劇學院之陳多、葉長海，山西師範大學之黃竹三、馮俊杰等更能羽翼門徒，各有鉅著佳篇，其所在地，皆具規模而儼然成為戲曲研究重鎮；促使戲曲學成為大學之重要學科；而其春風化雨、桃李成林，更促使戲曲研究欣欣向榮，於今卓然有成，已為顯學。而海峽此岸，經由追隨政府遷臺的鴻儒大師，努力播種，辛勤培育，溯流而間入新知，發為文章，使臺灣亦成為舉世不可忽視之戲曲研究中心。

用心述作者亦不乏其人。如齊如山先生《國劇藝術彙考》、俞大綱先生《戲劇縱橫談》、汪經昌先生《曲學例釋》，以及先師鄭因百（騫）《景午叢編》、《龍淵述學》、《北曲新譜》等，先師張清徽（敬）《明清傳奇導論》、《清徽論學集》等，皆能尋繹方圓，鑑定規矩，從而啟迪後學；其門弟子，亦多能追述提要，爬梳綱領，沿波討源

「戲曲研究」之所以成為顯學，其情況與檢討，著者在本書〈「戲曲研究」之回顧、檢討與「戲曲演進史」之建構〉中言之已詳，今僅就本人為臺北國家出版社總策畫並主編之《國家戲曲研究叢書》所收錄之兩岸學者戲曲專著而言，亦可見戲曲在學術領域上，較諸其他學科，已毫不遜色。

《國家戲曲研究叢書》既以「戲曲研究」為名，則其內容旨趣已彰明較著。本《叢書》每六冊合為一輯，五輯合為一編，著者臺灣與大陸二比四，以來稿先後為序，但祈兩岸名家名著能供學者參考者皆羅列其中，使之蔚為大觀。自二〇〇四年十月出版拙著《戲曲與歌劇》以來，迄今十六年，已編成二十輯，出版專著進行至百一十六冊，堪稱當今世界首屈一指之戲曲研究大寶庫。

中國戲曲歷史久遠，種類繁多；戲曲又為綜合之文學和藝術，戲曲資料更包括文獻、文物、調查、訪談和觀賞，所以可供研究之論題有如天上繁星。本《叢書》之著者群目前即近百人，大抵為久著聲譽之學者教授，

其前輩者依生年序列，如黃芝岡（一八九五）、鄭騫（一九〇六）、戴不凡（一九二二）、陸萼庭（一九二四）、流沙（一九二五）、陳多（一九二八）、洛地（一九三〇）、曲六乙（一九三〇）、劉致中（一九三一）、胡世厚（一九三二）、沈不沉、王永健（一九三四）、庹修明（一九三五）、王衛民（一九三六）、吳毓華（一九三七）、江巨榮（一九三八）、黃竹三（一九三八）、周育德（一九三八）、王馗、陳培仲、綿、王璦玲、朱偉明、孫書磊、蔡欣欣、游宗蓉、司徒秀英、李元皓、張育華、沈惠如、王馗、徐亞湘、丘慧瑩、林智莉、李佳蓮、劉美枝等。

以上諸家論著所關涉的範圍題目，自然指不勝屈，遍及戲曲的各種方面和問題。舉其舉大者，則有源生論、表演論、創作論、批評論、劇種論、腔調論、雜技論、音樂論、流派藝術論、作家作品論、悲喜劇論，文獻學、文物學、性別學、田調學、戲曲聲韻學、發展史、斷代史、劇種史、地方戲曲史、近現代戲曲史、儺戲、社戲、目連戲、偶戲、小戲，乃至於中西戲劇比較、戲曲與宗教、戲曲研究成果、戲曲維護與傳承等，其他與戲曲關涉之點點滴滴，從而發為論述者，更不知凡幾。但就中可以看出「湯顯祖《牡丹亭》」之無所不探討最為

其前輩者依生年序列，如黃芝岡（一八九五）、鄭騫（一九〇六）、戴不凡（一九二二）、陸萼庭（一九二四）、流沙（一九二五）、陳多（一九二八）、洛地（一九三〇）、曲六乙（一九三〇）、劉致中（一九三一）、胡世厚（一九三二）、沈不沉、王永健（一九三四）、庹修明（一九三五）、王衛民（一九三六）、吳毓華（一九三七）、江巨榮（一九三八）、黃竹三（一九三八）、周育德（一九三八）、吳乾浩（一九三九）、王安奎（一九三九）、孫崇濤（一九三九）；譚志湘（一九四一）、王耀華（一九四二）、顧聆森（一九四三）、蘇子裕（一九四四）、周華斌（一九四四）、葉長海（一九四四）、李曉（一九四四）、周傳家（一九四四）、莊永平（一九四五）、鄭傳寅（一九四六）、葉明生（一九四六）、趙山林（一九四七）等；其次尚屬壯年者，如康保成（一九五二）、廖奔（一九五三）、劉文峰（一九五三）、郭英德（一九五四）、卜鍵（一九五五）、王安祈（一九五五）、華瑋（一九五六）、傅謹（一九五六）、李祥林（一九五七）、謝柏梁（一九五八）、朱恆夫（一九五九）等，以及猶為年當力強者，如黃仕忠、朱萬曙、鄭榮興、杜桂萍、高美華、陳貞吟、楊淑娟、左鵬軍、羅麗容、施德玉、陳芳、劉禎、鄒元江、孫星群、李惠綿、王璦玲、朱偉明、孫書磊、蔡欣欣、游宗蓉、司徒秀英、李元皓、張育華、沈惠如、王馗、徐亞湘、丘慧瑩、林智莉、李佳蓮、劉美枝等。

熱門，單舉其「主情說」之各抒己見，即可彙集成書。但其間也存在不少爭議性的論題，譬如戲劇、戲曲之本義與當今共識之命義，戲曲如何起源、腳色行當之名義、源起為何，南戲北劇的源流究為一源多派還是多源並起，南戲傳奇如何分野，《牡丹亭》原本用那種腔調歌唱、戲曲和小說之「結構」有何不同，詩讚系板腔體和詞曲系曲牌體之來龍去脈及孰先孰後，腔調、聲腔、唱腔有何分野，「歌」、「樂」之構成及其關係如何……等等不一而足。而據此已可見本《叢書》之宏富，學者遍及老中青，成就已屬非凡，無疑的，「戲曲研究」，已成為「顯學」，毋庸置疑了。

第貳章　戲曲創作之動機與目的

引言

文學創作每有動機也有其目的。《尚書・堯典》云：

詩言志，歌永言，聲依永，律和聲。八音克諧，無相奪倫，神人以和。❶

《毛詩・大序》：

詩者，志之所之也，在心為志，發言為詩，情動於中而形於言，言之不足，故嗟歎之，嗟歎之不足，故詠歌之，詠歌之不足，不知手之舞之足之蹈之也。❷

《禮記・樂記》：

❶〔漢〕孔安國傳：《尚書》；〔唐〕孔穎達疏：《尚書正義》，〔清〕阮元校刻：《重刊宋本十三經注疏附校勘記》第二冊（臺北：藝文印書館，一九五五年據清嘉慶二十年江西南昌府學開雕本影印），總頁四六。

❷〔漢〕毛亨傳，鄭玄箋：《毛詩傳箋》；〔唐〕孔穎達疏：《毛詩正義》，〔清〕阮元校刻：《重刊宋本十三經注疏附校勘記》第三冊（臺北：藝文印書館，一九五五年據清嘉慶二十年江西南昌府學開雕本影印），總頁一三。

凡音之起，由人心生也。人心之動，物使之然也。感於物而動，故形於聲。聲相應，故生變；變成方，謂之音。比音而樂之，及千戚羽旄謂之樂。樂者，音之所由生也，其本在人心之感於物也。是故其哀心感者，其聲噍以殺；其樂心感者，其聲嘽以緩；其喜心感者，其聲發以散；其怒心感者，其聲粗以厲；其敬心感者，其聲直以廉；其愛心感者，其聲和以柔。六者非性也，感於物而后動。是故先王慎所以感之者。……凡音者，生人心者也。情動於中，故形於聲。聲成文，謂之音。是故，治世之音安以樂，其政和。亂世之音怨以怒，其政乖。亡國之音哀以思，其民困。聲音之道，與政通矣。❸

《尚書·堯典》說的是詩歌聲律的命義，兼及「八音克諧，神人以和」的作用。《毛詩·大序》雖為漢初毛亨說《詩》之作，但實為發揮「詩言志」之說，說的是詩歌舞蹈源生的自然道理。《禮記·樂記》則在〈大序〉的基礎上，進一步闡發了六心與六聲互相感發，乃至治世、亂世、亡國與聲音融通呈現的關係。像這樣對於詩歌樂舞的基本理念和看法，可以說影響著此後中國的每一個讀書人，所以我們也就不厭其煩的抄錄原典如上。

而從這幾段話，又可以整理出古人對「歌樂」間源生與發展完成的觀念理路，那就是：心→志→詩→歌→聲→音→踏→舞→樂，也就是說在「歌」之前，已因感物「心動」而用「詩」的語言形式來表達內心情志的感覺，因此說「詩言志」、「詩者，志之所之也」，在心為志，發言為詩，情動於中而形於言。」

而「歌」則是以「詩」為載體，從心中自然流露出來的嗟嘆和吟詠，所謂「滿心而發，肆口而成。」這樣的嗟嘆和吟詠就是「聲」，因此說「歌永言，聲依永」，「言之不足，故嗟歎之，嗟歎之不足，故詠歌之。」而「音」則是「聲」的進一步藝術化，是指配器合律而彼此和諧的「聲」，因此「八音克諧，無相奪倫」，

❸〔漢〕鄭玄注：《禮記注》；〔唐〕孔穎達疏：《禮記正義》，收入〔清〕阮元校刻：《重刊宋本十三經注疏附校勘記》第八冊（臺北：藝文印書館，一九五五年據清嘉慶二十年江西南昌府學開雕本影印），卷三七，頁一，總頁六六二。

「聲相應，故生變；變成方，謂之音。」「聲成文，謂之音。」

而「樂」的完成，是要加入「舞蹈」的，所以「詠歌之不足，不知手之舞之、足之蹈之也。」但這種「舞」應當只是配合「歌謠」的「踏舞」，即所謂「踏謠」之「踏」只是應和節奏的肢體韻律；如果是「配器合律」的「音」，就應當是手執干戚羽旄的儀式之舞，其舞蹈已具象徵性的肢體語言，至此，才是整個「樂」的完成，也因此說，「比音而樂之，及干戚羽旄謂之樂。」

以上可以說是古人由心而志而詩而歌而聲而音而踏而舞而樂系列連鎖演進的「歌樂」觀念。其縝密連鎖之關係，真是間不容髮；而由此也可見其對歌樂體會之周延與深刻。而由此也可見詩歌、音樂、舞蹈創作的動機和其呈現世態人情以及希期「八音克諧，神人以和」的目的。

而若論戲曲「雛型」之「小戲」，或為宮廷滑稽小戲，或為鄉土歌舞小戲。宮廷滑稽小戲專為貴族娛樂，宗教儀式小戲娛神娛人，鄉土歌舞小戲則與庶民日常生活息息相關，大抵主詼諧，調劑身心。那麼進一步若就以歌舞樂為美學基礎，發展為綜合文學、綜合藝術的戲曲而言，其創作之動機與目的又是如何呢？而其實創作之動機與目的只是因果關係，其間實是一而二、二而一，可以併為討論。著者觀其相關文獻，可約為諷諫、教化、抒憤、游藝、主情五說，加以論述。

一、諷諫說

諷諫指用旁敲側擊的幽微言語來糾正君王的過失。起源甚早，流行甚遠。早見於先秦瞽矇說詩和俳優滑稽。

《周禮》卷二三《春官・宗伯下》云：

瞽矇掌播鼗、柷、敔、壎、簫、管、弦、歌、諷誦詩，世奠繫，鼓琴瑟。❹

可見周代瞽矇掌管各種樂器，並且諷誦詩篇之微言大義導正人主。

《史記·滑稽列傳》司馬遷（約西元前一四五─前九〇）說倡優在滑稽言語中「談言微中，亦可以解紛。」說優孟「多辯，常以談笑諷諫。」❺梁劉勰（四六五─五二二）《文心雕龍·諧隱第十五》因此說：「優游之諷，漆城，優孟之諫葬馬，並譎辭飾說，抑止昏暴。是以子長編史，列傳〈滑稽〉，以其辭雖傾回，意歸義正也。」❻正發揮了史公的旨趣。而倡優也正是後來戲曲的演員，因此唐參軍戲和宋金雜劇院本，便承繼了這種「優諫」的傳統。著者有《參軍戲及其演化之探討》，❼列舉參軍戲與宋金雜劇之優語數十條，可以明白看出參軍戲演出時純出滑稽和寄寓諷諫者兼而有之，至若宋雜劇，則幾為「寓諷諫於滑稽詼諧」。而這種「諷諫說」，北宋徽宗崇寧間馬令（生卒不詳，一一〇五年成書）《南唐書·談諧傳第二十一·序》說得很清楚：

鳴呼，談諧之說，其來尚矣，秦漢之滑稽，後世因為談諧，而為之者，多出乎樂工、優人。其廓人主之禍心，識當時之弊政，必先順其所好，以攻其所蔽。雖非君子之事，而有足書者，作〈談諧傳〉。❽

❹〔漢〕鄭玄注，〔唐〕賈公彥疏：《周禮注疏》，收入〔清〕阮元校刻：《重刊宋本十三經注疏附校勘記》第五冊（臺北：藝文印書館，一九五五年據清嘉慶二十年江西南昌府學開雕本影印），卷二三，頁一八，總頁三五八。

❺〔漢〕司馬遷：《史記》（北京：中華書局，一九五九年），卷一二六，〈滑稽列傳第六十六〉，頁三二〇三、三二〇四。

❻〔梁〕劉勰著，周振甫注：《文心雕龍注釋》（臺北：里仁書局，一九九四年），頁二七五。

❼曾永義：《參軍戲及其演化之探討》，《臺大中文學報》第二期（一九八八年十一月），頁一三五─二二五。

❽〔宋〕馬令：《馬氏南唐書》，《文淵閣四庫全書》第四六四冊（臺北：臺灣商務印書館，一九八三年，據國立故宮博物館藏影印），卷二五，頁一，總頁三六七。

南宋洪邁（一一二三—一二○二）《夷堅志》支乙志卷四〈優伶箴戲〉也說：

俳優侏儒，固伎之最下且賤者，然亦能因戲語而箴諷時政，有合於古「矇誦工諫」之義，世目為雜劇者是也。⑨

又南宋李攸（一一二六前—一一三四後）《宋朝事實》卷九〈官職・內侍省〉云：

五代任官，凡曹掾、簿尉，有齷齪無能，以至昏老不任驅策者，始注為縣令。故天下之邑率皆不治。甚者誅求刻剝，穢跡萬狀，故天下優諢之言，多以長官為笑。而祖宗深嫉貪吏。

可見「優諢」於滑稽詼諧之際，對於王以外的「長官」，也用來嘲弄譏刺。但在朝廷，基本上還是對君王「諫諍」。南宋吳自牧（生卒不詳）成書於宋度宗咸淳十年（一二七四）的《夢粱錄》卷二十〈妓樂〉條云：⑩

且謂雜劇……大抵全以故事，務在滑稽唱念，應對通遍。此本是鑒戒，又隱於諫諍，故從便跣露，謂之無過蟲耳。若欲駕前承應，亦無責罰。一時取聖顏笑。凡有諫諍，或諫官陳事，上不從，則此輩妝做故事，隱其情而諫之，於上顏亦無怒也。⑪

此段記載明顯是根據成書宋理宗端平二年（一二三五）耐得翁（一二三三—一二九七）《都城紀勝》〈瓦舍眾伎〉條修飾而成。⑫可見宋代朝廷優戲確實以「諫諍」為主要目的。元明間楊維楨（一二九六—一三七○），其《東維子文集》卷一一〈優戲錄序〉，則因「錢塘王暉集歷代之優辭有關於世道者」，而昌言優諢之效從容於一言之

⑨ 〔宋〕洪邁：《夷堅志》（北京：中華書局，一九八一年），頁八二二—八二三。
⑩ 〔宋〕李攸：《宋朝事實》（北京：中華書局，一九八五年），頁一五六。
⑪ 〔宋〕吳自牧：《夢粱錄》（上海：古典文學出版社，一九五七年），頁三○八—三○九。
⑫ 〔宋〕耐得翁：《都城紀勝》（上海：古典文學出版社，一九五七年），頁九六。

中，發揮了太史公為滑稽者作傳，取其「談言微中，則感世道者深矣」的宗旨。❸ 這種「諫諍」，歷元明而猶然。

又孔齊（約一三六七前後在世）《至正直記》記虞集之語云：

一代之興，必有一代之絕藝足稱於後世者。漢之文章，唐之律詩，宋之道學，國朝之今樂府，亦開於氣數音律之盛。其所謂雜劇者，雖曰本於梨園之戲，中間多以古史編成，包含諷諫，無中生有，有深意焉。是亦不失為美刺之一端也。❹

虞氏應當是最早提出「一代有一代之文學」觀念的人。而他認為元雜劇之所以有「深意」，即在其「包含諷諫」，不失「美刺」之義。

何良俊（一五○六—一五七三）《四友齋叢說》卷十云：

阿丑，乃鐘鼓司裝戲者，頗機警，善諧謔，亦優旃、敬新磨之流也。成化末年，刑政頗弛。丑於上前作六部差遣狀，命精擇之。既得一人，問其姓名，曰：「公論。」主者曰：「公論如今無用。」次得一人，問其姓名，曰：「公道。」主者曰：「公道亦難行。」最後一人曰「胡塗」，主者首肯曰：「胡塗如今盡去得。」憲宗微哂而已。❺

❸〔明〕楊維楨：《東維子文集》，《四部叢刊初編》第三一二冊，（臺北：臺灣商務印書館，一九六五年據上海商務印書館縮印江南圖書館藏鳴野山房舊鈔本影印），頁八二一。

❹〔元〕孔齊撰，莊葳、郭群一校點：《至正直記》（上海：上海古籍出版社，二○一二年），卷三，「虞邵庵論」條，頁二一○。

❺〔明〕何良俊：《四友齋叢說》（北京：中華書局，一九五九年），頁八九。

何氏對此事批評說：

> 若憲宗因此稍加釐正，則於朝政大有所補。正太史公所謂「談言微中，亦可以解紛。」則滑稽其可少哉！惜乎憲廟但付之一哂而已。若在今日，則胡淦亦無用處，唯佻狡躁競者乃得進耳。[16]

可見自太史公以後，對於「優諫」，一般是被肯定的。而這種戲曲中唐參軍戲、宋金雜劇院本的「寓諷諫於滑稽詼諧」，到了宋元南曲戲文、金元北曲雜劇、明清傳奇、南雜劇、清代花部亂彈、京劇，就都轉化而成為劇中淨丑的「插科打諢」，旨在逗笑，兼施嘲弄，即使轉型而成為說唱之「相聲」，亦復如此。則亦可見其「源遠流長」。

二、教化說

其次「教化說」，是戲曲創作極為重要的動機和目的。

其影響明清兩朝，使戲曲創作走上寓教於樂的途徑。一方面是承襲儒家長遠以來的詩樂教化觀；而更為直接的則是朝廷嚴峻的律令。上文〈歷來戲曲之「遭遇」〉引《大明律》卷二六〈刑律九・雜犯〉，「搬做雜劇」條，[17] 這條律令，同樣被抄入《大清律例・刑律・雜犯》，規定雜劇、戲文只能妝扮神仙道扮及義夫節婦孝子順孫勸人為善者，而對於扮演歷代帝王后妃忠臣烈士先聖先賢則予以禁止，這固然由於太祖為了建立鞏固統治者威權，以免被優伶褻瀆尊嚴；但因此戲曲的生命被拘限了。到了明成祖，更嚴厲的執行他父親這項律令。上文

[16] 效鋒點校：《大明律》（北京：法律出版社，一九九九年），卷二六〈刑律九・雜犯〉，「搬做雜劇」條，頁二○二。

[17] 同上註。

也引明顧起元（一五六五―一六二八）《客座贅語》卷十〈國初榜文〉，[18]其中說到「限五日都乾淨燒毀」，否則「全家殺了」。這樣的嚴刑峻法，不止作者廢筆、演員畏縮，就是觀眾也裹足不前。戲曲限制到成為宣傳宗教、道德的工具，比起宋元自由發展的恢宏氣魄，自然要萎縮退化了。

於是戲曲的風世教化作用，變成了戲曲的重要旨趣。這在元末戲文高明（一三〇五―一三五九）《琵琶記》已經彰顯得很清楚。其開場【水調歌頭】謂「不關風化體，縱好也徒然。」他要表現的是「子孝共妻賢」。[19]明朱鼎（約一五七三前後在世）《玉鏡臺記》開場【燕春臺】也說「賴扶植綱常，維持名教，中流砥柱，眼底誰能。」[20]明金懷玉（約一五七三前後在世）《狄梁公返周望雲忠孝記》開場【何陋子】更說得明白：「景仰先賢模範，無非激勸人情。詞豔不關風化體，有聲曾似無聲。惟有忠良孝友，知音人耳堪聽。」[21]而明邱濬（一四二一―一四九五）《伍倫全備忠孝記》開場則簡直是一篇教化淑世，振興倫常的箴言。他在【鷓鴣天】裡先學高明說：「若於倫理無關緊，縱是新奇不足傳。」所以「今宵搬演新編記，要使人心忽惕然。」[22]他更說：

[18]〔明〕顧起元：《客座贅語》，卷十〈國初榜文〉，頁三四七―三四八。

[19]〔明〕高明著，汪巨榮校注：《琵琶記》（臺北：三民書局，一九九八年），頁二、三。

[20]〔明〕朱鼎：《玉鏡臺記》，《古本戲曲叢刊二集》（上海：商務印書館，一九五五年據長樂鄭氏藏汲古閣刊本影印），頁一。

[21]〔明〕金懷玉：《狄梁公返周望雲忠孝記》，《古本戲曲叢刊二集》（上海：商務印書館，一九五五年據北京圖書館藏明文林閣刊本影印），頁一。

[22]〔明〕邱濬：《伍倫全備忠孝記》，《古本戲曲叢刊初集》（上海：商務印書館，一九五四年據北京圖書館藏明世德堂刊本影印），頁一。

小子編出這場戲文，叫作《伍倫全備》，發乎性情，生乎義理，蓋因人所易曉者，以感動之。搬演出來，使世上為子的看了便孝，為臣的看了便忠，為弟的看了敬其兄，為兄的看了友其弟，為夫婦的看了相和順，為朋友的看了相敬信，為繼母的看了不管前子，為徒弟的看了必念其師，妻妾看了不相嫉妒，奴婢看了不相忌害。善者可以感發人之善心，惡者可以懲創人之逸志，勸化世人，使他有則改之，無則加勉。自古以來，轉音都沒這個樣子，雖是一場假託之言，實萬世綱常之理，其於出出教人，不無小補云。❷

像這樣把戲曲當作「伍倫全備」的教化工具，明邵璨（約一四六五—約一五三二）《香囊記》【沁園春】踵繼其後說：「因續取五倫新傳，標記紫香囊。」❷其後諸如此類的觀點和劇作，真是「車載斗量」。如明王守仁（一四七二—一五二九）《王陽明全書·語錄三》云：

古樂不作久矣！今之戲子，尚與古樂意思相近。……《韶》之九成，便是舜的一本戲子；《武》之九變，便是武王一本戲子。聖人一生實事，俱播在樂中，所以有德者聞之，便知其盡善盡美與盡美未盡善處。若後世作樂，只是做些詞調，於民俗風化絕無關涉，何以化民善俗？今要民俗反樸還淳，取今之戲子，將妖淫詞調刪去了，只取忠臣孝子故事，使愚俗百姓，人人易曉，無意中感激他良知起來，卻於風化有益。❷

在陽明這位心學家的眼目中，戲曲的功能和虞舜《韶》樂、周武王的《大武》之樂可以等量齊觀，給戲曲提升

────────

❷〔明〕邱濬：《伍倫全備忠孝記》，《古本戲曲叢刊初集》，第一折【西江月】，頁二。

❷〔明〕邵璨：《香囊記》，收入〔明〕毛晉編：《六十種曲》第一冊（北京：中華書局，一九九〇年，據上海開明書店原版重印），頁一。

❷〔明〕王守仁：《王陽明全集》（上海：上海古籍出版社，一九九二年），上冊，卷三，〈語錄三〉，頁一一三。

很高的地位；他又認為戲曲要教忠教孝，發揮風化善俗的作用，才能像舜的「韶樂」那樣如孔子所說的「盡善盡美」。

李開先（一五〇一—一五六八）〈改定元賢傳奇後序〉云：

傳奇凡十二科，以神仙道化居首，而隱居樂道次之，忠臣烈士、逐臣孤子又次之，終之以神佛、烟花、粉黛。要之激勸人心，感移風化，非徒作，非苟作，非無益而作之者。今所選傳奇，取其詞意高古，音調協和，與人心風教具有激勸感移之功。尤以天分高而學力到，悟入深而體裁正者，為之本也。㉖

又如明人陶奭齡（一五六二—一六〇九）《小柴桑喃喃錄》云：

今之院本即古之樂章也。每演戲時見孝子悌弟、忠臣義士，一言感心，則涕泗橫流，不能自已，傍視左右，無不皆然，此其動人最神最速，較之老儒擁皋比、講經義，與夫老衲登座說法，功效百千萬倍，有志世道者，宜就此設教，不可視為戲劇，漫不加意也。㉗

與陶氏同樣的觀點，署名明代祁彪佳（一六〇二—一六四五）〈貞文記・敘〉：

今天下之可興、可觀、可群、可怨者，其孰有過于曲者哉！蓋詩以道性情，而能道性情者莫如曲。曲之中有言夫忠孝節義、可忻可敬之事者焉，則雖騃童愚婦（婦）見之，無不擊節而忻舞；有言夫姦邪淫慝、可怒可殺之事者焉，則雖騃童愚婦見之，無不耻笑而唾罵。自古感人之深而動人之切，無過於曲者也。㉘

㉖〔明〕李開先：《閒居集》，收入俞為民、孫蓉蓉主編：《歷代曲話彙編・明代編》第一集（合肥：黃山書社，二〇〇九年），頁四〇七。

㉗〔明〕陶奭齡：《小柴桑喃喃錄》（國家圖書館藏明崇禎乙亥一六三五陶奭齡自序，吳寧李為芝校刊本），卷上，頁六五。

就因為戲曲最為「感人之深而動人之切」，所以清代宋廷魁（一七一○一？）在所撰《介山記‧或問》也說道：

吾聞治世之道，莫大於禮樂。禮樂之用，莫切於傳奇。何則？庸人孺子，目不識丁，而論以禮樂之義，則不可曉。一旦登場觀劇，目擊古忠者孝者，廉者義者，行且為之太息，為之不平，為之扼腕而流涕，亦不必問古人實有是事否？而觸目感懷，啼笑與俱，甚至引為佳（佳）話，據為口實。蓋莫不思忠、思

㉘〔明〕孟稱舜撰；〔明〕陳箴言等點正；〔明〕祁彪佳評：《張玉娘閨房三清鸚鵡墓貞文記》（明崇禎十六年（一六四三）金陵書房石渠閣刊本）祁彪佳〈敘〉，頁一。又〔清〕杜煦編，〔清〕杜春生補編：《祁忠惠公遺集》（清道光十五年（一八三五）刻二十二年（一八四二）增刻本，補編，頁二）收有〈孟子塞五種曲序〉，實與《貞文記‧敘》為同一篇文章。〈孟子塞五種曲序〉的作者歸屬曾有過異議，徐朔方〈孟稱舜行年考〉指出，《貞文記》成於清順治十三年（一六五六）或略後，《祁忠惠公遺集補編》所收〈孟子塞五種曲序〉應是《貞文記》的序言，冒名為〈五種曲序〉，然祁氏卒於順治二年（一六四五），故此序屬於偽託。鄧長風《〈孟子塞五種曲序〉的真偽與〈貞文記〉傳奇寫作、刊刻的時間》（《鐵道師院學報》一九九八年第五期）則據董康所記述的久保天隨舊藏本，認為徐說不能成立。經黃仕忠〈孟稱舜《貞文記》傳奇的創作時間及其他〉考證，得出：《貞文記》完稿於順治十三年深秋，此後不久，「攜至金陵，同志諸子為之鋟而傳焉」，是為金陵石渠閣刻本，它也是《貞文記》的唯一刻本。孟稱舜親自參與了刻印之事。此版本今日尚存三種，唯久保舊藏本封面、首「敘」完整。孟稱舜任職松陽，離祁彪佳去世已有數年。至《貞文記》完稿，祁氏墓木已拱。所以刻本卷首「祁彪佳」之敘、正文之評，不可能出於祁氏之手，而係假託。它不見於祁彪佳之遺稿，所以不入《祁忠惠公遺集》。後人據金陵石渠閣刻本收作祁集附錄，並改題為《孟子塞五種曲序》。金陵石渠閣刻本既為孟稱舜人手定，且自撰「題詞」，則封面題「寓山主人評」，卷首錄署祁彪佳撰的手書寫刻之「敘」，另鈐有孟氏個人印章，顯然出於孟稱舜本人的授意，而且不排除孟稱舜本人撰寫而假託於祁彪佳的可能性。因此，「敘」中所說孟稱舜劇作的情況，是真實可信的，但今後不能再作為祁彪佳的觀點加以引用。黃文詳見《浙江大學學報（人文社會科學版）》三九卷一期（二○○九年一月），頁七六一八四。

孝、思廉、思義，而相儆於不忠、不孝、不廉、不義之不可為也。夫誠使舉世皆化而為忠者孝者、廉者義者，雖欲無治不可得也。故君子誠欲鍼風砭俗，則必自傳奇始。❷❾

宋氏把戲曲看作「禮樂之用」，也因為其「針風砭俗」的功能極為深入人心。

又林以寧（生卒不詳），其〈還魂記題序〉云：

治世之道，莫大於禮樂；禮樂之用，莫切於傳奇。愚夫愚婦每觀一劇，便謂昔人真有此事，為之快意，為之不平，於是從而效法之。彼都人士誦讀，聖賢感發之神有所不及。君子為政，誠欲移風易俗，則必自刪正傳奇始矣。❸⓿

立論雖本於教化說，但能點明戲曲對庶民之感染力與影響力，亦屬難得。

又蔣士銓（一七二五─一七八五），著有戲曲《藏園九種曲》，其中五種曲在〈自序〉中，敘其作劇之動機與目的：其《空谷香‧自序》為南昌令之賢姬姚氏而作，寫其貞節；《桂林霜‧自序》為西興驛丞馬宏璘之家世而作，寫其三藩之變之節烈。《香祖樓‧自序》寫人兒女相思而示之以正。《雪中人填詞‧自序》寫鐵丐不凡事跡。《冬青樹‧自序》寫其鄉文、謝兩公事跡。❸❶即此已可概見蔣氏傳奇但重關目奇情與旨趣之可諷世。

在這種戲曲教化觀的影響下，或者出以叱奸罵讒、表彰忠烈的，如明人周禮（一四五七前─一五二五左右）

❷❾〔清〕宋廷魁：《介山記》，收入《傅惜華藏古典戲曲珍本叢刊》第四二冊（北京：學苑出版社，二○一○年據清乾隆刻本影印），〈或問〉，頁一，總頁二二三。

❸⓿〔清〕林以寧：〈還魂記題序〉，收入俞為民、孫蓉蓉主編：《歷代曲話彙編：清代編》第一集，頁七一七。

❸❶〔清〕蔣士銓：《藏園九種曲》，收入俞為民、孫蓉蓉主編：《歷代曲話彙編：清代編》第二集，頁二○七─二一一、二一五。

《東窗記》、姚茂良（約一四六四—一五二一）《雙忠記》、張四維（一五二六—一五八五）《雙烈記》、馮夢龍（一五七四—一六四六）《精忠旗》、孟稱舜（一五九九—一六八四）《二胥記》、無名氏《十義記》、《運甓記》等；或出以獎勵節孝的，如李開先（一五○二—一五六八）《斷髮記》、陳羆齋（生卒不詳）《躍鯉記》、張鳳翼（一五二七—一六一三）《祝髮記》、清人袁于令（一五九九—一六七四）《金鎖記》、沈受宏（一六四五—一七二三）《海烈婦》、黃之雋（一六六八—一七四八）《忠孝福》等。而夏綸（一六八○—一七五三）《惺齋五種》、《無瑕璧》、《杏花村》用以教孝，《瑞筠圖》用以勸節，《廣寒梯》用以獎義，《南陽樂》用以補恨；蔣士銓（一七二五—一七八五）《藏園九種曲》和楊潮觀（一七一○—一七八八）《吟風閣雜劇》三十二種，也莫不以忠孝節義倫理教化為其主要創作旨趣。戲曲的「高台教化」也成為衛道之士所認可而努力從事的創作動機和目的。

而到了晚清民初，如洪炳文（一八四八—一九一八）著《警黃鐘》，其自序謂「警黃鐘者何？警黃種之鐘也。黃種何警乎爾？以白種強而黃種弱也。」㉜可見以戲曲為警世之利器，頗富時代之意識。同時又有箸夫〈論開智普及之法首以改良戲本為先〉已注意話劇、戲曲之社會功能。梁啟超（一八七三—一九二九）《劫灰夢》、《新羅馬》、《俠情記》三種，也有扶亡圖存警世之旨。

㉜〔清〕洪炳文：《警黃鐘·自序》，收入俞為民、孫蓉蓉主編：《歷代曲話彙編·近代編》第一集（合肥：黃山書社，二○○九年），頁五。

㉝〔清〕箸夫：〈論開智普及之法首以改良戲本為先〉，收入俞為民、孫蓉蓉主編：《歷代曲話彙編·近代編》第一集，頁一○二二—一○二三。

三、抒憤說

我們都知道，司馬遷所以忍腐刑之辱而撰著《史記》，是因為「意有所鬱結，不得通其道」，乃發憤宣洩，成此千古不朽之書。李白（七〇一—七六二）、杜甫（七一二—七七〇），一位要「為君談笑靜胡沙」，一位要「致君堯舜上，再使風俗淳。」但都遭世不偶，便將一肚皮「鬱勃之氣」發洩而為詩歌，於是一位成為詩聖，一位成為詩仙。這樣就成了往後文人命運不濟、蹭蹬委頓，轉化生命力以成就名山事業的一扇法門。

元代是戲曲首先興盛的時代，但那個時代，誠如《新元史·百官志》所說的：

上自中書省，下逮郡縣親民之吏，必以蒙古人為之長，漢人、南人貳之。終元之世，奸臣恣睢於上，貪吏掊克於下，痛民蠹國，卒為召亂之階。甚矣！王天下者不可以有所私也。㉞

漢人是指先被蒙古滅亡的金國治下的百姓，南人是指其後被蒙古滅亡南宋治下的百姓。他們即使做官也是沒有實質的僚屬；而在科舉廢置的八十年間，舞文弄墨的儒生，往往力耕不能、經商不肯，謀生之道既乏，焉能不被人所鄙視。

有關元代雜劇作家的時代處境和所產生憤懣的情況，在本書〔金元明北曲雜劇編〕的〈蒙元的政治社會〉和〈蒙元文人之遭遇〉中將有詳細的論述，這裡先予略過。

㉞ 〔清〕柯劭忞：《新元史》（臺北：藝文印書館，一九五六年據清乾隆武英殿刊本影印），卷五五，志第二十二，〈百官一〉，頁一，總頁六一五。

而明代繼使恢復漢唐衣冠，有人青雲得志，但也有人落拓不偶，同樣托諸翰墨以寄牢愁。明人李贄（一五

二七一一六〇二）《焚書》卷三〈雜述·雜說〉云：

且夫世之真能文者，比其初皆非有意於為文也。其胸中有如許無狀可怪之事，其喉間有如許欲吐而不敢

吐之物，其口頭又時有許多欲語而莫可所以告語之處，蓄極積久，勢不能遏。一旦見景生情，觸目與

嘆；奪他人之酒杯，澆自己之壘塊，訴心中之不平，感數奇於千載。既已噴玉唾珠，昭回雲漢，為章於

天矣！遂亦自負，發狂大叫；流涕慟哭，不能自止。寧使見者聞者切齒咬牙，欲殺欲割，而終不忍藏於

名山，投之水火。㉟

李氏把鬱積塊壘、發憤著書的情境寫得如火如荼，雖未必人人激烈，但確實能教人感同身受。而這種創作的動

機和情懷，明清戲曲作家在劇作裡，自我表白的也屢見不鮮。譬如徐復祚（一五六〇—約一六三〇）《投梭記》

開場【瑤輪第七】云：

瑤輪先生貌已焦，何事復呶呶。自從世棄，屏居海畔，煞也無聊。況妻身號冷，子腹啼枵。不將三寸管，

何處覓逍遙。 算來日月，只有酒堪澆。一醉樂陶陶。自歌自舞，自斟自酌，暮暮朝朝。但清風無偶，

明月難邀，聊將離索意，說向古人豪。㊱

如此窮愁潦倒，杯酒自澆塊壘，寄託於三寸之管，可以說是文人慣用的「技倆」。其實明陸采（一四九七—一五

三七）《南西廂記》【南鄉子】早說過類似話語：

㉟ 〔明〕李贄：《焚書》（北京：中華書局，一九七四年），卷三，頁二七一—二七二。

㊱ 〔明〕徐復祚：《投梭記》，收入〔明〕毛晉編：《六十種曲》第八冊（北京：中華書局，一九九〇年，據上海開明書店原版重印），頁一。

陳玉蟾（生卒不詳）《鳳求凰》【玉樓春】亦說：

　吳苑秀山川，孕出詞人自不凡。那個榮華傳萬載，徒然。做隻詞兒盡意頑。

　把筆戲書雲錦爛。堪觀。光照空濛五色間。天意困儒冠。且捲經綸臥碧山。[37]

姚茂良《雙忠記》【滿庭芳】亦云：

　冷看世事如棋墨，蠻觸雌雄呼吸改，英雄袖手臥蒿萊，坐對金鵝飛翠靄。　文人腑臟清於水，拍腦長吟銷慷慨，閒抽五色繪風流，一曲飛觴澆塊壘。[38]

梁辰魚《浣紗記》【紅林檎近】更行不改名坐不改姓的說：

　士學家源，風流性度，平生志在鷹揚。命途多舛，曾不利文場。便買山田種藥，杏林春熟，橘井泉香。無人處，追思往事，幾度熱衷腸。　幽懷無可托，搜尋傳奇，考究忠良。偶見睢陽故事，意慘情傷。把根由始末，都編作律呂宮商。《雙忠傳》天長地久，節操凜冰霜。[39]

陸采《南西廂記》【駐馬聽近】的說：

　佳客難重遇，勝遊不再逢。夜月映臺館，春風叩簾櫳。何暇談名說利，漫自倚翠偎紅。請看換羽移宮，興廢酒杯中。　驥足悲伏櫪，鴻翼困樊籠。試尋往古，傷心全寄詞鋒。問何人作此，平生慷慨，負薪吳市梁伯龍。[40]

❸❼　〔明〕陳玉蟾（澹慧居士）：《鳳求凰》，《古本戲曲叢刊二集》（上海：商務印書館，一九五五年據長樂鄭氏藏明末刊本影印），頁一。

❸❽　〔明〕姚茂良撰；王鍈點校：《雙忠記》（北京：中華書局，一九八八年以富春堂為底本點校），頁一。

❸❾　〔明〕陸采：《南西廂記》，《古本戲曲叢刊初集》（上海：商務印書館，一九五四年據大興傅氏藏明周居易刊本影印），頁一。

以上之所以不厭其煩的錄下這些明人傳奇「開場大意」，無非要強調抱著這樣藉他人酒杯以澆自己塊壘的明代文人亦復不少。

那麼清代呢？吳偉業（一六○九—一六七一）《北詞廣正譜·序》云：

蓋士之不遇者，鬱積其無聊不平之氣於胸中，無所發抒，因借古人之歌呼笑罵以陶寫我之抑鬱牢騷；而我之性情爱惜古人之性情，而盤旋於紙上，宛轉於當場。㊶

吳氏這裡所指的「士之不遇者」，是明末清初的李玉，所見雖雷同前人，但也可見此等情懷歷久不衰。康熙間張韜（約一六八一前後在世）《續四聲猿·題辭》云：

猿啼三聲，腸已寸斷，豈更有第四聲，況續以四聲哉！但物不得其平則鳴，胸中無限牢騷，恐巴江巫峽間，應有「兩岸猿聲啼不住」耳。徐生莫道我饒舌耳。

徐生即徐渭（一五二一—一五九三），則張韜《霸亭廟》、《薊州道》、《木蘭詩》、《清平調》續徐氏《四聲猿》，㊷蓋亦用發「胸中無限牢騷」。其後乾嘉間桂馥（一七三六—一八○五）亦有《後四聲猿》，王定柱（一七六三—？）〈序〉言：

同年桂未谷先生以不世才擢甲科，名震天下，與青藤殊矣。然而遠官天末，簿書靈項背，又文法束縛，無由徜徉自快意。山城如斗，蒲棘雜庭牖間。先生才如長吉，望如東坡，齒髮衰白如香山，意落落不自

⓵⓪ 〔明〕梁辰魚：《浣紗記》，收入毛晉編：《六十種曲》第一冊，頁一。

⓵⓵ 〔明〕李玉：《北詞廣正譜》，《善本戲曲叢刊》第六輯（臺北：臺灣學生書局，一九八七年據清康熙文靖書院刊本影印），吳偉業：〈序〉，頁一—三。

⓵⓶ 〔清〕張韜：《續四聲猿》，收入鄭振鐸纂集：《清人雜劇初集》（香港：商務印書館，一九六一年），頁一七四。

得，乃取三君軼事，引宮按節，吐臆抒感，與青藤爭霸風雅。獨《題園壁》一折，意於戚串交游間，當有所感，而先生曰無之。要其為猿聲一也。[43]

桂馥為乾隆五十五年（一七九〇）進士，時年五十五，選雲南永平縣知縣，七十歲（嘉慶十年，一八〇五）卒於官。其衰年暮齒，勞形於邊荒小縣，生活未能愜意可想。而由此也可見，文人牢騷並非全由失意科場，也有用來嘲弄敗壞的世風和淫蕩的社會，如明沈璟（一五五三—一六一〇）《博笑記》，又如孟稱舜《殘唐再創》，卓人月（一六〇六—一六三六）於〈小引〉說：「子塞復示我《殘唐再創》北劇，要皆感憤時事而立言者。……假借黃巢、田令孜一案，刺譏當世。……。至若釀禍之權璫，倡亂之書生，兩俱礫裂於片楮之中，使人讀之，忽焉瞖嘘，忽焉號呶，忽焉纏綿而悱惻，則又極其才情之所之矣。」[44] 則孟子塞也真擅長文人之「口誅筆伐」。也有為古人補恨的，如道光間周樂清（一七八五—一八五五）《補天石》是最顯著的例子。

四、游藝說

說到「游藝」，便令人想到《論語·述而》：「子曰：志于道，據于德，依于仁，游于藝。」可見孔子不是很刻板的道德家，他把藝術和道德、仁義並舉，因為他知道藝術陶冶人心的重要。《莊子·人間世》也說：「乘物以游心」，因為以觀照的心靈，則萬物在耳聞目睹中，無不欣然可悅。所以「游藝」便也為作家創作的動機和

[43] 〔清〕桂馥：《後四聲猿》，收入王紹曾、宮慶山編：《山左戲曲集成》（上海：上海古籍出版社，二〇〇七年），王定柱〈後四聲猿序〉，頁六六六。

[44] 〔清〕焦循：《劇說》，《中國古典戲曲論著集成》第八冊（北京：中國戲劇出版社，一九五九年），卷四，頁一七一。

目的，因為從中可以獲得許多名利權勢所難於達成的愉悅，何況藉此也可以逞逞一己之才華。晉陸機（二六一—三○三）〈文賦〉云：

伊茲事之可樂，固聖賢之所欽，課虛無以責有，叩寂寞而求音。函綿邈於尺素，吐滂沛乎寸心。言恢之而彌廣，思按之而愈深。播芳蕤之馥馥，發青條之森森。粲風飛而焱豎，鬱雲起乎翰林。[45]

陸機真是體察道盡了創作的快樂，可以將無作有，可以於寸翰尺素中馳騁無盡的才思，大展豐美的辭華。詩文可以如此，戲曲涵括尤廣，豈不更能如此？也因此戲曲游藝之說，早見於元代理論家。

元人胡祗遹（一二二七—一二九三）《紫山大全集》卷八〈贈宋氏序〉謂「百物之中，莫靈莫貴於人，然莫愁苦於人。……此聖人所以作樂以宣其抑鬱，樂工伶人之亦可愛也。」[46]楊維楨（一二九六—一三七○）《錄鬼簿》卷下云：

今樂府序〉亦說「今樂府者，文墨之士之游也。」[47]鍾嗣成（約一二七九—約一三六○）《錄鬼簿》〈沈氏

若以讀書萬卷，作三場文，占奪巍科，首登甲第者，世不乏人。其或甘心岩壑，樂道守志者，亦多有之。但於學問之餘，事務之暇，心機靈變，世法通疏，移宮換羽，搜奇索怪，而以文章為戲玩者，誠絕無而僅有者也。[48]

則鍾氏認為能「以文章為戲玩者」，必須「甘心岩壑，樂道守志」之士才能達成。

[45]〔西晉〕陸機：〈文賦〉，劉運好校注：《陸士衡文集校注》（南京：鳳凰出版社，二○○七年），頁一八。

[46]〔元〕胡祗遹：《紫山大全集》《四庫全書》第一一九六冊（臺北：臺灣商務印書館，一九八三年），頁一七一。

[47]〔明〕楊維楨：《東維子文集》，《四部叢刊初編》第三一二冊（臺北：臺灣商務印書館，一九六五年據上海商務印書館縮印江南圖書館藏鳴野山房舊鈔本影印），〈沈氏今樂府序〉，卷一一，頁七六。

[48]〔元〕鍾嗣成：《錄鬼簿》，《中國古典戲曲論著集成》第二冊（北京：中國戲劇出版社，一九五九年），頁一三一。

明初朱有燉（一三七九—一四三九）《誠齋樂府》中《瑤池會》、《八仙壽》、《辰鉤月》、《牡丹仙》、《靈芝慶壽》、《蟠桃會》等均因為壽慶佐樽、風月解嘲，以發胸中藻思，以見太平美事，以為藩府之嘉慶。又李贄（一五二七—一六〇二）《焚書》認為：「雜劇院本，遊戲之上乘也。」[49]又湯顯祖（一五五〇—一六一六）《宜黃縣戲神清源師廟記》說戲神清源「為人美好，以遊戲而得道。」[50]胡應麟（一五五一—一六〇二）《少室山房筆叢》謂「詞曲游藝之末途」，[51]王驥德（約一五六〇—約一六二三）《曲律》卷四《雜論第三十九下》更說：「第月染指一傳奇，便足持自愉快，無異南面王樂。」[52]謝肇淛（一五六七—一六二四）《五雜俎》亦曰：「凡為小說及戲劇、戲文，須是虛實相半，方為遊戲三昧之筆。」[53]

而清人李漁（一六一〇—一六八〇）是把創作戲曲之樂，說得最為淋漓盡致之人。其《閒情偶寄·賓白第四·語求肖似》云：

文字之最豪宕，最風雅，作之最健人脾胃者，莫過填詞一種。若無此種，幾於悶殺才人，困死豪傑。予生憂患之中，處落魄之境，自幼至長，自長至老，總無一刻舒眉。惟於制曲填詞之頃，非但鬱藉以舒，憒為之解，且嘗僭作兩間最樂之人，覺富貴榮華，其受用不過如此，未有真境之為所欲為，能出幻境縱橫之上者——我欲做官，則頃刻之間便臻榮貴；我欲致仕，則轉盼之際又入山林；我欲作人間才子，即

[49]〔明〕李贄：《焚書》，卷三，頁二七〇。

[50]〔明〕湯顯祖著；徐朔方箋校：《湯顯祖詩文集》（上海：上海古籍出版社，一九八二年），頁一二八。

[51]〔明〕胡應麟：《少室山房筆叢》，收入俞為民、孫蓉蓉主編：《歷代曲話彙編·明代編》第一集，頁六四九—六五〇。

[52]〔明〕王驥德：《曲律》，《中國古典戲曲論著集成》第四冊（北京：中國戲劇出版社，一九五九年），頁一八一。

[53]〔明〕謝肇淛：《五雜俎》，收入俞為民、孫蓉蓉主編：《歷代曲話彙編·明代編》第二集，頁四〇九。

為杜甫、李白之後身；我欲娶絕代佳人，即作王嬙、西施之元配；我欲成仙作佛，則西天、蓬島，即在

硯池筆架之前；我欲盡孝輸忠，則君治、親年，可躋堯、舜、彭籛之上。非若他種文字，欲作寓言，必

須遠引曲譬，醞藉包含，十分牢騷，還須留住六七分，八斗才學，止可使出二三升。稍欠和平，略施縱

送，即謂失風人之旨，犯桃達之嫌，求為家絃戶誦者，難矣。填詞一家，則惟恐其蓄而不言，言之不

盡。�54

笠翁真是個大戲曲家，如非深得編撰之樂，如何能道出如此玲瓏剔透之言。

而把戲曲結合人生看得最透徹，又最能切合其本質的，則是清人李調元（一七三四—一八○三），其《劇

話・序》云：

劇者何？戲也。古今一戲場也；開闢以來，其為戲也，多矣。巢、由以天下戲，逢、比以軀命戲，蘇、

張以口舌戲，孫、吳以戰陣戲，蕭、曹以功名戲，班、馬以筆墨戲，至若偓師之戲也以魚龍，陳平之戲

也以傀儡，優孟之戲也以衣冠，戲之為用大矣哉。孔子曰：《詩》可以興，可以觀，可以羣，可以

怨。」今舉賢奸忠佞，理亂興亡，搬演於笙歌鼓吹之場，男男婦婦，善善惡惡，使人觸目而懲戒生焉，

豈不亦可興、可觀、可羣、可怨乎？夫人生，无日不在戲中，富貴、貧賤、夭壽、窮通，攘攘百年，電

光石火，離合悲歡，轉眼而畢，此亦如戲之傾刻而散場也。故夫達而在上，衣冠之君子戲也；窮而在下，

負販之小人戲也。今日為古人寫照，他年看我輩登場。戲也，非戲也；非戲也，戲也。尤西堂之言曰：

「《二十一史》，一部大傳奇也。」豈不信哉！�55

㊵〔清〕李漁：《閒情偶寄》《中國古典戲曲論著集成》第七冊（北京：中國戲劇出版社，一九五九年），頁五三一—五四。

㊴〔清〕李調元：《劇話》《中國古典戲曲論著集成》第八冊（北京：中國戲劇出版社，一九五九年），頁三五。

李氏把「人生如戲」說得很到位。他雖然也不免有儒家藉此警世化民的意味，但把戲曲當作遊戲娛樂的旨趣則是其根本，也因此才能超脫人間的是非成敗。

於是明清也自然有許多戲曲家抱持著遊戲娛樂於藝術的心理來創作：明周憲王朱有燉（一三七九—一四三九），在奉藩之暇，為「賞花佐樽」，寫了《牡丹仙》、《牡丹品》、《牡丹圖》、《海棠仙》、《賽嬌客》五本雜劇來表現「太平之美事，藩府之嘉慶。」王九思（一四六八—一五五一）評《寶劍記》之創作是「直以取快一時」，[56] 於《答王德徵書》則自謂「終老而自樂之術」。[57] 阮大鋮（一五八七—一六四六）著《春燈謎》是「娛親而戲為之」。[58] 清人黃圖珌（一六九九—一七五二後）作《雷峰塔》在於「看山之暇，飲酒之餘，紫簫紅笛，以娛目賞心而已。」[59] 袁蟬（一八六九—一九三○）自序其《瞿園雜劇》謂「聊以戲吾之戲，且與友人之樂戲吾戲者，共覓一消遣之法而已矣。」[60]

[56]【明】李開先：《寶劍記》，《古本戲曲叢刊初集》（北京：文學古籍刊行社，一九五九年據嘉靖原刊本影印），王九思：《書寶劍記後》，後序頁一。

[57]【明】王九思：《渼陂集》（臺北：偉文圖書出版社，一九七六年），卷七〈答王德徵書〉，頁一三，總頁二五六。

[58]【明】阮大鋮：《春燈謎》，《古本戲曲叢刊二集》（上海：商務印書館，一九五五年據長樂鄭氏藏明末刊本影印），〈自序〉，頁一。

[59]【清】黃圖珌：〈伶人請新制《棲雲石》傳奇行世〉，《看山閣集》，收入《清代詩文集彙編》第二八八冊（上海：上海古籍出版社，二〇一〇年據清乾隆刻本影印），卷四南曲，【大石調‧花月歌】之「小引」，頁一三一—一四，總頁四二九。

[60]【清】袁蟬：《瞿園雜劇》，《傅惜華藏古典戲曲珍本叢刊》一二一冊（北京：學苑出版社，二〇一〇年據清光緒三十四年（一九〇八）排印本影印），〈自述〉，頁一，總頁四。

像這樣將戲曲當作「賞心樂事」來編撰的作家，尤以明清南雜劇之一折短劇為多，因為他們幾乎都是為家樂演出於紅氍毹而作。這樣的作家為數頗多，著者有《明雜劇概論》與《清雜劇概論》詳論其事。即使單舉其合為「組劇」者而言，亦所在不鮮！如明人許潮（約一六一九在世）《泰和記》、汪道崑（一五二五―一五九三）《大雅堂四種》；清人裘璉《明翠湖亭四韻事》、洪昇（一六四五―一七〇四）《四嬋娟》、楊潮觀（一七一〇―一七八八）《吟風閣雜劇》、曹錫黼（約一七二九―約一七五七）《四色石》、石韞玉（一七五五―一八三七）《花間九奏》、舒位（一七六五―一八一六）《瓶笙館修簫譜》、嚴廷中（一七九五―一八六四）《秋聲譜》、張聲玠（一八〇一―一八四八）《玉田書水軒雜劇》、朱鳳森（生卒不詳）《十二釵傳奇》、吳鎬（生卒不詳）《紅樓夢散套》、許善長（一八二三―一八九一）《靈媧石》等。因為組劇和一折短劇清代盛行，故例證為多。

五、主情說

明代中葉以後，言情之說大行其道，而情有說不完的故事，言不盡的篇章，雖然使得明清傳奇「十部九相思」，但鉅著宏篇正復不少。

戲曲中真正能呈現傳統中國愛情真義和現象的，就庶民百姓而言，莫過於從我在拙著《俗文學概論》中所說的「民族故事」，諸如牛郎織女、西施、昭君、楊妃、孟姜、梁祝、白蛇等所改編的相關劇作；[61]就士大夫而言，從傳奇小說《會真記》所改編的《西廂記》和《杜麗娘慕色還魂記》所改編的《牡丹亭》。

在庶民百姓長年積累而成的民族故事中，牛郎織女雖由神話而仙話而傳說，但原本所反映的是人們在威權的家長制下，欲求男耕女織的簡單愛情生活而不可得，夫妻終於被生生撕離，只能每年七夕相會鵲橋的痛苦。孟姜女除了塑造一位堅貞節烈的婦女典型外，也反映了暴政苦民賦役，拆散恩愛夫妻的悲情。而她那一哭，呼天搶地，感鬼泣神，轟轟烈烈，長城為之崩毀，則抒發了數千年的邊塞之苦與生民之痛。梁祝融歷代愛情故事於一爐，有古代女子恨不為男兒身的惆悵和熱切求學的慾望，有耳鬢廝磨油然生發而不可遏抑而生死以之而墓烈同埋的深情與節烈。而人們讚嘆他們死生至愛，哀悼他們有情人不能成為眷屬，翩躚於天地之間？白蛇雖涉神怪，而物我合的蝴蝶，為什麼不可以教他們的「貞魂」兩翅駕東風，成雙作對，翩躚於天地之間？白蛇雖涉神怪，而物我合一的理念亦頗明顯。她勇於奮鬥爭取愛情，而人們既感念她的犧牲無悔，悲憫她的遭殃受難；而她有子夢蛟，為什麼不可以教他高中狀元，衣錦祭塔，超脫她於苦難？

西施雖吳越爭戰中史無其人，但她承載著古代美人禍水如褒姒亡國的觀念和「興滅國，繼絕世」的女間諜重任，厭惡她的人便教她落得「各種不得好死」；喜歡她的人，則教她功成名就，隨著心愛的范蠡作五湖之遊。昭君是漢元帝後宮良家子，在和親政策下，嫁給呼韓邪、雕陶莫皐兩位南匈奴父子單于，生兒養女，過了一輩子。但在民族意識、思想、情感、理念的「作祟」下，卻使昭君成了貌為「後宮第一」，能退十萬雄兵，卻投黑龍江而死的節烈美人，在文人心目中也把她當作「香草美人」來賦詩吟詠，來寄託心志。楊妃本為壽王妃，被唐明皇度為女道士，入宮冊為貴妃，真是一齣堂而皇之的「公公奪媳婦」醜劇。杜甫（七一二—七七〇）〈北征〉用「不聞夏殷衰，中自誅褒妲」[62]兩句詩，把她定讞為挑起安史之亂的「罪魁禍首」，司馬光（一〇一九—

⁶² 〔唐〕杜甫〈北征〉：「憶昨狼狽初，事與古先別。奸臣竟菹醢，同惡隨蕩析。不聞夏殷衰，中自誅褒妲。周漢獲再興，宣光果明哲。桓桓陳將軍，仗鉞奮忠烈。微爾人盡非，于今國猶活。」引自《御定全唐詩》，《文津閣四庫全書·集

一○八六）《資治通鑑》更捉風捕影的污衊她與安祿山（七○三―七五七）「穢亂後宮」；[63]所幸白居易（七七二―八四六）《長恨歌》說她是蓬萊仙子，晚唐以後，她也逐漸成為「月殿嫦娥」，清人洪昇（一六四五―一七○四）《長生殿》更用五十齣寫她與唐明皇的生死至愛。

《西廂記》有南戲北劇，以號稱王實甫（一二六○―約一三三六）之北劇膾炙人口。[64]其題材取自唐人小說元稹（七七九―八三一）《鶯鶯傳》，[65]它和蔣防（約七九二―八三五）《霍小玉傳》一樣，[66]它們原本寫的是

部・總集》第一四二九冊（北京：商務印書館，二○○六年），卷二一七，頁一一，總頁三三五。

[63]　〔宋〕司馬光：《資治通鑑》《四部叢刊初編○○九》（臺北：臺灣商務印書館，一九七九年），卷二一五，〈唐紀三十一〉，頁二一○二―二一一三。

[64]　關於《西廂記》作者約有六說，即：王實甫作、關漢卿作、王作關續、關作王續、關漢卿作董珏續。後二說甚謬，故實際只有四說而已。今人議論，擴而論之，再添兩說：元後期作家集體創作、元末無名氏作。現今所見最早文獻鍾嗣成《錄鬼簿》乃第一個將《西廂記》著作權歸諸王實甫者，題《崔鶯鶯待月西廂記》。朱權《太和正音譜・古今群英樂府格式》評「王實甫之詞，如花間美人。鋪敘委婉，深得騷人之趣。極有佳句，如玉環之出浴華池，綠珠之採蓮洛浦。」在《群英所編雜劇》下第三位列王實甫十三本雜劇，第一本列《西廂記》。第五位列關漢卿，底下無《西廂記》。到了賈仲明給《西廂記》「天下奪魁」之號。於是乃有將現今所看到的「天下奪魁」《西廂記》的著作權歸諸王實甫之說。關於諸家議論請詳見林宗毅：《西廂記二論》（臺北：文史哲出版社，一九九八年），頁一―七。著者亦有《今本《西廂記》綜論》，認為今本《北西廂》為元無名氏所作，見《文與哲》三三期（二○一八年十二月），頁四○一二―四○一七。

[65]　〔唐〕元稹：〈鶯鶯傳〉，收入〔宋〕李昉：《太平廣記・卷四八八・雜傳記五》（北京：中華書局，二○○三年），頁一一六四。

唐代士大夫戀愛的實際情況，只能在不被禮教管轄的女道士或樂戶歌妓中去尋找沒有拘束的愛情，然後予以拋棄，再去選取名門閨秀成婚，以此提高自己的社會地位，並為家族盡傳宗接代的責任。但演為戲曲改作團圓之後，就成了許多才子佳人故事的典型，這其間的情境，就成為人們要衝破禮教牢籠，達成自由戀愛和婚姻的嚮往。

由以上可見，愛情在傳播廣遠的民族故事和戲曲小說名篇中，其主要人物，都成了某種愛情類別的樣本。像牛女的愛而被撕離，孟姜節烈的感天格地，西施的捨愛報國，昭君的志節，趙五娘的「有貞有烈」，梁祝的生死不渝，明皇貴妃的長恨，白蛇為愛奮鬥的一往無悔。就中雖然加入不少民族意識、思想、感情和理念的成分，含有更多的意義和內涵，但剖析其維繫愛情力量的核心，則實在也脫離不了「真心」所生發出來的「真情」。

即此又使我發現到，莊子「貴真說」遠大的影響，更在一代高似一代對愛情境界的提升。據我觀察，儘管有的理念前人已涉及，但把它當作認知來發揮的應當是宋人秦觀[66][67]金人元好問、[68]明人湯顯祖、[69]清人洪昇

[66] 〔唐〕蔣防：《霍小玉傳》，收入〔宋〕李昉：《太平廣記‧雜傳記四》，頁四〇〇六—四〇一一。

[67] 秦觀（一〇四九—一一〇〇），字少游、太虛，號淮海居士，揚州高郵（今屬江蘇）人。北宋詞人，「蘇門四學士」之一。

[68] 元好問（一一九〇—一二五七），字裕之，號遺山，山西秀容（今山西忻州）人，世稱遺山先生。金、元之際著名文學家。著作有《中州集》、《南冠錄》、《壬辰雜編》等等。

[69] 湯顯祖（一五五〇年—一六一六年），中國明代末期戲曲劇作家、文學家。字義仍，號海若、清遠道人，晚年號若士、繭翁，江西臨川人。著有《紫簫記》（後改為《紫釵記》）、《牡丹亭》（又名《還魂記》）、《南柯記》、《邯鄲記》，詩文《玉茗堂四夢》、《玉茗堂文集》、《玉茗堂尺牘》，小說《續虞初新志》等。因為《牡丹亭》、《紫釵記》、《南柯記》、《邯鄲記》這四部戲都與「夢」有關，所以被合稱為「臨川四夢」。這四部戲中最出色的是《牡丹

四家，[70]他們可以作為宋元明清四朝的代表。

秦觀歌詠牛郎織女鵲橋會說：「兩情若是久長時，又豈在朝朝暮暮。」[71]

元好問讚嘆殉情的鴻雁，開頭就「問世間情是何物，直教生死相許。」[72]湯顯祖《牡丹亭·題詞》云：「天下女子有情，寧有如杜麗娘者乎？……情不知所起，一往而深。生者可以死，死可以生。生而不可與死，死而不可復生者，皆非情之至也。夢中之情，何必非真？天下豈少夢中之人耶！必因薦枕而成親，待掛冠而為密者，皆形骸之論也。」[73]

亭，在《牡丹亭》之前，中國最具影響的愛情題材戲劇作品是《西廂記》。而《牡丹亭》一問世，便令《西廂記》減價。

[70] 洪昇（一六四五—一七〇四），字昉思，號稗畦、稗村，別號南屏樵者，錢塘（今浙江杭州）人，著名的戲曲作家，以劇本《長生殿》聞名天下。與《桃花扇》作者孔東塘齊名，有「南洪北孔」之稱。洪昇的戲曲著作有九種，除《長生殿》外，還有《迴文錦》、《回龍記》、《錦繡圖》、《鬧高唐》、《節孝坊》、《天涯淚》、《青衫濕》、《長虹橋》。現存《長生殿》和雜劇《四嬋娟》兩種。另有《稗畦集》、《稗畦續集》、《嘯月樓集》等。

[71] 〔宋〕秦觀【鵲橋仙】：「纖雲弄巧，飛星傳恨，銀漢迢迢暗渡。金風玉露一相逢，便勝卻人間無數。　柔情似水，佳期如夢，忍顧鵲橋歸路。兩情若是久長時，又豈在朝朝暮暮。」引自唐圭璋編：《全宋詞》第一冊（北京：中華書局，一九六五年），頁四五九。

[72] 元好問【摸魚兒】：「問世間情是何物，直教生死相許。天南地北雙飛客，老翅幾回寒暑。歡樂趣，離別苦，就中更有癡兒女。君應有語，渺萬里層雲。千山暮景，隻影向誰去。　橫汾路，寂寞當年簫鼓，荒煙依舊平楚。招魂楚些何嗟及，山鬼暗啼風雨。天也妒，未信與，鶯兒燕子俱黃土。千秋萬古，為留待騷人，狂歌痛飲，來訪雁邱處。」狄寶心選注：《元好問詩詞選》（北京：中華書局，二〇〇五年），頁一四三。

[73] 〔明〕湯顯祖著，徐朔方、汪笑梅校注：《牡丹亭·題詞》（臺北：里仁書局，一九九五年），頁一。

洪昇《長生殿·傳概》【滿江紅】云：「今古情場，問誰個真心到底？但果有、精誠不散，終成連理。萬里何愁南共北，兩心那論生和死。笑人間、兒女悵緣慳，無情耳。感金石，回天地，昭白日，垂青史。看臣忠子孝，總由情至。先聖不曾刪鄭衛，吾儕取義翻宮徵。借太真外傳譜新詞，情而已。」㉞

秦觀認為真正的愛情，並不在隨時隨地的親密，而要能超越廣遠時空的阻隔和考驗。他顯然是要將人間形貌相悅的戀愛提升到柏拉圖式的精神境界。

元好問則進一步將愛情提升到死生不渝、超越生死的境地。因為好生惡死是人之常情，而一旦能視生死於無懼的一對男女，其愛情往往十分真誠十分感人。

湯顯祖又頗為周延的發揮了生死至愛的情境，他認為「生者可以死，死可以生」才稱得上「一往而深」的至情。也就是說他積極的認為愛情非終於完成不可，其努力的辛勤過程，就是「出生入死」亦所不惜。湯氏的這種「至情觀」，與之時代相近的張琦（生卒不詳），在其《衡曲塵譚·情癡寱言》中有所發揮：

人，情種也；人而無情，不至於人矣，曷望其至人乎？情之為物也，役耳目，易神理，忘晦明，廢饑寒、窮九州，越八荒、穿金石、動天地、率百物。生可以死，死可以死，生可以死，死又可以死，生又可以忘生。遠遠近近，悠悠漾漾，杳弗知其所之。㉟

可見情之於人是何等的無所不至、無所不撼動。

而洪昇則更加完密的建構愛情的境域，他幾乎是綜合以上三家的觀點，並遙承莊子貴真的理念。認為真誠不散的真心是愛情的基礎，有此基礎必然有緣成為佳偶，而且可以超越時空，超越生死那樣的永生不渝。他甚

㉞〔清〕洪昇著，徐朔方校注：《長生殿·傳概》（臺北：里仁書局，一九九六年），頁一。

㉟〔明〕張琦：《衡曲塵譚》，《中國古典戲曲論著集成》第四冊（北京：中國戲劇出版社，一九五九年），頁二七三。

至於認為愛情的力量可以使金石為開，天地回旋，光耀白日，永垂青史。連那儒家所倡導的臣忠子孝，也是從至情生發出來的。則洪昇的至情說，其實是調和儒家「倫理」、佛家「緣分」、道家「精誠」而成就的圓滿。我們知道明萬曆間，為了挑戰理學家的「存天理，滅人欲」，彰顯莊子的「貴真」，而有李贄（一五二七—一六〇二）「童心」、[76]湯顯祖（一五五〇—一六一六）「情至」、[77]潘之恆（一五五六—一六二二）「情癡」、[78]袁宏道（一五六八—一六一〇）「性靈」、[79]馮夢龍（一五七四—一六四六）「情教」、[80]等主張。湯顯祖的「情至」表現在《牡丹亭》之中。但我們細繹《牡丹亭》的「情至」，卻似乎只存在於杜麗娘的「夢魂」和「鬼魂」，

[76]「夫童心者，真心也；若以童心為不可，是以真心為不可也。夫童心者，絕假純真，最初一念之本心也。若夫失卻童心，便失卻真心；失卻真心，便失卻真人。人而非真，全不復有初矣。」［明］李贄：〈童心說〉，《焚書》，張建業主編：《李贄文集》第一卷（北京：社會科學文獻出版社，二〇〇〇年），頁九二。

[77]「情不知所起，一往而深，生者可以死，死可以生。生而不可與死，死而不可復生者，皆非情之至也。」見［明］湯顯祖著，徐朔方、汪笑梅校注：《牡丹亭‧題詞》，頁一。

[78]潘之恆《互史》《情癡》舉《牡丹亭》為例，調情之所為情，乃在於「癡」也。見俞為民、孫蓉蓉主編：《歷代曲話彙編‧明代編》第二集，頁一八三。

[79]袁宏道主張「獨抒性靈，不拘格套」（袁宏道〈敘小修詩〉），而「性之所安，殆不可強，率性所行，是謂真人」（袁宏道〈識張幼於箴銘後〉），強調「非從自己胸臆中流出，不肯下筆」（袁宏道〈敘小修詩〉）。見［明］袁宏道著，錢伯城箋校：《袁宏道集箋校》（上海：上海古籍出版社，二〇〇八年），卷四，頁一八七、一九三。

[80]馮夢龍仿效佛教創立「情教」，其指出：「自來忠孝節烈之事，從道理上做者必勉強，從至情上出者必真切。夫婦其最近者也，無情之夫，必不能為義夫；無情之婦，必不能為節婦。世人但知理為情之範，孰知情為理之維乎？」見《情史‧情貞類總評》，《馮夢龍全集》第三七冊（上海：上海古籍出版社，一九九三年），頁八二一。

而其間之「情」，又似乎「情慾」為多。她雖然經歷了由生入死、從死復生；而一旦回歸人間，柳夢梅要與她成

親時，她便搬出了「必待父母之命，媒妁之言」的儒家禮教規範，和「前夕鬼也，今日人也。鬼可虛情，人需

實實體」[81]的看法。可見湯顯祖其實只在他「人生如夢」的虛幻中去肆無忌憚的破除理學家禁慾的樊籬，而在現

實的世界上，他還是像杜寶、陳最良那樣的要守住儒家傳統的禮法。他在《牡丹亭·標目》【蝶戀花】中也揭

櫫「但是相思莫相負，牡丹亭上三生路。」又在〈言懷〉中藉柳夢梅之口說到：「夢到一園，梅花樹下，立著

個美人……說道：『柳生！柳生！遇俺方有姻緣之分，發跡之期。』」因此改名夢梅。」於〈冥判〉中也由判官

觀看冥府姻緣簿，然後向杜麗娘說新科狀元柳夢梅和她有姻緣之分。則湯氏顯然也相信佛家姻緣之說。若此，

湯氏《牡丹亭》還是同受儒釋道三家的影響。洪昇基本上雖和他一樣，也同樣說夢說鬼，但是洪昇以「精誠不

散的真心」為根本來論述愛情，看來更為周密圓融，這其間也正合乎了「後出轉精」之義。然而湯洪所講究之

「情」，不也正是莊子「歸真」的發揮和推演嗎？但也許湯氏之「三生路」和「現世情」，別有說解；對此，請

留待下文專論《牡丹亭》時，再進一步探討。

到了明末，張沖（生卒年不詳）〈彩筆情辭引〉：「捨情則無以見性，無以致命。人能真其情，則為聖為

賢，為仙為佛，離其情則為稿木，為死灰。」[82]可見張氏為臨川信徒。

而戲曲之作，以言情為多，尤其動輒數十齣之傳奇更為其敘寫之主題。雖然其間也有不少是庸脂俗粉，但

出諸奇思妙想、文采飛揚，配搭崑山水磨調之細膩柔婉之國色天香，有如吳炳（一五九五—一六四七）之《粲

[81] 〔明〕湯顯祖著；〔清〕吳震生、程瓊批評；華瑋、江巨榮點校：《才子佳人牡丹亭》第三十六齣〈婚走〉（臺北：臺灣學生書局，二○○四年），頁四七六。

[82] 〔明〕張沖：〈彩筆情辭引〉，收入俞為民、孫蓉蓉主編：《歷代曲話彙編·明代編》第二集，頁四六五。

花五種》與阮大鋮（一五八七—一六四六）之《石巢傳奇》亦復不少，則是不能否認的事實。只是往往表彰的是「義男貞女」，已多少加入了倫常教化的意味；如孟稱舜（一五九九—一六八四）《貞文記》《嬌紅記》是典型的例子；只是因為結構龐大繁複，不得已而以物件為始終關合之憑藉，其物件則有如織布機上之梭，往來穿梭結撰，以成全篇，也成了關目布置之不二法門，自從元末高明《琵琶記》之琵琶至有清洪昇（一六四五—一七○四）《長生殿》之釵盒、孔尚任（一六四八—一七一八）《桃花扇》之桃花扇莫不如此。

以上是我對於戲曲「主情」的看法。而誠如今人劉奇玉《古代戲曲創作理論與批評・愛情題材論》所云：

對於愛情題材的創作，戲曲理論界和創作界都激盪著情與理的矛盾，總體上呈現出以理格情→以情抗理→以情化理或以理融情的發展軌跡。主理者主張以理限情，甚至滅情，力圖縮小愛情題材的生存空間。主情者則以歌頌真摯而美好的愛情為支點，往往突破理學家的桎梏，高揚人類內在的、靈動的情感。但他們的觀念並沒有脫離傳統文化，超脫於世俗社會，責任感使他們的主情論同傳統的道德規範保持著千絲萬縷的聯繫，道德因子普遍存在成為愛情題材劇的一個重要文化特徵。⑧③

對於這樣的觀念，劉氏在書中論之已詳。且據此略舉古人論述數則如下：

清湯來賀（一六〇七—一六八八）《內省齋文集》卷之七〈說解・梨園說〉云：

自元人王實甫、關漢卿作俑為《西廂》，其字句音節，足以動人，而後世淫詞紛紛繼作。然聞萬曆中年，家庭之間，猶相戒演此，惡其導淫也，且以為鄙陋而羞見之也。近日若《紅梅》、《桃花》、《玉簪》、《綠袍》等記，不啻百種，括其大意，則皆一女遊園，一生窺見而悅之，遂約為夫婦，其後及第而歸，即成

⑧③　劉奇玉：《古代戲曲創作理論與批評》（北京：中國社會科學出版社，二〇一〇年），頁二一〇。

好合，皆杜撰詭名，絕無古事可考，且意俱相同，毫無可喜，徒創此以導邪，予不識其何心。嘗思人之

行淫，猶畏人知者，謂此事猥鄙，不敢令人知耳，是所行雖惡，而羞惡之良心猶未盡泯也。今乃譜為傳

奇，播諸聲容，使人昭然共見之，共聞之，則是淫奔大惡，不為可羞可罪之穢行，反為可歌可舞之美談

矣，是勸世以行淫，莫大於此矣。又況人之為不善者，猶懼其有惡報，謂一念之淫，神明畢見，天遂奪

其科名，遂促其濤算，遂絕其後嗣，是以恐懼而不敢輕為；今乃創為及第成婚之說，是以至惡而反膺美

報，不特誣人，亦且誣天，其罪可勝誅乎！ ⑧④

但所云愛情劇之情節易陷於雷同之窠臼，則是事實。

湯氏堅執男女私相結合即為「淫奔」，可以說就是「以理格情」，而其所謂「理」，實是拘泥於傳統的道學觀念。

何良俊《曲論》云：

大抵情辭易工。蓋人生於情，所謂「愚夫愚婦可以與知者」。觀十五國《風》，大半皆發於情，可以知矣。
是以作者既易工，聞者亦易動聽。即《西廂記》與今所唱時曲，大率皆情詞也。⑧⑤

何氏認為「情」是人心自然所發生，而且「情詞」易工，也易於動人。這種觀點也就引發了上文所論述李贄等

人主情說的主張。明萬曆間何璧（生卒不詳）《北西廂記·序》更云：

《西廂》者，字字皆擊開情竅，刮出情腸，故自邊會都鄙及荒海窮壤，豈有不傳乎？自王侯士農而商賈
皂隸，豈有不知乎？然一登場，即耄耋婦孺、瘖聾疲癃皆能拍掌，此豈有曉諭之耶？情也。⑧⑥

⑧④ 〔清〕湯來賀：《內省齋文集》，《四庫全書存目叢書》集部別集類第一九九冊（臺南：莊嚴文化出版社，一九九七年據清華大學圖書館藏清康熙書林五車樓刻本影印），卷七，頁四一五，總頁三○一。

⑧⑤ 〔明〕何良俊：《曲論》，《中國古典戲曲論著集成》第四冊（北京：中國戲劇出版社，一九五九年），頁七。

何氏把「情」之普及全民，乃無論貴賤男女；其深中人心，乃無論都鄙智愚，以見「情」之無遠弗屆、無所不能至。

然而如上文所論，主張「至情說」的湯顯祖在處理柳夢梅、杜麗娘的愛情時，仍不免要受到傳統倫理道德的羈絆；因為不如此，愛情與淫慾便難於分別。為此清康熙間吳舒鳧（一六四七—一七○四前）便提出了情、慾皆天性自然的看法。其《吳吳山三婦合評牡丹還魂記》云：

人受天地之中以生，所謂性也。性發為情，而或過焉，則為慾。《書》曰：「生民有欲」，是也。流連放蕩，人所易溺。〈宛丘〉之詩，以歌舞為有情；情也而欲矣。故《傳》曰：「男女飲食，人之大欲存焉。」至浮屠氏以知識愛戀為有情，晉人所云：「未免有情」，類乎斯旨。而後之言情者，大率以男女愛戀當之矣。夫孔聖嘗以好色比德，詩道性情，〈國風〉好色，兒女情長之說，未可非也。[87]

既然「情」、「慾」是天性自然，是一體之兩面，則「兒女情長」，豈能以人為之「道德」論是非，則「十部傳奇九相思」也就是戲曲彰顯人性最真實自然的寫照了。

86 〔元〕王實甫撰，〔明〕何璧校：《北西廂記》，收入國家圖書館古籍館編：《古本西廂記彙集初集》三冊（北京：國家圖書館出版社，二○一一年），〈序〉，頁一—二，總頁三三八—三三九。

87 〔明〕湯顯祖撰，〔清〕陳同、談則、錢宜評點：《吳吳山三婦合評牡丹亭還魂記》，收入《不登大雅文庫珍本戲曲叢刊》第六冊（北京：學苑出版社，二○○三年），〈還魂記或問〉，頁四—五，總頁四五二—四五三。

以上就文獻所見歸納戲曲創作之動機與目的，由於動機與目的，就創作而言實為因果關係，甚至可說是一體之兩面，所以可以合併探討而約為五端。

其諷諫說者，實為古優之傳統，司馬氏所謂「談言微中，亦可以解紛。」其對君主「寓諷諫於滑稽詼諧」，以宋雜劇最為典型；而戲曲發展為大戲之後，宋金雜劇院本起初作插人性演出，後來化身為劇中之「插科打諢」，雖或不失其諷刺之旨，但多為出諸滑稽詼諧以搏人一笑，勸喻之意自然不存。

其教化說者，自是秉持先秦儒家「寓教於樂」的觀念，勸導人倫道德、忠孝節義，尤其明清兩代著為律令，更使戲曲走上作為「高台教化」的工具，戲曲所呈現的思想理念便顯得千篇一律，日久生腐，積重難返，不免使人厭煩。而其「教化」，即使在今日，何嘗不也是一種戲曲創作之正確法門；只是如何從中推陳出新，如何似春風化雨般的潤物細無聲，則有待於劇作家靈妙之文學技巧。

其抒憤說者，不必說是起於太史公，《詩經・小雅・節南山》就有「家父作誦，以究王訩」之語，家父作詩的目的是要追究王政敗壞的緣由，很明顯的是在發抒對主政者大師與尹氏亂政喪師的不滿。可見作家發憤著為篇章自古而然，何況元代文人身處黑暗的政治和社會，何況明代士子頻遭科場蹭蹬的煎熬；而其時戲曲之北劇南戲正爾盛行，則執此以消胸中塊壘，也就很自然了。

其游藝說者，自有功名富貴場中得意之人，或為彰顯自家才情，或為賞心樂事，或為附庸風雅，也不免藉時興戲曲來作游藝筆墨。而這種劇作，縱使有華麗的辭藻，精準的格律，也絕大多數失諸情感貧乏、思想淺

薄、排場平庸的弊病。要從中找出名篇佳作，恐怕比披沙揀金還難。所以像明周憲王朱有燉《誠齋雜劇三十一種》，縱使工整有餘，其他則不足觀矣！

其持主情說者，誠然享有「親情、愛情、友情、人情」者為人世間最幸福最快樂之人，而此四情因人因事日新月異，說不盡亦寫不完。尤其「愛情」最為動人魂魄，最為人所企慕追想，此實為「十部傳奇九相思」之緣故。倘不流入情節模式之窠臼，不拘泥思想理念於陳腐；倘能發人性之底蘊，探人心之渴求，出諸自然而然，使人如萬響斯應、千燈共明；則至意至情何須顧慮無可憑藉之關目，朝思暮想何須憂愁難於言宣之音聲；其題材必然順手可拈，其情節必然引人入勝，其旨趣必然撼動人心。蓋以情為真為誠，實為人們最根本渴望的需求。其情事不僅在古今中外，更在你我他之周遭。

然而此古人五說之外，古今之藝文創作，尤其作為藝文最總體表徵之戲曲，難道更無別說可論？

有，但很遺憾的，戲曲自晚清以來，卻每每淪為政治鬥爭的工具，簡約言之，清末被志士用來作為「驅除韃虜，恢復中華」的革命工具；八年對日戰爭，用來作為對日抗戰的宣傳工具；國共內戰，彼此也用來作為醜化對方的工具。而戲曲在臺灣，於日本帝國統治下，更被迫當作侵略挺進的傳聲筒；國民黨退守臺灣，照樣以之為「反共抗俄」的宣傳媒介。試想：戲曲是民族藝術文化的總體表徵，是何等的崇高尊貴，而在國家動盪之下，竟落得如此不堪；所謂「君子不器」，一個堂堂正正的人，都以被當工具為恥，更何況是屬於全民族的戲曲呢？

也因此，著者認為被工具化的戲曲作者，也許是無奈的，也許是甘居下流的，皆非戲曲創作動機與目的之自發性途徑，所以在此一筆帶過。而著者希望：戲曲作者倘能以博大均衡之胸襟、真摯自然之性情、高瞻遠矚之涵養，如日月之明，觀照於無私，為人類尋覓可以安身立命之途，可以人間愉快之方，而承載於戲曲歌舞樂之中，則庶幾可以無憾、可以執此以往矣！

第參章　戲曲關鍵詞之命義定位考述

引言

「戲曲劇種」是中國大陸五〇年代新起的名詞，近年已成為戲曲研究的新課題，各省市地區所編撰的《戲曲志》都關涉到。但是其命義和由此衍生的問題，著者長年以來的觀點與大陸學者所取得的共識不盡相同。因此在論說「戲曲演進史」之前，有些關鍵詞必須先予「定位」；否則便會因基礎觀念不明確而導致相當大的歧異，甚至產生各說各話的現象。它們是：「戲劇」、「戲曲」；「小戲」、「大戲」；「腔調」、「聲腔」、「唱腔」；「劇種」。

一、「戲劇」、「戲曲」命義定位

「戲劇」、「戲曲」這兩個詞彙在中國文獻上都出現過，但學者都沒有去探索它們的本義，只是約定俗成的給它們作解說。

《中國大百科全書‧戲劇卷》譚霈生對「戲劇」作開宗明義：

在現代中國，「戲劇」詞有兩種涵義：狹義專指以古希臘悲劇和喜劇為開端，在歐洲各國發展起來繼而在世界廣泛流行的舞臺演出形式，英文為 drama，中國又稱之為「話劇」；廣義還包括東方一些國家、民族的傳統舞臺演出形式，諸如中國的戲曲、日本的歌舞伎、印度的古典戲劇、朝鮮的唱劇等等。❶

可見譚氏之所謂「戲劇」，就中國而言，狹義單指「話劇」，廣義可包括「戲曲」在內。

《中國大百科全書‧戲曲曲藝卷》張庚對「戲曲」所作的說明是：

中國的傳統戲劇有一個獨特的稱謂：「戲曲」。歷史上首先使用戲曲這個名詞的是元代的陶宗儀，他在《南村輟耕錄‧院本名目》中寫道：「唐有傳奇，宋有戲曲、唱諢、詞說，金有院本、雜劇、諸宮調。」但這裡所說的戲曲是專指元雜劇產生以前的宋雜劇。從近代王國維開始，才把「戲曲」用來作為包括宋元南戲、元明雜劇、明清傳奇，以至近世的京劇和所有地方戲在內的中國傳統戲劇文化的通稱。❷

可見張庚把「戲曲」當作中國傳統戲劇的總稱。譚、張二氏對於「戲劇」和「戲曲」的命義，在近代中國算是權威之說，但尚可稍作補充和修正。

「戲劇」是由「戲」和「劇」構成的聯合式合義複詞，「戲」的本義是以武力角勝負。如《國語‧晉語九》：

少室周為趙簡子之右，聞牛談有力，請與之戲，弗勝，致右焉。韋昭注：「戲，角力也。」❸

❶ 《中國大百科全書》（北京／上海：大百科全書出版社，一九八三年），頁一。
❷ 《中國大百科全書》，頁一。
❸ 〔三國〕韋昭：《國語韋氏解》，士禮居叢書景宋本，頁一五二。

由此而衍生為「遊戲」、「嘲弄」之義，都與「行為動作」有關，最典型的詞彙是「戲弄」，如「好戲弄人」。

「劇」則因有「嬉戲」之義，如李白《長干行》：「妾髮初覆額，折花門前劇」。偏向「語言」，最常用的詞彙是「劇談」。如「劇談天下事」，即「笑談天下事」。

「戲劇」一詞，首見於隋代。侯白《啟顏錄》云：

有一僧年老病耳疾，恆共諸僧於佛堂中轉經，即患氣短口乾，每須一杯熱酒，若從堂向房溫酒，恐堂中怪遲，即於堂前懸一銅鈴，私共弟子作號語云：「汝好意聽吾鈴聲，即依鈴語。」弟子不解鈴語，乃問之，僧曰：「鈴云：『蕩蕩朗朗鐺鐺』，汝即可依鈴語蕩朗鐺子，溫酒待我。」弟子聞鈴，每即溫酒。數日已後，弟子貪為戲劇，遂忘溫酒，僧動鈴已後，來見酒冷，責之曰：「汝何意今日，不聽鈴聲？」「為與舊聲有別。」僧曰：「鈴聲若何有別？」答云：「今日鈴聲，云但冷冷丁丁，所以有別，遂不溫酒。」僧笑而赦之。❹

侯白（生卒年不詳），隋代魏郡臨漳人。《北史》云：「好為俳諧雜說，人多狎之，所在處觀者如市。」又敦煌卷子《雜集時用要字壹仟參佰言》（二儀—音樂部）：

數日已後，弟子貪為戲劇，遂忘溫酒。❺

唐代杜牧（八○三—八五二）《西江懷古》詩「魏帝縫囊真戲劇，苻堅投箠更荒唐。」❻與杜光庭（八五○—九

❹ 張湧泉主編審訂：《敦煌小說合集》（杭州：浙江文藝出版社，二○一○年）。

❺ 此段資料為廈門大學鄭尚憲教授提供，特此誌謝。

❻【唐】杜牧：《西江懷古》，收入《全唐詩》卷五二二杜牧三，全詩作：「上吞巴漢控瀟湘，怒似連山淨鏡光。魏帝縫囊真戲劇，苻堅投箠更荒唐。千秋釣艇（一作舸）歌明月，萬里沙鷗弄夕陽。范蠡清塵何寂寞，好風唯屬往來商。」

三三）傳奇小說《仙傳拾遺》「有音樂戲劇，眾皆觀之。」❼則唐人所言之「戲劇」當作表演名詞時，則有如參軍戲之為小戲；作一般名詞述語時，則為唐代戲弄、劇談之義，重在滑稽詼諧。

又宋洪邁（一一二三—一二〇二）《容齋隨筆》卷一五：「大率唐人多工詩，雖小說戲劇，鬼物假託，莫不宛轉有思致，不必顓門名家而後可稱也。」所云「小說」、「戲劇」並舉，可能就唐人傳奇、參軍戲而言。

但到了明成化弘治間祝允明（一四六一—一五二七）《觀〈蘇卿持節〉劇》：「勿云戲劇微，激義足吾師。」又萬曆間酉陽野史《三國志後傳·新刻續編三國志序》：……世不見傳奇戲劇乎？人間日演而不厭，內百無一真，何人悅而眾艷也？但不過取悅一時，結尾有成，終始有就爾，誠所謂烏有先生之烏有者哉。大抵觀是書者，宜作小說而覽，毋執正史而觀。雖不能比翼前書，亦有感追蹤前傳，以解頤世間一時之通暢，並谿人世之感懷君子云。❽

又梅鼎祚（一五四九—一六一五）《丹管記·題詞》：「今之治南者，鄭氏《玉玦》而後一大變矣，緣情綺靡，古賦之流爾，何言戲劇？」❾又胡應麟（一五五一—一六〇二）《莊嶽委談》：……近時左袒《琵琶》者，或至品王、關上，余以《琵琶》雖極天工人巧，終是傳奇一家語。當今家喻戶習，

❻〔清〕曹寅：《全唐詩》（清文淵閣四庫全書本），頁三五八一。

〔宋〕李昉等編：《校補本太平廣記》（京都：中文出版社，一九七二年據清孫潛手校談本影印），卷七四，〈道術四·張定〉條引自《仙傳拾遺》云：「與父母往連水省親，至縣，有音樂戲劇，眾皆觀之，定獨不往。」，頁四，總頁三三九。

❽酉陽野史編次：《新刻續編三國志後傳》（臺北：天一出版社，一九八五年），頁一。

❾〔明〕梅鼎祚：《鹿裘石室集》，收入俞為民、孫蓉蓉主編：《歷代曲話彙編·明代編》第一集，頁五九七—五九八。

故易於動人。異時俗尚懸殊，戲劇一變，後世徒據紙上，以文義摸索之，不幾千齊、東下里乎？❿

可見明人已將「戲劇」用來指稱當時盛行的南戲傳奇。而萬曆間王驥德《曲律‧論戲劇第三十》謂「劇之與戲，南北故自異體。」其所謂「劇戲」，顯然合「南戲北劇」而簡約為詞。王氏在《曲律》中，一再使用「劇戲」，如：

〈論調名第三〉：「曲而為金、元劇戲諸調。」

〈論章法第十六〉：「于曲，則在劇戲，其事頭原有步驟。」

〈論字法第十八〉：「今人好奇，將劇戲標目，一用經、史隱晦字代之，夫列標目，欲令人開卷一覽，便見傳中大義，亦且便翻閱，卻用隱晦字樣，彼庸眾人何以易解！此等奇字，何不用作古文，而施之劇戲？可付一笑也！」

〈論插科第三十五〉：「大略曲冷不鬧場處，得淨、丑間插一科，可博人哄堂，亦是劇戲眼目。」

〈雜論第三十九上〉：「至元而始有劇戲，如今之所搬演者是。」

「劇戲之行與不行，良有其故。」❶

「劇戲之道，亦須令老嫗解得，方入眾耳，此即本色之說也。」

「作劇戲，亦須令老嫗解得，方入眾耳，此即本色之說也。」

「劇戲之道，出之貴實，而用之貴虛。」

「戲曲」之曲，原讀平聲，如「彎曲」、「曲直」；讀作上聲作名詞，指樂曲，因樂曲以宛轉為韻致故云。「戲曲」為組合式合義為複詞，以「戲」重在「曲」則稱「戲曲」；重在「文」則稱「戲文」，有如「詞話」之重其

❿　〔明〕王驥德：《曲律》，《中國古典戲曲論著集成》第四冊（北京：中國戲劇出版社，一九五九年），頁五七─五八。

❶　〔明〕王驥德：《曲律》，《中國古典戲曲論著集成》第四冊（北京：中國戲劇出版社，一九五九年），頁五七─五八。

⓾　〔明〕胡應麟：《莊嶽委談》，收入俞為民、孫蓉蓉主編：《歷代曲話彙編‧明代編》第一集，頁六五一。

文采稱「詞文」，重其故事稱「話本」。

(一)其稱「戲文」者見於以下資料

(1)宋末元初周密《癸辛雜誌別集》卷上「祖傑」條：「溫州樂清縣僧祖傑，……住永嘉之江心寺，……旁觀不平，惟恐其漏網也，乃撰為戲文，以廣其事。」⑫

(2)元周德清《中原音韻·正語作詞起例》：「逐一字調平上去入，必須極力念之，悉如今之搬演南宋戲文唱念聲腔，……南宋都杭，吳興與切鄰，故其戲文如《樂昌分鏡》等類，唱念呼吸，皆如約韻。」⑬

(3)元劉一清《錢塘遺事》卷六「戲文誨淫」條：「至戊辰、己巳間，《王煥戲文》盛行於都下，始自太學有黃可道者為之。」⑭

(4)元鍾嗣成《錄鬼簿》「蕭德祥」傳略後明初賈仲明所補挽詞云：「戲文南曲衡方脈，共傳奇，樂府諧。」⑮

(5)明初葉子奇《草木子》：「俳優戲文，始於《王魁》，永嘉人作之。……其後元朝南戲尚盛行。及當亂，北院本特盛，南戲遂絕。」⑯

(6)明成化本《劉知遠還鄉白兔記·開場》：「借問後行子弟，戲文搬下不曾。……搬的那本傳奇？何家故

⑫〔宋〕周密：《癸辛雜誌》，《文淵閣四庫全書》第一○四○冊，頁一三三一─一三五。

⑬詳見《中國古典戲曲論著集成》第一冊（北京：中國戲劇出版社，一九五九年），頁二一九。

⑭〔元〕劉一清：《錢塘遺事》，收入《四庫全書》第四○八冊（臺北：臺灣商務印書館，一九八三年），頁一○○○。

⑮詳見《中國古典戲曲論著集成》第二冊（北京：中國戲劇出版社，一九五九年），頁二五二。

⑯〔明〕葉子奇：《草木子》，《文淵閣四庫全書》第八六六冊，頁七九三。

事？……好本傳奇，虧了誰？虧了永嘉書會才人。……我將正傳家門念過一遍，便見戲文大義。」⑰

(7)明徐渭《南詞敘錄・序》⑱：「惟南戲無人選集，亦無表其名目者，予嘗惜之。客閩多病，咄咄無可與語，遂錄諸戲文名，附以鄙見。」⑲

(8)嘉靖刊本《重刊五色潮泉插科增入詩詞北曲勾欄荔鏡記戲文》。⑳

(9)明何良俊《四友齋叢說》卷三七：「金元呼北戲為雜劇，南戲為戲文。」㉑

(二)南戲文

元鍾嗣成《錄鬼簿》卷下「蕭德祥」條，天一閣本作「又有南戲文」。㉒

⑰ 上海書店出版社編：《明成化說唱詞話叢刊》第一二冊（上海：上海書店，二〇一一年），頁一。

⑱ 駱玉明、董如龍《南詞敘錄》非徐渭作）一文，調成書日期可能是嘉靖十三年（一五三四），不是嘉靖三十八年（一五五九）；而作者可能是陸采，不是徐渭。見《復旦學報》（社會版）一九八七年第六期。

⑲ 《中國古典戲曲論著集成》第三冊（北京：中國戲劇出版社，一九五九年），頁二三九。

⑳ 泉州市文化局等編：《荔鏡記荔枝記四種》第一種《明代嘉靖刊本《荔鏡記》書影及校訂本》（北京：中國戲劇出版社，二〇一〇年）。

㉑ 收入《筆記小說大觀》第一五編第七冊（臺北：新興書局，一九七七年），頁三三七。

㉒ 《中國古典戲曲論著集成》第二冊（北京：中國戲劇出版社，一九五九年），頁二五二。

(三) 南曲戲文

元鍾嗣成《錄鬼簿》卷下「蕭德祥」條，曹寅藏本作「又有南曲戲文等」。❷

(四) 其稱「南戲」者見於以下資料

(1) 元、明間夏庭芝《青樓集・龍樓景・丹墀秀》：「皆金門高之女也。俱有姿色，專工南戲。」❷

(2) 明初葉子奇《草木子》：「俳優戲文，始於《王魁》，永嘉人作之。……其後元朝南戲尚盛行。及當亂，北院本特盛，南戲遂絕。」❷

(3) 明祝允明《猥談》：「南戲出於宣和之後，南渡之際，謂之『溫州雜劇』。」

(4) 明徐渭《南詞敘錄》，已見上文「戲文」項下。又云：「南戲始於宋光宗朝，永嘉人所作趙貞女、王魁實首之。」

(五) 其稱「永嘉戲曲」者見於以下資料

宋、元間劉塤（一二四〇—一三一九）《水雲村稿・詞人吳用章傳》：「至咸淳，永嘉戲曲出，潑少年化之。」❷

❷ 《中國古典戲曲論著集成》第二冊，頁一三四—一三五。

❷ 《中國古典戲曲論著集成》第二冊，頁三二一。

❷ 《文淵閣四庫全書》第八六六冊（臺北：臺灣商務印書館，一九八三年），頁七九三。

(六) 其稱「戲曲」者見於以下資料

(1) 元末明初陶宗儀（一三二九—約一四一二）《輟耕錄》卷二五「院本名目」條：「唐有傳奇，宋有戲曲、唱諢、詞說。」又卷二七「雜劇曲名」條：「稗官廢而傳奇作，傳奇作而戲曲繼。金季國初，樂府猶宋詞之流，傳奇猶宋戲曲之變，世傳謂之雜劇。」[27]

(2) 元、明間夏庭芝《青樓集‧龍樓景‧丹墀秀》：「後有芙蓉秀者，婺州人，戲曲、小令不在二美之下，且能雜劇，尤為出類拔萃云。」[28]

由上可見「南曲戲文」是「北曲雜劇」的對稱，緣此以類推：「南戲文」、「北雜劇」、「南戲」、「戲文」、「雜劇」亦然。「南戲北劇」實為中國傳統戲劇的兩大脈絡，有如長江黃河之流播中華大地一般。

而在這裡要特別指出的是，張庚引《輟耕錄》並謂其「戲曲」指宋雜劇，其實應指元人劉壎《水雲村稿‧詞人吳用章傳》之「永嘉戲曲」，亦即戲文，而宋雜劇即其中之「唱諢」，而「詞說」即宋代之說唱文學。

至於王國維《宋元戲曲史》一書中所舉之「戲劇」與「戲曲」二詞，由其《宋元樂曲》章所云：「後代之戲劇，必合言語、動作、歌唱以演一故事，而後戲劇之意義始全。故真戲劇必與戲曲相表裡[29]」觀之，加上他在《戲曲考原》所云：「戲曲者，謂以歌舞演故事也[30]」看來，王氏所謂的「戲劇」，只要演故事的都算數，[31]

[26]《文淵閣四庫全書》第一一九五冊（臺北：臺灣商務印書館，一九八三年），頁三七一。

[27]《南村輟耕錄》（北京：中華書局，一九五九年），頁三〇六、三二一。

[28]《中國古典戲曲論著集成》第二冊，頁三二一。

[29] 王國維：《宋元戲曲考》，收入《王國維戲曲論文集》（臺北：里仁書局，一九九三年），頁四三。

但「戲曲」則要加上歌舞，戲曲其實就是發展完成的戲劇。㉜

由上舉資料可知「戲曲」原指南宋中葉發展完成的「南曲戲文」，亦稱「戲文」；但「戲曲」在王國維《宋元戲曲史》之後，被國人指稱為「中國傳統戲劇」則是事實。

而著者對於「劇種」和「戲劇」、「戲曲」的觀念，在一九八六年所發表的〈中國地方戲曲形成與發展的徑

路〉一文中有這樣的話語：

所謂「劇種」即戲劇的種類，如就藝術表現形式而分，則有話劇、歌劇、舞劇、戲曲、偶戲等，今日更有電影與電視劇。其中偶戲又因偶人不同而有傀儡、皮影、布袋之分，傀儡更因操作技法之差異而有懸絲、藥發、杖頭、水力之別。中國「戲曲」事實上指的就是歌舞劇，因其藝術層次的高低和故事情節的繁簡則可分為小戲和大戲兩大類；小戲和大戲又因其體製規律、起源地點、流行區域、藝術特色、民族之別而分為許多地方戲曲和民族戲曲。目前所謂「劇種」，一般都是指「戲曲」之種類而言。㉝

㉚ 王國維：《戲曲考原》，收入《王國維戲曲論文集》，頁二三三。

㉛ 《宋元戲曲考》第七章〈古劇之結構〉云：「唐代僅有歌舞劇及滑稽劇，至宋金二代，而始有純粹演故事之劇；故雖謂真正之戲劇起於宋代，無不可也。」亦可證王氏所謂「戲劇」之認定要件在「純粹演故事」。見《王國維戲曲論文集》，頁八十。

㉜ 葉長海《曲律與曲學》外編《曲學新論》，第二章第二節〈戲曲考辨・戲曲辨〉謂「王國維筆下的戲劇是一個表演藝術概念，而戲曲則是一個文學概念，這是兩個並列的概念。」其說與著者不同。見葉長海：《曲律與曲學》（臺北：學海出版社，一九九五年）。

㉝ 此文發表於中央研究院第二屆國際漢學會議，刊於會議論文集，收入曾永義：《詩歌與戲曲》（臺北：聯經出版事業公司，一九八八年）。

可見著者對於「戲劇」的概念較諸譚氏為寬廣，這應當較切近現代的一般看法，而「戲曲」的概念則與張氏不殊，指的是中國的傳統戲劇。

其後學者對於「戲劇」和「戲曲」也有所命義。如楊世祥《中國戲曲簡史》〈緒論〉云：

不論是原始的、簡單的戲劇，或是成熟的、複雜的戲劇，其基本特徵都可以概括為：由演員裝扮人物，在一定場合當眾作故事表演，通過塑造舞台藝術形象來表達思想感情、感染觀眾。⋯⋯戲曲的涵義，除了具備戲劇基本特徵之外，還在於它是演員綜合歌唱、動作、念白、舞蹈（即通常所說的唱、做、念、舞或打）等各種藝術手段以扮演人物和故事的一種歌舞劇型的戲劇藝術。[34]

由楊氏的命義，可見戲劇必須具備演員妝扮、故事、舞台藝術、觀眾等四個構成因素，而戲曲還要在演員身上加上唱作念打等四種藝術修為。對「戲劇」命義與楊氏相近的有馬也《戲劇人類學論稿》，[35]他在第一編第一章第二節的標目是「本體論角度的戲劇定義：演員演故事」。他說：「因此戲劇便必備四要素：演員、故事、場所、欣賞者。」

又如張燕瑾《中國戲曲史論集》中〈戲曲形成於唐說〉也提到「戲劇」與「戲曲」的概念：

什麼是戲劇，簡言之，戲劇是演員以代言體表演故事。⋯⋯戲劇包括很多種類，如話劇、歌劇、舞劇等。戲曲只是戲劇的一種，它是演員以故事當事人的身分，通過唱念做打進行表演，融會了文學、美術、音樂、舞蹈等多種藝術因素的綜合藝術，是這些藝術因素的有機統一和綜合運用。⋯⋯但全劇必須有念有唱，有唱無白即成「歌劇」，有白無唱則為話劇，只舞而無一句念唱的我們稱之為舞劇。因此，戲曲雖然

④ 楊世祥：《中國戲曲簡史》（北京：文化藝術出版社，一九八九年）。

⑤ 馬也：《戲劇人類學論稿》（北京：文化藝術出版社，一九九三年）。

包括了諸多藝術因素，但衡量其是否形成的核心要素，卻只有個，即：故事和代言體。㊱

張氏以故事和代言為戲曲之核心要素，恐怕有所不足，必須加上「歌舞」，否則就不足以稱「戲曲」；而其以「演員以代言體表演故事」為戲劇，也有商榷的餘地，因為「舞劇」、「默劇」均無須代言，所以不如說「演員表演故事」即為「戲劇」。

又如黃仕忠《中國戲曲史研究》於〈戲曲起源・形成的若干問題之討論〉中，提出需要先區分和界定的概念有三組：戲曲與戲劇、起源與形成、形成與成熟。黃氏對戲曲和戲劇的看法是這樣子的：

廣義的戲劇是一種泛戲劇的概念，凡是類戲劇的活動皆可歸於旗下。以中國文化史為例。從某些宗教儀式，代言性的歌舞戲、滑稽戲，到傀儡戲、皮影戲、角觝戲，乃至某些相聲、小品，莫不可以進入泛戲劇的範圍。然而，戲劇作為有別於其他藝術樣式的體裁而言，則只限於狹義的戲劇。同樣以中國文化史為例，這狹義的戲劇，在古代便只有戲曲一種，即是以宋元南曲戲文與北曲雜劇、明清傳奇和地方劇種為代表的戲曲活動。㊲

黃氏對戲劇和戲曲的概念以中國文化史為範圍，他對「泛戲劇」所舉的例子並不恰當，相聲為說唱藝術固不待言，小品為散文更何能躋入戲劇；至其所謂「歌舞戲」、「滑稽戲」、「角觝戲」皆襲用王國維《宋元戲曲考》，其實角觝戲之《東海黃公》，歌舞戲之《踏謠娘》、唐參軍戲、宋金雜劇院本，莫不為「戲曲」，只是尚屬戲曲中之小戲而已。㊳但他把「戲曲」看作古代的中國戲劇，則是合乎一般的共識。

㊱ 張燕瑾：《中國戲曲史論集》（北京：燕山出版社，一九九五年）。

㊲ 黃仕忠：《中國戲曲史研究》（廣州：中山大學出版社，一九九七年）。

㊳ 曾永義：〈中國古典戲劇的形成〉、〈唐戲踏謠娘及其相關問題〉，二文收入曾永義：《詩歌與戲曲》，〈參軍戲及其演化

另外《中國曲學大辭典》對「戲曲」作這樣的解釋：

戲曲有兩種意義。其一是文學概念，指的是戲中之曲，這是一種韻文樣式，又稱「曲子」。後人亦用來專用指中國傳統戲劇劇本，這是一種綜合運用曲詞、念白和科介等表現手法展開故事情節和製造人物形象的文學體裁。其二是藝術概念，指的是中國的傳統戲劇，這是一種包括文學、音樂、舞蹈、美術、雜技等各種因素而以歌舞為主要表現手段的總體性的演出藝術。這兩種意義有內在的聯繫，這種聯繫在概念的發展變化歷史中形成。㊴

《辭典》接著介紹「戲曲」概念歷代的變化，謂宋元指「演戲之曲」，也指宋雜劇，明清用來和「散曲」對稱，亦藉指劇本。其說明清可取，但其說宋元則有誤，宋元人所說之「戲曲」猶如「戲文」，亦即與北劇對稱之南戲。㊵

總結以上諸家對「戲劇」、「戲曲」概念的介紹和說明，如果要取得比較平正通達的共同概念和命義，那麼個人認為應當如此：

「戲劇」一詞雖早見於唐代，作為滑稽小戲的稱呼，但明人或用指稱當時盛行的南戲傳奇，或約取「北劇南戲」而稱「劇戲」。現代應取其廣義，舉凡「真人或偶人演故事」皆是。因此，戲曲、偶戲、話劇、歌劇、舞

㊴ 齊森華、陳多、葉長海主編：《中國曲學大辭典》（杭州：浙江教育出版社，一九九七年）。

㊵ 曾永義：〈也談「南戲」的名稱、淵源、形成和流播〉，《中國文哲研究集刊》第十一期（一九九七年九月），頁一—四一，收入曾永義：《戲曲源流新論》（臺北：立緒文化事業公司，二〇〇〇年）。〈論說「五花爨弄」〉，收入《論說戲曲》（臺北：聯經出版事業公司，一九九七年），……之探討〉，收入《參軍戲與元雜劇》（臺北：聯經出版事業公司，一九九二年）。

劇、默劇、電影、電視劇都屬戲劇。

「戲曲」一詞始於宋代，原是「戲文」的別稱，王國維以後用來作為中國古典戲劇的總稱。舉凡「演員合歌舞以代言演故事」皆是。因此，《九歌》、《東海黃公》、參軍戲、宋雜劇、金院本、宋元南曲戲文、金元北曲雜劇、明清傳奇、明清雜劇、清代京劇，以及近代地方戲曲和民族戲劇都屬戲曲。

「演員合歌舞以代言演故事」較諸「合歌舞以演故事」，可見靜安先生忽略他自己所強調的「代言」要件。

細繹這個定義，可以理出構成「戲曲」的要素有演員、歌唱、代言、舞蹈、故事和未見諸文字的表演場所和觀眾等七項，而事實上這七項要素雖是構成戲曲的必備條件，也止能形成戲曲的雛型，也就是上文所說的「小戲」；若就歷代劇種而言，即是《九歌》、《東海黃公》、《踏謠娘》、參軍戲、宋雜劇、金院本和秧歌戲、花鼓戲、花燈戲、採茶戲等近代地方小戲。如果是像南戲北劇和傳奇、京劇等「大戲」，其構成的要素就要更多，其藝術也要更提升、更精緻。

二、戲曲中「小戲」、「大戲」命義定位

「小戲」與「大戲」這兩個相對稱的戲曲名詞，著者提出後，已逐漸被學者採用，但其命義與內涵卻未具共識。

著者以「小戲」、「大戲」論戲曲，見諸論文者，始於一九八二年七月之〈中國古典戲劇的形成〉[41]文中以

宋雜劇為「小戲群」，南戲北劇為「大戲」。其後對其命義與內涵迭有界定和說明，卻未嘗追本溯源並觀照學者的看法。現在於此先探索文獻上的小戲與大戲，再說並世學者對於小戲與大戲的看法；然後再論述小戲與大戲的命義、及其內涵比較。

(一)文獻上之「小戲」與「大戲」

著者從文獻上輯得「小戲」之資料如下：

(1)唐段成式（八〇三—八六三）《酉陽雜俎續集·貶誤》云：

小戲中於奕局一枰各布五子，角遲速，名憋融。

(2)元楊維楨（一二九六—一三七〇）〈王若水綠衣使圖〉詩云：❷

殿上袞衣誰小戲，宮中錦褓搖虎翅。

(3)清曹雪芹（一七一五—一七六三）《紅樓夢》第十四回云：❸

這日伴宿之夕，裡面兩班小戲並耍百戲的，與親朋堂客伴宿。

(4)清李斗（一七四九—一八一七）《揚州畫舫錄》卷五〈新城北錄下〉云：❹

❷【唐】段成式：《酉陽雜俎續集》，收入《四庫全書薈要》子部第三三冊（臺北：世界書局，一九八八年），卷四〈貶誤〉，頁二七八—四三四。

❸【元】楊維楨：《鐵崖逸編》，收入鄒志方點校：《楊維楨詩集》（杭州：浙江古籍出版社，一九九四年），卷五，頁三五八。

❹【清】曹雪芹、高鶚：《程甲本紅樓夢》（北京：書目文獻出版社，一九九二年），第一冊，頁三九三。

張班老外張國相，工於小戲，如《西樓記·拆書》之周旺，《西廂記·惠明寄書》之法本稱最，近年八十

餘，猶演《宗澤交印》，神光不衰。㊺

(5)清末宣鼎（一八三二—一八八○）《三十六聲粉鐸圖詠·鐸餘逸韻》云：

兩窗無俚，集小戲三十六齣，繪成短冊，各繫小樂府一首，名曰《三十六聲粉鐸圖詠》，蓋欲警自家之聲

聵也。㊻

以上五條資料之「小戲」，唐段成式所云當指「小型遊戲」，如「奕棋」；元楊維楨所云由「錦襯搖虎翅」可知

是指楊貴妃「錦襯祿兒」，唐明皇賜洗兒錢事，指帶有表演性的小型戲弄。清曹雪芹所云，由「並耍百戲的」，

可知是指「兩班演小戲的」，實為小型劇種。而李斗所云，按《惠明寄書》即《六十種曲》本明李日華（一五六

五—一六三五）《南西廂》第十四出〈潰圍請救〉折，㊼演普救寺外賊兵團團包圍，張生雖修書一封，卻苦無人

送信。老方丈法本提出讓惠明去送。這惠明平素不守佛門清規，只愛吃酒廝打；他接過書信後，順利衝出包圍。

又〈拆書〉即《六十種曲》本明袁于令（一五九二—一六七二）《西樓記》第十三出〈疑謎〉㊽，演穆素欲召于

郎（名鵑字叔夜）話別，匆忙中錯將白紙與斷髮寄于郎。于郎拆書以為一啞謎，百思不得其解。因父督察甚嚴，

不能外出，只好以玉玦付與送信人周旺，以為表記。由這兩出折子戲可見張國相充任老外，所扮飾的人物法本

和周旺在戲中都是配腳，戲分很輕，整折戲的排場也都很小，可以推知所云之「小戲」當指小型之演出。而《圖

㊺〔清〕李斗撰、周春東注：《揚州畫舫錄》（濟南：山東友誼出版社，二○○一年），頁一四八。

㊻〔清〕宣鼎：《三十六聲粉鐸圖詠》，收入《異書四種》（上海：申報館鉛印本，一八七六年），頁一。

㊼〔明〕毛晉編：《六十種曲》（北京：中華書局，一九五八年），第三冊，頁三七。

㊽〔明〕袁于令《西樓記》，收入〔明〕毛晉編：《六十種曲》第八冊，頁四五。

《詠》則以其為丑腳所演，故云。

著者所輯得之「大戲」資料，只有以下兩條，均見於乾隆間。

(1) 清李斗《揚州畫舫錄·新城北錄下》云：

天寧寺本官商士民祝釐之地。殿上敬設經壇，殿前蓋松棚為戲台，演仙佛、麟鳳、太平擊壤之劇，謂之大戲，事竣拆卸。迨重寧寺構大戲台，遂移大戲於此。兩淮鹽務例蓄花、雅兩部以備大戲：雅部即崑山腔；花部為京腔、秦腔、弋陽腔、梆子腔、羅羅腔、二簧調，統謂之亂彈。崑腔之勝，始於商人徐尚志徵蘇州名優為「老徐班」；而黃元德、張大安、汪啟源、程謙德各有班。洪充實為大洪班，江廣達為德音班，復徵花部為春台班；自是德音為內江班，春台為外江班。今內江班歸洪箴遠，外江班隸於羅榮泰。此皆謂之內班，所以備演大戲也。㊽

(2) 清趙翼（一七二七—一八一四）《簷曝雜記·大戲》云：

內府戲班子弟最多，袍笏甲冑及諸裝具，皆世所未有。余嘗於熱河行宮見之。上秋獮至熱河，蒙古諸王皆覲。中秋前二日為萬壽聖節，是以月之六日，即演大戲，至十五日止。以演戲率用《西遊記》、《封神傳》等小說中神仙鬼怪之類，取其荒誕不經，無所顧忌，且可憑空點綴，排引多人，離奇變詭作大觀也。戲臺闊九筵，凡三層。所扮妖魅，有自上而下者，自下突出者，甚至兩廂樓亦作化人居。而跨駝舞馬，則庭中亦滿焉。有時神鬼畢集，面具千百，無一相肖者。神仙將出，先有道童十二、三歲作隊出場，繼有十五六歲十七八歲者，每隊各數十人，長短一律無分寸參差，舉此則其他可知也。又按六十甲子，扮

㊽　〔清〕李斗：《揚州畫舫錄》，頁一三一。

壽星六十人，後增一百二十人。又有八仙來慶賀，攜帶道童不計其數。至唐元（著者注：原作玄，因避清聖祖諱，改作元）奘僧雷音寺取經之日，如來上殿，迦葉羅漢，辟支聲聞。高下分九層，列坐幾千人，而臺仍綽有餘地。❺⓪

由李、趙二氏所記可知所云之「大戲」，原指清乾隆時內廷戲班於皇帝生日萬壽節時，所演出排場極其盛大的戲出而言。即此也可以對映證成李氏所稱之「小戲」，實指小型排場之戲出而言。而小戲之名義，雖然有小型遊戲、小型戲弄之前奏，但至乾隆間被指為小型排場之戲出，就意旨而言，實在是一脈相承的。

(二)民國以後學者對「小戲」、「大戲」之看法

清乾隆時代把排場盛大的戲出叫「大戲」，反之則為小戲。民國以後，有些作家似乎也繼承這種觀念。瞿秋白〈普洛大眾文藝的現實問題〉云：

他們所享受的是：連環圖畫，最低級的故事演義小說《七俠五義》、《說唐》、《征東傳》、《岳傳》等，時事小調唱本，以至《火燒紅蓮寺》等類的大戲。❺①

又魯迅《朝花夕拾·無常》云：

但看普通的戲也不行，必須看「大戲」或者「目連戲」。❺②

瞿秋白與魯迅文中所言之《火燒紅蓮寺》與「目連戲」，亦皆可看出其排場之盛大，乃稱之為「大戲」。

❺⓪〔清〕趙翼：《簷曝雜記》（北京：中華書局，一九八二年），頁一一。

❺①瞿秋白：《瞿秋白文集》（北京：人民文學出版社，一九八五年），第一卷，頁四六三。

❺②魯迅：《朝花夕拾》（北京：人民文學出版社，一九七三年），頁三六。

其次，再看有關所謂「小戲」：

(1) 一九七八年北京人民文學出版社出版，湖南省革命委員會文化局編之《湖南小戲選》，收錄：

A. 花鼓戲《紡車歌》、《春水長流》、邵陽花鼓戲《爐火更旺》、《兩張圖紙》、《前線歸來》、《抽水機旁》、《還牛》、《津江灣》、《打銅鑼》、《龍泉曲》、《山村獸醫》、《送貨路上》、《補鍋》等十三種。

B. 常德漢劇《金溪風雲》。

C. 小話劇《永無止盡》。

D. 獨幕話劇《參觀之前》。

E. 湘劇彈腔《新委員》。

以上花鼓戲固為小戲，其餘四類乃指其篇幅短小而已。

(2) 一九七九年瀋陽春風文藝出版社出版柯夫、侯星主編之《建國三十周年遼寧省文藝創作選》，其《小戲選》收錄：歌劇《春夜明燈》一種，獨幕話劇《識時務者》等十一種，戲曲《二龍灣》（秧歌劇）、《借馬》（評劇）、《松骨峰》（京劇）、《瓜園記》（京劇）、《公私之間》（京劇）等五種。可見其所謂「小戲」亦指篇幅短小而已。

(3) 一九七九年上海文藝出版社出版之《滬劇小戲集》，收錄《爭上十三陵》、《再給你一枝槍》、《雪夜春風》、《開河之前》等，亦皆指篇幅短小、人物止三人之新編「小戲」。

(4) 一九八四年上海人民廣播電台主編，上海文藝出版社出版之《滬劇小戲考》所錄皆為「唱段選輯」，如《滬劇小戲考》所錄皆為「唱段選輯」，如《羅漢錢》、《白毛女》、《駱駝祥子》、《黃埔怒潮》、《戰火在故鄉》等現代劇之唱詞片段，顯然亦以「短小」為名。

由以上四書，亦可見皆以「篇幅短小」為「小戲」，其命義顯然還是受「排場簡短之戲出為小戲」的影響。

然而如上文所云，著者於一九八三年所指稱之「小戲群」宋金雜劇院本和「大戲」南戲北劇，其命義就顯然與之有別。於同年八月出版的《中國大百科全書‧戲曲曲藝卷》，由馬彥祥、余從合寫的〈豐富多采的戲曲劇種〉條目云：

長期以來，在高腔、崑腔、弦索、梆子、亂彈、皮簧諸聲腔流布、衍變的過程中，在不同地域形成了許多戲曲劇種，據一九八二年統計，全國有劇種三百多個。其中有以一種聲腔為主的劇種，被稱作單聲腔劇種；由其中幾種聲腔組成的劇種，被稱作多聲腔劇種。它們又被群眾統稱為「大戲」或「地方大戲」。這許多劇種，構成了中國豐富多采的戲曲劇種的一部分。另一部分，就是清代末葉以來，由民間歌舞、說唱發展而成的戲曲劇種，它們又被群眾統稱為「小戲」、「地方小戲」或「民間小戲」。地方大戲與民間小戲有所不同。地方大戲，生、旦、淨、末、丑各行腳色齊備，能夠反映的題材範圍較廣闊，既能演出反映宮廷生活和政治、軍事鬥爭的「袍帶戲」，又能演出反映民間生活和傳說的故事戲。它處於戲曲藝術發展的高級階段，是相當完備的戲曲形式。而民間小戲，大抵只有旦和丑或旦和生兩種腳色，以及旦、丑、生三種腳色，被稱為「兩小戲」或「三小戲」。它們的表演有載歌載舞的民間藝術特色，但比較簡單、貧乏，戲劇化的程度還不夠。它們只能演出反映民間生活和傳說的故事戲，要想表現人物眾多的歷史題材劇目，必須進一步豐富和發展才有可能。所以，民間小戲還處於戲曲藝術形成的初級階段。今天人們把這種形式特點的劇種也叫作「小劇種」。但是，民間小戲的可塑性很大，兼收並蓄的能力很強，當有機會進入城市，受到城市觀眾的歡迎，藝人找到固定的營業場所時，就走向職業化，擴大演出劇目，人們有機會把這種形式特點的劇種也叫作「小劇種」。豐富表現手段，有的向梆子、亂彈、皮簧戲吸收、借鑒，發展為地方大戲；有的兼及話劇、文明戲、電

影等新形式，向它們吸收、借鑒，探尋戲曲藝術的新形式。特別是在表現新的時代和新的人民生活的現

代生活題材劇目的創作方面，因受傳統戲曲形式的束縛較少而更具有優越的條件。於是著者在一九

八六年十二月〈中國地方戲曲形成與發展的徑路〉亦有云：

所謂「小戲」，就是演員少至三兩個，情節極為簡單，藝術形式尚未脫離鄉土歌舞的戲曲之總稱；反之，

則稱為「大戲」，也就是演員足以扮飾各色人物，情節複雜曲折，藝術形式已屬完整的戲曲之總稱。大抵

說來，「小戲」是戲劇的雛型，「大戲」是戲曲藝術完成的形式。�54

雖然著者對於「大小戲」所下的定義較為言簡意賅，但旨趣與《中國大百科全書‧戲曲曲藝卷》相近。

其後學者如周妙中《清代戲曲史‧地方戲》，雖言及傳統主流劇種崑曲、皮黃與地方戲曲之不同，但未能分

辨地方戲曲中有小戲、大戲之別。�55又如莊永平《戲曲音樂史概述‧戲曲音樂的繁榮時期》將地方戲分為「大

型聲腔劇種系統」、「小型腔調劇種」，實質與小戲、大戲不殊，但未有清楚之分野。�56

又如余從《戲曲聲腔劇種研究》云：

�53 中國大百科全書出版社編輯部編：《中國大百科全書‧戲曲曲藝》（北京：中國大百科全書出版社，一九八三年），頁四六九。

�54 本文原發表於中研院第二屆國際漢學會議，刊行於《中央研究院第二屆國際漢學會議論文集》（臺北：中央研究院，一九八九年）；後收入曾永義：《詩歌與戲曲》，頁一一六。

�55 周妙中：《清代戲曲史》（北京：中州古籍出版社，一九八七年），頁四四四。

�56 莊永平：《戲曲音樂史概述》（上海：上海音樂出版社，一九九〇年），頁三六七。

地方大戲與民間小戲，是戲曲藝術的兩種形態，又稱大戲和小戲，名稱的由來，也是出自群眾之口。戲曲劇種中有屬於大戲形態的，習慣稱作大劇種，有屬於小戲形態的，習慣稱作小劇種。

又云：

其次，從戲曲發展層次上審視兩者的關係，顯然小戲是戲曲的初級形態，大戲是戲曲的高級形態；小戲是大戲的前身，大戲是小戲的歸宿。這種縱向的關係，從戲曲形成發展的總進程中，和具體劇種形成發展的過程中，都可以看到，說明它是一種帶有規律性的現象。�57

余氏將大戲與小戲從形態異同及發展層次兩方面分辨其差異性，是相當周到又清楚的分野方法。

又如張紫晨《中國民間小戲‧民間小戲序說》云：

民間小戲不是宮廷戲曲或靠宮廷的培植而發展的正統戲曲，不是王公貴族的娛樂品，也不是都市間流行的地方大戲，它主要是流行於各地鄉鎮間，由農民自己創造並欣賞的土生土長的小型戲曲，這種戲曲是野生的民間的表演藝術。它對於鄉間廣大群眾來說，是一種自我教育、自我娛樂的藝術手段。它質樸粗獷，生活氣息濃厚，表現潑辣大膽。在歷史常為士大夫所排斥，為官府所禁止。其形式經常以「兩小」（由小生、小旦或小丑演出）或「三小」（由小生、小旦、小丑演出）為主，情節單純，載歌載舞，活潑輕快。㊀58

張氏是第一位以「民間小戲」撰著專書的學者，書中也有不少精闢的見解，但不知何故，卻把木偶戲、皮影戲和少數民族戲劇也納入其中一併討論。

㊄57　余從：《戲曲聲腔劇種研究》（北京：人民音樂出版社，一九八八年），頁二七八。

㊅58　張紫晨：《中國民間小戲》（杭州：浙江教育出版社，一九八九年），頁七。

又如廖奔《中國戲曲聲腔源流史·地方劇種的繁榮》，將地方戲曲分為「成熟腔種」與「地方小戲」，其所謂「成熟腔種」，即是指「大戲」而言[59]。

(三) 著者對於「小戲」、「大戲」之見解

以上所舉的大陸學者之所謂「小戲」、「大戲」，皆就近代地方戲曲立論；而著者之所謂「小戲」、「大戲」則就整個古今戲曲為說。

著者在〈論說「戲曲劇種」〉一文，對「小戲」和「大戲」有所說明：

所謂「小戲」，就是演員少至一個或三兩個，情節極為簡單，藝術形式尚未脫離鄉土歌舞的戲曲之總稱；其具體特色是：就演員而言，一人單演的叫「獨腳戲」，小旦小丑二腳合演的叫「二小戲」，加上小生或另一旦腳或另一丑腳的叫「三小戲」，劇種初起時女腳大抵皆由「男扮」；就妝扮歌舞而言，皆「土服土裝而踏謠」，意思是穿著當地人的常服，用土風舞的步法唱當地的歌謠。因為是「除地為場」來演出，所以叫做「落地掃」或「落地索」；而其「本事」不過是極簡單的鄉土瑣事，用以傳達鄉土情懷，往往出以滑稽笑鬧，保持唐戲《踏謠娘》和宋金雜劇「雜扮」的傳統。

所謂「大戲」即對「小戲」而言，也就是演員足以充任各門腳色扮飾各種人物，情節複雜曲折足以反映社會人生，藝術形式已屬綜合完整的戲曲之總稱。一九八二年，著者有〈中國古典戲劇的形成〉一文，曾嘗試給發展完成的「大戲」（即文中的「中國古典戲劇」）下一定義：「中國古典戲劇是在搬演曲折引

[59] 廖奔：《中國戲曲聲腔源流史》（臺北：貫雅文化公司，一九九二年），頁二二五—二二六。

人入勝的故事，以詩歌為本質，密切融合音樂和舞蹈，加上雜技，而以講唱文學的敘述方式，通過演員充任腳色扮飾人物，運用代言體，在狹隘的劇場上所表現出來的綜合文學和藝術。」可見「綜合文學和藝術」的「大戲」是由故事、詩歌、音樂、舞蹈、雜技、講唱文學敘述方式、演員充任腳色扮飾人物、代言體、狹隘劇場等九個因素構成的。如果將「小戲」看作「戲曲」的雛型，那麼「大戲」就是戲曲藝術完成的形式。⓺⓪

對於這樣的「小戲」和「大戲」觀念，⓺① 現在要補充說明的是：「小戲」立論的依據，除鄉土小戲外，當顧及宮廷小戲，譬如唐參軍戲和宋雜劇基本上是源生於宮廷俳優，並在宮廷和官府演出，就不能以鄉土「歌謠」來作為它的主要基礎；此外又譬如《東海黃公》顯然由角觝雜技而脫胎，古之《九歌》、今之所謂「儺戲」可能由巫術祭儀而生發。也就是說「小戲」事實上已經是由多元因素所構成，而其源生之時必有一二主要因素為核心，再吸納結合其他次要因素成為一有機體；這就好像卵生者必以卵為基礎核心，再授予精子成為授精卵，再經過暖抱孕育，成為雛兒。「小戲」的源生既與此類似，所以說它是戲曲的雛型；而小戲既由多元因素構成，其主要之核心因素，既或由歌舞、或由俳優、或由雜技、或由宗教巫儀，則各有因緣，並非絕對；其孕育之場所亦因之或在鄉土、或在宮廷、或在廣場、或在祭壇，則隨其所適亦非一地；若此，「小戲」之源生而為戲曲之雛型，亦可因時因地因其主要核心元素而多源生發乃至多源並起。也因此，若論「小戲」之源生，當就其主要核心元

⓺⓪ 曾永義：〈論說「戲曲劇種」〉，《語文、情性、義理──中國文學的多層面探討國際學術會議論文集》（臺北：臺灣大學中國文學系，一九九六年）；收入曾永義：《論說戲曲》，頁二四七─二四八。

⓺① 施德玉的觀點與著者相近，但論述更為詳密。見其著：《中國地方小戲之研究》（臺北：學海出版社，一九九九年），第一章〈小戲、大戲名義之探討〉。

素加以考察；若論「戲曲」之源頭，當就其所屬小戲成立之時為基準。

然而「戲曲」之完成，必有待其「大戲」之成立。大戲如著者所言具有九項元素，⑥此九項元素中與小戲重複者，其藝術層面與內涵，自然要比小戲提升和擴大許多。其實「雜技」一項也是小戲源生的主要核心元素之一，亦往往被吸收於小戲之中；而「器樂」也必終於被小戲運用以襯托歌舞；所以大小戲就構成元素多寡而論，只是「講唱文學」的注入及其敘述方式之有無而已。當然，這裡的講唱文學必屬大型的說唱有如諸宮調和覆賺，而非小型的曲藝。因為大型的講唱文學提供戲曲極為豐富的故事和音樂內涵，小型曲藝則在近代頗有一變而為小戲者。⑥另外，大戲以歌舞樂為藝術基礎達到三者完全融合的境地，論其藝術之精粗也不是小戲所能望其項背。

通過以上對於「戲劇」、「戲曲」和「戲曲」中的「小戲」、「大戲」概念命義的探討，不止可以了解作為戲曲雛型的小戲已屬綜合藝術，而且可以由不同核心作為主要元素再吸納其他元素綜合而成立，也就是說小戲的發生，如就其核心之主要元素而言是多線索的，甚至於可以多線索並起。而大戲既然是已經完成的綜合文學和藝術，則自應以其雛型之小戲為源頭，也就是說「大戲」是由其相應之「小戲」發展形成的，而「大戲」的形成，同時也標示著「戲曲劇種」的完成。但也因為「大戲」是多元因素綜合而成的有機體，其因素間縝密勾連結合；所以便只能由一源發展為大戲，再經此大戲之流播而分派；而無法多源並起而發展形成一種大戲。

⑥著者給大戲下的定義，其「俳優妝扮」一語，明白的說應是「俳優充任腳色扮飾劇中人物」；如果把俳優、腳色、劇中人物分開來，就不止九個元素，但因為「通過俳優」，它們就是「三位一體」了。

⑥大型講唱文學促成小戲變為大戲，著者〈也談「南戲」的名稱、淵源、形成和發展〉和〈也談「北劇」的名稱、淵源、形成和流播〉中已有詳細的說明，二文俱收入曾永義：《戲曲源流新論》，讀者可以參看。

三、「腔調」、「聲腔」、「唱腔」命義定位

「腔調」、「聲腔」、「唱腔」的命義和實質內涵，自古以來便各言所見，幾無共識，為此著者以〈論說「腔調」〉[64]一文詳為考辨，獲得以下結論：

腔指人的口腔，調指聲音的旋律。所以「腔調」一詞如視之為詞組式結構，則是指口腔所發聲音的旋律；但「腔調」一般視之為聯合式同義複詞，亦即「腔」、「調」對等同義，不像詞組之以「調」為主，以「腔」為附加，也因此在名詞使用上，「腔」、「調」、「腔調」之間每每有等同的現象。又我國文字是單形體、語言是單音節，所以是一字一音。音有元音（母音）、輔音（子音）和聲調，又各有發音部位和發音方法。如此再加上與時與地的變化，不同時空就會有不同的語言現象，甚至連相同的音和調也會有音質和調質的差異；於是就地域而言就會形成不同的方音和方言，不同的方音以其方言為載體，就會有不同的語言旋律。所以腔調的根本基礎，就是方音憑藉方言所產生的語言旋律。而方音方言既然各有殊異，也自然各有特質。

語言旋律又有純任自然與人工造設兩種現象，它們以號子、山歌、小調、詩讚、曲牌、套數的形式作為載體，前六種形式越居上位的越接近自然語言旋律，越居下位的越講究人工語言旋律。大抵說來，號子、山歌幾於具備自然的共性；曲牌、套數講求人工制約的藝術；而詩讚與小調居中，人工與自然參半。而這些載體所含蘊的語言旋律，都必須通過人們口腔的運轉方能顯現出來，運轉後所顯現出來的語言旋律，就是「唱腔」。而腔

[64] 曾永義：〈論說「腔調」〉，《中國文哲研究集刊》第二十期（二〇〇二年三月），頁一一一─一二二。

調即是語言旋律，所以唱腔也就是通過人運轉出來的腔調。由於人運轉的方式和能力的「口法」和各自先天的「音色」有別，所以「唱腔」不止會有優劣，而且也會各具特色。

如果考察影響「腔調」的因素，那麼就有字音的內在要素、聲調的組合、韻協的布置、語言的長度、音節的形式、意義的形式、詞句結構的方式等七種，[65] 而這七種因素固然影響自然音律，同時也是憑藉作為人工音律的要件；其影響「唱腔」的因素，除了運轉者先天的「音色」和後天的運轉「口法」的能力外，最主要的是載體語言所呈現的意象情趣對運轉者所產生的感染力之深淺厚薄，從而呈現於其行腔運轉方法之中。所以「唱腔」在「腔調」共性的基礎上，就會有個人特色，其高明者因之產生流派，因之提升腔調的藝術水準，亦即可以對腔調進行改良。

腔調在源生地只稱「土腔」，其載體稱「土曲」、「土戲」；其根源之方音、方言，則稱「土音」、「土語」。

「土腔」一經流傳便會產生種種現象，其與流傳地對比而言，有以下十種現象：

其一，勢力強過流傳地之腔調者，則以原產地為名而將流傳地腔調涵融於本身之中，如「永嘉戲曲」乃是宋度宗咸淳間（一二五六─一二七四）南曲戲文由永嘉流傳到江西南豐，南豐人對永嘉所產生戲曲的稱呼，其「腔調」在產生地但為「土腔」，而南豐人則稱「永嘉腔」。其二，勢力弱於流傳地之腔調者，則原產地之腔調被流傳地土腔所涵融，如永嘉腔戲文（或稱溫州腔）流傳到海鹽、崑山、餘姚、弋陽而成為海鹽腔、崑山腔、餘姚腔、弋陽腔戲文；如果其流播地域廣大，一路居為強者，就會產生腔調系統，簡稱「腔系」，一般亦稱之為「聲腔」，如南戲四大聲腔皆屬腔系，今之高腔、梆子腔亦然。其三，原產地之腔調與流行地之腔調勢均力敵

[65] 曾永義：〈中國詩歌的語言旋律〉，收入《詩歌與戲曲》，頁一─四七。

者，則並行各展所長，如西皮、二黃而為「皮黃」；其與二種腔調以上並行者，則為多腔調劇種，如湖南衡陽湘劇兼容高腔、崑腔、彈腔；川劇兼容崑、高、胡、彈、燈。其四，雖經流播而仍保持原汁原味，亦即既不被亦不受流播地語言腔調所影響而產生質變者，如越劇、黃梅戲、評劇等。其五，腔調有因受流播地影響而發生重大質變者，如流傳在浙江西部的弋陽武班，唱的是崑味頗濃的變調弋陽腔。其六，腔調也有因合流而產生新腔者，伴奏而變化易名者，如梆子腔加入管樂而為吹腔，加入絃樂而為琴腔。其七，腔調也有因合流而產生新腔者，如崑弋腔、梆子秧腔、梆子亂彈腔。其八，腔調有因流播而導致名義混亂者，如梆子腔之諸多異名。其九，腔調流播既廣，其用自殊；流播既久，不免為新腔取代。其十，腔調爭衡的結果，往往產生合腔的現象，如乾隆以後之崑弋、崑梆、京梆、皮黃。

而「腔調」本身又可以經由以下諸因素而發生變化，或有所成長：其一，由鄉村流傳至城市，為迎合城市人而有所調適；其二，因演唱方式不同而變化；其三，經由歌者唱腔之改良而變化；其四，腔調間產生類似曲犯調的情況而成長；其五，亦有由曲牌發展形成腔調者；其六，亦有由腔調固定而成為曲牌者。

那麼如果要說明「腔調」和「唱腔」的關係，則「腔調系統」亦即「腔系」或形成系統的腔調則調之「聲腔」，經由歌者運轉的腔調調之「唱腔」；而「腔調」的基礎既建立在方音方言的語言旋律之上，則在任何時空裡，只要有一群人聚居就會存在，它必須經由流播至他方，才會被冠上源生地作為名稱；而一旦見諸記載，則往往是已經流播的重要腔調。

四、「戲曲劇種」命義定位

「戲曲劇種」是中國大陸五〇年代新起的名詞，近年已成為中國傳統戲劇研究的熱門新課題，各省所編撰的《戲曲志》都關涉到。但是其命義和由此衍生的問題，著者長年以來的觀點和大陸學者所取得的共識，不盡相同。著者有〈論說「戲曲劇種」〉一文，❻其大要如下：

(一) 大陸學者之「劇種觀」

張庚主編《中國大百科全書・戲曲曲藝卷》「戲曲聲腔劇種」條云：

區分中國戲曲藝術中不同品種的稱謂。中國幅員遼闊，民族眾多，存在著語言及音樂的民族性和地域性區別，因而從戲曲形成之始，就有民族戲曲和地方戲曲之分。其中以演唱的腔調加以區分，稱「腔」或「調」的，如弋陽腔、梆子腔、徽調、拉魂腔等，謂之「戲曲聲腔」；以民族或地域的藝術特色相區別，稱「戲」或「劇」的，如傣劇、京劇、柳子戲等，謂之「戲曲劇種」。每個戲曲品種，無論稱「腔」或「調」，「戲」或「劇」，往往冠以民族的、地域的、樂器的、或足以表示其特徵的詞彙，做為區別於其他聲腔、劇種的名稱。……劇種指在不同地域形成的單聲腔或多聲腔的地方戲曲和民族戲曲，……聲腔與劇種的關係……則表現為聲腔是指戲曲劇種所使用的腔調，劇種所採用的特種腔調均可以歸屬於一定的

❻ 原載於臺灣大學中文系一九九六年三月《語文、情性、義理——中國文學的多層面探討國際學術會議論文集》，收入曾永義：《論說戲曲》，頁二三九—二八五。

聲腔系統，除單聲腔的劇種尚可採用聲腔名稱代表劇種外，凡屬由幾種聲腔組成的劇種，大多不再以聲腔命名，而改稱戲或劇。中華人民共和國成立後，「戲曲劇種」的概念被確定下來，同時，「戲曲聲腔」也成為從腔調和演唱特點區別戲曲類型的一種概念，並以此畫分各種不同的戲曲聲腔系統。[67]

《大百科》由大陸名家執筆，頗有「經典」的權威性。《戲曲藝卷》一九八三年出版、《戲劇卷》一九八九年刊行，影響甚大。譬如孟繁樹〈關於聲腔劇種史的研究方法問題〉[68]、余從《戲曲聲腔劇種研究》[69]、劉厚生〈劇種論略〉、薛若鄰〈劇種生機論〉、汪人元〈新興劇種發展思考〉、吳乾浩〈新興劇種的新興優勢〉[70]等專門探討劇種的論文或專著，乃至於像劉湘如〈福建發現的古老劇種庶民戲〉、雨雪〈新興劇種——蒙古劇〉[71]、劉志群〈我國藏戲系統劇種論〉[72]、劉斯奇〈關於新興劇種的歷史反思——以黔劇為例〉[73]等討論地方戲曲的論文，及近年中國戲劇出版社所推出的《中國戲曲劇種史叢書》，其所謂「劇種」的命義和概念，皆原本大百科，由此亦可見，大陸學者對於所謂「戲曲劇種」已取得共識。

[67] 《中國大百科全書》（北京：大百科全書出版社，一九八三年）。

[68] 孟繁樹：〈關於聲腔劇種史的研究方法問題〉，《戲曲研究》二二輯（一九八六年十二月），頁二〇五—二一九。

[69] 余從：《戲曲聲腔劇種研究》（北京：人民音樂出版社，一九九〇年）。

[70] 劉厚生等四篇論文，俱見《中華戲曲》第十期（一九九一年四月），頁一—二三、二四—三九、四〇—五二、五三—六六。

[71] 劉湘如與雨雪文見《戲曲研究》二二輯（一九八四年六月），頁一七五、二二五—二三九。

[72] 劉志群：〈我國藏戲系統劇種論〉，《中華戲曲》第七輯（一九八八年十二月），頁一三二—一四四，第八輯（一九八九年五月），頁二二七—二四〇。

[73] 劉斯奇：〈關於新興劇種的歷史反思——以黔劇為例〉，《戲曲研究》三九輯（一九九一年十二月），頁一八〇—二〇〇。

的關係。

我想大陸學者之所以以「腔調」作為分別「戲曲劇種」的唯一基準，應當和「劇種」這一詞的來源有密切

蔣星煜先生一九九二年訪臺時曾交給我一篇論文稿本，題目是〈戲曲劇種學導論〉，副題是〈中國劇種的含義及其數量〉，首先就談到「劇種」一詞的約定俗成，大意說：一九五○年他在華東文化部戲曲改進處研究室工作，編輯出版《戲曲報》半年刊，開闢一個叫做《劇種介紹》的專欄，用以刊登各地寄來介紹各種地方戲曲的稿件。後來他從中選擇五十篇文章，介紹了二十五個劇種和五個曲種，他將之編為五集，於一九五五年前後陸續出齊，仍由上海新文藝出版社出版。書名就直截了當地稱為《華東地方戲曲介紹》，一九五二年於上海新文藝出版社出版。那年他調職華東戲曲研究院，組織發動華東各地戲曲研究人員投入地方戲曲調查工作。總共收到三十一篇文章，每篇介紹一個劇種，他將之編為五集，於一九五五年前後陸續出齊，仍由上海新文藝出版社出版。書名就直截了當地稱為《華東地方戲曲介紹》，一九五四年九月二十五日，華東區舉行戲曲觀摩演出大會，歷時四十二天。期間各報普遍發表參演戲曲劇種的介紹文章，大會紀念刊用了七八萬字的篇幅，關了「劇種介紹」專欄。

蔣先生說：「劇種一詞，是否始於《戲曲報》，也有可能，但難以肯定。這一名詞由於《戲曲報》一直使用，影響日益廣泛，則是毫無疑問的。」而我們知道，更由於《華東戲曲劇種介紹》一書五集的風行宇內，以及華東戲曲劇種大會演媒體的推波助瀾，「戲曲劇種」一詞便為人們耳熟能詳了。

然而始創「劇種」一詞的蔣先生，對它又是做何解釋呢？他說一九六○年十二月他參與修訂《辭海》的工作，一九八一年《辭海》戲劇組負責戲曲部分的三個同仁編寫出版了《中國戲曲曲藝辭典》，上海辭書出版社出版，裡面「劇種」一條，基本上用《辭海》釋文，改動不大。全文如下：

戲劇名詞。指戲劇藝術的種類。根據不同藝術形式而分話劇、戲曲、歌劇、舞劇等，或根據不同表現手

段而分木偶戲、皮影戲等。戲曲又根據起源地點、流行地區、藝術特色和民族特點之不同，再分為許多，如越劇、黃梅戲、川劇、秦腔、藏劇、壯劇等。三種不同涵義中，目前用得最廣泛的是第三種，一般稱為「戲曲劇種」。根據一九六一年統計，我國共有劇種四百六十多個（其中木偶、皮影等劇種近一百個）。❼

可見蔣先生對「劇種」的觀念是直接由「戲劇」入手的，這一點著者和他相同，由此他又從藝術形式和表現手段分類，這一點著者和他頗有出入。因為著者歸併為從藝術形式分（詳下文），而蔣先生以「表現手段」單做偶戲的分類法，並未能概括「戲劇」的全部。至於「戲曲劇種」的分類和命名所存在的種種糾葛和困難，蔣先生在這篇〈戲曲劇種學導論〉中雖一再舉例說明，但他說「按聲腔定劇種名稱，我認為基本上是可取的。」那麼他所謂的「戲曲劇種」，事實上也單指「聲腔劇種」而已。

而余從更有《戲曲聲腔劇種研究》，其〈戲曲聲腔〉章有云：

一種聲腔，產生之始總是以一種地方戲曲的面貌出現的。在戲曲發展的過程中，一種地方戲曲的流布傳播，也即這一聲腔的流布傳播，或者說也是這一聲腔所演唱的劇目的流傳。❼

又其〈戲曲劇種〉章有云：

各種各樣的地方戲，都帶有地方語言、音樂和習尚的特點。這種特點，成為識別劇種、區分劇種的標識。❼

❼ 上海藝術研究所、中國戲劇家協會上海分會編：《中國戲曲曲藝辭典》（上海：上海辭書出版社，一九八五年）。

❼ 余從：《戲曲聲腔劇種研究》，頁一○四－一○五。

❼ 余從：《戲曲聲腔劇種研究》，頁一六七－一六八。

從這兩段話，可見出余氏之意，認為「聲腔」是由地方語言、音樂和習尚產生的，而它也是識別和區分劇種的標識。我們姑不論所謂「一種聲腔，產生之始總是以一種地方戲曲的面貌出現」的說法是否合乎事實（詳下文），但其以「聲腔」為「戲曲劇種」的分辨基準，也不出《戲曲曲藝辭典》所取得的「共識」。

(二) 著者對「戲曲劇種」之看法

著者認為，中國「戲曲劇種」，應從三方面加以考察：

其一，就藝術形式的性質來分野，有小戲系統、大戲系統和偶戲系統之別。前二者為真人所扮演，後者操作偶人來表演。真人所扮演的「小戲」和「大戲」已見前論。

其二，就體製規律的不同而有「體製劇種」。體製劇種中，若單就唱辭形式的類型而分，則有「詞曲系」與「詩讚系」之別，前者為長短句，後者為整齊的七言與十言句，七言稱詩十言為讚。

又因為中國戲曲音樂以宮調、曲牌、腔調、板眼為基礎，曲牌必有所屬之宮調及用以歌唱曲牌之腔調、板眼，所以如四者兼具則稱「曲牌系」，如單用腔調、板眼則稱「腔板系」；大抵說來，詞曲系戲曲就音樂而言皆屬曲牌系，詩讚系皆屬板腔系；其彼此間是相為連鎖的，因之可合稱為「詞曲系曲牌體」與「詩讚系板腔體」。

從歷代劇種來觀察，那麼宋元南戲、金元北劇、明清傳奇、南雜劇、短劇，皆屬曲牌系或詞曲系；清代亂彈、京劇及其他地方戲曲，大部分皆屬腔板系或詩讚系。

「詞曲系曲牌體」戲曲劇種中，所以又有南戲、北劇、傳奇、南雜劇、短劇之分，乃因其體製規律又有不同。

北曲雜劇的體製規律建立在四段、題目正名、四套不同宮調各一韻到底的北曲、一人獨唱全劇、賓白、科

範、腳色等七項必要因素和楔子、插曲、散場等三項可有可無的次要因素上。⑦

南曲戲文，錢南揚《戲文概論》〈形式第五〉由題目、段落、開場與場次三方面論其「結構」，由宮調、曲牌、套數論其「格律」，如果再加上賓白、科範、腳色、唱法等因素，庶幾可以構成南曲戲文完整的體製規律。

張師清徽《明清傳奇導論》〈緒論〉⑧就《永樂大典》戲文三種論南戲之體製規律，從題目、正名、家門、唱作合一、唱白、出場情形、下場詩、長短自由、腳色、換韻、南北合套等十項述其與北劇之異同。

其他「傳奇」、「南雜劇」、「短劇」都由南戲北劇之交化而蛻變衍生，詳下文。

至於「詩讚系板腔體」的戲曲劇種中雖然沒有「詞曲系曲牌體」劇種那樣謹嚴的體製規律，但同樣有其上下句協韻之規矩及其詩讚唱詞與散說口白交替運作的形製；所以就體製劇種而言，被稱作「亂彈」的，自然有別於「傳奇」。但因其以「腔調」為主體故一般止視作「腔調劇種」。

其三以用來演唱之腔調為基準而命名的劇種，謂之「腔調劇種」或「聲腔劇種」。

所謂「腔調」、「聲腔」已見前論。

至於戲曲體製劇種「南戲」與「傳奇」、「南雜劇」與「短劇」的分野之辯證則事關劇種遞嬗，論述較為複雜，請詳〔明清傳奇編‧南北曲之交化以南戲為母體產生傳奇〕和〔明清南雜劇編‧明後期雜劇「崑腔化」蛻變為「南雜劇」與「短劇」〕；這裡只先說其結論，簡述其名義如下：

南戲，即南曲戲文之簡稱。

⑦ 曾永義：〈元雜劇體製規律的淵源與形成〉一文，詳論其事，載《臺大中文學報》第三期（一九八九年十二月），頁二〇三─二五二；收入曾永義：《參軍戲與元雜劇》，頁一五一─二三一。

⑧ 張敬：《明清傳奇導論》〈明清傳奇導論〉（臺北：華正書局，一九八六年），頁一─一九。

傳奇，即以南戲為母體，經「北曲化」、「文士化」、「水磨調化」而蛻變的新劇種。

南雜劇，即以北劇為母體，經「文士化」、「南曲化」、「水磨調化」而蛻變的新劇種。

短劇，即短於四折，指三折以下的南雜劇。

結語

以上界定了「戲劇、戲曲」、「戲曲小戲、大戲」、「戲曲體製劇種、腔調劇種」、「南戲、北劇、傳奇、南雜劇、短劇」，以及「腔調、聲腔、唱腔」等名義，我們下文討論問題，才會有一定的共識。也就是說本書《戲曲演進史》的關鍵性名詞定位是：

戲劇：凡妝扮演故事者皆屬之。

戲曲：凡演員妝扮合歌舞以代言演故事者皆屬之。

戲曲小戲：為戲曲大戲之雛型劇種，其構成元素較諸大戲為簡陋，且未具大型說唱文學。

戲曲大戲：為戲曲小戲發展完成之戲曲劇種，具有九種高質性之元素，已屬有機體之綜合文學和藝術。

腔調：方音以方言為載體所形成之語言旋律，在源生地調之「土腔」，流播在外，乃以源生地名為腔調名。

聲腔：腔調流播他地，與當地「土腔」交流而本身較諸強勢者仍突顯其質性，如經多地皆尚如此，則自成體系，謂「聲腔」；故「聲腔」實為強勢之「腔調體系」。

唱腔：歌者融地方共性之腔調於自家音色之中，運用其咬字吐音之口法修為，與高低、長短、強弱、頓挫等行腔能力將詞情用聲情傳達出來，以展現一己之特色腔韻者，謂之「唱腔」。

戲曲體製劇種：以體製規律為分野之戲曲劇種，有南曲戲文、北曲雜劇、傳奇、南雜劇、短劇等。

戲曲腔調劇種：以「腔調」為分野基礎之戲曲劇種，如南曲戲文流播各地而有溫州腔、海鹽腔、杭州腔、弋陽腔、崑山腔等腔調劇種；北曲雜劇流播各地而有豫州調、冀州調、小冀州調、黃州調等腔調劇種。

第肆章　戲曲與說唱之關係：
從北雜劇來觀察

引言

上文對「戲劇」與「戲曲」之「小戲」、「大戲」之名義定位，戲劇是「演故事」，小戲是「合歌舞以代言演故事」，大戲含九個元素，分別為：故事、歌、舞、樂、雜技、代言體、說唱文學敘述方式、演員充任腳色扮飾人物、狹隘劇場。

對於這九個元素簡述如下：

「故事」有繁簡，簡單者可為生活瑣事，所以方相氏之儺儀小戲，可以追溯殷商大墓之三千數百年前；繁複而引人入勝之傳奇故事，則要等到宋金元瓦舍勾欄說唱諸宮調和覆賺所形成之南戲北劇，迄今才八百餘年。

「歌、舞、樂」，有滿心而發、肆口而成之音聲與自然律動之肢體結合而成之踏謠小戲；也有經由歌樂、歌舞、舞樂乃至歌舞樂結合而至融合之戲曲大戲。前者隨生隨滅，見於劇種源生之時；後者薈萃菁華而成，已為集歌唱、舞蹈、音樂為一身之藝術綜合體；前者見於劇種草創之初，後者必在劇種成熟巔峰之際。

一一一

「雜技」於戲曲雖可有可無，但西漢《東海黃公》已演為「雜技小戲」，明代弋陽戲子乃至近代梆子、皮

黃，更以之發揚光大，將「唱做念打」、「打」之「戲曲技法」，發揮得淋漓盡致。

說唱有「代言體」與「敘述體」，敘述體由一人以全知觀點敘述故事；代言體以演員妝扮，用第一人稱表演

故事。戰國荊楚《九歌》已見代言體例，故本人稱之為「儺儀小戲群」。而從此，代言體亦成為大小戲曲必備之

條件，也因此代言體小戲始見之日，即為戲曲源生之時。

「演員充任腳色扮飾人物」：在演員、腳色、人物三位一體之前，應有演員扮飾人物作為過度，是為劇種

源生之小戲現象。戲曲之有腳色雛型，始於唐參軍戲之「參軍」與「蒼鶻」。戲曲藝術越趨精工，腳色之分化亦

趨之越細，終致演員藝術行當化，其最高境界為「文武崑亂不擋」。

「狹隘劇場」，戲曲因以歌、舞、樂為美學基礎，又限在狹隘劇場上演出，先天條件使之非走上寫意之路不

可，也因此便非以虛擬、象徵、程式來作為表演藝術的基本原理，而無所不能演。隨著劇藝的提升，這種情形

也就越趨精密而完整。

一、歷代說唱名目

然而與戲曲關係最為密切者，則莫過於說唱文學藝術。說唱文學但舉其名目，見於拙著《俗文學概論》

者，❶歷代有…先秦之瞽矇誦詩、稗官稱說、方士誇奇、俳優諷諫，目前被認為最古老的「散說」為春秋《逸

❶ 詳見曾永義：《俗文學概論》（臺北：三民書局，二〇〇三年），〈四編・貳、說唱文學〉，頁六六二—七五一。

周書・太子晉解篇》、「唱詞」為《荀子・成相篇》。西漢樂府古辭〈陌上桑〉、〈相逢行〉、〈婦病行〉、〈孤兒行〉和〈古傳為焦仲卿〉(即〈孔雀東南飛〉)，以及北朝之〈木蘭辭〉，應當都是說唱中的唱詞，曹魏曹植(一九二一二三二)對邯鄲淳(一三三一|二二一一)「誦俳優小說數千言」，其時也有俳優「說肥瘦」。唐代說唱，從敦煌遺書，有俗賦、詞文、講經文、譚經文、譚話、說藥、變文、因緣、傳、押座文、話本諸名目，兩宋見於瓦舍勾欄，舉其與戲曲相關舉大者，如說譚經、譚話、說藥、合生、鼓子詞、轉踏、唱賺、覆賺、諸宮調、陶真、涯詞、說話四家(小說，說經、說參請，說史書)❷等。元代有平話、馭說，明代有平話、詞話、寶卷。清代說唱大為興起，流布全國各地的道情、蓮花落、俗曲，也逐漸在各地扎根繁衍而成為地方曲種。如道情有晉北說唱道情、陝北道情、湖南漁鼓道情等；蓮花落有北京什不閑蓮花落、紹興蓮花落、廣西零零落等；俗曲有揚州清曲、單弦牌子曲、四川清音、陝西曲子等。它們雖然都具有原本的共性如曲牌結構和骨幹音，但也都各有因為方言語音而產生的特色，所以它們事實上成為道情腔系、蓮花落腔系、明清俗曲腔系。另外也興起地方曲種，如京津冀魯的大鼓書、江浙滬的灘簧、蘇州彈詞、杭州南詞、揚州弦詞、北方鼓詞、子弟書、快書、河南墜子，還有明代延伸而來的評話、評書。真是和兩宋一般，同樣琳瑯滿目、多彩多姿。

❷　宋代「說話四家」的分類與介紹，以南宋耐得翁《都城紀勝》、南宋吳自牧《夢粱錄》二書所記最完整，皆為：小說，說經，說參請，說史書；至於「小說」之下的公案、鐵騎、胭粉、靈怪應是小說的「內容」。詳見曾永義：《俗文學概論》，頁六九四|六九五。

二、戲曲與說唱歌樂之三體系

由以上的簡述，可見我國的說唱文學和藝術，真是源遠流長，五花八門、品目繁多。它們經由說說或唱唱，或說說唱唱來娛樂，也從娛樂中獲得許多新知，增長庶民百姓的見聞；乃至歷史常識，人倫道理；因為它包羅許許多多的題材內容、思想旨趣，足以教化群眾。所以說它是民族藝術文化的大寶庫也不為過。

而這樣的大寶庫中，它可以用歌謠小調雜曲的形式，作為小型說唱的基礎，從而發展為各種地方小戲。它也可以藉助詩讚系唱詞結合板腔體音樂形成詩讚系板腔體說唱文學藝術，從而發展為各種地方大戲。它也可以藉助詞曲系唱詞結合曲牌體音樂形成宋代之說唱覆賺和諸宮調，從而發展為宋元之南曲戲文和金元北曲雜劇。

也就是說，說唱文學藝術的三個體系，都可以轉型而為戲曲文學藝術血脈相承的三個相因緣的體系，它們之間可說只是將敘述體翻作代言體於一轉一變之間，而彼此即可置換而成，也因此戲曲之中，同樣形成了與說唱體系一般的三種類型。對此三類型，茲舉例說明如下：

(一)踏謠體

所謂「踏謠」或「踏歌」，是指民間「土風舞」的「踏」和鄉土山歌里謠雜曲小調的「歌」或「謠」來演出故事，或結合小型說唱的歌樂來敘述故事所形成的地方小戲。前者近代每以秧歌、花鼓、採茶、花燈作為共名，後者近代也每以灘簧、洋琴、道情來稱呼其地方小戲。它們的音樂，主要用單曲重頭體，或多曲雜綴體，少數用板式變化體和雜曲與板式混合體。它們基本上，都屬戲曲源生時的劇種「雛型」。其文學都是「滿心而發、肆

口而成」的歌謠，樂器一般起初只有打擊樂節奏，後來也有管樂或絃樂作簡單伴奏。

而若往上追溯，則唐代以前有類如《九歌》構成之「儺儀小戲群」，西漢《東海黃公》之「雜技小戲」，唐代以後，如唐參軍戲、宋金雜劇院本皆屬「宮廷小戲」；唐以前《踏謠娘》及其嫡裔宋金「爨體」、「雜扮」和明代「過錦」，都屬「民間小戲」。

(二)詞曲系曲牌體

由下文的考述，我們會清楚的知道，中國大地上歷代形成的兩股主流劇種有如長江、黃河那樣的「南曲戲文」和「北曲雜劇」，前者經由歌謠小調形成民間小戲「鶻伶聲嗽」，後者經由雜曲小調形成宮廷小戲「院本」，再各自吸收北諸宮調和南諸宮調（覆賺）詞曲系曲牌體之說唱文學藝術，而一變壯大為南北戲文、雜劇，又逾越拘限，彼此交流融會：南戲先經北曲化而後文士化，終於蛻變為另一以南戲為母體之新劇種，是為「傳奇」；北劇則先經文士化而後南曲化，終於蛻變為另一以北劇為母體之新劇種，是為「南雜劇」。

(三)詩讚系板腔體

但是近代地方大戲之形成，則皆經由詩讚系板腔體之說唱文學產生不同質性而地方性極強之腔調大戲劇種，它們或經由小戲汲取其他大戲或大型說唱，或經由大型說唱直接蛻變而形成，或經由偶戲直接蛻變而形成。

像這種由詩讚系板腔體說唱文學藝術形成的傳統大戲，較諸由詞曲系曲牌體說唱文學藝術形成的傳統大戲，自然有雅俗之別，而各自發展。其故是詞曲系曲牌體之律則繁複，其載體曲牌之人工制約性極嚴；而詩讚系板

腔體之律則簡單，其載體詩讚之人工制約性頗寬；所以兩者所承載之文學質性和音樂趣味也為之大相懸殊。

詩讚系板腔體體大型說唱一變而為大戲者，如杭劇、黔劇、文曲劇、蘇劇等，由偶戲之偶人改由真人扮演而形成之大戲，如長沙湘劇、唐劇、山東碗碗腔等。

以下我們且進一步再以發展定型之「北曲雜劇」（一般被稱作「元雜劇」）為觀察之主要對象，用以說明劇種縱使形成且定型，但其所保存的說唱跡象和影響，還是很濃厚。

三、從北雜劇觀察戲曲與說唱之密切關係

孫楷第〈近代戲曲原出宋傀儡戲影戲考〉謂「宋元以來戲文雜劇之出於傀儡戲影戲，在元明劇本中，其可徵者有二」，「一曰偈讚詞之使用」、「二曰說話口氣之保留」（單指宣念劇名）；又謂「宋元以來戲文雜劇之出於傀儡戲，以近世扮戲之事言之，其可徵者有三」，「一曰自贊姓名」、「二曰塗面」、「三曰步法」。❸他所說的「五事」，除「步法」一項言之成理外，❹其餘四事其實皆不必求諸傀儡戲影戲。譬如前二事，孫氏也不否認是說唱文學的遺跡，而傀儡戲影戲在宋代不過是說唱的一體，最多也只能說是說唱與戲劇的過渡形式而已。他如自贊姓名，顯然也與說唱文學有關；塗面則唐代的踏謠娘、撥頭等歌舞戲，便已有「面正赤」與「面作啼為遭喪狀」

❸ 孫楷第：〈近代戲曲原出宋傀儡戲影戲考〉，《輔仁學誌》第一一卷第一、二合期（一九四二年），一九五二年收入《傀儡戲考原》（上海：上雜出版社），一九六五年又收入《滄州集》，文字略有刪改。

❹ 孫氏謂今優人扮戲之臺步係模仿自傀儡影人而來，傀儡影人運用杖線操縱，以一張一弛成舉止動作，故與常人之步趨異；扮戲者既學「假人」，故臺步亦非常人步法。

的扮飾；而宋金的雜劇院本更不待論了。何況我國的戲劇如長江大河，彙集眾流而成，必不可執一以求其源。

傀儡戲影戲對於宋元的戲文雜劇有所影響，是必然的事；相反的，宋元的戲文雜劇，對於同時代的傀儡戲影戲，何嘗沒有影響。但若求其上下承襲的關係，與其說是傀儡戲影戲，不如說是宋金雜劇院本和唐宋說唱文學，更

為密切。

以下從樂曲、搬演、說唱文學遺跡、題材四方面略加觀照來說明北曲雜劇與說唱文學的關係，藉此用以嘗

臠窺豹，亦可蓋見說唱與戲曲之相依相傍，關係極為密切。

（一）樂曲

葉德均《宋元明講唱文學》云：

宋代瓦市勾闌伎藝人的「說話」，在做場時大抵有音樂和歌唱：如合生的歌詠謳唱（《洛陽搢紳舊聞記》卷一、《夷堅支志》乙集卷六），商謎用鼓板吹【賀聖朝】（《都城紀勝》）。所謂「鼓板」是用鼓、笛、拍板（《武林舊事》卷六）合奏。這兩類都不是講唱文學，但和它們有密切關係。至於講唱文學更不能離開音樂和歌唱而獨立存在。如宋代說話的小說又名「銀字兒」，是因講唱時用銀字笙、銀字觱篥樂器配合歌唱而得名；鼓子詞用管絃樂和鼓伴奏（《侯鯖錄》卷五）；賺詞用鼓、笛、拍板（《事林廣記》戊集卷二）；說唱諸宮調，宋代以「鼓板之伎」的眾樂伴奏（《夢粱錄》卷二十），金和弦索（《癸辛雜識別集》下）；說唱貨郎兒用鼓（《風雨像生貨郎旦》雜劇），馭說用拍板和門鎚（《秋澗先生大全文集》卷七十六）；說唱一般詞話用琵琶（《遺山先生文集》卷三十六）。❺元時以箏和琵琶為主。元代說唱

可見說唱文學與音樂的關係非常密切。葉氏又將說唱文學分為樂曲系和詩讚系兩大類：前者是以唐宋詞調和宋

元以來的南北曲和民間樂曲作為唱詞的音樂，如小說、鼓子詞、覆賺、諸宮調等；後者是以詩歌作為唱詞的形式，如變文、陶真、詞話、鼓詞、彈詞等。李家瑞〈由說書變成戲劇的痕跡〉一文，❻舉出諸宮調、打連廂、燈影戲、彈詞、灘簧等說唱文學都有變成戲劇的跡象可尋，則戲劇與說唱文學的血緣必然非常接近。說唱文學所用的樂器，顯然多數為戲劇所採用，❼而皮黃劇和我國各地方戲劇所用的唱詞形式，與詩讚系的說唱文學不殊，其間必有直接傳承的關係；那麼元雜劇和南戲傳奇的唱詞形式，也應當和樂曲系的說唱文學有淵源的密切關係了。

鄭因百（騫）師（一九〇六一一九九一）〈董西廂與詞及南北曲的關係〉一文中說，《董西廂》「是一部從詞到曲蛻變時期的作品，也是南北曲將分未分時的作品。往上說與詞有關；往下說不只為北曲之祖，與南曲也有極密切的關係。」❽元雜劇用北曲，南戲傳奇以南曲為主，可見像《董西廂》這樣的說唱文學，對於南北戲劇有極深的影響。因百師論「董西廂北曲的關係」是從宮調、曲調、尾聲格式、套式組織、音樂用韻及方言俗語等六方面來說明，從而見出《董西廂》在宮調、曲調、尾格、套式等方面之被北曲所沿用，而在音樂、用韻及

❺ 葉德均：〈宋元明講唱文學〉，收入氏著：《戲曲小說叢考》（北京：中華書局，一九七九年），頁六二五一六八八，引文見頁六三〇。

❻ 李家瑞：〈由說書變成戲劇的痕跡〉，《中央研究院歷史語言研究所集刊》第七本第三分（一九三六年十一月），頁四〇五一四一八。

❼ 元雜劇所用的樂器有三弦、琵琶、笙、笛、鑼、鼓、板等。見周貽白：《中國戲劇史》第四章〈元代雜劇〉。

❽ 鄭騫：〈董西廂與詞及南北曲的關係〉，收入氏著：《景午叢編》（臺北：中華書局，一九七二年），下編，頁三七四一四〇一，引文見頁三七四。

方言俗語等方面，兩者又復相同。可見像《董西廂》這樣的說唱文學，與北曲的傳承關係是多麼密切。

這裡要補充說明的是套數組織的形式。王國維《宋元戲曲考》第四章舉「宋之樂曲」有：1.鼓子詞、2.傳踏、3.鼓吹曲、4.覆賺、5.諸宮調等五種，其中除鼓吹曲外，都屬說唱文學。鼓子詞、傳踏屬小型樂曲，僅反複用同一曲調；至纏令則前有引子，後有尾聲，中間兩腔，迎復循環，已具備套數雛形。元雜劇仙呂宮中有以【後庭花】、【金盞兒】二曲迎互循環之例，見馬致遠《陳搏高臥》次折；正宮中亦有以【滾繡毬】、【倘秀才】二曲循環迎互之例，見鄭廷玉《看錢奴買冤家債主》次折、《陳搏高臥》第四折等。諸宮調合諸曲以成套數，當受鼓吹曲的啟示、且襲用初期的大量賺詞（纏令），又受後期賺詞（覆賺）的影響。覆賺顯然是集合各種聲腔的長處而成，由其套式及演唱方法看來，與南北曲最為近似，可以視之為南北曲聯套的始祖。「覆賺」即「唱賺撰曲之重覆使用」，其「覆賺」有如「諸宮調」之「諸」，都指其多數之意。因之「覆賺」較諸「諸宮調」，不過南北異稱爾；也就是說「覆賺」實際等同「南諸宮調」。雖然套數組織的方法已發端於樂府詩和大曲的結構，但那僅是編排式，至於說唱文學的纏令、覆賺、諸宮調等，則採用聯綴式，與南北曲相同，兼以因百師所舉的種種有力論證，因此，像元雜劇那樣的樂曲和套數組織，應當直接受到覆賺和諸宮調的影響。

(二) 搬演

我國戲劇的搬演以象徵性為表現的方式；元雜劇又有所謂旦本、末本之稱，由一人獨唱到底。這兩點應當是受到說唱文學的影響。

1. 獨唱

唐代俗講的講經文，主講者為法師，司唱經題、韻文者為都講。趙令時（一〇六四—一一三四）商調【蝶

戀花】傳踏述《會真記》，散文之後云：「奉勞歌伴，先定格調，後聽蕪詞。」「奉勞歌伴，再和前聲。」則此「歌伴」必是奏樂兼司唱者。其司唱者較之俗講雖有一人與眾人之別，然其由特定之人自始至終唱畢則一，眾人合聲同唱，其作用實與一人獨唱無甚分別。

《古今雜劇三十種》中有石君寶《諸宮調風月紫雲庭》一劇。首折【點絳唇】云：「怎想俺這月館風亭，竹溪花徑，變得這般嘿光景。我每日撒嵌為生，俺娘向諸宮調裡尋爭竟。」【混江龍】云：「他那裡問言多傷倖，絮得些家宅神、長是不安寧。我勾欄裡把戲得叫五迴鐵騎，到家來卻有六七場刀兵。我唱的是《三國志》先饒十大曲，俺娘便《五代史》續添八陽經。……」❾再由《水滸傳》所敘白秀英之演唱諸宮調，亦可證為一人說唱。陸放翁（一一二五—一二一〇）「斜陽古柳趙家莊」一詩，亦可見說唱技藝由一人主持。元雜劇的樂曲和聯套既受諸宮調直接的影響，則其模仿諸宮調的一人獨唱，亦極自然。明張元長（約一五五四—一六三〇）《梅花草堂筆談》卷五，記其父幼時所見《西廂記諸宮調》演唱的情形是：「一人援絃，數十人合座，分諸色目而遞歌之。」❿這應當是文人風雅之事，偶一為之，並非金元之舊。因為《輟耕錄》卷二七謂元末《西廂記諸宮調》已是「罕有人能解之者」，明人於諸宮調更為黯昧，徐復祚《三家村老委談》稱其為「說唱本」，⓬徐渭《題評閱北西廂》稱其為「彈唱詞」，⓭胡應麟《少室山房筆叢》調之「金人詞說」，⓮則連「諸宮調」的

❾〔元〕石君寶：《風月紫雲庭》，收入《古本戲曲叢刊四集》（上海：商務印書館，一九五八年據《古今雜劇》本影印），頁一。

❿〔明〕張大復：《梅花草堂筆談》（上海：上海古籍出版社，一九八六年），頁三一八。

⓫〔元〕陶宗儀：《南村輟耕錄》（北京：中華書局，一九五九年），頁三三一。

⓬〔明〕徐復祚：《三家村老委談》，收入俞為民、孫蓉蓉編：《歷代曲話彙編·明代編》第二集，頁二六四。

名稱也不知，遑論其他！

2.象徵性

張岱（一五九七─約一六八九）《陶庵夢憶》記柳敬亭（一五八七─一六七〇）的說書說：「余聽其說景陽岡武松打虎，白文與本傳大意異，其描寫刻畫，微入毫髮，然又找截乾淨，並不嘮叨，說至筋節處，叱吒叫喊，洶洶崩屋。武松到店沽酒，店內無人，驀地一吼，店中空缸空甓，皆甕甕有聲。」⑮可見說書人之模仿書中人的聲音行動，已經很接近表演，而其所模仿的風景器物，必然用象徵性的方式表現。那麼如果將書中人物改由演員化妝表演，那就和戲劇差不多了。所以我國戲劇的象徵性表演方式應當和說書人的表演方式有密切的關係。也因此我們如果將《水滸傳》中各回所描寫的英雄形象摘出，拿來和《三國志評話》所謂「神眉、鳳目、虬髯、面如紫玉」人物相比，便可以發現十之八九相合；又關羽之為紅臉，應當和《孤本元明雜劇》中水滸劇中的「穿關」有關；他如「面如鍋底」、「面如藍靛」、「面如金紙」、「面如傅粉」，在說書人的口中，已成為區別人物個性的熟套，那麼運用到戲劇來，自然也成為臉部化妝的象徵藝術了。

元代著名理學家胡祇遹（一二二七─一二九五）在其《紫山大全集》卷八《黃氏詩卷序》中提出女藝人說唱應具備九項標準：

⑬〔明〕徐渭：〈題評閱北西廂〉，收入俞為民、孫蓉蓉編：《歷代曲話彙編・明代編》第一集，頁四九八。

⑭〔明〕胡應麟：《少室山房筆叢》，收入俞為民、孫蓉蓉編：《歷代曲話彙編・明代編》第一集，卷四一，〈辛部・莊嶽委談下・戲文之變〉，頁六四〇。

⑮〔明〕張岱：《陶庵夢憶》（北京：中華書局，一九八五年），卷五，頁四〇。

一、姿質濃粹，光彩動人。二、舉止閑雅，無塵俗態。三、心思聰慧，洞達事物之情狀。四、語言辯利，字真句明。五、歌喉清和圓轉，纍纍然如貫珠。六、分付顧盼，使人人解悟。七、一唱一說，輕重疾徐中節合度，雖記誦嫻熟，非如老僧之誦經。八、發明古人喜怒哀樂，憂悲愉快，言行功業，使觀聽者如在目前，諦聽忘倦，唯恐不得聞。九、溫故知新，關鍵詞藻，時出新奇，使人不能測度為之限量。

由此可見在元代作為一個說唱藝人，其修為是兼具先天與後天的，先天要有光彩的姿質，後天要有高明的說唱技巧和審美的能力；這是何等的不容易，而由此也可見說唱藝術的發達。像黃氏這樣的說唱藝術修為，無疑的，對於當時盛行的北雜劇之表演，不止給予很大的刺激，而且提供了非常好的典範。

(三)說唱文學之遺跡

北雜劇既從宮廷小戲吸收說唱之北諸宮調一變而成，則其變化之際，自然還遺存不少遺跡。

1. 詩讚詞的使用

北雜劇中時有整段的七言或十言詩讚體的唱念詞（間有五、八、九等雜言），或稱「詩云」、「詞云」，或謂「訴詞云」、「斷云」，有時直書「云」；其作用在敘述和總結，也有作為形容的。如孟漢卿《魔合羅》第三折，且訴詞云：

哥哥停嗔息怒，聽妾身從頭分訴。李德昌本為躲災，販南昌多有錢物。他來到廟中困歇，不承望感的病促。到家中七竅內迸流鮮血，知他是怎生服毒。進入門當下身亡，慌的我去叫小叔叔。他道我暗地裡養

⑯ 〔元〕胡祇遹：《紫山大全集》，收入〔清〕紀昀等總纂，王雲五主持：《四庫全書珍本》四集第一一六冊（臺北：臺灣商務印書館，一九七三年），頁一三。

著姦夫，將毒藥藥的親夫身故。不明白拖到官司，吃棍棒打拷無數。我是個婦人家怎熬這六問三推，葫蘆提屈畫了招伏。我須是李德昌綰角兒夫妻，怎下的胡行亂做。小叔叔李文道暗使計謀，我委實的啣冤負屈。⑰

此作敘述。又關漢卿《竇娥冤》第四折：

莫道我念亡女與他滅罪消愆，也只可憐見楚州郡大旱三年。昔于公曾表白東海孝婦，果然是感召得靈雨如泉。豈可便推諉道天災代有，竟不想人之意感應通天。今日個將文卷重行改正，方顯的王家法不使民冤。⑱

此作總結。又楊顯之《瀟湘雨》第四折解子云：

只聽的高聲大語，開門看如狼似虎。想必你不經出外，早難道慣曾為旅。你也去訪個因由，要打我好生冤屈，不爭那帶長枷橫鐵鎖，愁心淚眼的臭婆娘，驚醒了他這馳驛馬掛金牌先斬後聞的老宰輔。比及俺忍著饑擔著冷，討憎嫌受打拷，只管裏棍棒臨身，倒不如湯著風，冒著雨，離門樓。趲店道，別尋個人家宵宿。⑲

此作形容。這些詩讚詞和散文賓白及曲文的配合關係，則或詩曲夾用，如關漢卿《單刀會》首折【油葫蘆】及末之云詞；或韻散相生，如楊顯之《瀟湘雨》第三折之張天覺詩云、白；翠鸞（正旦）白、詩云；第四折之解子白、詞云；正旦詞云、張天覺白、詞云；興兒白、詞云；驛丞白、詞云；解子詞云、正旦詞云。或韻散相重，

⑰〔元〕孟漢卿：《魔合羅》，收入〔明〕臧晉叔編：《元曲選》（北京：中華書局，一九五八年），頁一三七八。

⑱〔元〕關漢卿：《竇娥冤》，收入〔明〕臧晉叔編：《元曲選》，頁一五一七。

⑲〔元〕楊顯之：《瀟湘雨》，收入〔明〕臧晉叔編：《元曲選》，頁二五九。

如無名氏《魯齋郎》第四折之包拯賓白。按韻散相生與韻散相重，為說唱文學韻散結構的兩種形式，早見於變文。又七字句為詩讚體說唱文學的主要句式，元雜劇中之詩讚詞最為習見；但亦有全用十言者，如鄭光祖《醉思鄉王粲登樓》第四折之蔡相詞云，無名氏《王月英月夜留鞋記》第四折之詞云，說唱文學中每有「攢十字」之語，即指此體。元代及明初雜劇，極大多數皆使用詩讚詞，據葉氏《宋元明講唱文學》的統計，《元曲選》一百種中，有詩讚詞者計九十二種。九十二種中，每種皆不只一見，每折亦不只一見，共計有一百八十處，其分布為：1. 僅見於一折者，計五十七種，六十五處；2. 全劇劇中、劇末皆有者，計三十四種，一百三十一處；3. 散見於全劇中間兩折者只一種，兩處。而最值得注意者為見於全劇之末者計八十七種，一百十九處（在其他各折者僅六十九處），可能是藉此作為「打散」用的。由這些詩讚詞的保留，也可見元雜劇的賓白蓋從說唱文學而來，故其中保存許多變而未化的詩讚遺跡。

2. 宣念劇名

元雜劇的劇名有於全劇之末曲唱出者，有於劇末之吟詞中念出者；這一點孫楷第已經指出。前者楊梓《承明殿霍光鬼諫》第四折【落梅風】云：「滅九族誅戮了髭鬚，斬全家抄估了事產。可憐見二十年公幹，墓頂上瀝瀝土未乾，這的是『承明殿霍光鬼諫』。」[20] 又如鄭光祖《倩女離魂》【水仙子】：「這一個淹煎病損，母

對此如此大量詩讚詞的使用，不禁使我們想到，北雜劇之構成，其實是以詞曲系曲牌體為主，兼以詩讚系板腔體為副合成的，曲牌體用以歌唱，板腔體用以吟唱；如此一來音樂豈不更加豐富。又「讚（攢）十字」，始見於《明成化說唱詞話》，因此凡此元劇中詞云詩云中亦有「讚十字」者，皆有臧晉叔等人竄改的痕跡。

〔元〕楊梓：《承明殿霍光鬼諫》，收入隋樹森編：《元曲選外編》（北京：中華書局，一九五九年），頁五八八。

〔元〕楊梓：《承明殿霍光鬼諫》，收入隋樹森編：《元曲選外編》（北京：中華書局，一九五九年），頁五八八。

親！則這是「倩女離魂」。[21]後者如無名氏《洞庭湖柳毅傳書》洞庭君詞云：「姻緣本人物無殊，宿緣在根蒂難除。到今日巧成夫婦，方顯得究竟如初。不至誠羞稱鱗甲，有信行能感豚魚。這的是『涇河岸三娘訴恨』（此為題目），結束了『洞庭湖柳毅傳書』（此為正名）。」[22]他如《牆頭馬上》、《破窰記》、《東堂老》、《東平府》等亦然。按說唱文學每一段落終了，多要繳清題目，雜劇之宣念劇名當即此種體例的保留。

3. 自讚姓名履歷等

我國戲劇角色上場都先念詩詞，然後自表姓名、履歷或自述性情懷抱，甚至於為同場角色道說履歷。前者如說唱文學的致語，有押座定場的作用，後者則如說書人的介紹人物。說唱文學對於人物的描述，用慣了第三人稱，戲劇雖已蛻變為第一人稱，按理可以借用第二人稱來敘說，但戲劇情節的推展既由說唱的敘述蛻變改進而來，勢難盡脫其影響，而當時的技巧，或者也慮不及此，所以就不自覺的用了說書人介紹人物的方式。

4. 見於曲中的敘述體

青木正兒《中國近世戲曲史》謂元雜劇樂曲的用途有四：甲、為對話之代用者：當正末或正旦對話之際，與其用賓白，毋寧用唱為主，故此用法甚多。乙、為表白劇中人物意志者：此法有多種，為發表「抒情、願望、抱負、企圖、想像」等內面之心境者，較之以賓白為之，少露骨而有實效。丙、以之表明事態者：或用之表示事件之過去及現在之狀態；或他人之形容；或自己之視狀及動作等。丁、用以描寫四周之景象者：此用作舞臺布景之代用，以之可使觀眾明瞭場面之情景。[23]

㉑〔元〕鄭光祖：《倩女離魂》，收入〔明〕臧晉叔編：《元曲選》，頁七一九。

㉒〔元〕無名氏：《柳毅傳書》，收入〔明〕臧晉叔編：《元曲選》，頁一六三八。

㉓〔日〕青木正兒原著，王古魯譯著，蔡毅校訂：《中國近世戲曲史》（北京：中華書局，二○一○年），頁二九。

以上四項作用莫不與說唱的敘述法相近似，試舉例說明如下：對話的代用者，問則用白，答則用曲。如無名氏《陳州糶米》次折張千與正末包拯的對話，張千問：「想老相公為官，多早晚陞廳？多早晚退衙？老相公試說一遍，與您孩兒聽咱。」於是正末唱【端正好】、【滾繡毬】二曲答之。其後由范仲淹等再問：「不知待制多大年紀為官，如今可多大年紀？請慢慢的說一遍，某等敬聽。」於是正末唱【倘秀才】。㉔像這種敷演法，與關目的發展毫無關係，實有湊足篇幅之嫌，而卻習見於元明雜劇中。又如馬致遠《青衫淚》第四折皇帝斷案，皇帝與裴興奴（正旦）亦一問一答，正旦因此自敘身世及往事，此為藉問答以自敘者。而如鄭廷玉《楚昭公》第三折昭公兄弟藉問答以形容伍子胥的英勇，則作為旁敘。旁敘之法最接近說唱體，元雜劇中亦往往用之。如李文蔚《燕青博魚》第三折以燕青的旁觀，寫搽旦與楊衙內的幽會；關漢卿《單刀會》首折借喬國老之口，次折借司馬德藻之口敘述形容關羽的剛毅與英勇；《楚昭公》次折以昭公旁觀戰陣，寫戰爭的猛烈；無名氏《單鞭奪槊》第四折俱藉探子之口述戰陣；凡此為說唱之口吻，極為明顯。而最直接與具體者，莫如無名氏《氣英布》第四折南呂【一枝花】套夾入【轉調貨郎兒】，由副旦張三姑說唱李彥和家事，以及楊顯之《貨郎旦》第三折正末改扮張保說唱鄭孔目家事。此外或藉曲文以詠物寫景，或說明劇中人物的舉止動作，亦皆用旁敘口吻，與說唱體近似。若此，則青木氏所謂元雜劇樂曲四用途，除「表白劇中人物者」以寫其心境者外，都與說唱文學的敘述法有密切的關係了。

㉔〔元〕無名氏：《陳州糶米》，收入〔明〕臧晉叔編：《元曲選》，頁四一一─四二一。

(四)題材

戲曲的取材，若非改編前人劇本，即是取自歷史故事和傳奇小說，很少有作者自運機杼，別出心裁的；因為我國戲曲的表現採用象徵性的方式，觀眾對於情節內容如果熟悉，看起來易於了解，興味自然較濃。而元雜劇對於宋元以來盛行民間的話本小說，也大量的取材，此點吉川幸次郎《元雜劇研究‧元雜劇的構成（上）》一章中即已指出，他說：

拿臧氏《百種曲》為中心來考察一下。《楚昭公》、《秋胡戲妻》、《伍員吹簫》、《凍蘇秦》、《馬陵道》、《諸范叔》、《趙氏孤兒》七種，取材於《東周列國志》前身的七國講史……《薛仁貴》、《小尉遲》、《單鞭奪槊》三種，取材於《說唐全傳》前身的隋唐講史；以宋太祖為主角的《飛龍全傳》前身的五代宋講史；《謝金吾》、《昊天塔》二種，取材於《楊家府演義》、《楊家傳（北宋志傳）》前身的楊家將故事。……這種取材於歷史故事的雜劇，或直接出諸講史，或經由「諸宮調」而來，如上所舉，為數甚多，單以《元曲選》百種而言，就占了十六種。其他如《王粲登樓》，雖然不見於現在的《三國演義》，但說不定當時就有這種講史存在。又如《風光好》、《抱妝盒》等雜劇，恐怕也是出自北宋的「說話」。其次，講史之外的「說話」，可舉出以梁山泊豪傑為主角的《爭報恩》、《燕青博魚》、《黑旋風》、《李逵負荊》、《還牢末》五種。關於這些《水滸傳》前身的豪傑故事，……早在南宋周密的《癸辛雜識續集》裡，已有「宋江事見於街談巷語」的說話，……其他，出自別種「說話」的雜劇，可以舉出《陳州糶米》、《合同文字》、《神奴兒》、《蝴蝶夢》、《魯齋郎》、《後庭花》、《灰闌記》、《留鞋記》、《盆兒鬼》九種。這些雜劇所寫的故事，都與北宋名判包拯，即所謂「包待制」或「包龍圖」有所關聯。關於

一二七

包拯故事，大概早被「說公案」一派的說話人傳播出去，為一般民眾所熟知，而這些「說話」後來就成了《包龍圖公案》一書的前身。㉕

此外，吉川氏又推測許多劇本，認為也可能出自「說話」，雖然沒有可靠的證據，但無論如何，元雜劇的題材大量採用說話的故事，應當是可以相信的，《都城紀勝‧瓦舍眾伎》條云：

說話有四家：一者小說，謂之銀字兒，如煙粉、靈怪、傳奇。說公案，皆是搏刀趕棒，乃發跡變泰之事。說鐵騎兒，謂士馬金鼓之事。說經，謂演說佛書。說參請，謂賓主參禪悟道等事。講史書，講說前代書史文傳、興廢爭戰之事。㉖

《東京夢華錄》卷二十〈小說講經史〉條所舉「說話四家數」與之相同。㉗由此可見「說話」的內容相當豐富，而元雜劇的內容，《太和正音譜》有所謂「十二科」，正末正旦所扮演的人物也五花八門，如果兩相比較，則「說話」與「元雜劇」的內容可以說極為相近，也就是說「說話」對於元雜劇題材的影響是很大的。

結語

北雜劇的樂曲、套數組織、獨唱的方法，象徵性的表現方式以及保留說唱文學的痕跡和大量運用說話的題材等，在在都說明元雜劇受到說唱文學很大的影響。至於「代言體」的使用，我們已知戰國《九歌》、西漢〈東

㉕〔日〕吉川幸次郎著；鄭清茂譯：《元雜劇研究》（臺北：藝文印書館，一九六○年），頁一八○—一八一。

㉖〔宋〕耐得翁：《都城紀勝》（上海：古典文學出版社，一九五七年），〈瓦舍眾伎〉，頁九八。

㉗〔宋〕孟元老：《東京夢華錄》（上海：古典文學出版社，一九五七年），頁三二二—三二三。

海黃公〉、唐參軍戲、宋金雜劇院本都已顯然運用代言體的形式表演，但是聯綴式的套曲之使用代言，似乎以楊萬里（一一二七─一二○六）的〈歸去來辭引〉為最早的例證。靜安先生《戲曲考原》引此曲並論之云：

此曲不著何宮調，前後凡四調，每調三疊，而十二疊通用一韻，其體於大曲為近。雖前此如東坡【哨遍】隱括〈歸去來辭〉者，亦用代言體，然以數曲代一人之言，實自此始。要之曾、董大曲，開董解元之先，此曲則為元人套數雜劇之祖。❷❽

王易《中國詞曲史》云：

以今考之，則其第一、第四、第七、第十調為【朝中措】，其第二、第五第八、第十一為【一叢花】，其第三、第六、第九、第十二……惟與譜載無名氏之平韻【望遠行】較近，然俱不用換頭，且純為代言體。誠齋生於紹興初，卒於開禧二年，則此曲之作，殆與董解元《西廂》同時。然則元人雜劇，固參合宋金兩邦歌曲體裁以成一種新體。❷❾

劉宏度《宋歌舞劇考》將此曲附屬於「鼓子詞」中，若果如此，則亦屬於說唱文學的一種，那麼元雜劇樂曲之用代言體，也可以從說唱文學中見其淵源了。

北雜劇與說唱之關係，如此之深；其南曲戲文如經分析，又何嘗不也如此！

❷❽　王國維：《戲曲考原》，收入《王國維戲曲論文集》，頁二五九。

❷❾　王易：《中國詞曲史》（臺北：洪氏出版社，一九八一年），頁三二一─三二二。

第伍章　從儺戲、寺廟劇場、雜劇論戲曲與宗教之關係

引言

宗教與戲劇關係錯綜複雜而密切，限於篇幅，實難周延而深入的探討。這裡所謂的「宗教」，是指中國人所信仰的賽社、驅儺與儒釋道而言；所謂的「戲劇」，則指凡「演故事」者皆屬之，包括「合歌舞以代言演故事」的「戲曲」在內。

先民之賽社、驅儺含有戲劇成分，從而源生社戲與儺戲，總稱「儺戲」，應是宗教與戲劇關係之初始，其間已顯現密切的關係。歷代承襲、衍派別枝，蔚為大樹，迄今不衰。

六朝寺院劇場與起百戲，實為戲劇競秀與醞釀之溫床，唐代更發為奇觀；如今寺廟社火依然遍於天下，廟埕之前，猶然戲劇、百戲競奏不休。

於是無論各色各樣之儺戲，或歷朝歷代之戲曲劇種，其內容與搬演情況，自然與宗教儀式，產生了種種密切的互動關係。本文嘗試提綱挈領的從以下五方面來探討這個問題，其取材亦僅以儺戲與元明清雜劇為範圍，

第伍章　從儺戲、寺廟劇場、雜劇論戲曲與宗教之關係

一三一

實因一時照顧不及，自然難免未能周全之譏。

一、先秦儺儀與戲劇、戲曲的源生

自從王國維《宋元戲曲考》對於戲曲起源，提出「巫覡說」之後，經過五、六〇年代各地儺戲、目連戲和法事戲的被發掘，至八〇年代宗教與戲曲之關係的研究，才有突破性的發展，今日則儼然已成為一門顯學。這期間大陸方面舉辦多次儺戲、目連戲學術會議，❶發表為數可觀的論文，出版為論文集；區域性研究也有多種成果刊行，如雲南、湖南、巴渝、廣西，而以貴州為盛。❷臺灣方面則王秋桂組織兩岸學者，出版相關調查報告和論著八十餘種，❸堪稱集大成。而英國牛津大學龍彼得、日本東京大學田仲一成等也都有重要著

❶ 自一九八七年中國首屆「儺文化研討會」在安徽省貴池區召開，之後有：一九九二年於廣西省舉辦「國際儺文化研討會」、二〇〇三年十月於貴州省德江縣舉辦「中國梵淨山儺文化研討會」、二〇〇五年六月於江西省南昌舉辦「國際儺文化藝術周」等等；目連戲方面則有：一九八四年美國加州大學召開「國際目連戲專題研討會」、一九八七年八月美國柏克萊大學舉辦「國際目連戲討論會」、一九八九年十月於湖南省懷化縣舉辦「第三屆目連戲學術研討會」、一九九三年九月於四川省舉辦「四川目連戲國際學術研討會」、二〇〇五年十二月於安徽省石臺縣舉辦「鄭之珍目連戲學術研討會」等等。

❷ 上述諸省的研究區域性研究成果報告，例如臺灣著名學者王秋桂主編之《民俗曲藝叢書》十年間出版八十種儀式劇，集當代儺戲、目連戲及宗教儀式劇之大成，其中多見上述諸省及四川、江西、安徽、福建、浙江、江蘇等省的區域性研究成果報告。

❸ 可參見施合鄭民俗文化基金會出版之《民俗曲藝叢書》書目，自一九九三年十月起、二〇〇五年一月迄，共計出版十輯

作，❹使得這門新學問成為國際性研究的學科。而二○○三年曲六乙、錢茀合著的《中國儺文化通論》❺則將上世紀後二十年間的儺文化研究成果，作了琳瑯滿目的總結。

在拙著《戲曲源流新論》❻中，著者對於「戲劇」和「戲曲」的命義是有所分別的。

「戲劇」一詞首見唐代，原為滑稽謔笑之義，今用作劇種之名，舉凡「真人或偶人演故事」者皆是。「戲曲」一詞始於宋代，原是「戲文」的別稱，現代用來作為中國古典戲劇的總稱。又分為「小戲」、「大戲」。「小戲」為戲曲之雛形，舉凡「演員合歌舞以代言演故事」者皆是；「大戲」為戲曲之成形，舉凡演員足以充任各門腳色扮飾各種人物，情節曲折足以反映社會人生，藝術形式已屬綜合完整的戲曲之總稱。小戲之源生必有一二主要因素為核心，再吸納結合其他次要因素成為一有機體；如《九歌》由巫覡祭儀歌舞生發，《東海黃公》由角觝雜技脫胎，《踏謠娘》以鄉土「踏謠」為主要基礎，參軍戲以宮廷俳優散說為基本要件，它們像近代地方小戲一樣，可以多元並起，也可以隨時隨地生滅。

累計八十二種之多。

❹ 例如：龍彼得於一九七六年巴黎演講〈中國戲劇源於宗教儀式考〉，並由王秋桂、蘇友貞翻譯，刊於《中外文學》第七卷第十二期，一九七九年五月；與施炳華校訂《泉腔目連救母》（臺北：施合鄭文化基金會，二○○一年）等等。田仲一成則撰有《中國巫系演劇研究》（東京：東京大學東洋文化研究所，一九九三年）、《中國的宗族與戲劇》（錢杭、任余白譯）（上海：上海古籍出版社，一九九二年）、《中國鄉村祭祀研究：地方劇の環境》（東京：東京大學出版會，一九八五年）、《中國の宗族と演劇：華南宗族社會における祭祀組織・儀禮および演劇の相關構造》（東京：東京大學出版會，一九八九年）、《中國祭祀演劇研究》（東京：東京大學出版會，一九八一年）等多本著作。

❺ 曲六乙、錢茀：《中國儺文化通論》（臺北：臺灣學生書局，二○○三年）。

❻ 曾永義：《戲曲源流新論》（臺北：立緒出版社，二○○○年）。

雖然著者並不完全成贊成「儺戲界」的共識：「戲劇產生於儺儀」❼、「儺戲是中國戲曲活化石」❽，將戲劇、戲曲之源生單一直指古儺。但也認為從儺儀中產生戲劇和戲曲小戲是一條既古老又重要的途徑。對此已有《先秦至唐代「戲劇」與「戲曲小戲」劇目考述》❾詳論其事。此文所舉四例，蜡祭之祭儀，可見巫覡之賽社報神儀式，可以妝扮演故事產生「戲劇」；方相氏之驅儺，可見巫覡驅疫禳災儀式，亦可以妝扮演故事產生「戲劇」；而周初《大武》之樂，於宗廟祭祀時演出武王伐紂故事，更為實質之「戲劇」，其年代距今三千一百餘年。至若《九歌》巫覡之歌舞妝扮代言以演故事，則直為「戲曲小戲」群矣，至今二千五百餘年。由此四例也可見儺儀和祭儀與戲劇和戲曲小戲源生的密切關係。

二、由現今儺戲觀其「儀」與「戲」交替雜揉之關係

儺儀既與戲劇、戲曲小戲具密切之源生關係，於是先秦儺戲之薪火衍生，迄今猶然種類繁多。就其稱謂而言，中國中南西南地區，其主持儺壇之巫師，有端公、師公、道公、畢麼、梯瑪、土老師、僮子，因分別以為名。也有直以「儺壇」、「慶壇」為名者。也有以地方保護神和戲中主人公命名者，如趙侯壇、關索戲、姜女戲、跳鍾馗。也有以驅逐、懲罰對象命名者，如捉黃鬼、拉死鬼、拉虛耗、斬旱魃。也有以流行地區命名者，如安徽貴池儺戲、河北武安儺戲、江西萍鄉儺戲與婺源儺戲。其他或稱扇鼓儺戲、香火戲、地戲、提陽戲、醒感戲、

❼ 葉明生：《宗教與戲劇研究叢稿》（臺北：國家出版社，二〇〇七年），頁一八一。

❽ 曲六乙、錢茀：《中國儺文化通論》，頁五十。

❾ 見《臺大中文學報》第五九期（二〇〇三年十一月），頁二一五－二六六。

打城戲、儒教戲、師道戲、佛壇戲、花朝戲。它們分布在廣西、四川、貴州、湖南、湖北、陝西、安徽、山西、江蘇、浙江、福建、江西等十二省。可見其名目「各自為政」，其分布地域極為廣闊；從中亦可以想見其文化現象，是如何的盤根錯節於庶民百姓生活之中。

這眾多的儺戲在設壇的堂屋、廟宇、院落、場院、穀場、祠堂，依附於民俗的固定時間演出，無須布景和大道具，充分顯現祭祀儀式的特徵。娛神娛人相結合，具有獨特奇妙的面具造型、藝術傳承的方式和禁忌，尚多保留說唱的敘述方式。其劇目或為搬請神靈驅鬼逐疫、除邪解厄和祈福納吉，如《靈官鎮台》、《鍾馗斬鬼》、〈二郎掃蕩〉、〈斬旱魃〉、〈關公斬妖〉等；或為歌頌與讚美所請之神靈，如《關聖帝君》、《周倉猛將》、《梁山土地》、〈城隍菩薩〉、〈勾願判官〉等；或為神佛鬼怪戲，如《封神榜》、《西遊記》、《柳毅傳書》等之折子戲；或為歷史演義戲，如《三國演義》、《隋唐演義》、《岳家將》、《薛家將》等之折子戲；乃至傳說故事戲，如《劉文龍》、《包公放糧》、《孟姜女》、《關索與鮑三娘》等大型劇目之為安徽貴池儺戲所搬演；以及許許多多的風情打鬧小戲，更為廣大群眾所喜聞樂見。❿

而在中國另有一種結合宗教、民俗、雜技、戲曲為一爐，傳播千百年的目連戲。它源自西晉竺法護所譯《佛說孟蘭盆經》，通過變文說唱，至北宋而有《目連救母》雜劇，「構肆藝人，自過七夕，便搬《目連救母雜劇》，直至十五日止，觀者倍增。」⓫已可想見其演出內容之繁複。明萬曆間，鄭之珍（一五一八─一五九五）編撰《目連救母勸善戲文》⓬，雖就民間傳本刪節潤色，仍有百餘齣⓭，須三宵始能演畢。⓮清乾隆間張照（一六

⓾ 以上參考曲六乙、錢茀：《中國儺文化通論》，頁二○一─二二二。

⓫〔宋〕孟元老：《東京夢華錄》（臺北：大立出版社，一九八○年），卷八「中元節」條，頁四九。

⓬〔明〕鄭之珍撰，朱萬曙校點：《新編目連救母勸善戲文》，收入《皖人戲曲選刊‧鄭之珍卷》（合肥：黃山書社，二○

九一一一七四五）奉旨編撰的《勸善金科》⑮，更有十本二百四十齣，須十日始能演完，於目連救母基本情節下，大量增加忠臣烈士的歌頌和亂臣賊子的批判。⑯

民間的目連戲，由於演於佛教盂蘭盆會的民俗儀式活動中，儺文化的質素也慢慢滲透其中，而將原本是超度亡魂、周濟孤魂野鬼的目的，終於轉成酬神還願、驅鬼逐疫的社儺意識；因此被稱為「平安大戲」、「還願大戲」、「大醮戲」，在儺戲大家族中成為重要的一員。⑰

儺戲依其演出內容，有依次演出隊戲、啞隊戲、賽戲、儺戲者，如河北武安社火儺戲⑱。有分儺儀、儺舞、

○五年）。

⑬ 據朱萬曙校點《新編目連救母勸善戲文・整理說明》所云：「全劇共一百○四齣，分為上中下三卷，它設置了傳家向佛—劉氏違誓開葷墮地獄—目連西行求佛—目連地獄尋母救母的基本情節框架，將以往的各種目連故事串綴其中，內容豐富，成為一部以『救母』為主幹情節的戲曲。」《皖人戲曲選刊・鄭之珍卷》，頁六。

⑭ 見其卷之上副末開場有賓白云：「(末) 且問今宵搬演誰家故事？(內) 搬演《目連行孝救母勸善戲文》上中下三冊。今宵先演上冊。」(前揭書，頁二) 卷之中、卷之下開場賓白同前。卷下卷末【永團圓】之後的下場詩則云：「目連戲願三宵畢，施主陰功萬世昌。」頁四九九。

⑮〔清〕張照等撰：《勸善金科》《古本戲曲叢刊九集》(北京：中華書局，一九六四年)。

⑯ 據《中國劇目大辭典》「勸善金科」條云該劇演「目連救母事，於歲暮演之。劇將歷史背景作為唐代中葉，並穿插李希烈、朱泚之叛亂及顏真卿、段秀實殉節等關目。」見王森然遺稿，《中國劇目大辭典》編輯部：《中國劇目大辭典》(石家莊：河北教育出版社，一九九七年)，頁一○四三。

⑰ 曲六乙、錢茀：《中國儺文化通論》，頁二二三—二二○。

⑱ 參見《中國戲曲劇種大辭典》，「武安平調、落子」條，頁八六一—九二一。

正戲，儺舞、吉祥詞三段演出者，如安徽貴池儺戲⑲。有以演出小型儺舞，保持先秦「鄉人儺」面貌者，如江西南豐石郵村儺舞戲。⑳有開頭演出連貫性滑稽小戲，其次為驅鬼儀式有如「蚩尤戲」，最後為「沖營打寨」之法事者，如湖南湘西苗族儺堂戲。㉑有依次舉行開箱、逐疫、參廟儀式，然後將戲劇演出摻入開財門、送太子等民俗活動者，如貴州安順地戲。㉒有以提線木偶為主導，伴以法師面具扮演和塗面化妝，並統一於整套法事之中，打破神靈與凡人、演員與觀眾界限，既是演戲，又是群眾性驅儺之民俗活動者，如四川梓橦陽戲。㉓有在祭祀鬼、驅邪納吉的儀式中，加入說唱、戲曲、雜技、武藝者，如江蘇南通僮子劇㉔，其劇目如《白馬馱屍劉文英》、《乾隆下關東》、《張四姐鬧東京》、《劉文龍求官》、《沈香救母》、《排風掃北》、《孟姜女》等，都可脫離儺祭儀式，獨立演出。有開首由師公吟唱經文，再演唱目連經文，最後為請神唱本，即是對請來逐疫納吉神靈的贊誦者，如廣西師公戲。㉕

⑲ 參見《中國戲曲志‧安徽卷》，「貴池儺戲」條，頁九五一九六；《中國戲曲劇種大辭典》（上海：上海辭書出版社，一九九五年），「貴池儺戲」條，頁六二八一六二九。

⑳ 參見《中國戲曲志‧江西卷》「儺戲」條，頁一二九一一三一。

㉑ 參見《中國戲曲志‧湖南卷》「儺堂戲」條，頁一二一一一二二；或《中國戲曲劇種大辭典》「儺堂戲」條，頁一二九八一一三○○。

㉒ 參見《中國戲曲志‧貴州卷》「地戲」條，頁六五一六七；《中國戲曲劇種大辭典》「安順地戲」條，頁一四五四一一四五五。

㉓ 請參見《中國戲曲志‧四川卷》「四川儺戲」條，頁六五一六七。

㉔ 參見《中國戲曲志‧江蘇卷》「通劇（僮子戲）」條，頁一四八一一五○；《中國戲曲劇種大辭典》「通劇（僮子戲）」條，頁四二四一四二五。

由以上儺戲演出的內容模式，可見戲劇表演與儺儀之交替或雜揉並行，正是中華民族長年以來禮樂調劑、以樂侑酒的傳統禮俗文化。㉖其中但有以樂舞，或加入雜技行儀者，有樂舞、雜技、小戲並用者，有用說唱劇者，有用提線木偶者，有用戲曲，乃至其中劇目可以獨立演出者。凡此均可見，宗教儀式與表演藝術，尤其是戲劇、戲曲依存關係之密切。其目的，無非藉此娛神更以娛人。

三、宗教儀式與戲劇演出之交互運用關係

而若把儺儀擴大為宗教之儀，以此論宗教之「儀」與戲劇、戲曲之「戲」的交互運用關係，則有以戲劇代替儀式者，有以儀式融入戲劇者，有以宗教儀式穿插而獨立於戲劇演出之中者，有宗教儀式進行、舞台空檔之際，而借用現成民間劇目以填補演出者。倘戲曲劇種演於廟會酬神，則正戲之前每有儀式劇，正戲之後亦或有儀式劇。舉例如下：

其一以戲劇代替儀式者，如無名氏院本《師婆旦》以女巫驅鬼㉗；元雜劇如無名氏《碧桃花》以薩真人捉

㉕ 參見《中國戲曲志・廣西卷》「師公戲」條，頁九五—九六；《中國戲曲劇種大辭典》「師公戲」條，頁一四一四—一四一五。

㉖ 參見曾永義：〈論說折子戲〉，《戲劇研究》創刊號（二〇〇八年一月），頁一—八一。

㉗ 此劇全名《借通縣跳神師婆旦》，或云元楊顯之作，已佚，據《中國劇目大辭典》「借通縣跳神師婆旦」條云：「明劉兌（東生）《金童玉女嬌紅記》雜劇下本第六折中曾串人《師婆旦》院本，於申純臥病招巫降神一齣中演出，惜未敘明情節。師婆為女巫一類人物，能降神治病。」，頁五四五—五四六。

鬼；無名氏《鎖魔鏡》以驅邪院主責令二郎神與那吒盡擒諸魔，押入酆都；皆融入儺儀為戲曲之主要內容。

明人雜劇則明初宮廷王府用為慶賀的儀式劇三十本之中，[28]周憲王朱有燉《誠齋雜劇》就占有十三本。這

些劇本藉助王母福祿壽和八仙集團，用以祝壽、賀年、侑觴、慶太平，點綴帝王富麗繁華的生活。此類作品以

《八仙慶壽》為代表，從中可以看出祝壽儀式的進行程序。

朱有燉《仙官慶會》，以鍾馗、神荼、鬱壘等十六位儺神驅鬼，展演的正是宮廷王府的大儺儀式，又由教坊

劇《五鬼鬧鍾馗》，也可以看出鍾馗已被塑造成正義忠誠的驅邪護國形象。無名氏《拔宅飛昇》和《二郎神斬健

蛟》則可說是民間斬蛟的儀式劇，用此來象徵平息水害，祈求宇內平安。

像這樣以戲代儀將儀人戲的情形，現代民間儺戲亦時有所見：如山西上黨儺戲〈鞭打黃癆鬼〉、〈斬旱魃〉、

〈斬華雄〉、〈過五關〉，[29]河北隊戲〈捉黃鬼〉等，本身就是一套完整的驅邪儀式，演主將率領部屬擒拿邪惡

勢力，以保一境安寧，是古時方相氏驅儺的變形。又如湘西土地神賽祭，求子時演〈土地送子〉，求豐收演〈杠

耕田土地〉，勾願時演〈杠勾願土地〉等，由巫覡帶上土地公、土地婆面具，以戲曲說唱完成儀式。

其二，接續演戲過程穿插儀式，儀式融入人情節之中者，歷代戲曲劇種傳本未見其例，儺戲則如浙江上虞儺

戲《洪樓煉度》，白天在內壇進行超度儀式，夜晚由道士化身演員在外壇演出《孟姜戲》，而在其合宜之處插入

超度科儀：一為范杞梁母為其夫范君瑞舉辦四十九天大道場時，一為孟姜女為其夫范杞梁建三丈三尺九層洪樓

道場時；其間分別穿插佛道兩教超度儀式，如三十六個和尚「拜皇懺」、四十九個道士「翻九樓」、二十四個尼

姑「施食」等。[30]

[28] 著者有《明雜劇概論》（臺北：學海出版社，一九七九年）。

[29] 參見《中國戲曲志‧山西卷》「賽戲」、「隊戲」條，頁一三九—一四四。

其三，中斷演戲過程舞台空檔時，有時亦穿插儀式，儀式則獨立戲劇情節之外。此類亦未見歷代戲曲劇種，現代儺戲則如貴溪目連戲演至第六本時，護法神王靈官出場，由四人扛抬至本村各戶巡視驅邪，各戶跪拜迎接後再登台續演。㉛

其四，借用現成劇目，現代儺劇如辰河演出目連戲時，於第十九本亦有「抬靈官」之儀式，而為了不使舞台閒置，在靈官巡視時，台上則另演〈趙甲打爹〉、〈蕭氏罵婆〉。㉜其借用戲曲劇目，純粹為了娛樂觀眾。所借用戲目常見者尚有《孟姜女》、《劉文龍》、《章文選》、《安安送米》、《柳毅傳書》、《王大娘補缸》、《郭老鄉借妻》等。

這種戲中演戲的情形，在南戲北劇中則有插入性「院本」演出之例。如朱有燉《神仙會》㉝第二折插入院本《長壽仙獻香添壽》，又如劉兌《嬌紅記》㉞上下卷八折，插入院本七次之多，其中：第二折申純遊承天寺一場中上演《說仙法》，下本第四折在申純臥病招巫降神之一場中上演前舉之《師婆旦》。皆為滑稽詼諧之院本儀式劇。

㉚ 徐宏圖：〈浙江的地方戲與宗教儀式〉，《民俗曲藝》第一三一期（二〇〇一年五月），頁九二－九四。

㉛ 毛禮鎂：〈弋陽腔目連戲〉，《民俗曲藝》第七八期（一九九二年七月），頁一六－一七。

㉜ 李懷蓀：〈古老戲曲的活化石——辰河高腔目連戲探索〉，《民俗曲藝》第七八期（一九九二年七月），頁九四。

㉝ 〔明〕朱有燉：《呂洞賓花月神仙會》，收入《古本戲曲叢刊四集》（上海：商務印書館，一九五八年據脈望館鈔本古今雜劇本影印）。

㉞ 〔明〕劉兌：《新編金童玉女嬌紅記》，收入《古本戲曲叢刊初集》（上海：商務印書館，一九五四年據北京圖書館藏日本影印明宣德刊影印）。

至於戲曲劇種於廟埕廣場演出正戲之前，每有「儀式劇」作為前導，如〈跳鍾馗〉、〈跳靈官〉之用於淨棚，〈跳加官〉、〈跳財神〉之用於祈福；亦有摘用折子戲以為祈福者，如〈封相〉出諸《金印記》；〈卸甲〉、〈封王〉出諸《滿床笏》；〈天官賜福〉、〈八仙慶壽〉、〈三仙會〉出諸明朱有燉與教坊雜劇。正戲之後，亦或有「儀式劇」作為收煞。如四川酉陽面具陽戲，正戲之前演出「關爺鎮殿」，之後演出「關爺掃殿」，亦用以淨台。㉟

四、由寺廟劇場觀察宗教與戲劇之關係

接著由寺廟劇場來觀察宗教與戲劇之關係。演戲酬神納福，寺廟每設戲台，寺廟廣場則為百戲薈萃之所，也成為中華民族長遠而根深柢固的文化現象。

六朝隋唐之城市游藝場所稱為「戲場」，是從六朝佛寺演奏伎樂招集信眾演變而來。請看以下資料。

北魏楊衒之〈生卒年不詳〉《洛陽伽藍記》卷一記「景樂寺」云：

至於大齋，常設女樂：歌聲繞梁，舞袖徐轉，絲管寥亮，諧妙入神。以是尼寺，丈夫不得入。得往觀者，以為至天堂。及文獻王薨，寺禁稍寬，百姓出入，無復限礙。後汝南王悅復修之。悅是文獻之弟，召諸音樂，逞伎寺內。奇禽怪獸，舞抃殿庭，飛空幻惑，世所未睹。異端奇術，總萃其中：剝驢投井，植棗

㉟以上可參閱林慶熙：〈福建莆仙戲《目連》考〉，《民俗曲藝》第七七、七八期（一九九○年七月），頁三四；〈中國劇場之儀式劇目研究初稿〉，《民俗曲藝》第三九期（一九八六年一月），頁一○○─一○一。葉明生：〈儀式與戲劇〉，《民俗曲藝》第一二九期（二○○一年一月），頁二四五─二四八。劉楨：〈天官賜福文本的文化闡釋〉，《兩岸小戲學術研討會論文集》（臺北：國立傳統藝術中心，二○○一年），頁一三一─二四。

種瓜，須史之間皆得食之。士女觀者，目亂睛迷。㊱

宋錢易（九六八—一〇二六）《南部新書》「戊卷」記唐代都城長安云：

長安戲場，多集于慈恩。小者在青龍，其次薦福、永壽。尼講盛于保唐，名德聚之安國。士大夫之家入道，盡在咸宜。㊲

可見北魏首都洛陽和唐代首都長安的「戲場」都在佛寺。宋代以後，雖然百戲雜技與戲劇、戲曲轉入「瓦舍勾欄」㊳，但由於民間信仰，神廟到處可見，戲劇之演出娛神樂人，就自然也和神廟之祭祀消災祈福結合起來。

宋孟元老《東京夢華錄》卷八「六月六日崔府君生日二十四日神保觀神生日」云：

（灌口二郎）廟在萬勝門外一里許，敕賜「神保觀」。二十三日……作樂引神至廟，於殿前露臺上設樂棚，教坊鈞容直作樂，更互雜劇舞旋。……其社火呈於露臺之上，所獻之物，動以萬數。……自早呈拽百戲，如：上竿、趯弄、跳索、相撲、鼓板、小唱、鬥雞、說諢話、雜扮、商謎、合笙、喬筋骨、喬相撲、浪子雜劇、叫果子、學像生、倬刀、裝鬼、硏鼓、牌棒、道術之類，色色有之，至暮呈拽不盡。殿前兩幡竿，高數十丈，左則京城所，右則修內司，搭材分占，上竿呈藝，或竿尖立橫木，列於其上，裝神鬼，吐煙火，甚危險駭人，至夕而罷。㊴

㊱〔宋〕錢易：《南部新書》，收入《筆記小說大觀》第六編第二冊（臺北：新興書局，一九七四年），頁八，總頁一〇九。

㊲〔北魏〕楊衒之：《洛陽伽藍記》，收入嚴一萍選輯：《百部叢書集成》第一六七冊（臺北：藝文印書館，一九六六年據《津逮秘書》叢書本影印），卷一，頁一八—一九。

㊳曾永義：〈宋元瓦舍勾欄及其樂戶書會〉，《中國文哲研究集刊》第二七期（二〇〇五年九月），頁一—四三。

這是北宋徽宗時汴京神誕廟會「以樂娛神」的情況，宋雜劇和百戲日夜競奏不休，可以想見其熱鬧沸騰的樣子。

周密《武林舊事》卷三「社會」云：

> 二月八日為桐川張王生辰，震山行宮朝拜極盛，百戲競集，如：緋綠社（雜劇）、齊雲社（唱賺）、同文社（耍詞）、角觝社（相撲）、清音社（清樂）、錦標社（射弩）、錦體社（花繡）、英略社（使棒）、雄辯社（小說）、翠錦社（行院）、繪革社（影戲）、淨髮社（梳梯）、律華社（吟叫）、雲機社（撮弄），而七實、蹺馬二會為最。

若三月三日殿司真武會，三月二十八日東嶽生辰社會之盛，大率類此，不暇贅陳。㊵

這是南宋末年杭州廟會的情形，各種民間技藝社團群集廟埕奏藝，其中緋綠社的雜劇、翠錦社的行院、繪革社的影戲，顯然都屬戲曲。

山西省洪洞縣明應王廟元延祐六年（一三一九）〈重修明應王殿之碑〉云：㊶

> 每歲三月中旬八日……遠而城鎮，近而村落；貴者以輪蹄，下者以杖屨，挈妻子、與老羸而至者，可勝既哉！爭以酒肴香紙，聊答神惠。而兩渠資助樂藝牲幣獻禮，相與娛樂數日，極其厭飫，而後顧瞻戀戀猶忘歸也。此則習為常。

明張岱《陶庵夢憶》卷四「嚴助廟」條云：㊶

㊴　〔宋〕孟元老：《東京夢華錄》（上海：古典文學出版社，一九五七年），頁四七—四八。

㊵　〔宋〕周密：《武林舊事》（上海：古典文學出版社，一九五七年），頁三七七—三七八。

㊶　山西省洪洞縣明應王廟元延祐六年（一三一九）〈重修明應王殿之碑〉，見馮俊杰：《山西戲曲碑刻輯考》（北京：中華書局，二〇〇二年），頁九七。

五夜，夜在廟演劇。梨園必請越中上三班，或雇自武林者，纏頭日數萬錢，唱《伯喈》、《荊釵》，一老者

坐台下對院本，一字脫落，群起噪之，又開場重做。越中有《全伯喈》、《全荊釵》之名，起此。

可見元明兩代神廟演戲的習俗，依舊持續相承。

清代，以臺灣為例：康熙五十六年（一七一七）陳夢林（一六六四—一七三九）纂修的《諸羅縣志》卷八

《風俗志·漢俗》謂每逢歲時節慶及王醮大典，必延請劇團演出，以娛神祇。康熙五十九年（一七二〇）刊行

的陳文達《臺灣縣志》卷一《輿地·雜俗》，謂臺灣演劇風氣極為盛行，每逢寺廟神祇誕辰，則由數十名稱之為

「頭家」者籌辦一切事宜，向民眾收取捐獻，故請劇團演出，以示慶賀；而每逢演戲之際，鄰近鄉里婦女由其

愛慕者駕牛車前來觀賞。又謂臺灣崇尚「王醮」祭典，其最後一日擺設盛宴，上演戲劇，稱之為「請王」；又

謂歲時每逢二月二日、二月十五日、八月中秋及十一月冬至等節日皆因祭祀神祇而上演戲劇。此外如乾隆七年

（一七四二）劉良璧等所重修的《福建臺灣府志》，乾隆十二年（一七四七）范咸所重修的《臺灣府志》，乾隆

十七年（一七五二）王必昌所重修的《臺灣縣志》，同治十年（一八七一）陳培桂所纂修的《淡

水廳志》，光緒十九年（一八九三）沈茂蔭所纂修的《苗栗縣志》等也都有類似的記載。可見臺灣居民的戲劇活

陳淑均等所纂修的《噶瑪蘭廳志》，次年周璽所纂修的《彰化縣志》，道光十四年（一八三四）

動與節令或神誕有密切關係，其風氣自明鄭乃至滿清治臺二百餘年不稍衰，而且日趨熱烈。乾隆三十七年（一

七七二）朱景英（生卒年不詳）所撰的《海東札記》有這樣的話語：

神祠，里巷靡日不演戲，鼓樂喧闐，相續於道。演唱多土班小部，發聲詰屈不可解。譜以絲竹，別有宮

㊷ 〔明〕張岱：《陶庵夢憶》（臺北：漢京文化事業有限公司，一九八四年），頁三四。

商，名曰「下南腔」。又有潮班，音調排場，亦自殊異。郡中樂部，殆不下數十云。[43]

連雅堂（一八七八一一九三六）《臺灣通史》卷二三〈風俗志・演劇〉也有這樣的話語：

夫臺灣演劇，多以賽神，坊里之間釀資合奏。村橋野店日夜喧闐。男女聚觀，履舄交錯，頗有驩虞之象。[44]

凡此皆可見臺灣神廟演劇的盛況。而窺豹一斑，舉一隅以三隅反，臺灣如此，中國各地又何嘗不如此！則宗教與戲曲在神廟劇場之密切關係，可說垂千百年而不稍衰。

五、雜劇中宗教劇所蘊含的意識形態

以上就客觀方面以儺戲和寺廟劇場論宗教與戲劇之關係，下文請就主觀立場以所知見之明清雜劇劇本論其宗教所呈現的鬼神世界所蘊含的意識形態。

我國古典戲曲的目的在娛樂和教化，為了達到這兩個目的，除了戲曲藝術的表現之外，還有賴於戲曲所依託的故事情節。故事情節可以大別為現實和超現實的兩類。所謂現實的是指人世間曾經或可能發生的任何事件，所謂超現實是指人們所幻設出來的鬼神世界而言。[45]

[43] 〔清〕朱景英：《海東札記》（臺北：臺灣銀行經濟研究室，一九五八年），卷三，〈記習氣〉，頁二九。

[44] 連橫：《臺灣通史》（臺北：臺灣銀行經濟研究室，一九六二年），頁六一二。

[45] 曾永義：《雜劇中鬼神世界的意識形態》，原載《中華文化復興月刊》第九卷第九期，收入曾永義：《說戲曲》（臺北：聯經出版公司，一九七六年），頁四九一一七二。後該書絕版，又收入《論說戲曲》（臺北：聯經出版公司，一九九七年），

一四五

戲曲主要在反映現實人生，其所以運用超現實的鬼神世界，也無非在象徵現實、妝點現實，或嘲弄現實、彌補現實。也因此，我國戲曲中涉及鬼神的情節相當的多，但是我國曲籍浩如煙海，殊難歷覽，因此著者乃先從所閱讀的元明清雜劇中取材，以探討此問題。元雜劇現存一百六十餘種，涉及鬼神情節的約五十餘種；明雜劇著者所寓目者近三百種，涉及鬼神情節的約八十餘種；清雜劇著者所寓目的二百餘種，涉及鬼神情節的約三十餘種；總計元明清雜劇六百六十餘種中，涉及鬼神情節的約一百六十餘種雜劇來觀察我國古典戲曲的鬼神世界，探索其所表現的意識形態，大抵可以得到具體而完備的概念。

若就所涉及的宗教題材而言，羅錦堂《現存元人雜劇之分類》中之道教劇、釋教劇、神怪劇三種屬之。明清雜劇則大抵可分為仙佛慶賀、度脫點化、夢幻人生、修行入道、神魔鬥法、因果報應、宗教諷喻、神鬼情愛、神鬼靈異等九類。❻若就所涉及的鬼神情節在劇中運用來說，那麼就有以下三種情形：

一是與現實結合，如習見的鬼魂報冤劇和度脫劇。二是作為點綴，又有點綴始末、結尾與劇之分；前者如習見的金童玉女下凡，歷盡塵緣，再返仙界；其次往往作為補恨，即好人死後升天；後者每用於人力既窮神鬼的護持或破解。三是通劇敷衍，表現超現實的形象，但見神仙鬼怪，雜沓上下；此類不外神怪劇或慶會劇。

若就所表現的鬼神世界所藉助的宗教信仰力量，探索其蘊涵的意識形態，那麼約有以下幾種情形：

❻ 一九九九年六月臺灣私立東海大學中文研究所賴慧玲博士論文《明傳奇中宗教角色研究》之第三章〈各類傳奇中宗教性情節之敘事模式和故事結局分析〉則分作：求道歷幻型、積德善報型、仙佛紀傳型（以上三型為典型宗教劇）、情愛風波型、家庭離合悲歡型、歷史俠義型、其他混合型等七種。頁二二三—四五，以下擇其要成文。

(一)彌補現實人生的不足

現實人生固然有美滿的一面，同時也有缺陷的一面；而美滿與缺陷兩相比較，似乎缺陷比美滿永遠來得多。

因為人在美滿中往往不自覺，而一旦有所缺陷，便力求彌補；可是人力畢竟還是有限的，所以在無可奈何的情況下，只好企慕出現一種超越的力量來彌補現實人生的不足，不管那是積極的體現，或是消極的補償，無非都是希求使一個空虛落寞的心靈，獲得暫時的安慰與滿足。而這種超越的力量就是鬼神。在鬼神世界裡，可以使在人世間無法達成的深情至意獲得體現；可以使道德力量失去約束，法律制裁失去效用的混亂社會，還其公理；可以使善良和正義在極端的困厄中頓然突破和解脫，也可以使冥頑不得肆其兇虐，甚至予以當頭棒喝的醒悟；同時還可以使遭遇不偶，未得現世好報的善良，獲得獎賞，而為非作歹，得意一世的罪惡，則予以懲治；千古的遺恨也可以在鬼神世界裡補足。那其間充滿女媧的五彩之石，隨時隨地都可以彌補人世間的缺陷，人們神遊其中，心靈昇華，總可以得到渺渺然的快慰。

譬如鄭光祖《倩女離魂》、喬吉《兩世姻緣》、王衡《再生緣》、無名氏《碧桃花》、傅一臣《人鬼夫妻》。又如葉小紈《鴛鴦夢》、關漢卿《西蜀夢》、宮天挺《范張雞黍》、楊梓《霍光鬼諫》等。凡此都將人世間的深情至意體現於太虛幻境中，有恨者補恨，至情者彌見其真，至義者彌見其誠。使得有缺憾的人生，達到美玉無暇的境地。

(二)彌補道德法律的缺陷

道德用以維繫人心，法律用以制裁惡徒。但在亂世裡，法律蕩然，道德淪喪。在為非作歹的權要眼中，亦

無法律、道德可言；若此，人世間便失去了公理，生斗小民只有在任由權豪勢要剝削宰割，本分善良的人只有任由流氓惡棍欺凌壓迫。人世間充滿了大大小小的冤屈，壓抑了形形色色的悲憤；於是強力者鋌而走險；柔弱者只好借古人酒杯澆自家塊壘。希企有一位像包拯、秦檜然、錢可那樣不畏強悍而專和權豪勢要作對的清官，出來為他們主持正義，鋤姦去惡。如果找不到這樣一位清官，那麼像張鼎那樣明白守正、不辭艱苦的將含冤負屈的百姓解救出來的吏目也可以。但是，在異族的鐵蹄下，究竟沒有這樣的清官和吏目。於是等而下之，只好期待梁山泊那樣的英雄好漢，出來替他們報仇雪恨，痛快人心。可是梁山的英雄也是可遇不可求，於是乎又等而下之，只有寄託於冥冥之中的鬼神來主持公道了。這是鄭振鐸所謂元雜劇中公案劇和綠林劇，以及許許多多柔弱無助的痛苦呼號，而教人感到聲嘶悽慘的，莫過於反映在那些鬼魂報冤的雜劇裡。如：關漢卿《竇娥冤》、《緋衣夢》，鄭廷玉《後庭花》、無名氏《生金閣》、《神奴兒》、《硃砂擔》等。

這些劇本情節毫無疑問的，在現實的人世社會中都是不可能的，也就是說冤屈是永遠無法平反的。而元代那些悲苦無助的小民，在道德、法律淪亡的時代裡，如果不寄託於冥冥中的鬼神，來聊以慰藉內心的憤懣，而又沒有能力鋌而走險，又將如何呢？

到了明代，由於恢復漢唐衣冠，異族的壓迫和束縛完全解除，百姓的心境自然沒有元人那樣的憤懣和悲苦，所以這時的公案、綠林雜劇不止少之又少，而且只是成了教化的工具，再也沒有隱藏一點庶民的意義。

報冤劇的時代背景 ❹。「柔軟莫過於溪澗水，到了不平地上也高聲。」我們透過了元雜劇，似乎聽到許許多多柔弱無助的痛苦呼號，而教人感到聲嘶悽慘的，莫過於反映在那些鬼魂報冤的雜劇裡。

❹ 見鄭振鐸：《中國文學研究新編·元代「公案劇」產生的原因及其特質》（臺北：明倫出版社，一九七一年），頁五一一—五三四。

涉及鬼神的，譬如傅一臣《沒頭疑案》、《死生仇報》、陳與郊《袁氏義犬》、葉憲祖《灌夫罵座》等。凡此

雖然也假藉鬼神的超越力量，以解決人世間的種種不平；但是意在警世教化，已經沒有元人深沉悲抑的用心。

清代倡導實證之學，戲劇雖然也偶涉鬼神，但假鬼神以報冤事，在雜劇中真同鳳毛麟角，難於尋覓了。

(三) 用為獎善與補恨

老子說：「天道無親，常與善人。」可是事實上像伯夷、叔齊那樣潔行積仁的善人，卻落得餓死首陽山命運；而「盜跖日殺不辜，肝人之肉，暴戾恣睢，據黨數千人，橫行天下，竟以壽終。」善惡的遭遇卻是如此的適得其反，難怪司馬遷要大為牢騷的說「天之報施善人，其何如哉？」「儻所謂天道，是邪非邪？」如果司馬遷不是後來找到「君子疾沒世而名不稱焉」，感悟到天之報施善人就是給予萬世不朽的美名，恐怕對於人世間「操行不軌，專犯忌諱，而終身逸樂、富厚，累世不絕；或擇地而蹈之，時然後出言，行不由徑，非公正不發憤，而遇災禍者，不可勝數也」的怪現狀，將永遠感到「甚惑焉」。司馬遷認為身後名聲的美醜，就是上天所以報施善惡。可是「千秋萬歲後，榮名安所之？」所以戲曲中用以報施善惡的方法，便不假藉「虛名」，而是用可以警策人的「陰報」和可以勸慰人的「陽賞」。無論「陽賞」或「陰報」都離不開鬼神世界的運用。「陰報」對於惡人的懲治已見之前文，「陽賞」則指善人死後，在眾目睽睽之下，冉冉升天，永遠留下被歌頌膜拜的典範。當然這些善人莫不秉持人世懿德美行。可是卻都遭遇不偶。元雜劇直抒胸臆，聲多悲苦，欲報仇雪恨，唯恐不及，自然無暇顧及身後的天堂；而明雜劇重在教化，講求倫理道德的維繫，所以周憲王《團圓夢》《悟真如》，康海《王蘭卿》、楊潮觀《露筋祠》等便都在最後歌頌讚嘆她們的節烈，用此以勵世俗。

今人有恨，固然可以設法彌補；古人有恨，事實上已無法可補，倘其恨又為古今所同感，則豈不成了千古遺恨。千古遺恨，人人感嘆之餘，必然思有以補償，於是戲曲中便產生了替古人補恨的兩種方法：一種是扭曲事

實，將無作有，將反為為正；譬如周樂清《補天石》雜劇，一一使燕太子丹滅亡暴秦，諸葛亮統一天下，李陵歸漢滅匈奴，王昭君再歸漢宮，屈原回生為楚王重用，鄧伯道失子復得團圓，岳飛滅金誅秦檜，荀奉倩夫妻白頭偕老。一種是假藉鬼神，尤其是通過陰司的重為審理，使是非曲直得以大白。當然，這中間已經加入了後人的好惡和是非觀念。譬如徐渭《狂鼓吏》演「禰衡擊鼓罵曹」，合史傳的擊鼓和罵曹為一事，同時把背景移到地獄，使曹操成為已被第五殿閻羅天子定讞的罪犯，而禰衡是行將被上帝徵用的修文郎。於是禰衡就可肆意罵操，「直搗到銅雀臺，分香賣履」。以「痛快人心」。作者也因此為禰衡雪了生前恥辱，而使曹操的罪惡更加昭彰。

此外，如徐石麒《大轉輪》、唐英《古柏堂雜劇·陰勘》等。像這些雜劇都透過鬼神世界，替古人彌補了千古的遺恨，雖可以暢快人心於一時，但論其情趣，則未免低俗。

此外，假借鬼神的力量，以彌補現實人生的不足的，還有一種情形，那就是困阨環境的突破與解脫。這一種情形往往出現在好人遭遇災難，或世人執迷不悟的時候。前者譬如李文蔚《坯橋進履》張良逃難中之遇太白金星，又如傅一臣《截舌公招》巫氏於險被污辱之際，受伽藍神之暗中護持，又如無名氏《蔣神靈應》蔣神於泚水之戰中化草木為兵助謝玄擊敗苻堅。後者則主要表現在度脫劇中的逆轉。度脫劇有一個不成文的規律，先說以富貴不足恃，再喻以功名不足戀；可是被度脫的人還是執迷不悟，此時此際，乃假藉其仙佛超越力量，幻設出各種可驚可愕的事跡，於是乎被度化的人也頓然開悟，隨其出家修道，位列仙班。譬如馬致遠《任風子》、戴善甫《翫江亭》、岳伯川《鐵拐李》、范康《竹葉舟》等。似此者不勝枚舉，雖然神佛度脫劇別有其時代的意義，但其假藉神佛的超越力量以警悟執迷的世人，則為其特色之一。至於神佛度脫劇所象徵的時代意義，那就是生活在黑暗時代裡的人們希企解脫塵寰，逍遙物外的一種冥想。

生活在黑暗時代裡的人們，由於對現世感到極端的失望。深覺形神不能相親的痛苦；有情人不能相守，自然有「同心而離居，憂傷以終老」的感嘆；相知的朋友卻中途遺棄，自然有「如何金石交，一旦更離傷」的牢騷；而「人生寄一世，奄忽若飆塵」，「所遇無故物，焉得不速老」。人生的無常飄忽，多麼使人驚懼，所以在「奄乎隨物化」之前，應當「榮名以為寶」。可是「亂世裡，生命都已朝夕不保，哪來榮名？何況「千秋萬歲後，榮名安所之？」於是有些人便「服食求神仙」，但「多為藥所誤」，而感到「松子久吾欺」，因此便等而下之「不如飲美酒，被服紈與素。」「為樂當及時，何能待來茲。」所追求的只是形體的慾望和心神的麻醉，於是乎頹廢的思想，荒唐的舉止，便籠罩、充滿了整個黑暗時代、混亂的社會。另外也確實有一部分人希企「縱浪大化中，不喜亦不懼」的心靈境界，逃離現實社會，獨善其身，領略生命中的種種情趣，但能達到此境界的，畢竟少之又少。回顧我國歷史，東漢末年、魏晉之際，莫不如此；而元代以野蠻異族的鐵蹄蹂躪我中華禮樂之邦，其黑暗殘酷，較之前代尤過之而無不及。生活在這個時代的讀書人沒有進身之路，一般百姓為牛為馬，永無翻身之時；道德為蒙古人所摧殘，法律為蒙古人而設；其生活之悲慘可知，其心境之空虛可想。於是便從超現實的世界裡，希企獲得指望和慰藉。恰好這時全真道教為當局所崇奉，陷溺的人們自然飢不擇食、渴不擇飲的信仰起來；成仙了道，解脫塵寰，逍遙物外的思想便充滿人們空虛的心目之中。也因此，元人的散曲便充滿隱居樂道的情懷，元人的雜劇便大量敷衍度脫凡人，成佛成仙的內容。

這一類雜劇除了上面所舉的《任風子》等四劇外，尚有：鄭廷玉的《忍字記》、馬致遠的《岳陽樓》和《黃粱夢》、吳昌齡的《東坡夢》、李壽卿的《度翠柳》、谷子敬的《城南柳》、賈仲明的《金童玉女》、楊訥的《西遊記》和《劉行首》，以及無名氏的《昇仙夢》、《莊周夢》、《藍采和》、《猿聽經》等十三種。若論其度人者，則有太白金星、東華仙、毛女、鍾離權、呂洞賓、李鐵拐、馬丹陽、觀世音、彌勒佛、月明尊者、了緣、修公禪師

等；被度者則除文人如莊周、蘇軾外，尚有惡吏如岳壽，俳優如許堅，富農如金安壽、劉均佐，屠夫如任屠，娼妓如劉行首、柳翠，鬼怪如柳樹精、猿精，無情之草木如桃柳等，蓋無論有情、無情，只要能遊心向道，則莫不能了卻塵緣，飄然仙去。可見元代的宗教觀念，已經徹底的平民化。試想如果沒有這一服清涼劑，將教那些空虛死寂的心靈，如何依歸，如何得到暫時的昇華？

到了明代，雖然仍有不少這類度脫劇，但其思想意趣，已經大大的起了變化。也就是它們不過是帝王貴族長生不老的企慕和文人失意後的冥求和寄託，那期間再也沒有庶民色彩。雜劇的貴族文士化，使得雜劇的內容也隨著脫離現實和群眾。明憲宗、世宗和神宗都是有名的崇信佛道、講求長生不老的君主，所以內廷供奉之劇如：《南極登仙》、《雙林坐化》、《魚藍記》、《拔宅飛昇》、《三化邯鄲》、《度黃龍》、《洞玄昇仙》、《李雲卿》諸劇，便以成仙了道為主題；寧獻王朱權的《沖漠子》、周憲王朱有燉的《常椿壽》、《半夜朝元》、《海棠仙》、《小桃紅》、《悟真如》等也都以秦皇、漢武的心理為基礎，在富貴權位已極之際，表達了他們要把握住長生不死的心願；他們不止把修煉成仙的方法屢屢表現在劇中，同時也極力主張神佛不可冒昧，應當虔誠尊崇，甚至對於所謂符瑞之事也深信不疑。文人學士如楊慎的《洞天玄記》演胡突齋化崑崙六賊，降龍收姹女，伏虎奪嬰兒；只是他們貶謫南荒時的無聊之作。陳沂的《苦海回頭》則寄寓自家遭遇，並象徵其對於宦海浮沉的厭倦與失望。葉憲祖的《北邙說法》也只在謫南荒時的心境。湛然的《魚兒佛》乃寓佛法於戲劇之中，以之為傳教的工具。王應遴的《逍遙遊》則旨在度世說法，表達莊子的思想而卻陷入庸腐。凡此都只是士大夫一己的理念和寄意，並沒有隱藏任何時代的意義。

(四)抒憤寄慨和深寓諷世之義

戲曲一落入文士的手中，便逐漸遠離舞台，趨向案頭，成為辭賦的別體；講求詞藻，罔顧排場與音律，或發抒個人的悲憤與感慨，或寄寓深遠的諷世之義。其中也有假借鬼神來達到這兩層目的的，而以見於明清的雜劇為多；元雜劇中似乎只有一本馬致遠的《薦福碑》。此劇實為馬致遠不得意於仕途的自我寫照，滿腔的鬱勃之氣，盡從張鎬之口流露出來。明人沈自徵的《霸亭秋》演杜默落第而歸。痛哭於項王廟，將英雄的失路與文士的落拓互相映襯，感動得泥人也為之落淚。後來清代稽永仁也有《泥神廟》，張韜更有《霸亭廟》，尤侗《釣天樂》中亦有哭廟一折，都是寫此事，惟改易姓名，共同的特色依然是悲壯，發抒的仍舊是文士的牢騷。

此外如吳偉業《通天臺》、楊潮觀《吟風閣雜劇》中〈行雨〉「思濟世之非易也」，〈黃石婆〉「思柔節也」，〈大江西〉「思任運也」，〈快活山〉「思分定也」，朱衣神〈思賢路也〉，〈二郎神〉「思德馨也」，〈藍關〉「思正直也」，〈換扇〉「思櫻寧也」，〈大蔥嶺〉「思返本也」，〈忙牙姑〉「思死封疆之臣也」，也都可以看出作者的寄託。

至於寄託深遠的諷世之義的，如沈璟《博笑記》中的〈賣臉人〉演賣假面具的商人擒治黑魚技窮，當黑魚精每變化一種兇惡的嘴臉來嚇唬他的時候，他就換上一張更可怕的面具來反擊他，終於使得黑魚精得美婦事。作者的用意很明顯，那就是虛偽的面孔連鬼怪都害怕。徐復祚的《一文錢》出於佛經，雖屬了悟的宗教劇，卻頗有詼諧的趣味，旨在譏嘲慳吝的富人。

又如茅維《鬧門神》形容官吏嘴臉，教人忍俊不禁。孫源文《餓方朔》諷刺高官厚祿者流，不過是「有福東西」、「下等貨色」。楊潮觀〈偷桃〉謂神仙不可信，隱居求道者皆自私自利之徒。凡此皆可見作者假藉雜劇中的鬼神世界，來寄託深遠的諷世之意。

(五) 純屬迷信思想的反映

宋孝宗曾經說過：「以佛治心，以道治身，以儒治世。」可見三教合一的觀念由來已久。除了孔子不言怪力亂神外，無論道教或佛教都將鬼神作為信仰的中心。也因此相沿既久，支蔓滋多，便漸失真義。而產生了迷信的思想。雜劇中反映迷信思想的也相當多，《太和正音譜・雜劇十二科》中「神頭鬼面」一科即屬此類。此類雜劇旨在顯示靈怪，故關目要求新穎，排場必須熱鬧；所謂場上之戲而非案頭之曲，故往往非文學佳作。譬如王曄的《桃花女》、無名氏《鎖魔鏡》、《哪吒三變》、《鎖白猿》、《齊天大聖》、《斬健蛟》等。凡此皆以代表正義之神與代表邪惡之妖魔發生衝突爭戰為內容，以說明邪不勝正的道理。

另有事涉神怪而又屢入風情之事的，如元無名氏《張天師》、尚仲賢《柳毅傳書》、李好古《張生煮海》，明無名氏《雷澤遇仙》、《桃符記》、《辰鉤月》等。凡此皆敘寫人神之間的戀愛，事雖不經，但打破人神之間的界限，教人每多遐思。

另有一類純以鬼神為內容的雜劇，則用來祝壽與賀節，明教坊劇和清內府承應戲應屬此類者頗多。清內府承應戲著者未及寓目，而明教坊現存十六劇中，《寶光殿》、《獻蟠桃》、《紫微宮》、《五龍朝聖》、《長生會》、《廣成子》、《群仙朝聖》、《萬國來朝》等八本為萬壽供奉之劇；《慶長生》、《群仙朝聖》、《慶千秋》三本是皇太后萬壽供奉之劇，《鬧鍾馗》為賀正旦之劇，《賀元宵》為慶祝元宵節之劇，《八仙過海》為春日宴賞之母稱壽之劇，《太平宴》為冬至宴賞之劇，而賀節宴賞之劇，亦必歸結於祝壽。只有《黃眉翁》一本為伶工為武臣之母稱壽之劇。周憲王的《仙官慶會》、《神仙會》、《十長生》、《蟠桃會》、《八仙慶壽》等，也都是「以為慶壽之詞」，《牡丹仙》、《牡丹品》、《牡丹園》、《賽嬌容》等，則以為歌舞觀賞之資。

以上三類大抵以排場取勝，或富麗堂皇，或雜沓上下，熱鬧紛華。但只是形象上的鬼神，尚未寄寓太多的迷信思想，真正的迷信思想，則是與現實社會人生結合在一起的鬼神世界。如鄭廷玉的《看錢奴》、劉君錫《來生債》、無名氏《冤家債主》等，凡此皆不出因果報應，宿緣前定的因果說法，其富貴由命的人生觀，雖然可以防杜世人非分的念頭，但也因此使人得過且過，失去進取之心。而若謂敗壞風俗，絕滅人倫的迷信思想，則莫過於無名氏的《小孫屠》。《小孫屠》演孝子張屠因母病向東岳神祈禱，願焚兒於醮盆以換回母命。閻王感其孝心，乃命鬼卒救免其子，而以刁惡的王員外之子代替。王國維《元刊雜劇三十種序錄》云：

案《元典章》五十七，載皇慶元年正月某日，福建廉訪使承奉行台准御史臺咨，承奉中書省劄付呈據山東京西道廉訪司，申本道封內有泰山（東岳），已有朝廷頒降祀典，歲時致祭，殊非細民諂瀆之事（中略），近為劉信酬願，將伊三歲痴兒，拋投醮紙火盆，以致傷殘骨肉，絕滅天理云云。則此事元時乃真有之，不過劇中易劉為張，又謬悠其事實耳。然則此劇之作，當在皇慶以後矣。[48]

此劇雖演事實，但其所「謬悠」之事，足以加重匹夫匹婦的迷信，而導其愚行。所謂「走火入魔」，莫此為甚；而鬼神果有良知，亦必不自以為是。

結語

以上由五個面向簡論宗教與戲劇之關係，可以得知：

其一，儺儀雖非戲劇、戲曲源生之唯一途徑，但由先秦儺儀，可以考見方相氏驅儺、蜡祭，實為先民之戲劇**❹**；周初大武之樂，實為宗廟舞劇，距今已三千一百餘年；戰國楚地之《九歌》實為戲曲「小戲群」，距今已兩千五百年。

其二，由迄今猶然繁盛的儺戲，分布於十二省份，種類達數十種之多；可以概見其依附於民俗固定時間，演於設壇之場所，顯現祭祀儀式特徵、娛神娛人相結合，具有獨特的面具造型、藝術傳承方式和禁忌，尚多保留說唱敘述方式。其劇目或為搬請神靈驅鬼逐疫、除邪解厄和祈福納吉，或為歌頌與讚美所請之神靈，或為神佛鬼怪戲，或為歷史演義戲，或為民間風情小戲。而目連戲更結合宗教、民俗、雜技、戲曲為一爐，長年以來已有明顯儺化的現象。而由儺戲演出之內容模式，亦可看出表演與儀式交替或雜揉並行，正是我民族禮樂調劑、以樂侑酒的傳統禮俗文化。

其三，由宗教儀式與戲劇演出之交互運用看其間之關係，則有以戲劇代替儀式者，有以儀式融入戲劇者，有以宗教儀式穿插而獨立於戲劇演出之中者，有宗教儀式進行、舞台空檔之際，而借用現成民間劇目以填補演出者。倘戲曲劇種演於廟會酬神，則正戲之前每有儀式劇；正戲之後，或有儀式劇。

其四，由寺廟劇場與戲劇、戲曲之關係，可見演戲酬神納福，寺廟設有戲台，寺廟廣場為百戲薈萃之所，也成為我民族長遠而根深柢固的文化現象。六朝已見寺廟戲場，隋唐尤盛，唐宋元明清以至民國今日歷代傳承不絕，漢魏以下之百戲、隋唐雜戲、宋金雜劇院本、金元北劇、宋元南戲、明清傳奇、明清雜劇、有清亂彈皮黃地方戲，無一不呈拽於寺廟劇場。寺廟劇場是百戲競奏的場所，也是劇種切磋交流、交化滋生的溫床。而其

❹ 中央研究院歷史語言研究所於殷墟大墓考古中發現方相氏面具，現藏於該所考古陳列室中；則其時代在三千數百年以上。

百戲、戲劇與戲曲之表演，無非在娛神而娛人。

其五，由雜劇中宗教劇所蘊含的意識形態，可見雜劇中的鬼神世界，無不與人事有關，無非在象徵現實，妝點現實，或嘲弄現實、彌補現實。因此，其間的鬼神，有的猙獰可畏，有的卻也和善可親；有如大千世界的人們，人人各有其面目，各有其性情；在不同的時代和環境裡，各有其思想和遭遇。鍾嗣成《錄鬼簿‧序》云：「人之生斯世也，但知以已死者為鬼，而未知未死者亦鬼也。」這大概就是戲劇中大量運用鬼神世界的緣故吧！

以上五個面向雖是簡論，未盡周延和深入，較諸吾友黃竹三《戲曲文物研究散論》❺❽，康保成《中國古代戲劇型態與佛教》❺❶，葉明生《宗教與戲劇研究叢稿》❺❷之該博獨到自是霄壤之隔；但一得之愚，或有時下諸賢所忽略者，敢祈方家不吝賜教。

❺❶ 康保成：《中國古代戲劇型態與佛教》（上海：東方出版中心，二〇〇四年）。

❺❷ 葉明生：《宗教與戲劇研究叢稿》（臺北：國家出版社，二〇〇七年）。

❺❽ 黃竹三：《戲曲文物研究散論》（北京：文化藝術出版社，一九九八年）。

第陸章 「戲曲研究」之回顧、檢討 與「戲曲演進史」之建構

引言

誠如上文所言，中華戲劇、戲曲之源生，可追溯至三千一百餘年前的周初《大武》之樂，《楚辭・九歌》的「戲曲小戲」群至今則是二千五百餘年，早於西方戲劇登上世界舞台！

宋金以後，歷代劇種以大戲為主流，皆一脈相承，有宋元南曲戲文、金元北曲雜劇、明清傳奇、明清南雜劇、清代亂彈京戲，以及近代地方戲曲。就地方戲曲而言，雖社會變遷急遽，凋零頗多，但起碼尚有大戲劇種兩百餘種，小戲劇種百餘種，偶戲劇種數十種；其與崑劇和京劇，仍然像歷朝歷代一樣，時至今日仍舊深入社會各階層，脈動著廣大群眾的心靈，闡發著共同的民族意識、思想、理念和情感。

就戲曲表演藝術而言，其所謂「小戲」，就是「演員合歌舞以代言演故事」。除上文及的儺儀小戲外，歷代尚有宮廷官府演出的優伶小戲，如唐參軍戲和宋金雜劇院本；以及民間演出的鄉土小戲，如漢歌戲，唐《踏謠娘》，宋金雜班，明過錦戲；近代鄉土小戲則為演員少至一人或三兩人，情節極為簡單，藝術形式尚未脫離鄉

土歌舞的小型戲曲之總稱；其具體特色是：一人單演的叫「獨腳戲」，小丑小生或另一小旦或另一小丑的叫「三小戲」。劇種初起時女腳大抵皆由「男扮」；其妝扮歌舞皆「土服土裝而踏謠」，意思是穿著當地人的常服，用土風舞的步法唱當地的歌謠。因為是「除地為場」演出，所以叫做「落地掃」或「落地索」或「地蹦子」。其「本事」不過是極簡單的鄉土瑣事，基本上選用即興式的表演，以傳達鄉土情懷；往往出以滑稽笑鬧，保持唐戲《踏謠娘》和宋金雜劇院本「雜班」的傳統。

其所謂「大戲」，即對「小戲」而言；也就是演員足以充任各門腳色扮飾各種類型人物，情節複雜曲折足以反映社會人生，藝術形式已屬綜合完整的大型戲曲之總稱。一九八二年，我給「大戲」下了這樣的定義：「戲曲大戲是在搬演故事，以詩歌為本質，密切融合音樂和舞蹈，加上雜技，而以講唱文學的敘述方式，通過演員充任腳色扮飾人物，運用代言體，在狹隘的劇場上所表現出來的綜合文學和藝術。」可見「綜合文學和藝術」的「大戲」是由故事、詩歌、音樂、舞蹈、雜技、講唱文學敘述方式、演員充任腳色扮飾人物、代言體、狹隘劇場等九個元素所構成。如果將「小戲」看作戲曲的雛型，那麼「大戲」就是戲曲藝術的完成。

也因為戲曲大戲是由上舉九個元素所構成的綜合文學和藝術，所以若論其質性，也應當由這九元素入手考察。而我們知道，歌舞樂是戲曲美學的基礎，本身皆不適宜寫實；如此加上狹隘的劇場作為表演空間，自然產生「虛擬象徵性」非寫實而為寫意性的表演藝術原理。而為了使「虛擬象徵性」達到優美的藝術化，使演員的唱作念打、手眼身髮步「四功五法」有所遵循的規範，使觀眾有便於溝通聆賞的媒介，就逐漸形成了宋元間所謂的「格範」（訛變為「科範」和「科泛」），這也就是今日取義模式規範的所謂「程式」；用此「程式性」對「虛擬象徵性」有所制約，然後戲曲的表演藝術原理「寫意性」才算完成，並從中衍生了歌舞性、節奏性、誇張性與疏離且投入性等戲曲大戲質性。

而戲曲大戲又由於演出場合不同，劇場、劇團也跟著有所差異。此所以廣場踏謠、高台悲歌、勾欄營利、宮廷慶賀、氍毹宴賞，其所演出的內容和形式也自然各具特色；而說唱文學藝術對戲曲產生利弊相生的強力影響又為不爭的事實，因此而使戲曲成為「詩劇」，同時具有豐富的故事題材和音樂內涵，但也使戲曲有「自報家門」的尷尬，有濃厚的「敘述性」，從而促使其關目布置但有「展延性」而缺乏逆轉與懸宕，終不免板與冗煩之譏。加上明清兩朝律令森嚴，更使得題材不出歷史與傳說範圍，且層層相因蹈襲；功能趨於「娛樂性、教化性」兼具的「寓教於樂」之途，而其在獎善懲惡之餘，必使得觀眾對劇中人物之「類型性」而愛憎判然；戲曲乃因此而鮮能反映現實和寄寓深刻不俗的旨趣思想。然而戲曲畢竟與希臘戲劇、印度梵劇同列為世界三大古劇，同為人類藝術文化的瑰寶。倘若再論其源遠流廣，儘多變化而綿延相承，迄今不衰；其舞臺藝術終於臻為高妙而完整，其文學價值可與詩詞並觀。則戲曲絕非希臘戲劇與印度梵劇所能望其項背。即戲曲的基本原理「寫意性」，其突破時空的制約，使場面可以自由流轉，也同樣不是西方劇場的「三一律」所能比擬。而戲曲演員，必須集歌唱家、舞蹈家、音樂家於一身的藝術修為，也自然為東方歌舞伎演員與西方歌劇演員所望塵莫及。所以代表中國戲曲文學藝術最優雅最精緻結合的崑劇，於二〇〇一年五月被聯合國教科文組織公布為首批「人類口述和非物質遺產代表作」，可以說是實至名歸。

至於偶戲，發展至今已成為「大戲的縮影」，只是將真人改由偶人來扮演而已，高明的演師總會讓偶人栩栩如生。然而其歷史亦相當久遠：中國木偶原用於喪葬與辟邪，其進入歌舞百戲的時代在漢初（西元前二〇六），迄今兩千兩百餘年；其用為說唱演述長篇故事見於盛唐玄宗時（七一二─七五五），迄今一千二百數十年；其傀儡戲與影戲多藝逞能，其極偶戲藝術文學之至者則在兩宋（九六〇─一二七八），當時傀儡論其操作有懸絲、水、杖頭、肉、藥發五種；影戲論其材質有手、紙、皮三種；迄今千餘年。西方有許多學者認為影戲始於中國

宋代。而後起之秀布袋戲，百餘年來在臺灣有光輝燦爛之歲月。而今大陸之偶戲，諸多改良，無論懸絲傀儡、杖頭傀儡、布袋戲與影戲，皆能別開境界，融入生活、發皇國際，則中國為偶戲之古國與大國，誰曰不宜！

一、戲曲史研究之回顧與檢討

可是像「戲曲」這樣優美而重要的文學藝術，所遭受的「際遇」卻相當坎坷（詳上文），影響所及，就相關史料而言，清代以前留傳後世的，只是散見於經史、野史、詩文集與筆記叢談之中，大多為一些不經意被記錄下來的零篇碎語，或似是而非的見解，但也多少給我們蛛絲馬跡的憑據和觸發聯想，譬如《尚書・堯典》、《禮記・樂記》、《郊特牲》、《呂氏春秋・古樂》、《楚辭・九歌》、《周禮・方相氏》、《史記・滑稽列傳》、張衡〈西京賦〉、葛洪《西京雜記》、杜佑《通典》、崔令欽《教坊記》、段安節《樂府雜錄》、孟元老《東京夢華錄》、耐得翁《都城紀勝》、西湖老人《繁勝錄》、吳自牧《夢粱錄》、周密《武林舊事》、陶宗儀《輟耕錄》、鍾嗣成《錄鬼簿》、夏庭芝《青樓集》、周德清《中原音韻》、舊題寧獻王朱權《太和正音譜》，以及後來被編為《中國古典戲劇論著集成》和《歷代曲話叢編》中的諸家「曲話」便是如此。若欲求其專題考述和系統論說，除金元人燕南芝庵《唱論》、王驥德《曲律》、沈寵綏《度曲須知》、清人李漁《笠翁曲論》、徐大椿《樂府傳聲》、黃旛綽《梨園原》外，則難於尋覓。所幸百餘年來，戲曲文獻廣為蒐羅，為戲曲劇本彙整出版，為戲曲作家編譜立傳，學者從高文典冊、詞山曲海中披沙揀金，殷勤耕耘，於戲曲史之學術研究，已逐漸花燦果繁。

但就百餘年來諸家所撰之戲曲史看來，能夠兼顧「戲曲劇種演進史」與「戲曲創作理論史」、「戲曲文學史」、「戲曲舞台表演藝術史」而同時俱論之「通史性」著作，幾於不可求，也就是說諸家對於「戲曲史」所應

論述的範圍內涵多未一致，難免同中有異，各自為政。即就其「戲曲理論」研究而言，或出之以「曲學」、「戲劇學」、「戲劇理論」，名目既不一致，其內涵範圍又各有所見。至於「戲曲文學」所應採取之評騭態度與方法，「戲曲表演藝術」所應具有之內涵及其演進情況，不只論者稀少，而且罅漏尤多。也就是說，今日之「戲曲史」實仍有重新建構與論述之必要。也因此本人不揣譾陋，乃敢以「戲曲演進史」為題，擬此專書寫作計畫。

(一)「通史性戲曲史」著作述評

雖然，在建構本人所擬具《戲曲演進史》寫作綱領之前，且先序列所見而被視為「通史性戲曲史」之著作述評如下：

(1) 吳梅《中國戲曲概論》上海：大東書局，一九二六。

(2) 青木正兒《中國近世戲曲史》上海：商務印書館，一九三一。

(3) 青木正兒著；鄭震編譯《中國近代戲曲史》上海：北新書局，一九三三。

(4) 周貽白《中國戲劇史略》上海：商務印書館，一九三四。

(5) 徐慕雲《中國戲劇史》臺北：世界書局，一九三八。

(6) 周貽白《中國戲劇小史》上海：永祥書局，一九四五。

(7) 董每戡《中國戲劇簡史》上海：商務印書館，一九四九。

(8) 周貽白《中國戲劇史》(三卷本) 北京：中華書局，一九五三。

(9) 周貽白《中國戲劇史長編》上海：上海書店，一九六〇。

(10) 孟瑤《中國戲曲史》臺北：傳記文學出版社，一九六五。

(11) 馮明之《中國戲劇史》上海：上海書局，一九七八。

(12) 周貽白《中國戲曲史發展綱要》上海：上海古籍出版社，一九七九。

(13) 張庚、郭漢城主編《中國戲曲通史》北京：中國戲劇出版社，一九八〇。

(14) 彭隆興《中國戲曲史話》北京：知識出版社，一九八五。

(15) 陳萬鼐《元明清劇曲史》臺北：鼎文書局，一九八七。

(16) 廖奔、劉彥君《中國戲劇的蟬蛻》北京：文化藝術出版社，一九八九。

(17) 楊世祥《中國戲曲簡史》北京：文化藝術出版社，一九八九。

(18) 隗芾《戲曲史簡編》長春：吉林大學出版社，一九九〇。

(19) 俞為民《中國古代戲曲簡史》南京：江蘇文藝出版社，一九九一。

(20) 余從、周育德、金水《中國戲曲史略》北京：人民音樂出版社，一九九二。

(21) 魏子雲《中國劇史》臺北：臺灣學生書局，一九九二。

(22) 鄭濤、劉立文《中國古代戲劇文學史》北京：北京廣播學院出版社，一九九四。

(23) 許金榜《中國戲曲文學史》北京：中國文學出版社，一九九四。

(24) 羅曉帆《中國戲曲演義》上海：上海文藝出版社，一九九五。

(25) 葉樹發《中國戲曲簡史》南昌：江西高校出版社，一九九七。

(26) 張松樹《中國戲曲史》重慶：重慶大學出版社，一九九七。

(27) 麻文琦、謝雍君、宋波《中國戲曲史》北京：文化藝術出版社，一九九八。

(28) 蔣中崎《中國戲曲演進與變革史》北京：中國戲劇出版社，一九九九。

(29) 廖奔、劉彥君《中國戲曲發展史》太原：山西教育出版社，二〇〇〇。

(30) 劉彥君《圖說中國戲曲史》杭州：浙江出版社，二〇〇一。

(31) 田仲一成《中國戲劇史》北京：新華書局，二〇〇二。

(32) 李日星《中國戲曲文化史論》長沙：岳麓書社，二〇〇三。

(33) 葉長海、張福海《插圖中國戲劇史》上海：上海古籍出版社，二〇〇四。

(34) 劉文峰《中國戲曲文化史》北京：中國戲劇出版社，二〇〇四。

(35) 郭桄《中國戲曲史讀本》北京：中國戲劇出版社，二〇〇四。

(36) 鈕驃《中國戲曲史教程》北京：文化藝術出版社，二〇〇四。

(37) 余秋雨《中國戲劇史》上海：教育出版社，二〇〇六。

(38) 趙山林《中國戲曲傳播接受史》上海：人民出版社，二〇〇八。

(39) 溫寶林《簡明中國戲曲史》蘭州：甘肅人民出版社，二〇〇九。

(40) 李嘯倉《中國戲劇史》北京：中國戲劇出版社，二〇一二。

(41) 劉文峰《中國戲曲史》北京：三聯書店，二〇一三。

(42) 廖奔《中國戲曲史》上海：上海人民出版社，二〇一四。

(43) 傅謹《中國戲劇史》北京：北京大學出版社，二〇一四。

　　上文說過，「戲曲」是綜合的文學和藝術，所牽涉的層面和單元既複雜且繁多，「斷代史」、「劇種史」欲使之周延縝密已非易事，何況「通史」之上下數千年歷朝歷代。尤其「創業維艱」，更是難上加難，其中一九六五年孟瑤《中國戲曲史》到一九七八年馮明之《中國戲劇史》二書之間有十年多的出版空窗，乃因文革期間（一

九六八—一九七八）。

　　我們都知道，王國維一生從事曲學研究，止在光緒三十三年（一九〇七—一九一三）六年之間，所著計有《曲錄》二卷、《戲曲考原》一卷、《優語錄》二卷、《唐宋大曲考》一卷、《曲調源流表》一卷、《錄曲餘談》三十二則、《錄鬼簿校注》《古劇腳色考》一卷、《戲曲散論》十三則、《宋元戲曲史》等十種，前九種著作都是為《宋元戲曲史》一書所作的前置基礎研究。

　　我在〈靜安先生曲學述評〉 **❶** 中，對其曲學之重要見解，舉出：(1)給戲曲下了明確的定義「合言語、動作、歌唱以演故事」。(2)提升戲曲地位至與史傳相等。(3)由對宋代樂曲的考述而認為南北曲形式與材料南宋已全具。(4)對元雜劇相關問題如分期、發達原因、曲文佳處、名家批評都有極中肯的看法；但我也舉出可商榷的問題五條、認為應當修訂的地方六處；但無論如何，最為重要的是靜安先生在曲學上所具有的三大貢獻，即是：(1)就學術意義而言，開闢了戲曲研究的門徑，使戲曲從此進入學術的園林。(2)就戲曲研究方法而言，提供兩點重要啟示：一是以經史考證校勘的方法來鑑別和處理戲曲資料；一是先作基礎研究然後再融會貫通著為專書，這兩點對本人影響甚大。(3)就研究風氣而言，首開戲曲史研究的潮流，同時啟發中日學者對戲曲展開學術性的研究。

　　踵繼靜安之後，日人青木正兒有《中國近世戲曲史》、吳梅《中國戲曲概論》、吳氏弟子盧前有《明清戲曲史》、徐慕雲有《中國戲劇史》。他們雖然不乏可供參考和引據的見解，但皆止粗具輪廓，於「史」之周延脈絡均頗不足。

　　而若論歷經艱難困苦，卻能鍥而不捨，終生投入戲曲史研究撰著，且能大筋大節建構藍圖，頗具影響力，

❶ 《中外文學》第一六卷第二期（一九八七年七月），頁四—三四。

而令人仰望的大家，則自屬周貽白先生。如前舉目錄，他的著作有七種之多，雖其間繁簡有別，但如其《中國戲劇史》三卷本（一九五三）《中國戲劇史長編》（一九六○）《中國戲曲史發展綱要》（一九七九）三書，其建綱布目已堪稱難能可貴之典型。

若就周氏《中國戲劇史長編》的建綱布目而言，從大處看不只是整個戲曲源生、形成與劇種發展變遷的歷史，而且已注重其屬藝術之曲調、聲律、結構、排場和演出，而於其文學亦不忘論其文辭與名家名劇。此外，誠如其哲嗣周華斌教授於《長編・再版序》所說的：「七種專著寫於不同的歷史時期，繁簡有異，視角也不盡相同，但是有幾個基本觀念始終沒有改變：其一，戲劇為綜合性藝術，場上重於案頭；其二，戲劇為民族性藝術，強調民間創造；其三，戲劇為社會性藝術，探索歷史的演進規律。這七種專著中，最為詳備，最能代表他學術成就的，當屬《中國戲劇史長編》。」也因此，貽白先生之敘論戲曲史便能平正通達、中其肯綮，他的著作也成為我步入戲曲研究時，視之為經典性啟蒙之書。

周氏同時或之後，如鄭震、董每戡、馮明之、隗芾、俞為民、余從、魏子雲、葉樹發、郭桃、鈕驃、彭隆興、楊世祥、錢念孫、余秋雨、麻文琦、溫寶林等所著，大抵趨於簡略通俗，目的止在作為初學之津梁。又如葉長海、劉彥君、許金榜、李日星等所論述多採用一般依時代、劇種、作家作品之方式，亦為導引初學入門之作。

其採取特殊角度或方式以論戲曲史者，如鄧濤與劉立文偏向戲曲文學；錢念孫與羅曉帆運用章回演義模式；吳國欽分百題，每題自成單元，循序漸進；王永寬、王鋼、王漢民、劉奇玉等著為編年史；田仲一成強調祭祀禮儀；趙山林從傳播接受建立新觀點自成體系；葉長海、張福海標示為「插圖本」；廖奔二○一四年新著以形態、腔種、劇目、演出、藝人、典籍、交流七單元別開一格。他們都用力別出心裁，為戲曲作不同的「史

論」和「史觀」。

而要特別介紹的是以下三書：

其一是張庚、郭漢城主編的《中國戲曲通史》上中下三冊。此書是上世紀影響兩岸最大的戲曲史著作，臺灣許多大學用作教材，但此書的學術價值，在大陸早已遭到質疑。二〇〇〇年之初，《上海戲劇》發表一篇〈前海學派今安在？〉，「前海學派」指位於北京前海西街「中國藝術研究院」的學者，也就是該書的主要撰寫群。可見該書確已過時。因為該書在馬列主義的主導下，對於戲曲之興衰變遷與作家作品之評價莫不持階級矛盾、人民鬥爭、封建毒害等作為詮釋觀點，影響所及使多數大陸學者形成一股風潮，今日看來，實在不忍卒睹。該書最主要之貢獻在「舞臺藝術觀點」的提出和繼周貽白《中國戲劇史》之後對清代地方戲曲的重視，但前者存在不少含混不清或資料交代不明的問題。最明顯的是對弋陽腔劇本的界定，既未說明認定之標準與證據，又有些和餘姚腔劇本相混，因此就動搖了其對「弋陽腔舞臺美術」的立論基礎；而後者則未能突顯京劇的主流地位，因之頗嫌草草。

而若再就「史」的立場來檢驗該書，則源生與形成之基準未立，何能定位角觝戲與參軍戲為戲曲之起源，而參軍戲之嫡派宋雜劇與金院本，其實與參軍戲體類相近，又如何視宋金雜劇院本為戲曲之「形成」。南戲北劇發源與成立之時地，皆未能明確論定，只作含混說明；甚且不知南戲在先北劇在後，尚沿襲明人北曲為先南曲為後之錯誤觀念。南戲北劇交化後產生「混血」之傳奇與南雜劇，卻未一語道及。由其論崑、弋腔，亦可知其不明腔調源生、流播、發展之方，更不知體製劇種與腔調劇種之分野與互動之道。

其二是蔣中崎《中國戲曲演進與變革史》，其在論述方法上，係依循戲曲劇種的淵生、形成、發展、衰落、

轉變而敘論。打破朝代畫分的制約，條理自成脈絡，合乎其書名所揭櫫之「演進與變革」之歷史發展旨趣。

從全書看來，蔣氏是扎扎實實的來論述戲曲的演進與變革的歷史，而且還兼顧其藝術與文學。他頗能擷取諸家研究成果，作為其論述的主要內容，譬如有關明雜劇、尤其是「南雜劇」的章節便能採擷本人《明雜劇概論》的菁華，所以能要言不煩，條理明晰。

但是他全書九編中用了四編來論述中共建國以後的戲曲改革歷程，篇幅幾占五分之二，而所占時間不過五十二年，不免過分詳於今，其旨趣也不過在強化毛澤東發動並參預的「戲改」運動，而由此卻也令人洞燭毛氏假借戲曲以遂其政治鬥爭的目的，而亦步亦趨的江青「四人幫」，其倡導的「樣板戲」豈不也依樣畫葫蘆，且更變本加厲的在作政治鬥爭？此外蔣氏書中似乎還有一些可議之處，譬如：對小戲、大戲、戲曲、戲劇，未有明確分野；對「九歌」在戲曲史上之地位未及重視；於宋雜劇、金院本、院么、么末、北劇之間的源生形成脈絡不明，將明人竄改之元雜劇劇本，當作元雜劇本身之發展；於南曲戲文之淵源與形成未能系統論述，未能考證成立之時地，以致於南戲北劇之先後，乃有沿襲明人北先南後，顛倒錯置之嫌。於南戲如何蛻變為傳奇亦未能作明確之分野；論京劇之成立，於「徽漢合流」之時代太晚。雖然，瑕不掩瑜，蔣氏對於戲曲之「演進與變革史」無疑是很足以令吾人參考者。

(二)廖奔、劉彥君之《中國戲曲發展史》述評

其三是廖奔、劉彥君伉儷合著的《中國戲曲發展史》，由出版之二〇〇〇年迄目前為止，仍是一部最為完備而體大思精的著作。

其全書分四卷，卷分上下二編，計八編，編目依次為〈原始戲劇與初級戲劇〉（七章）、〈戲曲的形成〉（九

章)、〈元代舞臺藝術的演進〉(九章)、〈元雜劇與南戲〉(九章)、〈明傳奇與雜劇〉(十章);〈清代地方劇種的興起與舞臺繁榮〉(十章)、〈明代聲腔演變與舞臺發展〉(九章)、〈明傳奇與雜劇〉(十章);〈清代地方劇種的興起與舞臺繁榮〉(十章)、〈清代戲劇創作與理論發展〉(十章),總共四卷八編七十三章,每章又分二、三節到七、八節不等。即此已可見其架構龐大,思周延完整,面面俱到。對於戲曲史的撰著,廖氏伉儷除照顧其所謂「原始戲劇」與「初級戲劇」劇種的源生、及其發展、形成與變遷,又論述南北戲劇之重要作家作品的文學藝術批評與明清戲曲理論外,亦兼及藝人、劇團、劇場,以及儺劇、目連戲、木偶戲、影戲等其所謂「特殊戲劇樣式」的論述;其論述每以文物證據文獻,最具特色。所以廖氏伉儷此書,不止較諸前此同類著作,堪稱「後來居上」;即使其後之戲曲史探討內涵,除蔣中崎以「演進與變革」為主軸論述劇種之發展史較之別具特色外,並均難望其項背。

但是此書就「戲曲史」而言,如果拿「責備賢者」、「雞蛋挑骨頭」的立場來細加檢點,則其可議者,有以下十一端:

其一,有些基本性關鍵詞未明確界義,譬如「戲劇」與「戲曲」,雖然書中有「原始戲劇」與「初級戲劇」之分,以「南戲」為「成熟戲曲形態的形成」,但因其界義未明,以致其間之推移演進所應具有之要件也就模糊不清。同理,戲劇而有原始與初級;初級而有雛型、大盛、特殊戲劇樣式、最後階段之別,其間之分野如何,亦未有所說明。此外,「北雜劇」是否為「成熟戲曲」之一環?北雜劇如何轉變為「南雜劇」,南戲文如何發展為「舊傳奇」與「新傳奇」,其名義當如何定位?何謂「腔調」?如何源生?其與「體製劇種」之關係如何?如此等之概念未能明確,自然妨礙戲曲之源生、形成、發展、蛻變之論述。

其二,南戲北劇之在戲曲,若以戲曲比中華大地,那麼北劇即如黃河及其流域,南戲即如長江及其流域;長江、黃河之脈動中華大地,就如南戲、北劇之推展元明劇壇。其重要性可想。但由於史料缺乏,近代戲曲史

家對其淵源與形成莫不語焉不詳。廖氏伉儷雖努力探索，但切入點或未及精準，又未能從縱橫兩面加以觀照，因之既未能指陳其源生形成之歷程，亦未能周延論述其肌理之構成。

其三，乾隆以後，地方戲曲之所謂「花部亂彈」，雖紛披雜陳，但其間自有共同源生與形成發展之道；又從中脫穎而出之西皮、二黃，如何結合為皮黃而成為京劇；廖氏伉儷之書均未及梳理。

其四，廖氏伉儷未有戲曲劇種之概念，其類別由藝術質性分而有體製劇種衍生或彙流之腔調劇種。因之，未能以南戲北劇之交化而觀其蛻變為新舊傳奇與南雜劇短劇之歷程，亦未能說明何以同一以崑山腔歌唱之腔調劇種「崑劇」，可以涵括南戲、傳奇，甚至北劇與南雜劇等體製劇種。而乃以「南戲變體」說明南戲諸腔之現象。

其五，廖氏伉儷未能觀察戲曲歌樂結合所產生之兩大類型，為詩讚系板腔體與詞曲系曲牌體；前者如梆子腔系劇種與皮黃腔系劇種，後者如崑山腔系劇種與弋陽腔系劇種。而詩讚系板腔體可以發展為詞曲系曲牌體，詞曲系曲牌體亦可以破解為詩讚系板腔體，自非廖氏伉儷所能顧及。

其六，詞曲系曲牌體與詩讚系板腔體，實為戲曲文學藝術雅俗之分野，各居其一，各有其質性，就藝術人工制約而言，亦有寬嚴之別；由此而詩讚系板腔體之劇場中心在演員，乃以其唱腔之特色為基準發展形成為「流派藝術」。而詞曲系曲牌體之劇場中心在劇作家，乃以其歌樂載體曲牌中之「詞」、「律」為核心而觀其成就之高下。廖氏伉儷亦未顧及。

其七，戲曲文學之特色，因時代因劇種而各具品味；且生旦有生旦之曲，淨丑有淨丑之腔，不可一概評騭。戲曲藝術，亦因而總體觀之，當如何建構評騭之態度與方法，當有平正通達之觀點，廖氏伉儷於此亦付闕如。

時代因劇種而質性有別；然而其所形成之質性因如何為「寫意」，其構成寫意之美學基礎與表現原理為何，其間又因構成戲曲之諸元素所導致之種種質性，其於戲曲藝術又產生何種或良或窳之影響；凡此如能探究明白，當能為當代戲曲之取向，觀照出可行之康莊大道。此實為戲曲史研究要義之一，而廖氏伉儷亦未能顧及於此。

其八，「戲曲結構」之概念，古今學者大抵只限於戲曲關目情節之布置，清初戲曲理論大家李漁謂戲曲以「結構」為第一，亦不出戲曲關目情節之章法脈絡與針線起伏。實則「戲曲結構」兼具內外，外在結構為其體製規律，內在結構為其排場處理；前者為體製劇種所特有，以之作為劇種之分野，後者則為劇作家所以運其巧思之手法。而兩者之間，外在結構必然制約內在結構。也因此論戲曲結構當內外兼顧，方能得其肯綮。

而戲曲之內在結構之排場處理，其總體概念為：所謂「排場」是指戲曲演員充任腳色扮飾人物在「場上」所表演的一個段落，它是以情節的輕重為基礎，再調配適當腳色、安排相稱的曲套、穿戴合適的穿關，通過扮飾人物的演員之唱念做打而展現出來。就關目情節的高低潮，以及其對主題表現所關涉程度而分，有大場、正場、短場、過場四種類型；就表現形式的類型而言，有文場、武場、文武全場、同場、群戲之別，就所顯現的戲曲氣氛而論，則有歡樂、遊覽、悲哀、幽怨、行動、訴情等六種情調；後二者其實是依存於前者之中。因之標示「排場」當斟酌這三種情況，然後才能充分地描述出該排場的特質，而廖氏伉儷在論述劇作時未能顧及於此。

其九，腳色在戲曲為重要之一環，腳色可以說是一種符號，必須演員充任腳色扮飾人物，然後其意義才能完全彰顯。所以腳色對演員而言，在象徵其於劇團中的地位與其所應有的藝術修為；對劇中人物而言，則在象徵其人物類型與質性。就因為演員和所扮飾的人物之間，有「腳色」介入其中，所以在演出時就產生了既投入又疏離的現象。然而腳色六大綱行「生旦淨末丑雜」之名義緣何而來，其分化之脈絡線索如何，不同劇種之主要腳色何以不同。凡此皆為戲曲史家所未經意者，而廖氏伉儷即使顧及，亦未盡周延與正確。

其十，地方戲曲晚明以來，其滋生如雨後春筍。而其小戲之源起、從而發展為大戲，以及大戲之進一步成長，皆有徑路可循，而戲曲史家皆未能措意於此，廖氏伉儷但論及「地方小戲的普遍興起」與「花雅之爭」，其疏漏之處頗多。

其十一，晚明清初戲曲「折子戲」已大行其道。但「折子戲」之名義如何，其源生、形成、成熟與衰落的不同階段，各自如何？凡此應為戲曲史探討的重要課題，而卻為史家所忽略，廖氏伉儷亦未能免俗。可見縱使廖氏伉儷之書，如果仔細檢閱，尚且有如此諸多疑議之處，所以欲求「戲曲通史」之式為經典，真是難乎其難。

而若綜觀百年來「戲曲通史」之研究，所存在根本且主要之問題，歸結以上之論述，則其最為犖犖大者，蓋有以下三方面：

其一，戲曲如何淵源與形成，又如何發展？

其二，南戲如何淵源與形成，又如何流播？

其三，北劇如何淵源與形成，又如何流播？

這三個問題類型相同，但都是研究戲曲史不能不涉及與不能不設法解決的問題。但就已出版之戲曲史論著來觀察，則或避而不論，或語焉不詳不知所云，或設想為說、各持己見爭論不休。本人觀察所以如此，就第一問題「戲曲之淵源形成與發展」而言，有以下八點緣故：

(一)何謂「戲劇」，何謂「戲曲」，未有明確之界義。

(二)未明「戲曲」有小戲、大戲之別，小戲為戲曲之雛型，大戲為戲曲形成之面貌。

(三)對於「小戲」和「大戲」未有明確之界義。

(四)未明「小戲」已為多元因素構成之綜合藝術。

(五)誤以孕育小戲之溫床為戲曲之淵源。

(六)誤以構成小戲之主要因素為戲曲之淵源。

(七)誤以淵源為形成，或誤以形成為淵源。

(八)未明大戲之發展，實由其腔調劇種之流播為主要，亦可通過其體製劇種之交化而產生。

以上這八點如果不辨明清楚，便會產生錯誤的論斷而不自知；而今絕大多數之戲曲史學者卻每每陷落於此，以致戲曲史之最根本主要之問題迄未解決。

其次就「南戲北劇之淵源、形成和流播」此一問題而言，倘能從南戲與北劇之名稱下手，即不難迎刃而解。因為南戲與北劇的眾多名稱，就和一個人幼有乳名，少有學名，長有字號、學位、職稱、榮銜一樣，由其每一名稱所代表的意義，即可觀察其整個「生命史」，這也和中國秦漢、魏晉南北朝、隋唐五代、宋元明清歷代一般，由其建號次第即可概見其變遷過程。但由於學者皆未能從南戲北劇之名稱作為探討之切入點，於是就產生了許多無謂的歧見和爭論。而學者同樣未明以下三個觀念：

(一)戲曲之始生為「小戲」，其成熟則為「大戲」。

(二)小戲為簡單之歌舞藝術，可以多源並起；大戲為綜合性之文學藝術，止能一源而多派。

(三)劇種有體製劇種與腔調劇種之別，體製劇種可由其腔調之流播而為腔調劇種。

就因為有這些根本觀念的閉塞，所以目前已經出版的「戲曲史」也都未能解決「南戲」、「北劇」淵源、形成與流播的問題，而南戲、北劇在中國戲曲史就有如中國大地上的長江、黃河，是何等的重要，而竟尚蒙昧不明如此！

而對於以上這三個戲曲史根本性之問題，本人已有〈也談戲曲的淵源、形成與發展〉、〈也談「南戲」的名稱、淵源、形成和流播〉、〈也談「北劇」的名稱、淵源、形成和流播〉三篇論文詳予考述。

（三）「斷代史」、「劇種史」與相關論題之著作述評

其次，再就其屬於斷代史與劇種史之目錄，本人所知見者有：

（按出版年代排序）

(1) 盧前《明清戲曲史》上海：商務印書館，一九三五。

(2) 胡忌《宋金雜劇考》上海：古典文學社，一九五七。

(3) 陶君起《京劇史話》北京：中華書局，一九六二。

(4) 曾永義《明雜劇概論》臺北：嘉新水泥公司文化基金會，一九七九（臺灣大學中國文學研究所博士論文，一九七一）。

(5) 曾永義《清代雜劇概論》臺北：聯經出版事業公司，一九七五。

(6) 張夢庚等合著《京劇漫話》北京：北京出版社，一九八二。

(7) 唐文標《中國古代戲劇史初稿》臺北：聯經出版事業公司，一九八四（北京：中國戲劇出版社，一九八五）。

(8) 周妙中《清代戲曲史》鄭州：中州古籍出版社（新華發行），一九八七。

(9) 紀根垠《柳子戲簡史》北京：新華書局，一九八八。

(10) 曾永義《臺灣歌仔戲的發展與變遷》臺北：聯經出版事業公司，一九八八。

(11) 胡忌、劉致中《崑劇發展史》北京：中國戲劇出版社，一九八九。

(12) 李春祥《元雜劇史稿》開封：河南大學出版社，一九八九。

(13) 張紫晨《中國民間小戲》杭州：浙江教育出版社，一九八九。

(14) 余從《戲曲聲腔劇種研究》北京：人民音樂出版社，一九九〇。

(15) 劉蔭柏《元代雜劇史》石家莊：花山文藝出版社，一九九〇。

(16) 馬少波等主編《中國京劇史》北京：中國戲劇出版社，一九九〇。

(17) 田本相主編《中國現代比較戲劇史》北京：文化藝術出版社，一九九三。

(18) 季國平《元雜劇發展史》臺北：文津出版社，一九九三。

(19) 王永寬、王鋼《中國戲曲史編年・元明卷》，鄭州：中州古籍出版社，一九九四。

(20) 謝柏梁《中國當代戲曲文學史》北京：中國社會科學出版社，一九九五。

(21) 黃卉《元代戲曲史稿》天津：天津古籍出版社，一九九五。

(22) 流沙《明代南戲聲腔源流考辨》臺北：施合鄭民俗文化基金會，一九九九。

(23) 洪惟助主編《崑曲辭典》宜蘭縣：國立傳統藝術中心，二〇〇二。

(24) 吳新雷主編《中國崑劇大辭典》南京：南京大學出版社，二〇〇二。

(25) 李修生《元雜劇史》南京：江蘇古籍出版社，二〇〇二。

(26) 徐子方《明雜劇史》北京：中華書局，二〇〇三。

(27) 薛瑞兆《宋金戲劇史稿》北京：三聯書店，二〇〇五。

(28) 陳維昭《二〇世紀中國古代文學研究史・戲曲卷》上海：東方出版中心，二〇〇六。

(29) 秦華生、劉文華《清代戲曲發展史》北京：旅遊教育出版社，二〇〇六。

(30)金寧芬《明代戲劇史》北京：社會科學文獻出版社，二〇〇七。

(31)王漢民、劉奇玉《清代戲曲史編年》成都：巴蜀出版社，二〇〇八。

(32)徐宏圖《南宋戲曲史》上海：世紀出版社，二〇〇八。

(33)董健、胡星亮《中國當代戲曲史稿》北京：中國戲劇出版社，二〇〇八。

(34)曾永義《戲曲腔調新探》北京：文化藝術出版社，二〇〇八。

(35)陳潔《民國戲曲史年譜》北京：文化藝術出版社，二〇一〇。

(36)賈志剛《中國近代戲曲史》北京：文化藝術出版社，二〇一〇。

(37)曾永義、施德玉《地方戲曲概論》臺北：三民書局，二〇一一。

此外，屬於戲曲史之某一論題者，諸如周貽白《中國戲曲論集》、蔣星煜《中國戲曲史探微》、徐扶明《元明清戲曲探索》、陳多《劇史新說》、黃仕忠《中國戲曲史研究》等等，就本人論著而言，即有《中國古典戲劇論集》、《說戲曲》、《說俗文學》、《詩歌與戲曲》、《參軍戲與元雜劇》、《論說戲曲》、《從腔調說到崑劇》、《戲曲與歌劇》、《戲曲本質與腔調新探》、《戲曲之雅俗、折子、流派》、《戲曲與偶戲》、《戲曲新論十題》等十二種。

再就本人為臺北國家出版社所策畫主編，目前出版大業已進行至第二十輯第一一六冊的《國家戲曲研究叢書》來觀察其關涉之論題，自然是指不勝屈，遍及戲曲的各種層面。凡此大抵皆有其可供參考之價值，可以幫助我們戲曲史撰述之正確性和完整性。但是也有些著述，因其時代的侷限和氛圍，論述中每有「戰鬥」、「鬥爭」、「批判」、「矛盾」等刺眼用語，則自是令吾人避之惟恐不及的。

二、戲曲理論史研究之概況與得失

戲曲理論的研究較諸戲曲通史的研究興盛得多，緣故是資料多，論述較容易。從一九一六年上海有正書局出版梁廷枏《曲話》之後，一九一七年董康有《讀曲叢刊》，一九二二年陳乃乾有《曲苑》，一九二五年增訂為《重訂曲苑》，一九三二年又有《增補曲苑》，一九四〇年任訥擴充輯錄曲論、曲律、曲韻等著作三十四種為《新曲苑》。一九五七年傅惜華有《古典戲曲聲樂論著叢編》，北京人民音樂出版社；一九五九年中國戲曲研究院精密校勘，由北京中國戲劇出版社印行，彙錄曲學要籍四十八種分裝十冊，題為《中國古典戲曲論著集成》，大為嘉惠學者；一九八四年秦學人、侯作卿有《中國古典編劇理論資料彙編》，中國戲劇出版社出版；一九八九年蔡毅有《中國古典戲曲序跋彙編》，濟南齊魯書社出版；一九九二年隗芾、吳毓華有《古典戲曲美學資料集》，北京文化藝術出版社出版。而二〇〇六至二〇〇九年期間合肥黃山書社出版俞為民、孫蓉蓉教授伉儷主編之《歷代曲話彙編》合《唐宋元編》一集一冊，《明代編》三集三冊，《清代編》五集八冊，《近代編》三集三冊，共十二集十五冊而成巨帙。有此《集成》與《彙編》，則中國古代戲曲學之基本文獻可謂足矣。

對以上所舉頗為龐雜之古代戲曲文獻，《彙編》〈總凡例〉謂「所收曲話」包括：

1. 記載戲曲的起源、形成與發展的史略，並加以論述。
2. 記載戲曲作家生平事跡，品評其創作特色。
3. 記載戲曲演員生平事跡，評論其演唱技藝。
4. 記載劇目，並加以評述。

5. 論述戲曲的創作方法與技巧。

6. 論述曲調聲韻、句式、節奏、聯套等格律。

7. 論述曲的演唱方法與技巧。❷

可見內容雖然雜亂而少系統，但含藏之資訊非常豐富，往往可以披沙撿金。

(一) 古代戲曲文獻之總體觀察

但是從這龐大的戲曲文獻總體看來，不只有其呈現時代的重要主張，而且也有供作建構戲曲學的切當觀念。

譬如就其重要專書論著來觀察，元代芝庵《唱論》開宮調聲情、唱曲技法之說，鍾嗣成《錄鬼簿》保存作家作品之豐富史料，亦已略及曲體、北劇史、戲曲作家之論。周德清《中原音韻》始製北曲韻譜，兼及樂府北曲、入派三聲、平分陰陽，以論曲律，堪稱為曲譜雛型。賈仲明《錄鬼簿續編》為研究元明雜劇之重要史料，對作家作品亦有簡評。夏庭芝《青樓集》記歌妓一一六人，述及與達官貴人之關係、雜劇之分類、所擅之技藝而以演出雜劇為主要。

明代朱權《太和正音譜》係為北曲曲牌格律定式之首部北曲譜，其論曲兼及雜劇分類、作家風格及題材、功能、音律、史料等方面。魏良輔《曲律》述及腔調流變、南北曲之別；尤其唱曲技巧最為水磨調圭臬。徐渭《南詞敘錄》敘南戲之源流、劇目、諸腔，為極重要之戲曲史料，其「南曲北調」與「淨」為「參軍」促音，亦頗具參考價值。王驥德《曲律》為第一部系統性之曲論，含戲曲起源、音律、結構、語言、風格與題材虛實

❷　俞為民、孫蓉蓉編：《歷代曲話彙編》（合肥：黃山書社，二〇〇六年），〈總凡例〉，頁一。

諸論說，頗有可觀之見解。沈璟《南曲全譜》為首部南曲曲牌格律定式之南曲譜，明人講究格律者，莫不以沈氏為宗師。沈寵綏《度曲須知》講究南曲戲曲中唱念之格律、技巧與方法，其吐音如反切之說，最得水磨調唱口。其《絃索辨訛》則專為指明應用之字音與口法。呂天成《曲品》不僅評論明代傳奇作家作品，更是現存最古之傳奇作家略傳與目錄。其以水磨調成立之前後分「舊傳奇」與「新傳奇」，為戲曲史立下劇種分野標幟。潘之恆《亙史》與《鸞嘯小品》為戲曲表演藝術之鑑賞提供許多重要理論。祁彪佳《遠山堂劇品》與《遠山堂曲品》保存豐富之明人雜劇與傳奇，其分品與簡評亦有參考價值。

清人李漁《閒情偶寄》中曲論，為元明清三代最具周延性和系統性、縝密性之戲曲學理論，含結構、情節、語言、音律、教習、表演諸論說，堪稱循循善誘、引人入勝。徐于室、鈕少雅《南九宮正始》，取材重視古調，譜律精細靡遺，含字數、句數、長短、平仄聲調、協韻、增減字與增減句、句中音節單雙、語法、對偶、章法諸律則。徐大椿《樂府傳聲》認為具備定律呂、造歌詩、正典禮、辨八音、分宮調、正字音、審口法等七項修為者方是戲曲歌樂的「專精之士」。

民初名家論著，王國維如前文所述外，則王季烈《螾廬曲談》之論度曲、作曲與譜曲可謂總結前賢之要義與成就。其論劇情與排場，尤具慧眼，首開戲曲內在結構之說。吳梅《戲曲論文集》，其曲論雖亦總撮前賢之要義，但其《中國戲曲概論》實為戲曲通史之「雛型」，所論提綱挈領，要言不煩，語多中肯，有如畫龍點睛、光采四射，而能啟人諸多發明。吳氏又是將戲曲引入大學講堂之第一人。

此外，如胡祗遹表演論之「九美」說，喬吉作樂府之「鳳頭、豬肚、豹尾」說，王世貞《琵琶》、《拜月》優劣」說，侍創作「抒憤」說，何良俊「重律」說、「元曲四家」說與「本色」說，高明戲曲「教化」說，胡李贄「化工」、「畫工」說，臧懋循「曲有三難」說，湯顯祖「至情」說，顧起元「戲劇諸腔消長」說，凌濛初

「尚胡元之本色」說，孟稱舜「柳枝、酹江」說，沈自晉「吳江派」說，金聖歎「以文法論劇」說，黃周星「曲有三難三易」說，孔尚任「戲曲信史」說，黃圖珌「曲難於詞」說，王正祥「京腔音律」說，宗廷魁「傳奇地位貴重」說，焦循「花部動人」說，楊恩壽「填詞苦樂」說。凡此亦皆可為觀采之論。

(二)一九六〇年代以後探討戲曲學之論著

然而縱使以上所述，就戲曲學而言，如明人王驥德已經條理井然、分門別類以論說曲體；清人李漁已分綱布目、繽密深入以建構劇學；近代王國維、王季烈、吳梅三家或於戲曲或於曲律各有影響遠大之成就；但若就整體周延性而言，不止李漁尚有缺憾，即吳梅亦未能周全，遑論其他曲話諸家至多只掠得片玉碎金。也因此一九五〇年代前後，由於曲籍的蒐羅刊行，尤其一九五九年《中國古典曲論集成》之精校出版，使學者研究憑藉有方，紛紛投入探討。

一九六一年祝肇年發出《重視對古典戲曲理論的研究》❸的呼籲。譚帆《中國古代曲論研究的歷史回顧與展望》謂「六十年代初期，古代曲論研究已有全面拓展的趨勢，湯顯祖、沈璟、徐渭、潘之恆、王驥德、李漁、金聖歎等曲論史上的名家都有專門的研究論文問世，短短的幾年中，發表了有關論文三十餘篇。」❹而令人扼腕的是一九六八年文革如排山倒海而來，十年間中華傳統文化摧殘殆盡。其如長夜乍露曙光，則有待八〇年代。

八〇年代以後不數年，有如大地春回，對於探討古代曲論之著作、通史、斷代史、文體史、專題史、專家與專書研究，乃至詞典、劇目、資料彙編無不如雨後春筍，莫不闡釋古人精義，發皇其潛德幽光，嘉惠後學，

❸ 祝肇年：《重視對古典戲曲理論的研究》，《文學遺產增刊》第八輯（北京：中華書局，一九六一年），頁九五—一〇六。

❹ 譚帆：《中國古代曲論研究的歷史回顧與展望》，《文藝研究》二〇〇〇年一期，頁七三—八一，引文見頁七五。

數十年間鴻篇鉅著，光耀曲壇者，堪稱林林總總，而其著為專書，為本人經眼所知者有：

(1)《戲曲叢譚》，華連圃，一九三七，上海：商務印書館。

(2)《戲曲藝術論》，張庚，一九八〇，北京：中國戲劇出版社。

(3)《中國戲曲藝術》，張贛生，一九八一，天津：百花文藝出版社。

(4)《中國戲劇批評的產生和發展》，夏寫時，一九八二，北京：中國戲劇出版社。

(5)《玉輪軒曲論新編》，王季思，一九八三，北京：中國戲劇出版社。

(6)《王驥德曲律研究》，葉長海，一九八三，北京：中國戲劇出版社。

(7)《曲論探勝》，齊森華，一九八五，上海：華東師範大學出版社。

(8)《古典戲曲導演學論集》，高宇，一九八五，北京：中國戲劇出版社。

(9)《戲曲美學探索》，陳幼偉，一九八五，北京：中國戲劇出版社。

(10)《古典戲曲編劇六論》，祝肇年，一九八六，北京：中國戲劇出版社；後收入《祝肇年戲曲論文選》，一九九八，北京：文化藝術出版社。

(11)《戲曲美學論文集》，張庚等，一九八六，臺北：丹青出版社。

(12)《中國戲劇學史稿》，葉長海，一九八六，上海：上海文藝出版社。

(13)《玉輪軒曲論三編》，王季思，一九八八，北京：中國戲劇出版社。

(14)《審美心理與編劇技巧》，陳德溥，一九八八，北京：中國戲劇出版社。

(15)《戲劇理論文集》，陳瘦竹，一九八八，北京：中國戲劇出版社。

(16)《論中國戲劇批評》，夏寫時，一九八八，濟南：齊魯書社。

(17)《中國戲曲通論》，張庚、郭漢城主編，一九八九，上海：上海文藝出版社。

(18)《戲曲表演規律再探》，阿甲，一九九〇，北京：中國戲劇出版社。

(19)《論中原音韻》，周維培，一九九〇，北京：中國戲劇出版社。

(20)《中國古代戲曲藝術論》，朱光榮，一九九〇，貴陽：貴州人民出版社。

(21)《曲品校注》，吳書蔭，一九九〇，北京：中華書局。

(22)《戲劇美學》，曹其敏，一九九一，北京：北京人民出版社。

(23)《戲曲表演研究》，黃克保，一九九二，北京：中國戲劇出版社。

(24)《李紫貴戲曲表導演藝術論集》，李紫貴，一九九二，北京：中國戲劇出版社。

(25)《曲律與曲學》，葉長海，一九九三，臺北：學海出版社。

(26)《晚明曲家年譜》，徐朔方，一九九三，杭州：浙江古籍出版社。

(27)《中國古典戲劇理論史》，譚帆、陸煒，一九九三，北京：中國社會科學出版社。

(28)《中國古典戲曲學論稿》，譚源材，一九九三，瀋陽：春風文藝出版社。

(29)《戲曲導演概論》，黃在敏，一九九四，北京：文化藝術出版社。

(30)《古代戲曲美學史》，吳毓華，一九九四，北京：文化藝術出版社。

(31)《戲曲理論史述要》，傅曉航，一九九四，北京：文化藝術出版社。

(32)《中國戲曲文化》，周育德，一九九五，北京：中國友誼出版公司。

(33)《中國戲劇學通論》，趙山林，一九九五，合肥：安徽教育出版社。

(34)《戲曲的美學品格》，沈達人，一九九六，北京：中國戲劇出版社。

(35)《戲曲表演概論》，陳幼偉，一九九六，北京：文化藝術出版社。

(36)《中國曲學大辭典》，齊森華等主編，一九九七，杭州：浙江教育出版社。

(37)《中國古代戲劇統論》，徐振貴，一九九七，濟南：山東教育出版社。

(38)《中國古代曲學史》，李昌集，一九九七，上海：華東師範大學出版社。

(39)《中國古代戲曲理論史通論》，俞為民、孫蓉蓉，一九九八／二〇一六，臺北：華正書局，北京：中華書局。

(40)《中國散曲學史研究》，楊棟，一九九八，北京：高等教育出版社。

(41)《曲譜研究》，周維培，一九九九，北京：古籍出版社。

(42)《元代戲劇學研究》，陸林，一九九九，合肥：安徽教育出版社。

(43)《中國古代劇作學史》，陳竹，一九九九，武漢：武漢出版社。

(44)《中國曲學研究》，李克和，一九九九，長沙：岳麓書社。

(45)《曲學與戲劇學》，葉長海，一九九九，上海：學林出版社。

(46)《中國戲劇藝術論》，傅謹，二〇〇〇，太原：山西教育出版社。

(47)《戲曲理論與戲劇思維》，安葵，二〇〇〇，北京：中國戲劇出版社。

(48)《戲曲美學》，陳多，二〇〇一，成都：四川人民出版社。

(49)《戲曲藝術論》，路應昆，二〇〇二，北京：廣播學院出版社。

(50)《明代戲曲評點研究》，朱萬曙，二〇〇二，合肥：安徽教育出版社。

(51)《中國戲曲文化史論》，李日星，二〇〇三，長沙：岳麓書社。

(52)《戲曲本質論》，呂效平，二〇〇三，南京：南京大學出版社。

(53)《中國戲曲文化史》，劉文峰，二〇〇四，北京：中國戲劇出版社。

(54)《中國戲曲學概論》，朱文相主編，二〇〇四，北京：文化藝術出版社。

(55)《中華戲曲文化學》，謝柏梁，二〇〇四，南京：南京師範大學出版社。

(56)《二十世紀中國戲劇學史研究》，解玉峰，二〇〇六，北京：中華書局。

(57)《中國古代戲劇的傳播與影響》，曹萌，二〇〇六，北京：中國社會科學出版社。

(58)《傅惜華戲曲論叢》，傅惜華，二〇〇七，北京：文化藝術出版社。

(59)《中國戲劇學思想史論》，王忠閣，二〇〇七，鄭州：河南人民出版社。

(60)《古代戲曲創作理論與批評》，劉奇玉，二〇一〇，北京：中國社會科學出版社。

(61)《明清曲論個案研究》，李克和，二〇一〇，北京：中國社會科學出版社。

(62)《中國傳統音樂結構學》，王耀華，二〇一〇，福州：福建教育出版社。

(63)《明清戲曲序跋研究》，李志遠，二〇一一，北京：知識產權出版社。

(64)《中國古代曲體文學格律研究》，俞為民、孫蓉蓉，二〇一二，北京：中華書局。

(65)《中國古代戲曲理論與批評》，吳瑞霞，二〇一二，北京：中國社會科學出版社。

以上六十五種是本人手邊所見之著作。華連圃《戲曲叢譚》係為初學入門導引外，齊森華《曲論探勝》，李克和《明清曲論個案研究》，王季思《玉輪軒曲論新編》、《玉輪軒曲論三編》，傅惜華《傅惜華戲曲論叢》等皆為擇取名家名著論說。葉長海《曲律研究》，周維培《論中原音韻》，吳書蔭《曲品校注》等以專家專著為論述對象。張庚《戲曲藝術論》，朱光榮《中國古代戲曲藝術論》，傅謹《中國戲劇藝術論》，夏寫時《中國戲劇批評的產生和發展》、《論中國戲劇批評》，朱萬曙《明代戲曲評點研究》，曹萌《中國古代戲劇的傳播與影響》，李志

遠《明清戲曲序跋研究》，俞為民《中國古代曲體文學格律研究》，王耀華《中國傳統音樂結構學》等是單元性問題的深入探討。其為雙元論者如葉長海《曲學與戲劇學》，安葵《戲曲理論與戲劇思維》，劉奇玉《古代戲曲創作理論與批評》，吳瑞霞《中國古代戲曲理論與批評》，皆能辨其分野與關連。亦有不憑藉古文獻但以經眼戲曲劇目演出者為對象以見其論說者，如高宇《古典戲曲導演學論集》，陳幼偉《戲曲美學探索》與《戲曲表演概論》，阿甲《戲曲表演規律再探》，黃克保《戲曲表演研究》，黃在敏《戲曲導演概論》，朱文相《中國戲曲學概論》，趙山林《中國戲劇學通論》，李克和《中國曲學研究》，謝柏梁《中華戲曲文化學》。其依時代敘論以見歷史發展者，則有葉長海《中國戲劇學史稿》，譚帆與陸煒《中國古典戲曲理論史》，李昌集《中國古代曲學史》，俞為民與孫蓉蓉《中國古代戲曲理論史通論》等。而其為斷代者則如陸林《元代戲劇學研究》。

（三）「戲曲藝術論」之著作述評

以下進一步來比對這些類型相同的著作，舉其數例以見其論述的範圍和方法之異同。譬如就其論戲曲藝術而言，張庚《戲曲藝術論》、朱光榮《中國古代戲曲藝術論》、傅謹《中國戲劇藝術論》，由其綱目，即可看出三家之論述是多麼的「各自為政」。朱氏簡直把「戲曲藝術」作無限的「擴大」，其中除明顯的三兩篇外，在他心目中幾乎把對戲曲的相關論述都包括在內。張氏為早期大陸戲曲界的「領軍人物」，其所論述如劇詩的形式、語言，從抒情民歌到唱腔，音樂性與戲劇性的矛盾，音樂的整體結構問題，演員創造角色、程式和行當，人物造型、時空觀念，導演再創造等，都切合「戲曲藝術」的範圍。而傅謹是當今後起之秀的佼佼者，其所論述如綜合藝術、演員中心、音樂特殊地位，敘事與抒情、中和含蓄與悲，幻覺與虛擬、人物腳色行當，身段舞蹈等，

雖然也儘在「戲曲藝術」之中，但若將之與張氏比較，縱有近似的論點，但也明顯可見其對「戲曲藝術」的指

涉和認知實有相當大的差別。

著者於二〇〇六年前後，曾以張贛生《中國戲曲藝術》、阿甲〈談平劇藝術的基本特點及其相互關係〉、張庚〈漫談戲曲的表演體系問題〉、黃克保《戲曲舞臺風格》、祝肇年《古典戲曲編劇六論》、韓幼德《戲曲表演美學探索》、張庚、郭漢城主編《中國戲曲通論》、曹其敏《戲劇美學》、吳毓華《古代戲曲美學史》、周育德《中國戲曲文化》、沈達人《戲曲的美學品格》、陳多《戲曲美學》、路應昆《戲曲藝術論》、呂效平《戲曲本質論》、董健、馬俊山《戲劇十五講》、劉文峰《中國戲曲文化史》❺等十六書來觀察諸家所論說的「戲曲質性」，其所論及的自然參差異同，各有所見，大抵是：

其論及戲曲「程式性」的有八家之多，「寫意性」的有六家，「虛擬性」的有五家，「綜合性」的有五家，其

❺ 張贛生：《中國戲曲藝術》（天津：百花文藝出版社，一九八一年）。阿甲：〈談平劇藝術的基本特點及其相互關係〉、張庚：〈漫談戲曲的表演體系問題〉、黃克保：《戲曲舞臺風格》，收入《戲曲美學論文集》（臺北：丹青圖書公司，一九八六年），頁一〇八─一三〇、一三一─一五五、一五六─一八九。祝肇年：《古典戲曲編劇六論》（北京：中國戲劇出版社，一九八六年）。韓幼德：《戲曲表演美學探索》（臺北：丹青圖書公司，一九八七年）。張庚、郭漢城主編：《中國戲曲通論》（上海：上海文藝出版社，一九八九年）。曹其敏：《戲劇美學》（北京：人民出版社，一九九一年）。吳毓華：《古代戲曲美學史》（北京：文化藝術出版社，一九九四年）。周育德：《中國戲曲文化》（北京：中國文藝出版社，一九九五年）。沈達人：《戲曲的美學品格》（北京：中國戲劇出版社，一九九六年）。陳多：《戲曲美學》（成都：四川人民出版社，二〇〇一年）。路應昆：《戲曲藝術論》（北京：廣播學院出版社，二〇〇二年）。呂效平：《戲曲本質論》（南京：南京大學出版社，二〇〇三年）。董健、馬俊山：《戲劇十五講》（北京：北京大學出版社，二〇〇四年）。劉文峰：《中國戲曲文化史》（北京：中國戲曲出版社，二〇〇四年）。

他「疏離性」、「節奏性」、「誇張性」都止一二家提及。而吳毓華從審美的角度論述，李健、馬俊山從整個戲劇面加以觀察，各能自圓其說。而呂效平但從抒情詩的層面剖析戲曲，未免褊狹；韓幼德認為戲曲是現實主義的泛美創作，堪稱別樹一幟。而若謂其中論述較為周延者，當推沈達人與陳多，沈氏合其專文專書觀之，共舉出詩樂舞的融合、節奏性、虛擬性、程式性、疏離性等五方面以論戲曲的特質；陳氏亦能以歌舞詩為主體，緣此以論戲曲之本質，故亦能自建縝密之體系。

然而著者以為，以上諸家均未能首先分辨戲劇、戲曲之分，戲曲又有大戲、小戲之別，論述時每每混淆一同，因之未必是純粹的戲曲之大戲本質。又戲曲實源生於其構成之因素，因素之主從，又影響其本質之顯晦；倘不由此切入，恐難建立彰明較著之統緒，難免落入摸象之偏失或敘述之雜亂；而諸家多不能經意於此。

此外，也有因構成戲曲之其他元素所引起之現象所產生之次要質性，凡此均已見拙文〈中國戲曲之本質〉**❻**，此不更贅。

為此，著者乃敢在諸家基礎之上，從不同的觀點切入，建立不同的論述方法，認為戲曲的質性在「寫意」，以「歌舞樂」之融合為美學基礎，通過「虛擬、象徵、程式」三原理而展現其歌舞性、節奏性、誇張性、既疏離且投入性。相信這樣的建構，也才能更周延而層次分明的說明戲曲質性的實際內涵。

同樣的，著者也在二〇一三年前後更認為戲曲有小戲與大戲之別，小戲既為戲曲之雛型，大戲既為戲曲之成立；則其間自有精粗繁簡與幼稚成熟之異，也就是說其構成戲曲藝術之內涵要件必有所增長，其展現之藝術性度必有所提升，其間應當是逐漸演進的。而這逐漸演進的戲曲藝術內涵要件及其藝術性度，雖然存在於戲曲

❻ 曾永義：〈中國戲曲之本質〉，《世新中文研究集刊》創刊號（二〇〇五年六月），頁二三一—六六。

劇種的內外在結構之中，外在結構定於劇種發展完成的體製規律，以此作為戲曲的載體；內在結構則在外在結構的制約下，經由劇作家之巧思妙運，呈現其個人的藝術修為。然而真正將戲曲藝術在舞台上展現出來的，則是充任腳色行當扮飾劇中人物的演員。因此，若欲探討「戲曲之表演藝術」，必須同時考量戲曲之藝術本質與演員之藝術修為。其各自之發展完成，即是其藝術內涵與「演進歷程」。於是乃就「故事」、「歌舞性」、「劇場」三方面以探討戲曲藝術本質之內涵演進；從大戲之「唱」、「做」、「念」、「打」四功，以論說戲曲演員之基本藝術修為的演進，進一步以「演員、腳色、人物之融合」、「色藝雙全」、「形神合一」之進階講究戲曲演員藝術之完美修為。由此而獲得以下結論：

戲曲演員之表演藝術內涵，根源於構成戲曲之元素及其所形成之戲曲質性。雖然戲曲有大戲小戲之精粗、劇種各自之差別，但就演員之藝術修為而言，前賢所歸納之「四功五法」，實為此中之不二法門。所謂「四功」即「唱做念打」、「唱念」在咬字吐音與行腔，講究字清腔純板正，行腔在傳情動人，其間則有賴於天然音色之質性與口法之運轉。「做打」則在手眼身髮步「五法」之造詣，以肢體語言行精妙之姿韻。也就是說戲曲演員表演藝術之基本修為不外「歌」與「舞」，而歌舞性也正是戲曲之藝術本質。而演員之進入戲曲藝術，莫不因材質而以腳色分科，資質出類拔萃者，則可以兩門三門抱，其不世出者則可以「文武崑亂不擋」。

戲曲由於歷代劇種之遞嬗與發展，其藝術之內涵與輕重，自然有所演進與變異。譬如小戲基本在「踏謠」，腳色由不明顯到二小三小；北曲雜劇由說唱藝術一變而來，重在歌唱，身段動作尚且在於配搭歌唱，但已具科汎程式，腳色末旦之命義止於獨唱全劇之男女主腳，淨腳但為插科打諢，無男女性別之分。直到傳奇才發展為歌舞樂融而為一之綜合藝術，其做工已極精緻，但源自武術雜技之「打」，則有待於京劇之完成。

然而縱使戲曲表演藝術已如此教人眼花撩亂，若論其表演藝術之境界，則文人眼中，莫不以形神俱化為至

尚；而其「藝」術縱然妙絕，若其「色」不相稱，亦終非完美。因此完美之戲曲表演藝術家，既要得之於人又要得之於天，乃能「色藝雙全」、「形神合一」而成為世人稱道、仰望難於世出的典範。

(四)戲曲理論「通論性」與「史論性」之著作述評

再就以上所列舉戲曲理論之書目，若就其建構體系且求其周延以作通論者之內容綱要而言，如：譚源材《中國古典戲曲學論稿》、徐振貴《中國古代戲曲統論》、趙山林《中國戲劇學通論》、李克和《中國曲學研究》等四書，李克和所分十四章，上編七章尚見「統緒」，雖有參考之處，其實不成章法。其他三家皆努力在構建各自之「學論」、「統論」、「通論」，譚氏頗能提綱挈領，徐氏擅於縱橫捭闔，趙氏則體大思精，而均能融會古人零散見解以成一家之言。

至於其依時代敘論以見歷史發展者之綱要，如：葉長海《中國戲劇學史稿》、譚帆、陸煒《中國古典戲劇理論史》、俞為民、孫蓉蓉《中國古代戲曲理論史通論》四書，都以時代序列來敘論他們各自心目中「戲劇學」、「戲劇理論」或「曲學」、「戲曲理論」的發展史，其中俞為民、孫蓉蓉伉儷以「萌芽、雛型、成熟、發展、繁榮、深入、集成、轉移、終結與新興」來論說，很用心用力在建構他的「戲曲理論史」；而他們又稱之為「通論」，我想有兩方面用意，一方面是他們也要「從總體上來說，古代戲曲理論已包括戲曲史論、戲曲創作論、戲曲表演論等三個方面，戲曲創作論又包括戲曲文學論、戲曲音律論。」一方面是他們也要「通過對古代戲曲理論的發展流變過程的考察，尋繹出古代戲曲理論邏輯演進的規律，以及不同時期、不同曲論家之間內在的關係。」而在

但這門學問的概念尚明顯分歧，名稱自難一致。而若勉強觀察其異中之「同」，則都是憑藉諸如曲話或論曲論戲之文獻，依時代次序來立論，可見雖然已條理到「史」的發展，

這兼顧「通論」的撰述原則中，俞氏伉儷還是依時代和代表性理論家來敘列，譬如其第六章敘「明代萬曆年間

戲曲理論繁榮期」為其「戲曲理論概況」導言，再依次敘列沈璟、湯顯祖、湯沈之爭、胡應麟、臧懋循、徐奮

鵬、徐復祚、潘之恆、王驥德、呂天成、沈德符等。也因此其論述過程難免捉襟見肘，未盡條暢通達。

葉長海雖然不明言「通論」，但他的〈敘論〉則實質上已具「通論」的功能。他認為演員、劇本和觀眾是戲

劇核心三元素，有人還加上第四元素「劇場」。戲劇學有廣狹二義。狹義研究對象專在戲劇藝術本身，廣義則包

括戲劇社會學、戲劇哲學、戲劇心理學、戲劇技法學、戲劇形態學、劇場管理學、戲劇文獻學、戲劇教育學及

戲劇史學等許多門類。而就中國古代戲劇學而言，則主要大別為戲劇理論、戲劇評論、戲劇技法、戲劇歷史、

戲劇資料等五方面。他也特別舉出明清戲曲「虛實論」體系和「創作技法」體系。可見葉氏在為中國戲劇學建

構歷史脈絡之際，也是兼顧體系通論。而可佩的是葉氏之書應是出書較早、第一部成就和影響相當大的「戲劇

學」力作。

繼葉氏之後，李氏首先辨明曲學範圍有「大小」之別，大曲學蓋指歷代與歌唱、音樂相關的韻文學的探討，

小曲學指由南北曲構成的散曲和戲曲的研究。李氏欲建構其「曲學」與「曲史」之企圖頗為明顯；但全書立論

仍以時代為序、名家為主軸，剪裁其零金片羽，由於資料龐雜，雖苦心經營，有時亦難免強為牽合結撰，未能

見出其「曲學」探究之統緒。

而繼李氏之後的譚、陸二氏，則明白揭示其對「戲劇理論史」的論述觀念和方法，其〈引言〉云：「對於

一種藝術理論史的研究，大致可以採用兩種方法：一是在對理論史跡的條分縷析中清理理論思想史的發展線索，

根據發生、發展、高潮和衰落的事物發展規律，尋繹理論思想史的演化軌跡，並逐段介紹和評判每一歷史分期

中理論家的理論著作和思想體系。這可概言為『微觀累積』的研究和表達模式，它主要回答的是該理論思想史

「有什麼」這樣一個中心問題；另一種方法則是力圖淡化理論思想史上的對象個體，而在理論思想的發展中，對研究物件個體作理論層面上「類」的劃分，並以理論思想的發展為中軸線，梳理理論思想的演進邏輯、思想體系和理論精神。這也可概言為「宏觀把握」的研究和表達模式，它主要回答的則是該理論思想「是什麼」這一中心內涵。本書在研究和表述上所採用的乃是後一種方法。在本書中，我們將廣泛探討中國古典戲劇理論與戲劇史、戲劇藝術形態之關係及中國古代戲劇觀念和理論形態的演進軌跡，並以中國古典戲劇理論宏觀體系的三大理論分支——曲學、敘事理論和搬演理論為中心內涵，探索中國古典戲劇理論的思想體系、理論特色和價值功能，最後則以中國古典戲劇理論的審美理想為收束，揭示古典戲劇理論的民族性格。」❼

可見譚、陸二氏為了避免歷代龐雜糾葛的文獻資料，乃以理論思想的發展為中心軸線，梳理建構其體系以見其精神要旨，首先以「宏觀把握」廣泛探討古典戲劇理論與戲劇史、戲劇藝術型態之關係及其觀念和型態的演進軌跡為前提，再進一步從曲學、敘事理論和搬演理論三大體系論述其思想脈絡、理論特色和價值功能。這樣的論述方法，固然令人耳目一新，有要言不煩、綱領井然之效；但由於淡化「對象個體」，也因此往往失其文獻上之警語要義、零金片羽，理念陳述為多，實據驗證不足；其三大體系論述之範圍，亦有不盡周延之憾。然而此種論述方法實非容易，就其成就而言，不止已著先鞭，而且已給予吾人清楚且易於掌握之整體概念，允為不可不讀之書。

至於一九四九年以來臺灣之戲曲學概況，本人已有〈戲曲在臺灣五十年來之研究成果〉見於拙著《戲曲與歌劇》；林鶴宜亦有〈臺灣地區「中國古典戲曲研究」博、碩士論文寫作概況（民國四十五至八十二年）〉❽；

❼ 譚帆、陸煒：《中國古典戲劇理論史（修訂版）》（上海：華東師範大學出版社，二○○五年），頁四。

❽ 林鶴宜：〈臺灣地區「中國古典戲曲研究」博、碩士論文寫作概況（民國四十五至八十二年）〉（上）（下），連載於《國

蔡欣欣更有《臺灣戲曲研究成果述論》❾，這裡為省篇幅，姑予省略。

三、「戲曲演進史」之建構

由以上對古今戲曲史、戲曲理論研究之回顧述評，已充分可見「戲曲研究」實在是一門極複雜而艱難的學問，並非學者智力不足、才學不備，實在是構成戲曲之文學與藝術眾多之元素，不止環環相扣，而且絲絲縷縷緊密交織，欲剖析清楚而予以論述，使之周延兼備、層次分明，誠非易事。何況戲曲之題材內容、主題思想、語言風格、劇場類型等又受時代之政治社會、哲學思潮與民情風俗所影響，也要顧及，乃能言之成理。而類此務須顧及之背景，又何其廣闊，豈是一人之力所能周全。

雖然，本人研究戲曲，一九七一年自臺大中文學研究所博士班畢業，師從鄭因百（騫）、張清徽（敬）兩先生，迄今五十數年，可謂一輩子鍥而不捨，黽勉從事。乃敢以耄耋殘年，整理舊作，補苴不足，另立新說；思將平生志業，撰為《戲曲演進史》，希望在科技部資助我五年之「人文行遠專書寫作計畫」，能於二〇二三年期滿之時完成。

對於「戲曲演進史」中關鍵性爭議性問題，我已一一嘗試突破和解決，而所著所論，近年也整理出《戲曲學》四冊和《戲曲劇種演進史考述》三冊，這兩部超過百萬言的大書，將以它們為建構論述「戲曲演進史」的骨幹和重要內涵。

❾ 蔡欣欣：《臺灣戲曲研究成果述論》（臺北：國家出版社，二〇〇五年）。

文天地》九卷五、六期（一九九三年十、十一月），頁九二─九七、一〇二─一〇九。

《戲曲學》含〈資料論〉、〈劇場論〉、〈題材關目論〉、〈腳色論〉、〈結構論〉、〈語言論〉、〈藝術論〉、〈批評論〉、〈戲曲歌樂基礎建構論〉等九論，每論含若干論題，但並非該論的完整論述，譬如其〈歌樂論〉雖獨立為書，也不過是其「基礎建構」之論述而已。也就是說，這九論僅是個人涉及「戲曲學」的論著，就其內涵所作的分類。而已被分裝為四冊，由臺北三民書局於二〇一六年三月至二〇一八年五月陸續出版完成。

《戲曲劇種演進史考述》，是長年以來較有計畫的研究和論著，其〈緒論〉考述戲曲關鍵詞之命義定位、〈結論〉扼要敘述全書大義外，分二十章以考述小戲劇種、大戲劇種、偶戲劇種三大系統之發展演進歷程。其小戲又分先秦、宮廷、民間三系；大戲又分由民間小戲發展形成之「南戲」、由宮廷小戲發展形成之「北劇」、以南戲為母體與北劇交化而形成之「體製劇種」之演進。明代以後之所謂「腔調劇種」，則首先對「腔調」作全面性剖析，再依次考述溫州腔、海鹽腔、餘姚腔、弋陽腔、四平腔、崑山腔、梆子腔、皮黃腔、柳子腔；並從而考述近現代地方腔調大戲劇種形成與發展的徑路；更進一步考述近現代戲曲劇種兩大體系「詞曲系曲牌體」與「詩讚系板腔體」雅俗推移交化的歷程和現象，而於道光間促成北京「皮黃戲」成立，同治間外流而被稱作「京戲」。又由此而考述「京劇」之「流派藝術」建構過程與崑劇、京劇「折子戲」之背景、成立與盛況。晚清以後迄目前，則簡述其戲曲劇種之走向。而為了各戲曲劇種系統之需要，又插入其間，別為〈大戲醞釀形成之溫床與推手──宋元瓦舍勾欄及其樂戶書會考述〉、〈南曲戲文之體製、規律與唱法考述〉、〈北曲雜劇體製規律之淵源與形成考述〉、〈腳色〉考述〉、〈臺灣戲曲劇種與偶戲考述〉等五章以為補充，而〈歷代偶戲考述〉則亦附列，凡此，以見「戲曲劇種」體系之縱向發展，亦以見其橫向內涵。

此書已於二〇一九年十月由北京人民文學出版社和現代出版社得「國家出版基金」資助，聯合出版。

而在這兩部書的基礎之上，我所要撰著的《戲曲演進史》，其全書的建構概念是：以《戲曲劇種演進史考述》為骨架，以劇本創作批評、戲曲表演鑑賞、戲曲文學名家名作之論述為主要內涵。

由於戲曲形成大戲體製規律建構完成之後，又往往與文學密切結合而有劇作家；又必須由演員搬演融會藝術才算真正完成。而戲曲劇本又有讀者閱讀，戲曲演出又有觀眾欣賞。而劇作家的創作與演員表演，也要有各自的修為；讀者和觀眾也要有應具的基本認知和各自的修為與看法。這些基本認知和各自的修為與看法，如果經由說解而具道理，便有所謂「創作論」、「批評論」、「鑑賞論」和「表演論」。然而「鑑賞」之劇本閱讀批評，其理論實與「創作」相表裡；「鑑賞」之演出欣賞評鑑，其理論實與「表演」所應具之修為不殊。也就是說就戲曲理論而言，實質上只要含括「劇本創作批評論」和「表演鑑賞論」就可以。因此其各自之內涵是：

劇本創作批評論
　主題論
　題材論
　結構論〔外在體製規律論　內在排場設計論〕
　曲文論〔詞采論　音律論〕
　科白論

　　戲曲表演鑑賞論 ┌ 劇場類型論
　　　　　　　　　├ 演員藝術論 ┌ 演員來源養成論
　　　　　　　　　│　　　　　　└ 演員唱做念打形神之修為與鑑賞論
　　　　　　　　　└ 藝術團隊論（導演、舞美、樂隊、衣箱、容妝）

　　也就是說，如果要批評劇本之良窳，批評家也必須要認知劇作家所應具備的能力；如果要鑑賞演員表演之精粗，鑑賞家也必須了解演員和團隊成員的修為，所以說「戲曲理論」只就這兩方面來論說就可以算周延完備。

　　然而戲曲文學在戲曲創作與批評上，向來受到論者很大的重視，劇作家傳下的劇本成為被討論的主要依據。

　　戲曲劇種文學的演進與批評，自然也成為「戲曲史」不可或缺的一環。所以又以曲文之詞采與音律的理論作為批評的基礎，將劇種遞進中之名家名劇提出論述，而別有「戲曲文學論」。而劇種之曲文雖有詞曲系與詩讚系之分，但清代以前詩讚系之梆子、皮黃、京劇其文本幾乎出諸伶工之手，難考姓氏，且多質木無文，所以歷來論者皆鮮與顧及，論戲曲文學者，幾乎止就詞曲系之宋元南曲戲文、金元北曲雜劇、明清傳奇、雜劇加以論述。對此本人亦踵繼前賢時俊，不敢擴及詩讚系劇種之文學。只是論述戲曲文學，多只顧及詞采風格，能兼顧詞、律者已不多；其能明辨曲律之構成因素，詞采之語言成分，從而知「生旦有生旦之曲、淨丑有淨丑之腔」者幾於鳳毛麟角。因之，本人對「戲曲文學論」之建構如下：

戲曲文學名家名作論

　戲曲文學之內涵
　　詞采之語言結構
　　曲律之構成元素
　　曲文之風格形成
　北曲雜劇名家名作之文學
　南曲戲文名家名作之文學
　傳奇名家名作之文學
　南雜劇名家名作之文學

而此「三論」所涉及者，亦已頗見拙著《戲曲學》之中。因之本人綜合此二書，重新建構《戲曲演進史》

論述之綱領為以下十編：

甲、導論編

乙、淵源小戲編

丙、宋元明南曲戲文編

丁、金元明北曲雜劇編

戊、明清南雜劇編

己、明清戲曲背景編

庚、明清傳奇編

辛、近現代戲曲編

這樣的建構，可以看出是以劇種的發展為主軸，依其序列而有八編，但每一劇種則輕重有別，論述之內涵、形式、分量亦自不同。譬如【宋元明南曲戲文編】和【金元明北曲雜劇編】理當南北對等、勢均力敵；但事實上不然，北劇分十六章而南戲分十章，且北劇之每章分量都頗為繁重，尤非南戲所能及。然而縱使如此，於南戲之論述，亦已顧及其瓦舍勾欄、樂戶書會、歌樂雜戲、政治社會之諸背景，與南戲相關之劇目著錄、題材內容、體製規律、腔調唱法；其他如明改本四大戲文、新南戲作家邵璨、鄭若庸、陸粲陸采兄弟、李開先和四種《南西廂》以及無名氏《繡襦記》《鳴鳳記》莫不與之述評，而高明《琵琶記》更予專章論說，其他如明改本戲文九種、明潮州民間戲文五種、明人新南戲九家，民間戲文十二種，則皆略予簡述。舉此亦可概見本書其餘篇章之論述，亦均力求周延，因之卷帙不免浩繁。至於其論述作家作品，則本人早年即有〈評騭戲曲之態度與方法〉詳論其事，可以為依據。

又從《戲曲演進史》之建構，亦可看出本人對於〔導論編〕與〔結論編〕的重視。因為〔導論〕在引導讀者進入本書的論述，一些應先認知的前提，應當在此論述說明，使讀者與作者具有基本的共識；而〔結論〕則對於論題相關事項的總檢討，因此有歸結性肯定性的心得，但也有觸發性疑惑性的問題，對於肯定性的，我們可以說從中獲得堅實的認知；對於疑惑性的，我們也要提出看法和批判，也就是說，無論肯定性或疑惑性的，都應當從中探討戲曲在我中華藝術文化中的利弊得失，以求得「戲曲在今日因應之道」，其利其得，則持之以恆；其失其弊，則摒而棄之，如此也才有積極的意義和貢獻。

壬、偶戲編

癸、結論編

二〇二〇年五月十八日 6:08 PM 於森觀寓所

結語

本章對近現代之「戲曲研究」作了提綱挈領之總體回顧,並檢討其得失;然後在前賢基礎上嘗試本人《戲曲演進史》建構的體式和內涵。從而認為「戲曲演進史」應兼具「戲曲劇種演進史」、「戲曲創作理論史」、「戲曲文學史」、「戲曲舞臺表演藝術史」之「通史性」著作,才算周延完整。但因為戲曲研究不過百餘年,其研究之內涵龐雜而有機互動,所以就「戲曲演進史」而言,其根本問題未獲得解決所在多端,即舉「戲曲如何淵源、形成與發展」為例來觀察,便可發現,諸家之論述,因其觀點之歧異有八,則焉能不各說各話而難有共識。

而在沒有論述之基礎的、正確的觀點之前,便只有「百家爭鳴」。也因此,本人認為正確的、探討基礎觀點,應是「戲曲演進史」論著的前提。

而百年來的戲曲論著,其相關論著何止如雨後春筍;雖然本人予以分類,並稍作評點,但那只是個人一己偶得看法,絕難有詮定之意義。請讀者海涵鑒宥。但我們從諸論著中,自可獲致不少靈光乍閃的啟示。譬如靜安先生之治曲,先以「曲學十書」作基礎研究,然後取菁揮華成就《宋元戲曲史》一書,便很值得我們省思和效法。

而本人對於「戲曲演進史」之建構理念,也只是在前賢的啟示下所構思的藍圖,也許「藍圖」雖佳,建築師卻修為不足,結果一樣令人不忍卒讀。希望本人心有餘,而力亦尚多少可以致之;雖不能七八分達成,也希望五六分完功,讀者鑒之!

毫不足觀;也許「藍圖」罅漏百出,

結尾

「戲曲史」應是戲曲研究集大成的論著，由於「戲曲」既是文學的，又是藝術的，而且具有綜合性、整體性與有機性，周延廣闊、關涉繁多，如果不對關鍵性、根本性問題加以解決，便難於入手，又不免事倍功半；如果不能操持正確的步驟方法，建立周延縝密的組織架構，便容易雜亂無章、不得要領，如何能引人入勝。但縱觀百餘年兩岸著述，即使公認最傑出之廖奔、劉彥君伉儷所著之《中國戲曲發展史》，本人亦發現可商榷之關鍵根本性問題有十一端，可修正之疑義有五十七條；遑論上世紀八、九〇年代影響力頗大，由張庚、郭漢城主編之《中國戲曲通史》之諸多疏漏與充斥馬列思想之論述。

本人研究戲曲已五十數年，有專書十二種，另有論文一百六十數篇結集於十二書之中，並刪補以上論述為《戲曲學》四冊，❿其第四冊《戲曲歌樂基礎》之建構❶實為科技部「人文行遠專書寫作計畫」之論題，可以獨立成書。因之，於戲曲史關鍵根本性問題，諸如戲劇、戲曲、小戲、大戲、劇種、腔調等之名義定位，戲曲之淵源、南戲北劇之源流、交化，南戲傳奇與北劇南雜劇之蛻變、詩讚系板腔體與詞曲系曲牌之源起、特質、推移、破解與互補並用、曲牌之建構、歌樂之關係，乃至戲曲理論、藝術之內涵及其發展等問題，皆有突破與一己之見解。因此，本人敢將研究之總成果，以「戲曲劇種之演進史」為主軸，並梳理戲曲之理論、藝術、文

❿ 曾永義：《戲曲學㈠》（臺北：三民書局，二〇一六年）。《戲曲學㈡藝術論與批評論》（臺北：三民書局，二〇一八年）、《戲曲學㈢古典曲學要籍述評》（臺北：三民書局，二〇一八年）。

❶ 曾永義：《戲曲學㈣「戲曲歌樂基礎」之建構》（臺北：三民書局，二〇一七年）。

學三演進史，使之融入主軸而為之羽翼，並別為〈歷代偶戲考述〉，期使所撰著之《戲曲演進史》更為完整。雖然，以一己之力，畢竟心勞力絀，囿於所見，而行年已至衰朽，縱欲祈請海內外博雅君子有以教我，恐亦難矣，能不惆悵乎！

乙〔淵源小戲編〕

序說：學者對戲曲淵源、形成之論爭和淵源說之派別及著者之看法

引言

經上文對戲曲關鍵詞名義定位之考述，我們已經知道，「戲劇」為「戲曲」之先驅；「戲曲」又有「小戲」、「大戲」之分。「小戲」為戲曲之「雛型」，「大戲」為「發展完成」之「戲曲」。而在先秦至唐代，這漫長歲月中，卻只有「戲劇」和「小戲」兩種，「大戲」則未見蹤影。如上文所云，「戲劇」之命義，較諸「小戲」之為「演員合歌樂以代言演故事」而言，只是「演員演故事」，則其源生必較「小戲」為古老。有了這樣的觀念，以下擬就先秦至唐代文獻來加以考述這期間有那些「戲劇」和「小戲」名目。但在考述之前，請先敘說學者對於戲曲淵源與形成的看法。因為戲曲之淵源與形成，是戲曲史不能迴避的問題，而學者的論爭又是多麼的激烈而又

莫衷一是。

一、學者對戲曲淵源形成之論爭

在辨明有關探討戲曲史研究一些關鍵詞名義之後，回頭再來檢點近百年來學者對戲曲淵源與形成的看法。

吳新雷在所著《中國戲曲史論‧戲曲形成論》❶中，對於晚清光緒至一九九○年間學者的論爭，有簡要的回顧和說明，茲取其大義加上個人所見簡述如下：

晚清光緒三十三年（一九○七）《國粹學報》第二十九期和三十四期先後發表劉師培〈舞法起於祀神考〉和〈原戲〉二文。前者謂「巫，祝也；女能事無形以舞降神者也，象人兩手舞形。」後者謂「戲為小道，然發源甚古，遐稽史籍，歌舞並言，歌以傳聲，舞以象容，歌舞本於詩，故歌詩以節舞，以歌傳聲，以舞象容。」可見劉氏、王氏皆以巫之歌舞為戲曲之起源，而王氏更以宋金雜劇院本為戲劇之成立，宋元南戲北劇為戲曲之形成。

民國二年（一九一三）王國維《宋元戲曲考》開頭就說「歌舞之興，其始於古之巫乎？……蓋後世戲劇之萌芽，已有存焉者矣。」又說「至宋金二代而始有純粹演故事之劇，故雖謂真正之戲劇起於宋代，無不可也。」❷「至元雜劇出而體製遂定，南戲出而變化更多，於是我國始有純粹之戲曲。」

王氏之後，論中國戲曲史者，如許之衡《戲曲史》（一九三一）、盧前《中國戲曲概論》（一九三四）、吳梅《中國戲曲概論》（一九二六）、青木正兒《中國近世戲曲史》（一九三○）、徐慕雲《中國戲劇史》（一九三八）、

❶ 吳新雷：《中國戲曲史論》（南京：江蘇教育出版社，一九九六年）。

❷ 王國維：《宋元戲曲考》，收入《王國維戲曲論文集》（臺北：里仁書局，一九九三年），頁五、七、八十、一五九。

董每戡《中國戲劇簡史》（一九四九）、周貽白《中國戲劇史》（一九五三）等大抵皆依循王說。

首先對王國維提出異議的是一九五八年由作家出版社出版的任訥《唐戲弄》，他特別指出《踏謠娘》是唐代之「全能劇」，堪稱中國戲劇之已經具體而時代又最早者。他所謂的「全能劇」是「指唐戲之不僅以歌舞為主，而兼由音樂、歌唱、舞蹈、表演、說白五種技藝，自由發展，共同演出一故事，實為真正戲劇也。」

周貽白於《戲劇論叢》一九五七年第一輯發表《中國戲劇的起源和發展》❸，同意王國維關於中國戲曲形成於宋代的結論，但認為起點應提早到漢代的《東海黃公》，認為「中國戲劇的起源，係從民間傳說取材而作為故事的表演開始。」「發展到北宋時代的《目連救母》一類雜劇，基本上已經具備有後世戲劇所應具備的條件。」周氏在此後的《中國戲曲史講座》（一九五八）和《中國戲曲史長編》（一九六○）兩部專著中都堅持己見。

任、周二氏的意見引起了文眾和黃藝崗的反響。在一九五七年的《戲劇論叢》第二輯，文氏發表了《也談戲曲、戲弄與戲象》，黃氏發表了《什麼是戲曲、什麼是中國戲曲史》。文氏認為「戲劇形成的過程，和其他藝術歷史的發展規律是相同的，它們都有一個孕育、萌芽、生長、成熟的過程。」「真正戲劇形成於宋代，以南戲為主要標幟。」黃氏認為「中國戲曲的特殊風格和它們在戲曲裡的巧妙運用，大半都是說書性的，必須從都市說書來探索它們的來源。」他們自然反對任、周二氏的說法。

另外李嘯倉、余從、趙斐三人合寫了《談關於中國戲曲史研究的幾個問題》，發表在一九五八年《戲曲研究》第二輯，對於任、周、文、黃四家的論點有所非議。他們認為「戲曲藝術的特徵即在於它不僅有以歌舞表

❸ 周貽白此文收入所著《中國戲曲論集》（北京：中國戲劇出版社，一九六○年），改題作《中國戲劇的形成和發展》。一九七九年上海古籍出版社出版周氏遺著《中國戲曲發展史綱要》，論點依舊。

演為中心的綜合藝術形式，更重要的是這種形式服從於故事情節，為了舞臺藝術形象的塑造而存在。」他們指出，由於《永樂大典戲文三種》的新發現，「繼王氏之判斷而有所發展，把南戲作為戲曲形成標誌的人越來越多了。」

在這場論爭中，歐陽予倩、王季思和張庚也分別發表意見。歐陽予倩於一九五七年《戲劇論叢》第四輯發表〈怎樣才是戲劇〉，提出戲劇必須具備的六個條件：

1. 要有一個人以上的人物，要有完整的故事，有矛盾衝突，能說明人與人的關係。

2. 用人來表演──通過貫串的動作和語言（包括朗誦歌唱對話）。

3. 在一定的地方、一定的時間內演給觀眾看。

4. 戲劇是根據以上三項條件在舞臺上表演的集體藝術。

5. 戲劇是綜合藝術（戲劇藝術剛一形成就是帶綜合性的，由簡單趨於複雜）。

6. 戲劇是可以保留下來反覆演出的。

他因此認為「中國戲劇產生的年代是比較晚出的，到宋朝的雜劇和南戲，戲劇才有比較完整的形式。」

王季思在一九六二年《學術研究》第四期發表〈我國戲曲的起源〉，認為「形成戲曲的每一種藝術因素都是勞動人民創造的」，「從秦漢以後發展起來的各種構成戲曲藝術的因素，到中唐以後，很快就在許多民間專業藝人的手裡融合起來，出現了完整的戲曲形式。」「我國戲曲從中唐以後得到飛躍的發展，經過五代、北宋，達到了成熟階段。」

張庚也在一九六三年《新建設》第一期發表〈試論戲曲的起源和形成〉，主要見解是：「中國戲曲的起源是很早的；在原始時代的歌舞中已經萌芽了，但它發育成長的過程卻很長，是經過漢唐直到金即十二世紀的末期

才完全形成。」❹

文化大革命結束之後，在中國大陸又掀起戲曲淵源和形成問題的討論熱潮。

一九七八年上海戲劇學院主辦的《戲劇藝術》第二期發表了陳多、謝明合寫的〈先秦古劇考略〉，認為《詩經》中〈關雎〉和〈野有死麕〉，《楚辭》中〈九歌〉和〈招魂〉等都是歌舞劇，因此提出了中國戲曲早在春秋戰國時期已經形成的新見解。於是一九七八年《戲劇藝術》第三期有蔣星煜「唐人勾欄圖」在戲劇發展史上的意義──兼談陳多、謝明「先秦古劇考略」〉，他考據明人張寧的〈唐人勾欄圖〉詩意，補證任訥戲劇形成於唐代的論點。同年《戲劇藝術》第四期烏丙安寫了〈戲曲古源辨──對「先秦古劇考略」一文的意見〉，翌年中央戲劇學院《戲劇學習》第三期祝肇年和彭隆興合寫了〈百戲是形成中國戲曲的搖籃──與「先秦古劇考略」一文商榷〉，他們都反對陳多和謝明的見解。

關於《九歌》，在一九四〇年代，聞一多曾寫過〈九歌古歌舞劇懸解〉❺；孫敞長在一九七八年《社會科學戰線》創刊號又發表〈楚辭、九歌十一章的整體關係〉，也認為「《九歌》是我國戲劇史上僅存的一部最古老最完整的歌舞劇本」，與陳、謝意見相合。為此，趙景深、李平、江巨榮共同寫了一篇〈中國戲劇形成的時代問題〉，載於上海人民出版社一九八〇年出版的《古典文學論叢》，針對陳、謝、孫三人的論點駁議。認為他們犯了把一些與戲劇關聯的因素孤立的加以誇大的錯誤。「戲劇是一門綜合性的藝術」，「中國戲劇的真正形成，只能定在北宋後期至南宋初期。」趙景深在另一篇載於一九八二年《文史知識》第十二期的文章〈中國戲曲的起源

❹ 張庚於一九七九年《文藝研究》第一期至第三期又發表〈戲曲的起源〉（頁六五─七七）和〈戲曲的形成〉（頁九六─一〇三），仍堅持其說，並寫入他和郭漢城主編的《中國戲曲通史》（北京：中國戲劇出版社，一九八〇年）。

❺ 聞一多：《神話與詩》（上海：古籍出版社，一九五六年）。

和發展脈絡〉❻中說：「正式的戲曲是產生於宋代，但戲曲的先行條件在唐代就有了。」「最初的正式戲曲——即產生於浙江溫州的南戲。」

二、戲曲淵源說之派別

在論爭中，任訥在一九八三年《揚州師院學報》第一期發表了一篇措辭偏激的文章〈對王國維戲曲理論的簡評〉，謂王國維「過錯大於功績」，周貽白、張庚等戲曲史家「盲從」。禍根是王氏模糊「戲劇」與「戲曲」的概念，因而不知《優孟衣冠》是歷史上最健全的一齣戲，陸羽是唐戲的第一大宗師。

像這樣對戲曲淵源形成的論爭，一九八八年九月中旬新疆文聯文藝理論研究室在烏魯木齊所召開的「中國戲劇起源學術討論會」更擴大了範圍。由於《彌勒會見記》的發現，「西域戲劇」成了熱門的話題。一九二七年《小說月報》第一七卷號外《中國文學研究》許地山〈梵劇體例及其在漢劇上底點滴滴〉一文所主張的「中國底樂舞顯然是從西域傳入」，從而產生中國戲曲是「受外來影響」的「傳自西域」說，又引起了討論。❼

就因為中國戲曲的淵源和形成是戲曲史最根本的問題，所以自從戲曲成為一門學問後，見仁見智便爭論不休，有如上述。李肖冰等人也在一九九〇和九一年先後編了兩本書來反映這種現象。前者為《中國戲劇起源》，收錄兩岸十七篇論文，附錄有烏魯木齊〈中國戲劇起源研討會紀實〉一篇；後者為《西域戲劇與戲劇的發生》，

❻ 趙景深：《中國戲曲叢談》（濟南：齊魯書社，一九八六年）。

❼ 姚寶瑄：〈試析古代西域的五種戲劇——兼論古代西域戲劇與中國戲曲的關係〉，《文學遺產》一九八六年第五期，頁二七、五四—六二。

收錄大陸十九篇論文。在〈研討會紀實〉一篇裡，朱之祥將發言的各家各派的起源說法整理出以下這樣的情況❽：

1. 歌舞說：陳多。
2. 外來說：黎薔、吳雲龍、多魯坤、王賽音、霍旭初、李肖冰。
3. 變文說：任光偉、黃天驥。
4. 百戲說：吳國欽。
5. 遊戲說：石泓、斯拉吉丁。
6. 勞動說：尚久驂。
7. 宗教說：麻國鈞、諏訪春雄、曲六乙、廖奔、周安華、陸潤棠。
8. 多源說：夏寫時、么書儀、劉輝、黃強、黃竹三。

其他葉長海、蘇國榮、蘇明慈、阿不都秀庫爾、謝柏梁、康保成等人雖亦發言，但並未有明顯的主張。

在「中國戲劇起源研討會」上發言的學者不過三十人就分成八派，可見對這個問題看法的分歧。

首先對於戲曲起源不同說法加以綜合述評的是周貽白，他在上面提到的〈中國戲劇的形成和發展〉一文中，舉出王國維《宋元戲曲考》的「巫覡說」和「優孟說」、納蘭容若《淥水亭雜識》的「宮廷樂舞說」、許地山前揭文〈梵劇體例及其在漢劇上底點點滴滴〉的「傳自西域說」、孫楷第《傀儡戲考源》的「模仿傀儡戲說」等五種說法加以作否定式的批判。

❽ 朱之祥先生為板橋國立臺灣藝術學院戲劇系副教授，來臺灣大學旁聽本人所授《戲曲史專題》，此為其課堂上所提出之報告。

另外著者所知見的學者對於戲曲起源或形成的說法有所述評的，尚有以下諸家：

葉長海《戲劇：發生與生態》上編〈中國戲劇之謎〉❾，舉出「歷代文人的猜想」有九種對於戲曲起源的看法：

1. 娛樂說：如北宋高承《事物紀原》❿、清焦循《劇說》⓫。

2. 祭祀說：如北宋蘇軾《東坡志林》⓬。

3. 樂舞說：如明王守仁《傳習錄》⓭。

4. 巫覡說：如漢王逸《楚辭章句》⓮、南宋朱熹《詩集傳》⓯、明楊慎《升庵集》⓰。

❾ 葉長海：《戲劇：發生與生態》（上海：百家出版社，二○一○年），上編〈中國戲劇之謎〉，頁二六一—三二一。

❿〔宋〕高承《事物紀原》引《列女傳》：「夏桀既棄禮義，求倡優侏儒，而為奇偉之戲。」認為「優戲已見於夏后之末世」。〔元〕楊維禎《東維子文集・優戲錄序》亦據《列女傳》謂「侏儒奇偉之戲，出於古亡國之君。」按：葉氏以此為「娛樂說」，不如謂之「俳優說」。

⓫〔清〕焦循《劇說》卷一引《禮記》、《左傳》、《史記》、史游《急就篇》相關記載，謂「然則優之為技也，善肖人之形容，動人之歡笑。」

⓬〔宋〕蘇軾《東坡志林》卷二：「八蜡，三代之戲禮也。歲終聚戲，此人情之所不免也。因附以禮義，亦曰：不徒戲而已矣。」又云：「祭必有尸。無尸曰奠，始死之奠與釋奠是也。今蜡謂之「祭」，蓋有尸也。貓虎之尸，誰當為之？置鹿與女，誰當為之？非倡優而誰？葛帶榛杖，以喪老物；黃冠草笠，以尊野服。皆戲之道也。」

⓭〔明〕王守仁《傳習錄》下：「『韶』之九成，便是舜的一本戲子：『武』之九變，便是武王的一本戲子。」

⓮〔漢〕王逸《楚辭章句》卷二：「昔楚國南郢之邑，沉湘之間，其俗信鬼而好祀。其祀必作歌樂鼓舞以樂諸神，屈原放逐，竄伏其域……出見俗人祭祀之禮、歌舞之樂，其詞鄙陋，因為作《九歌》之曲。」

按葉氏尚有「性情說」，但那是指一般的文學藝術，與戲曲無涉㉔。

8.肖人說：清焦循《劇說》㉓。

7.文體說：如明沈寵綏《度曲須知》㉒。

6.說唱說：如明胡應麟《莊嶽委談》⑳、清毛奇齡《西河詞話》㉑。

5.優孟說：如明楊慎《升庵集》⑰、明胡應麟《莊嶽委談》⑱、明錢謙益《有學集》⑲。

⑮〔宋〕朱熹《詩集傳》卷七：「昔楚南郢之邑，沅湘之間，其俗信鬼而好祀。其祀必使巫覡作樂，歌舞以娛神。蠻荊陋俗，詞既鄙俚，而其陰陽人鬼之間，又或不能無褻慢淫荒之雜。原既放逐，見而感之，故頗為更定其祀，去其泰甚。」

⑯〔明〕楊慎《升庵集》卷四四《女樂本於巫覡》：「女樂之興，本由巫覡。……觀《楚辭·九歌》所言巫以歌舞悅神，其衣被情態，與今倡優何異。」

⑰〔明〕楊慎《升庵集》卷七《優孟為孫叔敖》謂：「優孟衣冠」如「開科打諢之類」。

⑱〔明〕胡應麟《莊嶽委談》：「優伶戲文，自優孟抵掌孫叔，實始濫觴。」

⑲〔明〕錢謙益《有學集》：「此蓋優孟登場扮演，自笑自說，如金元院本，令人彈說之類耳。」

⑳〔明〕胡應麟《莊嶽委談》認為戲文由《西廂》作視，而《西廂》出自《董西廂》。

㉑〔清〕毛奇齡《西河詞話》卷二以「連廂詞」為元雜劇之視。按：「連廂」介於說唱與戲劇之表演。

㉒〔明〕沈寵綏《度曲須知》：「顧曲肇自三百篇耳。風雅變為五言七言，詩體化為南詞北劇。」

㉓〔清〕焦循《劇說》卷一引《禮記》、《左傳》、《史記》、史游《急就篇》相關記載，謂「然則優之為技也，善肖人之形容，動人之歡笑。」

㉔葉氏引《樂記》、《淮南子·本經訓》、鍾嶸《詩品序》、朱熹《詩集傳序》、湯顯祖《宜黃縣戲神清源祖師廟記》、張琦《衡曲塵談》等來說明「歌詩戲舞都出自於情」。實者諸家所言泛指一般文學和藝術，只有張琦約略涉及，他說：「子

　　葉氏對於「戲曲」的起源，也整理了「晚近智者之言」，有王國維《宋元戲曲考》、姚華〈說戲劇〉㉕、馬尊愆〈戲源〉㉖、劉師培〈原戲〉、聞一多《神話與詩》。其中王、劉、聞三家已見前文，姚、馬二氏皆從文字聲韻考釋。姚氏謂「戲始鬥兵，廣鬥力，而氾濫於鬥智，極於鬥口，是從戈之義也。」又說：「戲原於祭，意寓於虞，演暢於舞，皆武事也；舞分文、武，武舞居先，恢奇於巫祝，浸淫於百戲。……今劇有文、武，猶文舞、武舞。宋元雜劇其致如何，不得見矣。予於崑劇，謂曲猶歌而容猶舞，且備文、武焉。」馬氏引《說文》「戲，三軍之偏也。」「戲，相弄也。」而謂「三軍之偏，猶謂偏軍，亦猶後世謂奇兵，蓋所以弄敵，引申有相弄之誼。戲就以相諧謔，如成王以桐葉戲小弱弟、優孟為衣冠如孫叔敖矣。或謂戲，嬉也。今人嬉樂也。此以得引申之誼。然必以相弄之誼為正。」二氏雖由文字比附引申，但若論「戲源」則頗可參考。只是今日「戲」與「劇」合為複詞以取義，當從「南戲北劇」而來。

　　近年大陸學界對於儺戲、目連戲、少數民族戲劇的研究非常活躍，儼然成為顯學。葉氏也以「儺戲：戲劇的活化石」為題進行論述。凡此對於探討戲曲的淵源和形成都有參考的價值。

　　葉氏之後，對於戲曲淵源形成諸說，提出介紹和批評的，尚有麻國鈞〈中國戲劇的發生〉㉗、鄭傳寅《中

亦知夫曲之道乎？心之精微，人不可知，靈竅隱深，忽忽欲動，名曰心曲。曲也者，達其心而為言者也。」張氏只從「曲」字作文章，也與「戲曲」無涉。

㉕　姚華：〈說戲劇〉，收入陳多、葉長海選注：《中國歷代劇論選注》（長沙：湖南文藝出版社，一九八七年），頁五〇五-五一〇。

㉖　馬尊愆：〈戲源〉，收入劉師培等著：《原戲》（北京：景山書社，一九三三年）。

㉗　麻國鈞：〈中國戲劇的發生〉，曲六乙、李肖冰編：《西域戲劇與戲劇的發生》（烏魯木齊：新疆人民出版社，一九九二

國戲曲文化概論》❸、周育德《中國戲曲文化》❷、趙山林《中國戲劇學通論》❸、徐振貴《中國古代戲劇統論》❸等五家。

麻氏在其「紛紜眾說」一節裡，舉出九大學說：

1. 歌舞說：宮廷樂舞說、上古歌舞說。

2. 傀儡戲演變說。

3. 外域輸入說。

4. 綜合而成說。

5. 文學說：講唱文學、變文說、小說說。

6. 百戲之搖籃說。

7. 遊戲說。

8. 多元說。

9. 宗教祭祀說：巫優說、鄉儺說、宗教祭祀禮儀說。

麻氏在評述諸說後，歸結自己的主張在「宗教祭祀說」。

❷ 鄭傳寅：《中國戲曲文化概論》（武昌：武漢大學出版社，一九九三年）。

❷ 周育德：《中國戲曲文化》（北京：友誼出版社，一九九五年）。

❸ 趙山林：《中國戲劇學通論》（合肥：安徽教育出版社，一九九五年）。

❸ 徐振貴：《中國古代戲劇統論》（濟南：山東教育出版社，一九九七年）。

鄭氏在其第一編〈戲曲文化的特殊道路〉第一章〈海納百川〉第一節〈戲曲起源諸說述評〉舉出以下四說：

1. 導源於古代宮廷俳優說。

2. 導源於皮影戲和傀儡戲說。

3. 導源於古印度之梵劇說。

4. 導源於宗教儀式說。

鄭氏在述評之後，認為戲曲文化具有多元血統，其近源是民間社火、宮廷優戲、宗教儀式、外來樂舞。

周氏在其〈源頭編〉第一章〈先行者的發現〉舉出以下七說加以述評：

1. 娛神說（亦稱巫覡說）。

2. 娛人說（亦稱俳優說）。

3. 古樂舞說。

4. 傀儡說。

5. 外來說。

6. 詞變說。

7. 綜合說。

周氏歸結自己的看法在「綜合說」，認為匯成戲曲長河的四條源流：一是歌舞，一是優戲，一是說唱，一是百戲。各個源頭匯聚綜合而成中國戲曲文化。一九九四年六月王勝華〈戲劇起源的新視點〉[32]也提出「三個源頭

[32] 王勝章：〈戲劇起源的新視點〉，《戲劇戲曲研究》一九九四年六期，頁一七一二三。

一九八二年即已提出。

一條江的看法」，所謂三個源頭即巫覡古優、歌舞與梵劇。王、周二氏江河之說與著者近似，見下文，著者在一

趙氏在其第一章〈戲劇史學〉（上）第二節〈戲劇淵源論（上古至五代）〉舉出：

1. 上古歌舞說。

2. 宗教禮俗說。

3. 俳優說。

4. 傀儡說。

5. 百戲說。

6. 歌舞戲說。

7. 參軍戲說。

趙氏又在其第一章第三節〈戲劇淵源說（宋金）〉中舉出：

1. 歌舞伎藝論。

2. 扮演伎藝論。

3. 說唱伎藝論。

合計趙氏之七說三論，對於戲劇的淵源就有十種看法，而趙氏並無自己的主張。

徐氏在其第一章〈論中國古代戲劇產生的歷史綜合性〉第一節〈中國古代戲劇起源諸說〉中有下列綱目：

1. 是否起源於原始宗教。

2. 是否起源於歌舞。

3. 是否起源於傀儡戲。

4. 是否起源於詩詞。

5. 是否起源於倡優。

6. 是否起源於性崇拜。

7. 是否由國外輸入。

徐氏對這七個問題的答案都是否定的，他的主張是中國古代戲劇的起因是多元性的，其起源是歷時性和歷史綜合性的。其說亦與著者近似，詳下文。

三、著者對戲曲源生之看法

(一)學者立論基礎的五種類型

上面所敘述的古今諸家對於戲曲起源的說法，如就其立論基準作統合整理，則有以下五種類型：

甲、**就構成戲曲元素而立論者**

(1)歌舞說：

劉師培〈舞法起於祀神考〉、王國維《宋元戲曲考》、許之衡《戲曲史》、吳梅《中國戲曲概論》、青木正兒《中國近世戲曲史》、盧前《中國戲曲概論》、徐慕雲《中國戲劇史》、董每戡《中國戲劇簡史》、周貽白《中國戲劇史》、張覓〈中國戲曲晚成的原因及其歌舞化的歷史規定〉❸、張庚與郭漢城《中國戲曲通史》、鄧濤與劉

立文《中國古代戲劇文學史》㉞、羅曉帆《中國戲曲演義》㉟、吳新雷《中國戲曲史論》、陳多與謝明〈先秦古劇考略〉。

(2)樂舞說：

王陽明《傳習錄》（上古樂舞）㊱、納蘭容若《淥水亭雜識》（宮廷樂舞）㊲。

(3)巫覡說：

王逸《楚辭章句》、朱熹《詩集傳》、楊慎《升庵集》、王國維《宋元戲曲考》、鮑文鋒〈古代戲曲民俗與中國戲劇的淵源〉㊳。

(4)俳優說：

高承《事物紀原》、楊維禎《東維子文集·優戲錄序》、楊慎《升庵集》、胡應麟《莊嶽委談》、錢謙益《有

㉝ 張覓：〈中國戲曲晚成的原因及其歌舞化的歷史規定〉，《劇作家》一九八九年第五期，頁七三—七九。

㉞ 鄧濤、劉立文：《中國古代戲劇文學史》（北京：北京廣播學院出版社，一九九四年）。

㉟ 羅曉帆：《中國戲曲演義》（上海：上海文藝出版社，一九九五年）。

㊱ 〔明〕王陽明《傳習錄·門人黃省曾錄》：先生曰：「古樂不作久矣…今之戲子，尚與古樂意思相近。」未達，請問。先生曰：「『韶』之九成，便是舜的一本戲子；『武』之九變，便是武王的一本戲子。聖人一生實事，俱播在樂中，所以有德者聞之，便知他盡善、盡美與盡美未盡善處。若後世作樂，只是做些詞調，於民俗風化絕無關涉，何以化民善俗！今要民俗反樸還淳，取今之戲子，將妖淫詞調俱去了，只取忠臣、孝子故事，使愚俗百姓人人易曉，無意中感激他良知起來，卻於風化有益；然後古樂漸次可復矣。」

㊲ 納蘭容若《淥水亭雜識》：「梁時大雲之樂，作一者翁演述西域神仙變化之事，優伶實始於此。」

㊳ 鮑文鋒〈古代戲曲民俗與中國戲劇的淵源〉，《戲劇戲曲研究》一九九四年九期，頁三八—四三。

學集》、吳國欽《中國戲曲史漫話》❸、張庚與郭漢城《中國戲曲通史》、孔瑾〈論中國戲曲形成的新源起〉❹、

鄧濤與劉立文《中國古代戲劇文學史》、羅曉帆《中國戲曲演義》、吳新雷《中國戲曲史論》。

　　⑸講唱說：

胡應麟《莊嶽委談》、毛奇齡《西河詞話》、任光偉、黃天驥。

　　⑹詞變說：

王世貞《曲藻》、沈寵綏《度曲須知》、王驥德《曲律》、臧晉叔〈元曲選序二〉、李玉〈南音三籟序〉、黃

宗羲〈胡子藏院本序〉、愛蓮道人《鴛鴦縧記》序〉、于若瀛《陽春奏》序〉、閔光瑜《邯鄲夢記》小引〉、

尤侗《倚聲詞話》序〉。

　　⑺多元綜合說：

周貽白《中國戲劇的起源和發展》❶、李剛〈試論我國戲曲藝術綜合性的特點及其規律〉❷、任光偉〈北

宋目蓮戲辨析〉❸、許祥麟與陸廣訓合著《大綜合舞臺藝術的奧妙——中國戲曲探勝》第一章《中國戲曲的起

源與形成》❹、黃竹三與景李虎〈試論戲曲產生發展的多元性〉、夏寫時〈論國人戲劇意識的萌生與戲劇觀的形

❸　吳國欽：《中國戲曲史漫話》（上海：上海文藝出版社，一九八〇年）。

❹　孔瑾：〈論中國戲曲形成的新源起〉，《戲劇》一九九三年第二期，頁五七－六七。

❶　周貽白：《中國戲劇的起源和發展》，《戲劇論叢》一九五七年第一輯。

❷　李剛：〈試論我國戲曲藝術綜合性的特點及其規律〉，《戲曲研究》一九八五年第二期。

❸　任光偉：〈北宋目蓮戲辨析〉，《藝品》一九八八年第二輯。

❹　許祥麟、陸廣訓：《大綜合舞臺藝術的奧妙——中國戲曲探勝》（北京：高等教育出版社，一九九〇年）。

成〉、鮑文鋒〈古代戲曲民俗與中國戲劇的淵源〉⑮、周育德《中國戲曲文化》、鄭傳寅《中國戲曲文化概論》、徐振貴《中國古代戲劇統論》、么書儀、劉輝、黃強、翁敏華等著《中國戲曲》⑯。

乙、就孕育之場所而立論者

(1)宗教祭祀說：蘇軾《東坡志林》、董康〈曲海總目提要序〉、曲六乙〈宗教祭祀儀式：戲劇發生學的意義〉、麻國鈞〈中國戲劇的發生〉、龍彼得〈中國戲劇源於宗教儀典考〉⑰、康保成〈戲曲起源與中國文化特質〉、陸潤棠〈中西戲劇的起源比較〉、廖奔、周安華、諏訪春雄。此謂戲曲源生於宗教祭祀之場合。

(2)百戲說：祝肇年與彭隆興〈百戲是形成中國戲曲的搖籃〉⑱、吳國欽《中國戲曲史漫話》。此謂戲曲源生於百戲競技之場合。

丙、就戲曲功能而立論者

(1)娛樂說：高承《事物紀原》、焦循《劇說》。

(2)遊戲說：石泓、斯拉吉丁。

(3)勞動說：尚久驥。

丁、就形式的傳承而立論者

(1)外來說：許地山〈梵劇體例及其在漢劇上底點點滴滴〉⑲、鄭振鐸《插圖本中國文學史》、黎薔、吳雲

⑮　鮑文鋒：〈古代戲曲民俗與中國戲劇的淵源〉，《戲劇戲曲研究》一九九四年九月。

⑯　翁敏華等著：《中國戲曲》（上海：上海古籍出版社，一九九六年）。

⑰　龍彼得著，王秋桂、蘇友貞譯：〈中國戲劇源於宗教儀典考〉，《中外文學》第八四期。

⑱　祝肇年、彭隆興：〈百戲是形成中國戲曲的搖籃〉，《戲劇學習》一九七九年三期。

龍、多魯坤、王賽音、霍旭初、李肖冰。

戊、就藝術之模倣而立論者

(1)肖人說：焦循《劇說》。

(2)傀儡影戲說：孫楷第《傀儡戲考源》。

此外，徐振貴《中國古代戲劇統論》中舉翁敏華〈戲劇發生學二題〉❺一文謂「源於性崇拜」，實者翁氏文中謂「在被視作戲劇源頭的遠古祭祀和民間活動中，許多伴隨著、滲透著性崇拜意味，有的本身就以性崇拜為主要內容。」已經明指其以「遠古祭祀」為戲劇源頭，而性崇拜不過是指其內容，未知何故徐氏判讀翁氏以「性崇拜」為戲曲之源頭。

可見歷來學者對於「戲曲起源」這個論題之探討，起碼有五個不同的立論基準，若此，焉能不異說紛紜，難趨一致。

以構成元素為立論基準，其持單一元素者，忽略戲曲本身為多元素的有機體，所以無論持歌舞者、樂舞者、巫覡者、俳優者、講唱者、詞變者，莫不有如瞎子摸象，至多僅得一偏，未窺全體。其持多元綜合者，雖得其旨，但尚未慮及實由某一二元素為主體，再逐一汲取其他元素而綜合的實際源生情況。

就孕育場所而立論者，有如說光靠女性子宮就可以生出「人」來。所以其持宗教祭祀說者，至多只能說戲曲和構成戲曲的元素在這種場合裡呈現，或在這種場合裡各元素逐次得到綜合的機會而產生戲曲，不能說宗教祭祀本身就能產生戲曲，這就好像女性的子宮本身不能生出「人」一樣，但只要雄性的精子和母性的卵子在

❹ 許地山：〈梵劇體例及其在漢劇上底點點滴滴〉，《小說月報》第十七卷號外（一九二七年），頁一六一二八。

❺ 翁敏華：〈戲劇發生學二題〉，《戲劇藝術》一九九二年第一期。

子宮裡結合，就有可能在此孕育出人的雛型「嬰兒」來。同樣的道理，其持百戲說者，百戲自有其「百藝競陳」的場合，在這種場合裡，其構成戲曲的諸元素，有可能以其一二為主要而逐次汲取其他元素而產生戲曲，但也不能說「百藝競陳」的場合本身就可以產生戲曲。

至於其就戲曲功能而立論者，無論娛樂、遊戲、勞動，最多止能說那是促成戲曲產生的動力之一，而不能說這種動力就足以產生戲曲。其就形式的傳承而立論者，也不能僅憑某些相似的現象就斷定中國戲曲來自印度梵劇，這就好像老虎和人都會飲食，但人類的祖先絕不會是老虎一樣。其就藝術之模倣而立論者，最多也只是向傀儡影戲或真人學習動作舉止作為表演之憑依而已，其距離戲曲尚遠，更無由從中產生戲曲。

(二)著者立論的基礎和長江大河說

那麼戲曲是如何源生的呢？

對於這個問題，要先有以下幾點基本認識。

其一，凡合乎「演員合歌舞以代言演故事」之命義者，即為「小戲」，即為戲曲之「雛型」，亦即為戲曲這個藝術有機體的「源頭」。周貽白《中國戲劇的起源和發展》稱之為「起點」。

其二，「小戲」的成立，必以一二元素為主要，由此再結合或吸納其他元素而形成合乎上述命義之藝術有機體。

其三，形成「小戲」之主要元素可以因時因地而不同，因此「小戲」可以多元生發，可以異時而生，可以異地而起，其藝術之特色亦因之而有別。

其四，如果要論斷中國戲曲之「源頭」始於何時，止能姑以文獻首見而合乎「小戲」命義者為依據。

著者於一九八二年發表一篇〈中國古典戲劇的形成〉，有這樣的話語：

中國古典戲劇的源流有如長江大河，濫觴雖微，而涵容力極強，隨著時空的展延，流經之地，必匯聚眾流，以成浩蕩之勢。如果我們試取吳淞口的一瓢長江之水而飲，則這一瓢之水，事實上已含青海巴顏喀拉山南麓之水，西康金沙江之水，四川岷江、沱江、嘉陵江之水，湖南湘江洞庭之水，湖北漢水，江西贛江、鄱陽之水……，但是它們融合起來的滋味，只是長江之水。也就是說，巴顏喀拉山南麓以下之諸水，事實上並非長江支流，而是長江的許多源流。明白了這個道理，那麼中國古典戲劇的源流就非單純的了。[51]

為此，著者再比照吳淞口的長江之水為例，給已經發展完成的「中國古典戲劇」下一定義，這個定義即上文所舉的「大戲」，所云的「綜合文學和藝術」就有如長江的吳淞口之水，其故事、詩歌、音樂、舞蹈、雜技、講唱文學、演員充任腳色妝扮人物、代言體、狹隘劇場等九個構成元素，就有如巴顏喀拉山南麓以下諸水。如此說來，中國古典戲劇的形成，事實上是這九個元素的逐次結合了。當然，這裡的所謂「逐次」，並非按照上面所舉的秩序。[52]

[51] 該文原載《中國國學》第十期（一九八二年九月），頁一六三—一八一，後收入拙著：《詩歌與戲曲》，引文見頁八〇。

[52] 又收入李肖冰等編：《中國戲劇起源》（上海：知識出版社，一九九〇年），頁三一—二三。今已知長江之源為沱沱河。一九九三年九月馬也：《戲劇人類學論稿》於其第二編第二章〈發生論作為方法論〉亦舉長江為例，與著者近似。又《戲劇戲曲研究》一九九四年六月號，頁一七一—二三，王勝華：〈戲劇起源的新視點〉也提出「三個源頭」的看法，所謂三個源頭即：巫覡、歌舞、梵戲。又《戲劇戲曲研究》一九九七年八月號，頁八一—九六，黃仕忠：〈戲曲起源、形成若干問題再探討〉，於起源與形成之觀念亦舉大江為喻。

結語

而如上文所云，「戲劇」之命義，較諸「小戲」之為「演員合歌舞以代言演故事」而言，只是「演員演故事」，則其源生必較「小戲」為古老。有了這樣的觀念，以下擬就先秦至唐代文獻中考述其與「戲劇」、「戲曲小戲」有關的劇目跡象，從而觀照說明中國戲劇、戲曲在宋金南曲戲文和北曲雜劇成立為「大戲」之前，「戲劇」和「戲曲小戲」源生的情況。

第壹章　先秦至唐代戲劇與戲曲小戲之淵源及其劇目考述

引言

在先秦文獻中，上述構成戲劇、戲曲諸因素，是如何逐次結合的呢？首先是歌舞、歌樂的結合，或妝扮、雜技的結合；其次是歌樂和妝扮的結合；然後用以演故事，終於出以代言體。其中方相氏之「驅儺」和《大武》之樂，應屬「戲劇」，《九歌》應屬戲曲雛型之小戲群。茲論證如下：

一、先秦之戲劇和戲曲小戲劇目

《呂氏春秋》卷五《仲夏記·古樂》云：

昔葛天氏之樂：三人操牛尾，投足以歌八闋。❶

這是初民狩獵之歌舞，亦即後世所謂之「踏謠」，可以想像土風舞與原始歌謠結合的樣子❷：眾人因獵獲野牛割

取其尾而執之，踏步歡呼，反覆歌舞。

又《周禮·春官宗伯下·大司樂》有「以樂舞教國子舞〈雲門〉、〈大卷〉、〈大咸〉、〈大韶〉、〈大夏〉、〈大濩〉、〈大武〉。」❸可見其「樂舞」合用。又云：

乃奏黃鐘，歌大呂，舞〈雲門〉，以祀天神。乃奏大簇，歌應鐘，舞〈咸池〉，以祭地示。乃奏姑洗，歌南呂，舞〈大韶〉，以祀四望。乃奏蕤賓，歌函鐘，舞〈大夏〉，以祭山川。乃奏夷則，歌小呂，舞〈大濩〉，以享先妣。乃奏無射，歌夾鐘，舞〈大武〉，以享先祖。凡六樂者，文之以五聲，播之以八音。❹

又《周禮·春官宗伯下·小師》：「掌教鼓鼗柷敔塤簫管弦歌。」❺

由「其奏」可見其八音之器樂，由「其歌」可見其五聲之歌唱，由「其舞」可見其舞蹈之容止。所以《周禮》用以祭享天神、地示、四望、山川、先妣、先祖的所謂「六樂」是合歌舞樂而用之的。

❶〔秦〕呂不韋：《呂氏春秋》，收入《聚珍仿宋四部備要》子部第三六五冊（臺北：中華書局，一九六五年據畢氏靈巖山館校本刊印），頁八。

❷葛天氏是傳說中的遠古帝王。《呂氏春秋》所載八闋為：一曰〈載民〉，用以歌誦始祖；二曰〈玄鳥〉，用以迎接燕子；三曰〈遂草木〉，用以祈求田地不生草木；四曰〈奮五穀〉，用以祝禱五穀豐登；五曰〈敬天常〉，用以表示敬天；六曰〈建帝功〉，用以歌頌帝王；七曰〈依地德〉，用以歌頌大地之恩德；八曰〈總禽獸〉，用以歌頌掌控百禽百獸。按此八闋之名義內涵，當是後儒附會，原始歌舞必不如此複雜。《呂氏春秋》，頁八。

❸〔漢〕鄭玄：《周禮鄭注》（臺北：中華書局，一九六五年），頁五。

❹同前註，頁六。

❺同前註，頁八。

❻同前註，頁九。

皆可見其歌樂之結合。

(一)儺儀戲劇：蜡祭與方相氏驅儺

歌舞、歌樂或歌舞樂結合之後，其表演時會有故事性質者，則進而為戲劇。先秦有蜡祭，《禮記‧郊特性》云：

> 天子大蜡八，伊耆氏始為蜡。蜡也者，索也。歲十二月，合聚萬物而索饗之也。蜡之祭也，主先嗇而祭司嗇也；祭百種以報嗇也；饗農及郵表畷、禽獸，仁之至、義之盡也。古之君子使之必報之：迎貓，為其食田鼠也；迎虎，為其食田豕也；迎而祭之也。祭坊與水庸，事也；曰：「土返其宅，水歸其壑；昆蟲毋作，草木歸其澤。」❼

「蜡」是天子為了酬謝與農事有關的八位神靈而舉行的祭祀。八位神靈是：先嗇（如神農氏）、司嗇（如后稷）、農（田畯）、郵表畷（田畯於井間所舍之處）、貓、虎、坊（所以畜水所以障水）、水庸（所以泄水亦所以受水）。祭祀這八位神靈誠如蘇軾《東坡志林》卷二所言是在行「戲禮」，東坡云：

> 八蜡，三代之戲禮也。歲終聚戲，此人情之所不免也。因附以禮義，亦曰：不徒戲而已矣，祭必有尸。……。今蜡謂之「祭」，蓋有尸也。貓虎之尸，誰當為之？置鹿與女，誰當為之？非倡優而誰？❽

但據《周禮‧春官‧宗伯》，掌祭祀者應為巫覡而非如東坡所云之倡優。

這種蜡既是行「戲禮」，從中亦可看出有妝扮、有口白（「土返其宅」等祝詞），有儀式動作；到了春秋時

❼ 〔漢〕鄭玄：《禮記鄭注》（臺北：中華書局，一九六五年），頁七。

❽ 〔宋〕蘇軾：《東坡志林》（北京：中華書局，一九八一年），卷二，頁二六。

代，其場面很盛大。明何孟春注《孔子家語》卷之六《觀鄉射第二十八》云：

子貢觀於蜡。孔子曰：「賜也，樂乎？」對曰：「一國之人皆若狂，賜未知其為樂也。」孔子曰：「百

日之勞，一日之樂，一日之澤。非爾所知也。」❾

像這樣能使「一國之人皆若狂」的蜡祭活動，其娛人娛神的雜技或戲劇成分必然更多更盛大。雖然今本《家語》

為曹魏王肅所纂，但畢竟根據先秦典籍，其說亦應可據。

而近年成為顯學的「儺」，果然有成為「儺儀戲劇」的跡象。「儺」是古代的一種風俗，迎神以驅逐疫鬼。

儺禮一年數次，大儺在臘日前舉行。有儺舞，舞者頭戴面具，手執戈盾斧劍等兵器，作驅逐撲打鬼怪之狀；有

儺聲，為驅逐疫鬼時的呼號之聲。《論語‧鄉黨》云：

鄉人儺，朝服而立於阼階。❿

《呂氏春秋‧季冬紀》云：

命有司大儺，旁磔，出土牛，以送寒氣。⓫

均可見儺為古禮古俗。因為《事物紀原》有云：「周官歲終命方相氏率百隸索室驅疫以逐之，則驅儺之始

也。」⓬所以一般認為「方相氏」是驅儺的主腳。《周禮‧夏官‧司馬》云：

❾〔明〕何孟春註：《孔子家語》，收入《四庫全書存目叢書》子部一（臺南：莊嚴文化事業有限公司，一九九五年據中

國歷史博物館藏明正德一六年刻本影印），頁五二。

❿〔宋〕朱熹：《四書章句集注》（臺北：長安出版社，一九九一年），頁一二一。

⓫〔秦〕呂不韋：《呂氏春秋》，頁二一。

⓬〔宋〕高承：《事物紀原》，《文淵閣四庫全書》第九二〇冊（臺北：臺灣商務印書館，一九七九年），頁二二七。

方相氏掌蒙熊皮，黃金四目，玄衣朱裳，執戈揚盾，帥百隸而時難，以索室敺疫。大喪先匶（柩），及墓，入壙，以戈擊四隅，敺方良。⑬

可見方相氏的扮相是：身上蒙著熊皮，頭戴有四個眼睛的黃銅面具，穿著黑色的上衣，繫著紅色的裙子，手中舞動著干戈。他的任務有二：其一為四季裡率領成百的部屬逐屋逐室的驅逐疫鬼；其二在喪禮中，導引棺槨前進，到了墓地和棺木入壙時，用戈擊其四周，逐除其中的罔兩土木之怪。

方相氏顯然有扮飾，其驅疫的過程已具簡單的情節，已具「演故事」的條件，可以算是「戲劇」。⑭

(二)〈大武〉之樂

然而在先秦典籍中，最能證實為「戲劇」的，則為〈大武〉之樂。

在商周之際，已有手執雉翟而舞的「文舞」和手執干戈而舞的「武舞」。如歌頌舜能繼堯之治使天下安和樂利的「韶舞」便是文舞；而《史記·樂書》中所記載的「大武」之樂，便是武舞。〈樂書〉云：

賓牟賈侍坐於孔子，孔子與之言，及樂，曰：「夫武之備戒之已久，何也?」答曰：「病不得其眾也。」「永歎之，淫液之，何也?」答曰：「恐不逮事也。」「發揚蹈厲之已蚤，何也?」答曰：「及時事也。」「武坐致右憲左，何也?」答曰：「非武坐也。」「聲淫及商，何也?」答曰：「非武音也。」子

⑬ 〔漢〕鄭玄：《周禮鄭注》，頁七。

⑭ 陳多：《劇史新說·古儺略考》（臺北：學海出版社，一九九四年），頁三三一—五十。陳氏有云：「方相即是蚩尤，諸多惡鬼和神荼、鬱壘等又是蚩尤政治、戰鬥生涯中的敵或友。所以我更相信儺祭中驅疫逐鬼的內容是以黃、蚩之爭為原型作出的變形反映。(頁四七)」可備一說。

日：「若非武音，則何音也？」答曰：「有司失其傳也。如非有司失其傳，則武王之志荒矣。」子曰：「唯，丘之聞諸萇弘，亦若吾子之言是也。」賓牟賈起，免席而請曰：「夫武之備戒之已久，則既聞命矣，敢問遲之遲而又久，何也？」子曰：「居，吾語汝。夫樂者，『象』成者也：總干而山立，武王之事也。發揚蹈厲，太公之志也。武亂皆坐，周召之治也。且夫武，始而北出，再成而滅商，三成而南，四成而南國是疆，五成而分陝，周公左、召公右，六成復綴，以崇天子，夾振之而四伐，盛振威於中國也。」

分夾而進，事蚤濟也。久立於綴，以待諸侯之至也。」⑮

「大武」之樂，據說是周公攝政六年之時，在宗廟演奏，以象武王伐紂之事。從記載裡，可見它不再是初民祭祀時所操的自然韻律之舞。賓牟賈和孔子對於這支「大武」之樂所作的解釋，都極富象徵的意義。譬如樂舞中何以有「永歎」、「淫液」的歌聲，賓牟賈的解釋是：武王的軍士們希望趕緊起兵伐紂，恐怕稍遲就失去良機，所以發出這樣的聲音。對於舞者「總干而山立」、「發揚蹈厲」的動作，孔子的解釋是：舞者持著干盾，如山而立，穩然不動，那是象徵武王伐紂，軍容威嚴，以待諸侯之至；舞者舉起衣袂，頓足蹈地，面有怒容，那是象徵姜太公助武王伐紂，奮發威勇，希望速成翦商之志。表演「大武」的隊舞，顯然是合「歌舞樂」一起表演的，也就是三振」是兩人拿著鈴鐸為舞隊按節奏的意思。其中「成」是樂章的意思，六成，則有六個樂章；「夾者之間是密切結合而相應的。舞蹈的內容雖然尚不能明白的來敘述故事，以致孔子和賓牟賈所感受的意見頗為相左，但其以動作象徵故事，則是很顯然的。因此，我們可以說，周初中國的歌舞樂已經合而為一，且具有象徵的意義。而這「象徵的意義」實為表達「武王伐紂」的故事，所以已具「戲劇」的意義。⑯

⑮ 〔漢〕司馬遷：《史記》（北京：中華書局，一九九七年）卷二四，〈樂書第二〉，頁一二二六—一二二九。

⑯ 陳多：《劇史新說》（臺北：學海出版社，一九八三年），以〈大武〉為古歌舞劇，並分北征、滅商、慶成、綏萬邦、告

如果《大武》之樂因為有《史記・樂書》的記載而可以斷為已屬「戲劇」，那麼《周禮》六樂中的其他五樂

〈雲門〉、〈大卷〉、〈大咸〉、〈大磬〉、〈大夏〉、〈大濩〉也可能連類相及同屬一系列的「戲劇」也說不定。

而《大武》的年代在周初（西元前一一一一），較諸希臘戲劇⑰還早五百年，只是其「成熟度」，或尚未能

與希臘戲劇相提並論而已。

其次《史記・滑稽列傳》所記載的「優孟衣冠」，說楚樂人優孟扮成故楚令尹孫叔敖的樣子，藉歌舞來諷諫

楚莊王，莊王乃召孫叔敖子，封之寢丘四百戶。古優的職務是以歌舞娛樂人主，而往往於滑稽詼諧中寓諷諫之

義。「優孟衣冠」可以說是啟俳優妝扮之端，只是他載歌載舞之際，還是就本人口吻來述說的，並非代作孫叔敖

之言，也就是敘述的方法尚非是「代言體」。而且優孟只在模擬孫叔敖的言談舉止，並非演故事，他與楚莊王的

對答也沒有演故事的情味，所以「優孟衣冠」最多只能說是「化裝歌舞」，不能說是「戲劇」。⑱

（三）戲曲小戲群《九歌》

而若謂先秦文獻，可以合戲曲雛型小戲之命義「演員合歌舞以代言體演故事者」，則為《九歌》。著者考察

《九歌》，則〈東皇太一〉、〈雲中君〉、〈少司命〉、〈河伯〉等四篇皆以巫代言歌舞；〈湘君〉、〈湘夫人〉、〈大司

命〉、〈東君〉、〈山鬼〉、〈國殤〉等六篇皆以巫觀代言對口歌舞。《九歌》所祭之神鬼，如所祭者為男性，則由觀

扮尸而以巫祭之；如為女性，則由巫扮尸而以觀祭之。《九歌》諸神鬼，只有〈湘夫人〉和〈山鬼〉屬女性。茲

⑰ 學者認為希臘悲劇成於西元前五三四年，喜劇成於西元前五〇一年。見〈先秦古劇考略〉，頁六一。

⑱ 陳多：《劇史新說・先秦古劇考略》，舉「優孟衣冠」，認為優孟和莊王都在演戲，頁八八—九三。

以《山鬼》為例並就其口吻分析如下：

(公子唱) 若有人兮山之阿，被薜荔兮帶女羅。既含睇兮又宜笑，子慕予兮善窈窕。

(山鬼唱) 乘赤豹兮從文狸，辛夷車兮結桂旗。被石蘭兮帶杜衡，折芳馨兮遺所思。余處幽篁兮終不見天，路險難兮獨後來。

(山鬼唱) 表獨立兮山之上，雲容容兮而在下。杳冥冥兮羌晝晦，東風飄兮神靈雨。留靈脩兮憺忘歸，歲既晏兮孰華予？

(山鬼唱) 采三秀兮於山間，石磊磊兮葛蔓蔓。怨公子兮悵忘歸，君思我兮不得閒。

(公子唱) 山中人兮芳杜若，飲石泉兮陰松柏。君思我兮然疑作。

(山鬼唱) 雷填填兮雨冥冥，猿啾啾兮狖夜鳴。風颯颯兮木蕭蕭，思公子兮徒離憂。⑲

把《九歌》當作戲劇，早有人說過。王國維《宋元戲曲考‧上古至五代之劇》認為與《九歌》相關的巫覡，「或偃蹇以象神，或婆娑以樂神，蓋後世戲劇之萌芽，已有存焉者矣！」⑳聞一多《神話與詩‧九歌古歌舞劇懸解》分析詮釋《九歌》的結構，把它當作和今日歌舞劇相類似的作品，㉑郭沫若《屈原賦今譯‧九歌解題》雖然不太同意聞氏之說，但也承認其中的《湘君》、《湘夫人》是「戲劇式的寫法」，㉒陳多、謝明合著的《先秦古劇考

⑲〔漢〕王逸：《楚辭章句》(臺北：藝文印書館，一九八六年)，頁一三五—一四○。

⑳王國維：《宋元戲曲考》，收入《王國維戲曲論文集》，頁七。

㉑聞一多：《神話與詩》，頁三○五—三三四。

㉒郭沫若：《屈原賦今譯》(北京：人民文學出版社，一九五三年)，頁三七—三八。郭氏謂：「《東皇太一》、《禮魂》這兩首，聞一多認為是序曲和終曲，其他九首，是原始歌劇，都是表演來祭東皇太一的。說法很新穎，但他對於歌辭唱法

略》更說：「我們覺得如果把《九歌》當成詩而不是當成劇本來讀，恐怕是困難的。《九歌》作為劇本，聞書已作精透形象的舉例，大家可以參考。」❷❸林河〈九歌與沅湘的儺〉一文，認為「《九歌》是古儺發展到高級階段的產物，而《九歌》則是儺戲見於史籍的最早記載。」❷❹其說可取。著者雖然未及將《九歌》作全面分析，即單就《山鬼》的解讀也與聞氏頗不相同；但認為起碼就《山鬼》而言，應當可以看出已屬「小戲」的模式。

由《九歌‧山鬼》既已知其歌舞樂的結合，又由「子慕予」、「余處幽篁」、「孰華予」、「君思我」等語，可見此篇為極明顯之代言體，則「巫」必扮「山鬼」，「覡」必扮「公子」對歌對舞。如果現代的《王小趕腳》（山東五音戲）、《王三姐思夫》（東北二人轉）、《小放牛》（河北梆子）、《桃花過渡》（臺灣車鼓戲）等是被學者公認的「小戲」，那麼「山鬼」應當也當之無愧。因為它們的故事性儘管薄弱，但畢竟在「演故事」，而這也是小戲的「特質」之一。就《山鬼》而言，人間的公子和深山中的女鬼彼此相傾相慕，可望而不可即，思情繾綣，相約會而不能會合，終於懷憂而別的情景，豈不也具有情人相慕欲約會而不得會合，終於惆悵各自歸的「情節」，而其對歌對舞，豈不也充分顯現「二小戲」的模式？也就是說，《山鬼》實質上已是具備「演員合歌舞樂以代言演故事」的「戲曲」條件，由於其情節簡單，歌舞樂的藝術尚屬鄉土巫術，所以止能稱為「小戲」；而這樣的「小戲」是以「巫覡妝扮歌舞」為主要元素運用代言演故事，在原始宗教的祭祀場合孕育而形成，又以其合諸小戲十篇演於沅湘之野，故可稱之為「小戲群」。❷❺而若謂《九歌》之歌詞文雅，不符歌舞小戲質樸無華的特

❷❸　林河：《九歌》與沅湘的儺〉，《中華戲曲》第一二輯（一九九二年三月），頁二四七─二六二。
❷❹　陳多、謝明：〈先秦古劇考略〉，《劇史新說》，頁一〇〇。
❷❺　《九歌》其他篇章是否也可以如同《山鬼》視之為小戲，請俟之他日，作詳密之考述。

質的推想，卻很難同意。

質，則應是經過如屈原之文人潤飾或重新創作的結果。這樣的結果也使《九歌》在文學藝術上大大的提升，只是其故事情節尚屬簡單，未能臻於「大戲」耳。

二、兩漢魏晉南北朝之戲劇和戲曲小戲劇目

兩漢魏晉南北朝的表演藝術，西漢總稱為「角觝戲」，東漢以下或俗稱或別稱「百戲」。在角觝百戲中，自然隱藏有戲劇和戲曲的跡象或劇目。

(一)西漢「角觝戲」中之《東海黃公》、《總會仙倡》、《烏獲扛鼎》與《巴俞舞》

先說「角觝戲」。《史記·李斯傳》云：

是時二世在甘泉，方作觳抵優俳之觀，李斯不得見。[26]

而何以名「角觳戲」？《史記集解》云：

應劭曰：「戰國之時，稍增講武之禮，以為戲樂，用相夸示，而秦更名曰角抵。角者，角材也。抵者，相抵觸也。」

文穎曰：「案：秦名此樂為角抵，兩兩相當，角力，角伎藝射御，故曰角抵也。」騶案：觳抵即角抵也。[27]

[26] 〔漢〕司馬遷：《史記》，頁二五五九。

[27] 〔漢〕司馬遷：《史記》，頁二五五九。

南朝梁任昉《述異記》卷上云：

秦漢間，說蚩尤氏，耳鬢如劍戟，頭有角，與軒轅鬥，以角觝人，人不能向。今冀州有樂名「蚩尤戲」。其民兩兩三三，頭戴牛角而相觝，漢造角觝戲，蓋其遺製也。❷⑧

可見「蚩尤戲」是漢「角觝戲」的先河。《漢書·刑法志》云：

春秋之後，滅弱吞小，並為戰國，稍增講武之禮，以為戲樂，用相夸視。而秦更名角觝，先王之禮沒於淫樂中矣。❷⑨

則「蚩尤戲」蓋源於戰國，而更名為「角觝」始於秦。抵、觝、觳相通，故「角觝」亦可作「角觝」與「角觳」。按《史記·五帝本紀》謂黃帝「與蚩尤戰於涿鹿之野，遂禽殺蚩尤。」❸⓪ 其地即屬冀州。如果「蚩尤戲」以此為內容，則已由「雜技」進為「戲劇」矣。

角觝戲在漢武帝時很盛行。《史記·大宛列傳》云：

漢使至安息，……漢使還，而後發使隨漢使來觀漢廣大，以大鳥卵及黎軒善眩人，獻於漢。……是時上方數巡狩海上，乃悉從外國客，……於是大觳抵，出奇戲諸怪物，多聚觀者，行賞賜，酒池肉林，令外國客徧觀各倉庫府藏之積，見漢之廣大，傾駭之。及加其眩者之工，而觳抵奇戲歲增變，甚盛益興，自此始。❸①

❷⑧〔梁〕任昉：《述異記》，收入嚴一萍選輯：《原刻影印百部叢書集成》（臺北：藝文印書館，一九六七年據《龍威秘書》本影印），頁二一。

❷⑨〔漢〕班固：《漢書》（北京：中華書局，一九九七年），頁一〇八五。

❸⓪〔漢〕司馬遷：《史記》，頁三。

❸①〔漢〕司馬遷：《史記》，頁三。

「戲抵」即「角抵」。又《漢書·武帝紀》云：

（元封）三年春，作角抵戲，三百里內皆來觀。㉜

而東漢張衡《西京賦》更有一段描寫漢武帝在長安平樂觀賞看角觝戲「廣場奏技、百藝競陳」的情況。《西京賦》云：

大駕幸乎平樂，張甲乙而襲翠被。攢珍寶之玩好，紛瑰麗以奢靡。臨迴望之廣場，程角觝之妙戲：烏獲扛鼎，都盧尋橦，衝狹燕濯，胸突銛鋒；跳丸劍之揮霍，走索上而相逢。華嶽峨峨，岡巒參差，神木靈草，朱實離離。總會仙倡：戲豹舞羆，白虎鼓瑟，蒼龍吹箎；女娥坐而長歌，聲清暢而蜲蛇；洪崖立而指麾，被毛羽之襳襹。度曲未終，雲起雪飛，初若飄飄，後遂霏霏。複陸重閣，轉石成雷，霹靂激而增響，磅礚象乎天威。巨獸百尋，是為曼延，神山崔嵬，欻從背見。熊虎升而拏攫，猨狖超而高援。怪獸陸梁，大雀跠跠。白象行孕，垂鼻轔囷。海鱗變而成龍，狀蜿蜿以蝹蝹。舍利颬颬，化為仙車，驪馬四鹿，芝蓋九葩。蟾蜍與龜，水人弄蛇。奇幻儵忽，易貌分形，吞刀吐火，雲霧杳冥；畫地成川，流渭通涇。東海黃公，赤刀粵祝，冀厭白虎，卒不能救；挾邪作蠱，於是不售。爾乃建戲車，樹修旃，倅僮程材，上下翩翻，突倒投而跟絓，譬隕絕而復聯。百馬同轡，騁足並馳。橦末之伎，態不可彌。彎弓射乎西羌，又顧發乎鮮卑。於是眾變盡，心醒醉，盤樂極，悵懷萃。㉝

其中從「烏獲扛鼎」至「又顧發乎鮮卑」，都是御前獻藝的「角觝戲」內容。因為角觝是取角技為義，亦即「技

㉛〔漢〕司馬遷：《史記》，頁三一七二—三一七三。
㉜〔漢〕班固：《漢書》，頁一九四。
㉝〔漢〕張衡：〈西京賦〉，收入〔梁〕蕭統：《文選》（臺北：五南書局，一九九一年），頁四九一—五一。

「藝競賽」，故所包頗廣。其中含有角力特技、化妝歌舞、假面弄獸、武術表演，而最可注意的是「東海黃公」，已具敷演故事之性質。《西京賦》云：「東海黃公，赤刀粵祝，冀厭白虎，卒不能救，挾邪作蠱，於是不售。」薛綜注云：「東海能赤刀禹步，以越人祝法厭虎，號黃公。」㉞則此東海黃公通法術，能制服白虎。薛注所云：「禹步」，按揚雄《法言·重黎篇》云：「姒氏治水土，而巫步多禹。」李軌注云：「俗巫多效禹步。」㉟而它的「步法」，葛洪《抱朴子·仙藥》云：

禹步法：前舉左右，過左左就，右次舉右，左過右右，就左次。舉左右過，左左就右。如此三步，當滿二丈一尺，後有九跡。㊱

此「禹步」，當係傳之已久的巫術步法；其次薛注所謂「越人祝法厭虎」，按《後漢書·方術列傳》李賢注云：

《抱朴子》曰：「道士趙炳，以氣禁人，人不能起。禁虎，虎伏地，低頭閉目，便可執縛。以大釘釘柱，入尺許，以氣吹之，釘即躍出射去，如弩箭之發。」《異苑》云：「趙侯以盆盛水，吹氣作禁，魚龍立見。」越方，以氣禁咒也。㊲

這種手持赤刀、跳著禹步，善以禁咒制伏白虎的《東海黃公》故事，成為漢代百戲劇目之一。㊳《西京雜記》對於這件事的記載更加詳細：

㉞〔梁〕蕭統：《文選》，頁五一。

㉟〔漢〕揚雄：《法言》，《新編諸子集成》第二冊（臺北：世界書局，一九七二年），頁二八。

㊱〔晉〕葛洪：《抱朴子》，《新編諸子集成》第四冊，頁五二。

㊲〔劉宋〕范曄：《後漢書》（北京：中華書局，一九九七年），頁二七四二。

㊳李建民：《中國古代游藝史》（臺北：東大圖書公司，一九九三年），第四章，頁一五六—一五七。

余所知有鞠道龍，善為幻術，向余說古時事：有東海人黃公，少時為術能制蛇御虎，佩赤金刀，以絳繒束髮，立興雲霧，坐成山河。及衰老，氣力羸憊，飲酒過度，不能復行其術。秦末有白虎見於東海，黃公乃以赤刀往厭之。術既不行，遂為虎所殺。三輔人俗用以為戲，漢帝亦取以為角觝之戲焉。㊴

按《西京雜記》非西漢劉歆所著，乃晉葛洪采綴所成之書，已為學者所公認。而《東海黃公》既已見諸《西京賦》，葛洪所記又得諸舊聞，則所言大致可信。由此可見：表演時有兩個演員，老人黃公用絳繒束髮，手拿赤刀，踏著「禹步」，他的對手必須扮成虎形。他們的「搏鬥」雖然深合「角觝」之義，但已非著重以實力角勝負，而是充分表演舞蹈的趣味，其結果是黃公為白虎所殺，則已頗具故事之性質。再從《西京賦》中「赤刀粵祝」一語看來，老人必是手持赤刀，口中念念有詞，很可能有賓白或歌唱。總結起來說：《東海黃公》的表演，已具演員妝扮，合歌舞以代言演故事。這樣的形式，可以說就是戲曲的「雛型」，也就是故事和表演均屬簡單的「小戲」。㊵

張衡〈西京賦〉所記的角抵戲演出內容，《東海黃公》外，尚有《總會仙倡》、《烏獲扛鼎》，可能為戲劇或戲曲。

其《總會仙倡》之布景與內容即上文所引〈西京賦〉自「華嶽峩峩」至「磅礚象乎天威」一段。李善注：仙倡，偽作假形，謂如神也。羆豹熊虎，皆為假頭也。

㊴〔晉〕葛洪：《西京雜記》（臺北：臺灣商務印書館，一九七九年）卷三，頁十。

㊵首先提及《西京雜記》重要性的是周貽白《中國戲劇發展史》，但他對「戲劇」、「戲曲」的觀念與著者有所不同。董每戡：《說劇‧說武戲》（北京：北京人民出版社，一九八三年），謂《東海黃公》已具備故事情節、穿關、化裝、砌末等戲劇要素，見頁八六－八九。

洪涯，三皇時伎人，倡家託作之，衣毛羽之衣。

可見這分明是一場化妝表演，有歌唱有舞蹈，有變化多端的場景，也許是搬演一場神仙聚會歌舞的故事；若此，則為戲劇，甚至可能是代言的戲曲。④①

其《烏獲扛鼎》，按《史記·秦本紀》：「武王有力，好戲，力士任鄙、烏獲、孟說皆至大官，王與孟說舉鼎，絕臏。八月，武王死，族孟說。」④② 若節目內容與此有關，則《烏獲扛鼎》就算是戲劇。

像以上這樣的「角觝戲」，漢武帝時是在「平樂觀」前廣場演出的。據《長安志》卷四「上林苑」條引《關中記》說：「上林苑門十二，中有苑三十六，宮十二，觀二十五。」④③ 平樂觀即在其中。李尤〈平樂觀賦〉云：…徒觀平樂之制：鬱崔巍以離婁，赫巖巖其岑崟；紛電影以盤旰，彌平原之博敞，處金商之維陬。大廈累而鱗次，承岩嶢之翠樓，過洞房之轉闥，歷金環之華鋪。南切洛濱，北陵倉山。黽池泆泆，果林榛榛。④④

可見這個「角觝場」依山傍水，四周高台樓閣，中間廣場開闊，因此可以縱容奔馳的戲車，高聳的橦木，乃至巨獸百尋之曼延，百馬並轡之馳騖。這種大場面的演出，在漢代石刻中屢見其例證。④⑤

④① 〔梁〕蕭統編，〔唐〕李善注：《文選》，上冊，卷二，頁五十。

④② 〔漢〕司馬遷：《史記》，頁二〇九。

④③ 〔宋〕宋敏求：《長安志》，收入《四庫全書珍本》第十一集（臺北：臺灣商務印書館，一九八一年），卷四〈上林苑〉，頁一〇。

④④ 〔清〕嚴可均輯：《全後漢文》，收入《全上古三代秦漢三國六朝文》（臺北：世界書局，一九六一年），卷五十，頁二。

④⑤ 如山東諸城漢墓畫像石、河南新野之戲車圖、徐州銅山三幅百戲圖，而最為著稱者則為一九五四年出土於山東沂南北寨村的東漢百戲石刻，畫像五十四人，樂工二十七人，表演跳劍、都盧、七盤舞、建鼓、立馬、豹戲、魚戲、走索、大

另外與「角觝」直接關係者，尚有《巴俞舞》，又作《巴渝舞》。巴、渝為蜀古地名。《漢書・西域傳贊》云：

天子負黼依，襲翠被，馮玉几，而處其中。設酒池肉林，以饗四夷之客，作〈巴俞〉都盧、海中〈碭極〉。漫衍魚龍、角抵之戲以觀視之。㊻

顏師古注：「巴人，巴州人也。俞，水名，今渝州也。巴俞之人，所謂賨人也，勁銳善舞，本從高祖定三秦有功，高祖喜觀其舞，因令樂人習之，故有〈巴俞〉之樂。」㊼又《漢書・禮樂志》云：

〈巴俞〉鼓員三十六人。㊽

顏師古注：「當高祖初為漢王，得巴俞人，並趫捷善鬥，與之定三秦，滅楚，因存其武樂也。巴俞之樂，因此始也。」㊾漢司馬相如〈上林賦〉云：

巴渝宋蔡，淮南〈干遮〉，文成、顛歌，族居遞奏，金鼓迭起，鏗鎗闛鞈，洞心駭耳。㊿

《漢書・司馬相如傳》「巴渝」作「巴俞」。�51《後漢書・南蠻傳》云：

二一。

㊻〔漢〕班固：《漢書》，頁三九二八。
㊼〔漢〕班固：《漢書》，頁三九二九。
㊽〔漢〕班固：《漢書》，頁一〇七三。
㊾〔漢〕班固：《漢書》，頁一〇七四。
㊿〔梁〕蕭統：《文選》，上冊，卷八，頁二〇七。

雀、馬戲、戲車等節目。詳見諸城縣博物館、任日新：〈山東諸城漢畫像石墓〉，《文物》一九八一年一〇期，頁一四—

至高祖為漢王，發夷人還伐三秦。秦地既定，乃遣還巴中。……俗喜歌舞，高祖觀之，曰：「此武王伐紂之歌也。」乃命樂人習之，所謂〈巴渝舞〉也。[52]

按〈巴渝舞〉自漢至唐為廟堂武舞之一。魏更名〈昭武舞〉，晉更名〈宣武舞〉，梁恢復原稱。隋文帝曾以非正典罷之。唐清商樂中尚有〈巴渝舞〉之名。陸龜蒙有擬作，後不復見於記載。

由以上資料總體觀之，可見巴俞舞原是古蜀地巴俞的民間歌舞，因其人從漢高祖定三秦和楚有功，又以其勁銳武勇，為高祖所喜，乃命樂人習之而作為廟堂武舞，比於周初〈大武〉之樂。則其內容必及於高祖定三秦與楚之情狀，有如〈大武〉之伐紂克商。則可視之為戲劇。

(二)西漢之「俳戲」《古掾曹》和「歌戲」

其次有所謂俳戲〈古掾曹〉。晉葛洪《西京雜記》卷五載西漢宣帝時，有云：

京兆有古生者，學縱橫、揣磨、弄矢、搖丸、樗蒲之術，為都掾史四十餘季，善詭譎。二千石隨以諧謔，皆握其權要而得其歡心。趙廣漢為京兆尹，下車而黜之，終於家。京師至今俳戲皆稱〈古掾曹〉。[53]

漢人俳戲以「古掾曹」為代稱，可見古生技藝之精湛。其技藝雖憑藉縱橫、揣磨、弄矢、搖丸、樗蒲之術以取俳諧，但必有所以為載體之故事情節以出之，則當如靜安先生所謂之「滑稽戲」[54]，為戲劇無疑。

[51]〔漢〕班固：《漢書》，頁二五六九。

[52]〔劉宋〕范曄：《後漢書》，頁二八四二。

[53]〔晉〕葛洪：《西京雜記》，頁一九。

[54]王國維：《宋元戲曲考》，收入《王國維戲曲論文集》，頁一五。

西漢另有所謂「歌戲」。西漢末劉歆《與揚雄求方言書》云：

詔問三代周秦軒車使者，逌人使者，以歲八月巡路，家代語、僮謠、歌戲，欲頗得其冣目。因從事郝隆家之有日，篇中但有其目，無見文者。[55]

軒車使者謂大夫奉命出使聘問他國者，逌人使者為奉命巡行民間以了解民情的使臣。家，同求；取，同聚。按《左傳‧襄公十四年》：「故《夏書》曰：『逌人以木鐸徇於路。』」杜預注：「逌，行人之官也……徇於路，求歌謠之言。」[56]代語，指方言間的同義詞。揚雄《方言》第十一：「膕螻、乾都、耆、革，老也。皆南楚江湘之間代語也。」郭璞注：「凡以異語相易謂之代也。」[57]如此看來，「代語」屬方言，「僮謠」屬謠諺，「歌戲」不知何屬，亦不可確知何義。但以其並為行人所訪求，當為出諸民間之藝文。而以其「歌」、「戲」合文推之，應係用歌唱表演之民間技藝，或為戲曲雛型性小戲之時稱，類如今日所云之「秧歌戲」、「山歌戲」。

(三)東漢之《鄭叔晉婦》

東漢亦有角觝遺風之《鄭叔晉婦》。《後漢書‧馬融傳》載東漢安帝時馬融「謹依舊文，重述蒐狩之義」[58]，撰〈廣成頌〉，其中有云：

[55]《劉子駿集》，收入〔明〕張溥輯：《漢魏六朝百三名家集》（臺北：文津出版社，一九七九年），頁八。

[56] 楊伯峻編著：《春秋左傳注》（北京：中華書局，二〇〇六年），頁一〇一七─一〇一八。

[57]〔漢〕揚雄：《方言》，收入王雲五主編：《四庫全書珍本別輯》第五一冊（臺北：臺灣商務印書館，一九七二年），頁一二。

[58]〔劉宋〕范曄：《後漢書》，頁一九五五。

乃使鄭叔、晉婦之徒，暌孤刲刺，裸裎袒裼，冒撅柘，搓棘枳，窮浚谷，底幽嶺，暴斥虎，搏狂兕，獄

劖熊，抾封豨。或輕趫趬悍，麼疏嶁領，犯歷嵩巒，陵喬松，履修楠，踔踘杖，杪標端，尾蒼蜼，椅玄

猨，木產盡，寓屬單。

所云鄭叔據《後漢書》李賢注，指的是春秋時鄭莊公弟太叔段⑥⓪；《詩經·鄭風·太叔于田》說他「襢裼暴虎，

獻于公所。」⑥① 晉婦則指《孟子·盡心下》所述之「善搏虎」⑥② 之晉人馮婦。可知其為表演古人搏猛獸的故事，

有如《東海黃公》，則此劇可名之為《鄭叔晉婦》。⑤⑨

(四)三國之《遼東妖婦》和《慈潛訟閱》

曹魏則有所謂《遼東妖婦》。《三國志·魏書·齊王紀》裴松之引司馬師《廢帝奏》云：

日延小優郭懷、袁信等，於建始芙蓉殿前，裸袒遊戲。……又於廣望觀上，使懷、信等於觀下作《遼東

妖婦》。嬉褻過度，道路行人掩目。⑥③

王國維《宋元戲曲考·上古至五代之戲劇》認為「此時倡優亦以歌舞戲謔為事，其作《遼東妖婦》，或演故事，

蓋猶漢世角抵之餘風也。」⑥④ 對此進一步觀察：懷、信所扮之劇目既名作《遼東妖婦》，則必因緣此「遼東

妖

⑤⑨ 〔劉宋〕范曄：《後漢書》，頁一九六二。

⑥⓪ 〔劉宋〕范曄：《後漢書》，頁一九六三。

⑥① 裴普賢編著：《詩經評註讀本》（臺北：三民書局，一九八三年），頁二九六。

⑥② 〔宋〕朱熹：《四書章句集注》（臺北：臺灣商務印書館，一九六八年），頁三六九。

⑥③ 〔晉〕陳壽：《三國志》（北京：中華書局，一九九七年），頁一二九。

婦」之事跡，其有故事情節無疑。又二人必有一人女妝扮作「妖婦」，另一人仍作男妝與之「嬉褻」，因恣意調弄過度，致使道路行人不好意思觀賞，則其必有演出之「行動」與「過程」，且為公開性之演出。所以總起來看，應當是一場戲劇演出，甚至已具戲曲雛型的小戲也頗有可能。

其次再看《三國志》卷四二〈蜀書〉第十二〈許慈傳〉，蜀漢有《慈潛訟鬩》，云：

> 許慈字仁篤，南陽人也。……時又有魏郡胡潛，字公興，……先主定蜀，……慈、潛並為學士，與孟光、來敏等典掌舊文。值庶事草創，動多疑議，慈、潛更相克伐，謗讟忿爭，形於聲色；書籍有無，不相通借。時尋楚撻，以相震攇。其矜己妒彼，乃至於此。先主愍其若斯，群僚大會，使倡家假為二子之容，效其訟閱之狀，酒酣樂作，初以辭義相難，終以刀杖相屈，用感切之。[65]

所云倡家傚慈、潛訟閱之狀以為嬉戲，不正是類似「東海黃公」的角觝遺風嗎？也就是說蜀漢先主是以角觝戲的模式來搬演慈、潛訟平居所為；而這種情形，豈不也正像東漢和帝之以角觝來戲弄石虯平居所為一樣嗎？它們和「東海黃公」不同的是，由優伶假扮官員；而這一點正是東漢和帝「戲弄石虯」的開展。如此說來，「戲弄石虯」其實上承「東海黃公」而下啟「慈潛訟鬩」，它已具「參軍戲」的實質，所缺少的只是冠上名稱而已。

(五)晉代之《文康樂》

司馬晉有《文康樂》，《隋書·音樂志下》云：

> 禮畢者，本出自晉太尉庾亮家。亮卒，其伎追思亮，因假為其面，執翳以舞，象其容，取其謚以號之，

64 王國維：《宋元戲曲考》，收入《王國維戲曲論文集》，頁十。

65 〔晉〕陳壽：《三國志》，頁一〇二二―一〇二三。

謂之《文康樂》。每奏九部樂終,則陳之,故以「禮畢」為名。其行曲有〈單交路〉,舞曲有〈散花〉。樂器有笛、笙、簫、篪、鈴槃、鞞、腰鼓等七種,三懸為一部,工二十二人。[66]

對此,董每戡《說劇·說禮畢——文康樂》謂《晉書·樂志》和《樂府詩集》均無〈文康樂〉之記載,且「悲哀悼念的歌舞內容,不大夠格作為結束儀禮的節目」,因而懷疑《隋書·音樂志》所說此樂本出於追思晉庾亮而作是「未加深究而說出來的設想之辭」。[67]其實《文康樂》應當是《上雲樂》中劇目《老胡文康》。但是《隋書·音樂志》對《文康樂》之行曲、舞曲、樂器、樂工記載歷歷,顯然並非憑空杜撰。則《文康樂》縱使非晉樂,亦應用於隋廷無疑,而其為具有故事性之戲劇亦應當可以肯定。

(六)蕭梁之《上雲樂》

《上雲樂》是蕭梁最著名的歌舞戲,因其與《文康樂》有所關連,故越過蕭齊先此說明。《樂府詩集》卷五一〈清商曲辭八〉載有梁武帝蕭衍、梁周舍、陳謝燮、唐李白等所作《上雲樂》曲文,其〈解題〉云:

《古今樂錄》曰:「《上雲樂》七曲,梁武帝製,以代〈西曲〉。一曰〈鳳臺曲〉,二曰〈桐柏曲〉,三曰〈方丈曲〉,四曰〈玉龜曲〉,五曰〈金丹曲〉,六曰〈金陵曲〉,七曰〈鳳臺曲〉。」按《上雲樂》又有〈老胡文康辭〉,周捨作,或云范雲。《隋書·樂志》曰:「梁三朝第四十四設,寺子導安息孔雀、鳳皇、文鹿,胡舞登連《上雲樂》歌舞伎。」[68]

[66]〔唐〕魏徵等:《隋書》(北京:中華書局,一九九七年),頁三八○。

[67] 董每戡:《說劇》,頁一○八—一一九。

[68]〔宋〕郭茂倩編:《樂府詩集》(北京:中華書局,一九七九年),卷五一〈清商曲辭八〉,頁七四四。

任訥《唐戲弄》〈補說二蕭衍、李白《上雲樂》之體和用〉開首云：

梁武帝七首《上雲樂》辭，與陳宣帝時謝燮一首〈方諸曲〉辭，都是戲曲；周捨與李白各一篇《上雲樂》，都是秦伎前所謂之致語；又《上雲樂》是我國第六世紀所形成之一齣歌舞戲，演王母與穆天子故事，在梁天監、陳太建、唐上元時都曾演過，且都在建業或金陵一地，而這齣歌舞戲對後來戲劇之發展，這八首戲曲對後來長短句詞之形成，均有鮮明關係；兩篇致語內，含有不少百戲情形，尤其李白一篇，道家思想深厚，與蕭謝八曲演神仙故事統一，並可能暗示一些幻術表演。❻

茲據任氏此篇撮其大要，並按核其說如下：

梁蕭衍《上雲樂》七首，辭云：

第三首〈方丈曲〉：

方丈上，崚層雲。把八玉，御三雲。金書發幽會，碧簡吐玄門。至道虛凝，冥然共所遵。（王母發簡邀約眾仙，眾仙應邀赴會。）

第四首〈方諸曲〉：

方諸上，上雲人，業守仁。擬金集瑤池，步光理玉晨。霞蓋容長肅，清虛伍列真。（和）方諸上，可憐歡樂長相思。（點明會所，又寫出赴會者肅容列伍之情況。）

第五首〈玉龜曲〉：

玉龜山，真長仙。九光耀，五雲生。交帶要分影，大華冠晨纓。耆〔一作壽〕如玄羅，出入遊太清。

（和）可憐遊戲來！（眾仙服飾之盛，有如交帶帶冠，威儀之盛，有如雲生、光耀。「玄耆」即指胡舞主

腳老胡文康，也參列仙斑，一同赴會。）

第二首〈桐柏曲〉：

桐柏真，昇帝賓，遊洛濱。參差列鳳管，容與起梁塵。望不可至，徘徊謝時人。（和）可憐真人

遊。（穆天子乃王母所邀貴客，其登場時，仙樂相將，清歌繚繞。中途曾俯視伊洛，覺人事全非，不勝感

慨。）

第六首〈金丹曲〉：

紫霜耀，絳雪飛。追以還，轉復飛。九真道方微。千年不傳，一傳裔雲衣。（和）金丹會，可憐乘白雲。

（眾仙飛舞嬉遊，共有事於金丹，應為劇情之最高峰。）

第七首〈金陵曲〉：

勾曲仙，長樂遊，洞天巡，會跡六門。揖玉板，登金門。鳳泉迴肆，鷺羽降尋雲。鷺羽一流，芳芬鬱氛

氳。（和）勾曲仙，長樂遊洞天。（巡會、跡門、迴泉、降羽、流芬，乃特寫王母。）

第一首〈鳳臺曲〉：

鳳臺上，兩悠悠。雲之際，神光朝天極，華蓋過延州。羽衣昱耀，春吹去復留。（和）上雲真，樂萬春！

（王母與穆帝惜別。朝天既罷，華蓋不前，春吹悠悠，流連難去，全劇告終。）⑩

以上這七曲任氏重排次序（曲前所注為原次序），整理字句，並將體會之文意注明各曲之下。任氏謂：玉龜山即

〔宋〕郭茂倩編：《樂府詩集》，頁七四五―七四六。曲辭據《樂府詩集》重校之，故文字略有出入。

群玉山，乃王母所居，見《山海經》卷二〈西山經〉。🄒〈桐柏曲〉內「帝賓」即指穆天子，《穆天子傳》卷三謂此七曲演故事，有情節，多數帶和聲，乃謂之為「我國所傳最古的戲曲」。並云「吉日甲子，天子實於西王母。」🄓全劇有發簡、赴會、容者、感洛、傳丹、遨遊、降羽、惜別諸情節。

任氏對《上雲樂》之分析理解自有其過人之處，但若以為「我國所傳最古的戲曲」，則對「戲曲」之命義必須重新作解釋；因為戲曲的第一要件為代言，但縱觀蕭衍七曲明顯為敘事歌辭，以歌敘事而以樂舞應之，則場面人物雖龐大而紛繁，但至多只能謂之大型歌舞劇，亦即尚屬戲劇，而不能謂之為戲曲。

陳謝變另有《上雲樂》唱辭一首，云：

〈方諸曲〉……望仙室，仰雲光；繩河裏，扇月傍。井公能六著，玉女善投壺。瓊醴和金液，還將天地俱。🄓

此曲格式作「33．33．55．55。」較諸蕭作，可知蕭作缺三字一句。從其內容觀之，為〈上雲歌舞戲〉中之一首，敘穆天子與井公博奕、玉女投壺，按《穆天子傳》卷五：「是日也，天子北，入於邴，與井公博，三日而決。」而此情節為蕭氏所無。可知梁、陳〈上雲樂〉所演內容有別。

再考蕭氏其他六曲之格式，均作「33．33．55．45。」較諸〈方諸曲〉止末第二句 45 之異。但無論如何，以長短句作歌舞曲辭，於此見之。

🄑 〔晉〕郭璞：《山海經》，收入《影印文淵閣四庫全書》第一〇四二冊（臺北：臺灣商務印書館，一九八六年），卷二〈西山經〉，頁一六。

🄒 〔晉〕郭璞：《穆天子傳》，收入《影印文淵閣四庫全書》第一〇四二冊，卷三，頁二五四。

🄓 〔宋〕郭茂倩編：《樂府詩集》，頁七四九。

這些曲調多數以句首數字為題，可知他們並非曲牌，而僅為「單調重頭」，此標題是為了分辨內容，如同南

管〈梅花操〉、〈八駿馬〉之分段標題一般，其音樂應是單調重頭而變奏，有如後來之唐宋大曲。

其次看看周捨所作的《上雲樂》《老胡文康辭》，云：

西方老胡，厥名文康。遨遊六合，傲誕三皇。西觀濛汜，東戲扶桑。南泛大蒙之海，北至無通之鄉。昔

與若士為友，共弄彭祖扶床。往年暫到崑崙，復值瑤池舉觴。周帝迎以上席，王母贈以玉漿。故乃壽如

南山，志若金剛。青眼智智，白髮長長。蛾眉臨髭，高鼻垂口。非直能俳，又善飲酒。簫管鳴前，門徒

從後。濟濟翼翼，各有分部。鳳皇是老胡家雞，師子是老胡家狗。陛下撥亂反正，再朗三光。澤與雨施，

化與風翔。睍雲候呂，志遊大梁。重駰修路，始居帝鄉。伏拜金闕，仰瞻玉堂。從者小子，羅列成行。

悉知廉節，皆識義方。歌管愔愔，鏗鼓鏘鏘。響震鈞天，聲若鶤皇。前卻中規矩，進退得宮商。舉技無

不佳，胡舞最所長。老胡寄篋中，復有奇樂章。齎持數萬里，願以奉聖皇。乃欲次第說，老耄多所忘。

但願明陛下，壽千萬歲，歡樂未渠央。⑭

可見其大意為：西方來的老胡名叫文康，實是一位形貌怪異的仙人，他率領鳳凰、獅子和從者小子來中國朝拜

天子，並祝天子萬壽無疆。則此戲必有扮老胡文康及鳳凰、獅子和從者小子者，有歌有樂有舞有故事情節，只

是歌辭全然為敘事體，則為戲劇中之歌舞劇無疑。《隋書・音樂志》所云：「寺子」為扮飾「老胡文康」之佛道

人物，由之導引「安息孔雀、鳳凰、文鹿胡舞」，較之此辭，多孔雀、文鹿而少獅子，可見所導引之吉禽祥獸可

斟酌為之。而所云「登連《上雲樂》歌舞伎」，加上蕭氏前辭，則所演出之「《上雲樂》歌舞伎」明顯不止一段。

⑭〔宋〕郭茂倩編：《樂府詩集》，頁七四六。

因此可作如下設想：所謂「登連」是為登場連續演出之意，有如宋雜劇之「一場兩段」或者即為南朝歌舞伎之遺風，則〈老胡文康〉應為前段，蕭氏〈歌辭〉應為後段。其故有二：其一、〈老胡文康〉為蕭梁臣下之作，所云「志在大梁」，明為頌聖之辭，亦即為頌揚蕭衍而作，所云老胡文康「年年暫到崑崙，後值瑤池舉觴」；周帝迎以上席，王母題以玉漿」皆可與蕭辭呼應；其二、蕭衍為崇佛之君主，佛道近於一體，故親自撰辭而以群仙朝會王母殿後，因之，任氏以為《老胡文康》為蕭氏歌辭之「致語」，恐未必然；因為就宋雜劇言，「致語」均為開場由劇場指揮者之開場散說，而非另一單元之歌舞劇。即就唐李白之〈上雲樂〉而言，內容亦大抵相似，前半段老胡相貌奇特乃得道仙人，下半段感中國之至德乃「東來進仙倡」，所不同者，乃周捨所敘之時代為當朝蕭梁武帝，而李白所敘者乃「白水興漢光」之光武帝。其作為歌舞劇有如前述；其不作為「致語」，亦有如前述。

〔唐〕李白〈上雲樂〉：「金天之西，白日所沒。康老胡雛，生彼月窟。巉巖容儀，戌削風骨。碧玉炅炅雙目瞳，黃金拳拳兩鬢紅。華蓋垂下睫，嵩岳臨上脣。不睹詭譎貌，豈知造化神。大道是文康之嚴父，元氣乃文康之老親。撫頂弄盤古，推車轉天輪。雲見日月初生時，鑄治火精與水銀。陽烏未出谷，顧兔半藏身。女媧戲黃土，團作愚下人。散在六合間，濛濛若沙塵。生死了不盡，誰明此胡是仙真。西海栽若木，東溟植扶桑。別來幾多時，枝葉萬里長。中國有七聖，半路頹鴻荒。陛下應運起，龍飛入咸陽。赤眉立盎子，白水興漢光。叱咤四海動，洪濤為簸揚。舉足蹋紫微，天關自開張。老胡感至德，東來進仙倡。五色師子，九苞鳳皇。是老胡雞犬，鳴舞飛帝鄉。淋漓颯沓，進退成行。能胡歌，獻漢酒。跪雙膝，並兩肘。散花指天舉素手。拜龍顏，獻聖壽。北斗戾，南山摧。天子九九八十一萬歲，長傾萬歲杯。」

〔宋〕郭茂倩編：《樂府詩集》，卷五一〈清商曲辭八〉，頁七四七。

(七) 蕭齊之《天台山伎》

蕭齊有《天台山伎》。蕭子顯《南齊書・樂志》云：

永明六年，赤城山雲霧開朗，見石橋瀑布，從來所罕覩也！山道士朱僧標以聞。上遣主書董仲民案視，以為神瑞。太樂令鄭義泰案孫興公賦，造《天台山伎》，作莓苔石橋道士捫翠屏之狀，尋又省焉。❼⑥

對此，任訥《唐戲弄》下冊第六章〈設備〉云：

按永明六年為公元四八八年，晉孫綽興公早在其前有《遊天台山賦》。鄭義泰乃體會孫賦與此項「神瑞」之內容，造《天台山伎》。既為太樂令所造，必為一種樂伎，以樂與景會，聲與形合。伎中又有道士或如孫綽者俯仰其間，雖情節簡易，而重在使人觀賞其布景風格，與音樂應用，故史家對於此伎，特著在樂志之中。樂志，非《齊東野語》、《稗乘》之書比，謂此伎非關戲劇，不可得也。❼⑦

任氏又謂《隋書・音樂志》所敘及之須彌山、黃山、三峽等伎，可能亦是此類。更云：「其與樂歌舞演白諸藝，已作適宜之聯繫，又在意中。而齊梁之戲，大致如何，於此亦可以驗矣。」❼⑧ 若此，則《天台山伎》也可算戲劇。

❼⑥　〔南梁〕蕭子顯：《南齊書》（北京：中華書局，一九七二年），卷一一〈志第三・樂〉，頁一九五。

❼⑦　任訥：《唐戲弄》，頁九九八。

❼⑧　任訥：《唐戲弄》，頁九九九。

三、唐代之戲劇和戲曲小戲劇目

唐五代文獻中可考述的戲劇、戲曲劇目，最主要的是宮廷優戲「參軍戲」，可考劇目有《崔公療妒》、《魏王掠地皮》、《知訓使酒罵座》、《繫囚出魃》、《三教論衡》、《焦湖作獺》、《真最藥王菩薩》、《病狀內黃》等八個劇目，其次為民間戲曲小戲《踏謠娘》和傀儡戲所演出的《鴻門宴》、《尉遲恭戰突厥》等劇目，對此著者已另有專論，詳下文。這裡考述其他劇目，以任訥《唐戲弄》所述為基礎，考得為唐代戲劇者有《蘭陵王》、《蘇莫遮》、《弄孔子》、《鉢頭》、《樊噲排君難》五種，為戲曲小戲者有《西涼伎》、《鳳歸雲》、《義陽主》、《麥秀兩歧》、《旱稅忤權奸》五種。論述如下。

㈠《蘭陵王》

《蘭陵王》，其相關資料如下：

《全唐文》卷二七九鄭萬鈞〈代國長公主碑〉云：

> 初，則天太后明堂，宴，聖上年六歲，為楚王，舞《長命□》；□□年十二，為皇孫，作《安公子》；歧王年五歲，為衛王，弄《蘭陵王》，兼為行主詞曰：「衛王入場，咒願神聖神皇萬歲！孫子成行。」⑦主年四歲，與壽昌公主對舞《西涼》，殿上群臣咸呼「萬歲」！⑦

此文作於開元二十二年（七三四），「聖上」指玄宗。追述玄宗之弟歧王隆範在武后久視元年（七○○），方五歲

為衛王之時，弄《蘭陵王》，並於入場頌祝的情形。按崔令欽《教坊記》云：

大面，出北齊。蘭陵王長恭，性膽勇而貌若婦人，自嫌不足以威敵，乃刻木為假面，臨陣著之。因為此

戲，亦入歌曲。⑧⓪

由「因為此戲，亦入歌曲」之語意推敲，《蘭陵王》必用歌曲以敷衍情節而出之以表演，為歌舞之戲劇無疑。

《蘭陵王》之歌舞情節，應當大抵如傳文所云。

又唐天寶時人劉餗《隋唐嘉話》下云：

高齊蘭陵王長恭，白類美婦人，乃著假面以對敵。與周師戰於金墉下，勇冠三軍。齊人壯之，乃為舞，

以效其指麾擊刺之容，今「人面」是。⑧①

所云「人面」當係「大面」之訛。唐段安節《樂府雜錄·鼓架部》云：

樂有笛、拍板、答鼓（即腰鼓也）、兩杖鼓。戲有代面⋯始自北齊神武弟，有膽勇，善鬥戰，以其顏貌無

威，每入陣即著面具，後乃百戰百勝。戲者衣紫，腰金，執鞭也。⑧②

則此戲之樂器、妝扮亦已載明於此。又《通典》卷一四六及《舊唐書·音樂志》云：

代面出於北齊。蘭陵王長恭才武而貌美，常著假面以對敵。嘗擊周師金墉城下，勇冠三軍，齊人壯之，

為此舞，以效其指揮擊刺之容，謂之《蘭陵王入陣曲》。⑧③

⑧⓪〔唐〕崔令欽：《教坊記》，《中國古典戲曲論著集成》第一冊（北京：中國戲劇出版社，一九五九年），頁一七。

⑧①〔唐〕劉餗：《隋唐嘉話》（北京：中華書局，一九七九年），頁五三。此本未句作「曰：『代面具』也」，注文改。

⑧②〔唐〕段安節：《樂府雜錄》，《中國古典戲曲論著集成》第一冊，頁四四。

則「大面」即「代面」，亦即「假面」，皆指面具而言。此劇全名應作《蘭陵王入陣曲》。

至於「蘭陵王」其人，《北齊書》卷一一《蘭陵武王孝瓘傳》及《北史》卷五二《齊宗室諸王列傳》下，所載悉同。其文云：

蘭陵武王長恭，一名孝瓘，文襄第四子也。累遷并州刺史。突厥入晉陽，長恭盡力擊之。芒山之敗[83]（一作戰），長恭為中軍，率五百騎，再入周軍，遂至金墉之下。（時）被圍甚急。城上人弗識，長恭免冑示之面，乃下弩手救之，於是大捷。武士共歌謠之，為「蘭陵王入（一作破）陣曲」是也。……及江淮寇擾，恐復為將，歎曰：「我去年面腫，今何不發？」自是有疾不療。武平四年（著者案：北齊文宣帝年號，五七三）五月，……遂飲藥薨。……長恭貌柔心壯，音容兼美。[84]

總結以上所述，則《蘭陵王》之妝扮為戴面具、穿紫衣、繫金帶、手執鞭，以笛、拍板、腰鼓、杖鼓伴奏，以「蘭陵王入陣」與周軍作戰為情節，而有歌曲，則為歌舞戲劇無疑，只是無法證明是否運用代言體。

近人傅芸子《白川集》有《奈良春日若宮祭的神樂與舞樂》和《舞樂蘭陵王考》二文，其主要論點是：日本之《羅陵王》樂舞，日人認為是唐樂中之林邑樂，當出唐樂《蘭陵王》，而此樂舞由西域傳來。於是有以下結論：

❽❸ 〔唐〕杜佑：《通典》，收入《影印文淵閣四庫全書》第六○三冊（臺北：臺灣商務印書館，一九八三年），史部三六三《政書類》，頁一八。又見〔後晉〕劉昫等：《舊唐書》（北京：中華書局，一九九七年），卷二九《志第九‧音樂二》，頁一○七四。

❽❹ 〔唐〕李百藥：《北齊書》（北京：中華書局，一九九七年），頁一四七─一四八。〔唐〕李延壽撰：《北史》（北京：中華書局，一九九七年），頁一八七九─一八八○。

《蘭陵王》今亦幸存於日本樂舞中。經千百餘年之傳續，雖不無若干變嬗、佚亡，或更易之處，然其音律、舞容，究為唐代遺範，可資考原。㊄

對此，任訥《唐戲弄》（頁六○三─六一八）辨之已詳。亦即日本之《羅陵王》當係傳自林邑之《羅陵王》，與唐樂《蘭陵王》無關。

(二)《蘇莫遮》

《蘇莫遮》，其相關資料如下：

唐釋慧琳《一切經音義》及希麟《續一切經音義》內，《大乘理趣六波羅蜜多經》音義所云，經一《論老苦》曰：

又如蘇莫遮冒，覆人面首，令諸有情，見即戲弄。老蘇莫遮亦復如是。從一城邑至一城邑，一切眾生被衰老冒，見皆戲弄。㊅

又《音義》卷四一曰：

「蘇莫遮」，西戎胡語也，正云「颯磨遮」。此戲本出西龜茲國，至今猶有此曲，此國渾脫、大面、撥頭之類也。或作獸面，或象鬼神，假作種種面具形狀。或以泥水霑灑行人，或持羅索搭鈎，捉人為戲。每年七月初，公行此戲，七日乃停。土俗相傳云：常以此法攘厭，驅逐羅剎惡鬼食啗人民之災也。㊆

㊄　傅芸子：《白川集》（臺北：鼎文書局，一九七九年），頁三。

㊅　《大乘理趣六波羅蜜多經》（臺北：美國佛教會，一九七二年），頁一一─一二。

㊆　〔唐〕釋慧琳：《一切經音義》，收入《續修四庫全書》第一九七冊（上海：上海古籍出版社，一九九五年據日本獅谷

由這兩條資料，可以初步了解，「蘇莫遮」是胡語，原是覆人面首的帽子。後來因為每年七月初至七日民間舉行驅儺的儀式，戴此帽、著面具，或以泥水霑灑行人，或用絹索搭鉤行人，互相戲樂。也就把這種在儺儀中產生具有簡單情節的戲劇稱作〈蘇莫遮〉。

〈蘇莫遮〉也有〈潑寒胡戲〉或〈乞寒胡戲〉，其見諸記載者，據任訥《唐戲弄》所錄，始見《北周書》卷七〈宣帝紀〉❽，靜帝大象元年（五七九），終於《通典》卷一四六及《大唐詔令》，唐玄宗開元元年（七一三）十二月七日，下敕斷禁。❾一百五十四年間凡十一見，可知此戲之盛行。玄宗斷禁之敕乃蘇頲之筆，見《全唐文》卷二五四。

> 敕：臘月乞寒，外蕃所出。漸漬成俗，因循已久。至使乘肥衣輕，競矜胡服，闤城溢陌，深玷華風。朕思革頹敝，返於淳樸。……自今以後，即宜禁斷！❿

在玄宗開元之前，已有兩度奏請禁此戲。在民間方面，中宗神龍二年（七〇六）三月，并州清源縣尉呂元泰上疏諫阻觀〈潑寒胡〉戲。《全唐文》卷二七〇載此疏，云：

> 比見坊邑城市，相率為渾脫隊，駿馬胡服，名曰《蘇莫遮》。旗鼓相當，軍陣之勢也；騰逐喧噪，戰爭之象也；錦繡誇競，害女工也；徵斂貧弱，傷政體也；胡服相觀，非雅樂也；「渾脫」為號，非美名也。安可以禮義之朝，法胡虜之俗，以軍陣之勢，列庭闕之下！竊見諸王亦有此好，自家刑國，豈若是

白蓮社刻本影印出版），卷四一，頁八六。

❽ 任訥：《唐戲弄》，頁五六七—五六九。〔唐〕令狐德棻主編：《北周書》（北京：中華書局，一九九七年），頁一二一。

❾ 〔唐〕杜佑：《通典》，卷一四六，頁六三三。

❿ 〔清〕董誥等：《全唐文》，卷二五四〈蘇頲‧禁斷臘月乞寒敕〉，頁一二一。

也！……臣謹按《洪範》八政，曰「謀時寒若」。君能謀事，則寒順之，何必裸露形體，澆灌衢路，鼓舞跳躍，而索寒焉！[91]

在朝廷方面，宰相張說也曾上疏諫禁止。《舊唐書》卷九七〈張說傳〉云：

自則天末年（七〇四），季冬為〈潑寒胡戲〉，中宗嘗御樓以觀之。至是，因蕃夷入朝，又作此戲。說上疏諫曰：「臣聞韓宣適魯，見周禮而歎；孔子會齊，數倡優之罪。列國如此，況天朝乎！今外蕃請和，選使朝謁，所望接以禮樂，示以兵威。雖曰戎夷不可輕易，焉知無駒支之辯，由余之賢哉！且《潑寒胡》，未聞典故；裸體跳足，盛德何觀！揮水投泥，失容斯甚！法殊魯禮，褻比齊優，恐非千羽柔遠之義，樽俎折衝之禮。」自是此戲乃絕。[92]

由此二疏已可見《蘇莫遮》已轉為《潑寒胡戲》，再由《新唐書》卷一二五〈張說傳〉引此疏，其「且《潑寒胡》，未聞典故」作「《乞寒潑胡》，未聞典故。」[93]則此儀式已用在「乞寒」。其演出場面服飾華麗，已分成隊伍作戰爭之象，而且潑水相戲以至裸體。因之才引起禁止之議。

然而主張禁止《蘇莫遮》的張說，卻作有《蘇摩遮》歌辭五首，見《張說之文集》卷十[94]，亦見《全唐詩》〈樂府〉十二所引，題下注云：「潑寒胡戲所歌，其和聲云億歲樂。」其歌辭云：

[91] 〔清〕董誥等：《全唐文》，卷二七〇〈呂元泰・陳時政疏〉，頁三一四。

[92] 〔後晉〕劉昫等：《舊唐書》（北京：中華書局，一九九七年），頁三〇五二。

[93] 〔宋〕歐陽脩等：《新唐書》（北京：中華書局，一九九七年），頁四四〇七。

[94] 〔唐〕張說：《張說之文集》，收入《四部叢刊正編》第三一冊（臺北：臺灣商務印書館，一九七九年據明嘉靖丁酉武氏龍池草堂刊本影印），卷十，頁七十。

摩遮本出海西胡，琉璃寶眼（一作百服）紫髯胡。聞道皇恩遍（一作環）宇宙，來時　《全唐詩》本作

「將」歌舞助歡娛。億歲樂！

繡裝帕額寶花冠，夷歌騎（一作妓）舞借人看。自能激水成陰氣，不慮今年寒不寒！億歲樂！

臘月凝陰積帝臺，豪歌擊鼓（一作齊歌急鼓）送寒來。油囊取得天河水，將添上壽萬年杯！億歲樂！

寒氣宜人最可憐！故將寒水散庭前。惟願聖君無限壽，長取新年續舊年！億歲樂！

昭成皇后帝（一作之）家親，榮樂諸人不比倫！往日霜前花委地，今年雪後樹逢春。億歲樂！ �95

「摩遮」當即「莫遮」；「昭成」乃唐睿宗后竇氏之諡。后即唐玄宗之母，為武則天所害。玄宗即位，追尊為

皇太后。辭中「霜前」與「雪後」似指被害與追尊。此歌辭應作於唐玄宗開元元年十二月七日禁斷《潑寒胡戲》

之前。由歌辭內容觀之，當為宮中乞寒而頌祝天子之戲，其演出亦類如上文所云。又其歌辭口吻為敘述體，因

之此戲應未發展至用代言。

總之，《蘇莫遮》在唐代為一儀式戲劇無疑。而此劇直到宋代仍然保存在高昌國。宋王明清《揮麈錄》前

錄，卷四云：

太平興國六年（宋太宗年號，九八一）五月，詔遣供奉官王延德、殿前承旨白勳，使高昌。雍熙元年（宋

太宗年號，九八四）四月，延德等敍其行程來上云：「高昌即西州也。其地南距于闐，西南距大石、波

斯，西距西天，步露沙。雪山、蔥嶺，皆數千里。地無雨雪，而極熱！每盛暑，人皆穿池為穴以處。飛

鳥群萃河濱，或起飛，即為日氣所爍，墜而傷翼。屋室覆以白堊。……樂多箜篌。……俗多騎射。婦人

〔清〕彭定求等修纂：《全唐詩》第三冊，卷八九，《蘇莫遮五首》，頁九八二。

�95

戴油帽，謂之「蘇莫遮」，用開元七年曆，以三月九日為寒食；餘二社、冬至，亦然。以銀或鍮為筒，貯水，激以相射。或以水交潑為戲，謂之「壓陽氣」，去病。好遊賞，行者必抱樂器。……王之兒女親屬，皆出羅拜，以受賜。遂張樂飲燕，為優戲，至暮。明日，泛舟於池中，池四面作鼓樂。⑨⑥

以上《宋史》卷四九〇〈高昌傳〉完全採錄，⑨⑦於此可見《蘇莫遮》之本義為高昌國婦人所戴之油帽，以及其「乞寒」習俗之緣由為「壓陽氣」以去病，因此而為戲之狀況。雖未盡與唐代相同，但其來有自矣。

（三）《弄孔子》

孔子為至聖先師，明清皆有律令，劇場不可褻瀆帝王聖賢⑨⑧，但唐宋間乃有《弄孔子》者。《舊唐書》卷一七下〈文宗紀〉云：

太和六年（八三二）二月，己丑，寒食節，上宴群臣於麟德殿。是日，雜戲人弄孔子。帝曰：「孔子，古今之師，安得侮瀆！」亟命驅出。⑨⑨

唐代雜戲人弄孔子，情況不明，但由唐文宗之語，可知必有褻瀆不敬的動作和語言。但宋代弄孔子之相關記載

⑨⑥〔宋〕王明清：《揮麈錄》，收入《百部叢書集成》第七五八冊之《學津討原》第五三冊（臺北：藝文印書館，一九六五年），頁四一七。

⑨⑦〔元〕脫脫等：《宋史》（北京：中華書局，一九九七年），頁一四二一一—一四二一三。

⑨⑧王利器輯錄：《元明清三代禁毀小說戲曲史料》（上海：上海古籍出版社，一九八一年），〈禁止搬做雜劇律令〉、〈永樂九年七月禁詞曲〉、〈大清律例刑律雜犯〉，頁二一、一四、一八。

⑨⑨〔後晉〕劉昫等：《舊唐書》，頁五四四。

卻有數見。宋黃鑑《楊文公談苑》云：

至道二年（宋太宗年號，九九六），重陽，皇太子諸王宴瓊林苑，教坊以夫子為戲者。寳容李至言於東朝曰：「唐大和中，樂府以此為戲，文宗遽令止之，笞伶人，以懲其無禮。魯哀公以儒為戲尚不可，況敢及先聖乎？」東朝驚歎，白於上，而禁止之，此戲遂絕。⓵⓪⓪

又《宋史》卷二九七〈孔道輔傳〉云：

孔道輔，……孔子四十五代孫也。……奉使契丹。……契丹宴使者，優人以文宣王為戲，道輔艴然徑出。契丹使主客者邀道輔還坐，且令謝之。道輔正色曰：「中國與北朝通好，以禮文相接。今俳優之徒，慢侮先聖而不之禁，北朝之過也。道輔何謝！」契丹君臣默然。……既還，……仁宗問其故，對曰：「……平時漢使至契丹，輒為所侮，若不較，恐益慢中國。」帝然之。⓵⓪⓵

又宋王闢之《澠水燕談錄》載道輔子宗翰事云：

元祐（宋哲宗年號，一○八六─一○九四）中，上元，駕幸迎祥池，宴從臣，教坊伶人以先聖為戲，刑部侍郎孔宗翰奏：「唐文宗時嘗有為此戲者，詔斥去之。今聖君宴犒群臣，豈宜尚容有此？」詔付檢官，置于理。或曰：「此細事，何足言？」孔曰：「非爾所知。天子春秋鼎盛，方且尊德樂道，而賤伎乃爾褻慢，縱而不治，豈不累聖德乎！」聞者慚羞歎服。⓵⓪⓶

又宋末葉氏《愛日齋叢鈔》卷二云：

⓵⓪⓪〔宋〕江少虞編纂：《宋朝事實類苑》（上海：上海古籍出版社，一九八○年），卷一七，「李南陽」條，頁二○五。

⓵⓪⓵〔元〕脫脫等：《宋史》，頁九八八四。

⓵⓪⓶〔宋〕王闢之：《澠水燕談錄》（北京：中華書局，一九八五年），「事誌」條，頁一○四─一○五。

景定（理宗，一二六〇—一二六四）五年，明堂禮成，恭謝，大乙宮賜宴齋殿，教坊伶優舉經語以戲。

刑部侍郎徐復引孔道輔使契丹，責以文宣為戲故事，請誡樂部，無得以六經前賢為戲。[103]

以上所引資料，皆因以孔子為戲有所諫阻，但也因此可見《弄孔子》自唐至宋不稍衰。《楊文公談苑》所云於宋太宗時「此戲遂絕」實不可信。雖然，從記載中仍不明所演究竟關係孔子何事。

清吳喬《圍爐詩話》二曰：

契丹扮《夾谷之會》，與關壯繆之《大江東去》，代聖賢之言者也，命為雅體，何詞拒之。[104]

吳氏雖係清人，所言必有所據，則契丹有扮演孔子《夾谷之會》者。又近人徐淩霄《滇南孔劇述評》（載《劇學月刊》四卷十二期）謂昆明伶人鄭履芳（字文齋，藝名「五朵雲」）有孔劇二本，《哭顏回》與〈夾谷會〉，皆皮黃戲。又任訥《唐戲弄》謂清光緒末（一九〇五）陳州地方戲尚演〈在陳絕糧〉，孔子與子路均以「花臉登場」。[105]戲曲劇目有其傳承性，料想唐宋〈弄孔子〉之故事情節，亦不外乎〈泣顏回〉、〈夾谷會〉、〈在陳絕糧〉諸出。若此，唐宋之「弄孔子」，縱非戲曲，亦必屬戲劇。

[103]〔宋〕葉氏：《愛日齋叢鈔》，收入嚴一萍選輯：《原刻影印百部叢書集成》第八三〇冊（臺北：藝文印書館，一九六七年據《守山閣叢書》影印），卷二，頁一六。

[104]〔清〕吳喬：《圍爐詩話》，收入嚴一萍選輯：《原刻影印百部叢書集成》第八三〇冊（臺北：藝文印書館，一九六七年據清嘉慶張海鵬輯刊《借月山房彙鈔》叢書本影印），卷二，頁四七。

[105]任訥：《唐戲弄》，頁六七八。

(四)《撥頭》

與《撥頭》相關的資料有以下三條：

其一杜佑《通典》卷一四六《舊唐書》卷二九〈音樂志〉同）：

撥頭出西域。胡人為猛獸所噬，其子求獸殺之，為此舞以像之也。[106]

其二張祜〈容兒鉢頭〉詩云：

爭走金車叱鞅牛，笑聲唯是說千秋。兩邊角子羊門裏，猶學容兒弄鉢頭。[107]

其三段安節《樂府雜錄·鼓架部》云：

樂有笛、拍板、答鼓（即腰鼓也）、兩杖鼓，戲有……鉢頭：昔有人父為虎所傷，遂上山尋其父屍。山有八折，故曲八疊。戲者被髮，素衣，面作啼，蓋遭喪之狀也。[108]

按《敦煌曲子詞》「鉢天門」又作「撥天門」，有如《鉢頭》亦作《撥頭》。合三條資料觀之，此劇傳自西域，入唐宮廷演出。有曲八疊以樂舞演上山求獸殺之並求其父屍之情節，有被髮素衣之妝扮，亦有扮虎之人，有面作啼之表情，其為歌舞戲劇無疑，只是無法斷定是否為代言體之戲曲。

日本有《撥頭舞》，印度有《拔豆舞》，與此劇皆不同。任訥《唐戲弄·辨體·七鉢頭》辨之已詳。[109]

[106]〔唐〕杜佑：《通典》，卷一四六，頁六六。

[107]〔清〕彭定求等修纂：《全唐詩》，卷五一一，頁五八四七。

[108]〔唐〕段安節：《樂府雜錄》，《中國古典戲曲論著集成》第一冊，頁四四—四五。

[109]任訥：《唐戲弄·辨體·七鉢頭》，頁二九一—三〇八。

(五)《樊噲排君難》

《樊噲排君難》相關資料如下：

宋王溥《唐會要》卷三三與宋錢易《南部新書》卷八並云：

光化（唐昭宗年號）四年（九○一）正月，宴於保寧殿。上自製曲，名曰《讚成功》。時鹽州雄毅軍使孫

德昭等，殺劉季述，帝反正。乃製曲以褒之，仍作《樊噲排君難》戲以樂焉。⑩

又宋宋敏求《長安志》卷六云：

昭宗宴李繼昭等將於保寧殿，親製《成功曲》以褒之。仍命伶官作《樊噲排君難》雜戲以樂之。⑪

有關昭宗宴賞孫德昭諸將的歷史背景，《新五代史》卷四三〈孫德昭傳〉云（《新唐書》二○八〈劉季述傳〉、

《通鑑》二六二天復元年春正月條所記略同）：

光化三年（九○○），劉季述廢昭宗，幽之東宮，宰相崔胤謀反正，陰使人求義士可共成事者，德昭乃與

孫承誨、董從實應胤，胤裂衣襟為書以盟。天復元年正月朔（光化四年四月改元天復），未旦，季述將

朝，德昭伏甲士道旁，邀其輿，斬之。承誨等分索餘黨皆盡。昭宗聞外諠譁，大恐。德昭馳至，扣門曰：

⑩〔宋〕王溥：《唐會要》，收入《影印文淵閣四庫全書》第六○六冊（臺北：臺灣商務印書館，一九八三年），卷三三，頁四五九。又見〔宋〕錢易：《南部新書》，收入《影印文淵閣四庫全書》第一○三六冊（臺北：臺灣商務印書館，一九八三年），卷八，頁二四一。

⑪〔宋〕宋敏求：《長安志》，收入王雲五主編：《四庫全書珍本第十一集》第三三八冊（臺北：臺灣商務印書館，一九八一年），卷六，頁一三。

「季述誅矣，皇帝當反正！」何皇后呼曰：「汝可進逆首！」德昭擲其首入，已而承誨等悉取餘黨首以獻，昭宗信之。德昭破鎖，出昭宗，御丹鳳樓反正。以功，拜靜海軍節度使，賜姓李，號「扶傾濟難忠烈功臣」。與承誨等皆拜節度使、同中書門下平章事，圖形凌煙閣，俱留京師，號「三使相」，恩寵無比。⑫

可見唐昭宗御製〈讚成功〉曲，同時演出《樊噲排君難》戲，是為了表彰孫德昭等「扶傾濟難忠烈功臣」之事功有如漢高祖事，則《樊》劇根據《史記・項羽本紀》「鴻門宴」故事情節演出，當無可疑。因之此劇雖不明演出情況，但起碼為「戲劇」形式，是沒有問題的。

(六)《西涼伎》

《西涼伎》類如《東海黃公》、《踏謠娘》等，可以考察出應屬戲曲之小戲，它是從《西涼樂》和〈胡騰舞的基礎上發展出來的。

唐杜佑《通典》卷一四六云：

《西涼樂》者，起苻氏之末，呂光、沮渠蒙遜等據有涼州，變龜茲聲為之，是為「秦漢伎」。後魏太祖既平河西，得之，謂之「西涼樂」。至魏、周之際，遂謂之「國伎」。魏代至隋，咸重之。⑬

可見「西涼樂」起於苻秦，而立名於北魏。隋唐樂部亦均有「西涼」之名，唐代《西涼伎》必用《西涼樂》演出。按安史亂後，中原雖粗定，但無力顧及邊陲。吐蕃乘虛侵略，隴右六州相繼陷沒。據唐李吉甫《元和郡縣

⑫ 〔宋〕歐陽脩：《新五代史》（北京：中華書局，一九九七年），頁九。

⑬ 〔唐〕杜佑：《通典》，卷一四六，頁六七。

志》卷四十〈隴右道〉各條所載：涼州於唐肅宗廣德二年（七六四）陷；二年後，代宗大曆元年（七六六），甘

州、肅州並陷；再十年後，代宗大曆十一年（七七六），瓜州陷；再五年後，德宗建中二年（七八一），沙州陷；

再十年後，德宗貞元七年（七九一），西州陷。⑭當涼州陷後不久，已有《胡騰》舞感慨寄意。李端〈胡騰兒〉

詩（一作〈胡騰歌〉）云：

胡騰身是涼州兒，肌膚如玉鼻如錐。桐布輕衫前後卷，葡萄長帶一邊垂。帳前跪作本音語，拾（一作拈）

襟攬（一作擺）袖為君舞。安西舊牧收淚看，洛下詞人抄曲與。揚眉動目踏花氈，紅汗交流珠帽偏。醉

卻東傾又西倒，雙靴柔弱滿燈前。環行急蹴皆應節，反手叉腰如卻月。絲桐忽奏一曲終，烏烏畫角城頭

發。「胡騰兒，胡騰兒，故鄉路斷知不知！」⑮

李端為大曆十才子之一，大曆五年（七七○）進士。其詩當作於大曆初，時涼州陷沒不久。又劉言史〈王中丞

宅夜觀舞胡騰〉（原注：王中丞，武俊也。）詩云：

石國胡兒人見少，蹲舞尊前急如鳥！織成蕃帽虛頂尖，細氎胡衫雙袖小。手中拋下蒲萄盞，西顧忽思鄉

路遠，跳身轉轂寶帶鳴，弄腳繽紛錦靴軟。四座無言皆瞪目，橫笛琵琶遍頭促。亂騰新毯雪朱毛，傍拂

輕花下紅燭。酒闌舞罷絲管絕，木槿花西見殘月。⑯

按《舊唐書》卷一四二〈王武俊傳〉，王武俊於唐德宗貞元十二年（七九六）加檢校太尉，兼中書令，十七年六

⑭ 〔唐〕李吉甫：《元和郡縣志》，收入《影印文淵閣四庫全書》第四六八冊（臺北：臺灣商務印書館，一九八三年），史部二二六《地理類》，頁六二六─六三五。

⑮ 〔清〕彭定求等修纂：《全唐詩》，卷二八四，頁三二三八。

⑯ 〔清〕彭定求等修纂：《全唐詩》，卷四六八，頁五三二三─五三二四。

月卒，[117]則劉氏此詩當作於此數年中。兩詩皆主在描寫舞容，而或言「故鄉路斷」，或言「西顧忽思鄉路遠」，則皆藉胡騰以寓涼州失陷之悲。李詩云「帳前跪作本音語」、「安西舊牧收淚看」，則可知係涼州人胡騰對昔日守將而舞，舞前當用涼州土語致辭，辭情動人，引得舊牧淚下；而由「洛下詞人抄曲與」之句觀之，則應有歌詞。則〈胡騰〉當屬歌舞劇，其劇情當係悲涼州之陷沒引起有家歸不得之憾恨；只是未知是否代言耳。

到了憲宗元和間（八〇六—八二〇），由元稹和白居易詩〈西涼伎〉，更可以考知在〈胡騰〉的基礎上，此劇已明顯發展為戲曲小戲。元稹〈新題樂府〉十二首之一〈西涼伎〉云：

吾聞昔日西涼州，人煙撲地桑柘稠。蒲萄酒熟恣行樂，紅艷青旗朱粉樓。樓下當壚稱卓女，樓頭伴客名莫愁。鄉人不識離別苦，更卒多為沈滯遊。哥舒開府設高宴，八珍九醞當前頭。前頭百戲競撩亂，丸劍跳躑霜雪浮。獅子搖光毛彩豎，胡騰（一作姬）醉舞筋骨柔。大宛來獻赤汗馬，贊普亦奉翠茸裘。一朝燕賊亂中國，河湟沒（一作忽）盡空遺丘！開遠門前萬里堠，今來蹙到行原州。（平時開遠門外立堠，去安西九千九百里，以示戎人不為萬里行，其就盈故矣。）去京五百而近何其逼！天子縣內半沒為荒陬，西涼之道爾阻修。連城邊將但高會，每聽此曲能不羞。[118]

白居易〈新樂府・西涼伎〉云：

西涼伎，（一本下疊西涼伎三字）假面胡人假獅子。刻木為頭絲作尾，金鍍眼睛銀帖齒。奮迅毛衣擺雙耳，如從流沙來萬里。紫髯深目兩（一作羌）胡兒，鼓舞跳梁前致辭：應似（一作道是）涼州未陷日，安西都護進來時。須臾雲得新消息，安西路絕歸不得！泣向獅子涕雙垂：「涼州陷沒知不知？」獅子回

〔後晉〕劉昫等：《舊唐書》，頁三八七一—三八七七。

〔清〕彭定求等修纂：《全唐詩》第一二冊，卷四一九，頁四六一六。

⑲

頭向西望，哀吼一聲觀者悲！貞元邊將愛此曲，醉坐笑看看不足。娛（一作享）賓犒士宴監（一作三）軍，獅子胡兒長在目。有一征夫年七十，見弄涼州低面泣。泣罷斂手白將軍：主憂臣辱昔所聞。自從天寶兵戈起，犬戎日夜吞西鄙。涼州陷來四十年，河隴侵將七（一作九）千里！平時安西萬里疆，今日邊防在鳳翔。（平時，開遠門外立堠云，去安西九千九百里，以示戍人不為萬里行，其實就盈數矣。今蕃漢使往來，悉在隴州交易也。）緣邊空屯十萬卒，飽食溫（一作厚）衣閒過日。遺民腸斷在涼州，將卒相看無意收。天子每（一作長）思長痛惜，將軍欲說合慚羞。奈何仍看〈西涼（一作涼州）伎〉，取笑資歡無所愧！縱無智力未能收，忍取西涼弄為戲！⑲

同一〈西涼伎〉，白氏謂之「弄為戲」，元氏謂之「此曲」。蓋各有所偏，應作「戲曲」為是。由元詩「獅子搖光毛彩豎，胡騰醉舞筋骨柔。」可見此〈西涼伎〉顯然直接繼承〈胡騰〉一劇，知以歌舞演出。而由白詩，可見演出者帶面具妝扮胡人者二人和扮獅子者兩人，觀眾有邊將與一老征夫；由「鼓舞跳梁前致辭」和「泣向獅子涕雙垂：涼州陷沒知不知？」可知有代言之賓白，而其妝扮與演出之身段動作宛然可睹，則其已達「合歌舞以代言演出故事」之條件，為戲曲之小戲應無可疑。白氏謂「西涼伎，刺封疆之臣也。」其詩中亦申明此意：元氏詩亦謂「連城邊將但高會，每聽此曲能不羞。」均可知元白寫作之目的在諷刺邊將不以守土為任。對於「假面胡人」一語，任訥《唐戲弄》謂：

二胡兒之假面，與《劉賓客嘉話錄》述好事者扮《踏謠娘》用假面，同為塗面化妝，非面具也。僅高鼻與紫髯乃另加者。若戴面具，則劇情中之時悲時喜，甚至「泣向獅子涕雙垂」等應有之表情，俱無從實

〔清〕彭定求等修纂：《全唐詩》第一三冊，卷四二七，頁四七〇一—四七〇二。

現。❶⑳

任氏之說看似成理，其實帶面具表演亦可由身段舉止做出悲喜狀，何況「假面」與「假獅子」連文並舉，明知「獅子」為人假扮，則此胡人亦由演員假扮，以其形容不似故必戴面具以象之，亦理之所必然。更何況「假面」一辭皆作「面具」解，不必附會為「塗抹」之意也。

(七)《鳳歸雲》

唐崔令欽《教坊記・曲名》載有《鳳歸雲》一曲，❶⑫《敦煌曲子辭》中有《鳳歸雲》曲辭四首，其中後二首據《敦煌曲校錄》所校訂，其辭云：

幸因今日，得睹嬌娥！眉如初月，目引橫波。素胸未消殘雪，透輕羅。□□□□□，朱含碎玉，雲髻婆娑。東鄰有女，相料實難過。羅衣掩袂，行步透迤。逢人問語羞無力，態嬌多！錦衣公子見，垂鞭立馬，腸斷知麼？

兒家本是，累代簪纓；父兄皆是，佐國良臣。幼年生於閨閣，洞房深。訓習禮儀足，三從四德，針指分明。娉得良人，為國願長征。爭名定難，未有歸程。徒勞公子肝腸斷，謾生心。妾身如松柏，守志強過曾女堅貞。❶⑫

由歌辭內容觀之，為男女對口之辭，且係代言，情節近於漢樂府《陌上桑》，首敘錦衣公子慕鄰女，表達心中愛

❶⑳ 任訥：《唐戲弄》，頁五三五。

❶⑫ 〔唐〕崔令欽：《教坊記》，《中國古典戲曲論著集成》第一冊，頁一五。

❶⑫ 任訥校：《敦煌曲校錄》（上海：上海文藝聯合出版社，一九五五年），頁八一九。

戀之意，次乃東鄰女所答，縷陳家世，丈夫出征，己志不可奪。深合「合歌舞以代言演故事」之條件，則為「戲

曲」無疑，然其情節「簡單」，故尚為「小戲」。

再錄《鳳歸雲》前二首之曲辭來觀察，《敦煌曲校錄》云：

征夫數載，萍寄他邦。去便無消息，累換星霜。月下愁聽砧杵起，塞雁南行。孤眠鸞帳裡，枉勞魂夢，

夜夜飛颺！想君薄行，更不思量。誰為傳書與？表妾衷腸。倚牖無言垂血淚，暗祝三光。萬般無奈處，

一爐香盡，又更添香。

綠窗獨坐，修得君書。征衣裁縫了，遠寄邊隅。想你為君貪苦戰，不憚崎嶇。終朝沙磧裡，只憑三尺，

勇戰奸愚！豈知紅臉，淚滴如珠。枉把金釵卜，卦卦皆虛。魂夢天涯無暫歇，枕上長噓。待公卿回故里，

容顏憔悴，彼此何如。
⑬

此二首原卷題作「閨怨」，按理與後二首不相屬。但此二首有「征夫數載，萍寄他邦」和「遠寄邊隅」、「勇戰奸

愚」等語，與第四首「娉得良人，為國願長征」諸語，前後若合符節，且此二首稱「君」

與「妾」亦屬代言。因之若係四首聯章同演一事亦無可能。假設果然四首聯章而依此次序，則前二首為婦思

征夫寄書寄衣之辭，當為閨中獨唱；後二首則演錦衣公子訴情挑之，而己則守志不渝。而若以前二首置為後二

首，於劇情發展亦無不可。亦即東鄰女被挑守志之後，獨處閨中，倍加想念征夫。

任訥《唐戲弄》考述《鳳歸雲》與漢晉樂曲《鳳將雛》的關係，有這樣的結論：

《鳳歸雲》之聲，大體猶《鳳將雛》之聲；《鳳歸雲》之事，大體猶《鳳將雛》之事；《鳳歸雲》之名

任訥校：《敦煌曲校錄》，頁三。

亦大體猶《鳳將雛》之名。《鳳歸雲》之始，辭雖已亡，而《鳳歸雲》之新辭，乃按同一本事所擬作者。

此中名與事均已小變。有實可按；其聲已由漢晉之南音，變為六朝之清商樂，雖無從實按，既然舊說俱

同，當亦不至訛謬也。⑫

則《鳳歸雲》與《鳳將雛》之間，有其傳承關係，應屬可信。

(八)《義陽主》

《義陽主》，其相關資料如下：

《舊唐書》卷一四二〈王武俊傳〉附〈子士平傳〉云：

士平，貞元二年選尚義陽公主。……公主縱恣不法，士平與之爭忿。憲宗怒，幽公主於禁中，士平幽於

私第，不令出入。後釋之，出為安州刺史。坐與中貴交結，貶賀州司戶。時輕薄文士蔡南、獨孤申叔為

《義陽主》歌詞，曰〈團雪〉、〈散雪〉等曲，言其遊處離異之狀，往往歌於酒席。憲宗聞而惡之，欲廢

進士科，令所司網捉搦，得南、申叔，貶之，由是稍止。⑫

又《新唐書》卷八三〈諸帝公主列傳〉內〈德宗諸女傳〉云：

魏國憲穆公主，始封義陽。下嫁王士平。主恣橫不法，帝幽之禁中；錮士平于第，久之，拜安州刺史，

坐交中人貶賀州司戶參軍。門下客蔡南史、獨孤申叔為主作《團雪》、《散雪》辭狀離曠意。帝聞，怒，

捕南史等逐之，幾廢進士科。薨，追封及諡。⑫

⑫ 任訥：《唐戲弄》，頁六二五—六三三。

⑫ 〔後晉〕劉昫等：《舊唐書》，頁三八七七—三八七八。

又唐李肇《國史補》下云：

貞元十一年，駙馬王士平與義陽公主反目，蔡南史、獨孤申叔播為樂曲，號《義陽子》，有〈團雪〉、〈散雪〉之歌。德宗聞之，怒，欲廢科舉。後但流斥南史而止。[127]

比對以上三條資料，可以肯定《舊唐書》有兩個錯誤，即德宗誤作憲宗，蔡南史誤作蔡南。王士平門下客蔡南史和獨孤申叔二人乃為公主作〈團雪〉和〈散雪〉二曲辭，以形容公主離異怨曠之狀。此二曲流行歌場，為德宗所聞，幾廢進士科，二人亦因之遭貶受逐。

陽公主的夫婿，因公主恣縱不法，夫妻反目，德宗怒而幽錮於禁中與第中。士平門下客蔡南史和獨孤申叔二

由〈團雪〉和〈散雪〉二詞之名目觀之，當為敘事，言團圓與離異，自有故事情節。《舊唐書》作《義陽主》似劇名，《國史補》作《義陽子》則似樂曲名，而難以定其為表演性質之戲劇。

任訥《唐戲弄》以為《義陽主》當係《合生》性質之演出。[128]「合生」始見於《新唐書》卷一一九〈武平一傳〉，傳中載武平一諫唐中宗書，有云：

伏見胡樂施于聲律，本備四夷之數，比來日益流宕，異曲新聲，哀思淫溺。始自王公，稍及閭巷，妖伎胡人、街童市子，或言妃主情貌，或列王公名質，詠歌蹈舞，號曰「合生」。

任訥《唐戲弄》「合生」條，總結其特徵云：[129]

126 〔宋〕歐陽脩等：《新唐書》，頁三六六四。

127 〔唐〕李肇：《國史補》，收入《唐代叢書》（上海：天寶書局，一九一一年），頁八。

128 任訥：《唐戲弄》，頁六六一─六六五。

129 〔宋〕歐陽脩等：《新唐書》，頁四二九五。

合生之聲，為胡樂之「異曲新聲」，已大足移人；合生之容，又為胡女之妖冶媒妠，蓋令觀者色授魂予；合生之故事，復為當時之名妃艷噪、貴冑風流。……要皆由胡人編之、演之，尚非當時國風與國俗中之所固有也。[130]

可見「合生」之演出每褻瀆名妃貴冑，蔡氏獨孤氏或亦因此而致德宗之怒亦未可知。白居易〈江南喜逢蕭九徹因話長安舊遊喜贈五十韻〉有云：

急管停還奏，繁弦慢更張。雪飛迴舞袖，塵起繞歌梁。舊曲翻〈調笑〉，新聲打〈義揚〉。名情推阿軌，巧語許秋孃。[131]

(九)《麥秀兩歧》

《麥秀兩歧》載崔令欽《教坊記》曲名內，另有〈拾麥子〉皆盛唐樂曲。[132]宋王灼《碧雞漫志》卷五引〈文酒清話〉云：

白居易與蔡南史等同時。所謂「新聲打義揚」，「義揚」應為「義陽」之訛。可知《義陽主》果然為德宗貞元之「新聲」，「打義揚」猶言演出《義陽主》。而「名情推阿軌，巧語許秋孃」二句應是描述《義陽主》之演出，亦即由阿軌所扮之駙馬擅長表情，由秋孃所扮之公主擅長賓白；則其運用代言便很自然。有故事，有歌舞，有代言，可視之為戲曲小戲矣。

[130]　任訥：《唐戲弄》，頁二七二。

[131]　〔清〕彭定求等修纂：《全唐詩》第一四冊，卷四六二，頁五二五三。

[132]　〔唐〕崔令欽：《教坊記》，《中國古典戲曲論著集成》第一冊「曲名」條，頁一七。

唐封舜臣，性輕佻。德宗時，使湖南，道經金州。守張樂燕之，執盃索〈麥秀兩歧〉曲，樂工不能。封

謂工曰：「汝山民，亦合聞大朝音律！」守為杖樂工。復行酒，封又索此曲。樂工前：「乞侍郎舉一

遍。」封為唱徹，眾已盡記，於是終席動此曲。封既行，守密寫曲譜。言封燕席事，郵筒中送與潭州牧。

封至潭，牧亦張樂燕之。倡優作褴褸數婦人，抱男女筐筥，歌〈麥秀兩歧〉之曲，敘其拾麥勤苦之由。

封面如死灰，歸過金州，不復言矣。[133]

由此可見封氏既誇稱〈麥秀兩歧〉為「大朝音律」，且其歌中有「徹」，崔氏《教坊記》又載諸曲名內，則此曲

當屬大曲；再由「倡優作褴褸數婦人，抱男女筐筥，歌〈麥秀兩歧〉之曲，敘其拾麥勤苦之由。」則由倡優扮

演，演員不止於五人，有歌曲，有敘事，為代言；則縱使非大型之戲曲，亦當係小戲而有所發展者矣。

按《漫志》又云：「今世所傳〈麥秀兩歧〉，在黃鍾宮。唐《尊前集》載和凝一曲，與今曲不類。」按明顧[134]

梧芳編《尊前集》卷下收錄和凝〈麥秀兩歧〉云：

涼簟鋪斑竹，鴛枕並紅玉。臉邊紅，眉柳綠，胸雪宜新浴。淡黃衫子裁春穀，異香芬馥。羞道交回燭，

未慣雙雙宿。樹連枝，魚比目，掌上腰如束。嬌嬈不爭人拳跼，黛眉微蹙。

此曲描寫閨中美少女，與原曲題旨不符。顯然已發展為「詞牌」。由上文推想原曲應可重頭變奏，為大曲排遍入

破，用之以演戲。

只是上文所云之「封舜臣」史不見其人，而《太平廣記》卷二五七〈封舜卿〉引《王氏見聞錄》云：

[133]〔宋〕王灼：《碧雞漫志》，《中國古典戲曲論著集成》第一冊，卷五，頁一四八。

[134]〔明〕顧梧芳編：《尊前集》，收入毛子水主編：《世界文學大系》中國之部第一冊（臺北：啟明書局，一九六〇年），卷下，頁二六。

朱梁封舜卿，文詞特異，才地兼優。恃其聰俊，率多輕薄。梁祖使聘於蜀。時歧、梁眦睚，關路不通，遂泝漢江而上，路出全州。土人全宗朝為帥。封至州，宗朝致筵於公署。封素輕其山州，多所傲睨，全之人莫敢不奉之。及執罕，索令曰：〈麥秀兩歧〉，伶人愕然相顧，未嘗聞之。且以他曲相同者代之，封擺頭曰：「不可！」又曰〈麥秀兩歧〉，復無以措手，主人恥其惡，杖其樂將，停盞移時。遂巡，蓋在手，又曰：「〈麥秀兩歧〉！」既不獲之，呼伶人前曰：「汝雖是山民，亦合聞大朝音律乎！」全人大以為恥！次至漢中，憂之。及飲會，又曰〈麥秀兩歧〉，亦如全之伎，三呼不能應。有樂將王新殿前曰：「略乞侍郎唱一遍。」封唱之，未遍，已入樂工之指下矣。由是大喜，吹此曲，詫席不易之。其樂工白帥曰：「此是大梁新翻，西蜀亦未嘗有之，請寫譜一本，急遞入蜀，具言經過二州事。」㉟泊封至蜀，置設，〈弄參軍〉後，長吹〈麥秀兩歧〉於殿前，施芟麥之具，引數十輩貧兒襤縷衣裳，攜男抱女，挈筐籠而拾麥，仍合聲唱。其詞淒楚，及其貧苦之意，不喜人聞。封顧之，面如土色，卒無一詞，慚恨而返。乃復命，歷梁、漢、安康等道，不敢更言〈兩歧〉字，蜀人嗤之。㉟

這一段資料和《清話》所云時間地點差別很大，但曲名相同，劇情也大抵一致，人民則同為封，名字有別。對此，任訥《唐戲弄》有云：

《舊五代史・封舜卿傳》無使蜀事。蜀刻《封氏聞見記》附唐封德彝歷史，列四世孫演，為德宗時御史中丞，著《封氏聞見記》等書，未云有舜臣其人。其載六世孫舜卿為朱梁翰林學士、禮部侍郎，則與《五代史》合。是舜卿之人，信而有徵，而關於舜臣者，則為孤說也。茲姑以此劇屬五代，仍俟考訂。㊱

㉟ 【宋】李昉等編：《校補太平廣記》（京都：中文出版社，一九七二年據清孫潛手校談本影印），卷二五七，頁五，總頁一○五八。

任氏以封舜卿實有其人，以判斷此劇應屬五代，則合宜，出諸封舜卿之口則頗有語病。理由是：其一，舜卿正屬朱梁，而「麥秀兩歧」明為唐曲。其二，兩段資料，後者顯然據前者敷衍。因之，〈麥秀兩歧〉似仍作唐戲為佳。

(十) 成輔端《旱稅忤權奸》

《舊唐書》卷一三五〈李實傳〉云：

二十年春夏旱，關中大歉，實為政猛暴，方務聚斂進奉，以固恩顧，百姓所訴，一不介意。因入對，德宗問人疾苦，實奏曰：「今年雖旱，穀田甚好。」由是租稅皆不免，人窮無告，乃徹屋瓦木，賣麥苗以供賦斂。優人成輔端因戲作語，為秦民艱苦之狀云：「秦地城池二百年，何期如此賤田園，一頃麥苗伍石米，三間堂屋二千錢。」凡如此語有數十篇。實聞之怒，言輔端誹謗國政，德宗遽令決殺。當時言者曰：「瞽誦箴諫，取其詼諧以託諷諫，優伶舊事也。設謗木，採蒭蕘，本欲達下情，存諷議，輔端不可加罪。」德宗亦深悔，京師無不切齒以怒實。[137]

李實的聚斂殘暴，還見於《全唐文紀事》卷四三韓愈〈順宗實錄〉：「是時春夏旱，京畿乏食，實一不以介意，方務聚斂徵求以給進奉，勇於殺害人，更不聊生。」[139]皇甫湜〈韓愈神道碑〉也說：「關中旱飢，人死相枕藉，吏刻取息。先生列言，天下根本，民急如是，請寬民徭、而免田租之弊，專政者惡之。」[139]「專政者」即李實。

[136]　任訥：《唐戲弄》，頁七〇九。

[137]　〔後晉〕劉昫等：《舊唐書》，頁三七三一。

[138]　《全唐文紀事》（臺北：世界書局，一九六一年），卷四三，韓愈〈順宗實錄〉，頁五五〇。

李實以「誹謗國政」決殺成輔端，當唐德宗末年（八○四）之時，是天人共憤的事，今日讀來亦教人義憤填膺。

成輔端敢以一優伶而「因戲作語」七言四句數十篇以批逆鱗，是何等暢快淋漓、慷慨激烈。千百年而下猶虎虎

生風，令人仰望不已！而若就其「因戲作語」有七言四句數十篇推之，則成氏必有備而來，亦即其於戲中「作

語」之數十篇必先寫定，臨場或歌或誦，乃能一瀉千里。《新唐書》卷一六七《李實傳》與《舊唐書》《李實傳》

略同，而謂「成輔端為俳語，諷帝。」⑭則其語當為代言，蓋寓諷諫於滑稽詼諧，必與為戲時之身段動作相應。

則此戲蓋亦〈參軍戲〉流亞，其為戲曲中小小戲蓋可以認定。

結語

從以上有關先秦文獻的考述，可知構成戲劇、戲曲為有機體之諸要素逐漸結合的情形：由〈葛天氏之樂〉

見其原始歌舞之結合；由《周禮》〈大司樂〉，見樂舞合用；「瞽矇」見歌樂合用；「六樂」，見其祭享合用歌舞

樂；而八蜡既為「戲禮」，似已具演故事而為「戲劇」之端倪；而儺中之方相氏就其扮相與職務觀之，當已具

「戲劇」之條件矣；而周初《大武》之樂，演出武王伐紂故事，更為實質之「戲劇」，其年代距今三千一百餘

年；至於戲曲雛型之小戲，則《九歌》諸篇，尤以〈山鬼〉，蓋可宣布中國雛型小戲於此成立，其年代，距今二

千五百餘年。

⑬〔唐〕皇甫湜：〈韓愈神道碑〉，收入《全唐文》第一四冊（臺北：啟文出版社，一九六一年），卷六八七，頁八九一
九。

⑭〔宋〕歐陽脩等：《新唐書》，頁五二一二。

從兩漢魏晉南北朝與戲劇、戲曲相關文獻中，可考得：《總會仙倡》、《烏獲扛鼎》、《巴渝舞》、《古掾曹》、《鄭叔晉婦》、《文康樂》、《天台山伎》、《慈潛忿爭》等八個戲劇劇目，和《東海黃公》、《歌戲》、《遼東妖婦》等三個戲曲小戲劇目。

唐代除本文所考述的戲劇《蘭陵王》、《蘇莫遮》、《弄孔子》、《鉢頭》、《樊噲排君難》等五個劇目和《西涼伎》、《鳳歸雲》、《義陽主》、《旱稅忏權奸》、《麥秀兩歧》等五個戲曲小戲劇目外，尚有由優人所演出的宮廷小戲「參軍戲」和由庶民百姓搬演的鄉土小戲《踏謠娘》，另有兩漢以後傀儡百戲所演化而來的唐傀儡戲，對此著者已有〈參軍戲演化之探討〉、〈唐戲《踏謠娘》及其相關的問題〉、〈中國偶戲考述〉三文詳論之，請詳下文。

或問：中國戲劇既已見諸周初〈大武〉，乃至更早之儺戲〈方相氏〉，中國戲曲小戲既已見諸戰國時代之《九歌》，何以遲至宋金之南戲北劇[141]才能完成而為大戲，其間何以要歷經千五百年乃至兩千五百年[142]呢？

若論其故，個人認為：誠如本書【導論編】所云，中國戲曲大戲是「綜合文學和藝術」，由故事、詩歌、音樂、舞蹈、雜技、講唱文學、演員充任腳色扮飾人物、代言體、狹隘劇場等九個構成元素所融合而成的「有機體」，其九項元素中除與小戲重複者之藝術層面與內涵，自然要比小戲提升和擴大許多外，其新注入之「講唱文學」則必須屬於有如宋金諸宮調和覆賺那樣的大型說唱，而非像鼓子詞、傳踏那樣的小型曲藝。也就是說提供戲曲最重要的故事題材和歌唱音樂，必須等到宋金時代才發展完成，才能作為「大戲」的主體基礎；而其九種

<hr>

[141]　曾永義：〈也談「南戲」的名稱、淵源、形成與發展〉，《中國文哲研究集刊》第一一期（一九九七年九月）、〈也談「北劇」的名稱、淵源、形成和流播〉《中國文哲研究集刊》第一五期（一九九九年九月）詳論之，二文收入曾永義：《戲曲源流新論》（臺北：立緒文化事業公司，二〇〇〇年），均請詳下文。

[142]　千五百年是從《九歌》算起，兩千五百年是從〈方相氏〉算起。

因素，也必須有像宋金瓦舍勾欄那樣「百藝競陳」孕育薈萃的場所，必須有像宋金書會才人那樣「落拓書生」中的傑出人才，鎔鑄創作，才能水到渠成的生發為戲曲大戲；這就好像人類文明曙光乍現之後，到今日科技昌明、突飛猛進，其間也必須經歷漫長的蘊蓄積漸的歲月一般。尤其中國戲曲是綜合文學和藝術的「有機體」，更非如此不可。而這些條件在宋金之前不是沒有就是尚且未完備，所以必須等到宋金條件成就後才生發得來「南戲北劇」那樣的「大戲」，也因此本書就只能在兩宋之前，考察得到「戲劇」和「戲曲小戲」那樣作為大戲「雛型」的一些劇目；而若論「大戲」，自然無法從先秦至唐五代這漫長的歲月中去無中生有了。

第貳章　唐代宮廷小戲「參軍戲」及其嫡裔「宋金雜劇院本」之轉型與變化

引言

戲曲小戲成為「劇種」，始於唐代「參軍戲」，它是倡優用以諷諫的滑稽戲；而同時盛行的民間小戲劇目「踏謠娘」，則是民間藝人供為笑樂的歌舞小戲，它們都各有淵源，也各有演化，但同是唐人戲曲中最具代表性的劇種。請先說宮廷小戲「參軍戲」及其發展形成和蛻變的統緒。

一、「參軍戲」之源起及其劇目考述

(一)「參軍戲」之源起

關於「參軍戲」的源起，有以下二說：其一見唐段安節《樂府雜錄》「俳優」條：

開元中，黃幡綽、張野狐弄參軍，始自後漢館陶令石躭。躭有贓犯，和帝惜其才，免罪。每宴樂，即令衣白夾衫，命優伶戲弄，辱之，經年乃放。後為「參軍」，誤也。開元中有李仙鶴善此戲，明皇特授韶州同正參軍，以食其祿，是以陸鴻漸撰詞云「韶州參軍」，蓋由此也。武宗朝有曹叔度、劉泉水，鹹淡最妙。咸通以來，即有范傳康、上官唐卿、呂敬遷等三人。❶

其二見《太平御覽》卷五六九〈優倡門〉引《趙書》云：

石勒參軍周延，為館陶令，斷官絹數百匹，下獄，以八議宥之。後每大會，使俳優著介幘，黃絹單衣。優問：「汝為何官，在我輩中？」曰：「我本為館陶令。」斗數單衣，曰：「政坐取是，故入汝輩中。」以為笑。❷

可見參軍戲之緣起，段氏時已有始於東漢和帝（八九—一○五）館陶令石躭的說法，而《趙書》記載後趙石勒（約三一九—三三五）參軍館陶令周延也有相類似的演出：即贓官列於優中，受他優戲弄，以此為笑樂。（使

❶ 此據《中國古典戲曲論著集成》校印本，其中「武宗朝有曹叔度、劉泉水」下注云：「此下舊衍『鹹淡最妙』四字，據《文獻通考》刪。」為求文意完整，今再補入。〔唐〕段安節：《樂府雜錄》，《中國古典戲曲論著集成》第一冊，頁四九。

❷ 〔宋〕李昉等：《太平御覽》（北京：中華書局，一九六二年），卷五六九，頁二五七二。〔唐〕虞世南《北堂書鈔》卷一一二所引略同，唐歐陽詢《藝文類聚》引《趙書》：「石勒參軍周雅，為館陶令，盜官絹數百匹，下獄。後每設大會，使與俳兒，著介幘，黃絹單衣。優問曰：「汝為何官？在我俳中。」曰：「本館陶令。」斗數單衣，曰：「政坐取是，故入輩中。」以為大笑。」《十六國春秋》載此事，略同《趙書》，唯「數百匹」作「八百四」；「汝為何官」作「延為何官」；「我」作「吾」；「曰」作「延曰」，無「斗數」至「取是」九字。

俳優」意味著石勒使周延為俳優）其所不同者，惟石勒不出身參軍，而周延則出身參軍。所以段氏指出，謂石

勒「後為參軍，誤也」。而兩者年代相差二百餘年。鄙意以為：若論其表演形式，則「參軍戲」當如段氏所云之

始於東漢和帝；而若論其名稱，則當定於後趙石勒。請申其說如下：

唐韋述《兩京新記·尚書郎》云：

尚書郎，自兩漢以後，妙選其人；唐武德、貞觀已來，尤重其職。吏、兵部為前行，最為要劇。自後行

改入，皆為美選。考功員外專掌試貢舉人，員外郎之最望者。司門、都門、屯田、虞、水、膳部、主客，

皆在後行，閑簡無事。時人語曰：「司門、水部、入省不數。」角觝之戲：有假作吏部令史與水部令史

相逢，忽然俱倒。良久起云：「冷熱相激，遂成此疾。」 ❸

像這樣「冷熱相激」的表演，明明是優伶假官為戲，屬於「參軍戲」的範疇，而竟謂之「角觝戲」。則「參軍

戲」與「角觝戲」必然有淵源傳承的關係。

如前文《先秦至唐代戲劇與戲曲小戲劇目考述》所云，「角觝戲」早見於先秦，本為「角其材力以相觝鬥」

的技藝，漢武帝時已由角力衍生為角技藝，亦即凡兩兩相競賽的技藝皆屬之。因之涵括的內容非常廣泛，隋代

之「角觝大戲」，乃包括「天下奇伎異藝」，可以說就是「百戲」的代稱 ❹。

東漢張衡〈西京賦〉，有一段描寫漢武帝時長安御前獻藝的「角觝戲」，其中最可注意的是「東海黃公」的

❸　〔宋〕李昉等編：《校補太平廣記》，卷三五〇，〈詼諧五·尚書郎〉條引自《兩京新記》，頁三，總頁一〇二八。

❹　有關「角觝戲」見《史記·大宛列傳》：「於是大觳抵，出奇戲、諸怪物，……及加其眩者之工，而觳抵奇戲歲增變，甚盛益興。」文穎注：「名此樂為角抵者，兩兩相當，角力、角技藝、射御。」另外《史記》〈李斯傳〉、〈樂書〉，〔梁〕任昉《述異記》，〔後魏〕楊衒之《洛陽伽藍記》，《隋書·煬帝紀》，〔宋〕高承《事物紀原》卷九皆有相關記載。

一場表演。

其次《三國志‧蜀書》卷四二〈許慈傳〉所云倡家倣慈、潛謚閬之狀以為嬉戲，不正是類似「東海黃公」的角觝遺風嗎？也就是說蜀漢先主是以角觝戲的模式來搬演慈、潛謚閬之所為；而這種情形，不正也正像東漢和帝之以角觝模式來戲弄石虒所為居所為一樣嗎？它們和「東海黃公」不同的是，由優伶假扮官員；而這一點正是東漢和帝「戲弄石虒」的開展。如此說來，「戲弄石虒」其實上承「東海黃公」而下啟「慈潛謚閬」，它已具「參軍戲」的實質，所缺少的只是冠上名稱而已。❺

那麼，是否東漢沒有「參軍」的官名，所以「戲弄石虒」一劇，誠如段氏所云根本冠不上「參軍」之名呢？

按馮鑑《續事始》云：

參軍

六曹參軍

後漢置，在府曰曹，在州曰司。六曹者：公曹、倉曹、戶曹、兵曹、法曹、士曹，為州府之掾屬也。

參軍

參軍之號，其始初立，名位尤重。《漢書》：「靈帝時，陶謙以幽州刺史、參司空張溫軍事。」〈魏志〉：「太祖以荀或為侍中，持節，參丞相軍事。」又晉千寶司徒儀掾屬，有行參軍。又石苞拜大司馬，以孫楚為鎮軍參軍，楚負才氣，初至，長揖，謂苞曰：「天子命我參卿軍事。」其後號參軍。自晉以大都督府置參軍，掌出使彈責非違之事，其職漸卑，列於六曹之下。❻

詳見本書第壹章。

❺ 〔唐〕劉孝孫：《事始》，附〔蜀〕馮鑑：《續事始》，收入《百部叢書集成》（臺北：藝文印書館，一九六七年），頁三

❻

由這段文字可見「參軍」之號始於東漢靈帝（一六八—一八九），後於和帝六十餘年，其為州府掾屬，當更在有

其號之後，因之可以斷言在東漢和帝時的石耽是不可能有「參軍」之號的。王國維《宋元戲曲考》謂「後漢之

世尚無參軍之官」，未知何據。而自晉代以後，參軍之職漸卑，列於六曹之下，則後趙石勒自然有一位可以為館

陶令的參軍周延。鄙意以為，有關周延之事應當是這樣子的：石勒的參軍周延，正好和和帝時的石耽一樣，都

官館陶令，都貪贓枉法，於是石勒就效和和帝故事，使歷為俳優，並命其他優伶來戲弄他，就因為周延以本官

「參軍」的身分在劇中接受他優的戲弄，於是就把這一類型的演出叫做「參軍戲」。所以說，「參軍戲」論實質

的演出形式始於東漢和帝，而若論名稱的奠定，則在後趙石勒。

另外，尚值得注意的是，南北朝時，尚有所謂「弄癡」。《魏書》卷二一〈前廢帝廣陵王紀〉普泰元年（五

三一）云：

夏四月，癸卯，幸華林都亭。燕射，班錫有差。太樂奏伎，有倡優為愚癡者，帝以非雅戲，詔罷之。❼

又《北齊書》卷四九〈皇甫玉傳〉云：

皇甫玉，不知何許人。善相人，常遊王侯家。……顯祖（高洋）既即位，試玉相術，故以帛巾袜其眼，

而使歷摸諸人。至於顯祖，曰：「此是最大達官。」於任城王，曰：「當至丞相。」於常山、長廣二王，

並亦貴，而各私招之。至石動統，曰：「此弄癡人。」至供膳，曰：「正得好飲食而已。」❽

❼〔北齊〕魏收：《魏書》（北京：中華書局，一九九七年），頁二七六。

❽〔唐〕李百藥：《北齊書》（北京：中華書局，一九九七年），頁六七八。又《北史》卷八九〈皇甫玉傳〉亦有類似記

載：文宣即位，試玉相術，故以帛巾抹其眼，使歷摸諸人。至文宣，曰：「此最大達官。」至任城王，曰：「當至宰

相。」至石動桶，曰：「此弄癡人。」

由所云「有倡優為愚癡者」和「此弄癡人」二語，可見裝瘋賣傻的所謂「弄癡」，在北朝的宮廷宴樂中必然也是愉悅人主的技藝之一。這種「弄癡」的技藝，在唐代猶見記載。《太平廣記》卷二四九引《朝野僉載‧高崔嵬》云：

唐散樂高崔嵬，善弄癡。太宗命給使捽頭向水下，良久，出而笑之。帝問，曰：「見屈原，云：『我逢楚懷王，無道，乃沉汨羅水；汝逢聖明主，何為來？』」帝大笑，出而笑之。帝大笑，賜物百段。⑨

《朝野僉載》為武后時人張鷟所集，所云「弄癡」，應當與當時流行的「參軍戲」有密切的關係。關於這一點，唐代沒有直接證據，下文再詳予論述。

❾ 所引據乾隆乙亥槐蔭草堂天都黃曉峰校刊本。疑文中「出而笑之」之「之」字，當移置「帝問」之下。亦即當作「出而笑」、「帝問之」。又唐高懌《群居解頤》「見屈原」條亦有類似之記載：「散樂高崔嵬，善弄癡大。帝令給事捽頭向水下，良久。帝問之，曰：『見屈原，云：我逢楚懷王，乃沉汨羅水，汝逢聖明君，何為亦來此？』帝大笑，賜物百段。」又唐段成式《西陽雜俎》續集卷四云：「相傳玄宗嘗令左右提優人黃幡綽入池水中，復出。幡綽曰：『向屈原，笑臣：爾遭逢聖明，何遽至此！』」據《朝野僉載》：「散樂高崔嵬，善弄癡大。帝令沒首水底，少頃，出而大笑。上問之，曰：臣見屈原，謂臣云：我遇楚懷無道，汝何事亦來耶？帝不覺驚起，賜物百般。」又《北齊書》：「顯祖無道，內外各懷怨壽。曾有典御丞李集面諫，比帝甚於桀紂。帝令縛致水中，沉沒久之，後令引出。謂曰：我何如桀紂？集曰：向來你不及矣！如此數四，集對如初。帝大笑曰：天下有如此癡漢，方知龍逢、比干非是俊物！遂解放之。」蓋事本起於此。」按高洋令縛李集致水中事，《北齊書》、《北史》之〈齊文宣帝紀〉與《通鑑》卷一六六均有記載，誠如段氏所云，為此類優諫暴君之所本。又唐無名氏《朝野僉載補》六云：「敬宗時，高崔嵬善弄癡大。帝給使撩頭向水下。良久，出而笑之。帝問，曰：『見屈原，云：我逢楚懷王，無道，乃沉汨羅水；汝逢聖明主，何為來？』帝大笑，賜物百段。」除將太宗時事移作敬宗時事外，別無新意；而高崔嵬既為太宗時人，則為能屬之一兩百年後之敬宗時。

(二) 唐五代「參軍戲」劇目考述

從後趙石勒俳優「戲弄周延」之後，直到唐五代才又有與「參軍戲」相關的資料。請先臚列如下：

1. 唐趙璘（生卒年不詳）《因話錄》卷一：

政和公主，肅宗第三女也，降柳潭。肅宗宴於宮中，女優有弄假官戲，其綠衣秉簡者，謂之「參軍樁」。天寶末，蕃將阿布思伏法，其妻配掖庭，善為優，因使隸樂工。是日，遂為假官之長，所謂樁者。上及侍宴者皆笑樂，公主獨俯首，顰眉不視。上問其故，公主遂諫曰：「禁中侍女不少，何必須得此人！使阿布思真逆人也，其妻亦同刑人，不合近至尊之座；若果冤橫，又豈忍使其妻與群優雜處，為笑謔之具哉！妾雖至愚，深以為不可。」上亦憫惻，遂罷戲，而免阿布思之妻。由是賢重公主。❿

2. 唐范攄（生卒年不詳）《雲溪友議》卷九〈豔陽詞〉條：

積……乃廉問浙東，別濤已逾十載，方擬馳使往蜀取濤。乃有俳優周季南、季崇，及妻劉采春，自淮甸而來，善弄陸參軍，歌聲徹雲。篇韻雖不及濤，容華莫之比也。元公似忘薛濤，而贈采春詩曰：「新粧巧樣畫雙蛾，慢裹恆州透額羅。正面偷輪【輸】光滑笏，緩行輕踏皺文靴。言辭雅措風流足，舉止低迴

❿【唐】趙璘：《因話錄》，收入《文淵閣四庫全書》第一〇三五冊（臺北：臺灣商務印書館，一九八三年），頁四六九。《新唐書》卷八三〈諸公主列傳・政和公主傳〉：「阿布思之妻隸掖庭，帝宴，使衣綠衣為倡。主諫曰：『布思誠逆人，妻不容近至尊；無罪，不可與衛倡處。』帝為免出之。」（頁三六六一）。〔宋〕錢易《南部新書》：「弄參軍者，天寶末，蕃將阿布思伏法，其妻配掖庭，善為優，因隸樂工，遂令為此戲。」（文淵閣四庫全書本，頁三六）。按：此兩段記載較為簡略，均無所謂「參軍樁」之名，但亦可見阿布思妻確曾主演參軍戲。

秀媚多。更有惱人腸斷處，選詞能唱望夫歌。」望夫歌者，即囉嗊之曲也。采春所唱一百二十首，皆當代才子所作，其詞五六七言，皆可和者。詞云：「不喜秦淮水，生憎江上船。載兒夫婿去，經歲又經年。……」采春一唱是曲，閨婦行人，莫不漣泣，且以薰砧尚在，不可奪焉。⑪

3.唐薛能（八一七—八八〇）〈吳姬〉第八首：

樓臺重疊滿天雲，殷殷鳴鼉世上聞。此日楊花初似雪，女兒弦管弄參軍。⑫

4.唐無名氏《玉泉子真錄》云：

崔公鉉之在淮南，嘗俾樂工集其家僮，教以諸戲。一日，其樂工告以成就，且請試焉。鉉命閱於堂下，與妻李坐觀之。僮以李氏妒忌，即以數僮衣婦人衣，曰妻曰妾，列於傍側。一僮則執簡束帶，旋辟唯諾其間。張樂，命酒，笑語不能無屬意者，李氏未之悟也。久之，戲愈甚，悉類李氏平昔所嘗為。李氏雖稍悟，以其戲偶合，私謂不敢爾然，且觀之。僮志在於發悟，愈益戲之。李果怒，罵之曰：「奴敢無禮！吾何嘗如此！」僮指之，且出曰：「咄咄！赤眼而作白眼，諢乎！」鉉大笑，幾至絕倒。⑬

5.唐李商隱（八一三—八五八）〈驕兒詩〉：⑭

忽復學參軍，按聲喚蒼鶻。

⑪〔唐〕范攄：《雲溪友議》，收入《筆記小說大觀》二十七編（臺北：新興書局，一九七九年），卷九，頁四。

⑫〔清〕彭定求等修纂：《全唐詩》，卷五六一，頁六五二〇。

⑬〔唐〕無名氏：《玉泉子真錄》，收入〔明〕陶宗儀纂：《說郛》（上海：商務印書館，一九三〇年據明鈔涵芬樓藏板本影印），卷二一，頁一。

⑭〔清〕彭定求等修纂：《全唐詩》，卷五四一，頁六二四五。

6. 歐陽脩（一〇〇七—一〇七二）《新五代史》卷六一〈吳世家〉：

徐氏之專政也，隆演幼懦，不能自持，而知訓尤凌侮之。嘗飲酒樓上，命優人高貴卿侍酒。知訓為參軍，隆演鶉衣髽髻為蒼鶻。知訓嘗使酒罵坐，語侵隆演，隆演愧恥涕泣，而知訓愈辱之。⓯

7. 宋鄭文寶（九五三—一〇一三）《江南餘載》：

徐知訓在宣州，聚斂苛暴，百姓苦之。入覲侍宴，伶人戲，作綠衣大面，若鬼神者。傍一人問：「誰何？」對曰：「我宣州土地神也，吾主入覲，和地皮掘來，故得至此。」⓰

以上七條資料除第五條「崔公療妒」和第七條魏王「掠地皮」外，均自言弄「參軍」，為「參軍戲」無疑；而「崔公療妒」中一僅「執簡束帶」，徐知訓「掠地皮」中「伶人戲作綠衣大面」，證以第一條阿布思妻「參軍椿」之為「綠衣秉簡」，可知為「參軍」之妝扮，因之亦當為「參軍戲」。

從以上資料加上前文所引《樂府雜錄》，可見唐五代「參軍戲」相當的盛行。而由這些可憑據的資料，可以

⓯ 〔宋〕歐陽脩：《新五代史》（北京：中華書局，一九九七年），頁七五六。按：有關「徐楊合演參軍戲」事，尚見諸以下三段資料：《通鑑》卷二七〇後梁貞明四年（九一八）：「六月，吳內外馬步都軍使、昌化節度使、同平章事徐知訓，驕倨淫暴。……知訓狎侮吳王，無復君臣之禮。嘗與王為優，自為參軍，使王為蒼鶻，總角敝衣，執帽以從。」（四部叢刊景宋刻本，頁三〇七三）。馬令《南唐書・徐知訓傳》：「優人高貴卿侍酒，知訓為參軍，隆演鶉衣髽髻，為蒼鶻。」姚寬《西溪叢語》引《吳史》：「徐知訓怙威驕淫，調謔王，無敬長之心。嘗登樓狎戲，荷衣木簡，自號參軍，令王髽髻鶉衣，為蒼頭以從。」（明嘉靖俞憲崑鳴館刻本，頁三二）。按：姚氏所引《吳史》特別標明參軍之服飾為「荷衣木簡」、「荷衣」當取其顏色，亦即「綠衣」；而所云「蒼頭」，當為「蒼鶻」之誤。

⓰ 〔宋〕鄭文寶：《江南餘載》（北京：中華書局，一九八五年），卷上，頁三。

獲得有關參軍戲的一些訊息：

1. 由阿布思妻事，可知參軍戲又稱「假官戲」（據此則上文所引述自稱「角觝戲」之「冷熱相激」即當屬「參軍戲」），其主演之「假官之長」則謂之「參軍樁」。參軍樁之扮相是「綠衣秉簡」。

2. 由劉采春和吳姬事，可知婦女可以男裝充任參軍。參軍戲演出時有鳴鑼和絃管伴奏，可以歌聲徹雲。參軍戲已由宮廷流入民間。名演員劉采春表演時的妝扮是：巧畫雙眉，頭上裹透額的羅巾，手執光滑之笏，足登皺紋之靴；她表演時講究言辭的雅措風流和身段的低迴秀媚。

3. 由〈驕兒詩〉和徐知訓事，可知參軍戲中和「參軍」演對手戲的是「蒼鶻」。「蒼鶻」的妝扮是「鶉衣髽髻」。但由阿布思妻、崔公療妒，可知「參軍」之對手為「群優」；又由石躭、周延事，亦隱然可見其對手為「群優」。

4. 由石躭、周延、阿布思妻、崔公療妒諸事可知「參軍」為被戲侮與調謔之對象，但由徐知訓事，則蒼鶻被侮，參軍反成為侮人者。

5. 由石躭、周延、阿布思妻、崔公療妒諸事，可知參軍戲旨在笑樂。

6. 由魏王掠地皮事，可知參軍戲亦可旨在諷刺。

7. 由劉采春所弄之陸參軍動人如此，可知參軍戲搬演之旨趣，已經有超出宴會中俳優笑樂與諷諫之範圍者。而所云「陸參軍」應當是《樂府雜錄》所謂的陸鴻漸撰詞的「韶州參軍」。陸鴻漸既能為李仙鶴參軍戲作劇本，可能對參軍戲的演出方式有所改良和發展，而這種改良和發展就應在劉采春這位民間藝人的身上。

8. 由崔公療妒事，可知樂工可以教戲，家僮可以充任優伶，且可以男扮女妝為妻妾，又由「張樂」一語，可知搬演時不止科白而已。

根據以上所獲得的「訊息」為基礎，又可以輯得以下五條有關唐五代參軍戲的資料：

1.

《資治通鑑》卷第二百一十二，開元八年（七二〇）正月：

待中宋璟，疾負罪而妄訴不已者，悉付御史臺治之。謂中丞李謹度曰：「服，不更訴者，出之；尚訴未已者，且繫！」由是人多怨者。會天旱，有魃。優人作魃狀，戲於上前。問：「魃何為出？」對曰：「奉相公處分。」又問何故？魃曰：「負冤者三百餘人，相公悉以繫獄，抑之，故魃不得不出。」上心以為然。⑰

2.

唐高彥休（八七四—九四四後）《唐闕史》卷下「李可及戲三教」云：

優孟、師曾見於史傳，是知伶倫優笑，其來尚矣！其開元中黃幡綽，玄宗如一日不見，則龍顏為之不舒。而幡綽往往能以倡戲匡諫者。「漆城蕩蕩，寇不能上！」信斯人之流也。咸通中，優人李可及者，滑稽諧戲，獨出輩流，雖不能託諷匡正，然智巧敏捷，亦不可多得。嘗因延慶節，縉黃講論畢，次及倡優為戲。可及乃儒服儒巾，褒衣博帶，攝齊以升講座，自稱「三教論衡」。其隅坐者問曰：「既言博通三教，釋迦如來是何人？」對曰：「是婦人。」問者驚曰：「何也？」對曰：「《金剛經》云：『敷座而坐。』或非婦人，何煩夫坐，然後兒坐也？」上為之啟齒。又問曰：「太上老君何人也？」對曰：「亦婦人也。」問者曰：「何也？」對曰：「《道德經》云：『吾有大患，是吾有身；及吾無身，吾復何患？』倘非婦人，何患於有娠乎？」上大悅。又曰：「文宣王何人也？」對曰：「婦人也。」問者曰：「何以知之？」對曰：「《論語》云：『沽之哉！沽之哉！我待價者也。』向非婦人，待嫁奚為？」上意極歡，寵錫甚厚。翌

〔宋〕司馬光：《資治通鑑》（北京：中華書局，一九五六年），〈唐紀二十八〉，頁六七三九。

日，授環衛之員外職。……開成初，文宗皇帝，……有太常寺樂官尉遲璋者，善習古樂，……遂成霓裳羽衣曲以獻，……命授尉遲璋官。……時有左拾遺竇洵直上疏，以為樂官受賞，不如多予之金，無令浣汗清秩。……今可及以不稽之詞，非聖人之論，狐媚於上，遽授崇秩。雖員外環衛，而名品稍過。時非無諫官，竟不能證引近例，抗疏論列者，吁！

3.南唐尉遲偓（生平不詳）《中朝故事》：

咸通中，中書侍郎平章事劉瞻，以清儉自守，忠正佐時。……時路巖、韋保衡恃寵忌之，出瞻為荊南節度使，中外咸不平之。……僖皇初立，用元臣蕭倣佐佑大政。倣舉瞻自代。……瞻至京，俄入中書。時宰相劉鄴先與韋、路相熟，深有憂色。方判鹽鐵，乃於院中置會，召瞻飲，中實毒而薨。鄴尋授淮南節度使，僖皇於麟德殿置宴。伶人有詞曰：「劉公出典揚州，庶事必應大治，民瘼康泰矣！」諸伶人皆倡和曰：「此真最藥王菩薩也！」人皆哂之。⑱

4.宋孫光憲（九〇〇—九六八）《北夢瑣言》卷一四：⑲

劉仁恭……軍敗於內黃。爾後汴帥攻燕，亦敗於唐河。他日命使聘汴，汴帥開宴，俳優戲醫病人以譏之。

⑱〔唐〕高彥休：《唐闕史》（明萬曆十六年談長公鈔本），卷下，頁一六—一七。〔宋〕高懌（九九〇—一〇六〇）《群居解頤·優人滑稽》亦載「三教論衡」，除「攝齋」作「攝齋」。按：當作「齋」為是，《漢書·朱雲傳》：「有薦雲者召入攝齋昇堂。」師古注：「齋，衣下之裳。」「講座」作「崇座」，「有娠」作「有身」，「我待價」作「我待賈」外，餘均同《唐闕史》。又「三教論衡」北魏始見，北周已盛，降及唐宋皆為熱門論題。詳見任訥：《唐戲弄》第三章〈劇錄〉。

⑲〔五代〕尉遲偓：《中朝故事》（清文淵閣四庫全書本），頁二一三。

且問：「病狀內黃，以何藥可瘥？」其聘使謂汴帥曰：「內黃，可以唐河水浸之，必愈。」賓主大笑，

賞使乎之美也。⑳

5. 宋鄭文寶（九五三—一○一三）《江表志》卷中：

張崇帥廬江，好為不法，士庶苦之。嘗入覲江都，盧人幸其改任，皆相謂曰：「渠伊必不復來矣。」崇

歸，聞之，計口徵「渠伊錢」。明年再入覲，盛有罷府之耗，人不敢指實，皆道路相目，持鬚相慶。歸，

又輒徵「捋鬚錢」。嘗為伶人所戲，使一伶假為人死，有讁當作水族者，陰府判曰：「焦湖百里，一任作

獺。」崇亦不懌。㉑（《作獺》取其諧音「作躂」；即作踐、遭踏之義。）

仔細觀察這五條資料，「繫囚出魃」這一條，作魃狀的優人顯然就是參軍，和他問答的人應就是蒼鶻。「三教論

衡」這一條，李可及是參軍，隅坐者是蒼鶻。「焦湖作獺」這一條，讁作水族者的是參軍，陰府判官是蒼鶻。它

們很明顯的都在演對手戲，和上文所引錄的《驕兒詩》、徐知訓、魏王掠地皮諸條都可以呼應，因此都是參軍戲

無疑。而「真最藥王菩薩」這一條，說詞的伶人是參軍，也和上文所引錄的阿布思妻、

崔公療妒可以呼應，因此也都是參軍戲無疑。所可注意的是「病狀內黃」這一條，發問的伶人扮病人是蒼鶻，

而呈答的人卻是戲外的聘使，這是很奇怪的現象。比較合理的推想是：因為朱全忠意在借伶人譏笑劉仁恭兵敗

內黃，而聘使為了反彈，所以在戲中扮醫生的參軍未出口之前，就代為呈答了；如此一來，就使觀眾和演員打

成一片，基本上它還是參軍戲。

這五條中，「繫囚出魃」旨在諷刺宋璟治獄之嚴苛，「真最藥王菩薩」旨在譏刺劉鄩之鳩殺劉瞻，「病狀內

⑳ ［宋］孫光憲：《北夢瑣言》（明稗海本），卷一五，頁七○。

㉑ ［宋］鄭文寶：《江表志》（清學海類編本），卷中，頁五。

黃」旨在互嘲兵敗，「焦湖作獺」旨在譏諷張崇貪墨害民；只有「三教論衡」在取悅人主。

結合以上十四條資料，我們可以進一步探討以下三個問題：

其一，參軍戲的兩個源頭，石躭和周延都是被戲侮譏刺的對象，他們正是所謂「參軍」；而何以縱觀唐代相關

資料，參軍在戲中多處於主位，其被戲侮譏刺者反多在其對手蒼鶻方面？❷

關於這個問題，可能是因為石躭和周延都是贓官，理當受辱弄，但唐代的「參軍」官員則有其特殊的身分。

《全唐文》卷七三六載穆宗長慶二年（八二二）沈亞之所作〈河中府參軍廳記〉云：

國朝設官，無高卑，皆以職授任。不職而居任者，獨參軍焉。觀其意，蓋欲以清人賢胄之子弟，將命試

任，使以雅地出之耳。不然，何優然曠養之如此！其差高下，則以五府六雅為之次第。蒲河中界三京，

左雍三百里。且以天子在雍，故其地益雄！調吏者必以其人授焉。噫！今之眾官多失職，不失其本者，

亦獨參軍焉。長慶二年，余客蒲河中城，某參軍某族，世皆清胄，又與始命之意不失矣。乃相與請余記

職官之本於其署。❷

任氏《唐戲弄》第二章〈辨體〉引此，並謂：

據此所云，當時之參軍皆由清貴賢胄之子弟充之，以培養其行政才能，然後轉入更寬之仕途。曰「優然

曠養」，何其尊也！曰「不失其本」，何其榮也！去罪人之身分與境地，毋乃太遠！蒲河如此，他地可推；

長慶如此，他時可推。戲弄內之假吏，必多為現實之反應；現實之參軍如此，戲內之參軍又可知矣。❷

❷ 劉采春與阿布思妻止於被調謔，未至於被戲侮譏刺。

❷ 〔唐〕沈亞之：《沈下賢集》（四部叢刊景明翻宋本），卷五，頁一七。

❷ 任訥：《唐戲弄》，頁四一一。

這大概就是唐代參軍戲，參軍不扮贓官，乃至於不作被戲侮對象的緣故吧！但是唐代的「參軍」官，也確有可以效「參軍戲」妝扮戲弄的本事。《太平廣記》卷四九六〈雜錄四·趙存〉條引《乾𦠆子》云：

馮翊之東窟谷，有隱士趙存者，元和十四年，壽逾九十。服精朮之藥，體甚輕健。自云父諱君乘，亦享遐壽，嘗事克公陸象先，言克公之量，固非凡可以測度。克公崇信內典……及為馮翊太守，參軍等多名族子弟，以象先性仁厚，於是與府寮共約戲賭。一人曰：「我能旋笏於廳前，硬努眼睛，衡揖使君，唱喏而出，可乎？」眾皆曰：「誠如是，甘輸酒食一席。」其人便為之。象先視之如不見。又一參軍曰：「爾所為全易。吾能於使君廳前，墨塗其面，著碧衫子，作神舞一曲，慢趨而出。」群寮皆曰：「不可。誠敢如此，吾輩當欲俸錢五千，為所輸之費。」其二參軍便為之。象先亦如不見。皆賽所賭以為戲笑。其第三參軍又曰：「爾之所為絕易，吾能於使君廳前，作女人梳粧，學新嫁女拜舅姑四拜；則如之何？」眾曰：「如此不可。仁者一怒，必遭叱辱。倘敢為之，吾輩願出俸錢十千，充所輸之費。」其第三參軍，遂施粉黛，高髻笄釵，女人衣，疾入，深拜四拜。景融大怒曰：「家兄為三輔刺史，今乃成天下笑具。」象先徐語景融曰：「是渠參軍兒等笑具，我豈為笑哉！」㉕

由此亦可印證唐代參軍官果然多「名族子弟」充任，而這些名族子弟的參軍官，居然也學樣扮戲起來。他們既然「旋笏」、「著碧衫子」，則所學的戲樣，自然是「參軍戲」。由此我們又可得知，戲中「參軍」的妝扮還可「墨塗其面」，身段可以硬努眼睛、作揖唱喏、作神舞一曲；也可以像崔鉉家僮那樣男扮女妝：施粉黛，高髻笄釵，女人衣。

㉕〔宋〕李昉等編：《校補太平廣記》，卷四九六，頁一—二，總頁二〇三〇。

其二，靜安先生《宋元戲曲考》謂唐五代參軍戲為「滑稽戲」，任二北謂參軍戲不全為滑稽，故改稱「科白戲」；他們雖然都承認劉采春弄「陸參軍」，歌聲徹雲，顯然有音樂歌唱，但卻都以為那只是偶然的現象。難道「參軍戲」果然為科白戲，只是偶然間用音樂嗎？

關於這個問題，鄙意以為：參軍戲的演出雖然重在散說的滑稽詼諧和匡正諷諫，但音樂歌唱的襯托與搭配也是很自然而平常的事。《史記‧滑稽列傳》中的「優孟衣冠」是大家熟悉的掌故，優孟早就載歌載舞來諷諫楚莊王；又《漢書》卷六八〈霍光傳〉云：

（昌邑王）大行在前殿，發樂府樂器，引內昌邑樂人，擊鼓歌吹作俳倡㉖。

「擊鼓歌吹作俳倡」一本作「擊鼓歌唱作俳優」，師古注：「俳優，諧戲也。倡，樂人也。」可見俳優諧戲歌舞的本事自古已然。「參軍戲」在宮廷官府演出，其演員既是俳優，則戲中歌舞自是很自然。前引資料中，像「慈潛訟閱」條明白說「酒酣樂作」；像《魏書‧前廢帝廣陵王紀》記弄愚癡，亦謂「太樂奏伎」；像「崔公療妒」條亦謂「張樂，命酒」。

又唐孟棨《本事詩‧嘲戲》第七云：

中宗朝，御史大夫裴談崇奉釋氏。妻悍妒，談畏之如嚴君。……時章庶人頗襲武氏之風軌，中宗漸畏之。內宴唱《回波詞》，有優人詞曰：「回波爾時栲栳，怕婦也是大好。外邊只有裴談，內裏無過李老。」韋后意色自得，以束帛賜之。㉗

又五代王定保《摭言》云：

㉖〔漢〕班固：《漢書》，頁二九四〇。

㉗丁福保輯：《歷代詩話續編》（北京：中華書局，二〇〇六年），上冊，頁二二。

宰相張濬，嘗與朝士萬壽寺閱牡丹。抵暮，飲不息。伶人皆御前供奉第一部，恃寵肆狂，無所畏懼。中有張隱者，忽躍出，揚聲引詞云：「位乖燮理致傷殘，四面牆匡不忍看。正是花時堪下淚，相盼失色而散。」唱訖，遂去，闔席愕然，相盼失色而散。❷❽

可見宮廷優伶承應時歌唱是很平常的事；而所以致使王、任二氏一再強調「參軍戲」重在滑稽或科白的緣故，是因為就所得的資料大都只記言而不記唱。但是王、任二氏忽略了一點，那就是資料的來源不是史傳就是叢談，他們都不是要記錄演出的全部過程，而只是摘取適合他們寫作旨趣的部分來記錄，❷❾就因為記言比記演出歌舞

❷❽ 此引文今本《摭言》未錄，僅見於〔唐〕張隱：《萬壽寺歌詞》，〔清〕彭定求等修纂：《全唐詩》，卷七三二，頁八三七七—八三七八。《太平廣記》卷二五七引《南楚新聞》，亦載此事。惟「抵暮」句作「俄有兩降，抵暮不息。群公飲酣未闌」。又《伶人》作「左右伶人」；「懼」作「懾」；「中有」作「其間一輩」；「唱訖」作「告訖」；「而散」作「一時俱散，張但慚恨而已」。

❷❾ 像以下這些記載，也有可能是參軍戲，但由於過分簡略，其戲劇面貌就很模糊：

1. 《舊唐書》卷一二八《顏真卿傳》：希烈大宴逆黨，召真卿坐，使觀倡優斥黷朝政為戲。真卿怒曰：「相公，人臣也，奈何使此曹如是乎？」拂衣而起。希烈慚，亦呵止。（頁三五九五）

2. 《舊唐書》卷一四四《李元諒傳》：李懷光反於河中。詔元諒與副元帥馬燧、渾瑊同討之。時賊將徐庭光以銳兵守長春宮，元諒遣使招之。庭光素輕易元諒，且慢罵之；又以優胡為戲於城上，辱元諒先祖，元諒深以為恥。及馬燧以河東兵至，庭光降於馬燧，……河中平。燧待庭光益厚。元諒因遇庭光於軍門，命左右劫而斬之。（頁三九一七，《新唐書》卷一五六《李元諒傳》、《通鑑》卷二三二貞元元年八月亦記載）

3. 〔宋〕孫光憲《北夢瑣言》卷一八《劉皇后答父》條：莊宗劉皇后，魏州成安人，家世寒微。……及笄，姿色絕眾，聲伎亦所長。太后賜莊宗，為韓國夫人侍者。後誕生皇子繼岌，寵待日隆。他日，成安人劉叟詣鄴宮，見上，稱夫人

情況來得有意義，所以如果就資料的表象來觀察，就要教人誤以為「參軍戲」是「科白戲」了。

參軍戲歌唱時自然有唱詞，《樂府雜錄》說陸鴻漸（名羽，著《茶經》）曾為開元中參軍戲名伶李仙鶴「撰詞」，《全唐文》卷四三三《陸文學自傳》：

因倦所役，舍主者而去，卷衣詣伶黨，著《謔談》三篇。以身為伶正，弄木人、假吏、藏珠之戲。

陸羽說他以身為伶正，弄木人、假吏、藏珠之戲，並寫作三本參軍戲，可能就是用他創作的劇本。又《唐才子傳·沈佺期篇》說：「帝詔學士等，為回波舞，佺期作弄辭。」[31]「弄辭」應當就是「戲弄之辭」，為劇本無疑。前文也說過劉采春所擅長的「陸參軍」[30]「弄辭」，又宋王堯臣《崇文總目·周優人曲辭二卷》更謂後周世宗朝「吏部侍郎趙上交、翰林學士李昉、諫議大夫劉濤、司勳郎中馮吉纂錄燕樂優人曲詞」[32]。所以說「參軍戲」之有劇本是絕對的事，既有劇本，那麼臨場散說、科汎，乃至於歌唱，自然應付自如了。也因此，「參軍戲」就不只是臨……

4. 〔宋〕張唐英《蜀檮杌》卷下：廣政元年，上巳，游大慈寺，宴從官於玉溪院，賦詩。俳優以王衍為戲，命斬之。（清鈔本，頁一四）

有內臣劉建豐認之，即昔黃鬢丈人，后之父也。劉氏方與嫡夫人爭寵，皆以門族誇尚。劉氏恥為寒家，白莊宗曰：「妾去鄉之時，妾父死於亂兵，是時環屍而哭，妾固無父。是何田舍翁，詐偽及此！」乃於宮門笞之。其實后即妾之父也。莊宗好俳優，宮中暇日，自負蓍囊、藥篋，令繼岌破帽相隨，似后父劉叟，以醫卜為業也。后方晝眠，及造其臥內，自稱「劉衙推訪女」。后大恚！笞繼岌，然為太后不禮。（頁六七四，其事亦見《舊五代史》四十九《神閔劉皇后》）

[30] 〔清〕董誥：《全唐文》，清嘉慶內府刻本，頁四四○六。

[31] 〔元〕辛文房：《唐才子傳》，清佚存叢書本，卷一，頁五。

[32] 〔宋〕王堯臣：《崇文總目》，清文淵閣四庫全書本，卷一，頁八。

場「隨機應變」的優諫而已了。

其三，上文提到南北朝以來就已流行的「弄癡」，其與「參軍戲」之關係，唐代沒有直接的資料，降及五代，則有陶穀《清異錄・作用》所載「無字歌」條：

長沙獄掾任福祖，擁駟吏出行。有賣藥道人行吟，曰〈無字歌〉：「呵呵亦呵呵！哀哀亦呵呵！不似荷葉參軍子，人人與箇拜頃木，大作廳上假閻羅。」福祖審思，豈非異人，急遣訪求，已出城矣。[33]

所云「荷葉參軍子」，證以姚寬《西溪叢語》卷下引《吳史》謂徐知訓「荷衣木簡，自稱參軍」為參軍戲中「綠衣秉簡」之「參軍」無疑；而所謂「木大」，證以金元院本名目「呆木大」、「呆太守」、「呆秀才」、「呆大郎」等，可知指愚癡之男性而言；再從「頃木大作廳上假閻羅」一語來觀察，正和前引資料「焦湖作獺」條可以相呼應，則此「木大」的地位就是和參軍演對手戲的「蒼鶻」。黃庭堅《山谷詞・鼓笛令》四首，第一首下注明「戲詠打揭」，其第四首有云：

副靖傳語木大，鼓兒裏，且打一和。更有些兒得處囉，燒沙糖，香藥添和。[34]

「副靖」即「副淨」，為宋雜劇正雜劇之主演。其前身即唐參軍戲之「參軍」[35]。也可見「木大」即使在宋雜劇裡，其演出對手仍保持參軍戲的傳統。那麼「木大」為什麼不稱「蒼鶻」而獨稱「木大」呢？個人以為，凡稱

　㉝〔宋〕陶穀：《清異錄》，民國景明寶顏堂秘笈本，卷三，頁四四。
　㉞〔清〕萬樹：《詞律》，清文淵閣四庫全書本，頁二六。
　㉟其說詳見曾永義：《中國古典戲劇腳色概說》，收入曾永義：《說俗文學》（臺北：聯經出版事業公司，一九八〇年），頁二三三—二九六。關於此點，本書第拾伍章有專章論之。

「木大」者，旨在標明它與北朝以來的「弄癡」是一脈相承的。「弄癡」顧名思義是裝瘋賣傻以為笑，顯然是「智愚」對比的一種演出，多少也有一點「角觝」的遺意，因為它的演出形式，基本上和「參軍戲」很接近，無形中就被參軍戲所吸收了，因此才會有「參軍」與「木大」，乃至於宋代「副靖」與「智愚」，乃至於像官本雜劇《樂府雜錄》特別說到「武宗朝有曹叔度、劉泉水，鹹淡最妙。」「鹹淡」和「智愚」，乃至於像官本雜劇段數中的「急慢酸」、「陰陽孤」，以及明朱有燉《誠齋雜劇·牡丹園》一劇中的「酸淨、甜淨」、「淡淨、辣淨」一樣，都是取其性質對比之義。唐代戲劇中，「弄癡」的對比最為明顯，因此曹、劉二氏所擅長者，可能就是被參軍戲所吸收的「弄癡」，所謂「鹹淡」，亦不過在強調其演出時對比的鮮明而已。而如果欲分其主從，則當以鹹淡為主，以淡為從。

《樂府雜錄》特別說到，鄙意以為：若參軍戲，蒼鶻為副；若弄癡，則以木大為主，參軍為副。

說到這裡，似乎可以給參軍戲作這樣的結論：「參軍戲」是上承漢代角觝遺風所發展出來的宮廷優戲。論其表演形式，則始於東漢和帝之石躭；論其名稱，則定於後趙石勒之周延。唐代以前以戲弄贓官為主要內容，唐代以後因參軍官多以名族子弟充任，因之戲中不再扮飾贓官，而發展為「假官戲」，其主演之「假官之長」，調之「參軍樁」，他的扮飾一般是「綠衣秉簡」，頭裹透額羅、足登皺紋靴，臉面可以「俊扮」，也可以「墨塗」，大概是依所扮人物而定。與「參軍」演出的對手，有時只有一個人，中唐以後，這個對手叫「蒼鶻」，他的扮相可以是「鶉衣髽髻」；而參軍有時也與群優合演，但未知在這「群優」中是否也有一位主要的對手叫「蒼鶻」。

唐代的「參軍」在戲中最多只充作被調謔的對象，被戲侮的情況則沒有；倒是他的對手往往成了被他戲侮的對象。參軍戲的旨趣有純以滑稽為笑樂的，也有寓諷刺匡正於滑稽的，仍有先秦優伶的餘韻。參軍戲起碼在五代時已吸收了北朝以來的「弄癡」，這種情況之下，參軍演出的對手就叫「木大」，於是參軍戲中「鹹淡」的對比就更加明顯。參軍戲的演出，固然以散說、科汎為主，但也配合音樂歌舞演出，這應當是經常的而非止於偶然。

參軍戲的演員不止可以男扮女妝，也可以女扮男妝；其演出場合原本是宮廷宴會會的御前承應，後來也在官府宴會演出，有的大官貴人更以家僮為家樂；而在元稹廉問浙東的時候（文宗朝，約大和初，八二七），參軍戲就已經流入民間了；也許是受到民間戲曲的滋養，參軍戲在表演藝術上不再止於硬努眼眶、作揖唱喏和歌舞，而像劉采春那樣優秀的演員，表演時是很講究言辭的雅措風流、身段的低迴秀媚和歌聲的嘹亮徹雲的。這樣的參軍戲已具備妝扮、代言、賓白、音樂、歌唱、舞蹈、身段等戲劇條件，只是故事性還很薄弱，往往止於一時一地的應景之演出而已。然而開元間陸羽既然已為參軍戲編劇，則其演出必有一定的內容和程序可以依循，應當已不止於即興式的滑稽唱念而已。

二、宋金雜劇院本及其劇目考述──「參軍戲」之嫡裔

(一)「雜劇」之名已見唐代

五代以後，到了宋金有所謂「雜劇」，但「雜劇」不如王國維《宋元戲曲考》之所謂起於宋代，唐代已見其姿影。按李德裕〈論故循州司馬杜元穎〉狀第二《第二狀奉宣令更商量奏來者》：

> 蠻退後，京城傳說驅掠五萬餘人，音樂伎巧，無不蕩盡。緣郭釗無政，都不勘尋。臣德裕到鎮後，差官於蠻經歷州縣，一一勘尋，皆得來名，具在案牘。蠻共掠九千人，成都郭下成都、華陽兩縣，只有八十人，其中一人是子女錦錦。雜劇丈夫兩人，醫眼大秦僧一人，餘並是尋常百姓，並非工巧。

所云「子女錦錦。雜劇丈夫兩人，醫眼大秦僧一人」顯然是指有特殊伎能的「工巧」之人。其「雜劇丈夫」之

「丈夫」明與「子女錦錦」之「子女」對稱為成年之「雜劇」表演者；「子女」由先秦典籍如《左傳・僖公二十三年》：「子女玉帛，則君有之。」可知指年輕貌美之女子，而「錦錦」既屬「工巧」之人，則當為歌伎之流。

劉曉明《唐代雜劇四證》舉出另外三證：

其一，《大正藏》第四十五冊《量處輕重儀本》卷一《諸雜樂具》：「四、雜劇戲具：謂蒲博、棋弈、投壺、牽道、六甲、行成。并所須骰子、馬局之屬。」❸

其二，清康熙年間陳夢雷編輯《古今圖書集成・教坊記》書名後列有「雜劇」小標，其他版本則無此二字。

其三，《李文饒文集》的「雜劇丈夫二人」。舉傅璇琮之考證，指出撰文時間在唐會昌元年正月（八四一，同時補充訊「可能已是真正的歌舞戲」之說，認為還應該具有雜伎或其他伎樂的性質。

另有一條內容云：「漢武帝時，一小兒翻筋斗絕倫，能緣長竿倒立，今時謂之『篤叉子』。」

其四，《俄藏黑水城文獻》所收晚唐《蒙學字書・音樂部第九》所列三十七項樂器、樂舞、雜技中，有「影戲、雜劇、傀儡」三項名目。

由以上與「雜劇」相關的四條資料，《諸雜樂具》所載之「雜劇戲具」，由其項目可推知，所謂「雜劇」當指各種賭勝負的博戲而言。而李德裕所云之「雜劇丈夫」和《蒙學字書》所記之「雜劇」則應指某一種表演藝術，很可能就是參軍戲的嫡裔，宋金雜劇的先聲。也就是說，宋金雜劇乃至金代後期的所謂「院本」，都和唐五

❸ 《文淵閣四庫全書》第一○七九冊（臺北：臺灣商務印書館，一九八三年），頁一八三。

❸ 《大正藏》（臺北：新文豐出版公司，一九八三年），頁八四二。

❸ 以上見劉曉明：《唐代雜劇四證》，《文獻》二○○五年第三期，頁一一四—一三○。

代參軍戲有直接的關係，可以說只是參軍戲的進一步發展。茲分宮廷官府和民間兩方面考述，一則以見宋金雜劇院本的情況，一則也以見其與參軍戲的密切關係。

（二）宮廷官府之宋金雜劇院本劇目考述

先說宮廷官府方面，請看以下所引錄的資料：

1. 宋江少虞（生平未詳）《皇朝類苑》卷六五引張師正《倦游雜錄》：

景祐末（宋仁宗景祐四年，一○三七），詔以鄭州為奉寧軍，蔡州為淮康軍。范雍自侍郎領淮康，節鐵鎮延安。時羌人旅拒戍邊之卒，延安為盛。有內臣盧押班者為鈐轄，心常輕范。一日，軍府開宴，有軍伶人雜劇。參軍稱：「夢得一黃瓜，長丈餘，是何祥也？」一伶賀曰：「黃瓜上有刺，必作黃州刺史。」一伶批其頰曰：「若夢鎮府蘿蔔，須作蔡州節度使？」范疑盧所教，即取二伶杖背，黥為城旦。❸

2. 宋邵伯溫（一○五七—一一三四）《邵氏見聞錄‧聞見前錄》卷十：

潞公謂溫公曰：「吾留守北京，遣人入大遼偵事。回云：『見遼主大宴群臣，伶人雜劇。作衣冠者，見物必攫取，懷之。有從其後，以挺撲之者，曰：「司馬端明耶？」』君實清名，在夷狄如此。」溫公愧謝。❹

3. 宋彭乘（生平未詳）《續墨客揮犀》卷五：

❸ 〔宋〕江少虞：《新雕皇朝類苑》，收入《域外漢籍珍本文庫》第二輯子部第十冊（重慶：西南師範大學出版社，二○一一年據日本東京大學東洋文化研究所藏日本元和間活字印本影印），卷六五，頁二一三，總頁三九。

❹ 〔宋〕邵伯溫：《邵氏見聞錄》（北京：中華書局，一九九七年），卷十，頁一○五。

熙寧九年（宋神宗，一〇七六），太皇生辰，教坊例有獻香雜劇。時判都水監侯叔縣新卒。伶人丁仙現假為一道士善出神，一僧善入定。或詰其出神何所見。道士云：「近曾出神至大羅，見玉皇殿上有一人，披金紫，熟視之，乃本朝韓侍中也，手捧一物。竊問旁立者，云：『韓侍中獻國家金枝玉葉、萬世不絕圖。』」僧曰：「近入定到地獄，見閻羅殿側有一人，衣緋，垂魚。細視之，乃判都水監侯工部也，手中亦擎一物。竊問左右，云：『為奈何水淺，獻圖，欲別開河道耳。』」時叔縣與水利，以圖恩賞，百姓苦之，故伶人有此語。㊶

4. 宋王闢之（一〇三一─？）《澠水燕談錄》卷十：
頃有秉政者，深被眷倚，言事無不從。一日，御宴，教坊雜劇：為小商，自稱姓趙，名氏。負以瓦瓴，賣沙糖。道逢故人，喜而拜之。伸足，誤踏瓴倒，糖流於地。小商彈指歎息曰：「甜採，你即溜也！怎奈何？」左右皆笑。俚語以王姓為「甜採」。㊷

5. 宋陳師道（一〇五三─一一〇一）《後山談叢》卷一：
王荊公改科舉，暮年乃覺其失。曰：「欲變學究為秀才，不謂變秀才為學究也。」而不解義，正如學究誦注疏爾。教坊雜戲亦曰：「學詩於陸農師，學易於龔深之。」蓋舉子專誦王氏章句，而不解義，正如學究之寡聞也。㊸

6. 宋洪邁（一一二三─一二〇二）《夷堅支志》乙卷四〈優伶箴戲〉：

㊶〔宋〕王闢之：《澠水燕談錄》（臺北：臺灣商務印書館，一九六五年），頁八七。王國維《優語錄注》：「此恐指介甫。」

㊷〔宋〕彭乘：《續墨客揮犀》（臺北：臺灣商務印書館，一九八一年），頁七九─八一。

㊸〔宋〕陳師道：《後山談叢》（臺北：廣文書局，一九六五年），頁一五。

俳優侏儒，固技之最下且賤者；然亦能因戲語而箴諷時政，有合於古矇誦工諫之義，世目為雜劇者是已。

崇寧初（徽宗，一一〇二），斥遠元祐忠賢，禁錮學術，凡偶涉其時所為所行，無論大小，一切不得志。伶者對御為戲：推一參軍作宰相，據坐，宣揚朝政之美。一道士失亡度牒，聞其披載時，亦元祐也，剝其羽衣，使為民，則元祐三年者，立塗毁之，而加以冠巾。一僧乞給公憑遊方，視其戒牒，則元祐五年獲薦，當免舉，禮部不為引用，來自言，即押送所屬屏斥。已而，主管宅庫者附耳語曰：「今日在左藏庫，請得相公科錢一千貫，盡是元祐錢，合取鈞旨。」其人俯首久之，曰：「從後門搬入去。」副者舉所持挺杖其背，曰：「你做到宰相，元來也只要錢。」是時，至尊亦解顏。 ❹

7. 宋沈作喆（約一一四七年前後在世）《寓簡》卷十：

偽齊劉豫既僣位，大饗群臣，教坊進雜劇。有處士問星翁曰：「自古帝王之興，必有受命之符。今新主有天下，抑有嘉祥美瑞以應之乎？」星翁曰：「固有之。新主即位之前一日，有一星聚東井，真所謂符命也。」處士以杖擊之曰：「五星非一也，乃云聚耳；一星又何聚焉？」星翁曰：「汝固不知也。新主聖德比漢高祖，只少四星兒裡！」

8. 宋張端義（約一二三五年前後在世）《貴耳集》卷下：

壽皇（高宗）賜宰執宴，御前雜劇妝秀才三人。首問第一秀才：「仙鄉何處？」曰：「上黨人。」次問第二秀才：「仙鄉何處？」曰：「澤州人。」又問第三秀才：「仙鄉何處？」曰：「湖州人。」又問上

❹ 〔宋〕洪邁：《夷堅支志》（上海：上海古籍出版社，一九九一年），頁三四七。

❹ 〔宋〕沈作喆：《寓簡》，收入嚴一萍輯：《百部叢書集成》（臺北：藝文印書館，一九六六年據清乾隆鮑廷博校刊知不足齋叢書本影印），卷十，頁八。

9.

宋張端義《貴耳集》卷下：

黨秀才：「汝鄉出甚生藥？」曰：「某鄉出甘草。」次問澤州秀才：「汝鄉出甚生藥？」曰：「某鄉出人參。」次問湖州：「出甚生藥？」曰：「出黃藥。」「如何湖州出黃藥？」「最是黃藥苦人！」當時皇伯秀王在湖州，故有此語。壽皇即日召入，賜第，奉朝請。[46]

10.

宋張端義《貴耳集》卷下：

何自然中丞上疏，乞朝廷併庫，壽皇從之；方且講究，未定。御前有燕，雜劇伶人妝一賣故衣者，持褲一腰，只有一隻褲口。買者得之，問：「如何著？」賣者云：「兩腳併做一褲口。」買者云：「褲卻併了，只恐行不得。」壽皇即寢此議。[47]

11.

宋張端義《貴耳集》卷下：[48]

袁彥純尹京，專一留意酒政。煮酒賣盡，取常州宜興縣酒，衢州龍游縣酒，在都下賣。御前雜劇，三個官人：一日京尹，二日常州太守，三日衢州太守。三人爭座位。常守讓京尹曰：「豈宜在我二州之下？」衢守爭曰：「只尹合在我二州之下。」常守問云：「如何此說？」衢守云：「他是我兩州拍戶。」寧廟亦大笑。史同叔為相日，府中開宴，用雜劇人。作一士人，唸詩曰：「滿朝朱紫貴，盡是讀書人。」旁一士人曰：

[46] 〔宋〕張端義：《貴耳集》，《文淵閣四庫全書》第八六五冊（臺北：臺灣商務印書館，一九八三年），頁三七。此以「黃藥」諧音「皇伯」。秀王趙子偁為孝宗生父。

[47] 〔宋〕張端義：《貴耳集》，頁三七。

[48] 〔宋〕張端義：《貴耳集》，頁四七。

「非也。滿朝朱紫貴，盡是四明人。」自後相府開宴，二十年不用雜劇。㊾

12. 宋岳珂（一一八三－一二四三）《桯史》卷七：

秦檜以紹興十五年（高宗，一一四五）四月丙子朝賜第望僊橋；丁丑，賜銀絹萬匹兩，錢千萬，綵千縑。有詔：「就第賜燕，假以教坊優伶。」宰執咸與，中席，優長誦致語，退。有參軍者，前，褒檜功德。一伶以荷葉交椅從之。諢語雜至，賓歡既洽。參軍方拱揖謝，將就椅，忽墜其幞頭，乃總髮為髻，如行伍之巾；後有大巾鐶，為雙疊勝。伶指而問曰：「此何鐶？」曰：「二勝鐶。」遽以朴擊其首曰：「爾但坐太師交椅，請取銀絹例物，此鐶掉腦後，可也！」一坐失色。檜怒，明日，下伶於獄，有死者。於是語禁始益繁。㊿

13. 宋岳珂《桯史》卷十〈萬春伶語〉：

淳熙間（孝宗，一一四七－一一八九），胡給事既新貢院。嗣歲庚子（七年，一一八○），適大比，乃侈其事。命供帳考校者，悉倍前規。鵠袍入試，茗卒饋漿，公庖繼肉。坐案寬潔，執事恪敬。閒閒千于，以邑於文，士論大惬。會初場賦題，出《孟子》「舜聞善若決江河」，而以「聞善而行，沛然莫禦」為韻。士既就案矣，蜀俗敬長，而尚先達；每在廣場，不廢請益焉。晡後，忽一老儒摘禮部韻示諸生，謂「沛」字惟十四泰有之，一為「顛沛」，一為「沛邑」，注無「沛決」之義。惟它有「霈」字，乃從「雨」，疑。眾曰：「是！」闋然扣簾請。出題者偶假寐，有少年出酬之，漫不經意。擅云：「禮部韻注義既非，增一『雨』頭無害也。」揖而退，如言以登於卷。坐遠於簾者或不聞知，乃仍用前字。於是試者用

㊾ 〔宋〕張端義：《貴耳集》，頁四八。
㊿ 〔宋〕岳珂：《桯史》，四部叢刊續編景元本，頁四一。

「霈」、「沛」各半。明日，將試《論語》，籍籍傳：凡用「沛」字者皆窘，復扣簾。出題者初不知昨夕之對，應曰「如字」。廷中大譁，侵不可制，譟而入曰：「試官誤我三年，利害不細！」簾前闌木如拱，皆折。或入於房，執考校者一人，毆之。考校者惶遽，急曰：「有『雨』頭也得，無『雨』頭也得。」或又咎其誤，曰：「第二場更不敢也。」蓋一時祈脫之辭。移時，稍定，試司申：「鼓噪場屋，優伶序進。」胡以不稱於禮遇也，怒，物色為首者，盡繫獄，韋布益不平。既拆號，例宴主司以勞。還舉三爵，優伶序進。其一問：「漢相，吾言之矣；敢問唐三百載，名將帥何人也？」旁揖者亦詘指英、衛，以及季葉，曰：「張巡、許遠、田萬春。」儒服奮起，爭曰：「巡、遠是也；萬春之姓雷，歷考史牒，未有以雷為田者。」揖者不服，撐拒勝口。俄一綠衣參軍，自稱教授，前據几，二人敬質疑，曰：「是故雷姓。」揖者大詬，袒裼奮拳，教授遽作恐懼狀，曰：「有『雨』頭也得，無『雨』頭也得。」坐中方失色，知其諷己也。忽優有黃衣者，持令旗，躍出稠人中，曰：「制置大學給事臺旨：試官在座，爾輩安得無禮！」群優亟欲容趨下，喏曰：「第二場更不敢也！」俠厄皆笑，席客大懘。明日，遁去，遂釋繫者。胡意其為郡士所使，錄優而詰之，杖而出諸境。然其語盛傳迄今。�51

〔宋〕岳珂：《桯史》，頁六一—六二。

14. 宋張知甫（生卒年不詳）《可書》：

金人自侵中國，惟以敲棒擊人腦而斃。紹興間，有伶人作雜戲，云：「若要勝其金人，須是我中國一件

�51

件相敵，乃可。且如金國有粘罕，我國有韓少保；金國有柳葉鎗，我國有鳳凰弓；金國有鑿子箭，我國有鑷子甲；金國有敲棒，我國有天靈蓋！」人皆笑之。

15. 宋周密（一二三二—一二九八）《齊東野語》卷二十「溫公重望」：[52]

宣和間（徽宗，一一一九—一一二五），徽宗與蔡攸輩在禁中自為優戲。上作參軍趨出。攸戲上曰：「陛下好箇神宗皇帝！」上以杖鞭之，云：「你也好箇司馬丞相！」[53]

16. 宋周密《齊東野語》卷一三〈優語〉：

女官〔冠〕吳知古用事，人皆側目。內宴日，參軍四筵張樂，胥輩請僉文書，參軍怒曰：「我方聽胥篦，可少緩。」請至三四，其答如前。胥擊其首曰：「甚事不被胥篦壞了！」蓋是俗呼黃冠為「胥篦」也。[54]

17. 明田汝成（一五〇三—一五五七）《西湖遊覽志餘》卷二：

（宋理宗寶祐間）丁大全作相，與董宋臣表裏，復以廟堂之力助之，有司奉行惟謹。修內司十百為曹，望青採斫，雖勳舊之塚，亦不免焉。一日，內宴，雜劇，一人專打鑼，一人扑之曰：「今日排當，不奏

[52] 〔宋〕周密撰，張茂鵬點校：《齊東野語》（北京：中華書局，一九八三年），頁三八一。又《宋史·蔡攸傳》：「為鎮海軍節度使，少保。進見無時，或侍曲宴，則短衫窄袴，塗抹青紅，雜倡優侏儒。每道市井淫媒諧浪語，以蠱帝心。」

[53] 〔宋〕徐夢莘《三朝北盟會編·靖康中帙》卷六：「黼面潔白，若美婦人，而目精鬚髮盡金黃且豺聲。……黼又同蔡攸每罷朝出省，時時乘宮中小輿，召人禁中，為談笑。或塗抹粉墨作優戲，多道市井淫言媟語以媚惑上。時因謔浪中以譖人，輒無不中。」可與此條參看。

[54] 〔宋〕張知甫：《張氏可書》，清十萬卷樓叢書本，頁九。
〔宋〕周密撰，張茂鵬點校：《齊東野語》，頁二四五。

他樂，丁丁董董不已，何也？」曰：「方今事皆丁、董，吾安得不『丁董』？」❺❺

以上十七條資料，除第十二條二勝鐶、第十三條第二場更不敢、第十五條徽宗與蔡攸優戲、第十六條被脅策壞

了等四條與第十四條謂之「雜戲」外，皆自稱「雜劇」，則為「宋雜劇」無疑。「雜戲」之名，《周書》卷七及

《北史》卷十〈宣帝紀〉已有「大陳雜戲」之語，其後歷代至唐皆有之❺❻。而其內容，實與「百戲」不殊，亦

即承角觝傳統，包羅甚廣。而「雜劇」之名，則始見上舉晚唐李文饒文集卷一二「第二狀奉宣更商量奏來者」，

文中曾稱成都之「音樂伎巧」被當時南詔掠去者，有「雜劇丈夫兩人」。「雜劇」即使到了宋代，就其廣義而言，

仍和角觝、百戲，乃至雜戲一樣，都是當時各種技藝的總稱❺❼。但若就狹義而言，則「宋雜劇」當指「唐五代

參軍戲」之嫡派而言。在首條軍伶人雜劇、第六條原來也只要錢、第十五條徽宗蔡攸為優戲、第十二條二勝鐶、

第十三條第二場更不敢、第十六條被脅策壞了等六條，都明言「參軍」演出，第十二條更云「綠衣參軍」，凡此

皆可看出宋雜劇與參軍戲之傳承關係。但宋雜劇比起參軍戲來則有以下幾點值得注意：

其一，參軍戲固有不少是寓諷諫於滑稽，但也不乏純為笑樂者；宋雜劇則幾乎都合乎第六條洪邁所云「因

戲語而箴諷時政」之旨，我們簡直找不到一條純為笑樂的演出。

❺❺〔明〕田汝成：《西湖遊覽志餘》，清文淵閣四庫全書本，頁二十。

❺❻〔明〕田汝成：《西湖遊覽志餘》，頁二十。「雜戲」之名，如《南齊書》卷四二〈蕭坦之傳〉有「後堂雜戲狡獪」，《通

鑑》卷一七五陳宣帝大建十三年（五八一）四月有「悉放太常散樂為民，仍禁雜戲」。《通鑑》二一八玄宗酺宴有「教坊

府縣散樂雜戲」，宋莊綽《雞肋編》卷上謂成都自上元至四月十八日，游賞幾無虛辰。自旦至暮，「唯雜戲一色」。

❺❼胡忌：《宋金雜劇考》（上海：古典文學社，一九五七年），第一章〈名稱〉第一節〈宋雜劇解〉，謂當時之滑稽戲、歌

舞戲、傀儡戲、雜技、南戲等，皆可冒「雜劇」之名。

其二，參軍戲演出時，未見優伶「撲擊」的動作，但宋雜劇則習以為常，譬如首條參軍批其對手另一伶之頰[58]、次條一伶挺扑作衣冠之伶、六條副者舉所挺杖參軍之背、七條處士以杖擊星翁、十二條一伶擊參軍之首、十三條作揖之伶對綠衣參軍祖褐奮拳、十六條副者舉所挺杖參軍之背、十七條一伶扑打鑼之伶等皆明白記載；而參軍顯然由唐五代之可以戲侮其對手演變成完全反被戲侮之對象，因之每遭對手扑擊。按《新五代史》卷三七：

莊宗嘗與羣優戲于庭，四顧而呼曰：「李天下！李天下何在？」新磨遽前以手批其頰。莊宗失色，左右皆恐，羣伶亦大驚駭。共持新磨，莊宗大喜，詰曰：「汝奈何批天子頰！」新磨對曰：「李天下者，一人而已，復誰呼耶？」於是左右皆笑，莊宗大喜，賜與新磨甚厚。[59]

宋孔平仲《續世說》卷六與《通鑑》卷二七二亦皆載此事。這應當是演戲時演員撲擊對方的最早記載，未知宋以後相類似的演出是否據此而來。

其三，參軍戲在中唐之後，與參軍演出對手戲的腳色謂之「蒼鶻」；而宋雜劇演出資料中，未見有所謂「蒼鶻」。而第六條「副者舉所挺杖參軍之背」之「副者」，蓋因以「參軍」為主，則其對手為「副」之義。

其四，次條「伶人雜劇」一語，王國維《宋元戲曲考》與《優語錄》引作「伶人戲劇」，胡忌《宋金雜劇考·宋雜劇解》引作「伶人雜戲」，當係所據版本不同，則第十一條所云之「雜戲」亦可視之為「雜劇」。

其五，宋雜劇之演出不在宮廷則在官府，未有如參軍戲之流入民間者。但就田野考古資料與其他文獻觀之，則又不然。請詳下文。

[58]　從首條記載觀之，其當場演出者看似三人，即參軍與其他二伶。但從上下文「一伶賀」、「一伶批其頰」揣摩，且證以下文「即取二伶杖背」之語，則批人頰之伶應屬參軍所為。

[59]　〔宋〕歐陽脩：《新五代史》，頁三九九。

就以上證實宋雜劇與參軍戲有傳承關係之資料為基礎，我們又可以找到以下之資料，應當也屬於宋雜劇演出的記錄：

1. 宋劉放（一〇二二—一〇八八）《中山詩話》：

祥符、天禧中（真宗，一〇〇八—一〇二一），楊大年、錢文僖、晏元獻、劉子儀以文章立朝。為詩皆宗尚李義山，號「西崑體」，後進多竊義山語句。嘗內宴，優人有為義山者，衣服敗裂，告人曰：「我為諸館職撏撦至此。」聞者歡笑。**⓺⓪**

2. 宋范鎮（一〇〇七—一〇八八）《東齋紀事》卷一：

賞花釣魚會賦詩，往往有宿構者。天聖中（仁宗，一〇二三—一〇三一），永興軍進山水石。適置會，命賦山水石，其間多荒惡者，蓋出其不意耳。中坐，優人入戲，各執筆，若吟咏狀。其一人忽仆於界石上，眾扶掖起之。既起，曰：「數日來作一首賞花釣魚詩，準備應制，卻被這石頭擦倒。」左右皆大笑。翌日，降出其詩，令中書銓定。祕閣校理韓義最為鄙惡，落職，與外任。**⓺①**

3. 宋蘇象先（約一〇九一前後）《蘇魏公語錄》：

仁宗賞花釣魚宴賜詩，執政諸公、泊禁從館閣，皆屬和。而詩中「徘徊」二字別無他義，諸公進和篇皆押「徘徊」字。及詩罷，再就座，而教坊進戲：為巡訪稅第者，至前堂，觀玩不去，曰：「徘徊也。」至後堂，復環顧而不去，問之，則皆曰：「徘徊也。」一人笑曰：「可則可矣，但未免徘徊太多！」**⓺②**

⓺⓪〔宋〕劉放：《中山詩話》，收入〔清〕何文煥編：《歷代詩話》（北京：北京圖書館出版社，二〇〇三年），頁五，總頁一七三。

⓺①〔宋〕范鎮：《東齋記事》（上海：商務印書館，一九三六年），頁三。

4. 宋李廌（一○五九—一一○九）《師友談記》：

東坡先生近令門人輩作《人不易物賦》。（原注：物為一，人重輕也。）或戲作一聯曰：「伏其幾而襲其裳，豈惟孔子！學其書而戴其帽，未是蘇公。」（原注：士大夫近年效東坡桶高簷短帽，名曰「子瞻樣」）。鹿因言之公，笑曰：「近扈從宴醴泉觀，優人以相與自令文章為戲者。一優（原注：丁仙現者）曰：『吾之文章，汝輩不可及也！』眾優曰：『何也？』曰：『汝不見吾頭上子瞻乎？』上為解頤。」❻❸

5. 宋洪邁（一一二三—一二○二）《夷堅支志》乙卷四〈優伶箴戲〉：

蔡京作相，弟卞為元樞。卞乃王安石婿，尊崇婦翁，當孔廟釋奠時，躋于配享而封舒王。優人設孔子正坐，顏孟與安石侍坐側。孔子命之坐。安石揖孟子居上，孟辭曰：「天下達尊，爵居其一，軻僅蒙公爵，相公貴為真王，何必謙光如此。」遂揖顏子，顏曰：「回也，陋巷匹夫，平生無分毫事業。公為名世真儒，位號有間，辭之過矣。」安石遂處其上，夫子不能安席，亦避位。安石惶懼拱手不敢。往復未決。子路在外，憤憤不能安，徑趨從祀堂，挽公冶長臂而出。公冶長為窘迫之狀，謝曰：「長何罪？」乃責數之曰：「汝全不救護丈人，看取別人家女婿。」其意以譏下也。時方議欲升安石於孟子之右，為此而止。❻❹

6. 宋楊萬里（一一二七—一二○六）《誠齋集》卷一四○〈詩話〉：

❻❷〔宋〕蘇象先：《蘇魏公語錄》，轉引自〔宋〕蔡正孫：《詩林廣記・後集》卷二〈王荊公〉（臺北：廣文書局，一九七三年），頁三九九。

❻❸〔宋〕李廌：《師友談記》（北京：中華書局，二○○七年），頁一一—一二。

❻❹〔宋〕洪邁：《夷堅支志》，頁三四七。

東坡嘗宴客，俳優者作伎萬方，坡終不笑。一優突出，用棒痛打作伎者：「內翰不笑，汝猶稱良優乎？」

對曰：「非不笑也，不笑者，乃所以深笑之也。」坡遂大笑。蓋優人用東坡「王者不治夷狄，非不治也，

不治者，乃所以深治之也。」見子由五世孫奉新縣尉懋說。⑥⑤

7. 宋朱彧 ⑥⑥《萍洲可談》卷三：

王德用為使相，黑色，俗號「黑相」。嘗與北使伴射，使已中的，黑相取箭銲頭一發，破前矢，俗號「劈

筈箭」。姚麟亦善射，為殿帥，十年伴射，嘗蒙獎賜。崇寧初（徽宗，一一○二），王恩以遭遇，處位殿

帥，不習弓矢，歲歲以伴射為窘。伶人對御作俳，先一人持一矢入，曰：「黑相劈筈箭，售錢三百萬。」

又一人持大矢八，曰：「老姚射不輸箭，售錢三百萬。」後二人挽箭一車入，曰：「車箭都賣一錢。」

或問：「是何人家箭，價賤如此。」答曰：「王恩不及垛箭。」⑥⑦

8. 宋曾敏行（一一一八─一一七五）《獨醒雜志》卷九：

崇寧二年鑄大錢，蔡元長建議俾為折十，民間不便之。優人因內宴，為賣漿者，或投一大錢，飲一杯，

而索價其餘。賣漿者對以方出市，未有錢，可更飲漿。乃速飲至於五六，其人鼓腹曰：「使相公改作折

三。

⑥⑤〔宋〕楊萬里：《誠齋集》，收入《文淵閣四庫全書》第一二六一冊（臺北：臺灣商務印書館，一九八三年），頁四五三。

⑥⑥朱彧，字無惑，湖州烏程人，生平未詳。其父朱服（一○四八─？）。〔宋〕陳振孫《直齋書錄解題》卷一一〈小說家類〉錄有《萍洲可談》三卷，云：「吳興朱彧無惑撰，中書舍人服行中之子，宣和元年序萍洲老圃，其自號也。在黃州，蓋其僑寓之地，事見《齊安志》。而或作彧，字無惑，未詳孰是。」清武英殿聚珍版叢書，頁一七六。

⑥⑦〔宋〕朱彧：《萍洲可談》，頁一六五。

百錢，奈何！」上為之動容，法由是改。[68]

9. 宋朱彧《萍洲可談》卷三：

崇寧鑄九鼎，帝鼐居中，八鼎各鎮一隅。是時行當十錢，蘇州無賴子弟冒法盜鑄。會浙中大水，伶人對御作俳：「今歲東南大水，乞遣彤鼎往鎮蘇州。」或作鼎神，附奏云：「不願前去，恐一例鑄作當十錢。」朝廷因治章縡之獄。[68]

10. 宋董弅（生卒年不詳）《閑燕常談》：[69]

政和中（徽宗，一一一一～一一一七），何執中為首臺，廣殖貲貨，邸第之多，甲於京師。時有以舊印行吉觀國所試「為君難」小經義，稱為上皇御製者，人競傳誦。會大宴，伶官為優戲，相謂曰：「官家萬幾之暇何所為？」曰：「不過燕樂爾。」問：「不然，亦如舉子作文義。」問：「何以知之？」遂舉「為君難」義誦一過。乃以手加額，北鄉讚嘆說：「聖意匪獨俯同章布之士，留神經術，仰見兢兢圖治，不安持守之深意，天下幸甚！」又問：「宰相退朝之暇何所為？」曰：「日掠百二十貫房錢，猶自『不易』哩！」蓋俚語以貧窶為「不易」也。[70]

[68]【宋】朱彧：《萍洲可談》，頁一六四。【宋】李元綱《厚德錄》卷一：「崇寧更錢法，以一當十。小民嗜利亡命，犯法者紛紛。或捕得數大缶，誣以樞密章縡子綖所鑄也。……綖竟坐刺配，籍沒其家。」事詳《新校本宋史并附編三種》（北京：中華書局，一九九七年），卷三三八〈章縡傳〉，頁一〇五九一。

[69]【宋】曾敏行：《獨醒雜志》（上海：商務印書館，一九六六年），頁七二。

[70]【宋】董弅：《閑燕常談》（上海：商務印書館，一九三六年），頁一一二。

11. 宋周密（一二三二—一二九八）《齊東野語》卷一三：

宣和中（徽宗，一一一九—一一二五），童貫用兵燕薊，敗而竄。一日，內宴，教坊進伎為三四婢，首飾皆不同。其一當額為髻，曰：「蔡太師家人也。」其二髻偏墜，曰：「鄭太宰家人也。」又一人滿頭為髻，如小兒，曰：「童大王家人也。」問其故。蔡氏者曰：「太師觀清光，此名朝天髻。」鄭氏者曰：「吾太宰奉祠就第，此嬾梳髻。」童氏者，曰：「大王方用兵，此三十六髻也。」⑦¹

12. 宋龔明之（約一〇九一—一一八二）《中吳紀聞》卷六：

初，（朱）勔之進花石也，聚於京師艮嶽之上。以移根自遠，為風日所殘，植之未久，即槁瘁。時時欲一易之，故花綱旁午於道。一日，內宴，譚人因以諷之：有持松、檜而出者，復設問，亦以「芭蕉」答之。如是者數四。遂批其頰曰：「此何物也？」應之曰：「芭蕉。」有持梅花而出者，譚人指以問其徒曰：「此某花，此某木，何為俱謂之芭蕉？」應之曰：「我但見巴巴地討來，都焦了！」天顏（徽宗）亦為之少破。⑦²

〔宋〕周密撰，張茂鵬點校：《齊東野語》，卷一三〈優語〉，頁二四四—二四五。《南齊書》卷二六〈王敬則傳〉：「檀公（道濟）三十六策，走是上計。汝（指東昏侯）父子唯應疾走耳。」「髻」諧音「計」。即俗所云「三十六計，走為上計。」前揭書，頁四八七。

〔宋〕龔明之：《中吳紀聞》，收入《風土志叢刊》（揚州：廣陵書社，二〇〇三年），頁二七四—二七五。〔宋〕周輝：《清波雜志》（上海：商務印書館，一九六六年），卷六：「宣和間，鈞天樂部焦德者，以諧謔被遇，一日，從幸禁苑，指花竹草木以詢其名，德曰：「皆芭蕉也。」上詰之，乃曰：「禁苑花竹，皆取於四方，在途甚遠，巴至上林，則已焦矣！」上大笑。亦猶「鍬、澆、焦、燒」四時之戲：掘以鍬，水以澆，既而焦，焦而燒也。其後毀艮

13. 洪邁《夷堅支志》乙卷四〈優伶箴戲〉：

又嘗設三輩為儒道釋，各稱誦其教。儒曰：「吾之所學，仁義禮智信，曰五常。」遂演暢其旨，皆採引經書，不涉媟語。次至道士曰：「吾之所學，金木水火土，曰五行。」亦說大意。末至僧，僧抵掌曰：「二子腐生常談，不足聽。吾之所學，生老病死苦，曰五化。藏經淵奧，非汝等所得聞，當以現世佛菩薩法理之妙，為汝陳之。盍以次問我？」曰：「敢問生？」曰：「內自太學辟雍，外至下州偏縣，凡秀才讀書，盡為三舍生。華屋美饌，月書季考，三歲大比，脫白掛綠，上可以為卿相。國家之於生也如此。」曰：「敢問老？」曰：「老而孤獨貧困，必淪溝壑，今所在立孤老院，養之終身。國家之於老也如此。」曰：「敢問病？」曰：「不幸而有病，家貧不能拯療，於是有安濟坊，使之存處，差醫付藥，責以十全之效。其於病也如此。」曰：「敢問死？」曰：「死者人所不免，為窮民無所歸，則擇空隙地為漏澤園。；無以斂，則與之棺，使得葬埋，春秋享祀，恩及泉壤。其於死也如此。」曰：「敢問苦？」其人瞑目不應，陽若惻怵。然促之再三，乃蹙額答曰：「只是百姓一般受無量苦。」徽宗為惻然長思，弗以為罪。(73)

〔宋〕洪邁：《夷堅支志》，頁三四七—三四八。

14. 明鎦績（生卒年不詳）《霏雪錄》：

宋高宗時，饔人淪餛飩不熟，下大理寺。優人扮兩士人相貌。各問其年，一曰「甲子生」，一曰「丙子嶽，任百姓取花木以充薪，亦其讖也。」（頁五八）。任訥：《優語集》（上海：上海文藝出版社，一九八一年），任氏按云：「依龔說為雜劇，依周說為優諫。足見此等傳說，通過文人筆下，每有編排，遂多出入。」據此亦可證上文所云，此等史傳叢談不過紀錄零言片語，並非戲劇演出的全部過程（頁一一六）。

(73)

生」。優人告曰：「此二人皆合下大理。」高宗問故，優人曰：「餛子、餅子皆生，與餛飩不熟者同罪耳！」上大笑，赦原饟人。❼❹

15. 宋洪邁《夷堅志》丁集卷四：

壬戌（紹興十二年，一一四二）省試，秦檜之子熺、姪昌時、昌齡，皆奏名，公議籍籍，而無敢輒語。至乙丑（一一四五）春首，優者即戲場，設為士子，赴南呂，相與推論知舉官為誰。或指侍從某尚書某侍郎，當主文柄。優長曰：「非也。今年必差彭越。」問者曰：「朝廷之上，不聞有此官員。」曰：「漢梁王也。」曰：「彼是古人，死已千年，如何來得？」曰：「前舉是楚王韓信、彭越一等人，所以知今為彭王也。」問者嗤其妄，且扣厥指，笑曰：「若不是韓信，如何取得他三秦！」四座不敢領略，一鬨而出。秦亦不敢明行譴罰云。❼❺

16. 宋楊德之❼❻《武林聞見錄》：

宋南渡諸將，韓世忠封蘄王，楊沂中封和王，張俊封循王，俱享富貴之極，而俊復善治生，其罷兵而歸，

❼❹〔清〕沈嘉轍：《南宋雜事詩》，清文淵閣四庫全書本，頁一四五。

❼❺〔宋〕洪邁：《夷堅志》，頁六七。

❼❻〔清〕俞樾：《春在堂雜文》，卷五《武林掌故叢編序》：「武林為東南大都，會山川之秀、人文之美、都邑之盛、海內想望若天堂然。〔唐〕杜光庭著《洞天福地岳瀆名山記》，又著《西湖古蹟事實》二卷，可知武林之勝與洞天福地、岳瀆名山等矣，自宋以來，著述益夥，如宋人何澹之《武林錄》、周密之《武林舊事》、楊德之《武林聞見錄》、明人馮廷槐之《武林近事》、邵穆生之《武林內外志》、蘇文定之《武林聞見異事》。」故將原作者署為楊德之。其他文獻僅載書名，未載作者名。

歲收租米六十萬斛，今浙中豈能著此富家也。紹興間內宴，有優人作善天文者云：「世間貴官人，必應星象，我悉能窺之，法當用渾儀，設玉衡，若對其人窺之，見星而不見其人，用銅錢一文亦可。」乃令窺光堯，云：「帝星也。」秦師垣，曰：「相星也。」韓蘄王，曰：「將星也。」張循王，曰：「不見其星。」眾皆駭，復令窺之曰：「中不見星，只見張郡王在錢眼內坐。」殿上大笑，俊最多貲，故譏之。⑰

17. 《金史》卷六四〈后妃傳〉：

元妃李氏師兒，……明昌四年（金章宗，一一九三）封為昭容。明年，進封淑妃。……兄喜兒舊嘗為盜，與弟鐵哥，皆擢顯近，勢傾朝廷，風采動四方。射利競進之徒爭趨其門。……自欽懷皇后沒世，中宮虛位久，章宗意屬李氏。而國朝故事，……世為姻婚，娶后尚主，而李氏微甚。至是，章宗果欲立之，大臣固執不從，臺諫以為言。帝不得已，進封為元妃，而勢位熏赫，與皇后侔矣。一日，章宗宴宮中，優人瑇瑁頭者戲於前。或曰：「上國有何符端？」優曰：「汝不聞鳳皇見乎？」其人曰：「知之，而未聞其詳。」優曰：「其飛有四所，所應亦異：若嚮上飛則風雨順時；嚮下飛則五穀豐登；嚮外飛則四國來朝；嚮裏飛則加官進祿。」上笑而罷。⑱

18. 宋岳珂《桯史》卷五〈大小寒〉：

韓平原在慶元初（寧宗，一一九五），其弟仰胄，為知閤門事，頗與密議。時人謂之「大小韓」，求捷徑者爭趨之。一日，內燕，優人有為衣冠到選者，自敘履歷材藝，應得美官，而留滯銓曹，自春徂冬，未

⑰〔明〕田汝成：《西湖遊覽志餘》，頁二二九。

⑱〔元〕脫脫等：《金史》（北京：中華書局，一九九七年），頁一五二七－一五二八。

有所擬，方徘徊浩歎。又為日者，弊帽，持扇，過其旁。遂邀使談庚甲，問以得祿之期。日者屬聲曰：

「君命甚高，但於五星局中，財帛宮微有所礙。目下若欲亨達，先見小寒；更望成事，必見大寒，可

也！」優蓋以「寒」為「韓」。侍燕者皆縮頸匿笑。㉙

19. 宋岳珂《桯史》卷一三〈選人戲語〉：

蜀伶多能文，俳語率雜以經史，凡制帥幕府之醵集，多用之。嘉定初，吳畏齋帥成都，從行者多選人，類以京削繫念。伶知其然。一日，為古冠服數人，游於庭，自稱孔門弟子，交質以姓氏。或曰常，或曰於，或曰吾。問其所涖官，則合而應曰：「皆選人也。」固請析之。居首者率然對曰：「子乃不我知，《論語》所謂『常從事於斯矣』，即某其人也。官為從事，而繫以姓，固理之然。」問其次，曰：「亦出《論語》：『於從政乎何有。』」蓋即某官氏之稱。」又問其次，曰：「某又《論語》十七篇所謂『吾將仕』者。」遂相與歡咤，以選調為淹抑。有慍其旁者，曰：「子之名不見於七十子，固聖門下第，盡扣十哲而受教焉？」如其言，見顏閔。方在堂，輦而請益。子騫慼頗曰：「如之何？何必改？」兗公應之曰：「然，回也不改。」眾撫然不怡，曰：「無已，質諸夫子。」如之，夫子不答，久而曰：「鑽遂改火，急可已矣！」坐客皆愧而笑。聞者至今啟顏。優流侮聖言，直可誅絕！特記一時之戲語如此。㉚

20. 宋周密《齊東野語》卷一三〈優語〉：

近者己亥歲（理宗嘉熙三年，一二三九），史嵩之為京尹，其弟以參政督兵於淮。一日，內宴，伶人衣金紫，而幞頭忽脫，乃紅巾也。或驚問：「賊裹紅巾，何為官亦如此？」傍一人答曰：「如今做官的都是

㉙〔宋〕岳珂：《桯史》，頁三一。

㉚〔宋〕岳珂：《桯史》，頁八十。

如此。」於是褫其衣冠，則有萬回佛自懷中墜地。其傍者曰：「他雖做賊，且看他哥哥面！」[81]

21.宋周密《齊東野語》卷一三〈優語〉：[82]

王叔知吳門曰，名其酒曰：「徹底清」。錫宴日，伶人持一樽，誇於眾曰：「此酒名『徹底清』，既而開樽，則濁醪也。」旁誚之云：「汝既為『徹底清』，卻如何如此?」答云：「本是『徹底清』，被錢打得渾了！」

22.宋周密《齊東野語》卷一三〈優語〉：[83]

有袁三者，名尤著。有從官姓袁者，制蜀，頗乏廉聲。群優四人，分主酒色財氣，各誇張其好尚之樂，而餘者互譏笑之。至袁優，則曰：「吾所好者，財也。」因極言財之美利，眾亦譏誚不已。徐以手自指曰：「任你譏笑，其如袁丈好此何！」

以上二十二資料所記，不是內廷就是官府的優戲，而且都是以問答見義，寓諷諫譏刺於滑稽詼諧之中；其第六條不治者所以深治也、第十條為臣不易義、第十二條芭蕉、第十五條取三秦等四條都有撲擊的動作。它們都應當是記載宋雜劇的演出片段。其演員有一場兩人，也有群優共演，譬如第十九條就有九人同場，參軍戲已經有這種情況。所可注意的是第十四條記宋高宗以戲外身分同劇中的優伶問答。如果不是記載錯誤，就是因為觀劇

[81]〔宋〕周密撰，張茂鵬點校：《齊東野語》，頁二四五。〔明〕田汝成《西湖遊覽志餘》卷二三〈委巷叢談〉：「宋時，杭城以臘月祀萬回哥哥。其像蓬頭笑面，身着綠衣，左手擎鼓，右手執棒，云是和合之神，祀之，可使人在萬里之外，亦能來回，故曰『萬回』。今其祀絕矣。」因「萬回佛」亦稱「萬回哥哥」，故文中謂「且看他哥哥面」，《西湖遊覽志餘》頁二四七。

[82]〔宋〕周密撰，張茂鵬點校：《齊東野語》，頁二四五。

[83]〔宋〕周密撰，張茂鵬點校：《齊東野語》，頁二四六。

的高宗皇帝，不明何以甲子生和丙子生的人「皆合下大理」推問，所以等不及劇中他優發問，自己不覺也墮入劇中了。這種情形正和前文所引述的參軍戲「病狀內黃」相近似。

關於這種狹義的「宋雜劇」，吳自牧成書於宋度宗咸淳十年（一二七四）的《夢粱錄》卷二十「妓樂」條有比較具體而詳細的記載：

散樂傳學教坊十三部，惟以雜劇為正色。舊教坊有篳篥部、大鼓部、拍板部。色有歌板色、琵琶色、箏色、方響色、笙色、龍笛色、頭管色、舞旋色、雜劇色、參軍等色。上有教坊使、副鈐轄、都管、掌儀、掌範，皆是雜流命官。其諸部諸色，分服紫、緋、綠三色寬衫，兩下各垂黃義襴。雜劇部皆諢裹，餘皆襆頭帽子。更有小兒隊、女童採蓮隊。……紹興年間，廢教坊職名，如遇大朝會，聖節，御前排當及駕前導引奏樂，並撥臨安府衙前樂人，屬脩內司教樂所集定姓名，以奉御前供應。向者汴京教坊大使孟角球曾做雜劇本子，葛守誠撰四十大曲，丁仙現捷才知音。……雜劇中，末泥為長，每一場四人或五人。先做尋常熟事一段，名曰艷段。次做正雜劇，通名兩段。末泥色主張，引戲色分付，副淨色發喬，副末色打諢。或添一人，名曰裝孤。先吹曲破斷送，謂之把色。大抵全以故事，務在滑稽，唱念應對通遍。此本是鑒戒，又隱於諫諍，故從便跣露，謂之無過蟲耳。若欲駕前承應，亦無怒也。又有雜扮，或曰「紐元子」，又謂之「拔和」，即雜劇之後散段也。頃在汴京時，村落野夫，罕得入城，遂撰此端。多是借裝為山東、河北村叟，以資笑端。今士庶多以從省，筵會或社會，皆用融和坊、新街及下瓦子等處散樂家，女童裝末，加以弦索賺曲，祇應而已。[84]

此段記載大抵根據成書於宋理宗端平二年（一二三五）耐得翁《都城紀勝》「瓦舍眾伎」條[85]修飾而成，其中

「雜班」作「雜旺」，「技和」作「技和」，當以《夢粱錄》為是。由此可見：

1. 雜劇在教坊十三部色中已居「正色」而為主體，而十三部色中另有「參軍色」與「雜劇色」並列。

2. 紹興三十一年省廢教坊之後，每週大宴，則撥差臨安府衙前樂等人充應。[86]

3. 汴京教坊大使孟角毬曾做雜劇本子，葛守誠撰四十大曲，丁仙現捷才知音；則雜劇劇本和音樂多出諸教坊職官。

4. 雜劇每一場四人或五人，每場包含先做的尋常熟事一段叫「豔段」和次做而通名兩段的「正雜劇」。所以一場完整的雜劇演出通常共有三段；後來又加入一段「散段」叫「雜扮」或「雜班」，又叫「紐元子」或「拔和」。所以發展完成的「宋雜劇」結構共有四段：豔段和散段是各自獨立的，前者是「尋常熟事」的引子，後者是「以資笑端」的結尾；而「正雜劇」的「通名兩段」自然是主體，而且也可以各自獨立。王國維《唐宋大曲考》引史浩劍舞，此舞曲演二事，一為項莊刺沛公，一為公孫大娘舞劍器；所以前有漢裝者，後有唐裝婦人服者。其動作姿勢記述頗詳。王國維所加的按語說：「大曲與雜劇二者之漸相近，於此可見。又一曲之中演二故事，《東京夢華錄》所謂雜劇入場，一場兩段也。」[87]如果推測沒錯，那麼正雜劇「通名」的兩段，所演的即是同一名目、性質相類，但各自獨立的兩個故事。由此看來，宋雜劇的四段，事實上是由四個獨立的小戲所組成的，它可以說是一個「小戲群」。

㉘ 〔宋〕吳自牧：《夢粱錄》（上海：古典文學出版社，一九五七年），頁三〇八－三〇九。

㉟ 〔宋〕耐得翁：《都城紀勝》（上海：古典文學出版社，一九五七年），頁九五－九八。

㊱ 此段文字據《都城紀勝》「瓦舍眾伎」條。

㊲ 王國維：《唐宋大曲考》，收入《王國維戲曲論文集》，頁二二八－二三〇。

5. 雜劇的特質「務在滑稽」，作用「隱於諫諍」，可見是「優孟衣冠」、「參軍戲」的嫡派。《童蒙訓》云：「如作雜劇，打猛諢人，卻打猛諢出。」[88]又曾慥《類說》卷五引王直方《詩話》云：「山谷云：『作詩如作雜劇：初時布置，臨了須打諢，方是出場。』蓋是讀秦少游詩，惡其終篇無所歸也。」[89]亦可證雜劇「務在滑稽」；而就上文引錄之三十九條資料觀察，也的確合乎「隱於諫」，若御前承應，雖有唐突，但能博取聖顏一笑，亦無責罰；只是若碰到姦相惡吏，諷刺過甚，則不免災禍臨身，上引資料，亦不乏其例。

6. 雜劇的內容要「全以故事」，借此「隱其情而諫之」，表演時又要「務在滑稽」，講求「唱念應對通遍」，那麼顯然是指「正雜劇」的演出而言。因為「豔段」只是尋常熟事，「散段」又是借裝村叟以資笑端，都不合乎這些條件。至其所云「故事」，按《史記·三王世家》云：「竊從長老好故事者，取其封策書，編列其事而傳之。」[90]又《漢書·劉向傳》云：「宣帝循武帝故事。」[91]則所謂「故事」，乃指「舊事」而言。今就所引錄之三十九條資料觀察，雖然大都合乎「妝做故事」之旨，但像曾敏行《獨醒雜志》之諷刺崇寧二年鑄大錢、董弅《閑燕常談》之諷刺何執中、周密《齊東野語》之諷刺童貫兵敗與吳叔之酒濁、龔明之《中吳紀聞》之諷刺花石綱，都顯然直假時事；因之若謂之「全以故事」，則有待商榷。又此三十九條資料，無一處可見其演出時配合

[88]〔宋〕胡仔《苕溪漁隱叢話》（臺北：臺灣商務印書館，一九六八年），卷四二〈東坡五〉：「《呂氏童蒙訓》云：『老杜歌行，最見次第，出入本末。而東坡長句，波瀾浩大，變化不測，如作雜劇，打猛諢人，卻打猛諢出也。三馬贊，振鬣長鳴，萬馬皆瘖。』此記不傳之妙，學文者，能涵泳此等語，自然有人處。」頁二八三。

[89]〔宋〕曾慥編輯，王汝濤校注：《類說校注》（福州：福建人民出版社，一九九六年），頁一六九七。

[90]〔漢〕司馬遷：《史記》，頁二七五三。

[91]〔漢〕班固：《漢書》，頁二六〇六。

音樂歌舞，但《夢粱錄》既云「唱念」，又云「吹曲破」，則顯然有音樂和歌唱。

7.雜劇每場四人或五人，所見腳色有末泥、引戲、副淨、副末、裝孤，如果加上吹曲破的就有六人。按周密《武林舊事》卷四《乾淳教坊樂部》下先列「雜劇色」，包含：

(1)德壽宮：劉景長等十人。其中劉景長下注「使臣」，蓋門慶「末」，侯諒「次末」，李泉現「引兼舞三臺」。

(2)衛前：龔士美等二十二人。其中龔士美「使臣都管」、劉恩深「都管」、陳嘉祥「節級」、吳興祐「德壽宮引兼舞三臺」、金彥昇「管幹教頭」、孫子貴「引」、潘郎賢「引兼末、部頭」、王賜恩「引」、周泰「次」、郭名顯「引」、宋定「次」、劉幸「副部頭」、成貴「副」、陳煙息「副」、王侯喜「副」、孫子昌「副末、節級」、楊名高「末」、宋昌榮「副」。

(3)前教坊：伊朝新等二人。

(4)前鈞容直：仵谷豐等二人。

(5)和顧：劉慶等三十人。其中劉慶「次劉袞」、朱和「次貼衙前」、蔣寧「次貼衙前」、郝成「次衙前」、宋昌榮「二名守衙前」、王原全「次貼衙前」、張顯「守闕祗應」。

又列「雜劇三甲」：

(1)劉景長一甲八人：

戲頭：李泉現。引戲：吳興祐。

次淨：茆山重、侯諒、周泰。副末：王喜。

裝旦：孫子貴。

(2)蓋門慶進香一甲五人：

戲頭：孫子貴。引戲：吳興祐。

次淨：侯諒。副末：王喜。

(3)內中祗應一甲五人：

戲頭：孫子貴。引戲：潘郎賢。

次淨：劉衰。副末：劉信。

(4)潘郎賢一甲五人：戲頭：孫子貴。引戲：郭名顯。

次淨：周泰。副末：成貴。

又列「雜班」：

雙頭：侯諒。散耍：劉衰、劉信。

又另列「雜劇」：

王喜、侯諒、吳興祐、劉景長、張順。

以上姑不論其腳色名稱之參差異同，雜劇演員事實上有超過一場四五人的現象，前舉洪邁《夷堅志》汝全不救護丈人條就用演員六人、岳珂《桯史》鑽遂改火條用九人、周密《齊東野語》鑽彌遠條用六人，都是明證。也因此「乾淳教坊樂」所列雜劇色，像德壽宮就有十人、衙前有二十二人、和顧有三十人、劉景長一甲有八人；但像前教坊和前鈞容直都只有二人，看來止能做「參軍、蒼鶻」式的小型演出；而「雜劇三甲」（其實應作四甲）中蓋門慶、內中祗應、潘郎賢等三甲都是五人，而另列的「雜劇」下所屬有六人，可見一場四、五人是就通常而言的。

8.散段「雜扮」的內容和情味，與北齊傳到唐代的「踏謠娘」很近似，充滿的是民間的野趣；而「正雜劇」

既是「參軍戲」的嫡派；則「宋雜劇」實質上就是唐參軍戲與踏謠娘的合流，也就是宮廷優戲與民間小戲的整合；但由於它們尚各自獨立，所以著者稱之為「小戲群」。

9. 這種四段的雜劇，主要用於宮廷或官府宴會，所以周密《武林舊事》卷十所著錄的目錄，便說它是「官本雜劇段數」；一般士庶之家只用散樂「女童妝末，加以絃索賺曲」來祗應而已。

雜劇既為教坊十三部色中的「正色」，那麼它與其他部色在內廷中演出的情況又是如何呢？孟元老《東京夢華錄》卷九「宰執親王宗室百官入內上壽」條云：

教坊樂部，列於山樓下彩棚中，皆裹長腳幞頭，隨逐部服紫緋綠三色寬衫，黃義襴，鍍金凹面腰帶。前列柏板，十串一行，次一色畫面琵琶五十面，次列箜篌兩座……下有臺座，張二十五絃，……以次高架大鼓二面……後有羯鼓兩座……杖鼓應焉。次列鐵石方響……次列簫、笙、塤、篪、觱篥、龍笛之類，兩旁對列杖鼓二百面。……諸雜劇色皆諢裹，各服本色紫緋綠寬衫，義襴，鍍金帶。自殿陛對立，直至樂棚。每遇舞者入場，則排立者叉手，舉左右肩，動足應拍，一齊群舞，謂之「按曲子」。第一盞御酒，歌板色……第三盞左右軍百戲入場……第四盞……參軍色執竹竿拂子，念致語口號，諸雜劇色打和，再作語，勾合大曲舞。……第五盞御酒，獨彈琵琶……參軍色作語，問小兒班首近前，進口號，雜劇人皆打和畢，樂作群舞合唱，且舞且唱，又唱破子畢，小兒班首入進致語，一場兩段。是時教坊雜劇色鼈膨劉喬、侯伯朝、孟景初、王顏喜而下，皆使副也。……第七盞御酒慢曲子，……參軍色作語，勾女童隊，……女童進致語，勾雜劇入場，亦一場兩段訖，參軍色作語，放女童隊。……第九盞御酒。

內殿雜戲，為有使人預宴，不敢深作諧謔，惟用群隊裝其似像，市語謂之「拽串」。雜戲畢，參軍色作語，放小兒隊。……

㊒

又《武林舊事》卷一聖節條「天基聖節排當樂次」云：

樂奏夾鍾宮，觱篥起萬壽永無疆引子，王恩。上壽第一盞，觱篥……第二盞，觱篥……第三盞，笙……第四盞，方響……第五盞，觱篥……笛……第七盞，笙……第八盞，觱篥，笛……第九盞，方響……第十盞，笛……第十一盞，笙……第十二盞，觱篥……第十三盞，笙，諸部合萬歲無疆薄媚曲破。

初坐樂奏夷則宮，觱篥起上林春引子，王榮顯。第一盞，觱篥……舞頭豪俊邁，舞尾范宗茂……第二盞，琵琶……第三盞，唱廷壽長歌曲子，李文慶……觱篥……玉軸琵琶……拍……進彈子笛哨……杖鼓……拍……進念致語等，時和……恭陳口號……吳師賢以下，上進小雜劇……雜劇，吳師賢已下，做三京下書，斷送繞池游。第六盞，笙……拍……方響……聖花……第七盞，玉方響……拍……箏……雜手藝……五盞，笙……拍……笛……雜劇，周朝清已下，做君聖臣賢爨，斷送萬歲聲。第八盞，萬壽祝天基斷隊。第九盞，簫……笙……第十盞，諸部合齊天樂曲破。

再坐第一盞，觱篥……笛……第二盞，笙……觱篥……第三盞，墨篥……笙……第四盞，琵琶……方響……雜劇，何晏喜已下，做楊飯，斷送四時歡。第五盞，諸部合老人星降黃龍曲破。第六盞，觱篥……雜劇，時和已下，做四偌少年游，斷送賀時豐。第七盞，鼓笛……弄傀儡……第八盞，簫……第九盞，諸部合無射宮碎錦梁州歌頭大曲，雜手藝……第十盞，笛……第十一盞，琵琶……撮弄……第十二盞，

〔宋〕孟元老：《東京夢華錄》（上海：古典文學出版社，一九五七年），頁五二一五五。

諸部合萬壽與隊樂法曲。第十三盞，方響……傀儡舞鮑老。第十四盞，箏、琶、方響合纜令神曲。第十

五盞，諸部合夷則羽六麼，巧百戲……第十六盞，管……第十七盞，鼓板、舞綰……第十八盞，諸部合

梅花伊州。第十九盞，笙……傀儡……第二十盞，觱篥起萬花新曲破。❽❾

其後附有各部色「祇應人」，其中「雜劇色」有…吳師賢、趙恩、王太一、朱旺、時和、金寶、俞慶、何晏

喜、沈定、吳國賢、王壽、趙寧、胡寧、鄭喜、陸壽等十五人。由上舉樂次，《東京夢華錄》所記宰執親王入內

上壽，雜劇在第五第七盞御酒間演出，一場兩段。《武林舊事》所記天基聖節雜劇一共演出四次，兩見於初坐之

第四盞與第五盞，兩見於再坐之第四盞與第六盞；只是其十五位雜劇色祇應人中獨不見「周朝清」。又《夢粱

錄》卷三「宰執親王南班百官入內上壽賜」條，其樂次中，有關雜劇色者如下：

諸雜劇色皆諢裏，各服本色紫、緋、綠寬衫，義襴，鍍金帶。自殿陛對立，直至樂柵。每遇供舞戲，則

排立叉手，舉左右肩，動足應拍，一齊群舞，謂之「接曲子」。……第四盞進御酒……參軍色執竹竿子

拂子，奏俳語口號，祝君壽，雜劇色打和畢，且謂：「奏罷今年新口號，樂聲驚裂一天雲。」參軍色再

致語，勾合大曲舞。……第五盞進御酒……參軍色執竿奏數語，勾雜劇入場，一場兩段。是時教樂所雜

劇色何雁喜、王見喜、金寶、趙道明、王吉等，俱御前人員，謂之「無過蟲」。……第七盞進御酒……參

軍色作語，勾雜劇入場，三段。❿

可見在第五盞時有「雜劇入場，一場兩段」，第七盞時有「雜劇入場，三段」。所謂「一場兩段」，與《夢華錄》

所記一樣，當指「正雜劇兩段」而言；所謂「三段」，則當指「豔段」與「正雜劇兩段」而言。雜劇的演出，和

❾　〔宋〕周密：《武林舊事》，頁三四八─三五七。

❿　〔宋〕吳自牧：《夢粱錄》，頁一五三─一五五。

《夢華錄》所記一樣，都要通過「參軍色」的指揮，即所謂「勾引」；宋祁《春宴樂語》，其「勾雜劇」之詞有「宜參優孟之滑稽，式助歌場之曼衍。童裳卻立，雜劇來歟」之語，蘇軾《集英殿宴樂語》，其「勾雜劇」之詞云：

歟！⑨⑤

金奏鏗純，既度《九韶》之曲；霓裳合散，又陳八佾之儀。舞綴暫停，優伶間作。再調絲竹，雜劇來

像這樣的「勾雜劇詞」應當就是執竹竿拂子來作樂舞戲劇指揮的「參軍色」，在道引雜劇出場演出時所念。以上敘述，已可概見雜劇在內廷宴會儀式中搬演的情況。再由下面兩段資料，更可以看出其宴樂愉人的一般。宋曾慥《類說》卷一五引《晉公談錄》「御宴值雨」條云：

太祖大宴，雨暴作，上不悅，趙普奏曰：「外面百姓正望雨，官家大宴，何妨只是損得些陳設，濕得些樂官衣裳；但令雨中作雜劇，更可笑。此時雨難得，百姓快活時，正好飲酒燕樂。」太祖大喜。宣令雨中作樂，宣勸滿飲，盡歡而罷。⑨⑥

又宋朱弁《曲洧舊聞》卷六云：

宋子京修《唐書》，嘗一日，逢大雪……其間一人來自宗子家。子京曰：「汝太尉遇此天氣，亦復何如？」對曰：「只是擁鑪命歌舞，間以雜劇，引滿大醉而已，如何比得內翰！」⑨⑦

宋代的雜劇，在北方的遼國亦稱「雜劇」，由前文所引宋邵伯溫《邵氏見聞錄》所敘遼主大宴群臣伶人雜劇演溫

⑨⑤〔宋〕蘇軾：《東坡全集》，收入《四庫全書薈要》第三八〇冊（臺北：世界書局，一九八六年），頁五七五。

⑨⑥〔宋〕曾慥編輯，王汝濤校注：《類說校注》，頁四五八。

⑨⑦〔宋〕朱弁：《曲洧舊聞》（北京：中華書局，二〇〇七年），頁一七〇。

公事，可見與宋雜劇不殊。又《遼史》卷五四〈樂志‧散樂〉敘其皇帝生辰樂次有云：

酒一行　觱篥起，歌。

酒二行　歌，手伎入。

酒三行　琵琶獨彈。

餅、茶、致語。

食入，雜劇進。

酒四行　闋。

酒五行　笙獨吹，鼓笛進。

酒六行　箏獨彈，築毬。

酒七行　歌曲破，角觝。[98]

則遼人雜劇亦間入其他樂舞演出。至於金人，也同樣有「雜劇」，《金史》卷三八〈禮十一‧新定夏使儀注〉
云：

第四日，……候押宴等初盞畢，樂聲盡。坐。至五盞後食，六盞、七盞雜劇。八盞下，酒畢。……至九
盞下，酒畢，教坊退。[99]

其情況與宋遼內宴不殊。又宋徐夢莘《三朝北盟會編》卷二十〈政宣上帙〉二十引《宣和乙巳奉使行程錄》敘
金咸州州守出迎宴樂情況，有云：

[98]〔元〕脫脫等：《遼史》（北京：中華書局，一九九七年），頁八九一—八九二。

[99]〔元〕脫脫等：《金史》（北京：中華書局，一九九七年），頁八七五。

酒三行，則樂作，鳴鉦擊鼓，百戲出場：有大旗、獅豹、刀牌、牙（砑）鼓、踏曉（蹺）、踏索、上竿、跳丸、弄撾鈸、築毬毬、角抵、鬥雞、雜劇等，服色鮮明，頗類中朝。又樓鑰《北行日錄》記章宗李妃事，其中宴優戲與宋雜劇如出一轍。但金代雜劇，後來則被稱作「院本」。元陶宗儀《輟耕錄》卷二五「院本名目」條云：

金有院本、雜劇、諸公（當作宮）調，院本、雜劇，其實一也。國朝，院本、雜劇始釐而二之。院本則五人：一曰副淨，古謂之參軍；一曰副末，古謂蒼鶻，鶻能擊禽鳥，末可打副淨，故云；一曰引戲，一曰末泥，一曰孤裝。又謂之「五花爨弄」。或曰：宋徽宗見爨國人來朝，衣裝鞵履巾裹，傅粉墨，舉動如此；使優人效之以為戲。又有襖段，亦院本之意，但差簡耳；取其如火燄，易明而易滅也。其間副淨有散說，有道念，有筋斗，有科汎，教坊色長魏武劉三人鼎新編輯。魏長於念誦，武長於筋斗，劉長於科汎，至今樂人皆宗之。

又《北行日錄》記其使金於宴席時，「亦有雜劇逐項，皆有束帛銀椀為犒。」也因此上文所引錄《金史·后妃傳》記章宗李妃事，其中宴優戲與宋雜劇如出一轍。

從這段話可見金院本與宋雜劇不殊，「院本」不過由「雜劇」改稱而已，所以腳色名目相同。而副淨之為參軍、副末之為蒼鶻，則亦可見其為唐參軍戲嫡派。魏武劉三人於唸誦、筋斗、科汎各擅一長，則戲劇藝術之講求可知。而所謂「院本」，題為明朱權所著的《太和正音譜》有這樣一句話：「院本者，行院之本也。」王國維《宋元戲曲考》據《張千替殺妻》雜劇，首先釋為：「行院者，大抵金元人謂倡伎所居；其所演唱之本，即謂之院本云爾。」其後鄭振鐸於《行院考》一文，則力主行院乃是衢州撞府的流動歌舞演出班，反駁王氏之說。近年

〔宋〕徐夢莘：《三朝北盟會編》，清許涵度校刻本，頁一二五。

〔元〕夏庭芝：《青樓集》，《中國古典戲曲論著集成》第二冊（北京：中國戲劇出版社，一九五九年），頁七。

原載《國立編譯館館刊》六卷一期，收入拙著：《說俗文學》，頁二三三一一二九六。亦見本書第拾伍章。

胡忌《宋金雜劇考》更綜輯各種資料，考定「行院」的含義，所得的結論是：行院實包括了舊時所稱的妓女、樂人、伶人、乞丐等類人的含義，範圍頗廣。這些人都以技藝糊口，所以就把他們所據以演出的底本稱作「院本」了。

「雜劇」和「院本」的腳色，除了「裝孤」和「孤裝」顛倒其詞外，其他都相同。但令人感到奇怪的事，則有以下兩點：

其一，末泥、副末、副淨，已是今日所習見的腳色，那麼引戲和裝孤呢？末泥可以說就是正末，那麼何以有「副淨」而沒有「正淨」呢？

其二，如果副淨就是參軍戲中的「參軍」，而副末就是「蒼鶻」；那麼引戲、末泥、裝孤又是什麼呢？又前引三十九條有關宋金雜劇的資料，其出現「參軍」者有六條之多，而教坊十三部色中又有「參軍色」與「雜劇色」並列，且參軍色於樂次進行中執竹竿拂子指揮勾引樂舞戲劇之演出，這又是什麼緣故呢？

關於這兩個問題，在拙作《中國古典戲劇腳色概說》一文中已有詳細考述，所獲得的結論是：中國戲曲的腳色名稱皆起於市井口語，通過俗文學之省文與訛變而形成符號性之腳色專稱，但市井口語之俗稱仍與專稱錯雜並用。末、淨已成為符號之專稱，而參軍、蒼鶻、引戲、裝孤則尚為市井口語之俗稱。「淨」是由「參軍」演變而來，其歷程是「參軍」二字之促音近於「靚」，靚為「粉白黛綠」之意，正是參軍之扮相，故取「靚」以代參軍；但因「靚」字不是一般人所能認識之字，所以取同音訛變為「靖」、「淨」二字，又因「淨」字最簡易通俗，於是遂掩「靚」、「靖」二字而成為腳色之專稱。至於「末」則由「蒼鶻」演變而來，其歷程是：「鶻」

為入聲八黠韻，「末」為入聲七曷韻；蒼鶻例扮男子，而「末」一向作為男性自謙之辭；於是乃因其音近聲轉，

由「蒼鶻」之市井口語變為腳色之專稱「末」。「末」又稱「末泥」，乃因「泥」為詞尾，故云。

至於宋金雜劇院本但見「副淨」而不見「正淨」的緣故，則是因為唐參軍戲「假官之長」的「參軍椿」到

了宋代，成為教坊十三部色中的「參軍色」，職司導演，本身不再演戲，而把演戲的任務交由其他的參軍亦即他

的副手去承當；而原本在參軍戲中主演的參軍椿，其演變為腳色專稱既然是「淨」，那麼他的副手自然是「副

淨」了。而「參軍色」如果用來指揮勾隊舞演出，則俗稱「引舞」，如果用來指揮勾引雜劇搬演，則俗稱「引

戲」。因此，「引戲」就是「參軍色」，也就是「正淨」的俗稱，它是就其職務來稱呼。

其次我們進一步再來觀察「雜劇三甲」和乾淳教坊樂部中「雜劇色」的成員。

「雜劇三甲」，其實應當是「四甲」，一甲通常五人；「裝孤」是妝扮官員，那麼「裝旦」就是妝扮婦女的

意思，它們都是臨時加入，非屬正色。「一甲」大概就是我們現在所說的「一班」，它的成員顯然可以跨越班際，

而且職務也可以變更。譬如孫子貴一人屬四甲，職務有「裝旦」、「戲頭」之別，吳興祐、王善也有跨班的現象，

潘郎賢更由內中祇應之引戲自組班社而為「甲長」，劉景長、蓋門慶也同樣是「甲長」，論腳色應屬「末泥」。

「次淨」即「副淨」，「次」、「副」同表次於正色之義。而「戲頭」當為表演豔段之演員，其義當同於上文所引

天基聖節樂次之「舞頭」、「舞尾」，皆因其表演次序之先後而命名之俗稱。再由「裝孤」、「裝旦」以及劉景長一

甲「次淨」有三人的現象看來，其演員有逐漸增加的趨勢。

在乾淳教坊樂部中的「雜劇色」，其所屬人員名單下，有些注有該員之諢號、官職和腳色，上文所引，凡注

有官職和腳色的，都特予摘出。其中德壽宮和衙前所屬的人員，就有劉景長、茆山重、蓋門慶、侯諒、

李泉現、吳興祐、孫子貴、潘郎賢、周泰、郭名顯、劉信、成貴等十三人即為「雜劇四甲」中的成員，而惟一

不見其中的劉袞則與侯諒、劉信又同見於「雜班」之中。另外，其後所列的「雜劇」成員，亦有王善、侯諒、吳興祐、劉景長四人為「雜劇四甲」中人物。可見雜劇演員的「流動性」。

劉景長是「教坊使臣」，龔士美是「使臣都管」，劉恩深是「都管」，地位在教坊中都相當崇高，而他們都兼任雜劇演員，這大概是因為雜劇是教坊十三部色中「正色」的緣故。其他注有所屬腳色的，像蓋門慶、楊名高之為「末」，蓋門慶為「四甲」中進香一甲之長，由此亦可證甲長乃「末泥」無疑。像孫子貴、郭名顯之為「引」，當指「引戲」，郭名顯正是「四甲」中之引戲。像陳煙息、王侯喜、成貴、宋昌榮之為「副」，則當為「副末」，成貴正是「四甲」中之「副末」。而侯諒逕云「次末」，孫子昌更云「副末節級」，次末亦當為副末，而陳嘉祥亦為節級，節級當為教坊官銜 ⑩。其他像李泉現、吳興祐都是「引兼舞三臺」，應當是「引戲」兼任「舞三臺」，《夢粱錄》卷三「宰執親王南班百官入內上壽賜宴」條所記樂次，每一盞酒的儀節之中都有「舞三臺」。又潘郎賢為「引兼末、部頭」，劉信為「副部頭」。「引戲兼末泥」、「部頭」當為雜戲色之「色長」，潘氏為一甲之長可證；而如果「部頭」為「正末」，則「副部頭」當為「副末」，劉信為在內中祇應一甲中正是如此。此外，疑不能明的是：和顧中的劉慶「次劉袞」，朱和、蔣寧、王原全三人「次貼衙前」，郝成「次衙前」，其所謂「次貼衙前」，是否意謂當加入「衙前雜劇色」演出時職務為「次淨」呢？因為「貼」有「外加」之意。而「次劉袞」是否「劉袞」為其次而已為正呢？因為劉袞在內中祇應一甲中正擔任「次淨」；而「次衙前」，可能脫一「貼」字，亦當作「次貼衙前」。凡此就只能略作揣測而已。

宋金雜劇院本的腳色，較之唐參軍戲之為「參軍」與「蒼鶻」已顯然複雜得多，這說明了雜劇院本雖然為「節級」，元明雜劇每作「捷譏」，胡忌《宋金雜劇考》第三章〈腳色名稱〉曾試為考證，然其義仍疑不能明。著者別有說，詳下文。

⑩

參軍戲的嫡派，但本身有進一步的發展。宋雜劇對參軍戲如此，金院本對宋雜劇亦然。

在《武林舊事》卷十有「官本雜劇段數」，《輟耕錄》卷二五有「院本名目」，前者有二百八十本，後者有六百九十種，這九百七十個名目，是我們考證宋金雜劇院本體製和內容的重要資料，因為完整而具體可信的劇本，現在一個也不存在了。

院本的「豔段」應當就是雜劇的「豔段」，為一聲之轉。鍾氏以火燄為喻，恐係附會。不過說它是簡短的院本，應屬正確。豔段為宋金雜劇院本的首段，亦猶宋郭茂倩《樂府詩集》所說的「古樂府有辭有聲有趣有亂，豔在曲前，趨與亂在曲後」。在曲為引曲，在劇為引場，亦如平話的入話，院本名目中有「衝撞引首」一百九十目，「拴搐豔段」九十二目；前者疑是以武術、雜技為開場的豔段，後者疑是以簡單情節為開場的豔段。

院本名目中有和曲院本十四目、上皇院本十四目、題目院本二十目、霸王院本六目、諸雜大小院本一百八十九目，都屬於「正院本」，也就是「正雜劇」的範圍。根據胡忌《宋金雜劇考》的研究，和曲院本是一種可能不用實白，勾合大曲演奏，以頌揚應對為內容的院本；上皇院本即是演宋徽宗事的院本；題目院本就是行院表演武公卿、名士和宮妓做對象的院本，其演法是因題目對答或隨時抓取題目來歌唱取笑；霸王院本就是演武將故事的本子；諸雜大小院本則包含各方面的人物和內容，「大小」應是指上場人物多寡和演出內容繁簡的區別。由此可見「正院本」的內容極為廣泛。

院本名目中另有打略拴搐一百一十目，諸雜砌三十目。胡氏謂打略拴搐普通是一人所擔任的數板念詞，由「猜謎」及「難字兒」推想，有時也是二人以上的演出，內容是以各種名目作為滑稽打諢，而諸雜砌則是各種戲謔

〔明〕方以智：《通雅》，卷二九《樂曲》引南齊王僧虔之語云：「大曲有豔，有趨，有亂，豔在曲前，趨與亂在曲之後，亦猶吳聲西曲，前有和後有送也。」

⑩

三三四

表演的名稱。凡此應屬院本的「散段」，以作為「散場」之用。

在「院本名目」中，尚有「院么」一類，含「海棠軒」等二十一目，據著者考證，它已是改良式的院本，也就是元雜劇院本的前身 ❶ 。由此看來，宋金雜劇院本，不止「花樣百出」，而且逐漸進步到元雜劇那種「大戲」的邊緣了。也因此，如果我們執著上文引錄的三十九條資料，認為那才是宋金雜劇院本的紀錄，則不免要蒙昧許多真相。而我們現在知道，那三十九條資料所記，不過是繼承唐參軍戲宮廷、官府滑稽諷諫的遺風，為文人所喜聞樂記而已，宋金雜劇院本中，它們不過是「正雜劇」、「正院本」的一部分現象而已，而事實上，宋金雜劇院本的內容是多彩多姿的；三十九條所記雖然無一語及於民間，而其實宋金雜劇院本的段數和名目，有許多已經顯示是來自民間，所謂「官本」不過言其為官府所用，同樣可以包括流入官府的民間劇本。

(三) 民間之宋金雜劇院本考述

宋金雜劇院本之流入民間，無論文獻資料和田野考古都有不少證據。

上文引述《夢粱錄》妓樂條，有「今士庶多以從省，筵會或社會，皆用融和坊、新街及下瓦子等處散樂家，女童裝末，加以弦索賺曲，祗應而已」諸語，所云「散樂家」就是民間藝人。又《東京夢華錄》卷五「京瓦伎藝」條所記：崇觀（徽宗崇寧、大觀，一一○二—一一一○）以來，在京瓦肆伎藝中，有張翠蓋等八人「般雜劇」，劉喬等八人「雜」、「雜」應即「雜班」，又有楊望京一人兼「小兒相撲、雜劇、掉刀、蠻牌」諸藝 ❶ 。《武林舊事》卷六「諸色伎藝人」中與書會、演史、說經、諢經、小說、影戲、唱賺、小唱等並列的「雜劇」人有

❶ 曾永義：〈中國古典戲劇的形成〉，《中國國學》第十期，收入曾永義：《詩歌與戲曲》，頁七九—一一四。

❶ 〔宋〕孟元老：《東京夢華錄》，頁二九—三十。

趙太等三十九人，「雜扮」有鐵刷湯等二十六人。其「雜扮」所舉二十六人中，魚得水、王壽香、自來俏等三人注明為「旦」腳，❶可見「旦」腳在雜扮中已經成立。又蘇軾〈次韻周開祖長官見寄〉律詩有云：

俯仰東西閱數州，老於歧路豈伶優。初聞父老推謝令，旋見兒童迎細侯。❶

南宋曾三異《因話錄》云：

散樂出《周禮》，注云：「野人之能樂舞者」，今乃謂之「路歧人」，此皆市井之談，入士大夫之口，而當文之，豈可習為鄙俚！❶

又吳處厚《青箱雜記》（曾慥《類說》卷四引此，頗有出入）云：

今世樂藝，亦有兩般格調，若教坊格調，則婉媚風流；外道格調，則粗野喝唶，至於村歌社舞，則又甚焉，亦與文章相類。❶

可見所謂「散樂」所謂「路歧人」所謂「村歌社舞」的民間藝人，在南北宋已經相當普遍，他們應當就是宋雜劇在民間的推動者。

而最可注意的是《東京夢華錄》卷八「中元節」條所云：

構肆樂人，自過七夕，便般《目連救母》雜劇，直至十五日止，觀者增倍。❶

❶〔宋〕周密：《武林舊事》，卷六，「諸色伎藝人‧雜扮」，頁四五三—四五四。
❶〔宋〕蘇軾：《蘇東坡全集》（臺北：世界書局，一九九六年），卷一一，頁一二六。
❶〔宋〕曾三異：《因話錄》，收入〔元〕陶宗儀編：《說郛》第三冊（臺北：臺灣商務印書館，一九七二年），頁一四〇一。
❶〔宋〕吳處厚撰，李裕民點校：《青箱雜記》（北京：中華書局，一九八五年），卷五，頁四六。

「目連雜劇」不應當再是以滑稽諷諫為內容和目的的優戲，而它可以連演一星期，如果不是重複做場，那麼和「張協狀元」那樣的長篇戲文其實已經不殊。而孟元老的《東京夢華錄》著成於南宋初期的高宗紹興十七年（一一四七），內容則為追記北宋都城汴梁事，而以徽宗崇寧到宣和（一一○二─一一二五）年間情況為主。如果「目連雜劇」不是一般所了解的宋雜劇，而其實就是「戲文」，那麼南曲戲文就不是如徐渭所云「始於宋光宗朝」，乃至「或云宣和間已濫觴」了。

在田野考古方面，有關宋金雜劇院本的資料也出土了一些，茲簡述如下：

1. 《文物》一九五九年第九期，刊載河南省偃師縣酒流溝所發掘的一座宋墓，墓室北壁下半部嵌有六塊人物雕磚，其中第四塊右方一人戴長腳幞頭，穿寬袖長袍，左手捧笏，右手按在笏上。左方一人戴高檐巾，穿圓領窄袖長袍，腰間束帶，掖起前襟，右手捧一印匣，左手向右方的人指著。第五塊一人戴簪花幞頭，長袍束帶，面朝左方。雙手正展開一幀畫的一半以示人。第六塊一人戴軟包巾而束其上端，簪花，短後衣以帶束腰，披搭膊，以右手食拇兩指置口內作哨聲。左方一人，戴有腳包巾，短後衣，袒胸露乳臍，裹腿著圓口鞋，左手托一鳥籠，籠中有鳥，右手指鳥，目視右方之人。

⓫〔宋〕孟元老：《東京夢華錄》，頁四九。

⓬〔明〕徐渭《南詞敘錄》云：「南戲始於宋光宗朝，永嘉人所作《趙貞女》《王魁》二種實首之，故劉後村有『死後是非誰管得，滿村聽唱蔡中郎』之句。或云：宣和間已濫觴，其盛行則自南渡，號曰『永嘉雜劇』，又曰『鶻伶聲嗽』。其曲，則宋人詞而益以里巷歌謠，不叶宮調，故士大夫罕有留意者。」徐氏所引後村詩應屬陸游所作，其詩題為「舍舟步歸四絕之一」，全詩作「斜陽古柳趙家莊，負鼓盲翁正作場；死後是非誰管得，滿村聽說蔡中郎」。今泉州線偶「目連救母」可演七天七夜，若此處之雜劇實指傀儡戲而言，則另當別論。

扮。

對於這三塊人物雕磚，徐苹芳在一九六〇年的《文物》第五期，寫了一篇〈宋代雜劇的雕磚〉，認為它們是「雜劇雕磚」，而把第五塊展示畫幅那一人物「懷疑他是豔段或引首」；把第四塊戴長腳幞頭和捧印匣的兩個人（他把印匣認作包袱），認為正合乎雜劇的演出形式；把第六塊吹口哨和擎鳥籠的兩人，認為是雜劇中的散段雜劇。

2. 一九五二年春，河南省禹縣白沙沙東，發掘了一座北宋墓葬，其中有十一塊人物雕磚，徐苹芳又在一九六〇年的《考古》第九期，寫了一篇〈白沙宋墓中的雜劇雕磚〉，據云這十一塊雕磚係分為兩組嵌於兩壁。一組是由四個人物組成的「雜劇」，另一組七人則為「散樂」。其中四人一組的是：左起第一人：頭戴花腳幞頭，身著圓領長袍，腰素帶，歪首嬉戲，左手插腰，右手下垂，正在甩袖。左起第二人：頭戴展腳幞頭，著圓領寬袖長袍，兩手執笏。左起第三人：頭裹軟巾，上穿短衫，腰束帶，下著褲，右手下垂，左手置於右肩。左起第四人：軟巾諢裹，著圓領長袍，腰束帶，左手執笏，右手拿杆。由七人組成的散樂雕磚，自左至右，所奏之樂器為：大鼓、拍板、觱篥、腰鼓、觱篥、笛。擊大鼓與拍板者為女子，其他皆為男子。男子都著圓領長袍，腰束帶，或戴展腳幞頭，或戴東坡巾。按照四人一組排列的次序，徐氏認為「左起第一、二人應是正雜劇，第三、四人應是雜扮。」其一組七人的很清楚是樂隊無疑。

3. 一九八二年四月河南省溫縣發現一座北宋墓葬，其基室東北壁和西北壁均雕有人物圖像。其中五人為一組者，第一人：裹幞頭，著圓領長袍，束帶，右手二指前指，左手執骨朵，骨朵塗為赭黃色。此人之妝裹與河南偃師宋墓人物雕磚左第四人相同。今偃師宋墓人物雕磚人物，即與此相存宋人畫像，官員執笏皆較短，此圖中卻甚長，或者有意加長而作為戲劇道具。第二人：裹展腳幞頭，著圓領大袖袍服，束帶，乘雲頭履，雙手秉笏。

類。此人物杏眼柳眉秀髮，細指纖纖，腦後露髻，似為女子。第三人：裹花腳幞頭，著圓領加肩補子四衫、綠帶長垂，係鞋打蝴蝶結，右手握帶，左手揮扇作舞蹈狀。扇面及左肩上補子為赭黃色。偃師宋墓雕磚人物、中間展卷軸之人及宣化遼墓壁畫樂舞圖中舞者所戴之裹花腳幞頭見《文物》一九七五年第八期河北省文物管理處之《河北宣化遼壁畫墓發掘簡報》，均與此相同。又其舞姿與侯馬金代董氏墓戲俑左第四人全同[113]。此舞者媚眉秀髮垂髻，纖指小足，明顯是一女性。第四人：裹花簪竹枝、補子衩衫一角塞入腰帶，寬帛結帶，左手握帶穗木刀，右手拇食兩指入口作打唿哨狀。其衫除肩補處外；皆塗為赭黃色，白襪皂鞋。其打唿哨與偃師雕磚左第二人相同。第五人：諢裹簪花幞頭加抹額，圓領補子寬緣短袍，鐵角帶，裸腿，筒襪翻裡，有鬚，作叉手狀。抹額，須皆墨染。其衫除肩補處亦有一團墨跡，其衫除肩補處外；皆塗為赭黃色，眉、眼圈、鬢髮皆墨染，另有一條墨跡直貫右眼眉上下，左手握帶穗，其幞頭簪花，與左起第四人簪竹枝互相映襯，則與偃師雕磚左第二人全同。其次雕磚中的樂隊共六人，皆裹展腳幞頭，四人著圓領大袖長袍，腰係帶，二人穿交領缺胯衫、長褲、係鞋、戴窄套袖。其所執司為：杖一、琴一、杖鼓二、笛一、方響一。

對此，廖奔在《文物》一九八四年第八期《溫縣宋墓雜劇雕磚考》中，認為五人一組的雕磚人物，自左至右分別是雜劇腳色中的末尼、裝孤、引戲、副淨、副末。至於墓中樂部圖與雜劇腳色圖同時出現，二者之間必有關係。其關係不外是奏樂與雜劇演出交叉進行；其二則是樂部作為雜劇的伴奏。而著者以為：樂部奏樂既可與雜劇演出交叉進行，同時亦可作為雜劇之伴奏。[114]

⓼ 山西省文管會侯馬工作站：《侯馬金代董氏墓介紹》，《文物》一九五九年第六期。

⓽ 由上文所舉樂次知樂部與雜劇可以交叉運作；又由上文所述，雜劇搬演時有音樂伴奏為不爭之事實。因此，著者乃有此推論。

4.一九七八年冬，河南省滎陽縣東槐西村發現一座北宋磚室墓，其石棺蓋上面正中豎鐫「大宋紹聖三年（哲宗一〇九六）十一月初八日朱三翁之靈男朱允建」行書二十一字。其側棺板之線畫由前至後分為三組，第一組為墓主人夫婦飲宴觀雜劇圖。墓主人夫婦二人皆著斜襟寬袖長袍，恭手端坐在椅子上，其後一貓蹲臥，一僕人頭裹巾子，穿圓領長袍叉手站立。其前為一高足長方桌，桌上置有碗、盞、杯、箸、酒注子、菜肴和饅頭糕點，桌旁有兩件小口瓷酒瓶。桌前四人在表演雜劇：左起第一人：裹帕頭，著圓領窄袖長袍，腰係帶，右手持杖，左手斬指另一發科者，似作喝斥狀。其執杖與溫縣雜劇雕磚左起第一人相同；又山西省稷山縣馬村二號金墓左起第三人與化峪三號金墓左第四人亦是如此(115)。第二人：幞頭諢裹作獨角偏墜，脖係巾打結於前，著窄袖長袍、裸腿，雙手執一物似倒拿拍板，神情注視於左第三人。其頭裹獨角偏墜，與溫縣雜劇雕磚人物左第四人頗類。第三人：頭戴尖頂冠，著圓領寬袖袍服，左肩背處有一大塊補丁，高顴大頤，嘻眉笑眼，又手躬身向第一人作揖拜狀。其尖頂冠，稷山馬村八號金墓左第二人、化峪三號左第二人，以及永樂宮元潘德沖石棺院本圖左第三人所戴皆類似(116)。第四人：作女子裝束，披髮，著交領衣，係百褶裙，眼睛上斜貫二條墨跡，雙手翻掌向外，五指叉開作擊掌狀。其眼上斜貫二條墨跡，與溫縣宋墓雕磚第四人，侯馬金墓戲俑左第五人，稷山馬村一號金墓一殘俑皆類似。

對此，呂品在《中原文物》一九八三年第四期〈河南滎陽北宋石棺線畫考〉中認為這幅北宋雜劇畫「所映的是家庭私宴上的演出場面」。廖奔在一九八五年九月《戲曲研究》第十五輯〈北宋雜劇演出的形象資料——滎陽石棺雜劇雕刻研究〉中認為「這四個演員，左邊三個互有科範，動作、表情配合明顯，顯然正在進行一場

(115) 《山西稷山金墓發掘簡報》，《文物》一九八三年第一期。

(116) 徐苹芳：〈關於宋德方和潘德沖墓的幾個問題〉，《考古》一九六〇年第八期。

戲的演出。右邊一人則獨自站立於一旁，未加入表演，可能是尚未上場的角色，其擊掌，大概是為場上人物掌握

節奏。以掌擊節，在漢代百戲演出的陶俑、壁畫、畫像石中即常見，稱作「抃」，這一場雜劇演出中沒有樂器伴

奏，所以臨時以擊掌代之。」⑰

5.一九七八年秋、七九年冬在山西省稷山縣馬村百墓地發現其中六座有戲曲舞臺及人物雕磚⑱，此墓群為

段氏歷代祖墳，其上限為北宋政和年間（一一一一一一一八，下限為金大定二十一年一一八一），所以整個墓

地可以看作金代早期遺物。各墓南壁中間砌舞臺，臺上雕戲曲人物，面對北屋墓主人，作演出姿態。

在稷山縣化峪鎮，一九七九年也發現五座磚墓，其墓二、墓三各有一組戲曲人物雕磚，均由五人組成。又

縣城西南汾河大橋北之苗圃，也發現一座磚墓，墓室南壁中間磚砌舞臺一座，並有一組戲曲人物。

馬村、化峪、苗圃三處墓葬，共有戲曲舞臺及人物磚雕九幅，統稱之為稷山戲曲磚雕。其中馬村墓一、四、

五號都有樂隊伴奏，馬村墓二戲曲更有表演場面。例如馬村四號墓共雕戲倆九人，分前後兩排站立，前排四人

為演員，左一：正面站立，臉稍偏右，目視右上方。頭戴平頂帽，短衫束帶，半露胸；雙手合抱，置於胸前，

長褲，圓口鞋，削肩頎頸，肌肉豐滿，面目清秀，似一女性。左二：正面站立，頭戴平頂帽，凹面、扁鼻、聳

肩、傴背；長衫齊膝，腰係羅巾，雙手拱於胸前，兩眼直視前下方；足蹬長筒靴，雙腿叉開。左三：正面站立，

頭戴皂隸帽，身穿衫袖長衫；左手撫胸，右手搭於腹前；臉略偏左，雙目斜視左前方；面目圓潤，肌肉豐頤，

上身向前，似在演唱。左四：正面站立，頭戴方巾，身穿長袍，袖闊過膝，雙手撫膝。後列之五人為樂隊，左

一：頭戴展腳軟巾，身穿緊袖長衫；面前置一大鼓，鼓架齊胸，左手持鼓槌，正在擊鼓；右手按鼓面，鼓槌平

⑰廖奔：〈北宋雜劇演出的形象資料——榮陽石棺雜劇雕刻研究〉，《戲曲研究》第十五輯（一九八五年九月），頁一二七。

⑱〈山西稷山金墓發掘簡報〉，《文物》一九八三年第一期。

放手邊。左二：頭戴平頂帽，身著緊袖長衫，腹前挎一腰鼓，右手執槌，左手伸掌，交互擊鼓。左三：頭戴幞

頭。帽翅平直，寬袖長袍，正吹笛。左四：較左三略瘦高，正吹筚篥，臉微偏左，頭戴方巾，寬袖長袍，正拍

板。左五：較左四稍矮，頭戴方巾，寬袖長袍，束帶，面目清瘦，正吹筚篥。

對此，張之中在一九八五年《戲曲研究》第十四輯《從稷山戲曲磚雕看金院本的演出》中，認為前排四個

演員，由左依次為引戲、副淨、副末、末泥。又說：「馬村墓五與墓四相似，共八人。前排四個演員依次為末

泥、副末、次末、付淨，後排樂隊四人，樂器有拍板、筚篥、橫笛。馬村墓一的演奏場面較大，共六人，除大

鼓、笛子、筚篥、拍板外，增加了兩個腰鼓。馬村墓二無樂隊伴奏，四名演員有坐有立，或前或後，目光表情

十分集中，場面生動，中心突出。其他五幅的各個腳色，都是單人磚雕，一字排列，雖不像演出場面，但其腳

色排列各有一定順序，也反映了當時舞臺的實際演出情況。」

6.一九五九年山西省侯馬市郊發掘兩座同是金衛紹王大安二年（一二一〇）的墓葬，據墓中兩張地契，知

墓主為董玘堅、董明兩兄弟，董玘堅墓完好無損，其墓之北壁上端磚砌舞臺一座，臺上五個泥塑綵繪陶俑，正

做表演姿態。其左起第一人，戴黑色幞頭，黃衣黃褶裙，衣無扣，露胸，左手置於腹間，握一黃色物件，足穿

黑靴，面容愁苦，眉目不展，似為平民身分。與左起第二人的怒容，構成鮮明的對比。左起第二人，黑色帽，

形狀與今日舞臺上皂隸所戴者相似，黑衣圓領，窄袖，腰係黃帶，衣角斜掖於腰間。右手握拳置胸前，左手掖

住衣襟，面孔微向左傾斜，怒目而視。左起第三人，著圓領紅袍，黃色襯領、黃色襯袖，袖口寬大及膝，雙手

捧笏斜貼於左胸，戴黑色展角幞頭，足穿黑靴。腰間係帶。左起第四人，著圍花紅襖、窄袖，腰係黃帶，頭梳

高髻，髻上插一紅色簪子，髻後戴一頂黑色花紋圖案的帽子，髮鬢及耳，係一女子模樣，右手握一紈扇，食指

小指伸作舞扇狀，左手握腰帶，右腳在後，腳尖及地，腳跟向上，左腳在前，雙足微蹲，張口露齒作舞蹈狀，

體形向右，面容朝左，忸怩多姿，神情活潑。左起第五人，比其他四人都矮，穿黃色虎皮花紋鑲滾黑色厚邊的衣服，露胸，紅褲，黑靴，頭上梳一偏髻，臉呈肉色，白粉抹鼻作三角形狀，今天舞臺上丑腳勾臉的「豆腐塊」與之相近。用墨粗粗地在眼睛上從上到下勾了一筆，作為眉毛的誇張表現；面頰兩側各抹一團不規則的墨，兩只手腕各戴一只紅色鐲子，左手的衣袖僅及臂膀，食指及大拇指放置口中，其他三根指頭貼著面頰作口哨狀。左手握一黃色大棒，上粗下細❶。

對此，周貽白《戲劇論文選·侯馬董氏墓中五個磚俑的研究》中，認為這五個戲俑由左至右分別是：裝孤（孤不是當場妝官者，而是當時市語「孤老」之省稱，此為周氏原注，下同）、捷譏色（即副末）、末泥色（即正末）、引戲色（即裝旦）、副淨色。

7. 近年在山西芮城永樂宮舊址，發現元初宋德方墓石槨前壁上有一座舞臺雕刻，上立四人：左起第一人，頭裹軟巾，身著長衫，口含拇指和食指，正在吹哨，左手撩著衫襟。左起第二人，戴展腳幞頭，穿圓領大袖袍，雙手抱笏。左起第三人，頭戴尖帽，著長衫，敞懷露腹，腰束帶，右手作指點的手勢，左手上舉，肘間掛一布袋，撇著嘴，正和吹口哨的人相招呼。左起第四人，頭戴卷腳幞頭，穿長袍，雙手叉拜。

對此，徐苹芳在《考古》一九六〇年第八期《關於宋德方和潘德沖墓的幾個問題》中，認為「這四個人，毫無疑問，正是一場雜劇。演員的排列，與侯馬發現的金大安二年董氏墓的雜劇俑極相似，只不過是少了一人，而演出的段子，仍與偃師宋墓中的雜劇雕磚相同，有正雜劇和雜扮，缺齦段。這個元代初年的石槨上所刻的雜劇，不論在演出的形式和內容上以及舞臺的布置上，都和宋金雜劇相同，而不像山西洪趙明應王廟內的元代雜劇，

劇壁畫中所表現的那麼進步」。⑫

田野考古出土的資料之外，尚有兩幅傳世的宋代人物畫，也描繪了宋雜劇演出的情況。

《文物精華》第一期，影印了兩幅南宋畫頁，其一左方畫著一個面目清秀的劇中人，戴著下圓上尖的高帽子，穿著寬袍大袖的長袍，在帽子上和他所穿長袍的前襟後背，畫著許多眼睛。用右手向右方一人的右眼指著。右方畫著一人，有鬚，頭上戴著軟布巾，但把上端用帶子紮起來，使其向上伸出。這種妝扮，在南宋的雜劇裡，叫作「諢裹」，多數作為「市井小民」或農村中人的扮相。這個人，左手持著一枝竹篦，右手指著自己的眼睛，而恰與左方那人指他的那個手指相呼應。這人的腰間插著一把破油紙扇，上面的字跡雖然寫得很草率，但可辨認出是個「淨」字。其身後擺著一面有架的平面鼓。

其次一幅畫頁，畫的是兩人對面作揖，左方一人，戴軟腳巾，但以腦後兩只軟腳紮在頭頂，右耳上還畫出了一只巾環。內穿對襟紅衫而罩以短袍，腰間所繫，似為一包裹。腳脛上套有裹腿、穿襪、著尖頭鞋。身後置有笠帽及尖擔繩索，好像是個從事體力勞動的人。他向右方這人作揖，似乎是告別或初次相見的樣子。右方這人也在作揖，其扮相也穿著對襟衫子，內有抹胸。腰間紮著圍腰，長褲下露出穿著紅鞋的小腳。但頭上卻戴著今日仍常見的羅帽，帽邊有一叢牡丹花，背後插著一把破油紙扇，上面楷書「末色」兩字。前面腰間斜插著的好像是一束柴棒，其實是用作撲擊的所謂「磕瓜」一類的東西，和第一幅所畫竹篦的作用相同。這兩人顯然為女子所妝扮。

對此，周貽白《戲劇論文選・南宋雜劇的舞臺人物形象》認為，第一幅所演出的，應當是南宋官本雜劇中

⑫ 周貽白：《周貽白戲劇論文選・元代壁畫中的元劇演出形式》（長沙：湖南人民出版社，一九八二年）。曾永義：〈有關元雜劇的三個問題〉亦論及，收入曾永義：《中國古典戲劇論集》（臺北：聯經出版事業公司，一九七五年）。

「眼藥酸」這個節目，圖中顯示：右方有鬍的人害了眼病，左方那個前後畫著許多眼睛的人，是一個售賣眼藥的眼科醫生。他的模樣兒很清秀，顯示出是當時讀書士子的貌相，而穿的衣服又是寬襟大袖的長袍，可能是「酸」一類人物。而另一幅畫應當是勾欄中「弟子雜劇」演出時的寫真。這就是說，這兩位演員都是女性，而她們所扮演的劇中人物則都為男性。

另外，故宮博物院藏有一幅石渠寶笈三編題為「宋蘇漢臣五瑞圖」的繪畫，畫男女五人在牡丹花下圍欄旁邊，舞蹈作戲。圖中右下方一人綠衣持簡，頂冠束帶，面戴花臉面具，作逃避姿勢，左下方一人傅粉甚厚，以女子妝成，扮相俊美，戴冠束帶。其中心一人，嘴上鉤畫墨圈；其左上方一人，手執如鼓形之器二，衣服簡陋。其右上方一人，背後插有如招子之物，五人中此人鬚最長。

對此，李家瑞《蘇漢臣五花爨弄圖說》[121]否定所謂「五瑞圖」之說，認為即是《輟耕錄》所說的「五花爨弄」，依上文所敘述的五個人物，分別是：副淨、裝孤、引戲、副末、末泥。

綜觀以上所舉田野考古資料和傳世繪畫，其為北宋者有河南省偃師、白沙、溫縣、滎陽等四縣宋墓之雕磚，其為南宋者有畫頁二幅與所謂「蘇漢臣五瑞圖」，其為金代者有山西省稷山縣早期金墓雕磚和侯馬董墓舞臺陶俑，其為元初者有山西省芮城永樂宮舊址宋德方墓雕磚。對於這些雕磚人物，雖然有人不完全同意它們都是宋金雜劇院本的腳色扮相或演出場面，但經比較參核，並證以滎陽石棺之家宴雜劇演出場面[122]，以及稷山金墓雕

[121] 原載《雲南大學學報》第一期（一九三九年四月），今收入《李家瑞先生通俗文學論文集》（臺北：學生書局，一九八二年）。

[122] 《周貽白戲劇論文選·北宋墓葬中人物雕磚的研究》一文，對於徐蘋芳《宋代雜劇的雕磚》（《文物》一九六〇年第五期）和《白沙宋墓中的雜劇雕磚》（《考古》一九六〇年第九期）二文持不同的看法，認為那些雕磚人物不是雜劇搬演中

磚之劇樂同場，南宋畫頁之明書「末」色「淨」色，這些田野考古資料和傳世繪畫之為雜劇院本提供寫實資料，應當是可以憑信的。而由此又給我們提供了一些訊息：

其一，除宋德方為蒙元全真教之重要人物外[123]，其他墓主應當都是「士庶」者流，尤其滎陽宋墓墓主「朱三翁」更可以看出是百姓人家[124]；而皆有雜劇院本之雕磚或陶俑，可見宋金雜劇院本已成為民間的娛樂。

其二，雕磚或陶俑人物，其所表徵的「腳色」，諸家雖然努力考證，各有付與和說法，但由於對腳色名目，諸如引戲、戲頭、裝孤、裝旦的認識有所紛歧和偏失[125]所以所得結論自然難於確定。而若就其腳色數目來說，

[123] 宋德方為邱處機弟子，曾晉見成吉思汗。詳見徐苹芳：〈關於宋德方和潘德沖墓的幾個問題〉，《考古》一九六○年第八期。

[124] 廖奔：〈北宋雜劇演出的形象資料——滎陽石棺雜劇雕刻研究〉，有云：由石棺及此圖所顯示的情況看，這一棺主人身份顯係平民。宋制：品官「諸葬不得以石為棺槨。」《宋史‧禮志》卷二七）。又，棺主之子在為父親造棺時於棺蓋上只題「朱三翁」，未具官封，稱××翁是當時對無功名老者的尊稱，一般以姓氏加上排行，此多見於文獻記載。而對有功名者則要稱其官封，洛陽出土的「大宋宣和五年癸卯金紫光祿大夫孫王三十三秀才」石棺，甚至還將棺主人祖父的官秩冠於其名字前面以相標榜。另外，據陸游《老學庵筆記》卷四：往時士大夫家婦女坐椅子，則被人譏笑為無法度。此棺主人夫婦並坐椅子之上觀看雜劇表演，可見亦非士大夫家庭，沒有這項規矩。再由石棺雕刻來看，刀法十分簡拙，圖像失形，亦明顯出自一般民間石匠之手，這也可反映出棺主人的身份（見《戲曲研究》第十五輯）。據此，白沙宋墓墓主「趙大翁」亦為平民，稷山段氏墓群和侯馬董氏墓雖知墓主而皆不書官銜，其他墓亦無貴族跡象可言，因之，皆當為平民百姓之墓。

[125] 有關戲劇腳色之名稱與命義，著者別有說法，詳參曾永義：〈中國古典戲劇腳色概說〉，《國立編譯館館刊》第六卷第一

的腳色。（長沙：湖南人民出版社，一九八二年）

則偃師四人，白沙四人，溫縣五人，滎陽四人，稷山四人，侯馬五人，永樂宮四人，正與所謂雜劇「每一場四

人或五人」之語相合。

其三，就其樂隊與所司樂器來說，白沙有六人，樂器種類有拍板、觱篥、腰鼓、笛；溫縣有六人，樂器有

琴、杖鼓、笛、方響；稷山有五人，樂器有大鼓、腰鼓、笛、拍板、觱篥；可見雜劇院本之演出有樂器伴奏，

而以鼓板節奏，以笛和觱篥為主奏，間或以琴演奏。溫縣六人中，有一人執杖，當是所謂「竹竿子」，為樂隊之

指揮。

其四，滎陽所表現的家宴雜劇演出場面，應當極具寫實性，但卻未見樂隊伴奏。這種情況可以作如下兩種

解釋：第一，朱三翁只是一介平民，所請來演出的雜劇因節省而趨於簡陋，其歌舞只用「抃」來節奏，圖中妝

扮為女子者，正作「抃」之姿勢可證。第二，雜劇之演出，事實上有純以科白而不用歌舞的，這幅演出場面正

是明證。這兩種解釋都有可能。

其五，南宋畫頁二幅所描繪的情況，正是雜劇主演者末、淨演出的對手戲，其所表現者應當只是局部而已，

因之沒有其他腳色，樂器只顯露鼓架的一部分。又其腳色名自書「末」和「淨」，而非如《夢粱錄》、《輟耕錄》

所云之「副末」和「副淨」，即此亦可見「淨」與「副淨」，「末」與「副末」未能絕然畫分，所以常有類舉和混

淆的現象。

其六，雕磚人物的妝扮和文獻上雜劇色的服飾每有可以關合的地方，上文所舉諸家對於田野出土雕磚人物

的考述，每每論及其妝扮與雜劇色服飾之比較。請參閱其原作，但「參軍」或「淨」腳的臉部化妝，卻未必非

期（一九七七年六月），頁一三五—一六五。

「抹土擦灰」不可，由南宋畫頁二幅可以證知。即參軍戲亦然。

其七，據《圖畫寶鑑》說：「蘇漢臣，開封人，宣和畫院待詔，師劉宗古，釋道人物臻妙，尤善嬰兒。紹興間復官，孝宗隆興初，畫佛像稱旨，授承信郎。」則蘇漢臣供奉內廷跨越南北宋，達四十餘年（一一一九—一一六三），如果他這幅畫，果然如李家瑞所證據的，就是「五花爨弄」圖的話，那麼就是現存惟一描繪宮廷雜劇的圖像。李氏之論圖中右下方一人綠衣持簡者為副淨，左下方傅粉冠帶者為妝孤，大抵言之成理，可與文獻記載牽合。即此其為「五花爨弄」的可能性就非常大，而由此我們也依稀重睹宮廷雜劇的面貌。又其可注意者，李氏謂此圖五人中有三人帶面具，但著者仔細觀察，卻未必然，亦應為臉部化妝，且文獻亦無雜劇腳色戴面具之記載。

說到這裡，我們可以給唐參軍戲發展為宋金雜劇院本的情況作這樣的描述：

宋金乃至於遼，都有所謂「雜劇」、「雜劇」有廣狹二義，廣義的「雜劇」與漢代「角觝」、東漢六朝「百戲」、隋唐「雜戲」不殊，都是各種技藝的總稱，而「雜劇」之名，已始見於晚唐李文饒文集。狹義的「雜劇」，在教坊十三部色中已居為「正色」，從其演出內容考察，其所謂「正雜劇」，正是唐參軍戲的嫡派，只是在宮廷和官府演出時，根據所見資料則偏向於寓諷諫於滑稽，而幾無純為滑稽笑樂的；至其演出方式，由於五代後唐優人敬新磨之批天子頰而發展為宋代「撲」的演出特色。雜劇和參軍戲一樣，都由宮廷官府流入民間，又由民間流入宮廷官府，因而豐富了演出內容，由官本雜劇段數可以看出這種現象，由田野考古資料可以印證這種情形。其中滎陽的家宴雜劇圖寫實了民間雜劇的搬演，而蘇瑞臣的五花爨弄圖則是宮廷雜劇的寫照。

金遼雜劇與宋人雜劇不殊，金雜劇改稱院本，由《輟耕錄》之始見記載推之，應是晚期的事。因之元初院本與金院本乃一脈相承。田野考古資料中稷山金墓與元初宋德方墓，其雕磚人物與宋雜劇人物大抵可以相呼應；

由此可以證明《輟耕錄》所云「院本、雜劇，其實一也。」而院本名目多至六百九十種，其「正院本」當如「正雜劇」，為參軍戲之嫡派。而雜劇之「豔段」與「散段」，則是以「正雜劇二段」為基礎所吸收之「小戲」。因之完整之宋金雜劇四段，其實是個「小戲群」，它對參軍戲來說，首先將其直接承襲之主體「正雜劇」擴充為兩段，然後再吸收民間之雜技小戲為前後兩段，形成整體雖為四段，而四段其實各自獨立的「小戲群」。金院本雖然與宋雜劇大抵一致，但也有它的進一步發展，其所謂之「院么」，正是已達到元雜劇前身的境地。著者以為，侯馬董墓舞臺陶俑，可能就是一場「院么」的演出❶❷❻。

宋金雜劇院本和參軍戲一樣，有劇本❶❷❼，有音樂❶❷❽，應當是沒問題的事。但是滎陽家宴的一場雜劇寫實演出，卻不見音樂，所以應當也有以散說滑稽為主或至多加入徒歌的演出方式。雜劇如此，參軍戲應該也如此。

參軍戲為首的參軍叫作「參軍樁」，可見不止一位「參軍」，中唐以後，和參軍演對手戲的叫「蒼鶻」。到了宋雜劇，像前文所舉資料第一條記仁宗景祐末軍伶人雜劇，第六條記徽宗崇寧初內廷雜劇，第十二條記高宗紹興十五年教坊雜劇，第十三條記孝宗淳熙間官府宴會雜劇，第十五、十六兩條周密記內宴雜劇，皆有「參軍」主演之語，尤其第六條更云「推一參軍作宰相」，亦可證演出之「參軍」非止一人。凡此皆可見宋雜劇之正雜劇實際上是承襲參軍戲而來，直到南宋淳熙以後，甚至於理宗度宗間❶❷❾，主演者尚稱之為「參軍」。而吳自牧《夢

❶❷❻ 宋金雜劇院本和參軍戲一樣，有劇本

❶❷❻ 「院么」為元雜劇之前身，其說詳見曾永義：《中國古典戲劇的形成》。

❶❷❼ 除前舉《夢粱錄》卷二十妓樂條所云「汴京教坊大使孟角毬曾做雜劇本子」外，《宋史・樂志》亦云：「真宗（九九八─一〇二三）不喜鄭聲，而或為雜劇詞，未嘗宣佈於外。」又官本雜劇二百八十本與院本名目六百九十種都應當是宋金雜劇院本的劇本名稱。

❶❷❽ 除前文所論述及田野考古出土者外，從官本雜劇段數中，起碼可以確知其音樂包括大曲、法曲和詞曲調。

梁錄》成於度宗咸淳十年（一二七四），其卷二十妓樂條已記載雜劇腳色有「末泥色、引戲色、副淨色、副末

色、裝孤」，可見雜劇在南宋中葉前後，其腳色已逐漸由俗稱演變為專稱，誠如上文所云，末泥、副淨、副末，

皆為腳色專稱，而引戲、裝孤，乃至《武林舊事》所云之戲頭、裝旦，則仍保持俗稱。雜劇之所以有「副淨」

而無「正淨」，乃因為「正淨」實為參軍戲之「參軍椿」。而「參軍椿」起碼在《東京夢華錄》成書之際，亦即

宣和間⑬，已經退出演出而成為與「雜劇色」並列的教坊十三部色中的「參軍色」，作為樂舞和雜劇的導演；因

之，雜劇之主演者乃由參軍椿之其他副手「參軍」擔任，而「淨」既為「參軍」之合音，故「參軍椿」之副手，

乃稱為「副淨」；而參軍椿若在樂舞中導演，則俗稱「引舞」；若在雜劇中導演，則俗稱「引戲」。所以雜劇中

的「引戲」乃是實質上的「正淨」。而宋金雜劇院本之腳色所以增加的緣故，一方面是應付戲劇內容的自然演

進，一方面恐怕也是自參軍戲以來，參軍有時與「蒼鶻」同演而非止與蒼鶻演對手戲的緣故。

又從上舉《東京夢華錄》所記御宴樂次，但云「雜劇入場，一場兩段。」而至《夢粱錄》則云「兩段」或

「三段」；可見雜劇在內廷承應，無論南北宋一般只演出「正雜劇」兩段，到了南宋才有加上「豔段」而為三

段的現象。至於作為第四段的「雜班」，應當都在民間獨立演出，由所記均作個別性可知，也就是說它尚未與於

⑬129　〔宋〕戴表元〈齊東野語序〉作於元世祖至元二十八年（一二九一），時周密六十歲，其所記內宴雜劇當為其親聞時事，時在理宗、度宗間。

⑬130　《東京夢華錄》題「孟元老著」，他的事跡無考。「元老」應該是字，名亦不傳。據清代藏書家常茂徠的推測，認為這人可能就是為宋徽宗督造艮岳的孟揆。理由是：艮岳是宣和時代汴都的一大名勝，書中卻無一字提及，為的是這個窮奢極侈的勝跡，勞民傷財，招致民憤很大，著者應負其責，因此在寫述本書時，不敢提及，而且諱了自己的真名。

內廷御宴樂次；但若就其他場合而言，則可能已在四段之列，所以《都城紀勝》和《夢粱錄》才會說其為「雜劇後散段也」。而由此亦可見其加入「雜劇」的時間最晚。

三、南戲北劇中之院本成分考述——「參軍戲」之變化

戲曲由小戲發展成為大戲南戲北劇以後，表面上看來，作為參軍戲嫡派的「院本」從此也跟著消失了。而事實上不然，它先與北劇同臺先後演出，繼而在南戲北劇中作插入性的搬演，終於融入其中而成為南戲北劇的一份子「插科打諢」。

(一)院本與北劇同臺先後演出

關於院本與北劇同臺先後演出，見於金元間人杜仁傑【般涉調‧耍孩兒】《莊家不識勾欄》套云：

【六煞】見一個人（手撐）著椽做的門，（高聲）的叫請請。道（遲來的滿）了無處停坐。說道前截兒院本調風月，背後么末敷演劉耍和。高聲叫：趕散易得，難得的粧哈。

【三煞】念了會詩共詞，說了會賦與歌，無差錯。唇天口地無高下，巧語花言記許多。臨絕末，道了低頭撮腳，擡罷將么撥。⑬

【六煞】一曲描述勾欄中人招攬觀眾的情形，其中「說道前截兒院本調風月，背後么末敷演劉耍和。」可見勾

⑬ 曾永義編：《蒙元的新詩：元人散曲》（臺北：時報文化出版公司，一九九八年），頁一八三。

欄中將要演出的是：前半段為「院本」，其劇目為「調風月」；後半段為「幺末」，其劇目為「劉耍和」。院本為金元院本無疑，關漢卿有《詐妮子調風月》雜劇，或即由院本改編。而所謂的「幺末」，幺末為金元間北雜劇的俗稱。《錄鬼簿》賈仲明於高文秀之弔詞有云：

除漢卿一個，將前賢疏駁，比諸公幺末極多。

又於石君寶弔詞云：

共吳昌齡幺末相齊。

案高文秀雜劇，《錄鬼簿》著錄三十本，僅次於關漢卿，居元人第二位；故賈氏云「除漢卿一個」、「比諸公幺末極多」；吳昌齡、石君寶雜劇，《錄鬼簿》各著錄十本，故賈氏云「幺末相齊」，則「幺末」為金元北曲雜劇之俗稱無疑（請詳下文第柒章）。高文秀有《黑旋風敷演劉耍和》雜劇，或即所演出者。可見杜仁傑之時，院本與雜劇同臺前後演出。

【三煞】一曲當為描述開場誇說大意的「開呵」，其中「爨罷將幺撥」，也是說院本演完將接演雜劇。同臺前後演出。「將幺撥」之「幺」即上文之「幺末」，為雜劇之俗稱無疑（請詳下文第柒章），而「爨罷」之「爨」，則「院本」之一種，因用為院本之俗稱。已見上元人陶宗儀《輟耕錄》卷二五「院本名目」條所云「五花爨弄」。所云「五花」，當即副淨、副末、引戲、末泥、裝孤五種腳色。所云「爨弄」，唐人稱演戲為「弄」，如「弄參軍」、「弄假婦人」；而「弄」所以加「爨」而為「爨弄」，大概如陶氏所云，一為院本的演出是模仿爨國人之妝扮和舉動的緣故。因之，「爨」作為「院本」之俗稱亦自然無疑。那麼「爨罷將幺撥」也就是「院本演完之後

〔元〕陶宗儀：《南村輟耕錄》，頁三○六。

接演雜劇」了；它正好與前文「前截兒院本調風月，背後么末敷演劉耍和」相為呼應。

另外尚有兩段資料可以旁證這種院本雜劇同臺合演的情形。張炎【蝶戀花】《題末色褚仲良寫真》云：

濟楚衣裳眉目秀，活脫梨園、子弟家聲舊。謔砌隨機開笑口，筵前戲諫從來有。　　奡玉敲金裁錦繡，引得傳情，惱得嬌娥瘦。離合悲歡成正偶，明珠一顆盤中走。⓭

這首詞的前半闋，正說明宋金雜劇院本「副末」與「副淨」打諢諷諫的任務，而後半闋則說明與且腳合演的情形，分明是北曲雜劇「軟末尼」的況味了。張炎生於宋理宗淳祐八年（一二四八），約卒於元仁宗延祐末年（一三二〇），他所描寫的「褚仲良」，正是兼抱了院本與雜劇的末色。又朱權（一三七八─一四四八）《太和正音譜》云：

丹丘先生曰：「雜劇院本，皆有正末、付末、狙、孤、靚、鴇、猱、捷譏、引戲九色之名。」

無論朱權（丹丘先生）所說的「九色之名」是否正確，而他將雜劇院本的腳色合用，正如同張炎【蝶戀花】將院本、雜劇之末色的技藝同說一樣，都是因為院本和雜劇有同臺前後演出的形式。後來的崑劇和亂彈也有同臺前後演出的現象，凡此都和劇種遞嬗演變有密切的關係。

(二)南戲北劇中插入性之院本

就因為院本和雜劇曾經同臺前後演出，所以後來有些南戲北劇也有夾雜院本演出的情形。譬如王實甫《西

⓭　〔宋〕張炎：《山中白雲詞》，收入《文淵閣四庫全書》第一四八八冊（臺北：臺灣商務印書館，一九八三年），頁五一〇。

⓮　〔明〕朱權：《太和正音譜》，《中國古典戲曲論著集成》第三冊（北京：中國戲劇出版社，一九五九年），頁五三。

第貳章　唐代宮廷小戲「參軍戲」及其嫡裔「宋金雜劇院本」之轉型與變化

廂記》第三本中，當張生因相思成病時，有：

（淨扮潔）引太醫上，《雙鬥醫》科範了。[135]

而元陶宗儀《輟耕錄》卷二五《院本名目》在諸雜大小院本分目中正有《雙鬥醫》一本[136]；南戲《宦門子弟錯

立身》也有「叫個大行院來作個院本解悶」和「末裹院本」之語；明朱有燉《呂洞賓花月神仙會》雜劇第二折

更有「辦淨同捷譏、付末、末泥上，相見了，做院本長壽仙獻香添壽，院本上」而具備院本全文的情形。而劉

兌《嬌紅記》上下卷二本八折中，竟插入院本七處之多：

1. 院本（無名）：見上本第一折。申純初訪王通判家，以院本為家宴中餘興上演。

2. 院本「說仙法」：見上本第二折。申純遊承天寺一場中上演。

3. 院本（無名）：見上本第三折。在申純遊街之一場中上演。

4. 院本「店小二哥」：見上本第四折。在申純與王通判一同旅行之一場中上演。

5. 院本（無名）：見下本第一折。在申純登第後，王通判祝賀一場中上演。

6. 院本「黃丸兒」：見下本第三折。在申純臥病召醫診察之一場中上演。

7. 院本「師婆旦」：見下本第四折。在申純臥病招巫降神之一場中上演。

其中「黃丸兒」、「師婆旦」俱見《輟耕錄‧院本名目》。據此可見院本在雜劇中實有滑稽歌舞以調濟場面之效，

而院本也終於為北曲雜劇所取容了。

[135] 王季思校注：《西廂記》（臺北：里仁書局，一九九五年），頁一三四。

[136] 上舉明周憲王《呂洞賓花月神仙會》雜劇第二折中所插入演出的「長壽仙獻香添壽」院本，可以說是現存

〔元〕陶宗儀：《南村輟耕錄》，頁三〇八。

最早的典型院本。茲引錄如下：

〔扮藍采和上〕貧道乃仙人藍采和，有洞賓邀貧道來扮作樂官與同韓湘、張果、李岳四人去湖州張行首家飲酒，要度脫那女子，今日便索去也。（下）

（卜、旦、梅上）老身是張奴的親母……今日是雙秀士的生辰貴降，家中安排下酒等待雙秀士來也。（末上）

大石調【六國朝】……（做與卜旦見科）（說生辰了，置酒科，末）小生昨日街上閑行，見了四個樂工，自山東瀛洲來到此處打掙覓錢，小生邀他今日到大姐家慶會小生之生辰，偌早晚尚不見來。

【喜江南】……

（扮淨同捷譏、付末、末泥上，相見科，做院本長壽仙獻香添壽，院本上，捷）歌聲才住。（末泥）絲竹暫停。（淨）俺四人佳戲向前。（付末）道甚清才謝樂。（捷）今日雙秀士的生日，您一人要一句添壽的詩。（捷）檜柏青松常四時。（付末）仙鶴仙鹿獻靈芝。（末泥）瑤池金母蟠桃宴。（付淨）都活一千八百歲。（付末打科）這言語不成文章，再說。（淨）有了有了，都活三萬三千三百歲，白了髭鬚白了眉。（付末）好好！到是個壽星。（捷）我問您一人要一件祝壽的物，是銜花鹿兒。（淨趨搶云）我也有，我有一幅畫兒，上面一個靶兒，我也不識是甚物，人都道是春畫兒。我有一幅畫兒，上面三個人兒，兩個是福祿星君，一個是南極老兒。（付末）我有一幅畫兒，上面四科樹兒，兩科是青松翠柏，兩科是紫竹靈芝。（末泥）我有一幅畫兒，上面兩般物兒，一個是送酒黃鶴，一個是衡花鹿兒。（淨趨搶云）我也有，我有一幅畫兒，上面一個靶兒，我也不識是甚物，人都道是春畫兒。（付末打）這個怎的將來獻壽。（淨）我子願得歡樂長生。（淨趨搶云）俺一人要兩般樂器，一般是絲，一般是竹，與雙秀士添壽咱。（捷）我有一管玉笙，有一架銀箏，就有一個小曲兒添壽，名是…【醉太

平】有一排玉笙，有一架銀箏，將來獻壽鳳鸞鳴。感天仙降庭，玉笙吹出悠然興，銀箏撥得新詞令，都來添壽樂官星，祝千年壽寧。（末泥）我也有一管龍笛，一個錦瑟，就有一個曲兒添壽⋯品龍笛鳳聲，彈錦瑟泉鳴。供筵前添壽老人星，慶千春百齡。瑟呵！冰蠶吐出絲明滑，笛呵！紫筠調得音相應。我將這龍笛錦瑟賀昇平，飲香醪玉瓶。（付末）我也有一面琵琶，一管紫簫，就有個曲兒添壽⋯撥琵琶韻美，吹簫管音音齊。琵琶簫管慶樽席，向筵前奏只。琵琶彈出長生意，紫簫吹得天仙會，都來添壽笑嘻嘻，老人星賀喜。（淨趨搶云）小子也有一個眼兒的，一個曲兒添壽！彈綿花的木弓，吹紫草的火筒，這兩般絲竹不相同，是俺付淨色的受用。一生飽食不受饑不受冷過三冬，比您樂器的有功。這木弓彈了綿花呵！一生溫暖衣衾重，這火筒吹著紫草呵！一生食憑他用。（付末打）付淨的巧語能言。

（淨）說遍這絲竹管絃。（付末）藍采和手執檀板。（淨）漢鍾離捧真筌。（付末）鐵拐李忙吹玉管。（淨）白玉蟾舞袖翩翩。（付末）韓湘子生花藏葉。（淨）張果老擊鼓喧闐。（付末）曹國舅高歌大曲。（淨）徐神翁慢撫琴絃。（付末）東方朔學踏焰爨。（淨）呂洞賓掌記詞篇。（付末）總都是神仙作戲。（淨）慶千秋福壽雙全。（付末）問你付淨的扮個甚色。（淨）哎哎！哎哎！我扮個富樂院裏樂探官員。（付末收住）世財紅粉高樓酒，都是人間喜樂時。（末）深謝四位伶官，逢場作戲，果然是錦心繡口，弄月嘲風。⑬

上例《長壽仙獻香添壽》院本，可見是插在《神仙會》雜劇第二折中演出，亦即在末所扮的雙秀士唱完【喜江南】一曲之後，作為樂官向雙秀士祝壽的演出場面。王國維《宋元戲曲考》第十三章《元院本》，謂「明周憲王《呂洞賓花月神仙會》雜劇中，有院本一段。此段係憲王自撰，或翦裁金元舊院本充之，雖不可知；然其結構

〔明〕朱有燉：《呂洞賓花月神仙會》，收入《古本戲曲叢刊四集》（上海：商務印書館，一九五八年據脈望館鈔本古今雜劇本影印），頁六一九。

簡易，與北劇南戲，均截然不同。故作元院本觀可，即金人院本，亦即此而可想像矣。[138]又云：

此中腳色，末泥、付末、付淨（即副末、副淨）三色，與《輟耕錄》所載院本中腳色同，惟有捷譏而無引戲。案上文說唱，皆捷譏在前，則捷譏或即引戲。捷譏之名，亦始於宋。《武林舊事》（卷六）「諸色伎藝人」中，商謎有捷機和尚是也。此四色中，以付淨、付末二色為重。且以付淨色為尤重，較然可見。此猶唐宋遺風。其中付末打付淨者三次，亦古代鶻打參軍之遺；而末一段，付淨付末各道一句。又歐陽公〈與梅聖俞書〉，所謂如「雜劇人上名下韻不來，須副末接續」者也。此一段之為古曲，當無可疑。即非古曲，亦必全倣古劇為之者。[139]

所論甚是。惟「其中付末打付淨者三次，亦古代鶻打參軍之遺」，蓋受《輟耕錄》所誤[140]，因為如上文所云，「撲打」的演出動作，是宋雜劇正雜劇的特色，在唐參軍戲參鶻鹹淡的演出中，未見其例。又此院本中或云「淨」，或云「副淨」，明白可以見出實為同一腳色，則「淨」、「副淨」可以混稱無別。實者此中與付末同為主演者，當為「副淨」，而所以或稱為「淨」，一方面是將就類別，一方面也是二者性質相同的緣故。至於何以四色中有「捷譏」而無「引戲」，則有進一步探討的必要。

王氏提出《武林舊事》卷六諸色藝人中有一位商謎的「捷機和尚」，另外在同書卷四乾淳教坊樂部的「雜劇色」中，尚有陳嘉祥「節級」、孫子昌「副末、節級」。「捷機」與「節級」音甚接近，其間或有關係。且先將相

[138] 王國維：《宋元戲曲考》，收入《王國維戲曲論文集》，頁一三三。

[139] 王國維：《宋元戲曲考》，收入《王國維戲曲論文集》，頁一三六。

[140] 前文所引　〔元〕陶宗儀：《南村輟耕錄》，卷二五「院本名目」條有云：「院本則五人…一曰副淨，古謂之參軍；一曰副末，古謂之蒼鶻，鶻能擊禽鳥，末可打副淨，故云。」（頁三〇六）

關資料臚列如下：

1. 《金瓶梅》卷四演出一段「王勃院本」（擬名），中有云：「當先是外扮節級上開：法正天心順，官清民自安；妻賢夫禍少，子孝父心寬。小人不是別人，乃上廳節級是也，手下管著許多長行樂俑匠。」外所扮之「節級」，在院本中與「傅末（亦作末）」、「淨」同演。

2. 無名氏《玎玎當當盆兒鬼》雜劇第三折【黃薔薇】：俺這裏高聲叫有賊，慌走到街裏。又無一個巡軍捷譏，著誰來共咱應對。

3. 明周憲王《宣平巷劉金兒復落娼》雜劇首折【混江龍】：擔著箇女娘名器，迎新送舊覓衣食。止不過茶房趕趁，酒肆追陪。陷了些小價腳兔羔兒新子弟，擅了些大饅頭羊背皮好筵席。每日價坐排場做勾欄秦箏象板，迎官員接使客杖鼓羌笛，著鹽商留茶客過從情意，應官身喚散唱費損精力，虛盟誓說托空家傳戶授，假慈悲伴孝順口是心非。粧旦的穿一領銷金衫子，踏爨的著兩件彩綉時衣，捷譏的辦官員穿靴戴帽，付淨的取歡笑抹土搽灰。今日箇酒席中求標手散了些美恩情，明日箇大街頭花招子寫上箇新雜劇。看了俺猱兒每砌末，都是些豹子的東西。

4. 元明無名氏《梁山七虎鬧銅臺》雜劇第三折朱全云：曾在鄆縣為捷譏，今歸山內度時光。一朝聖主招安去，可作擎天架海樑。

5. 《雍熙樂府・醉太平》「風流小」：著青衫會耍，騎竹馬學踏，紫鸞簫打捷譏手中拏，未曾行要串瓦。

由以上資料綜合觀察：《盆兒鬼》所云「巡軍捷譏」，顯然是一種軍職，責任在緝捕盜賊，這種職分正適合水滸英雄朱仝，所以他說「曾在鄆縣為捷譏」。而王勃院本所云之「上廳節級」，顯然是樂官，因為他手下管著許多長行樂俑匠。如此說來，乾淳教坊樂部中雜劇色陳嘉祥和孫子昌也都是節級樂官，大概因為孫子昌又充任

副末，所以注明「副末節級」。而長壽仙獻香添壽院本中之「捷譏」與《復落娼》中扮官員之「捷譏」以及【醉

太平】被紫鸞簫撲打之「捷譏」，顯然都是院本和雜劇的腳色，亦屬樂官者流；若此，則「節級」與「捷譏」實

為音近異寫，其間並無分別。《太和正音譜》云：

捷譏，古謂之滑稽，院本中便捷譏謔者是也。俳優稱為樂官。[141]

雖屬望文生意，但頗符合「捷譏」在院本中的職分；然而又如何解釋其為軍職以緝捕盜賊呢？鄙意以為：在宋

元之間，縣級之地方政府原有「節級」之官職，其手下有若干兵丁以維持治安，本來和「樂官」無關，觀《夢

梁錄》「妓樂」條所舉教坊官職無「節級」一稱可知。後來因雜劇院本每有扮演節級者，乃寖假而為腳色，亦即

為俗稱之腳色，又因其繼承軍中節級率領兵丁之遺意，故在教坊中又為樂官。後來又因為在雜劇院本中「節級」

每為便捷譏謔之人物，乃取其音近而為「捷譏」。「捷譏」一語既通行，終於將「節級」淹沒不彰，既連應作「巡

軍節級」者亦作「巡軍捷譏」。「捷譏」在長壽仙院本與王勃院本中均有道引之作用，因之當如王氏所云，實即

「引戲」。也就是說，如就戲劇之道引而言，則稱引戲；如就其便捷譏謔之特質而言，則為「捷譏」。上文曾云，

引戲若就腳色專稱而言，則為「正淨」，於捷譏亦然。至於王勃院本所云「外扮節級」，則尚以「捷譏」為職官

名，故由外腳充任；而王氏所舉「捷機和尚」，當為擅長商謎之和尚為自己所取之諢號，其所云「捷譏」，實與

雜劇院本之「捷譏」無關。

另一個插入元雜劇中搬演的院本，則見於劉唐卿《降桑椹蔡順奉母》雜劇第二折：

〔明〕朱權：《太和正音譜》，《中國古典戲曲論著集成》第三冊，頁五四。

〔卜兒抱病同蔡員外領淨與兒旦兒上〕……〔正末上〕〔云〕小生蔡順是也。為因老母，廟上燒香，感了

些風寒，見今病枕著床。……小生恰才去那周橋左側，請下箇醫士，調治母親病證，太醫隨後便來也。……〔唱〕

商調【集賢賓】……

【逍遙樂】……

〔正淨扮太醫上〕〔云〕我做太醫最胎孩，深知方脈廣文才，人家請我去看病。著他準備棺材往外抬，自家家宋太醫的便是，雙名是了人，若論我在下手段。比眾不同，我祖是醫科，曾受琢磨，我彈的琵琶，善為高歌。好飲美酒，快肥鵝，那害病的人請我，我下藥就著他沉痾，活的較少，死者較多。〔外呈答云〕名不虛傳，得也麼。〔太醫云〕我這門中，有箇醫士，姓胡，雙名是突蟲。他老子就喚是胡蘿蔔，我和他兩箇的手段，也差不多。今日有本處蔡秀才來請我。說他母親害病，請我去下藥。我看病，兄弟便下藥，兄弟看病，我便下藥。俺兩箇說下咒願。有一箇私去看病的，嘴上就生僵疙疸，兩箇一同都的，少一箇也不行。我使人約兄弟去了也，我在周橋上等著兄弟，這早晚敢待來也。〔淨扮糊突蟲上〕〔云〕我做太醫溫存，醫道中惟我獨尊，若論煎湯下藥。委的是效驗如神，古者有盧醫扁鵲，他則好做我重孫。害病的請我醫治，一貼藥著他發昏。〔外另答云〕得也麼，這廟。〔糊突蟲云〕在下是箇太醫，姓胡，雙名是突蟲，小名兒是胡十八。祖傳三輩行醫，若論我學生的手段，我指上不明，醫經不通。人家看病，先打三鍾，兩椀瓶酒，五個燒餅。吃將下去，就要發風。看病不濟，我吃食倒有能。俺兩箇的手段，都塌八四，因此上都結做兄弟。〔外呈答云〕兩箇一對兒，得也麼。〔糊突蟲云〕我這醫門中有箇醫士，姓宋，雙名是了人。他為兄，我為弟，人家來請看病，俺兩箇都同去，少一箇也不行。宋無胡而不走，胡無宋而不行。胡宋一齊同行，此為胡虎乎護也。〔外呈答云〕念

等韻哩，得也麼。〔糊突蟲云〕早間宋先兒，使人來請我，我說蔡秀才的母親害病，請俺下藥，有哥在周橋上等著我哩。見咱哥走一遭去，可早來到也。〔做見科〕〔云〕哥也，你兄弟來遲，莫要見罪。若要見怪，哥就是蝦蟆養的。〔外呈答云〕得也麼，這廝，這廝。〔太醫云〕你還說嘴哩，你平常派賴。冬寒天道，著我在這裏久等，險些兒凍的我腿轉筋。〔糊突蟲云〕哥也，休怪您兄弟來遲，我有些心氣疼的病，今日起的早了些兒。把你兄弟爭些兒不疼，死了，你兄弟媳婦兒慌了。請了太醫來，與了我一服藥吃，我才不疼了。〔外呈答云〕你是太醫，怎麼吃別人的藥呵，我這早晚，死了有兩箇時辰也。〔外呈答云〕可怎麼不中吃。〔糊突蟲答云〕我若吃了我自家的藥，我的藥中吃，是我也吃了。〔外呈答云〕你可是盧醫不自醫，得也麼。〔太醫云〕兄弟，自從俺打官司出來，一向無買賣。〔外呈答云〕為什麼打官司來。〔太醫云〕俺兩箇為醫殺了人來。〔外呈答云〕兩箇一對兒油嘴，得也麼。〔太醫云〕兄弟，今日蔡長者家婆婆害病，請俺去下藥，他是財富之家。俺到那裏，他有一分病，俺說做十分病，說做百分病。到那裏胡針亂灸，與他服藥吃，若是好了，俺兩箇多多的問他要東西錢鈔。猛可裏死了，背著藥包，望外就跑。〔外呈答云〕得也麼，這廝。〔糊突蟲云〕哥也，言者當也。憑著俺兩箇一片好心，天也與半椀飯吃。〔外呈答云〕得也麼。〔太醫云〕兄弟俺去，可早來到也。〔糊突蟲云〕哥也，道有兩箇高手的醫士來了也。〔家童云〕您則在這裏，我報復去。〔做報科〕〔云〕報的長者得知，太醫來了也。〔蔡員外云〕道有請。〔家童云〕理會的，有請。〔云〕哥也看仔細，莫要掉將下來。〔外呈答云〕怎的。〔糊突蟲云〕是，有請有請。〔外呈答云〕慌做什麼，得也麼。〔太醫云〕俺是箇官士大夫，上他門來看病。消不的他接待接待，就著俺過去。〔外呈答云〕你休要怪他，他家有病人，過去罷。〔太醫云〕好兒，看著你的面上，老子過去罷。〔外呈答云〕這廝做大，得也麼。〔太醫做讓科〕〔云〕兄弟請了。〔糊突蟲云〕不

敢，兄長請。【太醫云】賢弟請。【糊突蟲云】兄長差矣，想在下雖不讀孔孟之書，頗知先王之禮，豈不聞聖人云，徐行後者謂之弟。疾行先長者謂之不弟，耕者讓畔，行者讓路，長者為兄，次者為弟。兄乃我之長，我乃兄之弟，既有長幼。須分尊卑，先王之禮，亦不差矣。我若先行，我就是驢馬畜生，真油嘴也。【外呈答云】什麼文談，得也麼。【糊突蟲云】不敢不敢，吾兄請。【太醫云】不敢，賢弟，潑子，我乃是愚魯之人。區區無寸草之能，賢弟有九江之德。據賢弟醫於病，神功效驗，治於病，多有良方，賢弟乃大成之人。我乃蛆皮而已，我若先行，我學生就是真狗骨頭之類也。【太醫云】得也麼，說，過去了罷。【做見卜兒科】【太醫云】老母懍懍身不快。【糊突蟲云】太醫下藥除患害。【外呈答云】得也麼，【太醫擎卜兒右手科】【糊突蟲做擎右手科】【太醫云】看俺雙雙把脈。【太醫擎卜兒左手科】【唱】【南青哥兒】入門來審了他這八脈。【糊突蟲擎卜兒右手科】【唱】瘦伶仃有如麻稭。【太醫唱】俺快把這藥包兒忙解開。【糊突蟲云】可憐也脈息不好了。【唱】快疾忙去買。【正末云】太醫買什麼。【太醫唱】去買一箇棺材。【糊突蟲唱】去買一箇棺材。【外呈答云】幾時了，得也麼。【太醫擎藥包兒打倒卜兒科】【卜兒云】打殺我也。【糊突蟲云】他是病人，怎麼打他。【太醫云】不妨事，不妨事，還好哩。【糊突蟲云】還知疼痛哩。【外呈答云】不知疼痛，可不死哩，得也麼。【太醫云】胡先兒，他這箇是什麼病。【糊突蟲云】好好吾兄，不是我誇嘴，我恰才才覰了他面目。審了他脈息，你摸他這半身子如火相似，他害的是熱病。【太醫云】你又胡說了，他這箇脈息，跳的有一寸高，你怎麼說是熱病。【太醫云】他這半身子如冰一般涼，如冰一般涼，他害的是冷病。【糊突蟲云】吾兄也，不難把老人家鼻子為界，用一條繩拴在他鼻頭上。把這繩兒扯下來，就地下釘箇撅兒拴住，你醫這左半邊冷病。我醫這右半邊熱病，吾兄弟意下何如。【太醫云】好好好，俺兩箇說的明白。假似你一服藥，著老人家吃將下去，醫殺了這右半邊呵呢。【糊突蟲云】管不干你

那左半邊的冷病事。〔太醫云〕那左半邊呵呢。〔太醫云〕管不干你那右半邊的熱病事。〔糊突蟲云〕〔太醫云〕管大家沒事。〔太醫云〕說的有事。〔糊突蟲云〕假若你一服藥，著這老人家吃將下去，醫殺了你〔太醫云〕我如今下一服是奪命丹，第二服促死丸。〔蔡員外云〕你為什麼與他兩樣吃。〔太醫云〕你知道，我有主意。兩樣藥吃下去，著這老人家死也死不的，活又活不的。〔外呈答云〕得也麼，這廝。〔糊突蟲云〕蔡老官兒，你要你這婆婆好麼。〔蔡員外云〕可知要好哩。〔糊突蟲云〕我有箇海上方兒，一莊物件，你舍的麼。〔蔡員外云〕要我這婆婆好，不問要什麼，都的舍。〔糊突蟲云〕把你這兩只眼，擎尖刀子剜將下來。用一鍾熱酒吃將下去，你這婆婆就好了。〔太醫云〕他便好了，我可怎麼了。〔糊突蟲云〕你敢挂著明杖兒走。〔外呈答云〕得也麼，這廝胡說。〔蔡員外云〕住住住，你兩箇休要胡廝嚷。〔糊你二位端的那一位高強，讓一箇醫了罷。〔二淨擎著藥包一遞一箇打著念科〕〔太醫打糊突蟲云〕我能調理四時傷寒。〔糊突蟲打太醫云〕我善醫治諸般雜症。〔太醫云〕我療小兒吐瀉驚疳。〔糊突蟲云〕我治婦女胎前產後。〔太醫云〕我會醫四肢八脈。〔糊突蟲云〕我會醫五勞七傷。〔太醫云〕我會醫左癱右瘓。〔糊突蟲云〕我會醫緊癆慢癆。〔太醫云〕我會醫兩腿酸麻。〔糊突蟲云〕我會醫四肢沉困。〔太醫云〕我〔太醫云〕口苦舌澀。〔糊突蟲云〕我會醫胸膈膨悶。〔太醫云〕我會醫瘸瘤跛臂。〔糊突蟲云〕我會醫聾。〔太醫云〕我會醫發寒發熱。〔糊突蟲云〕我會醫發傻發瘋。〔太醫云〕我會醫水蠱氣蠱。〔糊突蟲云〕我會醫頭疼額疼。〔太醫云〕我會醫胸膛上生著孤拐。〔糊突蟲云〕我會醫肩膀上害著腳疔。〔太醫云〕老長者著俺下藥。〔糊突蟲云〕將這箇老人家喪了原本衍喪了二字這殘生。〔太醫云〕用涼水滿滿的一椀。〔糊突蟲云〕用巴豆足足的半升。〔太醫云〕著這箇老人家吃將下去。〔糊突蟲云〕叫喚起滿肚裏生疼。

〔太醫云〕發時間直腸直肚。〔糊突蟲攥藥包打倒卜兒科〕〔云〕瀉殺這箇老媽媽，也是場乾淨。〔外呈答

云〕賊弟子的孩兒，去了罷，去了罷。〔打二淨下〕……〔正末燒香料〕……〔唱〕

【梧葉兒】……〔正末做警醒科〕〔唱〕

【醋葫蘆】……⑫

從上邊所引錄的文字看來，顯然也是插入雜劇中演出的一個院本。關於這個院本，胡忌《宋金雜劇考》認為即是《輟耕錄》院本名目「諸雜大小院本」中的所謂「雙鬥醫」院本。而《北西廂記》第三本第四折，當張生因相思成病時，有「潔引太醫上，雙鬥醫科範了」。所謂「科範」即指劇中種種表演程式，有現成規範可遵循者，則「雙鬥醫」院本被插入雜劇中演出，事實上已成了習套，劉唐卿的《蔡順奉母》一劇，不過正好保持原貌而已。也因此，像吳昌齡《張天師斷風花雪月》雜劇楔子張千替陳世英請醫一段，無名氏《薩真人夜斷碧桃花》雜劇第二折興兒請醫一段，雖然未必是完整的「雙鬥醫」，但起碼也保留了不少這種「院本科範」。

這本「雙鬥醫」的演出腳色，由正淨扮太醫，淨扮糊塗蟲；所云「淨」，當如長壽仙院本，即「副淨」之混稱；又因「正末」已為雜劇之主唱者，故不再用末色與淨演對手戲。其可注意者，劇中每有「外呈答」之演出方式，此「外」並非扮員外之「外」，顯然指劇外之人物，而以正淨任之。

此種情形在元明雜劇中頗為習見。如元明無名氏《劉關張桃園三結義》第四折云：

〔屠戶上〕〔云〕敲牛宰馬為活計，全憑屠戶作營生。小可人屠戶的便是。今日是箇好日辰，張飛哥哥拜義了兩箇哥哥，一箇姓劉，一箇姓關。那箇姓劉的便臉白，姓關的便臉紅，俺哥哥便臉黑。我要做四哥，

王季烈輯：《孤本元明雜劇》第一冊（北京：中國戲劇出版社，一九五八年），頁九—一五。

嫌我花臉不要我，不要的也是。〔外呈答云〕怎麼也是。〔屠戶云〕皆因我色道不對。

又明無名氏《廣成子祝賀齊天壽》雜劇第二折云：

〔淨無影道人上〕〔云〕……〔淨做見科〕〔云〕稽首，貧道來了也。〔九靈仙云〕無影道人，你往那裏去來。〔淨云〕我去采藥去來，好遠路，我過了三道河，四座嶺，六座崖，一箇洞。〔外呈答云了〕〔淨云〕我過三道河，是無奈河、難奈河、怎奈河，……直至無底鄉空虛觀脫博洞裏走了一遭纔來。〔外呈打住〕

〔淨云〕我鬥你耍哩，師父便來也。

像這種「外呈答」的情形，頗使我們想起宋教坊十三部色中「參軍色」竹竿子的作用，他在樂舞和戲劇之外作道引和指揮。而上文說到的「引戲」和「捷譏」也有類似的情形。只是「引戲」和「捷譏」可以加入劇中演出而成為劇中腳色，而這裡的「外呈答」則為劇外人物，也可能就是「引戲」和「捷譏」發展的結果，不再在劇中充任腳色而游離於劇外，專任道引呈答之事，更加恢復了「參軍色」本來的面目。

在此，要特別說明的是「外呈答」之「外」，並非元雜劇「外淨」、「外末」、「外旦」之「外」，因為那是淨、末、旦正腳之外又一次要腳色的意思；後來「外」由「外末」所專屬，至傳奇而為「老生」之義，則又寢假衍變的結果。

又此院本「雙鬥醫」，止由「正淨」和「淨」分唱一曲【南青哥兒】，可見其偏重於散說滑稽。在南戲傳奇之中，雖未有明顯插入院本演出的例子，但稍加觀察，隱然其中者亦所在多有。

譬如《永樂大典》戲文三種《張協狀元》，在開頭生所扮的張協唱完【燭影搖紅】之後，因夜來一夢不詳，

找他的兩個朋友討論：

〔生〕嗳！休訝男兒未際時，困龍必有到天期；十年窗下無人問，一舉成名天下知。小子亂談。〔末〕

嗳！〔淨〕尊兄也嗳！〔末〕可知是件人之所欲。〔末嗳〕

〔末〕也得，詩書未必困男兒，飽學應須折桂枝，一舉首登龍虎榜，十年身到鳳凰池。小子亂談。〔淨〕

尊兄開談了。〔生〕亂道。〔淨〕小子正是潭，正是潭。〔末〕到來這裏打杖鼓。〔淨〕嗳。〔末〕吃得多少

便飽了。〔淨〕昨夜燈前正讀書。〔末〕奇哉！〔淨〕讀書直讀到雞鳴。〔末〕一夜睡不著。〔淨〕外面囉

唵。〔末〕莫是報捷來。〔淨〕不是，外面囉唵開門看。〔末〕見甚底。〔淨〕老鼠拖個駝貓兒。〔末〕只見

貓兒拖老鼠。〔淨〕(三合)(末爭)〔淨〕笑韻腳難押，胡亂便了。〔末〕杜工部後代。〔生〕

尊兄高經？〔淨〕小子詩賦。〔末〕默記得一部《韻略》。〔淨〕《韻略》有甚難，一東二冬。〔末〕三和

四？〔淨〕三文醫，四文蔥。〔末〕那得是市賣帳。〔生〕夜來夢見兩山之間，俄逢一虎，傷卻左肱，又

傷外股。似虎又如人，如人又似虎。〔淨〕惜乎尊兄正夢之間獨自了。〔末〕如何？〔淨〕若與子路同行，

一拳一踢打未著。(介)〔末〕我卻不是大蟲，你也不是子路。〔淨〕這夢小子員不得。〔末〕法糊消食藥。

〔淨〕見說府衙前有個員夢先生，只是請它過來問它仔細。〔生〕尊兄說得是。〔淨〕明朝請過李巡來。

〔生〕造物何常困秀才。〔末〕萬事不由人計較。〔合〕算來都是命安排。〔末淨下〕〔生唱〕【粉蝶

兒】。⑭

這場戲雖然演的是張協找他的朋友「圓夢」，但卻說了一大堆與劇情無關的「廢話」，以此「廢話」來作為發人

錢南揚校注：《永樂大典戲文三種校注》（臺北：華正書局，二○○三年），頁一四。

笑樂的科諢；如果把這段「淨末鬥嘴」提出戲外，其實也沒關係，可見其實它是插入性的演出；和前文所引的「長壽仙」和「雙鬥醫」很接近，所以它可以看作是院本被戲文吸收的例子。像這樣淨末搭檔演出作為滑稽調笑的例子，在《張協狀元》中有很多，如張協的父母、李大公夫婦、五雞山二路人等都是如此。這裡的「末」和「淨」，也就是宋金雜劇院本的「副末」和「副淨」；因為在南戲北劇中，「淨」「末」已失去其在宋金雜劇院本中的地位和作用，而只保持了其腳色綱目中滑稽詼諧之特質，因之就無所謂正副之分。

另外在《張協狀元》中，尚有末丑配搭演出科諢的，如「圓夢」一場，此時之「丑」實取代「淨」之地位。甚至於還有淨末丑同時出現打諢的場面，如五雞山二路人遇強人一場，淨末扮路人丑扮強盜；張協遇賊一場，淨末丑三人扮神鬼等。「丑」這個腳色的來源，即宋雜劇之「紐元子」省文而來，為雜劇散段「雜扮」之主演，其性質與副淨相同，所以到了南戲亦被用作科諢之腳色，而在北劇保持「淨」腳之傳統，不用「丑腳」。

（三）南戲北劇中融入性之院本

以上所敘述的插入性院本，只是假借院本的滑稽詼諧來調劑南戲北劇的演出，就劇情而言，它是可以游離劇外的；也因此像劉兌《嬌紅記》上下卷二本八折中，所插入的七處院本，便直書「院本上」或「院本說仙法」、「院本店小二哥」、「院本黃丸兒」、「院本師婆旦」，而不著錄院本的形式和內容；但是所謂「融入性的院本」，則是指雖屬院本性質，但事實上與南戲北劇的劇情已血脈關合、渾融一體了。對此，請先看所謂「傳奇之祖」已被「文士化」的元末南戲《琵琶記》，其陸貽典鈔本《元本蔡伯喈琵琶記》第三出云：

【末上白】……好怪麼！只見老姥姥和惜春養娘舞將來做什麼？【淨扮老姥姥丑扮惜春舞上唱】

【雁兒舞】深院重重，怎不怨苦？要尋個男兒，並無門路。甚年能彀，和一丈夫，一處裏雙雙雁兒舞？【唱舞介】【末白】老姥姥拜揖。【淨白】院子萬福。【末白】惜春姐拜揖。【丑白】院公萬福。【末白】我且問你兩個，每常間不曾恁地戲耍，怎的今日十分快活？【丑白】院公，你不得知，我吃小娘子苦，並不許我一步胡踏，並不要說男兒邊廂去。苦咳！你弗要男兒，我須要他。他道我和他相似，也不放我笑一笑。今日天可憐見，我千方百計去說化他，只限我一個時辰，去花園中賞玩一番。苦咳！我如何的不快活？並不曾有一日得眉頭開。今日得老相公出去，我且來這裏游賞歌子。【末白】原來恁地，可知你快活也。【淨白】便是，我也只是要嫁人。院子，你伏侍老相公，公的又撞著公的；我伏事小娘子，雌的又撞著雌的。【末白】又道是鳳只鸞孤。老姥姥，惜春年紀小，也怪他傷春不得。你老老大大，也這般說，什麼樣子？【淨】哼！老畜生，吃你識秋茄晚結，遲花晚發？老自老，似京棗，外面皺，裏面好。你不見東村李太婆？年七十歲，頭光光的，也只是要嫁人。人問他…你老了，嫁什的？這婆子做四句詩，做得好。【末】四句詩如何說？【淨白】道是…人生七十古來稀，不去嫁人待何時？下了頭髻做新婦，枕頭上放出大擂槌。【末】你有些欠尊重。【丑】便是西村有個張太婆，年六十九歲，一個公公見他生得好，只是要取他。這婆子道…你做得四句詩。做得好。【末】如何說？【丑】道是…青春年少莫蹉跎，床公尚自討床婆。紅羅帳裏做夫婦，枕頭上安著兩個大西瓜。【淨】休閒說，今日能彀得在此閒戲歌子，也不是容易。正撞著院公在此，咱每兩三個自作要歌子。【末】還是做什麼要好？【淨】踢氣球耍。【末】不好。【淨丑】怎地不好？【末白】

【西江月】白打從來逞勢，官場自小馳名。如今年老腳臁疼，圓社無心馳騁。空使繡襦汗濕，謾教羅襪

生塵。兀的是少年子弟俏門庭，不似實妝行徑。〔丑〕鬥百草耍。〔末〕也不好。〔淨〕怎的不好？〔末白〕【西江月】香徑裏攀殘草色，雕欄畔折損花容。又無巧藝動王公，枉費了工夫何用？驚起嬌鶯語燕，打開浪蝶狂蜂。若還尋得並頭紅，早把你芳心引動。〔淨丑〕打鞦韆耍。〔末〕這個卻好。〔淨丑〕打鞦韆怎的便中？〔末白〕你聽我說：【西江月】玉體輕流香汗，繡裙盪漾明霞。纖纖玉手把彩繩拿，真個堪描堪畫。本是北方戎戲，移來上苑豪家，女娘撩亂隔牆花，好似半仙戲耍。〔淨丑〕怎地便打鞦韆。只是那裏有鞦韆架？〔末〕我這花園裏那討鞦韆架？一來相公不欣，二來娘子又不好，縱有也拆了。〔丑〕院公，沒奈何，咱每三個在這裏，廝論做個鞦韆架，一人打，兩人抬。〔做架介〕〔末〕誰先打？〔淨丑〕我兩人抬，院公，你先打。〔介〕〔貼旦在戲房內叫〕老姥姥，將我的《列女傳》那裏去了？〔淨丑放〕〔末跌介〕〔末起白〕你兩人騙得我好也！〔淨〕今番當我打。〔末丑〕那裏去了？〔淨丑放〕〔介〕惜春，將我針綫箱兒那裏去了？〔末丑放〕〔淨不跌介〕〔末〕你姦得我索性。〔丑〕今番當我打，疾忙著。〔丑打介〕〔貼旦上白〕莫信直中直，須防仁不仁。〔末淨放走下〕〔丑做不知介〕〔白〕又耍，罷罷，來麼！輪當我打，便奚落人。[146]

像這段科諢，還保持《張協狀元》南宋中葉以來，淨末丑同場的情形，但「末」顯然已居其次，「丑」的地位已提升，而其演出情形與劇情已完全融合為一。

請再看《六十種曲》本《荊釵記》第二十九出「搶親」：[146]

[146]〔元〕高則誠：《新刊元本蔡伯喈琵琶記》，收入《古本戲曲叢刊初集》（上海：商務印書館影印本，一九五四年），卷上，頁二一〇－二二三。又《南九宮十三調曲譜》、《南曲九宮正始》、《南詞定律》等引錄戲文。《董秀英花月東牆記》、《賽金蓮》兩套佚曲皆與《琵琶記》此套相同。

【梨花兒】〔丑上〕 姪女許了孫汝權，受他財禮千千貫，今日成親多喜歡。嗟！姑娘只要長長段……

【前腔】〔淨眾上〕 今日娶親諧鳳鸞，不知何故來遲緩。莫非他人生異端，嗟！須知人亂法不亂。〔丑〕

孫相公，來了麼？〔淨〕 張姑媽，快請新人，我在此親迎。〔丑〕 曉得了，分付眾人在青龍頭轉一

轉。〔淨分付眾轉介〕 禮人與我快請新人。〔請介，丑帶兜頭哭上介，轉介，淨〕 禮人祭了家廟就結親。

〔喝禮介，拜介，淨揭蓋〕 好也！好也！你受了我財禮，藏了姪女，賴我親事。〔丑〕 呸！小鬼頭兒，你

女已投江死，拼得還你財禮，大家罷休。〔淨〕 一倍還我十倍，我也只要老婆。〔丑〕 我不是騙你，我姪

倚恃豪富，威逼我姪女投水已身死。你要怎的。〔淨〕 這潑皮到來誣賴我。

【恁麻郎】〔淨〕 我告你局騙人財禮。〔丑〕 我告你威逼人投水。〔淨〕 怎誤我白羅怕見喜。〔丑〕 悶得他黃泉做

鬼。〔末〕 息怒威，寧耐取。〔淨〕 休想我輕輕放過你。〔丑〕 我怕你強橫小賊驢。〔淨〕 我那怕你腌臢臭。

〔末〕 算從來男不和女敵，自古道窮不和富理。〔丑〕 打你嘴。〔淨〕 踢你的腿。〔末〕 須虧了中間相勸

的。〔丑〕 這事情天知地知。〔淨〕 這見識心黑又意黑。〔末〕 怎辨別他虛你實，也難明他非你是。〔淨〕

不放你。〔丑〕 不放你。〔末〕 自古饒人不是癡。〔淨〕 你藏了女兒，誣賴人命，若見了屍首，萬事俱休，

不見屍首，教你粉碎。

〔淨〕 窩藏姪女忒無知。〔丑〕 威逼成親事豈宜？

〔淨〕 好手中間逞好手。〔丑〕 吃拳須記打拳時。

這段「淨」、「丑」演出的對手戲，雖然不算什麼滑稽詼諧，但其對立鬥狠的意味非常明顯，其中「末」腳在此

〔明〕毛晉：《六十種曲‧荊釵記》，明末毛氏汲古閣刻本，頁三五三─三五四。

出未見上場，而亦加入其間作調人，則頗似上文所示「外呈答」之演出形式。所以這場戲也可以看作是院本被吸收在南戲中演出的例子。而其「吸收」，和《琵琶記》一樣，事實上已經與南戲融為一體，不像《張協狀元》之尚有「插人」之形跡。

其次再來看看《古本戲曲叢刊》本《金印記》第七出：

〔淨〕（卜課人）〔丑〕（算命人）吊場〔淨〕【撲頭錢】畜生不思忖！〔丑〕畜生不安分！〔淨〕都是主顧又來爭作甚！只好打瞎畜生！〔丑〕只好罵沒眼睛！〔淨〕無端惡語任傷人，不思君子甚談論。〔丑〕想你發課，全然不定！〔淨〕論你算命，全然不聖！〔丑〕全然不是，有何能行？害了那門庭！〔淨〕激得我生惡性。〔丑〕激得我生怒嗔。〔淨〕打教你皮見筋。〔丑〕打教你血遍淋身！〔打科，末上〕〔淨〕大家放手且饒人，權息怒，且停嗔。〔淨〕不用拐棒，只用拳頭打你心！〔丑〕把棍子著你打一頓。〔淨〕打頭巾放下，與你打一拳。〔末〕不要打！〔淨自揪髮，丑自咬手〕〔末〕住住住！你自手揪自家頭髮，你自家口咬自家手。

【駐雲飛】〔丑〕……〔淨〕……

【前腔】〔淨〕……

【前腔】〔末〕二人聽知，若不和時人自欺。生意人同視，何故相爭敵。癡，省氣是便宜。收拳閉嘴，兩下和同，並不遭條律。各自收科，回家作道理。〔淨〕賊潑賤休逞嘍囉。〔丑〕歪先生敢動干戈。〔淨〕你被我打心幾下。〔末〕來勸你兩個收科。

⒁⒀

由這段淨丑對手戲，也同樣可以清楚的看出院本的意味，而「淨」、「丑」爭執撲打，「丑」事實上已取代了

「末」的地位，使得「末」退居為在淨丑爭執中，作為「呈答」的調入。而這場演出也已完全融入南戲之中，不再是插入的性質。

由以上諸例，可見南戲淨丑配搭演出，已逐漸取代宋金雜劇院本末淨對手科諢的方式。而由於淨丑性質相同，所以起先彼此之間尚未有明顯的輕重軒輊之分，如《張協狀元》中樞密使相王德用由丑所扮演，但同時淨丑的主從地位也逐漸露出端倪而趨於明顯，因為丑事實上是取代地位較次於淨的「末」色，所以像《張協狀元》中淨扮張協母、丑扮張協妹、淨扮神祇、丑扮小鬼；而入元以後，淨丑主從的地位就成了定式，譬如世德堂本《拜月亭》「試官考選」一折，淨扮考官，丑扮應試生就是明顯的例子。

到了明清傳奇，這種淨丑，乃至於淨末科諢，保留院本遺規的例子，仍然所在多有。譬如最有名的兩個傳奇劇本《牡丹亭》和《長生殿》也不能免俗。在《牡丹亭》中，像第九出「肅苑」之貼與丑，第四十出「僕偵」之淨與丑，第四十七出「圍釋」之淨與丑；在《長生殿》中，像第五出「禊游」之淨與丑，第十五出「進果」之淨、末與丑，第二十一出「窺浴」之副淨與丑。至於淨、丑各別以滑稽出現為融入性之演出，那更是隨處可見了。

元明北劇雖然插入性的院本，尚有如以上所舉數例，但是完整的插入性演出，其實非常的少。緣故是和淨

⑭⑧ 〔明〕蘇復之：《重校金印記》，《古本戲曲叢刊初集》（上海：商務印書館，一九五四年據長樂鄭氏藏明刊本影印），頁一二一—一二三。

⑭⑨ 此段參考鄭黛瓊：《中國戲劇之淨腳研究》（臺北：中國文化大學藝術研究所碩士論文，一九八八年），第二章〈淨腳之衍化〉，鄭氏論文一九九三年由臺北學海出版社出版。

演出對手戲的「末」，在北劇裡已成為主唱者，而「丑」又非北劇腳色，雖然「淨」腳在元刊本雜劇中已衍生為「淨、外淨」，在元曲中也有「淨、副淨、董淨、薛淨、胡淨、柳淨、高淨」等名目，但他們往往是「通同一氣」的人物，很少演出像宋金雜劇院本那樣的對手戲；也因此，元明北劇大抵止繼承院本中「副淨」滑稽詼諧的特質，而其人物類型則往不正經或邪惡方面逐漸定型。雖然，像關漢卿《竇娥冤》雜劇第二折云：

〔賽盧醫上〕小子賽盧醫的便是。自從賺蔡婆婆到郊外，欲待勒死，撞見兩箇人救了。今日開這藥鋪，看有什麼人來。〔淨上〕小人張驢兒的便是。有賽娥不肯隨順我，如今那婆子害病，我討服毒藥與他吃了，藥死那婆子，那妮子好歹隨順了我。這裏是藥舖，太醫哥哥，我來討此藥兒。〔盧〕你討什麼藥？〔淨〕我討服毒藥。〔盧〕誰敢合毒藥與你，這廝好大膽也。〔淨〕你不與我這藥？你真箇不與是怎麼？〔盧〕我不與你，你怎地我？〔淨做拖盧云〕好呀！好呀！你在城外將那婆子要勒死，好的！是你來。〔盧慌云〕大哥！你放我，有藥！有藥。〔做與藥科〕〔淨〕既然有了藥，我往家中去也。〔下〕〔盧云〕原來討藥的這人，就是救那婆婆的，我今日與了他這服毒藥了，只怕連累我，我今開不成藥舖，且往涿州賣藥去也。〔下〕

這場戲是根據《古名家雜劇》本引錄的，賽盧醫未注明何等腳色，《元曲選》本除賓白更為機趣詳密外，更以淨扮賽盧醫，副淨扮張驢兒，則這場戲成為淨、副淨的對手戲，有如南戲傳奇之淨、丑搭檔。也因此，這場戲尚有院本遺風。

又如元無名氏《朱砂擔滴水浮漚記》雜劇《元曲選》本第一折，其中丑扮店小二，淨扮邦老，正末扮王文

〔明〕臧懋循編：《元曲選》（北京：中華書局，一九五八年），頁一五○四。

用，有云：

〔邦老云〕兄弟喒都是撒靶兒的，你唱一個，我吃一碗酒。〔正末云〕您兄弟不會唱。〔店小二云〕你不會唱我替你唱。〔做唱科〕為才郎曾把香燒。〔邦老做打科，云〕誰要你唱哩。兄弟，既然你不會唱，來，我唱一個你休笑。〔叫唱科〕哎！你個六兒喥。〔云〕只吃那嗓子粗，不中聽。〔店小二云〕恰似個牛叫。〔邦老打科云〕打這弟子孩兒。兄弟，你好歹唱一個。⓯

雖然「丑」腳是《元曲選》本所加，為元劇所無，但在本劇也確實合乎「店小二」的行當；於是這場戲就由淨末丑三腳演出，與上文所舉南戲體例近似，又淨一再撲打丑，更有宋金雜劇院本之遺規，所以這場戲也可以視之為在元雜劇中演出的院本，但它和所舉《竇娥冤》之例一樣，都已融入劇中了。

另外，在元雜劇中又有所謂「插曲」，鄭因百師《景午叢編·元雜劇的結構》云：

在任何一折套曲的中間或是前後，可以插入曲子一兩支，這個沒有專名，借用現代語名之為插曲。這一兩支插曲，不必與本套同宮調韻部，反而是不同的居多。不一定用北曲，有時用南曲；有時用不入調的山歌小曲。插曲都是「打諢」性質，其詞句都是無理取鬧，詼諧滑稽的；大都由丑、淨或搭旦演唱。正旦一向不唱插曲，正末偶爾來唱，也還是「打諢」，無關正經。⓰

這種插科打諢的插曲，在元雜劇中有不少例子。而無論其由淨、丑、搭旦或末來演唱，既然都不出「打諢」性質，則自然是院本成分融入元劇中者。譬如張國賓《薛仁貴榮歸故里》雜劇第三折開首云：

〔丑扮禾旦上唱〕【雙調豆葉黃】那裏那裏，酸棗兒林子兒，西裏俺娘看你早來也早來家。恐怕狼蟲咬

⓯〔明〕臧懋循編：《元曲選》，頁三九〇。

⓰鄭騫：《景午叢編》（臺北：中華書局，一九七二年），頁一九四。

你，摘棗兒，摘棗兒，摘您娘那腦兒。你道不曾摘棗兒，口裏胡兒那裏來。張羅張羅，見一個狼窩，跳過牆囉，誆您娘呵！〔云〕伴哥！噲上墳去來，你也行動些兒波。〔正末扮伴哥上云〕你也等我一等兒波，今日正是寒食，好個節令也呵！〔唱〕【中呂粉蝶兒】……⑱

像這一場戲，不禁使我們聯想宋雜劇中所謂散段「雜扮」的演出。又如關漢卿《望江亭中秋切鱠旦》雜劇第三折，開首由淨所扮之衙內及其隨從張千、李稍做一段科諢後，正旦再上場唱【越調·鬥鵪鶉】套演出主戲，正旦唱完「收尾」後：

〔衙內云〕張二嫂，張二嫂，那裏去了。〔做失驚科〕【李稍云】張二嫂怎麼去了。看我的勢劍金牌，可在那裏。〔張千云〕就不見了金牌，還有勢劍共文書哩！【李稍云】連勢劍文書，都被他拿去了。〔衙內云〕似此怎了也。〔李稍唱】【馬鞍兒】想著想著跌腳兒叫。〔張千唱】想著想著我難熬。〔衙內唱】酪子裏愁腸酪子裏焦。〔衆合唱】又不敢著傍人知道。則把他這好香燒，好香燒。兜的他熱肉兒跳。〔衙內云〕這廝每扮戲那。〔衆同下〕⑲

這一段仍是淨扮的衙內和他的隨從所作的科諢，兩個隨從若論腳色，也應當是淨丑者流。而由此可見，此折之結構，實由前後兩段院本夾著一套北曲和科白而形成。院本在元雜劇雖然已融入其中，但它的精神面貌，只要稍加注意，是不難發現的。而其精神面貌為何？那就是淨丑乃至於末的科諢及其所唱的插曲。

明徐充《暖姝由筆》云：

有白有唱者名雜劇，用絃索者名套數，扮演戲文跳而不唱者名院本。⑳

⑱〔明〕臧懋循編：《元曲選》，頁一六六六。

⑲〔明〕臧懋循編：《元曲選》，頁三三三五。

⑳〔明〕臧懋循編：《元曲選》，頁一六六六。

這樣的話語證諸事實，雖然有極明顯的錯誤，但所云「扮演戲文跳而不唱者名院本」，可能正可以說明當時的部分現象。因為根據我們上文所舉的院本，以及李開先現存的《打啞禪》和《園林午夢》兩個院本，其唱曲如果不是少至一二曲，就是純以散說科汎搬演，也難怪元雜劇融入院本的地方，絕大多數以散說科汎見滑稽，即使使用插曲也不過一兩支而已。

另外元雜劇中的「淨」腳，固然仍保持宋金雜劇院本滑稽科汎的特質，但已有逐漸扮飾罪惡姦邪人物的趨向，這種趨向在南戲傳奇中更加明顯，而到了今日之平劇與地方戲曲，淨腳的性質更有很大的轉變，不再扮飾女性人物，不再是滑稽詼諧人物，而止取人物性質之氣度恢宏與個性剛猛而不論其人品之正邪，於是滑稽詼諧之人物，便為丑腳所專屬。有關歷代淨腳之衍化，及其所充任之人物類型與在舞臺上所應講求之技藝，請詳拙作〈中國古典戲劇腳色概說〉與及門鄭黛瓊碩士論文《中國戲劇之淨腳研究》[156]，此不更贅。

由以上可見，以「滑稽詼諧」為本質的「參軍戲」，不止易代而有嫡派子孫「宋金雜劇院本」，而且縱使本身已發展為大戲「南戲北劇」，亦要將之或作「插人性」或作「融人性」的「遺傳」下來。只因為「插科打諢」是戲曲不可缺少的「醒睡靈丹」。

[155] 〔明〕徐充：《暖姝由筆》，收入《叢書集成續編》二一三冊（臺北：新文豐出版社，一九八九年據昭代叢書本世楷堂藏板影印），頁六，總頁四六二。

[156] 此段參考鄭黛瓊：《中國戲劇之淨腳研究》（臺北：學海出版社，一九九三年），第二章所作之歷代劇種淨腳衍化表，頁一二七—一二八。吳佩熏又修改鄭氏之衍化表數處，重新繪製，附表於此，供讀者參考。

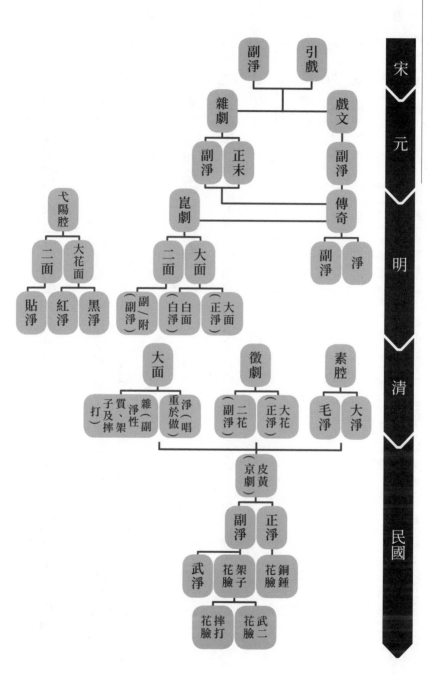

四、清代之「曲藝相聲」──「參軍戲」之轉型

參軍戲不止在戲曲中孳生不息，嫡傳為「宋金雜劇院本」，而且插入融入宋金之「南戲北劇」中，不變其「科諢」之趣，即使到了清代依舊由小丑活躍其「滑稽詼諧」於京劇與各地方戲曲之中，甚至於由戲曲而化身轉型為說唱曲藝之「相聲」。

(一)學者對「相聲」之觀點

「相聲」直到現在仍是中國人喜愛的曲藝。許多學者都認為它和參軍戲有密切關係。任訥《唐戲弄》所舉出的就有以下諸家：

1. 徐慕雲《中國戲劇史論・唐參軍戲》云：⓲

以意度之：現今之相聲，殆沿此流而來者也。蓋參軍有一正一副，而相聲亦必一點一愚也。然二者之雅俗，相去遠矣！⓲

2. 董每戡〈說丑相聲〉云：

⓲從徐慕雲這裡開始到下頁陳墨香「不亞於古人」這一大段引各家說法，都是從《唐戲弄》引出來的，除了徐慕雲的原文外，林庚的書出版時間太新，其他資料找不到。我的建議是這裡整大段的出處就改為任訥：《唐戲弄》（臺北：漢京文化，一九八五年）。另外，應該是「徐慕雲《中國戲劇史》論參軍戲曰」。

徐慕雲：《中國戲劇史》（臺北：河洛圖書出版社，一九七七年），頁三五。

發展完成為戲劇，參軍戲的固有的成分沒有減沒，參軍和蒼鶻兩個角色，變名而存在於戲劇中。而我的看法，參軍戲還另行單獨存在，及今仍保留其遺跡，那便是雜耍類的相聲。這個臆斷，自然不能保證絕對正確，由它的形式和內容上看來，不無百分之九十的相近似。

3. 羅常培《相聲的來源和今後的努力方向》云：

參軍戲的演法是一個戴著襆頭、穿著綠衣服；另外一個梳著鬟角（俗作抓角）、穿著破衣服，像個僮僕的，叫做「蒼鶻」。參軍後來叫做副淨，蒼鶻後來叫做副末，鶻能擊禽鳥，末可以打副淨。——這種表演法，就是對口相聲裏一個逗哏的，一個捧哏。捧哏的也常拿扇子打逗哏的。……參軍戲的對話法，也很像現在的相聲。（下舉李可及演三教論衡為例）

4. 趙景深《中國古典喜劇傳統概述》云：

「參軍」兩個字念快了就是「淨」字。演員演這類戲，總有參軍和蒼鶻兩個角色。蒼鶻的「鶻」字與「末」字同一韻母。一淨一末，正如今天相聲裏的「逗哏的」和「捧哏的」。

5. 林庚《中國文學簡史》十五章云：⑮

參軍戲，……就現存唐以來的記載看來，情形頗像今天的對口相聲。演時以參軍為主要腳色，而以蒼鶻為其配角。（又謂北京天橋名藝人徐狗子於說相聲時「引用古書，以發笑談」，與唐李可及演三教論衡所有，正是同一類型。）

6. 陳墨香於《劇學月刊》二卷六期〈墨香劇話〉，因《宋元戲曲考》彙列唐宋滑稽戲，亦曰：

⑮ 林庚：《中國文學簡史》（北京：北京大學出版社，一九九五年），頁二九一—二九三。

按清代相聲，即其遺也。其調謔善語，亦不亞古人。

綜合以上諸家觀點，所以認為相聲和參軍戲有傳承關係的理由，約有以下三點：

其一，參軍戲一參一鶻演出對手戲，一個發喬一個打諢，猶如對口相聲一愚一點，一個逗哏的，一個捧哏的，其基本演出方式一樣。

其二，參軍戲的調謔善語和相聲一樣。

其三，參軍戲的參軍後來叫副淨，蒼鶻後來叫副末，副末可以打副淨，也和相聲捧哏的可以打逗哏的一樣。

任半塘對於這些意見，用了一句「實則唐宋參軍戲之滑稽，寓於表演故事之中，終是戲劇，並非說話或講唱」而完全否定參軍戲和相聲有任何關係。也就是說，任氏認為參軍戲是戲劇，是經過化裝代言來表演故事的，其與說唱曲藝是兩回事，根本不能相提並論。

我們在評論以上諸家和任氏看法的是非之前，對於諸家和任氏說法有先作修正的必要。徐氏謂參軍戲與相聲，兩者雅俗相去甚遠，這是貴古賤今的錯誤觀念，其實如上文所舉，參軍戲雅的固有，俗的也不算少。董氏調參軍戲和相聲之間有百分之九十相近似，只要將兩者稍作比較，就知道言過其實。羅氏以徐知訓事說明參軍戲的演法是以偏概全。由上文的論述，我們知道參軍戲的演出不止如此；又演出時「撲擊」的動作，是宋雜劇中正雜劇的一種發展，不能用以說明參軍戲演出的特色。至於任氏，則執著於戲劇與曲藝為絕然不同的東西，因而對於其間可能的傳承關係就視若無睹。其實曲藝與戲劇間的密切關係，自古已然，曲藝固可以發展為戲劇，戲劇的演出形式，又何嘗不可以為曲藝所取法。因之，任氏一語抹煞其間可能存在的傳承關係，未免失之

⓰ 曾永義：〈中國古典戲劇的形成〉、〈中國地方戲曲形成與發展的徑路〉二文，均收入拙著：《詩歌與戲曲》，頁七九—一一三、一一五—一五一。

過拘。以下且略述著者個人的看法，請先說明什麼是「相聲」，「相聲」有什麼特質。

(二)「相聲」概述

根據侯寶林等所著《曲藝概論》，謂「相聲」一詞雖早見於清乾隆間翟灝《通俗編》「相聲」條，但其按語161云：

【瑯嬛記】絳樹一聲能歌兩曲，二人細聽，各聞一曲，一字不亂。

【按】今有相聲伎，以一人作十餘人捷辨，而音不少雜，亦其類也。161

可見是屬於一種口技。而明確的含有今天意義的「相聲」一詞，最早見於光緒三十四年（一九〇八）出版的英歙之《也是集續篇》裡的「大人來了」：

北京人供人消遣之雜技，如昆、弋兩腔，西皮二黃，說評書，唱時調種種之外，更有一種名曰相聲者，實滑稽傳中特別人才也。其登場獻技並無長篇大論之正文，不過隨意將社會中之情態摭拾一二，或形相，或音聲，摹擬仿傚，加以譏評，以供笑樂，此所謂相聲也。該相聲者，每一張口，人則捧腹，甚有聞其趣語數年後向人述之，聞者尚笑不可抑，其感動力亦云大矣。猶憶童年聞其形容九門提督出門之威風一段，今述之以供當道之一粲焉。京中雖親王貴冑出門，並無儀仗，且無驅逐行人之事，獨九門提督出，則有因首喪面，破帽鶉衣之看街兵在前，執黑皮鞭，高聲唱喝云：「大人來了，大人來了！」相聲者摹看街兵之腔調，喝云：「大人來了，駱駝抱起來（惡其礙路也）。大人來了，大人來了！」「大人來了，驢車趕溝裏去（嫌其破敝

161 〔清〕翟灝：《通俗編》清乾隆十六年翟氏無不宜齋刻本，頁四三八。

也）。大人來了，老太太把孩子摔死（恐其啼聲聒耳也）。」

這裡說到的相聲，包括摹聲、擬形和組織「包袱」❿，表示那時相聲藝術已經成熟。據此推測，「相聲」起碼在咸同年間即已存在，因為作者是記其童年見聞的。

相聲藝人十分重視「說、學、逗、唱」的本領，「說」是指說大笑話、小笑話、反正話、俏皮話，說個字義兒，打個燈謎，說個「綳綳綳兒」、「蹦蹦蹦兒」、「憋死牛兒」、「繞口令兒」；「學」是指學天上飛的，地下跑的，水裡伏的，草棵裡蹦的，學人言鳥語，做小買賣的吆喝；「逗」是指抓哏取笑，幽默風趣；「唱」是指唱太平歌詞，學唱各種戲曲小調。

相聲的形式有單口相聲、對口相聲和「群活」三種。「單口相聲」，藝人稱之為「單春」，是相聲裡最早出現的形式，以「說」的段子居多，它的源流可以追溯到古代的笑話和「說話」，其特點是：必須與「包袱」結合，必須有打諢式的評點，必須有虛擬化的色彩。「對口相聲」由兩個演員來表演，一為逗哏，一為捧哏。又分「一頭沉」、「子母哏」、「貫口」三種。「一頭沉」以逗哏的敘述為主，捧哏的居於輔助地位，通過二人聊天，對話進行表演。逗哏的向捧哏的講述故事，而捧哏的則進行評點或提問，以便使故事波瀾起伏、生動活潑。「子母哏」則是甲乙互相爭辯，組織「包袱」，揭露矛盾，往往是逗哏的敘述片面、歪曲、誇張、謬誤，一氣呵成的語言進行表演，類似立，以不同的觀點進行爭辯，以便抓哏取笑。「貫口」是以流利的、有節奏的、一氣呵成的語言情趣；但它不能單獨存在，必須輔以「一頭沉」或「子母哏」的表現方式方能進行表演。「群活」是指三人或三人以上的相聲，除捧哏、逗哏以外，還有一個「膩縫的」。捧逗之間的關係類似「子韻誦體的形式，極富語言情趣；但它不能單獨存在，必須輔以「一頭沉」或「子母哏」的表現方式方能進行表

「包袱」是相聲術語。意思是採取種種藝術手段把可笑的東西包起來，等待時機成熟，突然把它打開，讓那些可笑的東西一下子呈現在觀眾面前，這就叫做「包袱」。

三八二

母眼」，而「膩縫的」從中調停、滑稽取笑。

相聲的結構，一般把一段相聲分為「墊話」、「瓢把兒」、「正活」和「底」四個層次。「墊話」就是開場白，要具有集中情緒，引向正話的作用，有如唐代俗講的「押座文」，藉以招徠觀眾。「瓢把兒」是「墊話」和「正活」之間的過渡段落，必須首先體現相聲的喜劇風格。「正活」又叫做「活」，是靈活運用節目和段子的意思。它是一段相聲的主要部分，要一步緊一步，一環套一環，一個「包袱」接一個「包袱」，直趨高潮，為「攢底」作好準備。「底」又叫「攢底」，就是一段相聲的結尾，也是一段相聲的最高潮。如果「底」沒有響，觀眾不笑，那麼演員下臺都是灰溜溜的。

相聲的旨趣，大抵是通過真實性、誇張性和喜劇性來到達諷刺嘲弄的目的，即使要有所歌頌，也往往出現「傻子」形象，先藉以插科打諢，抓哏逗趣，然後再通過這傻子歌頌「卑賤愚昧者其實最聰明」的旨趣。

（三）「相聲」中之「參軍戲」姿影

通過以上對「相聲」的了解，我們再來觀察它和「參軍戲」的關係，有以下幾點相近似的地方：

其一，相聲和參軍戲都無長篇大論之正文，不過就時事擷拾一二，予以摹擬仿傚，加以譏評，以供笑樂。

當然，也有同樣純以為笑樂的。

其二，相聲藝人「說學逗唱」的本領，比起參軍戲嫡派之宋金雜劇院本之正雜劇正院本，其主演者副淨要有散說、道念、科汎等技藝是可以前後呼應的。亦即相聲之「說」對其「散說」，相聲之「學」對其「科汎」，相聲之「逗」對其「道念」，相聲之「唱」對其如劉采春之「歌聲徹雲」。

其三，相聲之「單口相聲」，與宋金雜劇院本之「豔段」演出似乎有相近的情形；「對口相聲」則顯然中唐

以後參鶻鹹淡或宋金雜劇院本副淨、副末發喬打諢的演出模式，相聲之所謂「一頭沉」、「子母哏」，乃至於「貫口」，也都可以在參軍戲、宋金雜劇院本中找到痕跡。「一頭沉」譬如「三教論衡」，「子母哏」譬如「雙鬥醫」，劇院本之「五花爨弄」，具體的例子如「長壽仙」院本。

「貫口」的譬如《竇娥冤》雜劇淨腳賽盧醫上場的一段滾白。至於「群活」，則有如參軍戲之群優會演或宋金雜

除了「墊話」不明顯外，其他三個層次是宛然可睹的。

其四，至於相聲之結構：墊話、瓢把兒、正活、底四個層次，如果拿李開先「打啞禪」院本來比附的話，

其五，相聲中的「傻子」形像和撲打動作，正是五代以後「弄癡」被參軍戲吸收以後的演出特徵。

有此五點相近似的地方，我們能說「相聲」和「參軍戲」的演出方式及其嫡派宋金雜劇院本毫無關係嗎？

那麼其間的關係又是如何來的呢？那是因為「參軍戲」的演出方式及其嫡派宋金雜劇院本毫無關係嗎？

實一直依存於中國戲劇宋金雜劇院本、宋元南戲北劇、明清傳奇，乃至於近代皮黃京劇之中，而到了清咸同之際，又被藝人從中提取出來，發揚光大，因而蛻變轉型成為再度娛樂教育廣大群眾的曲藝。因為它是以藝人之相貌形容喜怒哀樂，使人觀而解頤；以話的聲音變出癡癡呆傻，倣做聾瞎啞，學各省人說話不同之聲音以發人笑柄，因名之為「相聲」。這樣的「相聲」因為淵源有自，雖然止取資於「參軍戲」的「嫡派子孫」，但既是

〔清〕雲游客《江湖叢談》🔵163云：「八角鼓班的鼓兒，向有生旦淨末丑。其丑角每逢上場，皆以抓哏逗樂為主。在那時八角鼓之有名丑角為張三祿。其藝術之高超勝人一籌者，仗以當場抓哏，見景生情，隨樣應變，不用死套話兒，演來頗受社會人士歡迎。後因其怪癖，不易搭班，受人排擠，彼慎而撂地。當其上明地時，以說學逗唱日大技能作藝。游逛的人士皆欲聽其玩藝兒。張三祿不願說八角鼓兒，自稱其為相聲。「相」之一字，是以藝人之相貌形容喜怒哀樂，使人觀而解頤。「聲」之一字，是以話的聲音變出癡癡呆傻，倣做聾瞎啞，學各省人說話不同之語音。蓋相聲之藝術能圓的住粘

「嫡派子孫」，也自然與「乃祖」多所近似。我想以此來解釋「參軍戲」和「相聲」的關係是比較合理而接近事實的。

結語

綜上所論，可見「參軍戲」原是宮廷優戲，起於東漢和帝之戲弄贓官，上承漢代角觚遺風，而定名於後趙石勒。入唐而一變為假官戲，用作諷諫與笑樂。中唐以前，主演之參軍謂之「參軍椿」，其後「參軍」與「蒼鶻」鹹淡對比，同時亦流入民間，音樂歌舞等表演藝術亦因之大進。五代以後，演出形式加入「撲擊」的動作，而且將北朝以來流行的「弄癡」吸收其中。到了宋代，「參軍椿」變成教坊十三部色中的「參軍色」，職司樂舞戲劇的指揮和導演，參軍戲本身變成狹義的宋雜劇中的「正雜劇」，夾在樂舞雜技中演出，一場必須兩段，而為教坊十三部色中的「正色」。這時的「參軍」變成「引戲」，亦即「淨」，職司導演；「蒼鶻」變成「末泥」，亦即「末」，為劇團之團長；而主演者則由他們的副手所謂「副淨」、「副末」去擔任。

雜劇的演出，每場通常四人或五人，不是加上一位扮飾官員的「裝孤」，就是加上一位妝扮婦女的「裝旦」。劇團雖然通常也以四五人為準，但有時一團可以副淨三人而多至八人。宋雜劇在宮廷或官府的演出，純出笑樂的幾乎沒有，大抵是寓諷諫於滑稽；而從文獻記載與田野考古資料多起印證，可知民間雜劇之盛行，已成日常娛樂。正雜劇二段又先後加入和吸收所謂「豔段」和作為散段的「雜扮」而形成四段各自獨立的兒，餽的下杵來（二句言能吸引觀眾、能掙錢），較比搭班作藝勝強多多，張三祿乃相聲發始創藝之一。」此段文字說明相聲之發始與何謂「相聲」，可備作參考。

第貳章　唐代宮廷小戲「參軍戲」及其嫡裔「宋金雜劇院本」之轉型與變化

三八五

「小戲群」。與南北宋對峙的遼金，亦同樣有「雜劇」，金雜劇後來改稱作「院本」，所以「雜劇、院本」其實一也。但金院本有其發展與進步的地方，譬如在演藝方面，副淨更講求散說、道念、筋斗與科汎，而金末更出現所謂「院么」，實質上已是元人雜劇之所謂「么末」的前身。宋金雜劇院本到了南戲北劇，院本先與北劇同臺先後並演，然後一方面作插入性的演出，一方面逐漸融入其中，作用都在調劑場面。而既融入其中，就成為南戲北劇不可分割的一部分，亦即所謂「插科打諢」。金院本和南戲北劇中的「淨、副淨」和「末、副末」，由於原來「淨」引戲吩咐和「末」主張為長的職務和作用逐漸消失，又由於腳色綱目相同，因此「淨、副淨」和「末、副末」乃每有混稱的現象。而在元雜劇裡，末既職司主唱全劇，於是原本「打諢」的任務也減至最低限度；此時之「淨」雖然負起院本融入後滑稽調笑的大部分責任，但其所扮飾之人物性質，也有向罪惡姦邪發展的趨向；而在宋元南戲裡，末、淨則保留頗濃厚的院本特質，同時更加上丑腳助陣，但到了明清傳奇，滑稽調笑的任務已大部分為「丑」腳所取代；而至清皮黃，末腳幾於消失，併入生行之中，淨亦轉變為氣度恢容或性情剛猛之腳色，而將滑稽調笑的任務完全交給「丑」腳去承擔了。

縱觀「參軍戲」的演化史，雖然隨代易名，有所轉變和發展，但其精神和面貌則依存於歷代劇種之中，而且隨時隨地宛然可睹；甚至於降及晚清更蛻變再生而為所謂曲藝「相聲」，則可見中華文化一脈相傳，深厚廣遠，生生不息的原動力是多麼偉大而永垂不息。

第參章　唐代民間小戲《踏謠娘》及其嫡裔宋金「爨體」、「雜扮」和明代「過錦」與近代地方小戲

引言

說了唐代宮廷小戲劇種「參軍戲」之後，接著說民間盛行的戲曲小戲劇目《踏謠娘》的種種情況及其堅韌而豐沛的生命力所衍生的歷代小戲劇種。

任半塘《唐戲弄》對《踏謠娘》考述頗為綦詳，著者不揣譾陋，重新加以探討，庶幾有所補正和闡發；而為避免枝蔓，因此行文旨在表明個人淺見，對於前輩時賢之高論，如無必要，則不更予引述或批判。

一、《踏謠娘》考述

首先將與《踏謠娘》相關的原始資料臚列如下：（以下所引資料，根據內容排序）

1. 唐崔令欽（生卒不詳）《教坊記・踏謠娘》云：

北齊有人姓蘇，鮑鼻。實不仕，而自號為「郎中」。嗜飲，酗酒，每醉，輒毆其妻。妻銜悲，訴於鄰里。
時人弄之：丈夫著婦人衣，徐步入場行歌。每一疊，旁人齊聲和之，云：「踏謠，和來！踏謠娘苦！和
來！」以其且步且歌，故謂之「踏謠」；以其稱冤，故言「苦」。及其夫至，則作毆鬥之狀，以為笑樂。
今則婦人為之，遂不呼「郎中」，但云「阿叔子」；調弄又加典庫，全失舊旨。或呼為「談容娘」，又
非。 ❶

2.宋曾慥（？—一一五五或一一六四）《類說》卷七〈蘇五奴〉：

蘇五奴妻善歌舞，亦姿色，能弄《踏謠娘》。有邀迓者，五奴輒隨之前，人欲其速醉，多勸其酒。五奴
曰：「但多與我錢，雖吃餛飩子亦醉，不煩酒也。」今呼嚲妻者為五奴，自蘇始。❷

3.宋樂史（九三○—一○○七）《楊太真外傳》敘楊國忠得紅霓屏風，上繪美人生動：

諸女各以物列坐，俄有纖腰妓人，近十餘輩，曰：屏風諸女悉皆下牀前，俄有纖腰妓人，近十餘輩，曰：
「楚章華，踏謠娘也。」洒連臂而歌之，曰：「三朵芙蓉是我流，大楊造得小楊收。」俄而遮為本藝，
將呈訖，一一復歸屏上。❸

4.唐韋絢（約八四○前後在世）《劉賓客嘉話錄》：

隋末有河間人，鬩鼻，酗酒，自號「郎中」，每醉，必毆擊其妻。妻美而善歌，每為悲怨之聲，輒搖頓其

❶〔唐〕崔令欽：《教坊記》，收入俞為民、孫蓉蓉編：《歷代曲話彙編：唐宋元編》（合肥：黃山書社，二○○九年），頁二一。

❷〔宋〕曾慥編纂，王汝壽等校注：《類說》（福州：福建人民出版社，一九九六年），頁二一八。

❸〔清〕杜文瀾輯，周紹良校點：《古謠諺》（北京：中華書局，二○○○年），頁九六四。

身。好事者乃為假面以寫其狀，呼為「踏搖娘」，今謂之「談娘」。④

5.《太平御覽》卷五七三〈樂部十一‧歌四〉引唐段安節《樂府雜錄》：
踏搖娘者，生於隋末。河內有人，醜貌而好酒，常自號「郎中」；醉歸，必毆其妻。妻色美，善歌，乃自歌為怨苦之詞。河朔演其曲而被之管絃，因寫其夫妻之容。妻悲訴，每搖其身，故號「踏搖娘」。近代優人頗改其制度，非舊旨也。⑤

6. 後晉劉昫（八八七─九四六）《舊唐書‧音樂志》：
踏搖娘，生於隋末。隋末，河內有人貌惡而嗜酒，常自號「郎中」。醉歸，必毆其妻。其妻美色，善歌，為怨苦之辭，河朔演其曲而被之絃管，因寫其妻之容。妻悲訴，每搖頓其身，故號「踏搖娘」。近代優人頗改其制度，非舊旨也。⑤

7. 唐段安節（生卒不詳）《樂府雜錄‧鼓架部》：
樂有笛、拍板、答鼓（即腰鼓）、兩杖鼓。戲有代面：始自北齊神武弟，有膽勇，善鬥戰，以其顏貌無威，每入陣即著面具，後乃百戰百勝。戲者衣紫，腰金，執鞭也。鉢頭：昔有人父為虎所傷，遂上山尋其父屍，山有八折，故曲八疊。戲者被髮，素衣，面作啼，蓋遭喪之狀也。蘇中郎：後周士人蘇葩，嗜

④〔唐〕韋絢：《劉賓客嘉話錄》，收入〔明〕顧元慶輯：《陽山顧氏文房》第三冊（臺北：藝文印書館，一九六六年），頁二九。

⑤〔宋〕李昉等：《太平御覽》，卷五七三，頁二五八七。

⑥〔後晉〕劉昫等：《舊唐書》，頁一〇七三─一〇七四。

酒落魄，自號「中郎」，每有歌場，輒入獨舞。今為戲者，著緋，戴帽；面正赤，蓋狀其醉也。即有踏搖娘、羊頭渾脫、九頭獅子，弄白馬益錢，以至尋橦、跳丸、吐火、旋盤、觔斗，悉屬此部。❼

8. 宋陳暘（一〇六四—一一二八）《樂書》卷一八七「蘇莫戲」條：

後周士人蘇莫，嗜酒落魄，自號「郎中」。每有歌場，輒自入歌舞。故為是戲者，衣緋袍，戴席帽，其面赤色，蓋象醉狀也。何其辱士類邪！唐鼓架部非特有蘇郎中之戲，至於代面、鉢頭、踏搖娘、羊頭渾脫、九頭獅子，弄白馬益錢、尋橦、跳丸、吐火、旋盤、觔斗，悉在其中矣。❽

9. 明方以智（一六一一—一六七一）《通雅》卷三十：

唐蘇郎中戲，即蘇莫戲。後周士人蘇莫，好酒落魄，自號「郎中」。衣綠袍，戴席帽，赤面，曰「蘇中郎戲」。猶今之「鮑老」、「郭郎」也。❾

10. 《舊唐書》卷一八九〈郭山惲傳〉：

中宗數引近臣及修文學士，與之宴集，嘗令各效伎藝，以為笑樂。工部尚書張錫為「談容娘舞」，將作大匠宗晉卿舞「渾脫」，左衛將軍張洽舞「黃麞」。左金吾衛將軍杜元琰誦「婆羅門祝」，給事中李行言唱「駕車西河」，中書舍人盧藏用效道士上章。山惲獨奏曰：「臣無所解，請誦古詩兩篇。」帝從之，於是誦〈鹿鳴〉、〈蟋蟀〉之詩。❿

❼ 〔唐〕段安節：《樂府雜錄》，收入俞為民、孫蓉蓉編：《歷代曲話彙編：唐宋元編》，頁二三—二四。

❽ 〔宋〕陳暘：《樂書》，收入《文淵閣四庫全書》第二一一冊（臺北：臺灣商務印書館，一九八三年），頁八四三。

❾ 〔明〕方以智：《方以智全書》第一冊下（上海：上海古籍出版社，一九八八年），頁九二八。

❿ 〔後晉〕劉昫等：《舊唐書》，頁四九七〇—四九七一。

11.《全唐詩》卷二○三常非月〈詠談容娘〉：

　　舉手整花鈿，翻身舞錦筵。馬圍行處匝，人壓（一作簇）看場圓。歌要（一作索）齊聲和，情敎細語傳。

　　不知心大小，容得許多憐。⓫

　　以上十一條資料，首三條為《踏謠娘》，四至六條為「踏搖娘」，七至九條為「蘇中郎戲」，末二條為「談容娘」。這四個戲劇名目，《踏謠娘》與「踏搖娘」應同屬一物，「蘇中郎」與《踏謠娘》，從《樂府雜錄》與《樂書》看來，顯然為不同的兩劇，但其間必有血緣關係；「談容娘」則是由《踏謠娘》進一步發展的唐代新劇，它可以像常非月所詠，以戲劇形式演出；也可以像〈郭山惲傳〉所記，以單純舞蹈演出。

　　其中八條之「蘇葩戲」與九條之「蘇郎中戲」，其實皆同七條之「蘇中郎」，故合併為一。

　　《教坊記》序文稱明皇為玄宗，書成當在肅宗寶應元年（七六二）明皇去世以後，而內容則以開元天寶間事為主；《劉賓客嘉話錄》為韋絢於穆宗長慶元年（八二一）從劉禹錫學於白帝城記劉所談之書；《樂府雜錄》稱李儇為僖宗，又序文末自署「朝議大夫守國子司業上柱國」，考僖宗卒於文德元年（八八八）《新唐書》八十九《段志玄傳》末附段安節傳：「安節，乾寧中為國子司業。善樂律，能度曲。」則此書之著成不會早於昭宗乾寧間（八九四—八九七）；《太平御覽》卷五七三所引未見於今本《樂府雜錄》，其文字則與《舊唐書》幾乎相同。如果不是《樂府雜錄》「即有踏搖娘」下有脫簡，則是《御覽》根據《舊唐書》而來，但無論如何，他們係屬同源是沒有問題的。這個源的「根」，也許就是《嘉話錄》。很顯然的，《嘉話錄》是《踏謠娘》的最早記錄，而《嘉話錄》則是「踏搖娘」的原始記載；《敎坊記》的時代早於《嘉話錄》，其間所記，除詳略有別外，

⓫〔清〕彭定求等修纂：《全唐詩》，卷二○三，頁二一二五—二一二六。

第參章　唐代民間小戲《踏謠娘》及其嫡裔宋金「爨體」、「雜扮」和明代「過錦」與近代地方小戲　三九一

最大的差異是故事發生的時代：在北齊；在隋末，劇目：一作「謠」，一作「搖」。故事發生的時代之早晚雖傳聞異辭，但是參以「蘇中郎」之起於北周，隋承北齊北周之後，應以北齊較為可信。劇目作「踏搖」亦有「輒搖頓其身」之語相呼應。可見「踏謠」、「踏搖」皆能自圓其說。然而鄙意以為，《教坊記》時代最早，則原本應作「踏謠」為是。後來因為「謠」、「搖」音同，且此劇身段以「搖頓」為特色，終至奪朱。通俗文學之訛變往往如此，其例甚多❶。至於《樂書》之襲《樂府雜錄》、《通雅》更襲《樂書》，亦明顯可見，其所以將「中郎」易為「郎中」，可能有如下三端：其一，陳暘所見之《樂府雜錄》正作「郎中」，與今傳本不同；其二，「中郎」、「郎中」皆官名，容易混淆；其三，陳暘意識中被《踏謠娘》之「郎中」所影響的緣故。「蘇中郎」之所以應別於「踏謠（搖）娘」，乃因「每有歌場，輒人獨舞」，止於單人歌舞劇，與《踏謠娘》之為多腳歌舞小戲不同。而其所以有血緣關係者，蓋屬一事，而一在北周，地域有別，演法自異，亦即北周所重在舞，以丈夫為主腳；北齊所重在劇，以妻為主腳。其例有如資料第十所云工部尚書周錫在宮廷為「談容娘舞」所重在舞，而常非月所詠之妓在錦筵獻藝，所重在劇；其間很難判別孰先孰後與何者為根何者為葉。因為固然有由舞發展成為劇的狀況，但也有由劇中截取部分而為舞的情形。❶

縱觀《踏謠娘》的發展情形，大概有前後兩個階段：

前一階段在北齊，是河北的地方戲。特色為男扮女妝，主題在表現醉酒的丈夫和受委屈的太太之間的爭執，

<hr>

❶ 曾永義：〈說文解語〉一文舉例論述「訛變」的情況，《國文天地》一卷一期（一九八五年六月），頁五十一—五三。

❶ 任訥《唐戲弄》強調《踏謠娘》和「蘇中郎」是不同的兩劇，在其補說中簡括董每戡《說劇》一書中〈說踏謠娘〉一節，謂董氏認為《踏謠娘》是由「蘇中郎」發展來的，是一事的兩個階段，其說與著者同中有異。詳見氏著：《唐戲弄》，頁五二八。

大約分兩場，首場太太「行歌」，次場夫妻毆鬥，以此引發觀眾的笑樂。這時的劇名叫《踏謠娘》，男主角叫「郎中」。

後一階段在盛唐以後或更早的初唐，特色為婦女主演，情節加上「典庫」，可能指妻子典當沽酒，因此人物也增加一位管理當鋪的人，情節增多為三場，可能重在詼諧調笑，甚至涉及淫蕩，所以旨趣大異。這時的男主角改稱「阿叔子」，劇名有的還叫《踏謠娘》，有的則訛變為「踏謠娘」，而通行的名稱是「談容娘」。「談容」可能也是由「踏謠」音轉訛變過來的，如果勉強解釋的話，那麼「談」指賓白歌唱，「容」指姿態動作，同樣是描摹其表演的語詞。此時的「談容娘」不止流行民間，而且也進入宮廷。

任半塘把《踏謠娘》看作「全能劇」，指演故事，而兼備音樂、歌唱、舞蹈、表演、說白五種伎藝。此劇情節雖然簡單，但賓白已具首尾，合乎戲劇的要件。《舊唐書》所謂「河朔演其曲而被之絃管」、《教坊記》所謂「每一疊」，都可以看出用的是民間音樂。《教坊記》所謂「入場行歌」、「旁人齊聲和之」、「且步且歌」，《嘉話錄》所謂「妻美而善歌，每為悲怨之聲」，《舊唐書》所謂「妻美色，善歌，為怨苦之辭」，《御覽》所謂「自歌為怨苦之辭」，常非月所謂「歌聲要齊聲和」，都可以看出鄉土歌謠和幫腔，而且是代言體。《教坊記》所謂行歌之「行」、且步且歌之「步」，《嘉話錄》所謂「輒搖頓其身」，《舊唐書》所謂「每搖頓其身」，常非月所謂「歌翻舞錦筵」，都可以看出是地方風俗性的舞蹈。《教坊記》所謂「作毆鬥之狀」、常非月所謂「舉手整花鈿」、「不知心大小，容得許多憐」，都可以看出表演的身段。《教坊記》所謂「稱冤」，《舊唐書》所謂「悲訴」，常非月所謂「情教細語傳」，都可以看出賓白，而且是代言體。《教坊記》所謂「花鈿」，以及與之有血緣關係的「蘇中郎」之「著緋，戴帽，面正赤」，都可以看出其妝扮；《嘉話錄》所謂「丈夫著婦人衣」，常非月所謂「好事者乃為假面以寫其狀」，「假面」一般都認為是面具，任半塘則以為係面部化妝作美婦之容，就此劇

而言，言之成理；但也有可能是另一種演法：男扮女妝帶美婦面具，兩說並可存也。《教坊記》所謂「入場」的

「場」，應當是一種「除地為場」的「場」，指的是平地上的表演區；常非月所謂的「舞筵」應當猶如今日的「氍

毹」，是鋪在地上或臺上的毯子，以作表演區，常詩又云「馬圍行處匝，人壓看場圓」，則此「舞筵」如果不是

鋪在平地的場上，也要鋪在四面都沒有遮攔的平臺即所謂「舞基」之上，因為唯有如此才可以周匝成圓。

由以上簡單的分析可以看出《踏謠娘》已是十足的民間歌舞戲，任氏給予「全能劇」的肯定是極有道理的。

再由常詩所詠仔細推敲，此劇演進到「談容娘」的階段，在表演藝術上是非常細膩的，觀眾的反應也是非常熱

烈的。 ⓮

一種精緻完成的藝術層面。所以它其實只是一個地方小戲。

　　但無論如何，它的故事情節是短小簡單的，它的構成戲曲的元素，還是在初級的民間階段，還沒有發展到

⓮《唐戲弄》第六章設備〈劇場〉一節，謂「舞筵」、「錦筵」皆室內戲臺之稱謂。所引資料如下：白居易〈柘枝妓〉：「平舖一合錦筵開」，又其〈青氈帳〉二十韻：「側置低歌座，平舖小舞筵。」竇庠〈命儷觀樂〉：「錦筵開絳帳，施佩下朱輪。曲裏三仙會，風前百囀春。」顧況〈宮詞〉：「玉簫改調移箏柱，催換紅羅繡舞筵。」元稹新樂府〈立部伎〉：「胡部新聲錦筵坐。」凡此俱不難看出「舞筵」或「錦筵」有室內舞臺之意味，倒是與漢唐畫象參看，其司樂人之坐席，正合以上所舉詩中之所謂「舞筵」或「錦筵」。《樂府雜錄》「雲韶月」條有云：「舞在階下，設錦筵。」可證未必在室內。詳見氏著：《唐戲弄》，頁九七三。

二、《踏謠娘》所引發之問題

而從以上《踏謠娘》一劇的考述，卻可以引發以下諸問題。

所引發第一個問題是在《踏謠娘》之前，有否相關類似的戲曲小戲？對此可以找到兩個例子：

其一，是上文先秦至唐代戲劇與戲曲小戲劇目中所敘及之西漢角觝戲《東海黃公》。拿《東海黃公》和《踏謠娘》比較，有幾點值得注意：

1. 它們同是由民間小戲進入宮廷。

2. 人虎的搏鬥和夫妻的毆鬥，同樣具有「角觝」的意味。

3. 《東海黃公》只有兩個演員，音樂、歌唱、說白不很明顯；而《踏謠娘》則隱然有淨（夫）、旦（妻）、丑（典庫）、眾（幫腔和聲之鄰里）諸腳色，且音樂、歌唱、說白、代言等甚為較著，其戲曲藝術已大為進步。

4. 《東海黃公》旨在顯示角觝舞蹈的趣味，而《踏謠娘》則旨在「以為笑樂」。❶⑥可見其「以為笑樂」是《踏謠娘》所發展出來的戲劇目的。

其二，也是上文所考述三國曹魏《遼東妖婦》。此劇與《踏謠娘》相較，亦有幾點值得注意：

⑮ 任氏不主張《踏謠娘》與角觝戲有任何關係。

⑯ 任氏謂「以為笑樂」是「妻極痛楚，而夫反笑樂」鄙意「以為笑樂」當獨立成句，乃承上文「時人弄之」而來，即北齊人演此劇乃用之為笑樂，也就是說觀眾看了之後會感到笑樂。

1. 都是表演男女調弄的劇情。

2. 劇中的婦女皆男扮女妝而具美色。

3. 「踏謠娘」到了唐代「調弄又加典庫」，崔令欽便說「全失舊旨」，推測其故，可能是因為新加入的劇情⓱

也是「嬉藝過度」。

嬉藝之戲，如姚思廉《陳書》卷五〈宣帝紀〉：

後宮僚列，若有游長，掖庭啟奏，即皆量遣，太子秘戲，非會禮經，樂府倡優，不合雅正，並可刪改。⓱

又如《隋書》卷六二〈柳彧傳〉：

臣聞昔者明王訓民治國，率履法度。動由禮典，非法不服，非道不行。道路不同，男女有別，防其邪僻，納諸軌度。竊見京邑，爰及外州，每以正月望夜，充街塞陌，聚戲朋游，鳴鼓聒天，燎炬照地，人戴獸面，男為女服，倡優雜技，詭狀異形，以穢嫚為歡娛，用鄙褻為笑樂，內外共觀，曾不相避。

又唐中宗神龍初，秘書監楊璬、太常卿武崇訓，「唯以蹴鞠、狎戲，取狎於重俊（節愍太子，中宗第三子），竟無調護之意」（見《舊唐書》卷八六）中宗景龍中，宴兩儀殿，詠歌蹈舞，胡人襪子、何懿演合生戲。「始自王公，稍及閭巷，妖伎胡人，街童市子，或言妃子情貌，或列王公名質，號曰『合生』。」武平一以為「淺穢」、「淫溺」、「媟」（見《新唐書》卷一一九〈武平一傳〉）。凡此皆可見在「嬉藝之戲」在宮廷內外是大行其道的，尤其柳彧所說的「以穢嫚為歡娛，用鄙褻為笑樂」更是具體的寫照。

柳彧所說的「男為女服」，也就是「男扮女妝」。《漢書》卷二五下〈郊祀志〉第五下，記成帝時匡衡所言，

⓲ 〔唐〕姚思廉：《陳書》（北京：中華書局，一九九七年），頁九六。

⓱ 〔唐〕魏徵等：《隋書》（北京：中華書局，一九九七年），頁一四八四。

甘泉泰時，「紫壇偽飾女樂」，可見來源甚古。《周書‧宣帝紀》及《北史‧周本紀》…

其後遊戲無愒，出入不節。羽儀伕衛，晨出夜還。或幸天興宮，或遊道會苑，陪侍之官，皆不堪命。散樂雜戲，魚龍爛漫之伎，常在目前。好令京城少年為婦人服飾，入殿歌舞，與後宮觀之，以為喜樂。⑳

《隋書‧音樂志》亦有內容相同之記載，可見男扮女妝，其來有自，以之用於戲劇之中，也就不算奇怪。⑲

《樂府雜錄‧俳優》條有云：

弄假婦人：大中以來有孫乾、劉璃缾，近有郭外春、孫有熊。僖宗幸蜀時，戲中有劉真者，尤能；後乃隨駕入京，籍于教坊。㉑

大中是宣宗年號（八四七─八五九），如果例以弄參軍即「弄假官」，弄婆羅門即「弄假佛徒」，那麼「弄假婦人」就應當是「弄踏謠娘」；即此也可見，「踏謠娘」一劇是經歷有唐一代而不衰的。

所引發的第二個問題是，「踏謠娘」搬演的特色即在「踏謠」，其來龍去脈又是如何？

《教坊記》解釋「踏謠」的意義是「且步且歌」，已甚明確。《呂氏春秋》卷五〈仲夏記‧古樂〉篇中說：

昔葛天氏之樂：三人操牛尾，投足以歌八闋。㉒

這是初民狩獵之歌舞，其「投足而歌」，豈不正是「踏謠」？又古時在年終時，為了酬謝與農事有關的八位神靈

⑲　〔唐〕令狐德棻等：《周書》（北京：中華書局，一九九七年），頁二一五。〔唐〕李延壽：《北史》（北京：中華書局，一九九七年），頁三八〇。二書文字同。

⑳　曾永義：〈男扮女妝與女扮男妝〉一文詳論其事，見曾永義：《論說戲曲》，頁九─二三。

㉑　〔唐〕段安節：《樂府雜錄》，收入俞為民、孫蓉蓉編：《歷代曲話彙編‧唐宋元編》，頁二九。

㉒　〔秦〕呂不韋：《呂氏春秋》，收入《聚珍仿宋四部備要》子部第三六五冊（臺北：中華書局，一九六五年），頁八。

而舉行的「蜡」祭和天旱求雨的「雩」祭㉓，其歌舞相當熱鬧，可能也是「踏謠」。「踏謠」應當是民間歌舞的基本形式，《西京雜記》已經有「漢宮女以十月十五日，相與聯臂踏地為節，歌赤鳳凰來」的記載；唐人於此更每見吟詠，稱為「踏歌」，儲光羲〈薔薇篇〉有「連袂踏歌從此去，風吹香氣逐人歸」之句；李白〈贈汪倫〉云：

李白乘舟將欲行，忽聞岸上踏歌聲。桃花潭水深千尺，不及汪倫送我情。㉔

張說〈十五日夜御前口號踏歌詞〉二首：

花萼樓前雨露新，長安城裏太平人。龍銜火樹千重焰，雞踏蓮花萬歲春。帝宮三五戲春臺，行雨流風莫妒來。西域燈輪千影合，東華金闕萬重開。㉕

劉禹錫〈紇那曲〉二首：

楊柳鬱青青，竹枝無限情。周郎一回顧，聽唱紇那聲。
踏曲興無窮，調同詞不同。願郎千萬壽，長作主人翁。㉖

又〈踏歌行〉四首：

㉓《孔子家語‧觀鄉》：「子貢觀於蜡。孔子曰：「賜也！樂乎？」對曰：「一國之人皆若狂，賜未知其為樂也。」孔子曰：「百日之勞，一日之樂，一日之澤，非爾所知也。」」《周禮‧春官‧宗伯》：「司巫，……若國大旱，則帥巫而舞雩。」

㉔〔清〕彭定求等修纂：《全唐詩》，卷一七一，頁一七六五。

㉕〔清〕彭定求等修纂：《全唐詩》，卷八九，頁九八二。

㉖〔清〕彭定求等修纂：《全唐詩》，卷三六四，頁四一〇一。

春江月出大堤平，堤上女郎連袂行。唱盡新詞歡不見，紅霞映樹鷓鴣鳴。

桃蹊柳陌好經過，燈下妝成月下歌。為是襄王故宮地，至今猶自細腰多。

新詞宛轉遞相傳，振袖傾鬟風露前。月落烏啼雲雨散，游童陌上拾花鈿。

日暮江頭聞竹枝，南人行樂北人悲。自從雪裏唱新曲，直至三春花盡時。㉗

崔液〈踏歌詞〉二首：

綵女迎金屋，仙姬出畫堂，鴛鴦裁錦袖，翡翠貼花黃。

歌響舞分行，艷色動流光。

庭際花微落，樓前漢已橫。金臺催夜盡，羅袖拂寒輕。

樂笑暢歡情，未半著天明。㉘

陳去疾〈踏歌行〉二首：

鴛鴦樓下萬花新，翡翠宮前百戲陳。夭矯翔龍銜火樹，飛來瑞鳳散芳春。

仙蹕初傳紫禁春，瑞雲開處夜花芳。繁絃促管升平調，綺綴丹蓮借月光。㉙

羅虬〈比紅兒〉：

樓上嬌歌裏夜霜，近來休數踏歌娘。紅兒謾唱伊州遍，認取輕敲玉韻長。㉚

㉗〔清〕彭定求等修纂：《全唐詩》，卷三六五，頁四一一一。

㉘〔清〕彭定求等修纂：《全唐詩》，卷五四，頁六六七。

㉙〔清〕彭定求等修纂：《全唐詩》，卷四九〇，頁五五三三。

㉚〔清〕彭定求等修纂：《全唐詩》，卷六六六，頁七六三一。

相傳藍采和〈踏歌〉：

踏歌踏歌藍采和，世界能幾何，紅顏三春樹，流年一擲梭。古人混混去不返，今人紛紛來更多。朝騎鸞鳳到碧落，暮見桑田生白波。長景明暉在空際，金銀宮闕高嵯峨。[31]

由以上可見「踏歌」是唐代的風俗，在民間在宮廷都同樣盛行，《教坊記》也記有曲名「繚踏歌」。踏歌的節令一般是春天，所以「楊柳鬱青青」、「春江月出」、「桃花潭水」、「火樹千重」（元宵），要「自從雪裏唱新曲，直至三春花盡時」。但中秋月下也可以聯臂同歡。踏歌的曲調可以是「紇那」、「竹枝」等民間歌謠，也可以是「伊州」那樣的宮廷大曲。其唱詞不是五言詩就是七言詩，一唱起來就「興無窮」，調雖同而詞不同的遞唱下去。唱的時候徒侯挽著手那樣的「連袂」，腳頓著地為節那樣的「踏步」，隨著「繁絃促管」而「歌響舞分行」。如果像「比紅兒」那樣善唱的女孩，也可以稱她為「踏歌娘」。

明白了唐人的所謂「踏歌」，再來看「踏謠娘」，不禁使我們想到，當主腳「行歌」每唱一疊，旁人齊聲唱和時，也應當是「連袂投足」而舞的。如此一來，演員和觀眾之間便打成一片了。

三、宋金之「爨體」、「雜扮」和明代「過錦戲」考述——
《踏謠娘》之嫡派、近現代地方小戲之先驅

到了宋代，堪稱《踏謠娘》之嫡派，而為近代地方小戲之先驅者有：宋金之「爨體」、「雜扮」和明代之「過

[31]〔清〕彭定求等修纂：《全唐詩》，卷八六一，頁九七三八。

「錦戲」，茲簡述如下：

(一)宋金「爨體」

宋周密《武林舊事》「官本雜劇段數」中，以「爨」為名目的有四十三本，在元陶宗儀《輟耕錄》卷二五

「院本名目」中「諸雜院爨下」，以「爨」為名目的有二十一本，其演出方式也是「詠歌踏舞」，正和踏謠娘的

「踏謠」或「踏歌」相同。茲證說如下：

前引《輟耕錄》「院本名目」條有云：

院本則五人。一曰副淨，……一曰副末，……一曰引戲，一曰末泥，一曰孤裝。又謂之「五花爨弄」。或

曰：「宋徽宗見爨國人來朝，衣裝鞵履巾裹，傅粉墨，舉動如此，使優人效之以為戲。」 ③②

如此說來，「院本」又叫做「五花爨弄」；所以稱作「五花」，蓋因為由五腳色搬演；而所以名為「爨」，乃因為

宋徽宗時爨國人來朝，院本演出時仿其妝裹與舉動的緣故。胡忌《宋金雜劇考》舉《說郛》卷三六所引元李京

《雲南志略》(共四卷)來證明其說之可能性：

金齒百夷，記職無文字，刻木為約。酋長死，非其子孫自立者，眾共擊之。男女文身，去髭鬚、鬢、眉

睫，以赤白土傳面，綵繒，束髮，衣赤黑衣，蹀綉履，帶鏡。呼痛之聲曰：「阿也章」。絕類中國優人。

不事稼穡，唯護養小兒。天寶中，隨爨歸王入朝于唐。今之爨弄，實原于此。 ③③

③② 〔元〕陶宗儀：《南村輟耕錄》，頁三○六。

③③ 〔元〕李京：《雲南志略》，收入〔明〕陶宗儀：《說郛十種》(上海：上海古籍出版社，一九八八年)，卷三六，頁二六。又見胡忌：《宋金雜劇考》(上海：古典文學出版社，一九五七年)，第四章〈內容與體制·四、分類研究〉，頁一

而寒聲〈「五花爨弄」考析〉❸❹更據《中國戲曲志》雲南卷編輯部金重來與雲南大學胡靜秋之來函，謂「爨」是姓，為南中大姓之一，本為漢族，漢代由內地遷入雲南，晉時勢力逐漸壯大，東晉、南北朝對西南不能有效控制，便任命爨氏充任太守或刺史為地方長官。在其治下的人民，除白族外，尚有彝族。今日族中的「寸」姓，即「爨」姓的後代。寒聲因此認為胡忌《宋金雜劇考》引夏光南《元代雲南史地叢考》中的一段話是可信的，夏氏云：

> 夫爨之命名，起于漢魏、隋唐之間，臻于極盛。蓋其始本一族之姓氏，終乃衍為各部之公名。❸❺

若此「爨國人來朝」，實係「爨氏族人來朝」，而無論其來朝之時為唐為宋，帶來當地人歌舞，自是極自然的事。所以「爨弄」模仿爨氏族人歌舞的服飾和身段也不難想見。而「爨弄」之「弄」當如「曲弄」、「車鼓弄」之「弄」，指其為樂舞戲曲。因之，「爨弄」即是以「爨」之表現形式所演出之樂舞戲曲；而「五花爨弄」則是以五種腳色所搬演的「爨體」戲曲。

那麼，「爨」搬演時的身段和歌唱情形又是如何呢？請先看南戲《宦門子弟錯立身》的題目：❸❻

> 沖州撞府粧旦色，走南投北俏郎君；
> 戾家行院學踏爨，宦門子弟錯立身。

九七。

❸❹ 寒聲：〈「五花爨弄」考析〉，《戲曲研究》第三六輯（一九九一年），頁一五八—一七三。

❸❺ 夏光南：《元代雲南史地叢考・哈剌章與察罕章》（臺北：中華書局，一九六八年），頁二一。又見胡忌：《宋金雜劇考》，第四章〈內容與體制・四、分類研究〉，頁一九六。

❸❻ 錢南揚校注：《永樂大典戲文三種校注》，頁二二九。

這裡舉出了「踏爨」，可見其搬演時之特色是「踏」，應當就是「踏謠」或「踏歌」。按此劇實白曲文有云：

末白：「不嫁做雜劇的，只嫁個做院本的。」

生唱【調笑令】：「我這爨體不查梨，格樣全學賣校尉。趄搶嘴臉天生會，偏宜抹土搽灰。打一聲哨子響半日，一會道：『牙牙小來來胡為。』」❸❼

又杜仁傑《莊家不識勾欄》散套，敘述一個莊家漢在勾欄裡觀看《院本調風月》演出的情形，其中「四煞」云：

一個女孩兒轉了幾遭，不多時引出一夥。中間裡一個央人貨，裹著枚皂頭巾頂門上插一管筆，滿臉石灰更著些黑道兒抹。知他待是如何過，渾身上下，則穿領花布直裰。❸❽

「三煞」云：

念了會詩共詞，說了會賦與歌。無差錯。唇天口地無高下，巧語花言記許多。臨絕末，道了低頭撮腳，爨罷將么撥。❸❾

「三煞」所云「爨罷將么撥」是當場演員「低頭撮腳」的「踏場」之後，向觀眾所做的說明，謂「爨」（院本）演完之後，將繼續演出「么」（么末）。所以由此可見「三煞」、「四煞」正是「爨」的演出情況，主演所扮的人物是「央人貨」（央即殃），他的「妝裹」和「宦門子弟」所描述的已經可以很具體的看出「爨」演出時的舞台形象；而「說了會賦與歌」等加上「低頭撮腳」正是「宦門子弟」所謂「踏爨」，也就是說以「踏歌」的方式來演出「爨」。上文論唐戲《踏謠娘》已經指出，「踏歌」自「葛天氏」以來，就是民間風俗，儘管「爨」體的演

❸❼ 〔金元〕杜仁傑：〈莊家不識勾欄院〉，見隋樹森編：《全元散曲》（北京：中華書局，一九六四年），上冊，頁三一。
❸❽ 同前註。
❸❾ 同前註，頁二四四。

出和雲南「爨氏」有關，但應止於「妝裏」，至若其「且步且歌」或「詠歌踏舞」，則是中國甚或人類所固有，而且歷代綿延不絕。

而《宦門子弟錯立身》所云之「趨搶」和「打哨」，顯然也是「爨體」演出的身段特色。案「趨搶」或做「趨鎗」、「趨蹌」、「趨蹡」，原意謂行步快慢有節奏。《詩・齊風・猗嗟》云：「巧趨蹌兮。」鄭《箋》：「蹌，巧趨貌。」孔《疏》：「禮有徐趨疾趨，為之有巧有拙，故美其巧趨蹌兮。」❹戲曲則引申為趨奉獻媚的動作及丑態。❹而「打哨」則是以手搗嘴撮口吹哨，出土之宋金雜劇雕磚，每有此等動作。

(二)宋金「雜扮」

上引吳自牧《夢粱錄》卷二十「伎樂」條有云：

又有雜扮，或曰「雜班」，又名「紐元子」，又謂之「拔和」，即雜劇之後散段也。頃在汴京時，村落野夫，罕得入城，遂撰此端。多是借裝為山東、河北村叟，以資笑端。❹

耐得翁《都城紀勝》「瓦舍眾伎」亦有相近之記載。❹李嘯倉《宋元伎藝雜考》對於「紐元子」的解釋是：

「紐」即舞蹈之意。「元子」大約就是「團子」；現在稱湯圓，也還有叫做湯元的。所謂「紐元子」也恐怕就是扭成一團的意思，再不然就是如前舉之例所說，有扭捏作態的意味，許多人湊在一起來裝腔作勢

❹〔清〕阮元校勘：《十三經注疏》第二冊（臺北：藝文印書館，一九八九年），頁二〇一。

❹王學奇、王靜竹撰著：《宋金元明清曲辭通釋》（北京：語文出版社，二〇〇二年），頁八九五。

❹〔宋〕吳自牧：《夢粱錄》，卷二十，頁三〇九。

❹〔宋〕耐得翁：《都城紀勝》，頁九七。

由今日山西朔縣秧歌又叫「梆紐子」，可證李氏之說言之成理；而著者以為「紐」應為「扭」之同音訛變；

「元」與「圓」亦然。「扭圓子」較諸「紐團子」似乎更能描述說明眾人「踏舞」有如今所見「土風舞」之情

況。若此，則這樣的「雜扮」和《踏謠娘》就有以下幾點相似：其一，都是表演鄉土人情；其二，踏謠娘的搖

頓其身與紐元子的扭捏作態，以及踏謠娘的眾人一齊且步且歌與紐元子的許多人湊在一起來裝腔作勢的扭動，

都應當有「踏歌」的意味；其三，踏謠娘目的在「以為笑樂」，紐元子也在「以資笑」。它們的近似不是偶然的，

應當有深厚的文化傳承。㊹

(三) 明代「過錦戲」

明代有一流入宮廷的民間小戲群，叫「過錦戲」。這種務在滑稽的「小戲」，明代就叫做「過錦戲」。呂毖

《明宮史》卷二《鐘鼓司》有云：

過錦之戲，約有百回，每回十餘人不拘。濃淡相間，雅俗並陳，全在結局有趣，如說笑話之類，又如雜

劇故事之類，各有引旗一對，鑼鼓送上。所裝扮者，備極世間騙局俗態，并閨閣、拙婦、騃男及市井商

匠、刁賴詞訟、雜耍把戲等項，皆其承應。㊺

又沈德符《萬曆野獲編補遺》卷一〈禁中演戲〉云：

㊺
㊹ 李嘯倉：《宋元伎藝雜考》（上海：上雜出版社，一九五三年），頁四十。

【明】呂毖：《明宮史》，收入《四庫全書珍本》五集（臺北：臺灣商務印書館，一九七四年），第一一二冊，卷二，頁

一八。

內廷諸戲劇俱隸樂院本，皆習相傳院本，沿金元之舊，以故其事，多與教坊相通。……又有所謂過錦之戲，聞之中官，必須濃淡相間，雅俗並陳，全在結局有趣。如人說笑話，只要末語令人解頤。蓋即教坊所稱「耍樂院本」意也。**46**

可見過錦戲就是笑樂院本，「約有百回」，則是一個大型的「小戲群」了。另外從明宦官劉若愚《酌中志餘》卷下所收《天啟宮詞百首》中「過錦闌珊日影移」一首的原注，可以看出搬演「過錦」後某些賞賜的情況**47**；而清初毛奇齡《勝朝彤史拾遺記》卷六敘及崇禎時莊烈皇后有關「過錦」事：

初神廟以孝養故，設西宮百戲，自宮中舊戲以及民間爨弄無不備。至是悉裁革而獨留舊戲承應。如所稱「過錦戲」者，彷彿古優伶供奉；取時事諧謔以備規諷。時旱蝗，中州賊大起，戲者作驅蝗及避賊狀。后見之，徐謂上曰：「有此耶？」因掩面泣，上亦泣。是日罷戲。**48**

據此，過錦戲仍不失古優諫的遺風。而到了清代，我們現在習見的皮黃小戲，如〈小放牛〉、〈鋸大缸〉、〈上小墳〉等，則止於滑稽詼諧而已。

──

46〔明〕沈德符：《萬曆野獲編補遺》，收入《元明史料筆記》（北京：中華書局，一九五九年），頁七九八。

47全詩為：「過錦闌珊日影移，娥眉遞進紫金巵。天堆六店高呼唱，瘤子當場謝票兒。」注中有「賞賚性徃益於常額」。見〔明〕劉若愚：《酌中志》，收入《四庫禁燬書叢刊》史部第七一冊（北京：北京出版社，二○○○年），頁二九四─二九五。

48〔清〕毛奇齡：《勝朝彤史拾遺記》，收入《西河文集》中冊（臺北：臺灣商務印書館，一九六八年），頁一六六九。

四、清代《綴白裘》所收之地方小戲

若就今日所見之地方戲曲劇目而言，則以清乾隆錢德蒼輯《綴白裘》所收之地方戲曲為最古。乾隆二十八年（一七六三）錢氏據玩花主人舊本「刪繁補漏，循其舊而復綴其新」，意取「百狐之腋，聚而成裘」，經十一年至乾隆三十九年（一七七四）逐年刊印而成。錢德蒼字沛恩，屢次失意科舉，放浪歌場，對於戲曲舞台藝術頗有造詣。於是就當時劇壇盛行的戲出，雅俗兼收，十二集每集四卷共四十八卷，計收崑劇八十八種四百三十八出，地方戲曲六十三出。一九三一年在胡適支持下，汪協如據四教堂本校點，由中華書局於一九四〇年出版排印本，是目前最通行的版本。由於這六十三出地方戲曲劇本刊行於乾隆間，可以說是現在地方戲曲的前身，其所呈現的現象，也正是地方戲曲早期的情況。

其所呈現的現象，可從以下幾方面看出：

(一)從劇情內容看

其「雜劇」與近代一般小戲不殊，亦即以鄉土生活瑣事，傳達鄉土之情懷。如三集卷一《小妹子》為思念一去不歸的冤家，係獨腳戲。六集卷一《買胭脂》即郭華向王月英買胭脂，互相調情，為二小戲。又《花鼓》唱演花鼓小戲，為三小戲。又卷三《探親》、《相罵》演鄉下親家婆入城探望女兒，終致與城裡親家婆對罵，為三小戲。卷四《過關》演四丐婦過關，與關吏歌舞調笑，為多腳小戲。十一集卷一《上街》、《連相》，演姑嫂姐妹上街唱「連相」，與浪蕩公子調笑，為多腳小戲。又卷二《請師》

演關德龍為妖魔纏擾，請王法師捉妖調笑，為三小戲。又〈別妻〉丈夫花大漢出征，妻子唱五更調送別，為二小戲。卷四〈磨房〉演孔亨上京求取功名，其母將其妻打入磨房，其妹奉母凌虐之，其弟孔懷則前來協助，勸說其妹亦來幫扶其嫂，此為三小戲。〈串戲〉演兄妹串戲為樂，母親前來攪局，為三小戲。〈打麵缸〉演糊塗縣太爺，配妓女周臘梅與張才為妻，又令張才往山東公幹離家。夜來太爺、書吏、皂隸先後往臘梅家欲思染指，因恐人知，分別躲於床下、竈內、麵缸中，終於一一出丑，為多腳小戲。凡此皆滑稽詼諧，為自唐參軍戲、宋金雜劇、金院本以來小戲之共同特質。

但也有或非「鄉土」內容之小戲，或連數出之戲出。如二集卷二〈賞雪〉演党太尉與党姬賞雪，党姬嘲弄党太尉。六集卷一〈落店〉、〈偷雞〉二出，演梁山好漢楊雄、時秀，時遷宿店、偷雞。〈安營〉、〈點將〉、〈水戰〉、〈擒么〉連四出演岳飛安營、點將、征討洞庭湖寇盜楊么，與之水戰並擒拿楊么。

十一集卷一〈堆仙〉演八仙向王母祝壽。〈殺貨〉、〈打店〉二出演母夜叉孫二娘十字坡開黑店，殺旅客做人肉包子；武松被兩位解差押解，路過十字坡投宿，識破人肉包子，張青、孫二娘夫妻因與武松大打出手，被武松制服；彼此通報姓名後，同往梁山。〈借妻〉、〈回門〉、〈月城〉、〈堂斷〉一連四出演秀才李成龍喪妻，向張古董借妻假稱新娶回門岳家，俾能索取亡妻嫁妝作為盤纏，上京赴考。張古董見日落不見妻回，欲趕出城索妻，卻因城門關閉，被留置月城。後經縣太爺堂斷，李成龍岳家付財禮銀三十兩與張古董，張古董妻斷與李成龍。〈猩猩〉演木鈴關韓府太夫人被猩猩負走，鄭恩上山柴樵，因救取太夫人。

十一集卷二〈看燈〉、〈鬧燈〉、〈搶甥〉、〈瞎混〉四出演上元燈會，公子搶女子，和尚、瞎子廝混。其開場提示云：「此齣雖係遊戲打渾，然腳色不多，不能鋪張，須日多曲多，隨意可以增人；并各樣花燈俱可上場，

合觀者悅目喝采也。」可見其取遊戲打渾，熱鬧鋪張。《鬧店》、《奪林》二出演武松打敗蔣門神，奪取快活林。

《繳令》、《遣將》、《下山》、《搶檯》、《大戰》、《回山》，六出寫神州總制王宏命勇士任金剛擺搶檯，放對百日，

要來平定梁山。宋江調兵遣將山下打搶檯，梁山英雄敗陳，幸花榮一箭射死王宏乃能勝利回山。

卷五《戲鳳》演正德君與王鳳姐游龍戲鳳事。《斬貂》演關公月下斬貂蟬。《宿關》、《逃關》、《二關》三出

演太子劉唐建奉太后懿旨追駕回朝，路遇胡兵，逃回本國，途中被鎮守尤家關之胡女大姐尤春風擒住，強逼成

婚；劉盜鎗馬逃走，又被二關之二妹尤春鳳擒住；劉又逃往三關。

以上如《賞雪》單出，《戲鳳》單出，此二戲出除內容涉及歷史人物外，與一般小戲不殊。《落店》、《偷雞》

二出，《借妻》等四出，《看燈》等四出，就內容情味而言，皆尚不出小戲之滑稽詼諧，可謂之為鄉土小戲之進

一步發展的串戲小戲群。而若《安營》等四出、《殺貨》等二出、《宿關》等三出，可謂地方戲曲已由小戲向大

戲發展之過渡現象，不止其情味以故事為重，而且已重在演出之技法，包括武術在內。

而在第十一集之非「雜劇」中，亦有明顯為地方戲曲者，如卷二《清風亭》之《趕子》演周桂英丈夫上京，

一去不回，桂英被大娘苦毒，打入磨房，生下一子，棄與人收養，十三年後，桂英上京尋夫，於清風亭與被養

父打跑之子張繼寶邂逅，因各執半枝銅釵相認，終於脫離養父母歸依親娘。

又如卷三《何文秀》之《私行》、《算命》二出，演何文秀逃難，誤入吳府花園中，得與蘭英小姐私定終身。

蘭英贈金銀，被其父發覺，幾死於非命，幸老夫人救轉，放與私奔，成其夫婦。逃至海寧，租屋居住，又遇房

主奪妻陷害。幸御史廉明，乃改名換姓上京，得中狀元，被封為七省查盤都御史，敕賜尚方寶劍，先斬後奏。

因出京尋妻報仇，扮做算命先生，以便私行查訪，終於訪得蘭英。並代寫狀詞，囑其先發惡人。

又如卷三《蜈蚣嶺》之《上墳》、《除盜》二出。演武松路過蜈蚣嶺，解救被嶺上飛天大王劫持為妻之張鳳

琴及其乳娘。

又如《淤泥河》之〈番釁〉、〈敗虜〉、〈屈辱〉、〈計陷〉、〈血疏〉、〈亂箭〉、〈哭夫〉、〈顯靈〉八出，演高麗蘇定方興兵挑釁，唐朝差齊王元吉為帥，羅成為先鋒。雖羅成敗虜，但元吉不與兵馬，羅成被屈辱、計陷及寫下血疏，終於馬陷淤泥河被亂箭射死。其妻哭夫，秦王世民平定高麗，將蘇定方首級祭弔羅成。

以上，〈趕子〉顯然為《清風亭》中之一出；〈私行〉、〈算命〉顯然為《何文秀》中之二出；〈上墳〉、〈除盜〉顯然為《蜈蚣嶺》之二出，皆為本戲摘出之「折仔戲」。至於《淤泥河》之八出，則顯然為首尾畢具，有始有終之「本戲」。這些戲出之故事內容，已涉及歷史人物、民間傳說、章回小說，說明其或欲以脫離民間小戲單出頭之形式，而向單出串戲或本戲方向發展。而其所用之曲調，如《清風亭·趕子》之【批子】，《何文秀》二出之【吹調】，《蜈蚣嶺》〈上墳〉之【梆子腔】、〈除盜〉之【吹調】，皆可說明其為地方戲曲無疑。而《淤泥河》八出，或用南北曲調如【點絳唇】、【八聲甘州】、【風入松】，更大量運用【亂彈腔】而參用【高腔】、【梆子腔】、【吹調】，更足以看出其為四大徽班尚未進京以前，地方戲曲在劇壇搬演之現象。

(二)從曲牌音樂看

其一，南北曲牌雜綴或南北曲牌與小曲雜綴：如二集卷二〈賞雪〉、六集卷四〈安營〉、〈堆仙〉；其六集〈點將〉、【普天樂】、【朝天子】二調循環互用有如纏達與子母調。十一集卷一〈打店〉用【急三鎗】、【風入松】子母調，其上加小曲【活羅剎】。卷二〈繳令〉用【點絳唇】加小曲【批子】，〈搖檯〉雜綴南北曲【點絳唇】、【四邊靜】、小曲批子，外加【引】、【尾】。

其二，小曲重頭，或加其他小曲者：如六集卷三〈探親〉疊三支【銀紐絲】、〈相罵〉疊十五支【銀紐

絲〉，六集卷四〈過關〉疊【四大景】四支、【西調】六支。十一集卷一〈上街〉疊【玉娥郎】兩支，加【字字雙〉。〈連廂〉疊【玉娥郎】四支加【尾】。卷三〈看燈〉疊【燈歌】五支、【寄生草】二支、【引】三支。〈鬧燈〉疊【寄生草】七支。〈別妻〉疊【五更轉】九支。十一集卷二〈趕子〉【引】加疊用【批子】五次。

其三，將腔調視為曲牌獨用、疊用、聯用或與南北曲牌或與小曲雜綴：如三集卷一〈小妹子〉之【品當係「吹腔」。六集卷一〈買胭脂〉為吹腔、疊用【梆子腔】二次。〈落店〉用【吹腔】與【梆子腔駐雲飛】。〈偷雞〉用【梆子腔皂羅袍】。〈花鼓〉三疊【梆子腔】、八疊【花鼓曲】、三疊【雜板】，並間以【鳳陽歌】；【高腔急板】收以【尾】。卷二〈陰送〉用【亂彈腔】。〈搬場拐妻〉用【水底魚】、【字字雙】、【小曲】疊【西秦腔仙浪調】二次。十一集卷一〈殺貨〉用【梨花兒】、【梆子腔】、【急三鎗】。〈借妻〉四出疊用【亂彈腔】共九次。〈猩猩〉疊用【梆子山坡羊】兩次、【梆子腔】兩次加【尾】。卷二〈請師〉用小曲【急板令】和【高腔】。〈斬妖〉疊用【京腔】三次。〈鬧店〉用小曲【梨花兒】、疊用【吹調】四次、【秦腔】二次。〈奪林〉用南曲【四邊靜】、疊【秦腔】二次加【尾】。〈遣將〉疊用【吹調】五次前後加【引】、【尾】。卷三〈戲鳳〉疊用【梆子腔】十支加【尾聲】。〈斬貂〉用【引】加【亂彈腔】。〈磨房〉用【亂彈腔】、【引】、【高腔】。〈串戲〉用高腔、小曲【急板令】、曲牌【單相思後】。〈私行〉、〈算命〉二出首【引】末【尾】，疊用【吹調】九支。〈上墳〉用【梆子腔】，【引】、【梆子點絳唇】、【水底魚】、【包子令】、【吹調】。〈除盜〉用【吹調】一次。〈打麵缸〉用二【引】、【梆子腔】、小曲、疊【西調寄生草】二支、外加【西調包子帶皮鞋】、〈宿關〉疊用【梆子腔】八次，其第二次下間以【靶曲】一支。〈逃關〉前後【引】、【急板令】、後【批子】，中間疊用【梆子腔】四次。〈二關〉小曲【夜夜遊】和【批子】，中間疊用【京腔】四次，末加【尾】。〈借靴〉用小曲【梨花兒】、疊用【高腔】六次、【尾】，再加【高腔】、

【尾】。〈擋馬〉用小曲【急口令】。疊用【批子】八次，間以【小曲】二支。《淤泥河》八出，雜以南北曲三支、【亂彈腔】九支、【梆子腔】一支、【高腔】二支、【吹腔】一支、【尾】。

其四，只用賓白者，有六集卷三〈搶甥〉、〈瞎混〉、十一集卷四〈計陷〉。

(三) 從腔調音樂看

【朝天子】、【新水令】、【水仙子】、【雁兒落】、【沽美酒】、【清江引】、【急三鎗】、【風入松】、【寄生草】、【四邊靜】等有可能用崑山腔；其小曲自然用其原生或地方腔口。而其標明腔調者，有西秦腔、梆子腔、秦腔、亂彈腔、西調、吹腔（吹調）、高腔、京腔等八種異名同實之名稱。另有標明【梆子腔引】、【梆子駐雲飛】、【梆子皂羅袍】、【急板亂彈腔】、【高腔急板】、【梆子山坡羊】、【西調寄生草】、【梆子點絳唇】。簡單說明如下：

秦腔以地名，最古者稱西秦腔，於萬曆年間即已傳播至江南，其有能力自源生地「秦」流播至江南，起碼應在晚明中葉之前；又有甘肅調、隴東腔、隴州腔、隴西梆子等異名同實之名稱。秦腔原本以雜曲小調之所謂「西調」為歌唱載體，乃至由此發展而用南北曲、套數、合腔、合套，而以北曲為主，是為曲牌體；也可以從俗講詞話或從鑼鼓雜戲取材，用七字、十字之詩讚作為載體歌唱，是為板腔體；因但以梆子為節拍，故稱「梆子腔」；有以胡琴、月琴或月琴、箏、渾不似為伴奏，載體為詩讚系者稱「琴腔」。至乾隆末，秦腔與崑弋合流，其與弋陽腔結合者稱梆子秧腔（秧為弋陽合音），康熙間，秦腔有以笛為伴奏，載體為詞曲系者稱「吹腔」；其與崑弋腔合者稱梆子亂彈腔或崑梆；其樂器管絃並用，為笛、箏；而安慶班子用此二腔演唱，又訛「班」為「梆」，而稱「安慶梆子」，因之《綴白裘》乃合此二腔並稱「梆子腔」，以致訛亂名目，致使梆子腔有同名異實

的現象。

　　亂彈之名原指「秦腔」（秦地「梆子腔」，即陝西梆子），其次成為「花部」諸腔的統稱，又為《綴白裘》中「梆子亂彈腔」之簡稱，更為今日浙江秦吹腔之稱；其義凡四變。

　　若就《綴白裘》之時代，由乾隆二十八年（一七六三）至三十九年（一七七四）而言。其所云「西秦腔」亦即隴西梆子，秦腔當指魏長生之四川梆子，用胡琴、月琴伴奏，亦即琴腔；吹腔亦稱吹調，指用笛伴奏之梆子腔。而其所云之「亂彈腔」則實指「亂彈」之第三義，亦即梆子腔與崑腔結合之「梆子亂彈腔」，而「梆子腔」則實指梆子腔與弋陽腔結合之「梆子秦腔」。

　　弋陽腔被改為俗稱高腔，最早見於李振聲《百戲竹枝詞》（乾隆十一年至乾隆三十一年，一七五九─一七六六）。而弋陽腔被京化改稱作京腔，始見於明萬曆間（一五七三─一六二〇）《缽中蓮》傳奇第十五出〈雷殛〉中五雷正神所唱曲調，注明為「京腔」。在乾隆四十四年（一七七九）魏長生入京以前，京腔雄霸劇壇。

　　而其標作「梆子「引」（〈駐雲飛〉、「皂羅袍」、「山坡羊」、「點絳唇」）者，正說明此梆子腔是以西調曲牌為載體之曲牌體，其但標「梆子腔」或「亂彈腔」者，則基本上是七言十言的詩讚體。但標作「高腔」、「吹調（吹腔）」、「西秦腔」者都為長短句，可見西秦腔彼時尚有以曲牌為載體者，而高腔、吹腔則保持其曲牌體之傳統。其標作「高腔急板」、「急板亂彈腔」亦可見高腔、亂彈腔，在此時已逐漸板式化。

　　有關腔調，著者有《戲曲腔調新探》[49]，亦見本書第拾壹章，請讀者參閱。

❹ 拙著：《戲曲腔調新探》（北京：文化藝術出版社，二〇〇九年）。

(四)從賓白曲辭之造語看

〈小妹子〉【品】云：

冤家呀！小妹子不知道那一句話兒把怎來沖？噯呀，撞。你便逢人前，對人前，只說道再不把咱家門兒上。噯呀！當初呀，我和你未曾得手的時節，怎說道如渴思漿，如熱思涼，如寒思衣，如飢思食。你便在我的跟前說姐姐又長，姐姐又短，又把那甜言蜜語兒來哄我。到如今，纏和你得手的時節，你便遠舉高飛，遠舉高飛，這等遠舉！不來了，不來了，在前人粧模，這等作樣！負心的賊吓！可記得我和你在月下星前燒肉香疤的時節？我問恁那冤家呀改腸時也不改腸？〔賊吓！〕你回言道說〔姐姐，〕我就死在九泉之下，永不改腸。因此上，聽信你說道永不改腸，纏和你把那香疤兒來燒了。誰想你大膽的忘恩薄倖的，虧心短命的冤家！你便另娶上一個婆娘，憑你呀，娶上了一個妙人兒！〔呀！〕縱然是妙殺了，只怕不如小妹子的心腸也？噯呀！怎如得我行裏坐裏，茶裏，飯裏，夢裏，眠裏，醒兒裏，醉裏想得你的好慌！冤家！冤家！自家思，自家想，自去度量。噯呀！不知誰家的理短，誰家呀的理長？冤家！睡到那半夜五更頭，手摸着胸膛，自家思，自家去想，自家去度量！噯呀不知呀誰家的理短，必竟是小妹子的情長。來也罷呀，去也罷，你就是不來也罷呀離得我多，會得我少，也不是常法。今日裏三，明日裏四，虛名兒牽掛！也不想叫人不煩惱着他。我如今越想着你到有些越情寡。着什麼來由也！〔呀嘎！天呀！哥吓！〕我把真心來換着你的假！（做騷勢下）

〔清〕錢德蒼編纂，汪協如點校：《綴白裘》第二冊三集（北京：中華，二〇〇五年），頁四八一—五一〇。

這是典型的民間歌詞，明白如說話，而真摯感人，其中譬如「當初呀，我和你未曾得手的時節，恁說道如渴思漿，如熱思涼，如寒思衣，如飢思食。」用生活經驗揣摩相思之苦，不止與《詩經‧周南‧汝南》所云「未見君子，怒如調飢。」如出一轍，而其淋漓盡致則有以過之。又如「噯呀！怎如得我行裏坐裏，茶裏，飯裏，夢裏，眠裏，醉兒裏，醉裏想得你的好慌！」將無時無刻骨銘心的相思，宛然具體如見的傳達出來。再如：「冤家！冤家！睡到那半夜五更頭，手摸着胸膛，自家思，自家去想，自家去度量！噯呀不知呀誰家的理短，必竟是小妹子的情長。」則說出了情侶間實難斷彼此的是與非，而自己可以認定的則是情意較君實為綿長。

又如六集卷一雜劇〈花鼓〉的兩支小曲：

【仙花調】身背着花鼓，（淨持鑼跳上）（旦）手提着鑼。夫妻恩愛並不離他。（合）咱也會唱歌。穿州過府，兩脚走如梭。逢人開口笑，宛轉接謳歌。（貼）風流子弟瞧着我，戲耍場中，那怕人多？這是為錢財，沒奈何。漢子吓！（淨作坐身勢，回看貼介。）噯！（貼）哩囉嗹，唱一個嗹哩囉；哩囉嗹，唱一個嗹哩囉。[51]

【鳳陽歌】說鳳陽，話鳳陽，鳳陽元是好地方。自從出了朱皇帝，十年到有九年荒。（打鑼鼓介）大戶人家賣田地，小戶人家賣兒郎；惟有我家沒有得賣，肩背鑼鼓走街坊。（打鑼鼓介）南方人兒太猖狂，姐兒搽粉巧梳裝。床前抱着情哥睡，下面伸手扯褲襠。[52]

像這樣的雜曲小調所以能傳播久遠，使得廣大的群眾耳熟能詳，心靈相為呼應，乃因為它們除了藉以呈現一種古老的民間技藝外，還活生生的寫照了庶民中的生活。也因此，有時就不忌用語的鄙俗。

[51]〔清〕錢德蒼編纂，汪協如點校：《綴白裘》第三冊六集，頁四五。

[52] 同前註，頁四七。

又如六集卷三雜劇〈相罵〉疊用小曲【銀絞絲】，茲錄其中四支，寫鄉下親家婆與城裡親家婆「相罵」的口脗。

【銀絞絲】告過了罪兒，把話也麼論。你家的令愛不成人。（丑）（看旦做鬼臉介）（貼）不愛乾淨。一雙的鞋子撳了後跟。頭也不會梳，臉也不肯洗，針線不會縫。每日裏爬起來鰍打渾，貪嘴又要學舌根。敝着懷來露着也麼胸。我的親家母吓！（丑）嗨！（貼）他是坌殺人，其實坌；坌殺了人，其實坌！

【前腔】使我聞言怒氣也麼生，親家母說話不中聽，惱人心！出了我的門，來就是你家人；你不教訓他，說我待怎生？你打你罵，我也不肉疼，死是你家鬼，活是你家人。我的親家母吓！（貼）嗨！（丑）氣悶人也麼人氣悶；氣悶人，真個人氣悶！

【前腔】親家母不必嘴喳也麼喳。還是你從小兒不管他，太油花。大脚也不裹，褲腿也不紮，終日在人家說閒話，調唇弄舌膽子大。誰家的媳婦像着也麼他？我的親家母吓！（丑）嗳（貼）真是一個騷辣臭也麼騷辣，辣臭騷也麼騷辣辣！（丑）

【前腔】使我聞言怒氣也麼發。（指旦介）罵了一聲賤婢小歪喇！氣殺了咱！枉了養你十七八！不癡又不聾，眼睛又不瞎，忘了在家囑咐你的話？遠巴巴的前來瞧你，仔麼倒惹得你婆婆嘴裏喇撒？你這孽障兒阿！（旦哭介）（丑）氣殺人也麼人氣殺！氣殺人，活把人氣殺！

兩親家對罵的語言生動的出自市井，使人如聞其聲如見其態，而機趣盎然。這樣口脗絕不是文人雅士的筆墨所能夠得其彷彿的。

〔清〕錢德蒼編纂，汪協如點校：《綴白裘》第三冊六集，頁一八六—一八八。

但也有頗為優雅的曲詞，如二集卷二雜劇〈賞雪〉：

【皁羅袍】（旦）門外雪花輕颺。喜庖丁新進美酒肥羊。羊羔美味，酒鬱馨香。杯浮淺淺低低唱。（眾合）紅爐煖閣，寒威頓忘。金樽檀板，行樂未央。玉樓人醉倒銷金帳。

【前腔】看四野彤雲密障。【党姬，不要說你我在此賞雪，】想農家相慶臘雪呈祥。梅花滿樹暗浮香。姣娃攜手臨軒賞。（眾合）紅爐煖閣，寒威頓忘。金樽檀板，行樂未央。玉樓人醉倒銷金帳。㊺

就因為「党太尉」畢竟是「太尉」，「党姬」畢竟是「府中寵姬」，有身分地位，語言不能過分粗魯俚俗，所以曲文用得比較優雅。但如果能雅中帶俗就更好。

又如十一集卷三雜劇〈戲鳳〉：

【梆子腔】（貼）李鳳姐將軍爺請入客房內，慌忙便把桌兒整，回身來到廚房下，端出佳餚色色新⋯上擺着東山木耳西山笋，肉脯羊羔件件精。銀鑲盃子象牙筯，狀元紅對蜜淋漓。梅龍鎮上的美味般般有，只少龍肝與鳳心。奴將酒飯來擺好，就把軍爺叫一聲。

【前腔】（貼）日兒晃晃照天涯，罵一聲村軍，你忒差！罵村軍，你忒差！不該在此調戲咱。你在梅龍鎮上訪一訪。李鳳姐原是好人家。（生）說什麼好人家，好人家？你鬢邊不該斜插海棠花。（貼）海棠花，海棠花，反被村軍取笑咱。除下來，丟在地下，用腳踏，奴奴就不帶這枝花！（生）【呀！】叫一聲李鳳姐，你好差！為甚將花丟地下？待為君的與你來拾起，再與你插上了海棠花。（貼）李鳳姐看來事不好，慌忙跑轉小房門。（生）前面走的是李鳳姐，後面跟隨朱武宗；任你走到東洋大海去，為君的趕到水晶

〔清〕錢德蒼編纂，汪協如點校：《綴白裘》第一冊二集，頁一○四─一○六。

宮。（貼）我雙手就把門關上。（生）慌忙趕到小房門。一腳踢開門兩扇，將身走入臥房中。㊺

「遊龍戲鳳」該用較典麗的文字才能襯托身分，但一到民間戲曲還是流暢如說話，而卻頗能俗中帶些雅致，所以就令人感到別有滋味了。

而俗中帶雅，運用語言自然伶俐的，莫過於十一集卷三高腔〈借靴〉，即便開場寫相交二十年之友人來訪，已不同凡響。請看：

【高腔】（淨）靜掩柴扉。是何人驚動了我家汪汪的犬吠？敢只是為官糧將人拘繫？我這裏連忙整衣，向前去，問個端的。原來是月明千里故人稀。疾忙的殺雞做飯，打酒烹茶請兄弟。打酒烹茶，請兄弟穩坐中堂席。我和你如兄若弟。（付）如魚似水。（淨）管鮑分金。（付）和你雷陳結義。（合）好一似靈山會上舊相知。俺只見壁門上滴溜溜的喜蛛垂，忽喇喇的旋風吹，竈中烟火起柴灰。燈花兒報喜，燕子兒唧泥又只見喳喳的喜雀在枝頭上戲。我想你懶進茶飯，不似你博帶這麼穿衣。（付）二哥，二哥，二哥哥。（淨）我就瞎涕，瞎涕，瞎涕涕，一連打了二三十。今日你來做甚的？疾忙的說我知。要腦漿，悶棍敲。要鮮血，鋼刀刺；一任你剖腹剜心，剖腹剜心，萬剮凌遲！㊻

高腔即弋陽腔之俗稱，此時大概已破解為板腔體，所以未注明曲牌。有人說高腔頗有北曲之流風餘韻。即此而言，則似讀元人百種，語出如泉湧，頗有爽莽情味。

此外中國戲曲之小戲或淨丑插科打諢時，每用方言以博觀眾哄笑。這種情況在《綴白裘》中已然多見，如十一集卷二〈看燈〉諸出，又如同卷〈鬧店〉等。

㊺〔清〕錢德蒼編纂，汪協如點校：《綴白裘》第六冊十一集，頁一二五、一二九—一三○。

㊻〔清〕錢德蒼編纂，汪協如點校：《綴白裘》第六冊十一集，頁一二五、一二九—一三○。

㊼〔清〕錢德蒼編纂，汪協如點校：《綴白裘》第六冊十一集，頁一六三—一六五。

(五)從腳色、出數、排場三方面看

《綴白裘》地方小戲的腳色，有獨腳戲如〈小妹子〉用貼獨唱戲，如〈串戲〉用丑、貼、老旦，但丑獨唱。〈借靴〉

二小戲如〈借妻〉、〈回門〉用小生、旦。〈戲鳳〉用生、貼。〈別妻〉用丑、旦。〈擋馬〉用付、旦。〈陰送〉用淨、貼。

三小戲如〈買胭脂〉用貼、小生、淨。〈落店〉用小生、末、丑。〈殺貨〉、〈打店〉用貼、付、生。〈趕子〉用貼、外、旦。〈私行〉、〈算命〉用旦、老旦、小生。

四腳戲以上者如〈探親〉、〈相罵〉用丑、貼、外、小旦、老旦。〈過關〉等五出用生、淨、外旦、小生、眾。〈上街〉用正旦、小旦、老旦、貼、付。〈連相〉用四旦、淨。〈借妻〉等四出用小生、末、外、淨。〈猩猩〉用生、老旦、淨、眾。〈看燈〉等四出用旦、小旦、小旦、貼、老旦、作旦、小貼。〈請師〉等十出用付、小生、外、眾、旦、生、末、淨。〈打麵缸〉用淨、貼、付、末、丑。〈宿關〉等三出用小生、貼、付、旦、丑。《搬場拐妻》用丑、貼、付、淨。《淤泥河》八出用淨、生、付、貼、旦、小生。

二小戲一小丑一般為小丑、小旦，或二小丑、二小旦。三小戲，一般為小丑、小旦、小生，亦可二小丑一小旦、二小丑一小丑等各種組合方式的三個演員。但由於貼、旦實質上可以等同小旦，淨、副淨可以等同小丑。故民間戲曲常有取代的現象。

以上四腳色以上之戲出，其連出成戲曲，多半已向大戲發展，故腳色亦隨之滋生。但其中之〈探親〉、〈相罵〉、〈借妻〉等四出，〈看燈〉等四出，〈打麵缸〉一出，雖腳色超過三小，但就性格趣味而言仍具十足之小戲模式和特色。

奇」劇種中講究，地方戲曲可以說尚且非常簡陋。

單出小戲單排場，務在滑稽。二出以上雖應講究排場，但排場藝術似乎僅如李漁、洪昇等大劇作家在「傳

由以上所述諸現象，可知就劇情內容而言，頗多與近代小戲不殊，亦即以鄉土生活瑣事，傳達鄉土之情懷。

但也有以歷史人物〈水滸〉故事來敷衍的連出戲曲；小戲也有以多出串戲的小戲群：凡此應當是小戲的進一步

發展，為邁向大戲的過渡。而像〈鬧店〉等九出，《淤泥河》等八出則儼然可以做一台地方大戲來看待了。

從音樂曲牌來看，有南北曲牌雜綴，或更與小曲雜綴者，有小曲重頭或又加其他小曲者，有將腔調視為曲

牌獨用、疊用、聯用或與南北曲牌或與小曲雜綴者。但也有全出只有賓白而無曲牌者。

至於其標名腔調者有西秦腔、梆子腔、秦腔、亂彈腔、西調、吹腔（吹調）高腔、京腔等八種名稱，若就

錢氏《綴白裘》之時代而言，其所云「西秦腔」亦即隴西梆子。秦腔當指魏長生帶進北京之四川梆子，亦即用

胡琴、月琴伴奏之琴腔。吹腔亦稱吹調，指用笛伴奏之梆子腔。而其所云之「亂彈腔」則實指「亂彈」之第三

義，亦即梆子腔與崑弋腔結合之「梆子亂彈腔」，而「梆子腔」則實指梆子腔與弋陽腔結合之「梆子秧腔」。

乾隆二三十年之際，弋陽腔俗稱「高腔」；弋陽腔被京化為「京腔」則早於萬曆間；在乾隆四十四年魏長

生入京之前，京腔雄霸劇壇。再從賓白曲詞之造語來看，大抵呈現俗文學質樸白描的本色。能用生活經驗直抒

胸臆，淋漓盡致，能使廣大群眾耳熟即詳，感動於心。

至於其腳色，則小戲類以小丑、小旦、小生為基礎而有腳色名目之取代，甚至以貼、旦扮飾年輕男子。其

排場，小戲則一味滑稽詼諧，其向大戲或正形成大戲者，就藝術而言，尚甚為簡陋。

從錢氏所輯《綴白裘》所見之地方戲曲，事實上我們已經看到近代地方戲曲相同的各種面貌。即其戲出來

說，諸如〈買胭脂〉、〈花鼓〉、〈偷雞〉、〈探親〉、〈連相〉、〈借妻〉、〈看燈〉、〈戲鳳〉、〈打麵缸〉、〈借靴〉等縱

使因時代遷移而有所變異，但也都流傳在現代地方戲曲之中。

五、近現代地方小戲形成之徑路

如上文所言，中國歷代小戲，像戰國楚地沅湘之野的《九歌》、西漢《東海黃公》、曹魏《遼東妖婦》、唐代「參軍戲」與《踏謠娘》，乃至於宋金雜劇院本、雜扮、明人過錦戲，都屬小戲的範圍。其中除「參軍戲」與宋金雜劇院本中的「正雜劇」含有宮廷小戲的成分外，其餘無不起自民間。而近代的小戲更無不形成於鄉土，考察其根源，則有歌舞、曲藝、雜技、宗教活動、偶戲、多元因素等六條線索可以追尋。其中以鄉土歌舞最為主要。

(一)以鄉土歌舞為基礎而形成

鄉土歌舞是指滋生於鄉土的山歌里謠雜曲小調和舞蹈，及所謂「踏歌」或「踏謠」，以此而加上簡單的情節和妝扮，以代言體搬演，即形成鄉土小戲。由鄉土歌舞所形成的小戲，往往以花鼓戲、秧歌戲、花燈戲、採茶戲作為共名，腳色以二小（小丑、小旦）或三小（小生、小旦、小丑）為主，劇目大多反映鄉土生活的片段，偏重歌舞，並以手帕、傘、扇為主要道具，每每男扮女裝，除地為場作為表演之所。茲舉數例如下：

黃梅採茶戲：湖北黃梅縣的紫雲山和太白湖、龍平山是產茶地區，在茶山上採茶男女所唱的小調就被稱為「採茶調」；另外還有紫雲山的「樵歌」和太白湖的「漁歌」也都很有名；這些屬於黃梅縣的歌謠小調，流傳到其他地區就被稱為「黃梅調」，又因為是以採茶調為主，所以也稱作「黃梅採茶調」。乾隆四十九年黃梅大旱，五十

年大水，災民紛紛逃至鄰近的安徽太湖、宿江和江西的九江、湖口等地，而以「黃梅採茶調」沿門歌唱乞討，後來逐漸和當地的「花燈」和「高蹺」等鄉土舞蹈結合，體同代言，演出生活瑣事而形成了一種民間小戲，即所謂「黃梅採茶戲」，是為「黃梅戲」的雛型。❺❼

的篤戲：浙江嵊縣（舊紹興府屬）的農民在距今百十年以前，運用他們所熟悉的民歌小調在廣場上或村落的廟會上，化妝演出一些自編自導的小戲。那時整個樂隊只有一個人，一手敲篤鼓，一手敲尺板，「的的篤篤」地演唱，所以被稱作「的篤戲」，所演劇目如「箍桶記」、「養媳婦回娘家」等，都充滿了詼諧風趣的鄉土情調。這就是「紹興戲」或「越劇」的雛型。❺❽

揚州花鼓戲：清康熙、乾隆年間，每逢燈節就有花鼓的表演，那是一種民間的歌舞。近百數十年前，更發展為花鼓戲，即在燈節或鄉間盛會，臨時搭建戲臺，演唱於街頭廣場或大庭院，演員多者十六人，少者八人，分扮小丑和包頭（旦），穿上花衣裳，塗上些粉。小丑持小鑼、手魚子（敲打的兩片木板），包頭提著紅綠手帕。表演開始即全體「下滿場」作舞蹈，由為首的「頭鑼」領唱，全體跟著串唱。所演唱的曲牌有百鳥朝鳳、二十八宿、十二月花明等。接著演出「踩雙」、「打對子」，就是由小丑和包頭一對一輪流對唱對舞所謂「撞肩」、「跌

❺❼ 陸洪非：〈關於黃梅戲〉，《華東戲曲劇種介紹》第一集（上海：新文藝出版社，一九五五年），頁四六─七一；參見《中國戲曲志‧湖北卷》（北京：中國 ISBN 中心，一九九三年），「黃梅戲」條，頁九一─九三；又見《中國戲曲劇種大辭典》（上海：上海辭書出版社，一九九五年）「黃梅採茶戲」條，頁一二四─一二五。

❺❽ 戴不凡：《越劇》，《華東戲曲劇種介紹》第五集（上海：新文藝出版社，一九五五年），頁四一─四四。參見《中國戲曲志‧浙江卷》（北京：中國 ISBN 中心，一九九七年），頁二一三─二一六；又見《中國戲曲劇種大辭典》「越劇」條，頁四四一。

懷」、「背劍跨馬」，其內容大都是男女愛悅及鄉土風情，所演劇目如「種大麥」、「磨豆腐」、「打花鼓」、「蕩湖船」、「張古董借妻」等。這就是維揚文戲的前身。❺❾

定縣秧歌戲：流行於河北保定以南、石家莊以北的部分農村，起源於農村插秧種稻時的田間歌謠，相傳北宋蘇東坡治定州時曾為其填詞正曲，結構自由，用打擊樂伴奏，題材主要為民間生活故事，如「王小趕腳」、「王媽媽說媒」等，這是「定縣大秧歌戲」成為大戲以前的情況。❻⓪

雲南花燈戲：廣義的雲南花燈包括三個部分：第一部分是各種彩扎燈，如「百獸燈」；第二部分是只舞蹈不唱的化妝隊伍，如「大頭寶寶戲柳翠」；第三部分是又唱又舞的隊伍。第三部分隊伍可單獨演出，也常和只舞不唱的一起演出，這兩部分就是通常稱為雲南花燈的「花燈」。「花燈」的演出，在參加「會火」的遊行之外，最普遍的是廣場表演，進場後或先套「秧佬鼓」或先套「大頭寶寶戲柳翠」，或直接作集體歌舞的所謂「團場」，然後才演出小型的花燈歌舞如【開財門】、【破十字】、【數地名】、【觀花】等，或演出花燈小戲，如【三星賀壽】、【紅寶寶回門】、【小蛇盤接姐】、【九流鬧館】等，所唱的曲子，除明清小曲【寄生草】、【打棗竿】、【掛枝兒】、【倒板漿】外，絕大部分是一般的民歌小調，如【繡荷包】、【送郎調】、【十杯酒】、【十大姐】等。可見雲南花燈戲在發展為「夾燈戲」之前，是由鄉土舞蹈的花燈舞結合民歌小曲而形成的小戲。❻①

❺❾ 宋詞：〈揚劇〉，《華東戲曲劇種介紹》第一集，頁三二一—四五。參見《中國戲曲志・江蘇卷》（北京：中國 ISBN 中心，一九九二年）「揚劇」條，頁一二八—一三一；又見《中國戲曲劇種大辭典》「揚劇」條，頁四○四—四○八。

❻⓪ 李景漢、張世文合編：《定縣秧歌選・緒論》（臺北：東方文化供應社，一九七一年），頁一—一八。參見《中國戲曲志・河北卷》（北京：中國 ISBN 中心，一九九三年），「秧歌」條，頁八九—九○；又見《中國戲曲劇種大辭典》「定縣秧歌」條，頁一○四—一○五。

以下總說「秧歌」、「採茶」、「花鼓」、「花燈」四大小戲系統：

秧歌戲：就流行地域大抵說來，主要分布於山西、河北、陝西以及內蒙古、山東一帶。各地的秧歌戲，各以興起或流行的地域命名，如山西的祁太秧歌、太原秧歌、汾孝秧歌、襄武秧歌、壺關秧歌、沁源秧歌、澤州秧歌、朔縣大秧歌、繁峙秧歌、廣靈秧歌❻❷；河北的定縣秧歌、隆堯秧歌、蔚縣秧歌、懷安秧歌❻❸；陝西的韓城秧歌、陝北秧歌❻❹等。

另外還有一些流行於山西、陝西、河北、山東一帶的其他劇種，雖不以秧歌命名，而卻有秧歌性質，尤其是「音樂」的部分，也稱為「秧歌系」的劇種，如遼寧二人轉、海城喇叭戲❻❺、陝西二人台❻❻、寧夏隆德曲

❻❶ 雲南省戲劇創作研究室：《雲南戲曲曲藝概況》（雲南：雲南人民出版社，一九八〇年）。參見《中國戲曲志·雲南卷》（北京：中國ISBN中心，一九九四年）「雲南花燈」條，頁六四―六八；又見《中國戲曲劇種大辭典》「雲南花燈」條，頁一四八三―一四八六。

❻❷ 以上參見《中國戲曲志·山西卷》（北京：文化藝術出版社，一九九〇年），「朔縣大秧歌」、「廣靈大秧歌」、「繁峙大秧歌」、「澤州秧歌」、「襄武秧歌」、「祁太秧歌」、「太原秧歌」、「沁源秧歌」、「壺關秧歌」條，頁一〇一―一一五；又見《中國戲曲劇種大辭典》「祁太秧歌」、「太原秧歌」、「汾孝秧歌」、「襄武秧歌」、「壺關秧歌」、「沁源秧歌」、「澤州秧歌」、「繁峙秧歌」、「廣靈秧歌」條，頁一八一―一八八、一九〇―二〇〇、二〇五―二二一。

❻❸ 以上「蔚縣秧歌」、「懷安秧歌」、「定縣秧歌」、「隆堯秧歌」皆見於《中國戲曲志·河北卷》「秧歌」條，頁八六―九二；又見《中國戲曲劇種大辭典》「定縣秧歌」、「隆堯秧歌」、「蔚縣秧歌」條，頁一〇四―一一三。

❻❹ 以上參見《中國戲曲志·陝西卷》（北京：中國ISBN中心，一九九五年）「關中秧歌」、「陝北秧歌」條，頁一二一―一二五；又見《中國戲曲劇種大辭典》「延安秧歌劇」、「韓城秧歌」條，頁一五九二―一五九七。

❻❺ 以上參見《中國戲曲志·遼寧卷》（北京：中國ISBN中心，一九九四年），「海城喇叭戲」、「二人轉」條，頁四七―五

子❻等。

採茶戲一般說來是流行於我國東南丘陵一帶的民間小戲，流行的地域有江西、湖北、廣東、廣西、福建等地，淵源於明清各地山區的採茶歌，並吸收了當地的民間小調和彩燈而形成的劇種，由於早期交通不發達，資訊不便利，各地採茶戲為多源並起，並在當地獲得很好的發展，因此形成各地採茶戲的音樂特色。採茶戲光江西一省就有十四種之多，分別為：贛南採茶戲、贛東採茶戲、撫州採茶戲、吉安採茶戲、寧都採茶戲、瑞河採茶戲、袁河採茶戲、高安採茶戲、南昌採茶戲、武寧採茶戲、九江採茶戲、景德採茶戲、贛西採茶戲、萍鄉採茶戲❻等。湖北則有陽新採茶戲、黃梅採茶戲、通山採茶戲❻；廣東粵北採茶戲❼；廣西採茶戲❼等。浙江的

❼ 參見《中國戲曲志‧廣東卷》（北京：中國 ISBN 中心，一九九三年）「粵北採茶戲」條，頁九二一－九四；又見《中國戲曲劇種大辭典》「黃梅採茶戲」、「陽新採茶戲」條，頁九一一－九四；又見《中國戲曲志‧湖北卷》「黃梅採茶戲」、「陽新採茶戲」條，頁二一四一－二一五一、二一六六－二一六八。

❻ 以上參見《中國戲曲劇種大辭典》「南昌採茶戲」、「景德採茶戲」、「萍鄉採茶戲」、「九江採茶戲」、「武寧採茶戲」、「贛西採茶戲」、「吉安採茶戲」、「袁河採茶戲」、「高安採茶戲」、「瑞河採茶戲」條，頁八一一－八五八、八六二－八六九。

❽ 以上參見《中國戲曲志‧江西卷》（北京：中國 ISBN 中心，一九九二年），「贛南採茶戲」、「撫州採茶戲」、「吉安採茶戲」、「寧都採茶戲」、「瑞河採茶戲」、「袁河採茶戲」條，頁一三一－一四七，「高安採茶戲」、「南昌採茶戲」、「武寧採茶戲」、「九江採茶戲」、「贛東採茶戲」、「景德採茶戲」、「萍鄉採茶戲」、「南昌採茶戲」條，頁一四九－一五四，「武寧採茶戲」、「瑞河採茶戲」、「袁河採茶戲」條，頁一五五－一六四；又見《中國戲曲劇種大辭典》、「南昌採茶戲」、「景德採茶戲」、「贛西採茶戲」條，頁一五一－一六四。

❼ 參見《中國戲曲志‧寧夏卷》（北京：中國 ISBN 中心，一九九六年），「寧夏隆德曲子」條，頁七十一－七二。

❻ 參見《中國戲曲志‧陝西卷》「二人臺」條，頁二二五－二二六。

十；又見《中國戲曲劇種大辭典》「遼寧二人轉」、「海城喇叭戲」條，頁三一七－三二五。

睡劇⑫，也是與江西贛東採茶戲有淵源關係。此外廣西彩調戲⑬，福建三角戲⑭雖不以採茶戲命名，但實質上是以採茶調為其音樂主體。

花鼓戲之所以為名，乃因其搬演時節奏之腰鼓或三棒鼓之播弄而來，就其形成小戲之基礎而言，仍是山歌里謠雜曲小調。

但「花鼓戲」有廣狹二義，廣義是指湖南、湖北、安徽一帶的地方小戲花鼓、花燈、採茶的總稱；狹義是指由流行地區的山歌里謠雜曲小調為基礎，搬演時以擊腰鼓為節奏命名的「花鼓戲」。若取其廣義，則無法細分和明確探究其音樂特性，故取其狹義，單指各地以「花鼓」表演藝術為主體的民間小戲之音樂結構。

一般來說花鼓是一種以歌唱為主的「打花鼓」表演，這種花鼓是由二人演唱，分別一人打鼓，一人敲鑼，形成一丑一旦演唱的花鼓戲初期形式。花鼓戲流行於湖北、湖南、安徽、陝西、河南、山東、山西、江蘇、上海、廣東等地，分布地域非常廣。因與各地民歌、方言、風俗相結合，又發展成具有各地方特色的劇種，分別

曲劇種大辭典》「粵北採茶戲」條，頁一三五四─一三五五。

⑪ 參見《中國戲曲志・廣西卷》（北京：中國ISBN中心，一九九五年）「採茶戲」條，頁八七─八八；又見《中國戲曲劇種大辭典》「廣西採茶戲」條，頁一三九八─一四〇三。

⑫ 參見《中國戲曲志・浙江卷》「睡劇」條，頁一一〇─一一一；又見《中國戲曲劇種大辭典》「睡劇」條，頁五三八一─五三九。

⑬ 參見《中國戲曲志・廣西卷》「彩調劇」條，頁七五一─七五九；又見《中國戲曲劇種大辭典》「彩調劇」條，頁一三八八─一三九二。

⑭ 參見《中國戲曲志・福建卷》（北京：文化藝術出版社，一九九三年）「三角戲」條，頁九十一─九二；又見《中國戲曲劇種大辭典》「三角戲」條，頁七五六─七五七。

以地名、伴奏、樂器、音樂唱腔命名。如：河南二夾弦、四平調❼⓹、上海滬劇❼⓺、山東兩夾弦、柳琴戲、四平調❼⓻等。

　花燈戲是流行我國西南一帶的民間歌舞小戲，原為各地農民慶賀豐收和春節時平地圍燈邊歌邊舞的「跳燈」，後來逐漸發展為有故事情節的「燈戲」。花燈歌舞因流布地域非常廣，並在各地深受歡迎，尤其年節期間各地都有慶祝活動，是花燈發展上極好的溫床。其中發展成「花燈戲」的有江西萬載花燈❼⓼、四川秀山花燈、四川燈戲❼⓽、廣西唱燈戲❽⓪、雲南花燈❽⓵、甘肅玉壘花燈戲❽⓶、湖北燈戲❽⓷、湖南花燈戲❽⓸等。另外還有不是

❼⓹　參見《中國戲曲志・河南卷》（北京：文化藝術出版社，一九九二年），「二夾弦」、「四平調」條，頁八九—九一、九四—九五。

❼⓺　參見《中國戲曲志・上海卷》（北京：中國 ISBN 中心，一九九六年），「滬劇」條，頁一二四—一三〇；又見《中國戲曲劇種大辭典》「滬劇」條，頁三六六—三七一。

❼⓻　參見《中國戲曲志・山東卷》（北京：中國 ISBN 中心，一九九四年），「柳琴戲」、「兩夾弦」條，頁一〇一—一〇五、一一四—一一六；又見《中國戲曲劇種大辭典》「二夾弦」、「柳琴戲」、「四平調」條，頁九二五—九三九、九四八—九五一。

❼⓼　參見《中國戲曲志・江西卷》「萬載花燈」條，頁一四七—一四九；又見《中國戲曲劇種大辭典》「萬載花燈」條，頁八五九—八六一。

❼⓽　參見《中國戲曲志・四川卷》（北京：中國 ISBN 中心，一九九五年）「四川燈戲」、「秀山花燈」條，頁六三—六五、四九〇；又見《中國戲曲劇種大辭典》「秀山花燈」條，頁一四三四—一四三七。

❽⓪　參見《中國戲曲志・廣西卷》「唱燈戲」條，頁九四—九五；又見《中國戲曲劇種大辭典》「彩調戲」條，頁一三八八—一三九一。

以花燈命名，實為花燈系統的劇種，如湖南陽戲[85]、甘肅高山劇[86]等。而雲南佤族清戲[87]在發展過程中，與藺家寨燈班結成「燈親家」，也融合了燈戲的音樂和表演藝術。

除以上所介紹的五種歌舞小戲外，尚有：朔縣、襄陽、韓城等地的「秧歌戲」，皖南、淮北、鳳陽、荏平、應山、天沔、東路、襄陽、隨縣、遠安、郎陽、建樂、岳陽、樂昌等地的「花鼓戲」，萍鄉、通山、陽新等地的「採茶戲」，恩施、貴州、玉溪、姚安、昆明等地的「花燈戲」，海門[88]、梅縣[89]等地的「山歌劇」，其他如：左

[81] 參見《中國戲曲志·雲南卷》「雲南花燈」條，頁六四—六八；又見《中國戲曲劇種大辭典》「雲南花燈」條，頁一四八三—一四八九。

[82] 參見《中國戲曲志·甘肅卷》（北京：中國ISBN中心，一九九五年）「玉壘花燈戲」條，頁一〇七—一〇九。

[83] 參見《中國戲曲志·湖北卷》「燈戲」條，頁一〇六—一〇七；又見《中國戲曲劇種大辭典》「燈戲」條，頁一一八五—一一八七。

[84] 參見《中國戲曲志·湖南卷》（北京：文化藝術出版社，一九九〇年）「湖南花燈戲」條，頁一〇九—一一一；又見《中國戲曲劇種大辭典》「湘西花燈戲」條，頁一二八九—一二九一。

[85] 參見《中國戲曲志·湖南卷》「湖南陽戲」條，頁一〇八—一〇九；又見《中國戲曲劇種大辭典》「湖南陽戲」條，頁一二九二—一二九四。

[86] 參見《中國戲曲志·甘肅卷》「高山劇」條，頁一〇五—一〇七；又見《中國戲曲劇種大辭典》「高山劇」條，頁一六二六—一六二八。

[87] 參見《中國戲曲志·雲南卷》「佤族清戲」條，頁八三；又見《中國戲曲劇種大辭典》「佤族清戲」條，頁一五〇八—一五一〇。

[88] 參見《中國戲曲志·江蘇卷》「海門山歌劇」條，頁一四七—一四八；又見《中國戲曲劇種大辭典》「海門山歌劇」條，頁，

腔⑨、牛娘劇⑨、天柱陽戲⑨以及臺灣車鼓戲也都是。其中雖有發展成為大戲者，但論其基本則為小戲性質。

權小花戲⑨、淮海小戲⑨、推劇、文南詞、梨簧戲⑨、游春戲⑨、瑞河戲、五音戲、二夾弦⑨、花鼓丁香、樂

⑧　頁四二九─四三二。

⑧　參見《中國戲曲志‧廣東卷》「梅縣山歌劇」條，頁一三五八─一三五九。

⑩　參見《中國戲曲劇種大辭典》「左權小花戲」條，頁二五九─二六一。

⑨　參見《中國戲曲志‧江蘇卷》「淮海戲」條，頁一三五─一三七；又見《中國戲曲劇種大辭典》「淮海戲」條，頁四一四─四一九。

⑨　以上參見《中國戲曲志‧安徽卷》「推劇」、「梨簧戲」條，頁一一三─一一六；又見《中國戲曲劇種大辭典》「推劇」、「文南詞」條，頁六一八─六二三、六三八─六四四。

⑨　參見《中國戲曲劇種大辭典》「游春戲」條，頁七五八。

⑨　以上參見《中國戲曲志‧山東卷》「五音戲」、「兩夾弦」條，頁一〇五─一〇八、一一四─一一六；又見《中國戲曲劇種大辭典》「五音戲」、「二夾弦」條，頁九二〇─九三二。

⑨　參見《中國戲曲劇種大辭典》「樂腔」條，頁一〇四五─一〇五四。

⑨　參見《中國戲曲志‧廣西卷》「牛娘戲」條，頁八九─九一；又見《中國戲曲劇種大辭典》「牛娘劇」條，頁一四一九─一四二一。

⑨　參見《中國戲曲志‧貴州卷》（北京：中國 ISBN 中心，一九九九年）「陽戲」條，頁六九─七一；又見《中國戲曲劇種大辭典》「天柱陽戲」條，頁一四七二─一四七四。

(二)以小型曲藝為基礎而形成

其次以曲藝為基礎所形成的小戲。所謂曲藝是指各種說唱藝術的總稱，以帶有表演動作的說唱來敘述故事、塑造人物、表達思想情感、反映社會生活。曲本體裁有韻散兼用者，是為說唱故事；有純為韻文者，是為唱故事；有單用散文者，是為說故事。前二者才是真正的曲藝，才能作為發展形成戲曲的基礎。根據粗略的調查，中國曲藝至少有三百餘種。其中有一變而為小戲者，有一變而為大戲者；一變而為小戲者體製簡短，反之，具有豐富音樂和曲折故事者則一變而為大戲。其一變而為小戲者如以下四例：

無錫灘簧：起初叫做無錫東鄉調，又名東鄉小調，產生在無錫東北鄉的嚴家橋和羊尖一帶，本是農民哼唱自樂的山歌小調，進而為對口唱，清代乾嘉間逐漸形成曲藝坐唱的形式。到了道光、同治年間，江南普遍盛行一種「採茶燈」的民間舞蹈，唱灘簧的藝人因此從中吸收不少舞蹈動作，於是由坐唱而起立歌舞，由敘述而為代言，乃形成歌舞小戲。演出形式最初只是兩個演員的丑扮對子戲，進而也有雙丑雙旦的「雙對子戲」。演員出場總要先唱四句開篇，戲演完之後，還要唱兩句「小小灘簧功完滿，各位先生轉回還」之類的話語來收場，並藉以送客。這些，當然還保留說唱形式的痕跡。無錫灘簧正是「錫劇」的前身。❽

揚琴戲：揚琴戲是一種以揚琴為主奏樂器的民間說唱，因方言之不同，而有河南揚琴、蘇北揚琴、徐州揚琴、山東琴書、膠東揚琴等不同名稱，它原是匯集明清小曲，諸如【銀紐絲】、【鳳陽歌】、【疊斷橋】、【打

❽ 向安、葉林：〈錫劇介紹〉，《華東戲曲劇種介紹》第三集（上海：新文藝出版社，一九五五年），頁二四一─五五。參見《中國戲曲志‧江蘇卷》「錫劇」條，頁二二四─二二八；又見《中國戲曲劇種大辭典》「錫劇」條，頁三九一─三九四。

棗竿】、【羅江怨】、【上河調】、【下河調】、【鋪地錦】、【五更調】、【呀呀喲】、【太平年】、【蓮花落】、【剪靛花】、【小上墳】、【靠山調】、【粉紅蓮】等來聯唱的，後來因為「鳳陽歌」較易上口，遂成為揚琴的主要曲調。它的演唱形式是三四人一起，至少兩個人。演唱者兼操樂器，通常是揚琴居中兼搭板，左右為墜琴與箏等。唱時就故事中人物分腳色，有時用敘述體，但多半用代言體，不僅有回憶、自述的獨白、獨唱，而且有抒情的對話和對唱，已具初步的戲曲型式。大約是清同治初年，在山東廣饒縣有唱揚琴的時殿元、譚明倫、崔興樂等，在農村舉行春節遊藝娛樂時，開始把「王小趕腳」改用化妝演出。演出時用竹篾紮成驢頭、驢身，糊上紙殼，崔興樂扮作二姑娘，把驢頭繫在腰前，驢尾繫在腰後，驢身下垂流蘇，遮掩著演員的腿部，並在驢身裝上假腿，作真人騎驢狀。時殿元則扮演腳夫王小，執鞭趕驢，在廣場上邊跑邊唱。這種富有生活氣息、載歌載舞的新鮮形式，很受歡迎，於是群起效之，而以揚琴中的小節目化妝上演的如「光棍哭妻」、「小寡婦上墳」、「大閨女要婆家」等也一天天多起來，於是乃成就了揚琴小戲。這就是山東「呂戲」的本來面目。⑨

　　越調小歌班：越劇在發展為大戲之前，曾經過落地唱書、小歌班、紹興文戲等階段。落地唱書是浙江嵊縣一帶的曲藝形式，唱書初為農民自娛形式。十九世紀農村破產，許多農民以唱書乞討，遂演變為「沿門唱書」。其後流動至杭嘉湖地區，進入茶樓酒肆賣藝，因而稱為「落地唱書」。其演唱形式分上下兩檔，上檔打尺板主唱，下檔敲篤鼓幫腔。光緒三十年（一九○六）清明節，嵊縣東王村藝人高炳火、李世泉、錢景松等，在村中香火堂前，用門板搭成臨時戲台，穿上從農民家借來的大布衫、竹布花裙，演出《十件頭》、《雙金花》，自稱「小歌文書班」，簡稱「小歌班」，從此唱書藝人紛紛登上舞台搬演小戲。這就是越劇的前身。⑩

⑨ 張斌：〈呂戲介紹〉，《華東戲曲劇種介紹》第二集（上海：新文藝出版社，一九五五年），頁一一—一八。參見《中國戲曲志·山東卷》「呂劇」條，頁七九一—八四；又見《中國戲曲劇種大辭典》「呂劇」條，頁八八二—八九○。

浙江湖州小戲

浙江湖州小戲：湖州小戲是湖戲的前身，關於湖劇的起源，有幾說，一說明末清初，嘉興秀才方長元落魄於湖州，在橋堍賣藝，唱「三跳」（說因果），變為新腔而成戲曲。一說源於當地曲藝百花戲，後受曲藝灘簧影響，形成湖州灘簧。其唱調源於湖州府（轄境相當今浙江吳興、德清、吉安、長興等縣）的山歌、蠶花（舊時祭祀馬頭娘的贊歌）、田歌和機歌（織綢機坊中唱和的「里雲呵調」）等吳語民歌，形成灘簧。又因其流行地區和曲調的差異，分為弁山、織里一帶的「北鄉調」，長興、吉安一帶的「西鄉調」，南潯、震澤、雙林、德清、石林一帶的「東鄉調」（包括潯溪灘簧、雙林灘簧、德林灘簧、石門灘簧等），餘杭五林關的「南鄉調」（均稱[101]「大陸調灘簧」）。此外，另有一種「三跳」。這些形式，統稱為「湖州灘簧」。

其他如山西永濟道情[102]，也曾由曲藝坐唱形式，起而排演了小戲《小姑賢》；湖北黃梅也在文曲曲藝的基礎上形成演出《金蓮調叔》《浪子踢球》等兩小戲和三小戲。另外如河北落子[103]；廣西客家戲、苗戲、侗戲[104]；

[100] 見《中國戲曲志·浙江卷》「越劇」條，頁一一三─一一六；又見《中國戲曲劇種大辭典》「越劇」條，頁五四一─五四四。

[101] 見《中國戲曲志·浙江卷》「湖劇」條，頁一○九─一一○；又見《中國戲曲劇種大辭典》「湖劇」條，頁五三五─五三六。

[102] 參見《中國戲曲志·山西卷》「河東道情」條，頁一二三─一二四；又見《中國戲曲劇種大辭典》「永濟道情」條，頁一七八─一八一。

[103] 參見《中國戲曲志·河北卷》「落子」條，頁八四─八五；又見《中國戲曲劇種大辭典》「武安落子」條，頁九一─九六。

[104] 以上參見《中國戲曲志·廣西卷》「客家戲」、「侗戲」、「苗戲」條，頁九二─九三、九七─九九；又見《中國戲曲劇種大辭典》「廣西侗戲」、「廣西苗戲」條，頁一四○八─一四一三。

安徽墜子戲 [105]；河南落腔 [106]；上海淮劇、評劇、滑稽戲 [107]；江蘇丹劇 [108]；浙江甌劇、姚劇、越劇、滑稽戲、甬劇、婺劇 [109]；山東墜子戲、哈哈腔、呂劇 [110]；寧夏中衛道情、鹽池道情、銀川道情 [111]；遼寧評劇、阜新蒙古劇 [112]；福建平講戲 [113]；山西鳳台小戲、蛤蟆嗡、拉呼戲 [114]；內蒙滿族八角鼓戲 [115] 等也都是由小型曲藝形成小戲

[105] 見《中國戲曲志‧安徽卷》「墜子戲」條，頁一一八—一二〇；又見《中國戲曲劇種大辭典》「墜子戲」條，頁六一三—六一八。

[106] 參見《中國戲曲志‧河南卷》「落腔」條，頁九三—九四。

[107] 以上參見《中國戲曲志‧上海卷》「淮劇」、「滑稽戲」、「評劇」條，頁一三〇—一三六、一五三—一五五；又見《中國戲曲劇種大辭典》「滑稽戲」、「淮劇」、「評劇」條，頁三七二—三七六、三九八—四〇四。

[108] 參見《中國戲曲志‧江蘇卷》「丹劇」條，頁一五〇—一五一；又見《中國戲曲劇種大辭典》「滑稽戲」、「淮劇」、「丹劇」條，頁三七二—三七六、三九八—四〇四、四二六—四二九。

[109] 見《中國戲曲志‧浙江卷》「婺劇」、「甌劇」、「姚劇」、「越劇」、「滑稽戲」、「甬劇」條，頁九九—一〇二、一〇四—一〇六、一一六、一三〇—一三六；又見《中國戲曲劇種大辭典》「越劇」、「婺劇」、「甌劇」、「甬劇」、「姚劇」條，頁四四一—四五五、四六四—四七八、五〇三—五〇九、五二六—五三五。

[110] 以上參見《中國戲曲志‧山東卷》「呂劇」、「墜子戲」、「哈哈腔」條，頁七九—八四、一一九—一二〇、一二五—一二六；又見《中國戲曲劇種大辭典》「呂劇」條，頁八八二—八九一。

[111] 以上參見《中國戲曲志‧寧夏卷》「銀川道情」、「鹽池道情」、「中衛道情」條，頁七三—七六。

[112] 見《中國戲曲志‧遼寧卷》「評劇」、「阜新蒙古劇」條，頁五四—五七；又見《中國戲曲劇種大辭典》「阜新蒙古劇」條，頁三三二—三三五。

[113] 見《中國戲曲志‧福建卷》「平講戲」條，頁七六—七八；又見《中國戲曲劇種大辭典》「平講戲」條，頁七〇五—七〇八。

的劇種。

其三由雜技發展形成的小戲。雜技在西漢稱為「角觝戲」，其中之〈東海黃公〉即已發展為「小戲」；東漢以後又稱「百戲」或「散樂」，內容非常廣泛，包括各種特技如扛鼎、吞刀、吐火等，以及形形色色妝扮人物的樂舞，如神仙、動物、高蹺等。由於雜技含有化妝表演，所以也會演進成為戲曲，但為數不多，茲舉二例說明如下：

㈢以雜技為基礎而形成

宋江戲：在兩三百年前的閩南地區，由於農民崇拜梁山英雄，逢到迎神賽會，總喜歡扮宋江、林沖、李逵之類的英雄人物，表演一些極為簡單的武打技術，以自娛娛人。慢慢參加的人多了，增加到一百零八個，並且使用不同的兵器，打出各式的套子。有時還在廣場上擺出各種陣勢，如長蛇陣、龍門陣、蝴蝶陣、田螺陣等。後來發展到廟臺上去表演時，就在武打的基礎上，配進一些《水滸》的故事情節，譬如大名府中的「過關」和「劫法場」，因為戲裡的中心人物是以宋江為主，所以叫「宋江戲」；而未成戲劇之前的武術表演就叫「宋江陣」。「宋江戲」是「高甲戲」的前身，它雖然比一般小戲「壯

⓬ 以上參見《中國戲曲志‧山西卷》「鳳臺小戲」、「夏縣蛤蟆嗡」、「芮城拉呼戲」條，頁一一八－一一九、一二九－一三〇；又見《中國戲曲劇種大辭典》「鳳臺小戲」、「蛤蟆嗡」、「拉呼戲」條，頁二五五－二五九、二九三－二九七－二九八。

⓭ 見《中國戲曲志‧內蒙古卷》「滿族八角鼓戲」條，頁七九－八〇；又見《中國戲曲劇種大辭典》「滿族戲」條，頁三一三－三一四。

大」，但表演藝術尚且簡陋，仍是小戲性質。⑯

武安落子：在清嘉慶年間，河北武安及其鄰近的地方有一種高蹺的小演唱，吸收秧歌的曲調和動作，而形成為歌舞小戲，表演時以小生、小旦、小丑為主，經常演出的劇目是「小過年」、「借髢髢」、「端花」、「賣布」等。其伴奏止用板胡、板鼓、大鑼、小鑼。⑰

祈縣武秧歌：清乾隆年間（一七三六—一七九五），祈縣溫曲村有一名叫賀大壯的財主，在河南經商時，曾去嵩山少林寺學舞劍、盤刀等武術。回鄉後購置武器，並設弓劍房，使本姓子弟練舞習藝，以應試武科。在習武中，常模仿梁山英雄，虛擬各種陣勢，使用兵器對打，因而出現了《水滸傳》中某些描寫戰鬥情節的場面。同時為了渲染激烈緊張的廝殺氣氛，又加進了晉劇武打的鑼鼓經，並按照古代武士的形象，自製服裝，穿戴起來演武。起初只在逢年過節時邀請親友參觀，求得指點。以後便在鬧社火時化裝上街進行表演，其代表性節目是《吃瓜》。這一節目無唱詞，只有武打和敘述性的道白。這是武秧歌的初級階段。⑱

至嘉慶年間（一七九六—一八二〇），隨著武術套數的進一步豐富發展，僅賀家子弟人手不足，便將本村郭、呂二姓的子弟吸收進來。同時採用晉中秧歌的音樂曲調，安排了少量唱詞。有了故事情節，有了腳色行當，有說、有唱，武秧歌即被搬上簡陋的舞台，走上健身、娛樂道路。

⑯ 見陳嘯高、顧曼莊：〈福建的高甲戲〉，《華東戲曲劇種介紹》第五集，頁六一—六七；參見《中國戲曲劇種大辭典》「高甲戲」條，頁六八〇。

⑰ 參見《中國戲曲志·河北卷》「落子」條，頁八四—八五；又見《中國戲曲劇種大辭典》「武安落子」條，頁九一—九二。

⑱ 《中國戲曲志·河北卷》「秧歌」條未收「祈縣武秧歌」；參見《中國戲曲劇種大辭典》「祈縣武秧歌」條，頁一八七。

另外如祈縣秧歌、翼城秧歌、隊戲、竹馬戲、貴兒戲等，也都是以雜技為基礎所形成的小戲。

(四)以儺舞為基礎而形成

由迎神賽會的宗教儀式所發展形成的小戲。這類小戲的根源，應當是「驅儺」《論語·鄉黨》篇早就有「鄉人儺」⑲的話語，《後漢書·禮儀志》⑳、唐段安節《樂府雜錄》㉑、《唐書·禮樂志》㉒、《唐六典》㉓等也都有「大儺」或「驅儺」的記載。這種古代在臘月舉行，用來驅鬼逐疫的「儺」，它的儀式正是通過歌舞來表現的。儺舞由四人主演，表演者頭戴面具和冠，金色四目，身穿熊皮，手執戈盾，口中發出「儺儺」之聲，稱為「方相」；又有十二人朱髮畫衣，手執數尺長鞭，甩動作響，直高呼各種專吃惡鬼、猛獸之神名，稱為「十二神舞」，此外有小兒五百人的隊舞，舞時有音樂伴奏。

⑲《論語·鄉黨篇》：「鄉人儺，朝服而立於阼階。」孔安國注曰：「儺，驅逐疫鬼也。恐驚先祖，故朝服，立廟之阼階也。」〔清〕阮元校勘：《十三經注疏》第八冊（臺北：藝文印書館，一九八九年），頁九十。

⑳〔劉宋〕范曄《後漢書·禮儀中·大儺》：「先臘一日，大儺，謂之逐疫。」（北京：中華書局，一九九七年），頁三一二七。

㉑〔唐〕段安節《樂府雜錄·驅儺》：「用方相四人，戴冠及面具，黃金為四目，衣熊裘，執戈揚盾，作『儺』、『儺』之聲，以除逐也。」詳見俞為民、孫蓉蓉編：《歷代曲話彙編·唐宋元編》，頁二一。

㉒〔後晉〕劉昫等撰《舊唐書·職官三·內侍省》：「歲大儺，則監其出入。」又《職官三·太常寺》：「大儺，則帥鼓角以助侲子唱之。」（北京：中華書局，一九九七年），頁一八七○、一八七七。

㉓《唐六典》卷四：「凡五禮之儀……三曰軍禮其儀二十有三。」注云：「二十二日大儺，二十三日諸州縣儺。」詳見〔唐〕張九齡著；朱永嘉、蕭木注注譯：《新譯唐六典》（臺北：三民書局，二○○二年），頁一五八一。

像這樣的儺舞，後來逐漸向娛樂方面轉變，有的就發展成為戲曲，稱為「儺戲」。譬如：安徽貴池、青陽一帶農民業餘班社的「儺戲」，[124]表演動作反復而誇張，唱儺腔，用大鑼、鈸、鼓伴奏，有「舞傘」、「打赤鳥」、「五星齊會」、「拜年」等數十出小戲。最後一場結束之前，必演「關公斬妖」以「祈福驅邪」。又如流行於湖北西部山區的「儺戲」，[125]是群眾舉行酬神還願儀式後所唱的戲，俗稱「儺願戲」，唱腔簡單樸實，用鑼鼓伴奏，人聲接唱，劇目不多，有「柳毅傳書」、「姜女尋夫」、「鮑家莊」等。此外像起源於江西修水的「寧河戲」，[126]流行於湖南西部和沅江、澧水流域，漢苗侗瑤等民族各用其語言演唱的「儺堂戲」，[127]流行於陝西全陽沿黃河地區的「跳戲」，[128]等，也都由儺戲發展而成的。至於像流行廣東紫金、五華、龍川、惠陽等縣的「花朝戲」，[129]是百餘年前從朝拜天后的民間歌舞「神廟」的基礎上發展而成的。；像流行在廣西壯族地區的「師公戲」，[130]是清同治

[124] 見《中國戲曲志·安徽卷》（北京：中國ISBN中心，一九九三年），「儺戲」條，頁九五—九六；又見《中國戲曲劇種大辭典》「貴池儺戲」條，頁九五—九六。

[125] 見《中國戲曲志·湖北卷》「儺戲」條，頁九五—九六；又見《中國戲曲劇種大辭典》「鄂西儺戲」條，頁一二〇八—一二〇九。

[126] 見《中國戲曲志·江西卷》「寧河戲」條，頁一二二二—一二二四；又見《中國戲曲劇種大辭典》「寧河戲」條，頁八〇〇—八〇一。

[127] 見《中國戲曲志·湖南卷》「儺堂戲」條，頁一二一一—一二一二；又見《中國戲曲劇種大辭典》「儺堂戲」條，頁一二九八—一三〇〇。

[128] 見《中國戲曲志·陝西卷》「跳戲」條，頁一二二七—一二三〇；又見《中國戲曲劇種大辭典》「跳戲」條，頁一六一五—一六一六。

[129] 見《中國戲曲志·廣東卷》「花朝戲」條，頁九八—九九；又見《中國戲曲劇種大辭典》「花朝戲」條，頁一三六一。

年間從巫師跳神的基礎上發展而成的；像流行於陝西南部西鄉、寧強、鎮巴以及四川北部交界區的「端公戲」，[131]是由巫師跳神驅逐鬼疫和祈求吉祥的歌舞形式發展而成的。揚州和蘇北的「香火戲」，[132]雖也是由宗教活動發展形成的小戲，但卻是別具一格。香火戲是由揚州、蘇北一帶農村的「青苗」、「火星」、「牛欄」等會發展起來的，這種會又稱「香火會」，是農民為了謝神還願、拜佛超生而興起的。「香火」指念佛打醮的僧道巫師和會唱這些曲調的農民漁民。大約在清末民初，他們於午後無事，敲起鑼鼓就唱起來。由於廣大群眾的喜愛，於是由室內的講唱內容止限於說佛參禪之類；而外壇則亦兼演民間故事了。香火戲的形式十分簡單，服裝也極不講究，用十字句或七字句由演員自由發揮，伴奏也只有大鑼大鼓，如此看來，香火戲實質上是經由宗教活動和說唱曲藝發展形成的小戲。風格粗獷雄壯，所以也稱為「大開口」。

另外還有廣西師公戲、壯師劇[133]；江蘇淮劇、通劇[134]；安徽洪山戲、南陵目連戲、梨簧戲[135]；福建打城戲、

⓭⓪ 見《中國戲曲志·廣西卷》「師公戲」條，頁九五─九六；又見《中國戲曲劇種大辭典》「師公戲」條，頁一四一四─一四一五。

⓭① 見《中國戲曲志·陝西卷》「陝南端公戲」條，頁一二六─一二七；又見《中國戲曲劇種大辭典》「陝南端公戲」條，頁一六○四─一六○五。

⓭② 見《中國戲曲志·江蘇卷》「淮劇」條，頁一三一─一三二；又見《中國戲曲劇種大辭典》「淮劇」條，頁三九八─四○四。

⓭③ 以上見《中國戲曲志·廣西卷》「師公戲」、「壯劇」條，頁九五─九六、七二─七五；又見《中國戲曲劇種大辭典》「師公戲」、「壯劇」條，頁一四一四─一四一五、一四○四─一四○六。

⓭④ 以上見《中國戲曲志·江蘇卷》「淮劇」、「通劇」條，頁一三一─一三五、一四八─一五○；又見《中國戲曲劇種大辭典》「淮劇」、「通劇」條，頁三九八─四○四、四二四─四二五。

梅林戲❶❸❻；山西賽戲、翼城目連戲❶❸❼；四川德格藏戲、安多藏戲❶❸❽；浙江醒感戲❶❸❾；貴州地戲、儺戲❶❹⓪；湖南儺堂戲、陽戲❶❹❶；西藏白面具戲、藍面具戲、德格戲❶❹❷等，都是以宗教儀式為基礎形成的劇種，有些已形成大

❶❸❺ 以上見《中國戲曲志・安徽卷》「洪山戲」、「南陵目連戲」、「梨簧戲」條，頁一二三―一二五、九三―九五、一一五―一一六；又見《中國戲曲劇種大辭典》「洪山戲」、「南陵目連戲」、「梨簧戲」條，頁六三六―六三七、六〇四―六〇五、六一八―六一九。

❶❸❻ 以上見《中國戲曲志・福建卷》「打城戲」、「梅林戲」條，頁九三―九六、八九―九〇；又見《中國戲曲劇種大辭典》「打城戲」、「梅林戲」條，頁七五二―七五四、七三五。

❶❸❼ 以上見《中國戲曲志・山西卷》「賽戲」、「翼城目連戲」條，頁一三九―一四一、一三八；參見《中國戲曲劇種大辭典》「賽戲」、「翼城目連戲」條，頁二九一―二九二、二九四―二九五。

❶❸❽ 以上見《中國戲曲志・四川卷》「德格藏戲」、「安多藏戲」條，頁六八―六九、六九；又見《中國戲曲劇種大辭典》「安多藏戲」條，頁一六二一―一六二二。

❶❸❾ 見《中國戲曲志・浙江卷》「醒感戲」條，頁八八―八九；又見《中國戲曲劇種大辭典》「醒感戲」條，頁五四一―五四二。

❶❹⓪ 以上見《中國戲曲志・貴州卷》「地戲」、「儺堂戲」條，頁六五―六七、六七―六九；又見《中國戲曲劇種大辭典》「安順地戲」、「黔東儺戲」條，頁一四五四―一四五五、一四七四。綜合上述，儺戲不止起源於一省，可見於安徽省的貴池儺戲、湖北省的鄂西儺戲、浙江儺戲和貴州省的黔東儺戲。

❶❹❶ 以上見《中國戲曲志・湖南卷》「儺堂戲」、「陽戲」條，頁一一一―一一三、一〇八―一〇九；又見《中國戲曲劇種大辭典》「儺堂戲」、「陽戲」條，頁一二九八―一三〇〇、一二九二―一二九四。

❶❹❷ 以上見《中國戲曲志・西藏卷》（北京：文化藝術出版社，一九九三年）「白面具戲」、「藍面具戲」、「德格戲」條，頁五五―五七、五七―六〇、六一―六三。

戲，但仍保留了一些小戲劇目。

這些以宗教儀式為基礎形式的戲曲劇種，即使取材自複雜的故事情節，也都會以片段的形式夾雜於科儀中演出，實質上與小戲頗為近似。

(五)以小型偶戲為基礎而形成

偶戲在中國歷史久遠，而且非常發達。早在西漢就有以雜技娛人之傀儡戲，唐代頗為興盛，始成戲曲；宋代幾於登峰造極。有懸絲、杖頭、藥發、水、肉等五種傀儡和可以演出三國故事的影戲，近代更有布袋戲。

以偶戲為基礎形成的小戲如孝義皮腔[143]，據傳，清咸豐年間（一八五一—一八六一）孝義王馬村有一雕刻皮影的道士名叫隆慶，他博學善畫，所雕影人，體形較大，皮薄色亮，亮影清晰。同治以後，由於陝西碗碗腔皮影戲流傳孝義，孝義皮腔才在競爭中逐漸衰落下來。一九六五年孝義碗碗腔劇團依據皮腔的藝術特點，創作演出了真人扮演的皮腔現代戲《爭籃筐》，並參加了山西省戲曲現代戲匯演。不少業餘劇團也排演了一批皮腔現代小戲。從此，皮腔走上了戲曲舞台。

又如福建泉州的法事戲，開始時從音樂、唱白到科範都是對木偶戲的嚴格模仿，帶有濃厚的木偶戲表演風格，其表演動作多側重於跳躍跌撲和武打雜技。在福建三明地區還流行過一種肩膀戲[144]，此種戲可看作是木偶戲走向小戲的過渡階段。肩膀戲的演員都是孩童在大人的肩膀上，他們的表演由肩托他們的大人進行指揮和配

四四〇

[143] 參見《中國戲曲志‧山西卷》「孝義皮腔」條，頁一三六—一三七；又見《中國戲曲劇種大辭典》「孝義皮腔」條，頁二三七—二四〇。

[144] 參見《中國戲曲劇種大辭典》「肩膀戲」條，頁七五九—七六〇。

合，宛若被擺布的木偶。

可見孝義皮腔是以皮影戲為基礎形成的小戲，福建法事戲是以木偶戲為基礎形成的小戲。

其他如粵西白戲、隴劇、遼南戲、黃龍戲、河北唐劇、隴南影子腔、山西曲沃碗碗腔等皆由影戲形成，河東線腔、河北絲絃戲、陝西線戲、陝西合陽線腔戲、晉中弦腔等皆由傀儡戲形成，但他們除粵西白戲和孝義皮腔外，皆已發展為大戲。❶⁴⁵

㈥以多元因素結合而形成

上述歌舞、曲藝、雜技、宗教儀式和偶戲是形成小戲的五個單一基礎，但也有合其中兩種因素以上而形成小戲者。舉例說明如下：

1. **內蒙二人轉**：關於二人台的形成時間和地點，有兩種說法，一說清光緒年間（一八七五─一九〇八）於內蒙古西部土默特旗一帶，在蒙漢民歌和曲藝絲弦坐腔的基礎上，吸收民間社火中的漢族舞蹈，創造了一丑一旦，載歌載舞的表演形式，取名蒙古曲；一說是咸豐、同治年間（一八五一─一八七四）曲藝打坐腔結合秧歌中踢股子等舞蹈動作，發展而成。之後，由山西逃荒的難民傳到內蒙古西部，又吸收了蒙古歌曲而進一步成長起來。❶⁴⁶

可見內蒙古二人台的形成，有一說是由曲藝和秧歌和蒙古歌曲而形成的。

❶⁴⁵ 以上見施德玉：《中國地方小戲及其音樂研究》（臺北：國家出版社，二〇〇四年），頁八五─八六。

❶⁴⁶ 見《中國戲曲志·內蒙古卷》「二人臺」條，頁七二─七六；又見《中國戲曲劇種大辭典》「內蒙古二人臺」條，頁三〇八─三一三。

形成的小戲。❿

2. 安徽端公戲： 歷史上，安徽壽縣鳳台等地盛行巫師活動，男巫稱為「端公」。在祭祀時，端公歌唱天上神仙，陰間鬼怪的故事，宣揚生死輪迴等意識。所唱曲調，人稱端公神調。清代受曲藝和地方戲的影響，逐漸由一人說唱，變為多人分扮人物的戲曲形式，遂為端公戲。❿

可見安徽端公戲是在巫師祀神活動基礎之上，受曲藝和地方戲影響而形成的。

其他如黑龍江拉場戲、吉林二人轉結合歌舞和曲藝；福建梅林戲乃結合宗教和民歌；吉林黃龍戲、寧夏鹽池曲子、寧夏固原曲子乃結合民歌和曲藝等；貴州花燈劇乃結合花燈、歌舞、說唱和宗教，也都是由多元因素形成的小戲。

小結

以上形成近現代地方小戲有六條不同的徑路。徑路所以不同，如前文所論在其主要構成元素有別，其小戲之藝術質性也自然以此主要元素之特色為其特色而各自不同。

但小戲亦自有如上文所舉之共性，譬如故事簡單，多為鄉土生活瑣事；曲多為歌謠、小曲重頭和小曲雜綴；語言直抒胸臆、滿心而發、肆口而成；藝術止於踏謠，以滑稽詼諧為旨趣；初起時少有女性演員，女腳多男扮女妝；腳色一人為獨腳戲，小丑、小旦二人為二小戲，小丑、小旦、小生或二小丑一小旦、一小丑二小旦為三

❼ 見《中國戲曲志・安徽卷》「端公戲」條，頁一一七—一一八；又見《中國戲曲劇種大辭典》「端公戲」條，頁六三三—六三五。

❽ 以上見施德玉：《中國地方小戲及其音樂研究》，頁八六—八七。

小戲；服飾如鄉土常服道具多扇帕演於廣場，是為「醜扮落地掃」。

結語

　　總結本章所論，流行唐代的民間小戲《踏謠娘》，不止西漢的《東海黃公》和三國曹魏的《遼東妖婦》與之有傳承關連；就其本身而言，亦有《踏謠娘》之名稱訛變與前後階段主演者有別而有「阿叔子」、「談容娘」之異稱。而其嫡派子孫，更綿延於宋金之「爨體」、「雜扮」，明代「過錦戲」，乃至清代以來之地方小戲，則其生命力亦如宮廷小戲一般是多麼的豐沛而綿長。

第肆章　近現代地方小戲之題材、文學、音樂與藝術特色

引言

近現代地方小戲劇目繁多，但其題材主要有三個來源：一是來自日常生活瑣事，二是來自民間神奇傳說，三是從小說和其他戲曲移植而來。

而若論地方小戲劇目之題材類別，則及門施德玉教授《中國地方小戲及其音樂之研究》分作五類：就日常生活瑣事而言，就兩情相悅的愛情而言，就反映家庭之問題而言，就反映社會存在的種種問題而言，就具有諷刺性和嘲弄性的而言。❶

另有及門林逢源教授〈民間小戲題材及其特色〉，❷將地方小戲之劇目題材分作婚姻戀愛劇、家庭生活劇、

❶ 參見施德玉：《中國地方小戲及其音樂之研究》（臺北：國家出版社，二○○四年），〈肆、小戲之題材類別、文學特色與藝術性格〉，頁二一一─二一六。

❷ 林逢源：〈民間小戲題材及其特色〉，收入《兩岸小戲學術研討會論文集》（臺北：國立傳統藝術中心籌備處，二○○一

農村生活劇、其他史事、神怪、公案類等四類，每一類之下又各分若干小類。德玉的分類言簡意賅，但其第五類並非題材本身，而是題材所產生的作用，因之不宜與其他四類並舉。逢源的分類相當縝密，舉例豐富，但間有誤入大戲劇情者，如所舉「秀士戀情類」、「強贅高門類」，茲擇其要述之如下：

一、地方小戲之劇目題材類型

(一)婚姻戀愛類

在傳統社會裡，男女婚姻往往出於父母之命，媒妁之言，當事人反而無權置喙。小戲中往往表現與現實生活相對立，熱烈歌頌自由戀愛、婚姻自主，否則即表現對阻難者予以批判，對受挫者予以同情。這一大類的戲還可分為十一個小類：

1. **男女風情類**：福建的「弄」字戲是舞蹈成分較多的調情小戲，以逗趣、調情、表達心意為特點，如《四九弄》、《砍柴弄》、《搭渡弄》等。梨園戲《番婆弄》，寫幸兄與番婆結婚的故事。又如流傳很廣的《小放牛》，為河北梆子傳統劇目。京劇、絲絃、評劇、四川燈戲、海城喇叭戲……等也有此劇目。廣西彩調劇早期表演劇目的總稱是《對子調》，一旦一丑，載歌載舞，內容是有情男女互相探訪，劇目較著名者如《探乾妹》，故事簡單，無矛

又名《杏花村》，寫村姑江女於郊外迷路，向牧童王小問路，兩人調謔唱曲相酬而別，極富生活情趣，

盾衝突。甬劇《摸獅螺》、湖南花燈戲《撿菌子》、彩調劇《跑菜園》也屬此一類型。

2. 未婚相遇類：在傳統社會裡，即使雙方親事已訂，平日仍無緣見面，甚且互不相識。偶然猝遇，似識還疑，遂製造出一系列喜劇。如泗州戲《賣甜瓜》，寫青年農民王保安趕集籌辦婚事，途中在瓜棚買瓜時，巧遇未婚妻李迎春，兩人由猜疑而歡悅相認。長沙、衡州、邵陽、岳陽花鼓戲《菜園會》、雲南花燈《鬧菜園》也屬此類。高甲戲《管甫送》，寫管甫旅居臺灣日久，思鄉心切，回鄉探親，並向未婚妻美娟道別。美娟依依難捨，送至碼頭。梨園戲劇目同名，老白字戲作《管夫送》，竹馬戲作《管府送》。有的是男家貧困難以過年，向女家借貸因而成婚，如呂劇《王漢喜借年》、豫劇道情《王金豆借糧》（又名《皮襖記》）、河北武安落子《小過年》情節相似。

3. 婚配有宜類：一家女兒百家求，有女長成，女方在多家提親，家長難以定奪之下，偶爾會使女兒自擇。如雲南花燈《三訪親》❸寫地主少爺劉興富、當鋪老板龔逢財和青年農民丁勤耐在王媒婆的設計下，同時到蘇家村向蘇秀英提親。而聰明、能幹的蘇女早與丁相愛，於是用盤家底和盤知識的方式表明自己的愛憎，選中了勤勞善良的丁勤耐為婚配對象。彩調劇《三看親》、湖北大筒腔《丁癩子討親》情節類似。❹有的戲寫家長怕醜女現醜，雙方會面時，借來鄰女頂替而弄巧成拙。如萊蕪梆子《趙連岱借閨女》，寫劉邦喜自幼與馬大保之女金

❸ 據傳說《三訪親》為崇明縣的真人真事，每逢新春佳節，崇明大鬧花燈，各燈班演出的劇目中都有此劇，人們百看不厭。參見《中國戲曲志·雲南卷》，「雲南花燈」條，頁六四一六八；又參見《中國戲曲劇種大辭典》，「雲南花燈」條，頁一四八三一一四八六。

❹ 廣東樂昌花鼓戲《挑女婿》，寫父、母、女各有屬意人選，八月十五日上門會親，相持不下，鬧至公堂。縣官用計證出窮書生一片真情，使結良姻，其情節稍微複雜。

蓮訂婚，因家貧遲未完婚。程萬戶之子孝泉與財主趙連岱之女「一錠金」訂親，雙方都聽說對方貌醜，放心不下。程家裝病，要「一錠金」前來探望。趙家怕女兒露醜，借馬金蓮頂替；適巧程家也請劉邦喜代勞。探病之日，趙家丫鬟秋菊借機行事，成全劉、馬姻緣。程、趙兩家鬧到公堂，縣太爺以俊配俊，醜配醜結案。評劇《借女弔孝》、彩調劇《隔河看親》、廣西採茶戲《馬京與馮涼》、河南越調《白奶奶醉酒》也都是借俊替醜的諷刺喜劇。

4. 嫌貧愛富類：基本情節是書生清貧，岳父賴婚，小姐贈銀私托終身。如五音戲《彩樓記》，又名《呂蒙正趕齋》，寫宋時丞相劉茂之女瑞蓮拋彩球擇婿，選中貧窮而有骨氣的書生呂蒙正。劉丞相嫌呂貧窮，瑞蓮與父爭論，致父女決裂。她毅然脫去嫁衣，隨呂同到寒窯受苦。小戲常演趕齋一段，寫呂至木蘭寺趕齋，不遇空回，見窯前雪地上有男女腳跡生疑。妻告以院公送來銀米。後來呂進京應試，得中狀元。柳琴戲、兩夾弦、四根弦、四平調、化妝墜子、河北梆子、評劇……等劇種有此劇目。甬劇《庵堂相會》，一般只演《攪橋、廟會》和《盤夫、認夫》兩出，述陳宰廷（錫劇作陳阿興）和金秀英自幼訂婚，金家暴富後企圖賴婚，但秀英仍依戀落魄居於靈廟的陳，於清明時節借燒香名義獨自赴會。途中受阻於獨木橋，巧遇多年未見的陳宰廷攪橋引路，兩人由互相猜測而相認。最後在金母協助下終成眷屬。

5. 婚姻自主類：在父母之命媒妁之言主導嫁娶的時代，偶有一二勇於追求婚姻自主者挺身反抗，幸者得以成就良緣，不幸者只得以消極方式逃避不良婚姻。如內蒙古二人台《鬧元宵》，寫村姑蘇小鳳欲與情人劉連成相約觀燈，嫌貧的蘇母處處防範。在小販張老九熱心協助下，小鳳伺機出門與連成相伴觀燈。蘇母趕至燈場尋覓，在老九的勸說下，勉強同意這椿不稱心的婚事。福建三腳戲《雇長工》，寫長工老洪在財主家受盡虐待，財主女兒王秀英同情他，時時暗地幫助，兩人滋生愛情，後來雙雙出走。黃梅戲《女駙馬》，寫馮素珍為抗婚，扮男裝

進京考中狀元，被招為駙馬。後說服皇家，終與原夫團圓的故事。

6. **買賣婚姻類**：荒旱之年，生活難存濟，饑民被迫典妻賣女，產生許多家庭悲劇。如山東柳子戲《馬古倫買妻》，寫榆林縣連遭荒旱，人口販子將饑民典賣婦女蒙頭市賣。十七歲的小三姐張本英被六十三歲的馬古倫買去。而二十三歲的馮靈保買到的卻是五十七歲的老媽媽。老夫少妻和少夫老妻同宿一個店中，重重矛盾幾乎引發張女自裁悲劇。幸賴善良老媽媽出面周旋，老少互換，得以妥協結局。呂劇、五音戲、茂腔、柳腔、柳琴戲、四平調、哈哈腔等均有此劇目。河南羅戲《馬胡倫換親》、福建平講戲《馬匹卜換妻》、黃梅戲、揚劇、內蒙古道情《老少換妻》、河北武安落子《老少換》、山東兩夾弦《換親》以及陝西眉戶戲《張化買妾》人名或稍異，情節均相似。山東兩夾弦《賈金蓮拐馬》，寫山西商人李奇山因無子，買有夫之婦賈金蓮為妾，帶回延安府。未及圓房，因當鋪失火被押。李出獄後，賈用巧言騙到鑰匙，又將李灌醉，遂改扮李裝，取元寶及清鬃馬逃走。臨行在影壁牆留詩，表明拐走的財物待年景好時本利一次還清。四平調與河北隆堯秧歌、四股弦、武安落子亦有此劇目，又名《山東歎》。兩夾弦《錦緞記》，又名《張華買妾》。寫貧生被劫易裝賣為人妾，後得助脫身赴試，因結良緣事。

7. **怨婦戀情類**：呂劇《井台會》，又名《藍橋會》，寫少女藍瑞蓮被賣給五十三歲的周藍寬為妾，受丈夫婆母虐待。一日，在井台打水，遇書生魏魁元討飲，互訴身世，二人愛悅，共約夜半藍橋相會。魏生先至，山洪暴發，魏守約不去，抱橋柱而死。藍擺脫羈絆來到，也投水殉情。五音戲、茂腔、柳琴戲、兩夾弦、北詞兩夾弦、四根弦均有此劇目。 ❺

❺ 遼寧二人轉亦有此劇。湖南花鼓戲中，藍女猶未嫁，劇由《小藍橋》、《水漫藍橋》、《陰藍橋》連綴而成。《小藍橋》為各小戲劇種常演劇目。淮劇亦有《藍橋會》。

第肆章　近現代地方小戲之題材、文學、音樂與藝術特色

四四九

8. **傳世愛情類**：民間盛傳的戀愛故事，起源早而流傳廣，許多地方劇種都有演出，小戲常演其中部分段落。

如梁祝故事，盧劇《打棗》，寫梁山伯、祝英臺、馬文才三人同塾共讀。一日，師母打棗，英臺暗藏紅棗留與山伯嘗新，事為早懷疑祝英臺是女流的馬文才識破，借搜棗調戲英臺。內蒙古二人台《下山》寫梁祝別師回家，祝借物喻情，無奈梁始終不悟。劇中梁、祝是粗獷的農民與村姑形象。長沙花鼓戲《訪友》、安徽盧劇《柳蔭記·闖廉》寫梁山伯與祝英臺樓台會故事。演出時，盧劇在舞台正中豎一長條凳，象徵下掛的竹簾，梁、祝分處左右，表示一在簾裡，一在簾外，兩人隔簾相會。

9. **寡婦情感類**：傳統觀念不允寡婦再婚，使寡婦半輩子生活於物質艱困，精神空虛的環境中。民間藝人對此頗有寄予同情者。如零陵花鼓戲《寡婦上墳》，寫寡婦張蘭英於清明節帶領年幼子女祭掃夫墳，遭地保和算命瞎子敲詐勒索事。評劇《馬寡婦開店》，寫唐狄仁傑投宿馬寡婦店中，以禮教婉拒馬氏愛慕之情。劇中，狄勸馬氏恪守貞節，教子成名。馬氏答道：

（唱）客爺呀！這話兒好說，日子難過，貞節二字可害死了奴。你知道世上講苦沒有我們寡婦苦，為什麼苦命的是寡婦？你們男人喪妻可再娶，這女子為何不能再配夫？❻

幾個反問，有力地抨擊傳統禮教的偏頗。皖南花鼓戲《打補釘》，寫青年寡婦帶著周歲的遺腹子紡紗績麻度日，對單身的表哥默默相愛。一日，趁表哥請她補衣時，要求表哥幫帶幼兒。做家事之際，發現表哥疼愛孩子，於是借物喻情，兩人終於結合。岳陽花鼓戲《補背褡》和錫劇、甬劇《雙推磨》也都是寫年輕寡婦與長工於勞動中相憐相愛，終於衝破世俗偏見，結為夫婦。

10. **方外神仙類**：出自《目連傳》的〈思凡〉，寫少女趙氏先桃庵為尼，恨佛門生活孤寂，嚮往愛情生活，趁師傅下山，毅然逃出尼庵。此劇為常德漢劇且行常演的高腔代表性劇目，其他劇種有高、崑腔不同的演出本。湖北清戲名為《思春》，滾唱部分突出，唱詞亦較通俗。内蒙古二人台亦有此劇。揚劇《雙下山》又名《僧尼下山》，在崑劇為崑丑「五壽戲」之一。

傳世的仙凡戀愛故事以董永事最著，黃梅戲《天仙配》，又名《七仙女下凡》。寫秀才董永賣身傅家葬父，孝行感天。玉帝命七女下嫁，賜婚百日。七仙女為傅家一夜織成錦緞十匹，傅員外驚疑，改三年長工為百日，焚契贈銀，並認董為義子。百日滿工，回家路上，七仙女告訴董永已有身孕，贈白扇、羅裙後，奉玉帝之命重返天庭。董永進寶得官，七仙女送子後歸天，傅員外遂將女兒嫁給董永。平調、評劇、絲弦等劇種亦有此劇目。花鼓戲《劉海砍樵》，亦名《二仙傳道》《天平山》或《大砍樵》。寫有半仙之體的武陵樵夫劉海，山中遇各有半仙之體的金蟾。狐狸化為美女胡秀英，迷惑劉海與之成親。石羅漢指點劉海吞狐寶丹，狐指點劉海劈石羅漢頭，取七枚金錢，用以吊出金蟾。結果三妖俱敗，而劉海成仙，故民間有「湊合劉海成仙」諺語。劇中胡秀英山中遇劉海一段為載歌載舞的二小戲，稱「小砍樵」，常單獨演出。湖北越調及大筒腔《天平山》、淮北梆子戲《劉海與金蟾》同寫此事。梁山調、柳子戲、提琴戲、楚劇……等各劇種演出之情節大同小異。泗州戲、柳琴戲《打乾棒》（淮海戲作《打乾柴》）、陝西花鼓戲《桑園配》（又名《四姐配夫》）、柳琴戲《小說房》（又名《張五姐下凡》）、湖南陽戲《撿田螺》（《白猿戲晉》中一折）、彩調劇《石蛋姑娘》、漢劇《荷花配》、壯劇《螺螄姑娘》也都是民間神話戀愛故事。

11. **思夫思春類**：評劇《王二姐思夫》，又名《摔鏡架》、《回杯記》。寫張廷秀趕考，離家六年，音訊杳然，其妻在家日夜思念。山東五音戲、柳琴戲、柳腔、茂腔、兩夾弦、遼寧海城喇叭戲、二人轉與安徽泗州戲《王

《二英思盼》都寫此事。柳子戲《十大思夫》，可謂集思夫之大成。

(二) 家庭生活類

家庭為構成國家的最基本組織，其成員間存在著夫妻、婆媳、父子、兄弟等關係，為最常描寫的題材之一。

本節將家庭生活劇分為五個小類：

1. 夫妻類：有夫婦然後有父子，傳統倫理中，夫妻一倫居於最重要地位。小戲中寫夫妻關係的劇目也算最多。傳統社會裡男耕女織，男女各司其職，都要為家庭生活貢獻勞力。據《賣餅》改編的蔚州梆子《武大郎賣餅》，寫潘金蓮與武大郎清晨起來，夫妻二人打燒餅的和睦生活。《磨豆腐》，寫張古董夫婦清早起來磨豆腐的生活情景，表現男幫女襯，和樂工作的氣息；為零陵、邵陽、衡州花鼓戲劇目。花朝戲《賣雜貨》寫商人董亞興淪為貨郎後仍到處拈花惹草，與妻子相遇被斥責事。岳陽花鼓戲《打懶》寫篾匠童老三打懶妻，後又言歸於好。泗州戲《走娘家》，寫農村青年張三送妻王桂花騎驢回娘家探親，表現夫妻間的體貼以及途中發生的令人忍俊不住的趣事。二人轉《夫妻爭燈》，寫農民秋田與妻春英，夜晚用燈爭執不下，秋田出難題考問春英，春英巧妙問答，最後夫妻共用油燈的家庭趣事。寫夫妻別離的戲，如梨園戲《唐二別妻》，寫戰國時唐二隨蘇秦遊六國，與妻別離故事。竹馬戲諢名《丈二別》。

2. 婆媳類：傳統家庭裡，男主外，女主內。婆媳婦共居一屋簷下，在尊卑觀念遭到扭曲時，婆媳問題嚴重者，甚至產生古詩《孔雀東南飛》般的悲劇。如黃梅戲《砂子崗》，又名《扎篾錐》。寫惡婆杜氏百般凌虐養媳婦楊四伢，四伢兄路過砂子崗，親見四伢受虐景況。聽妹訴說苦情，忿而與杜氏理論，並以篾錐猛扎惡婆以示懲戒。

3.父子、兄弟類：五倫中要求父慈子孝，後世注重孝道，甚至主張父雖不慈，子須盡孝。姜詩故事以《安安送米》最常見，五音戲、評劇、西府秦腔、佤族清戲均有此劇目。五音戲寫陶氏聽信鄰居邱婆子讒言，逼子姜文遠休棄媳婦龐三娘。龐氏投宿尼庵，其子安安積米百日，送至庵中，母子哭訴衷腸。

4.親族類：在崇尚敦親睦鄰的傳統社會裡，親族間來往探訪，為勞苦的生活增添情趣，其間也可能產生矛盾。如花鼓戲《假報喜》，是一齣諷刺招搖撞騙的喜劇。寫無賴子陳三好吃懶做。一日至肉店謊稱妻子分娩，向張老闆賒得豬肉，又去岳家假報喜訊，騙取禮物。岳母命姨妹隨他回家探望，他又中途脫身回家，向妻謊稱為人醫瘡得來酒肉。一連串騙局被揭穿，妻怒，罰他跪地。彩調劇《假報喜》同樣也寫好吃愛賭的丈夫假報喜訊事。豫南花鼓戲《假報喜》則寫長工姚大喜倒欠掌櫃錢，夫妻無錢過年，因而假報喜訊，岳母卻帶著么女前來，準備吃滿月禮。三劇同名，均屬諷刺喜劇，豫南花鼓戲諷刺對象集中在苛刻的地主與尖酸刻薄的岳母身上。

(三)農村生活類

民間藝人多來自農村，對於農村生活瞭若指掌。劇作家描寫農民的勞動生活及其在勞動中的愉快心情，或是日常生活的片段與民間節日習俗，各行各業的百態，鄰里、主僱的關係等。大致可以分為六個小類：

1.勞動生活類：生產勞動是農村生活的重心，民眾衣食的來源。小戲中表現出農民對勞動的熱愛，對豐收的期望。如睦劇《南山種麥》，寫農民劉蘭德、王秀英夫婦到南山種麥。劉體認「做生意賺錢虧本無一定，種田人半年辛苦半年甜。」於是愉快地同妻子到南山種麥，兩人邊種麥邊嬉鬧。

2.民間百業類：有些劇作寫小本商販、下層勞工、民間藝人的生活。如五音戲《拐磨子》，寫做豆腐能手李茂趕集時攬回大宗生意，回家後夫妻連夜推磨、燒火、壓豆腐，歡樂逗趣，天亮時正好把豆腐做成。衡州花鼓

戲早期劇目《打鐵》，寫學藝不精的毛國金，自稱鐵匠王。沈香化身毛國銀，助其成功。劇用川調演唱，有專用曲牌【打鐵歌】。雲南花燈《賣貨郎》，寫貨郎下鄉，一群欲為待嫁大姐選購嫁妝的姑娘擁上選購，至滿意方散。為用【賣貨郎調】演唱的歌舞劇。這一類戲內容偏於男女調情。淮北花鼓戲《王小趕腳》，寫二姑娘王翠蘭在大年初六回娘家習俗，有算命先生為她算八字，兩人爭吵不休，最後相互毀掉招牌。是一齣揭發江湖術士故弄玄虛的技兩與同業相忌心理的諷刺喜劇。

民間藝人穿街走巷賣藝又受人欺凌的艱辛生活，在《打花鼓》中有深刻的描寫。漢劇中又名《鳳陽花鼓》、《流民圖》。寫明代鳳陽地方鬧饑荒，打花鼓夫婦外出賣藝謀生。紈綺子弟曹悅招請到家演唱，蓄意調弄花鼓婦。打花鼓夫婦因之發生誤會，到城隍廟辨明原委，才又和好如初。

3. **鄉里野趣類**：這一類戲多寫採摘農產物而生衝突，最後誤會消除，雙方結成友誼，性質上也偏於男女調情。如黃梅戲《打豬草》（整理本），寫村姑陶金花打豬草時，無意碰斷小毛家竹園兩根筍，引起爭執，後又言歸於好。劇中有一段「對花」歌舞表演，富有民間生活色彩。是一齣反映村民音容笑貌和樸實、勤勞、厚道思想的歌舞小戲。邵陽花鼓戲《摸泥鰍》也是丑、旦載歌載舞的對子戲。長沙花鼓戲《扯蘿菜》，又名《湖北逃荒》。寫一湖北大嫂逃荒至湖南，途中飢餓，進路邊菜園扯蘿蔔充飢。守園的茄八伢子發現，罰她唱調子，兩人歡樂同唱，又拔蘿蔔贈她。劇中表現了村民對逃荒人的同情，有【逃荒】專調。出於《目連傳》的《罵雞》，寫王婆丟失蘆花大公雞，於是刀剁菜板沿街叫罵，三教九流無不被她罵遍。語言生動潑辣，把王婆刻薄蠻纏的性格刻劃入微。山東四平調多與《借髢髢》串演，稱《罵雞帶借髢髢》。淮海戲、海城喇叭戲等也有此劇目。

4. **節日風習類**：農業生產與土地密不可分，自古從祭祀土地中長期孕育的社火、燈會，後來更在西南地區

戲早期劇目《打鐵》，寫學藝不精的毛國金，自稱鐵匠王。沈香化身毛國銀，助其成功。劇用川調演唱，有專用曲牌【打鐵歌】。雲南花燈《賣貨郎》，寫貨郎下鄉，一群欲為待嫁大姐選購嫁妝的姑娘擁上選購，至滿意方

形成燈戲，如四川燈戲、貴州花燈戲和雲南花燈戲。而燈會、社火的另一內容為祖先崇拜，春節燈會會，必先接祖娛神兼以娛人，趕會、觀燈也就成為民間重要的娛樂活動。❼如福建竹馬戲《跑四美》，又稱《跑四喜》、《乞冬》，由四旦分唱春、夏、秋、冬個唱段，是農村慶豐收，祈求來年有個好年冬的一種開演前的表演形式。雲南花燈《開財門》，是乾哥到乾妹家祝願財門大開，人壽年豐的吉祥戲，在昆明一帶常作為燈班演出的第一個節目。黃梅戲《夫妻觀燈》，又名《鬧華燈》。寫農村青年王小六夫婦觀看花燈互相逗趣的故事。把男女老少觀燈的歡欣、熱切情態表現得很真實。豫南花鼓戲、陝西花鼓戲《夫妻觀燈》、揚劇《看燈記》、雲南花燈《打草竿》、《瞎子觀燈》、二人轉・拉場戲《大觀燈》也都是描寫元宵節觀燈趣事。

5.**主僱關係類**：這一類多是刻劃地主、東家苛刻、好色的諷刺喜劇。如柳腔《尋工夫》，寫李寡婦在天亮前到工夫市去雇用農民劉好賭做短工，一路上自誇她的地好種，飯好吃。天亮時劉認出是苛刻鬼李氏，便將以往在她家受的苦，以嘲笑挖苦的口吻揭露出來。長沙花鼓戲《南莊收租》和雲南花燈《楊老爺收租》都是寫苛刻地主盤剝佃戶，不顧莊稼欠收。楊老爺還借機調戲佃戶妻子，引起紛爭，最後立下賠田契約，狼狽而去。陝西二人台《王成賣碗》，寫財主薛稱心使僕人王成外出賣碗，又尾隨監視。薛見與王成結識的村姑香蘭貌美，企圖調弄，反被二人設計痛責一頓。盧劇《討學錢》，寫農村暴發戶陳大娘子，嘲弄在年三十晚上前來討學錢的賀老先生，藉故拒付學俸。

6.**惡德劣習類**：這一類小戲表現了村里民眾對不良品德的嘲弄，常見的是對不事生產，喜好吃喝嫖賭、虛誇拐騙、昏庸迷信者的批評。如武安落子《借髢髢》，寫農村少婦四姐要到娘家趕會，缺少頭飾髢髢，去找鄰居

❼　王兆乾：〈燈、燈會、燈戲──中國農耕文化的繁花與碩果〉，收入《亞洲傳統戲劇國際研討會文集》（北京：中國戲劇出版社，一九九二年），頁三九九。

王四嫂借。王珍惜自己攢體己錢買來的髭髭，推故不借。四姐再三求告，甚至假裝啼哭，才借到了髭髭。劇中嘲弄了四姐虛榮心理，也批評王四嫂的吝嗇。豫劇、四平調等也有此劇目。徽劇高腔劇目《借靴》，寫窮秀才張旦為赴宴，向友人劉二借靴事，也是諷刺劉二慳吝成性和張旦死要排場。清代《綴白裘》收有此劇，雲南花燈等各地劇種也有。盧劇《借羅衣》也是嘲弄借物誇富的諷刺喜劇。

柳琴戲《雙拐》是揭發騙子技倆的諷刺喜劇，寫光棍騙子王利遭女騙子李梅巧語騙去餘錢及偷來的毛驢。甬劇《挑牙蟲》也是揭穿江湖術士技倆的喜劇，《拜五通》則是諷刺迷信鬼神的阿狗，竟把妻子的舊好當五通神拜祀。

小戲中諷刺荒淫無恥的好色之徒，結局常是登徒子受到懲罰。如竹馬戲《割鬚弄》，寫一無賴企圖調戲丈夫赴試未歸的少婦鴛仔，鴛仔設計使其割鬚，狼狽而去。雲南花燈《破四門》、淮海戲《催租》、甬劇《秋香送茶》、粵北採茶戲《阿三戲公爺》也都是寫好色的地主、相公受到懲罰，屬於輕鬆活潑的諷刺喜劇。尤其是盧劇《打麵缸》，諷刺了一群見色起意的官吏（縣官、師爺、王書吏）。

(四)史事神怪公案類

除前述三類占大宗的題材外，小戲中也有少量以史事、神怪、公案等為題材的劇作，但也都是民間的觀點，民間的語言。二人轉‧單出頭《丁郎尋父》，寫明朝嚴嵩之子嚴祺謀占杜景隆妻，欲害杜，杜出走。其子丁郎成年後外出尋父，困於胡府做工，偶吟身世夯歌，被景隆認出，父子同赴海瑞堂前告狀。海瑞乃緝斬嚴祺。其中《打夯歌》可獨立演出。

河南曲劇《王大娘釘缸》，又名《鋸大缸》、《大釘缸》、《大補缸》、《百草山》。寫百草山旱魃化身王大娘，

取死人噎食罐煉成黃磁缸，藏身缸內以避雷擊。缸為巨靈神撞裂，觀音老母派土地神化為補鍋匠，假意為之修釘，將缸打碎，又命二郎神前來斬妖。本劇取材於明傳奇《缽中蓮》之一折，在雲南花燈《補缸》中，王大娘變成一個粗枝大葉的鄉村蕩婦。

由以上對於小戲題材的分類舉例，已可以概見小戲充分展現庶民的生活、感情和理念。而若論其題材所運用的情節來源，除直接取自日常生活瑣事外，由民歌中的戲劇因素發展而成，也是很明顯的現象。譬如雲南花燈戲《捶金扇》，便是民間小曲《捶金扇》發展而成。在小曲中，情哥把捶金扇交給情妹。小戲就使二人登場，小生送一把捶金扇，小旦送一把茉莉花。定情發願：「捶金扇，茉莉花，同生同死到白髮。」如此便成了花燈小戲。

由如揚劇《王大媽看病》原來也是揚州小調，情節只是姑娘得病，王大媽問病，姑娘敘述對意中人的相思之情。發展為小戲後，不止姑娘和王大媽出場，而且增加了小生吳三保。謂姑娘在遊春時遇三保，一見傾心，兩人便都得了相思，在王大媽的穿針引線下，使兩人成了眷屬。

又如陝北秧歌戲《禿子尿床》也是根據民歌發展而成的。它原來的歌詞是：

豌豆開花麥穗穗長，奴媽媽賣奴不商量。

一賣賣在高山上，深溝裏擔水淚汪汪。……

只說女婿趕奴強，又禿又瞎又尿床。

頭一道尿在紅綾被，二一道尿在象牙床。

三一道和奴通腳睡，尿在奴家脖頸上。……

尿在脖頸上生了氣，脫了繡鞋打女婿。

前炕斷　（趕）到後炕上，雙膝跪在炕中央。

先叫姐姐後叫娘。

這樣的民歌本身已充滿誇張性和諧謔性，就很容易轉變發展為小戲。

又如《走西口》原是流傳在綏遠和山西，傳到陝西，成為陝北民歌。其核心唱句只有八句，前六句是：

哥哥你走西口，小妹妹實難留。

手拉著那個哥哥的手，送你到大門口。

送到大門口，妹妹不丟手。

有兩句知心話，哥哥你記心頭。

走路走大路，人多解憂愁。

住店住大店，小店裡賊偷。

後來《走西口》發展為內蒙民間小戲「二人台」的重要劇目，流行於包頭一帶。情節成為：情妹孫玉蓮、情哥胡太春。太春說年景不好，要隨二姑舅走西口。情妹勸阻，難分難捨。情哥控訴世道。送行時情妹為情哥做飯、梳頭，唱出許多語重心長的囑咐。❽

諸如此類的現象，在小戲中是不勝枚舉的。

以上參考張紫晨：《中國民間小戲》（杭州：浙江教育出版社，一九九六年），頁九五－一〇〇。

❽

(五) 張紫晨歸納的十三個類型

對於地方小戲從日常生活取材所產生的情節類型，張紫晨《中國民間小戲》歸納為十三個類型，茲酌取其要點如下：：

1. 妻勸夫之情節類型：如《勸夫》、《勸賭》、《勸吃煙》、《勸學》等賢妻勸丈夫改邪歸正。

2. 家庭倫理關係之情節類型：如貪心式之《小二姐回娘家型》、《小姑賢》、《誇夫》、《親家婆頂嘴》等。

3. 以出村遊玩所見為情節類型：如《放風箏》、《看秧歌》等。

4. 以農村買賣行為為情節類型：如《賣絨線》、《賣芫荽》、《賣元宵》等。

5. 以偷蔬果為情節類型：如《偷南瓜》、《偷甜瓜》、《扯蘿蔔菜》等。

6. 以借貸或互助為情節類型：如《小借年》、《借靴》、《借髟髟》、《補背褡》、《雙推磨》等。

7. 以男女關係為情節類型：如《瞧妹子》、《探妹》、《瞧郎哥》、《送綾羅》、《送櫻桃》、《王二姐思夫》、《喻老四想妹》、《張二姐想老日》。此類最多。其間不外寫男女相為探望、思念或幽會。

8. 以生活之窮苦為情節類型：如《空歡喜》、《點麥》、《三伢子鋤棉花》、《上包頭》、《下河東》、《捆被套》等。

9. 以反抗不合情理的舊思想勢力為情節類型：如《補皮鞋》、《楊八姐遊春》、《當板箱》、《打麵缸》等。

10. 以男女之巧拙、智愚相配為情節類型：如《喝麵葉》。

11. 以欺騙與被欺騙為情節類型：如《尋工夫》。

12. 以仙凡結合為情節類型：如《七仙女下凡》、《劉海砍樵》。

13. 以唱知識、述歷史為情節類型：如《繡藍衫》、《畫扇面》、《繡花燈》等等。

由以上可見，地方小戲的內容，無論就題材而言，就情節類型而言，皆以民間的日常生活中所發生的種種瑣事為主要，從而反映其間的甘苦情懷，乃至家庭與社會所存在的問題，或者藉以娛樂、以諷刺、以嘲弄。活躍在民間小戲的人物，也自然以鄉土人物為主體，如夫妻、姑嫂、母女、親家、戀人、田婦、農夫、船夫、趕腳夫、推車夫，也有雇主、長工、和尚、尼姑、少年、兒童、待嫁姑娘、公子哥兒，也有財主、地主、官吏、商賈等等，展現的是一幅民間生動活潑的現世圖。

茲再就所見舉例如下：

如東北二人轉改編自《盤道》的《爭燈》，演的是一對年輕夫妻為一盞油燈發生爭執，彼此對答論難，機智聰明的妻子終於使丈夫服輸的家庭瑣事。

又如山西撫州採茶戲《王媽媽罵雞》演的是鄰里瑣事。王媽媽的雞啄壞林家李大嫂的花並打翻魚缸，被李大嫂小兒一棍戳死，王媽媽到李家痛罵，李大嫂亦不甘示弱，兩人鬧得不可開交，幸虧鄰居皮匠胡子從中調解，一場糾紛才得平息。

又如河北武安落子《借髢髢》，演的是少婦四姐要返到娘家趕廟會，向鄰居王嫂商借頭上飾物「髢髢」，王嫂因極為珍愛，起初不允，最後又因其情難卻，借給了小四姐。

又如山東五音戲《王小趕腳》，演的是二姑娘回娘家，在路上雇了王小的毛驢騎，王小揹了她的包袱跟隨在驢後，兩人一路說說笑笑，直到二姑娘的娘家。

又如山西絲絃戲《小二姐做夢》，演的是村姑待嫁，夢中出嫁的情況和心情。

其他像安徽黃梅戲《夫妻看燈》、山東五音戲《親家婆頂嘴》、安徽泗州戲《拾棉花》、東北二人轉《小兩口回門》、江蘇徐州柳琴戲《喝麵葉》和《捆被套》、山東呂劇《鬧房》、福建高甲戲《桃花搭渡》、雲南花燈戲《鬧

《渡》、山西太原秧歌戲《劉三推車》、河北梆子戲《小放牛》等等，也莫不從生活瑣事著眼，演出機趣活潑的情懷。

如廣東採茶戲《補皮鞋》，演一對男女宋亞沅與關惠蓮的愛情受到女方母親的固執阻撓，宋亞沅乃妝扮成補皮鞋師傅到關惠蓮家中，兩人用許多巧妙的方法，躲開母親的監視，盡情地傾訴愛意。

又如江蘇錫劇《雙推磨》，演青年長工何宜度在回家路上，無意撞翻了年輕寡婦蘇小娥的水擔。何宜度懷著歉意為小娥挑水，並訴說自己的遭遇，蘇小娥也述說了自己的不幸，二人互表同情，相互愛慕，相約結為夫妻。

又如內蒙二人台《打櫻桃》，演青年男女借打櫻桃之機相會，互訴相思之情。

又如湖北襄陽花鼓戲《送寒衣》，演富戶之女傅秀英許嫁書生徐進生，徐家一貧如洗，秀英父母企圖毀婚。秀英私備衣服、銀兩，約同哥哥傅虎送到進生的寒窯，鼓勵進京赴試。劇中通過傅虎無邪的逗劇，使全劇顯得生動活潑。

又如湖北應山花鼓戲《鬧瓜園》，演費大娘為成全文姐與龔勤來的愛情，相約在瓜園相會。大娘與文姐久候，乃摘瓜而食。勤來誤以大娘偷瓜，互相爭吵。此時避開的文姐及時而出，誤會冰釋，歡喜一場。

又如山西吉安採茶戲《補背褡》，演乾哥與乾妹兩下有心，尚未明言。一日，乾哥至乾妹家，請乾妹代補背褡，兩人互相試探，終於彼此表明心意，如願結為夫妻。

又如江西贛南採茶戲《釣蛧》，演少女黃四妹愛慕青年農夫四七郎，相約釣蛧談心。土豪劉二久欲強娶四妹為妻，前來糾纏，被七郎一頓拳腳，喪氣而歸。

又如江西南昌採茶戲《攀筍》，寫農村青年唐壽生與村姑林茶香在竹林中約會，互訴愛慕之意，決心不顧女方父母之反對，結為夫妻。

其他像安徽黃梅戲《打豬草》、山東二夾弦《三拉房》、湖北楚劇《葛麻》、湖北花鼓戲《于大娘補缸》、湖南長沙花鼓戲《推穀》、東北二人轉《王二姐思夫》、浙江婺劇《僧尼會》、貴州花燈戲《上茶山》、徽劇《賣棉紗》、山西祈太秧歌《打酸棗》等，也莫不以滑稽詼諧、質樸自然的情調寫男女真摯的愛意。而像江蘇淮劇《藍橋會》，寫韋郎與賈玉珍相會藍橋，韋郎久候因水漲而死，玉珍亦跳水自殉那種「尾生抱柱」式悲劇，是極為少見的。

如安徽黃梅戲《砂子崗》亦名《扎篾錐》，就是民間用來懲罰惡婆風俗的劇目。演惡婆杜氏百般虐待養媳楊四伢，楊四伢的哥哥楊三乃聯合杜氏鄰居夏三伯，對杜氏加以懲罰，並拯救了楊四伢。

又如安徽梨簧戲《安安送米》，演劉二姑父是個土財主，有錢無勢，要把女兒嫁給大戶胡三俏。劉二姑卻吵著要嫁給所愛的莊稼漢何三孝。她利用胡三俏與何三孝字音相近，買通了算命先生和媒婆，讓轎夫將她抬到何三孝家，如願以償。劉父被捉弄得百般無奈，胡三俏也空歡喜一場。此劇雖結局大快人心，但也反映了父權社會操控兒女婚姻的事實。

又如江蘇錫劇《庵堂相會》，演陳阿興與金秀英由青梅竹馬而為夫妻，因岳父嫌貧愛富而分離。阿興寄居庵堂，秀英往會，兩人唱出種種不幸的婚姻，此劇也反映了在大家長制的舊社會裡，種種婚姻的不幸。

又如內蒙二人台《打金錢》，演馬立渣為求生計，同妻子演習打金錢蓮花落，準備去客商面前演唱餬口，真實地反映了流浪藝人在舊社會的悲苦遭遇。

又如湖北漢劇被京劇吸收的《打花鼓》，也演流浪藝人夫妻為飢寒所迫賣藝求生的遭遇，但也從中流露了堅忍不拔的高尚品德。

又如湖北東路子花鼓《楊三笑》，演惡霸黃鷹虎見農家女生得秀麗，企圖納為己妾，想盡種種辦法去求婚；

先聽說楊秀英是叫化子楊三笑拜兄之女，想籠絡楊三笑說媒，遭楊拒絕；後又串通媒婆強迫求婚。白家母女聽了楊三笑的話，把媒婆逐出。黃鷹虎自持權勢，派家丁搶親，楊三笑聞訊，設法使白家母女逃走，自己扮作白秀英，待黃鷹虎搶到家中，將他戲弄，然後揚長而去。此劇雖然以喜劇終結，但也反映了土豪橫行鄉里的惡行。

又如東北二人轉《空歡喜》，演夫妻在東南西北兵荒馬亂、盜匪橫行之時，好不容易向二姑舅租的二十畝地，努力耕種，收成亦好，但竟然不足以繳租稅、給田租，空歡喜了一場，此劇充分反映了農民所遭遇的剝削，已經到了無以為生的境地。

同樣是東北二人轉的《走西口》，雖然演的是因年成不好，太春要到豐收的西口去做工賺錢，與妻孫玉蓮難分難捨的情況；但由此也看出了年荒使得百姓拋妻離子的悲苦。

此外像山東柳腔《尋工夫》可見打零工討生活的愁苦，安徽廬劇《討學錢》可見窮書生被東家剝削的潦倒，又廬劇《小艾送飯》可見牢獄需索現象，徽劇《賣棉紗》可見商賈以假貨亂真的情形。

如江西贛劇弋陽腔也被徽劇吸收的《張三借靴》，是十足的諷刺小喜劇，演一個好吃又愛虛榮的窮秀才張三，為了作客赴筵，用哄嚇手段向一個異常吝嗇的財主劉二借靴子。但因劉二視靴如命，以致糾纏費時；張三雖借得靴子，卻已夜深席散，漏夜外出索靴。二人相遇，互相責怪打罵起來，張三在氣憤之下，偷走了劉二的鞋子，劉二只好穿上新靴子，又怕穿破，只得膝行回家。將人性中的慳吝與寒儉刻劃的真是入木十分。

像《借靴》模式的，又如內蒙大秧歌《借冠》和徽劇《借羅衣》。《借羅衣》別有機趣，演二嫂子要回娘家，為了向娘家誇耀體面，向大嫂子借金花，向王大媽借羅衣，其叔漢家子為她趕驢。驢不過橋，漢家子打驢，跌壞了二嫂子身上的金花羅衣。到了娘家，母親、大姐頗為豔羨，漢家子無意中說出實情，都是借來的，二嫂子

羞得無處躲藏。此劇純粹諷刺女子好虛榮的醜態。

又如福建高甲戲《一文錢》，演窮秀才史書向富戶林色借柴米，林慳吝不給。史書偶拾一文錢，被林色發現，兩相爭執。林即吞下一文錢，史書告官，又引起一場難分難解的官司。其寫貪財者之嘴臉令人忍俊不禁。

又如安徽廬劇《打麵缸》，演妓女臘梅告官從良，大老爺、四老爺、王書吏俱心懷不軌。臘梅嫁衙役張才。三人遭張才外出公幹，夜晚分往臘梅家，被臘梅與張才設計捉弄，狼狽不堪。此劇諷刺了官吏齷齪卑瑣的嘴臉。

以上種種題材的劇目，不過就識見所及，舉其大要而已。而這種種劇目，有的劇目實存在於婆媳間的家庭問題，也反映了童養媳悲慘遭遇的社會問題。又如上舉的《賣綿紗》，情節中同時具有青年男女的戀愛，既反映了社會問題也兼有愛情的溫馨；又如《小艾送飯》也同時兼有對人性百般的嘲弄；《釣蛤》也在愛情之外，看出土豪橫行的社會現象。

湖北燈戲《雪山放羊》和滬劇《阿必大回娘家》都演童養媳被惡婆凌虐的故事，既反映了童養媳悲慘遭遇的社會問題。譬如問題，也反映了童養媳悲慘遭遇的社會問題。

總而言之，小戲的內容主要是鄉土人物日常生活中的世態情誼和倫理道德，透過家族、鄰里和親友間各種親疏遠近的關係，淋漓盡致的表現出來。其描寫家庭生活瑣事，或出以夫妻間的小小勃谿，或出以婆媳或親家間的糾葛；其形容各行各業之遭遇甘苦者，或如農民災旱之逃荒，或如趕腳、長工、賣藝、塾師之勞碌奔波；其流露男女愛情之溫馨與堅執者，則或抒發青春爛漫的情懷，或傾訴互相愛慕的率真，或流露相憐相惜的至意，更有熱烈衝破禮教一往無悔的至情；而最發人深省與快感者，則莫過於以現實生活瑣事為基礎，展現人性中貪婪、慳吝、奸詐、虛偽的種種行為，言語舉止雖謔而不虐，而意識自在其中。凡此也正是小戲質樸無華的思想基礎。

二、地方小戲之文學特色

小戲以鄉土各種生活瑣事為內容，流露鄉土情懷，展現庶民所傳承的思想觀念。因為它是「滿心而發，肆口而成」，所以就文學而言，其最大的特色是語言的豐富活潑所展現在敘事、寫景、抒情等方面不假造作的機趣橫生。就此而言，前文論《綴白裘》之地方小戲時，已可以概見此等之特色，這裡再舉例說明如下：

首先就敘事而言，如江西贛劇《借靴》，當張三好不容易向劉二借得靴子後，「張三掙脫欲走，劉二急攔住。」

張三：嫡嫡親親的二哥，你就放我去點東西混混啥。

劉二：吃酒不忙，我問你，前去吃酒是坐轎去還是騎馬去？

張三：坐轎去，坐轎去。

劉二：坐轎去呀。（唱【小漢腔】）你若是坐轎去，多買幾張油紙來墊轎底。

張三：我騎馬去。

劉二：（唱）你若是騎馬去，要買四兩檀香熱盆水，你把那踏鐙兒潔淨的洗，切莫污損我的靴子底。

張三：我走路去。

劉二：走路呀？好，請問你又怎樣走法？

張三：就這樣一步一步走嘛。

劉二：那還得了！得為兄的來教導於你，你此番前去吃酒，一路行走，切莫要眼望四天，心不在焉，提

起腳來，先要看一下，凸起來的地方要蹺過，凹下去的地方要彎開，有石子莫亂走，有瓦片莫亂行，不要踩了水，不要沾了灰，總要看得清清楚楚，才把腳放下去，要輕些，記得要輕……（劉二回頭一看，

張三早已溜走，急忙追出門口）

劉二：唉呀賢弟！我只講一句，還有一句呀！你輕些，求你輕些啥。

像這樣明白如話的語言，把劉二惜靴吝靴的模樣，一層推進一層，鋪張得淋漓盡致，而論其機趣，較諸此類題材之源頭，元人馬致遠散套〈般涉耍孩兒〉「借馬」之技法，實有過之而無不及。

又如山西撫州採茶戲《王媽媽罵雞》也極盡鋪敘排比之能事。如寫王婆餵雞的一段：

咕嚕，咕嚕！

忙抓一把來，

撒在塵埃地。

大小雞兒在裙邊樓，

小雞四十八，

大雞正十隻。

個個壯又肥，

教人心歡喜。

高高腿是孔雀雞，

矮矮腳是老虎雞，

翼膀翹翹是鴛鴦雞，

額頭發光是鳳凰雞，

紅冠白頸是碧玉雞，

滿身星星是翠花雞，

乖巧玲瓏是頑皮雞，

肥肥陀陀是元寶雞，

也是媽媽的命根子雞，

咕嚕，咕嚕！

一連串九個「雞」，不忌重複而各具韻味，完全是語言的巧妙與活潑所使然。而語言的巧妙活潑，如果再真切的結合自家的生活情境，就更加的自然感人。如漢劇《打花鼓》云：

妻：（唱）身背著花鼓，

夫：（唱）手拿著鑼。

夫妻：（合唱）夫妻恩愛像秤不離砣。趁天氣晴和，穿街過巷，兩腳快如梭。每日強歡笑，賣藝度生活；忍下心頭苦，且唱鳳陽歌！只為餬口，夫妻無奈何，戲耍場中哪怕人兒多。

像這樣寫景而言，就將花鼓夫妻流浪江湖的生活，很真切的描摹出來。

其次就寫景而言，如山東五音戲《親家婆頂嘴》，鄉里媽媽上場的一段唱詞：

騎著毛驢走漫注，抬起頭來四下裏。秫秫戴著紅纓帽，芝麻棱上掛白花，穀子彎腰點頭笑，玉米賽過大牛角。黍子迎風像垂柳，豆子伸蔓把涼棚搭。

……

莊戶人家力氣大，長出一坡好莊稼。老頭也把坡來下，手拿竹竿翻地瓜。老媽媽也把坡來下，手裡領著個小娃娃，穿花褲，穿花褂，提了一串青螞蚱。越過一片黃豆地，有兩個姑娘拾棉花。唧唧唧唧，嘎嘎嘎嘎，唧唧嘎嘎把呱啦……這個說：俺那個女婿當木匠，那個唱：俺那個女婿把鐵打，過年一同做媳婦，咱看誰先抱娃娃。

這段唱詞前半寫田中五穀豐登的景象，比喻鮮活，使人如親眼目見；後半寫田園中人物勞作的景象，繪聲繪影，也使人如謦欬親聞；如此而構成一幅明麗富足祥和的農村畫圖。

又如湖南花鼓戲《劉海砍樵》，狐狸精幻化的少女所唱的一段「三流調」：

過了一崗又一崗，叢林茂密遮日光。連理林頭比翼鳥，粉蝶成對燕成雙。來在山前用目望，遠見一人走忙忙。不是別人是劉海，每日打樵在山崗。見過幾多年輕漢，那有劉海這般強。有心與他成婚配，前去和他作商量。

這段唱詞也是前半寫景後半寫人，雖然俗中帶雅，較一般小戲流麗，而韻調疏朗，則使情景相得益彰。

其三就抒情而言，如江蘇淮劇《藍橋會》韋郎保和賈玉珍在藍橋上相會的一段唱詞：

賈玉珍：妹妹啊！（二人擁抱）

韋郎保：啊呀！哥哥！

賈玉珍：妹妹啊！哥哥！

韋郎保：（唱【美人調】）曾記得遭兵荒來分散，流落在外受欺凌。一肚子苦楚說不清，無處告訴人，還比黃蓮苦十分。

韋郎保：（唱）我與你見面不相認，一晃隔了五六春，認不出妹妹賈玉珍。今日藍橋會，有什麼苦楚說把哥哥聽。

韋郎保：（唱【補缸調】）記得你，從小生來好人品，

賈玉珍：我今天，面容消瘦不像人。

韋郎保：記得你，從前臉帶三分笑，

賈玉珍：我今天，被人欺凌鎖眉梢。

韋郎保：記得你，天生聰明又伶俐，

賈玉珍：我今天，做小媳婦半呆痴。婆婆公公不講理，十三歲的丈夫太頑皮；我時常背地流眼淚，妹妹的苦處只不知。

像這樣的語言，明白如話，但情意、真摯深厚直從肺腑流出，不禁教人感同身受，油然飲泣。

又如東北二人轉《王二姐思夫》其中一段：

王二姐，淚汪汪，手拔金管畫粉牆。二哥哥走了一天畫一道，走了兩天畫一雙。三間房子全都畫滿，我打開樣彩畫八張。不是二老管得緊，我一畫畫到大街上。想二哥三天沒吃一碗飯，兩天沒喝半碗湯，瘦得前腔貼了後腔。手上鐲子戴不住，胳膊腕兒鐲子直來回。強打精神忙站起，未曾走道手扶牆。逞剛強走上個連環步，一雙繡鞋底兒作了幫。那一天王二大媽把門子串，他言說姑娘大了想夫郎。我走到近前拉住衣裳。二大媽回來吧你就回來吧，我與你擀麵再做湯。我上了樓來做湯，斤數來麵瓢數來湯，將麵和了一個稀裏逛蕩，為什麼十七八歲姑娘不會做麵，這做麵人的心浮在這做麵上。我呆看呆看打了一個盹，夢見我的二哥哥轉回家鄉，我照著二哥拉了一把，哎！將麵貼在了門框上。

像這樣用來鋪敘王二姐相思之情的段落共有十五段，極盡奇思妙想，總在「相思」二字上作文章，以不同事物、不同技法，總是極寫相思之情的難言難宣難排難遣，民間文學的奇思壯彩也於此可以概見。

此外，小戲在語言上尚有一事值得特別提出，那就是用「對口」所照映的妙趣。如浙江婺劇《對課》，呂洞賓與白牡丹鬥智所唱的一段：

道　童：師父，四味藥被她對出來了。

呂洞賓：不要急，為師自有道理。小姑娘，貧道還要另點四味。

白牡丹：如此請交單方。

呂洞賓：還是口報。

白牡丹：請報。

呂洞賓：你聽了！（唱）一要買遊子思親一錢七，二要買舉目無親七錢一，三要買夫妻相親做藥引，四要買兒無娘親兩三釐。

白牡丹：（一一把藥撮好）拿去。

呂洞賓：這是什麼？

白牡丹：茴香、生地、蜂蜜、黃蓮。

呂洞賓：你怎麼知道我要這些藥材？

白牡丹：你聽了！（唱）有道是遊子思親當回鄉。

道　童：茴香。

白牡丹：（唱）舉目無親在生地。

道　童：生地。

白牡丹：（唱）夫妻相親甜如蜜。

這種對口式的問答，在修辭學裡，頗有教育群眾增長見識的意味。

再如也被京劇收為劇目的地方小戲《小放牛》（據「河北梆子」）中的對口問答山歌：

道　童：蜂蜜。

白牡丹：（唱）兒無娘親黃蓮苦。

道　童：黃蓮。啊哈，樣樣對出來，招牌打不成了。

王小：啊，放你過去這也不難，我有四句山歌，我說出來你對上，我就放你過去。

江氏：牧童哥，請來出題。

王小：聽！（唱）天上的梭羅什麼人兒栽？地上的黃河什麼人兒開？什麼人把守三關口？什麼人出家他沒回來吧伊呀咳？

江氏：（唱）天上的梭羅王母娘娘栽，地上的黃河老龍開，楊六郎把守三關口，韓湘子出家他沒回來吧伊呀咳。

王小：（唱）什麼鳥能言嘴兒乖？什麼鳥登枝報喜來？什麼鳥相親又相愛？什麼鳥同飛不離開吧伊呀咳？

江氏：（唱）鸚哥兒能言嘴兒乖，喜鵲登枝報喜來，駕鴦相親又相愛，比翼鳥同飛不離開吧伊呀咳。比翼鳥同飛不離開吧伊呀咳？

王小：（唱）趙州的石橋什麼人修？玉石的欄杆什麼人留？什麼人騎驢橋上走？什麼人推車軋了一條溝吧伊呀咳？

江氏：（唱）趙州的石橋魯班爺爺修，玉石欄杆聖人留，張果老騎驢橋上走，柴王爺推車軋了一條溝吧

伊呀咳。柴王爺推車軋了一條溝吧伊呀咳。

王小：（唱）什麼人董家橋打過五虎？什麼人敲雲鑼賣過香油？什麼人勒馬看春秋吧伊呀咳？什麼人扛刀橋上走？

江氏：（唱）趙匡胤董家橋打過五虎，鄭子明敲雲鑼賣過香油，周倉扛刀橋上走，關老爺勒馬看春秋吧伊呀咳。關老爺勒馬看春秋吧伊呀咳。

王小：（唱）什麼人遊湖結恩愛？什麼人思凡董秀才？什麼人煮海想龍女？什麼人殉情梁山伯吧伊呀咳？

江氏：（唱）白娘娘遊湖結恩愛，七仙女思凡董秀才，張羽煮海想龍女，祝英臺殉情梁山伯吧伊呀咳。祝英臺殉情梁山伯吧伊呀咳。 ⑨

上引婺劇《對課》，在男女對口一問一答中，使觀眾認知了許多藥名；這裡的答問中，則使觀眾熟悉了許多民間故事和傳說人物。它們都是運用反覆的對應手法，循循善誘的以橫生機趣的口脗，將如「潤物細無聲」般的春雨，滋養著人們的智慧和性靈。

又如婺劇《僧尼會》，小和尚和小尼姑私自逃下山，各自說心裡的話。

小和尚：（唱）一年二年過，從新養起頭髮；三年四年過，勤勤儉儉做起一份好人家；五年六年過，娶一個能紡能織美貌的娘子來家下；七年八年過，生下一個又白又胖小娃娃；九年十年過，娃娃長大，長大娃娃，叫一聲，叫一聲，我和尚阿伯爹爹！⑩

⑨ 張紫晨：《中國民間小戲選》（上海：上海文藝出版社，一九八二年），頁七一二─七一三。

⑩ 張紫晨：《中國民間小戲選》，頁五七九。

小尼姑：（唱）我不坐禪堂（呀末）念菩薩，扭斷黃索，扯破袈裟。只見活人苦受罪，那曾見死鬼戴著枷。我只要能把山來下，鋸解磨挨（啊呀呀末）也由它，啊呀呀末，鋸解磨挨也由它。（鶯啼聲）呀！（念）蜜蜂戀花花含笑，紫燕拂柳柳擺腰。鶯啼鳥囀春光好，今日看來更多嬌。（唱）啊呀呀！但願得，下山去，能把如意郎君找啊，親親熱熱同操勞。過幾年，……（浮想聯翩）過幾年。一手把那紡車搖啊，一手卻把娃娃抱。抱啊，抱啊抱……和和睦睦，熱熱鬧鬧，啊呀呀，這日子多少美妙！⑪

和尚尼姑說出這樣的話來，豈不離經叛道！但其實這是許多小和尚小尼姑的心聲，只是民間小戲出自庶民，勇於把它說出來而已。而這樣的劇目，早被明人鄭之珍《目連救母勸善記》所收錄，只是題作《尼姑下山》而已。可見其由來已久。

以上節取小戲中片段欣賞，可說是「窺豹一斑」，「嘗一臠而知全鼎」。下面且引錄由李青山口述的二人轉「單出頭」《洪月娥作夢》全文，來整體觀照，並作進一步的分析。

人物　洪月娥——女，十七歲

洪月娥上，（念引）獨坐香閨洪月娥，思念羅章小哥哥。（念詩）頭戴額子身穿鎖，壓得為奴筋骨折。上陣全憑桃花馬，一口大刀鎮山河。（白）奴洪月娥，在那日對松關與羅章打了一仗，他被我拿下馬來，我二人訂下婚姻之事。至今數日未曾見面，真叫我想念哪！（唱）繡樓悶坐洪月娥，思想起羅章俏皮哥哥。在那日對松關前打一仗，我將他拿下馬征駝。我刀壓他脖子問他親事，我有心要殺他，我捨呀捨呀，我

⑪　張紫晨：《中國民間小戲選》，頁五八〇─五八一。

真捨不得！我愛他官門之子國公後，他十七八歲槍法多。我愛他眉清目秀長的好，他未曾說話笑呵呵，

一笑兩酒窩。我二人訂下婚姻事，我回家沒敢對我媽說。我大哥知道也得不願意，我二哥知道也不讓我。

月娥我在繡樓胡思叨念，想起東莊王媒婆。在那日他來到我們家裡，跟我母親去嘮嗑：「我到此不為別

的事，就為你丫頭洪月娥。兒大當娶女大當聘，那麼大的姑娘怎還不出閣？」我媽問他往誰家給，王媒

婆帶笑把話說，「北平府有個老羅義，他有個羅章孫孫俏皮小伙。」我媽聞聽嘴一撇，「王大妹子你竟胡

說，你說羅章長的好，光聽說來我沒見過。再說我女兒才有十七歲，那麼點孩子哪能出閣！」月娥我急

的乾搓腳，慌忙近前把話說：「媽呀！你說我的年紀小，我嫂子十七歲的我哥哥。」我媽聞聽抿著嘴

樂，「哎喲喲！姑娘大了留不得，留來留去八成要出脫。」我媽說說也沒說給，氣的我無精打采回

繡閣。月娥我在繡樓胡思叨念，忽聽譙樓三更鑼。人得喜事精神爽，悶來愁腸困睡多。手托香腮打了個

盹，我夢見羅章來娶我。一進屯子三聲炮，驚動我大哥和二哥。大哥洪海往外跑，二哥洪江後邊跟著。

我扶窗櫺往外看，一宗一件看明白。吹喇叭吹的「將軍令」，然後吹的「喜登科」。新姑爺騎的高頭大馬，

陪姑爺騎的烏嘴騾。院子當中下了馬，讓在上屋把茶喝。一進屋子抬頭看，炕上放著八仙桌。有青梅來

還有桔餅，冰糖白糖樣子餑餑。正是親友來喝酒，我的大哥把話說：「母親你快把北樓上，告訴我妹子

洪月娥。快梳洗來快打扮，梳洗打扮好出閣。」我媽聞聽不怠慢，急忙上了北樓閣。叫聲女兒「快起來

吧，你梳洗打扮好上車。今天女兒你出閣去，媽我有知心話對你說。公婆面前要行孝，大伯子面前閒話

少說。小姑子不好你別管，小叔子不好你要少說。羅章要是吃醉酒，先摘帽子後把鞋脫。你侍候羅章睡

了覺，燒一壺開水醒酒好喝。」月娥一聽心暗樂，還是我媽道道多。我心裡願意假裝不願意，熱呼呼的

身子爬出被窩。我大嫂端過一碗麵，他姑姑你吃點喝點好上車。月娥接過這碗麵，不由心裡暗斟酌。我

有心吃了這碗麵，窮了媽家富了婆婆。窮了媽家富了婆婆。窮了婆家不要緊，到後來我哥哥怎麼接我。我有心不吃這碗麵，富了媽家窮了婆婆。窮了婆家不要緊，到後來跟我女婿受貧薄。對啦！我吃半碗留半碗，我叫他們兩家府門三聲炮，行走路過五香坡。五香坡前黃風刮，我的大哥來抱車。抱著為奴上了轎，請新姑爺上了馬征馱。一出日子一般多。帶上了離娘酒來離娘肉。五香坡前黃風刮，刮的轎簾呼搭著。我手扶轎簾往外看，一宗一樣看明白。宮燈紗燈頭前走，夾紅氈的人兩個。小女婿十字披紅馬上坐，看個兒也不高來也不矬。我早就看羅章長得好，心裡頭一個勁念「南無阿彌陀佛」。不多一時來的快，婆婆大門正關著。叔公說：「喜車門外憨憨性，新進門的媳婦火性多。」月娥聞聽心裡暗樂，本來我脾氣就柔和。大伯嫂拿著篩子扣轎頂，二伯嫂拿捆穀草燎喜車。燎喜車扣篩子為何事？怕的是新過門媳婦招「外科」。院子當中下了轎，轉過來娶親婆把我攙著。我踩著紅氈來的快，眼前來在天地桌。我手扒蓋頭往外看，一宗一樣擺的多。一碟栗子一碟棗，頭髮三錢大蔥兩棵。聰明伶俐早立子，結髮的夫妻都有那麼個說。頭上插著一桿秤，有秤鉤秤桿沒有秤砣。小女婿叩了頭三個，我在一旁羞答答一個也沒磕。拜完天地洞房入，轉過我的老婆婆。叫我踩著高粱口袋上了炕，高升高轉五子登科。「媳婦呀！坐福別沖正西坐，沖見了大太歲可了不得。沖見大太歲十二年不能生長，沖見了小太歲開花結果還得六年多，面沖正南坐的福。」轉過來待客的把話說：「娘家那頭管小飯，管完小飯正席坐著。」上禮的吃的六頂六，吃完飯給新親套上車。新親走了到下晚，大伯嫂小姑子笑呵呵把話說：「都說新人你的手頭巧，伸出腳來我們看看針線活。」月娥我上了她們的當，伸出腳來她們就摸。大嫂上前抱住我，小姑子就把我的繡鞋脫。把繡鞋扔在流平地，看看仰著是合著。要是合著生小子，要是仰著姑娘多。兩只繡鞋落在地，一只仰著一只合。小姑子一旁拍手笑，「到後來我嫂子姑娘小子一般多。」月娥我一聽不願意，罵一聲「丫頭崽子小老婆。不是嫂子我誇海

口，沒有本事不敢說。跟你哥哥過上三年并二載，管保那小孩養上一被窩。」她們嘰嘰嘎嘎出門去，轉過羅章把話說。他手中提著一壺酒，袖口袖著兩個餑餑，走上近前摟古我，「哎！我說你呀！你要不吃你就喝。」朦的月娥紅了臉，你看哪！新過門的小女婿就疼老婆。手拉手的牙床上，牙床上去嘮體己嗑。

正是二人團圓夢，狸貓捕鼠撓窗戶。激凌凌驚醒南柯夢，又聽大炮震山河，要問哪裡大炮響，秦英領兵把關奪。月娥我提刀上了馬，疆場以上動干戈。——劇　終　李青山口述 ⑫

本劇是東北「二人轉」劇目，只有一齣，故稱「單出（齣）頭」。「出」是「齣」的本字，也是簡體字。是由小旦一人演出的「獨腳戲」。敘述十七歲的洪月娥在對松關與敵軍小將羅章打了一仗，羅章被月娥拿下馬來，兩人私訂終身。數日未再見面，王媒婆為羅章來說媒，月娥母親不置可否。月娥氣得無精打采回繡閣，胡思叨念，夜半三更，夢見羅章來迎娶。於是描寫夢中羅章騎著高頭大馬，領著迎親隊伍吹吹打打進入屯子來，月娥大哥二哥趕忙外出迎入上屋。月娥母親到北樓閣催促月娥梳妝，並訓以侍候公婆、大伯、小姑、丈夫之禮。她將大嫂端來的麵「吃半碗留半碗」後，她大哥將她抱上轎，新郎也上了馬，「一出府門三聲炮」，就踏上路途，在婆家院子當中下了轎，然後依禮俗拜天地，見老婆婆、大伯嫂、小姑子，然後與體貼入微的夫婿攜手上牙床，二人正要做團圓之夢，卻被狸貓捕鼠的聲音驚醒。此時「又聽大炮震山河」，原來敵將秦英領兵前來奪關，月娥只好提刀上馬，又上戰場動干戈。

劇中有許多地方描寫結婚的禮俗。譬如：迎親隊伍「一進屯子三聲炮」，「吹喇叭吹的【將軍令】，然後吹的【喜登科】」。接待親友擺設是「炕上放著八仙桌，有青梅來還有桔餅，冰糖白糖樣子餑餑。」新娘臨上轎，

要吃大嫂端來的一碗麵。請看新娘的思慮：

月娥接過這碗麵，不由心裡暗斟酌。我有心吃了這碗麵，富了媽家窮了婆婆。窮了媽家富了婆婆，窮了婆婆不要緊，到後來我哥哥怎麼接我。我有心不吃這碗麵，富了媽家窮了婆婆。窮了婆婆不要緊，到後來跟我女婿受貧薄。

對啦！我吃半碗留半碗，我叫他們兩家日子一般多。

吃一碗麵居然就關涉到娘家、婆家未來的貧富，民間禮俗思想之質樸不禁令人一哂；而月娥之左思右想終於所做的決定，也教人賞其憨厚可喜；充分顯現俗文學的特質。

接著「一出府門三聲炮」，迎親隊伍「宮燈紗燈頭前走，夾紅氈的人兩個。」、「大伯嫂拿著筷子扣轎頂，二伯嫂拿捆穀草燎喜車。」等等禮俗不一而足，正反映了民間婚禮的繁瑣性和禁忌著，叔公說：「喜車門外憋憋性，新進門的媳婦火性多。」、

性。其中大伯嫂與小姑子強抱新娘脫繡鞋，扔繡鞋以其仰合觀日後之生男養女，結果「一只仰著一只合，小姑子一旁拍手笑，到後來我嫂子姑娘小子一般多。」然而「月娥我一聽不願意，罵一聲丫頭崽子小老婆，不是嫂子我誇海口，沒有本事不敢說。跟你哥哥過上三年并二載，管保那小子養上一被窩。」則更使人忍俊不禁。

燎喜車扣筷子為何事？怕的是新過門媳婦招『外科』。」到了婆家，卻「婆婆大門正關

本劇因係獨腳戲，有如說唱之一人敘述，只是將第三人稱之旁敘法改為第一人稱之自述法而已。也因此能夠情景理事真切而引人入勝。

劇中說到陣前訂親一節，與薛丁山、樊梨花事相近。而河南豫劇小戲《小二姐做夢》可以說是《洪月娥作夢》的姊妹篇，開頭敘述十九歲的小二姐閨房獨處寂寞，「恨爹娘不給我尋婆婆」，夢中見婆家來迎娶，於是鋪排評敘婚禮情況，在「俺兩口攜手同把羅帷進」時，卻被貓叫聲驚醒好夢。雖然開頭有別，但結尾則雷同。其中間部分，雖然敘事語言多數不同，但是像「新女婿騎一匹高頭大馬，陪娶客騎著烏騅騾。」那樣的句子，以

及兩個小姑強行脫下新娘繡鞋，拋擲兩隻繡鞋，以其合仰來占卜新娘嫂子生兒育女之多寡的情節之雷同等，不難看出兩者之間必有密切關係，亦即必出於同根同源，因流播地域不同而產生的異化現象。

這種同源異化的現象，更見於民間小戲習見的劇目《桃花過渡》，其簡單的內容骨幹大致是：俏皮的小姑娘到江邊求渡，風趣的老渡伯與她答腔調侃，行船中對唱山歌小調，機趣橫生，直到擺渡過了江。林賢殿、許紀生兩位學者曾就何淑敏、施教恩的口述整理出版福建高甲戲版本的《桃花搭渡》，其劇情節布置如下：由六十二歲的渡伯沖場，唱五言山歌四句，表白清晨過渡無人，將船搖到柳樹下打盹。桃花小姑娘緊接上場，唱七言山歌四句，表白奉阿娘之命，欲搭渡往西爐送書信給一官。桃花扔石子將渡伯吵醒，因渡伯的重聽和渡資講價，語言上滋生許多玩笑。接著由於渡伯問名桃花，演出俗文學中常見的趣味性「對花」。渡伯又要求桃花唱歌助興，桃花乃唱【燈紅歌】，以十二月重頭唱至六月為止，其一三句幕後幫腔，四句後渡伯或對口相應或單純和聲。其後再接對口唱果子。渡伯問明桃花過渡之故後，桃花又唱四季歌敘述阿娘和一官的戀情，渡伯則曲後和聲。最後對口合唱四句七言結束。❸

可見此劇如同一般小戲，充分在展現「踏謠」之趣，猶是隋唐《踏謠娘》的傳統。劇中的主體在以單口、對口幫腔和聲，歌唱六支疊用的【燈紅歌】和四支反覆的【四季歌】，因為此劇的藝術是以鄉土歌舞為基礎所形成的小戲。只是此劇的語言，顯然經過口述者和執筆者的修飾。因為高甲戲地屬閩南，但劇中語言除「嫻婢」那樣極少數的方言之外，幾乎都「普通話化」了；雖失了應有的鄉土性，但整體說來卻是清新可喜，俗中略帶優雅的。

❸ 收入張紫晨：《中國民間小戲選》，頁四八一—四九二，文長不錄。

而在臺灣的車鼓戲中，也有一齣《桃花過渡》：

（旦角扮飾桃花登場）

旦說白：千里路途來到這，進無步退無路，並無小船載過渡。——退場

丑角扮飾渡船夫，手掌船櫓出場念無字曲後說白。

丑說白：今不知甚人叫船，天也未光，我給伊問一個詳細。（自言自答）誰人在叫船！叫一下無聽，那想那青驚，那想那青驚，叫一下無應，那想那青慘吓！無妥當，反行叫的左平，叫一下無聽，那想那青驚，那想那青驚，開船較著。

唉吓！無妥當，開船較著。

（做開船的動作——奏著一段譜【朝天子】）。

丑唱：（開曲）新造船仔頭鵑鵑。這個頭鵑。噫咾噫、噫咾噫。這平攔槳、雙手搖、雙手搖，趁有錢銀食燒酒，燒酒食著，煩煩燒，煩煩燒。趁有錢銀和娘嫖。

外聲：阿伯你那赫敢開！

丑白：拚錢銀與娘嬌，與娘嬌。（自白）到了。

外聲：到排落。

丑白：別人開一錢，我開一角，別人開一百錢，我開一元。

外聲：你著是赫敢開。

丑曰：我不是拔皎（賭博），與你講皎話。不是啦，船到碼頭啦。（自白）剛才叫無聽，今嗎就來問較詳細。誰叫船？

外聲：我叫你也叫。

丑曰：我講你也講。

外聲：我應你也應。

丑曰：是人也是鬼。

外聲：死（與是同音）人變鬼。

丑曰：無妥當，要再來開船較著，唉！真奇怪，船續不行。夥計啊！船著砂。

外聲：挹水來給伊飲。

丑曰：不是啦，船擱沙。

外聲：船擱砂驚龜，即用龜。

丑曰：夥計鬥出力好不。

外聲：出聲無力。

外聲：出聲嗎好。要給你去了（丑角做失足倒座動作）夥計仔，上帝公。

丑曰：甚麼解釋。

丑曰：拔輸咬當龜。本有一穴小仔穴，那針鼻，鼻今嗎一穴那屎甕。

丑唱：（開船譜）新造船仔，頭向天，這的頭向天，頭向天，唉向天，唉咾唉。甲攑（竹葉）那落水會卷蓮，會卷蓮，唉啊咾唉。三藏那取經往西天，往西天，唉啊咾唉，千里路途江萬千，江萬千，江萬千。椅仔抗倒，四腳向上天，向上天。雞屎落土三寸煙，唉咾唉，鐵板落土會生銑。唉咾唉，虱母那無拿江萬千。

外聲：按怎虱母無捕江萬千。

丑白：這！我有一條故事。那當時，我做囝仔去看牛，被人過著虱母。一日無捕變您爸，二日那無捕變您公，三日無捕變您祖，四日無捕變您太祖，五日無捕

丑唱：（續曲）五日那無捕江萬千，江萬千，唉哼唉，放屎落去煎豆腐。

外聲：放屎煎豆腐，你為官府事。

丑曰：放屎煎豆腐，我有一條故事。

外聲：有甚麼故事。

丑曰：早當時，我對九嬸婆門口過，真好禮，給我怙怙扭，扭去您唇灌燒酒，真澎湃，一棹全肉，總無菜。

外聲：無菜要食精是麼。

丑曰：不是啦，全肉無菜甲啦。飯煮肉的，三層白批，白批干切，大腸怙脫子，擲擲食十外斤大麵，無怕食十外碗米粉，無飽吉幾啦碗小抄，勿死食二三卷米，真正奇無到穴，飲幾啦碗甕，真正奇含風，腹肚內帶雷公，腹肚畸嘔叫，緊急走去後尾庭腳，真正好，遇著九嬸婆撈一口鼎的煎豆腐，我屎緊，褲未脫，伊鼎蓋不掀。我褲一下脫起來，對對鼎蓋掀起來，漏到歸鼎總是屎，別人煎豆腐是用油著煎豆腐，九嬸婆煎豆腐，放屎落去煎，也不著叫講（續曲）豆腐那無油著放屎落去煎。豆腐那無油著放屎落去煎，伊著干乾煎，干乾煎，唉哼唉，唉哼唉（抱綻的動作）。

丑唱：正月算來人迎尪，單身娘仔守空房；嘴食檳榔面抹粉，手捧香爐去看尪。

旦唱：二月是春分，無好佳人是無好君；挺渡早死無某漢，搖橫搖直挺渡尪。

丑唱：三月人播田，船仔不挺做媒人；一個娘仔中阮意，中阮娘子伊有尪。

旦唱：四月是梅天，無好狗拖去港邊，求喜千家一般意，有錢要娶無某兒。

丑唱：五月扒龍船，流秋查某愛風流，手舉雨傘塊阮走，走路查某無尾抄。

旦唱：六月人收冬，挺度早死不是人，衫褲破碎無人補，汗流汁滴變身鳥。

丑唱：七月秋風轉，無尪查某乜艱難；一日都無食三當，一冥思想到天光。

旦唱：八月是白露，無好狗拖來過渡，一日三當無落肚，一冥翻身叫千苦。

丑唱：九月是重陽，單身姿娘被人嫌；不會勤儉溫溫食，不如無某想好額。

旦唱：十月收大冬，過渡早死愛著人；嫁著呆尪免怨嘆，不如清閑守空房。

丑唱：十一月是冬至，濫滲查某臭腳骨，不如清閑過一世，無某同床未苦切。

旦唱：十二月是年兜，春糍做果奉祖公；有尪有某來思量，免得溪邊受東風。⑭

這齣臺灣版的《桃花過渡》和閩南版的《桃花搭渡》按理說，血源固然要相同，情節也要形貌宛然若一才說得過去，才合乎閩台文化密切的移民關係。但是臺灣版的《桃花過渡》卻比閩南版的《桃花搭渡》要來得原始簡陋而質樸，它應當是此劇的本來面目，正是所謂「禮失而求諸野」，則今之閩南版，反而是後來改編的劇本了。而臺灣版的正出諸「車鼓戲原始劇本」⑮，這車鼓戲的「原始劇本」，包含：第一齣〈蕃婆弄〉、第二齣〈五更鼓〉、第三齣〈桃花過渡〉、第四齣〈點燈紅〉、第五齣〈病囝歌〉、第六齣〈十八摸〉。其第四齣〈點燈紅〉錄之如下：

⑭ 呂訴上：《臺灣電影戲劇史·臺灣車鼓戲史·四、車鼓戲原始劇本》（臺北：銀華出版社，一九九一年），頁二二七—二二九。

⑮ 呂訴上：《臺灣電影戲劇史·臺灣車鼓戲史·四、車鼓戲原始劇本》，頁二二六。

正月點燈人，點啊點燈人，上爐燒香下爐香。君燒香，娘插灼，保庇杜伯飼海尪。二月君上山，君啊君上山，君啊行緊，娘行漫，君衣長，娘衫短，脫落衣裳共娘滿。三月君行洲，君啊君行洲，娘今寄君買香油，是多是少，共伊買，是好是呆。四月針花圍，針啊針花圍，一頭針花，二頭開，有緣兄哥花來採，無緣兄哥花含蕊。五月人爬船，人啊人爬船，溪中鑼鼓鬧紛紛，船頭唱歌別人使，船尾打鼓別人君。六月收冬時，收啊收冬時，五娘樓頂食荔枝，陳三騎馬樓下過，五娘荔枝打呼伊。七月去分敨，去啊去分敨，一去二去不見君，我君有過阮也知，我君有過香生烟。八月跳分墻，跳啊跳分墻，一跳二跳不見娘，我娘跳過我也知，我娘跳過香花粉。九月秋風寒，秋啊秋風寒，人人開廂提被單，有緣兄哥被內睏，無緣兄哥被外寒。十月去探姨，去啊去探姨，我姑家住在海邊，也貪海乾一處好，也貪海邊好魚腥。十一月去探姑，去啊去探姑，我姑家住在歸湖，也貪歸湖一處好，也貪歸湖好曝布。十二月去探兄，去啊去探兄，我兄家住在京城，也貪京城一處好，也貪京城好迌迌。⑯

很顯然的車鼓戲原始劇本第四齣《點燈紅》是被閩南高甲戲《桃花搭渡》截取其前半六個月的唱詞來運用，並改名作【燈紅歌】了；而由於【點燈花】的結構，已是十二月複沓的民歌，因此高甲戲版又刪去了反覆十二個月詠唱節令的丑旦「相褒」⑰歌，改作【四季歌】以落實新增一官、阿娘戀愛的實情。同時也刪去丑與外的「呈答」⑱，因為這一大段話，用方言用俚語，雖詼諧，但過於齷齪卑俗，已不適於優雅化的《桃花搭渡》了。然而既為地方小戲，就應當保存其濃厚的鄉土語言和鄉土性格。

⑯ 呂訴上：《臺灣電影戲劇史·臺灣車鼓戲史·四、車鼓戲原始劇本》，頁二二九—二三〇。
⑰ 閩南語，取其反義，謂「互相調侃」。
⑱ 劇中人與劇外人互相答問，言語滑稽逗趣。

像這樣「搭渡」式的民間小戲，雲南花燈戲的《鬧渡》有所發展，腳色為一丑一老旦三小旦，分飾花相公、女老船家、姐和妹四人。「天生愛風流，每日柳巷花街游」的花相公，因見年輕美麗的姐妹花，允許共乘而多花三百錢擺渡費。請看他們的一段「輪唱」：

老船家：（背唱）大河漲水小河淌，花花公子壞心腸。今朝有我老身在，叫他水底撈月亮。

花相公：（背唱）大河漲水小河淌，公爺心中悶得慌，想與姑娘耍一耍，中間有棵老樹樁。（花相公又想上前，被老船家晃動船，嚇回）

花相公：（唱）大河漲水小河清，（看二女）公爺越看越動心，有心說點知心話，看她有心無有心！（向二女作噓聲）噓……噓……（二女作不理狀）

妹妹：（唱）多謝大媽來幫忙。

姐姐：（唱）為人不要上狗當，

妹妹：（唱）行船走馬要提防。

姐姐：（唱）大河漲水小河淌，

這樣的唱詞同樣明白如話，其中的比喻要切當；首句末字作起韻，隨後的韻字也要押得自然。如此才能見出民歌的韻致和精神。

總而言之，民間小戲就其文學而言，用語俚俗白描而機趣橫生，有濃厚的鄉土性格，流露庶民百姓的心聲；但也因流播，時空改變，而有諸多的變異性。

三、地方小戲之音樂

施德玉教授著有《中國地方小戲及其音樂之研究》一書，其中關於小戲音樂的部分，是就中國大陸和臺灣所見的小戲劇種音樂，進行探討。著者以目前大陸已出版之《中國戲曲志》、《中國戲曲劇種大辭典》和田野調查臺灣小戲劇種資料為基礎，翻檢出小戲劇種近百種，再以《中國戲曲音樂集成》以及相關戲曲音樂論著等，進行分析歸納，探究目前小戲音樂的現況及其種種現象，有多面向而完整的論述。

本章節所論小戲音樂，是從施著《中國地方小戲及其音樂之研究》一書中摘錄其重要部分，經調整而呈現，內容有中國大陸秧歌戲、花鼓戲、花燈戲、採茶戲的各小戲劇種音樂，以及臺灣所見小戲車鼓戲、客家三腳採茶戲、竹馬戲之音樂。

戲曲音樂的主體在腔調，而腔調源自方音，方音不同，則其載體方言亦自有別，由此而形成之語言旋律「腔調」，亦各殊異。一般而言，歌謠小調，是方言最初步的文學形式，腔調最切合方音方言的語言旋律，而詩讚系唱詞的音樂屬於板腔系，即以腔調和板式為其構成因素。詞曲系唱詞的音樂屬曲牌系，曲牌必有所屬的宮調或管色，以及所以歌唱的腔調和板眼；也因此，宮調（管色）、曲牌、腔調、板眼四者便是構成曲牌系音樂的要素。曲牌系音樂所以較諸板腔系音樂為精緻的緣故，乃因為其制約的條件較多。

自古以來中國戲曲音樂，由簡單到繁複，由單曲到綴合聯套的現象，約有以下幾種方式：

1. **重頭**：即一曲反覆使用，如宋代鼓子詞；如民歌，【四季相思】、【五更調】、【十二月調】。又南北曲用此法者亦多，南曲稱「前腔」，北曲稱「么篇」。詞牌、曲牌之重頭，如開首數句變化者，則稱換頭；其為

南曲稱「前腔換頭」，其為北曲稱「么篇換頭」。

2.**重頭變奏**：如唐宋大曲【梁州】，即以【梁州】一調反覆使用，而以散序、排遍、入破「三部曲」變化其音樂形態，散序為散板的器樂曲，排遍為有板有眼的歌唱曲，入破為節奏加快的舞曲，不僅音樂內容有變奏，速度也不相同。

3.**子母調**：即兩曲交互反覆使用，如北曲正宮【滾繡毬】、【倘秀才】二曲循環交替，如南曲【風入松】必帶【急三鎗】等。此與西洋音樂的迴旋曲有接近的曲體現象。

4.**帶過曲**：結合二至三個曲牌固定連用，形成一新的曲調。見於元人散曲，其曲牌間或曰「帶」；或曰「過」；或曰「兼」，如【雁兒落帶得勝令】、【十二月過堯民歌】、【醉高歌兼攤破喜春來】等，其形式有三種，其一，同宮帶過，如【雁兒落】帶【得勝令】；其二，異宮帶過，如正宮【叨叨令】帶雙調【折桂令】；其三，南北曲帶過，如南【楚江情】帶北【金字經】，北【紅繡鞋】帶南【紅繡鞋】等。

5.**雜綴**：即依情節需要擇取不同的曲調運用，彼此不依宮調或調號相同與板眼相接之基本套曲規律，所以一套曲調中之每一曲都一直在改變。如《長生殿》第十五齣〈進果〉用正宮過曲【柳穿魚】、雙調過曲【撼動山】、正宮過曲【十棒鼓】、雙調過曲【蛾郎兒】、黃鐘過曲【小引】、羽調【急急令】、南呂過曲【㤗麻郎】三支組合成一套。以上為不同宮調之樂曲的連綴，並且這些樂曲皆為各宮調之小曲。

6.**曲組**：在北曲聯套中常將一些曲牌前後有秩的聯綴在一起，它們自成單元，也可組成獨立排場。由於這些曲牌都是同宮調，曲式結構中之調高與調性都非常接近，是比「雜綴」之組合有系統，又還未達到「套曲」之體製，因此稱為「曲組」⑲。

「曲組」是依附在「套曲」之中的，也可以說一個以上的「曲組」可以組合而成「套曲」。例如：元關漢卿

撰《關大王獨赴單刀會》第一折，中【仙呂宮】【點絳唇】接【混江龍】接【油葫蘆】接【天下樂】接【鵲踏枝】接【寄生草】等六個曲牌，組成一個「曲組」。這些曲牌經常組合銜接敘述一段情節；另外【金盞兒】接【金盞兒】接【尾聲】則形成另一個「曲組」。這兩個曲組組合而成一個「套曲」。

7. 套曲：有南套曲，北套曲之別，即同宮調或調號相同之曲牌，按照音樂曲式板眼銜接的原則，聯綴成一套緊密結合的大型樂曲。就北套而言，前有首曲，中有正曲，末有尾曲；就南套而言，有引子、過曲、尾聲。南套之套式有以下四種：其一，引子、過曲、尾聲三者俱備；其二，無引子有過曲有尾聲；其三，有引子、過曲無尾聲；其四，但有過曲，無引子與尾聲。

8. 合腔：所謂「合腔」是指南北曲混用而未形成嚴格規律的曲式。該形式運用不同宮調的南北曲任意組合成套，敘述一段情節，又各曲押韻混用，是「合套」的前身。例如《宦門子弟錯立身》第十二齣延壽馬投南奔北找到王金榜，此齣戲開首用北曲【越調】【鬥鵪鶉】、【紫花兒序】；接南曲【雙調】引子【四國朝】；接【中呂】過曲【駐雲飛】；又接北曲【越調】【金蕉葉】、【鬼三台】、【調笑令】、【聖藥王】、【麻郎兒】、【么篇】、【天淨沙】、【尾聲】等北套八曲。像這樣前後用北曲，中間用南曲，是不規則的移宮換調南北曲合用，稱為「合腔」。

9. 合套：即南套曲與北套曲合用，以一北一南或一南一北交相遞進銜接。其結構規範較嚴謹，例如構成合套中的南曲與北曲必須同一宮調；又每個套曲多以兩個調式為主等。而合套的形式有以下三種，其一，由各不相重的北曲與南曲交替出現；其二，在一套北曲裡，反覆插入同一南曲曲牌；其三，在一套北曲裡，插入幾支

⑲ 此曲牌組合之形式，花蓮東華大學許子漢教授稱為「曲段」。

不同的南曲曲牌等。南戲如《宦門子弟錯立身》，散曲如沈和的《瀟湘八景》都曾使用南北合套，明清時應用更廣。

10. 集曲：即採用若干支曲牌，各摘取其中的若干樂句，重新組成一支新的曲牌。因此集曲乃是多首曲調的綜合，為南曲中較為普遍運用的一種曲調變化方法。例如【山桃紅】是【下山虎】與【小桃紅】二曲集成。音樂式上，集曲的曲牌應是管色相同、屬性相同。其次集曲的首數句和末數句，可以是原曲的首數句和末數句，也可以是不同樂曲的首數句和末數句，又集曲的中間各句較為靈活，可依音樂的邏輯性、和協性與完整性而加以安排不同樂曲之中間樂句，形成一支由多曲構成的集曲。

11. 犯調：犯調有三種意義，其一為轉宮（調高）、轉調（調式）之意，即一曲的音階形式轉換調門或樂曲轉換樂句調式性格，使人有耳目一新或不同的感受。其二指的是南曲中之「集曲」或北曲中之「借宮」。其三為南曲中狹義之犯調，即一支曲保留首尾，中間插入其他同宮調或同管色（調高）的幾支曲，結合成為一支新曲，插入一支稱「一犯」，插入二支即「二犯」，普通不超過「三犯」。為我國傳統音樂中豐富曲調變化的方法。

如果我們根據這十一種方式為戲曲音樂繁簡之基準，而將小戲音樂排比分析，探究其結構，再來與之比對，即可看出某類小戲之音樂已達到什麼樣的層級和現象。

由於小戲主要是以所謂「踏謠」之鄉土歌舞所形成，所以探討小戲之音樂結構，便以秧歌戲、花鼓戲、採茶戲、花燈戲四大小戲系統為主要對象；然而生養視息於臺灣，對於自己鄉土現存之小戲音樂如車鼓戲、客家三腳採茶戲、竹馬戲，又不可不知，因而別立一單元加以探討。

1. 首先辨明其屬於上述十一種之何種「體式」。排比分析、探究小戲音樂結構的方法，是採取這樣步驟：

2. 其次就「體式」分析樂曲之「調式」、「調高」、「旋律」及其「節奏」和「速度」。

3. 就歌詞與樂曲觀察其詞情、聲情配搭之情況，論其是否能相得益彰，從而論斷其聲情之特色。

4. 綜合說明其音樂之現象。

透過以上四步驟之探討，一方面可以辨明小戲音樂的體式結構，另一方面從其調性、調式之屬性，亦能觀察小戲音樂之性格內涵；就調高、旋律與節奏之變化，更能凸顯小戲音樂之風格特色。但由於小戲音樂大體為歌謠小調，本身之制約性極小，由歌詞之語言與歌者之行腔而呈現出不同之情調，變化極多，因此難以確切探討其詞情與聲情之關係。由於小戲主要是以所謂「踏謠」之鄉土歌舞所形成，所以探討小戲之音樂結構，茲就秧歌、花鼓、花燈、採茶四大體系加以論說，而為節省篇幅，僅以表格呈現，並錄其分析探究成果如下：

(一)秧歌戲之音樂

秧歌戲系統劇種的音樂結構類型表

劇種名稱	地域	音樂結構	音樂唱腔	主要伴奏樂器
陝北秧歌	陝西	小曲、單曲體、聯曲體	場子曲，有獨唱、對唱、齊唱等。有幫腔稱「接音」、	嗩吶、打擊樂、四胡
二人台	陝西	單曲體、聯曲體，簡單板腔體，一劇一曲	大彎大調，填滿腔吸收山西梆子、蒙族音樂、道情、咳咳腔	笛、四胡、揚琴、四塊瓦
南鑼	河北	小曲、單曲體	打棗竿曲調，擅用上下滑音和花舌音	嗩吶、管子、龍頭胡、笙

名稱	地區	結構	腔調	樂器
關中秧歌	陝西	民歌體	「回音」民歌調、秧歌調、專曲調、快板調有對唱或齊唱	早期：只有打擊樂、大鈸馬鑼，唱時不奏，奏時不唱
隆德曲子	寧夏	單曲體、民歌體、一劇一曲	民歌小調，吸收眉戶曲調加幫腔	板胡、三弦、二胡、干鼓、檀板撞鐘
海城喇叭戲	遼寧	曲牌體、地方小曲、民歌	喇叭戲腔調（七十二孩兒）	嗩吶、鐵梆、竹板、小鈸、大鈸、抬鼓
二人轉	遼寧	曲牌體、輔助曲牌、專調、小帽小曲	九腔十八調、七十二咳咳	板胡、嗩吶、竹板較有特色
大秧歌	內蒙	單曲體、聯曲體、板腔體	曲子、梆子腔、訓調、紅板	板胡、笛、小三弦、笙、板、梆子
新疆曲子劇	新疆	聯曲體、曲牌體、民歌	新疆曲子腔	鼓、馬鑼、水鈸、小鑼、手
錫伯族汗都春	新疆	單曲體、聯曲體、民歌	越調、平調	四胡、三弦、鼓板、打擊樂器
中衛秧歌	寧夏	單曲反覆體、民歌	民歌曲調	四胡、三弦、揚琴、飛子、夾、板、打擊樂
秧歌	河北	板腔體、民歌	徒歌唱民歌	打擊樂：大鼓、大鐃、大鈸，不用管弦
朔縣大秧歌	山西	板腔體（大調）、曲牌體（小調）、小曲	訓調、紅板、紐子、頭性、二杠子、于性，吸收梆子戲解板、滾白、導板	呼胡、笛、笙、小三弦、鼓板、水鈸、馬鑼、小鑼
繁峙秧歌	山西	板腔體、曲牌體、小調	大調、訓子、六股、地方小調	早期只有打擊樂，後加管弦。

名稱	地區	音樂體	腔調、特色	樂器
汾孝秧歌	山西	板腔體、小曲	過街板、戲曲板、七字腔、十字腔	鼓板、鐃鈸、馬鑼、小鑼、大胡、二大胡、笛
介休干調秧歌	山西	板腔體、一劇一曲	三字腔、七字腔、十字腔、小調	打擊樂，不用文場
壺關秧歌	山西	板腔體、民歌、小曲	板腔體、各腳色有不同唱腔，後吸收上黨梆子上黨落子唱腔	早期只有打擊樂，後加管弦，過門突出彈撥樂，後加管弦
翼城秧歌	山西	板腔體	歡快、高昂、柔美熱情：平板、攤板、踩板、跌板、拆腰、走流水、高腔、悲憤、愁苦哀怨：哭板、慢板、介板	鼓板、尺板、鼓、大鈸、小鈸、馬鑼、梆子、小鑼、板胡、二胡、笛、三弦、小提琴、大提琴
襄武秧歌	山西	板腔體	挑高的民間演唱形式，板式少唱法多，有濃厚山歌風味	二簧、二把、呼胡
祁太秧歌	山西	民歌體	兩支支、三支支、四支支、五支支、垛句、花支支	板胡
太原秧歌	山西	民歌體一劇一曲、一劇多曲	十字大調、有幫腔	早期只有鑼鼓，後期加入管弦
沁原秧歌	山西	多調式民歌體	民間歌調，多泛聲	早期：鑼鼓，後期：加入管弦

喝喝腔	河北	板腔體	梆子腔、哈哈腔、東調、西調	文場：東路有四胡、長頸月琴；西路有板胡、笙、笛 武場：與京劇、河北梆子同
淮海戲	江蘇	板腔體、聯曲體	東方調、好風光、二泛子、訴堂調、丑調、彩腔、嗨嗨調	文場：板三弦、淮海高胡、二胡、琵琶、月琴、板胡、揚琴、笛、笙、嗩吶 武場：板鼓、堂鼓、大鼓、簡板、大鑼、小鑼、鐃鈸

秧歌音樂有以下十項特點，分述如下：

其一，秧歌唱腔音樂，是由流行於當地民歌曲調基礎上形成的，並且每一曲調已有其特定的情感呈現。例如寧夏省的隆德曲子音樂，是在隆德流行的民歌小調基礎上，吸收陝西關中移民帶到當地的眉戶音樂相結合而形成的。常用曲調中【背宮】，是隆德曲子戲裡表現傷感、痛苦情緒時常用的曲調；【五更】是長於敘述的曲調；【緊訴調】是表現緊張、激動的場面；【打洞調】是表現極度激動或悲傷的情緒；【鴨子調】是長於表現詼諧、風趣的情緒等。

其二，秧歌音樂的吸收力很強，例如遼寧省的二人轉拉場戲音樂是在唱秧歌的基礎上，借鑑吸收民歌小調、海域喇叭戲、皮影、大鼓、單鼓、蓮花落、什不閑以及梆子腔等逐漸衍化而成。

其三，秧歌音樂曲體有單曲重頭民歌曲體、多首民歌雜綴曲體、板式變化體和雜曲體與板式變化混合體等，體式堪稱多樣，但未臻於精緻的曲牌聯套體。

其四，秧歌音樂中體式雖多，但以一劇一曲，專曲專用體式為主要。例如山西省朔縣大秧歌的《打酸棗》、

《割紅綾》、《賣鵝梨》、《拉老漢》、《摘南瓜》等；陝西省的《關中秧歌》的《凍冰花》、《十里墩》、《織手巾》、《十對花》、《十愛姐》、《五點紅》等，其劇名即由曲名而來。

其五，秧歌音樂中大量運用泛聲，以增強音樂特色和民間鄉土色彩。有許多襯字、虛詞「咳嘿喲哎呀哈哪⋯⋯」等；雖然在唱詞上不具實質意義，也使劇情停滯不直接向下發展，但在音樂上卻產生了更多的變化和豐富的姿彩。例如山西省祁太秧歌中的【花支支】便是顯著的例子；另外無論是民間藝人創作的【偷南瓜】、【賣高低】，還是移植其他劇種的【小放牛】、【對花】、【茉莉花】等曲調都是以泛聲為其特色和音樂的菁華。

其六，秧歌音樂的調式，因地域、劇情的不同，有宮、商、角、徵、羽各種調式，並且一曲調除了單一調式外，還有調式交替的情形。

其七，秧歌音樂旋律起伏大，音程跳躍性強，具有活潑、明朗的性格。

其八，秧歌音樂節奏多樣，常用切分音和附點節奏，增強衝擊效果，和閃賺的特色。

其九，秧歌音樂早期只有打擊樂伴奏，無管弦樂，是「干板秧歌」；到「地圪圈秧歌」時期才加入文場樂器；直至有職業歌班社，搬上舞台演出後，便形成了傳統樂隊擔任伴奏。早期的幕後幫腔，逐漸衍化為樂隊演奏的過門。樂隊傳統伴奏使用「托腔」或「塞掛兒」。由此也可以看出由民歌到小戲音樂成長的過程。

其十，秧歌音樂唱腔是用民歌唱法演唱，有男女聲同腔調和男女分腔調二種，應劇情需要有鼓唱、吟唱、唸唱、說白等，說白使用當地方言。

總此十項，即構成了秧歌與秧歌戲在音樂上的獨特風格。

㈡花鼓戲之音樂

花鼓戲系統劇種的音樂結構類型表

劇種名稱	地域	音樂結構	音樂唱腔	主要伴奏樂器
東路花鼓	湖北	板式、小調、專曲專用	正腔、小調	鑼鼓伴奏、人聲托腔
二夾弦	河南	板式、少雜曲、小調	大板、北詞、娃娃、雜曲（花鼓丁香）	四胡
四平調	河南	板式為主	板（蘇北花鼓）、平板、直板、流水、散板、慢	高胡
豫南花鼓戲	河南	雜曲、具板式雛型	慢板、行板快板、散板	鑼鼓、板鼓、堂鼓；大小鑼、手；男敲鑼女打兩頭鼓
滬劇	上海	板式、小曲	灘簧腔系	胡琴、笛、板
兩夾弦	山東	板式、部分曲牌	大板、二板、北詞、娃娃（花鼓丁香）	四弦
柳琴戲	山東	板式、少曲牌	溜山腔、拉魂腔	大三弦→月琴→柳葉琴
樂昌花鼓戲	廣東	曲調雜綴、簡單板式	唱花鼓（走場腔、對子小調）、唱調子（川子腔、絲弦小調）	酒筒子、月琴、嗩吶、打擊
長沙花鼓戲	湖南	民歌、初具板式	川調、打鑼腔民歌、小調	大筒、嗩吶
常德花鼓戲	湖南	小調、專曲專用、板式	琴腔為主、打鑼腔、小調	大筒
岳陽花鼓戲	湖南	民歌、小調	鑼腔、琴腔、散曲	大筒、嗩吶

劇種名稱	流行地區	音樂結構	唱腔特色	伴奏樂器
邵陽花鼓戲	湖南	小調	川調、鑼鼓牌子、走場牌子、小調	大筒
平陸花鼓戲	山西	民歌體	一唱眾和、眉戶唱腔	鑼鼓、鼓、鈸鑼
鳳陽花鼓戲	安徽	民歌、具板式雛型	娃子、羊子	揹花鼓、手執銅鑼、打擊樂器
隋縣花鼓戲	湖北	民歌、板式	雜腔小調（彩調）、大筒腔（梁山調）、打鑼腔（蠻調、奮調）	打擊、大筒、板、鼓、鑼鈸、打鑼、馬鑼
八岔	陝西	小曲、單曲體	郞陽調	鑼鼓、柿餅鼓
花鼓戲	陝西	板式、民歌小調	大筒子、八岔、花鼓小調	洋縣大平面鑼、大筒子、鑼鼓、柿餅鼓、撂鑼、鐃鈸、鼓板、笛子
提琴戲	湖北	板式、小調	大筒腔（正詞）小調	大筒胡琴
廬劇	安徽	花腔曲調、單曲體、板腔體	主調、花調	大筒胡琴、打擊、嗩吶
大筒子	陝西	板式	大筒子調	大筒子胡琴
襄陽花鼓戲	湖北	小曲、板式	桃腔、漢調、四平、彩腔	高胡（板胡）
四股弦	河北	板式、少小曲	花鼓丁香、河北梆子腔	四胡
揚劇	江蘇	曲牌聯套	揚州清曲、花鼓戲、香火戲	二胡、四胡、琵琶
蘇劇	江蘇	曲牌聯套	花鼓灘簧、南詞、崑曲曲牌	二胡
一勾勾	山東	板式	花鼓丁香、民歌	高音手鑼、低音蘇鑼、高音胡為主、反胡為副
四平調	山東	板式	花鼓腔、吸收京劇、評劇、山東梆子	高二胡

花鼓戲系統的音樂已從「小戲」所特有的地方性極強的民歌小曲結構，一劇一曲，專曲專用的形式，發展到多曲雜綴，板式變化體和雜曲與板式變化混合體，甚至有運用南北詞曲曲牌精緻大戲所使用的音樂結構形成。

雖然在音樂曲式上，花鼓戲分為單曲重頭體、多曲雜綴體、板式變化體、雜曲與板式變化混合體、曲牌體五大類型，但屬於花鼓系的劇種是同時包含其中數種類型，即使是發展成熟板腔體與曲牌體的劇種，也仍然有一劇一曲的單曲重頭曲式，保留了小戲的基本音樂形態。而發展完備的曲牌體音樂多用於大型的劇目或歷史劇中，並未與純樸的民間小調雜綴綜合使用。如本文所論蘇劇，雖已發展為曲牌體形式，但其引用的南詞、崑曲曲牌僅用於前灘「正戲」，後灘則使用雜曲小調演小戲，二者分開表演。揚劇的大小開口也發展到約制不甚嚴謹的曲牌體，僅字數、句數有規範，關於平仄律、對偶律、協韻律、聲調律以及音節形式等並未有嚴格的規律，因此並未如崑曲的曲牌性格明確。

總之「花鼓戲」的音樂，因應劇目的不斷創新、演進，而逐漸發展豐富中，但屬於「小戲」風格的民間歌謠、小曲的基礎曲調仍然繼續傳承；發展成熟的音樂曲式結構不斷深入、精緻、單曲重頭和多曲雜綴的曲式仍然廣受歡迎，這說明「花鼓戲」已在傳承中不斷精進，但發展中不失其傳統本質。

(三)花燈戲之音樂

花燈戲系統劇種的音樂結構類型表

劇種名稱	地域	音樂結構	音樂唱腔	主要伴奏樂器
唱燈戲	廣西	雜曲、小調、曲牌（伴奏）	正板…起板、正板、煞板　小調…山歌、巫歌	二胡、月琴、笛、打擊樂器

劇種	地區	曲體類別	腔調	樂器
秀山花燈	四川	雜曲、小調 曲牌（伴奏）	正調：紅燈調、祝賀調 雜調：小調	早期：嗩琴、堂鑼、馬鑼 近期：二胡為主中西混合 樂隊
四川燈戲	四川	小曲 板式 雜曲	胖筒筒腔 種歌腔 小曲雜腔	胖筒筒、大鑼、盆鼓
雲南花燈	雲南	曲牌 嗩吶曲牌、絲竹曲牌、鑼鼓 曲牌（伴奏）	民間小調 明清俗曲 戲劇腔調	各地主奏樂器不一 胡琴（滇胡）：彌度、姚安 笛：大姚 筒筒：元謀、巧家、羅平 打擊樂器
高山劇	甘肅	民歌雜綴	小調（曲曲）、曲牌	大筒子、土琵琶為主、打擊 樂器
玉壘花燈戲	甘肅	民歌雜綴	民歌、小調	筒子胡、四弦子、竹笛、打 擊樂器
陽戲	湖南	板式雛形、曲牌（伴奏過場）	正調（唱花燈）	瓮琴 鑼鼓
燈戲	湖北	民歌 曲牌（伴奏）	本腔、民間小調、七句半、老生腔、丑行腔	大筒胡琴、大鑼、小鑼、鈸、嗩吶
花燈戲（湘西花燈戲）	湖南	雜曲 曲牌	燈調 民歌小調 說唱 宗教音樂	早期：二胡、低音鈸、低音大鑼、馬鑼、棋子鼓 近期：民族樂隊、打擊樂器

平江花燈戲	湖南	板式、雜曲	小調、正調、川調、打鑼腔	早期：大筒、嗩吶、小鑼、大鑼、大鈸、馬鑼指揮 近期：民族樂隊、鼓指揮
嘉禾花燈戲	湖南	雜曲、曲牌（伴奏）	正調 小調：本地小調、絲弦小調 燈戲調子	甕琴、三弦、二胡、大嗩吶、笛
貴州花燈戲	貴州	板腔體 曲牌體	花燈調	小型民族樂隊 鼓、筒筒、月琴
萬載花燈戲	江西	雜曲、民歌、板式雛形、曲牌（伴奏）	燈戲調、民歌、本調（普通調、平調） 花燈調	二胡、嗩吶、笛、打擊樂器

花燈戲音樂有單曲重頭體、多曲雜綴體，並已從民間小調雜曲發展為板式變化，和吸收汲取其他劇種音樂，形成曲牌體的音樂曲式結構，更有雜曲與板式變化混合體的複雜曲式，使原先極具鄉土氣息的民間小調雜曲，獲得很好的發展，讓花燈戲音樂曲式有更多的類型和變化。

㈣採茶戲之音樂

採茶戲系統劇種的音樂結構類型表

劇種名稱	地域	音樂結構	音樂唱腔	主要伴奏樂器
贛南採茶戲	江西	雜曲	茶腔、燈腔、路腔、雜調	茶腔、路腔…絲絃加鑼鼓、勾筒 燈腔…嗩吶、鑼鼓
贛東採茶戲	江西	多種變化板式	正調（湖廣調、凡字調）、採	正調…鑼鼓 早期…鑼鼓

高安採茶戲	袁河採茶戲	瑞河採茶戲	寧都採茶戲	吉安採茶戲	撫州採茶戲	
江西	江西	江西	江西	江西	江西	
曲牌／雜曲（專劇專曲）／簡單板式變化	曲牌／板式變化／簡單板式／雜曲（一劇一曲）	曲牌／雜曲（一劇一曲）／簡單板式變化	簡單板式變化／雜曲	曲牌體／簡單板式變化／民間小調／雜曲（一劇一曲）	曲牌／文詞／雜曲（一劇一曲）／簡單板式變化	雜曲（一劇一曲）
本調／採茶調／雜調（道情、文南詞、民歌）	正調（一字調、河南板調）／雜調（山歌、俚曲、燈調）／高腔	正調（老本調、蘇月英調、逃調、毛洪記調）／雜調（高腔、燈調）	正調（川調、才郎別店調、青龍山調、毛朋調、過界嶺調）／雜調（南詞、北詞、茶歌、燈歌、山歌）	花鼓採茶調、川調／雜調（調腔、南北詞、民歌、小調）	正調（本調、撫調、單台調、川調）／雜調（南詞、北詞、小曲、小調）	茶調
早期：只有文場；胡琴（順弦、反弦）／近期：加入鑼鼓竹筒	鑼鼓曲牌／班鼓、吉子、堂鼓、漢鑼、小鑼、鐺仔（雲鑼）、鈸	吹打音樂大吹（嗩吶）小吹（海笛）橫吹（笛）	早期：小鈸、大鈸、鐃鈸、勾筒／近期：樂隊加西洋樂器	早期：梆子、小鑼／中期：有鑼鼓經／近期：高二胡、三弦、笛、嗩吶	早期：鑼鼓／近期：民族樂隊	近期：民族樂隊

	南昌採茶戲	武寧採茶戲	九江採茶戲	景德鎮採茶戲	贛西採茶戲	萍鄉採茶戲	三角戲	
地區		江西	江西	江西	江西	江西	江西	福建
曲調	民間小調	板式變化　雜曲　曲牌（不常用）	板式變化　板式雛形　小調（專用唱腔）	板式變化　民歌小調（專用唱腔）	板式變化、簡單板式、小調（一劇一曲）	雜曲（一劇一曲）	簡單板式變化　民間小曲　雜曲	雜曲、板式
腔調	小調）	正調（下和調、本調、凡字調）雜調（傳統小戲腔調、燈歌小調、高腔、漁鼓調）	正腔（北腔、漢腔、嘆腔）花腔（四平腔、麥腔）、小調	平板、花腔、漢調　雜調	正調（詞調、金雞調、還魂調）、小調　雜調	正調（雜調）、小調　演唱多顫音、上下滑音	正調（神調、川調）雜調　外地傳來戲曲腔調（衡州調、	採茶腔　小曲（劇中插曲）打鑼腔
樂器		早期…鑼鼓　近期…鑼鼓加絲弦　二胡、揚琴為主　板胡	早期…鑼鼓　近期…加文場、民間吹打	早期…鑼鼓　近期…文武場	早期…只有鑼鼓　近期…文武場	文武場…二胡、鼓、鑼、鈸、嗩吶	文武場…嗩吶、胡琴　響器（武場）…竹兜（瓮琴提琴）、紫琴（二胡）、竹笛（代班鼓用）、尺（拍板）、哦嘰（梆）、堂鼓、大小鑼、雙鐃、小鐃	早期…鑼鼓　近期…樂隊加西洋樂器、大鑼、

劇種	地區	音樂	樂器
採茶戲	廣西	小曲、雜曲	小鑼、各鼓、小鈸、狗叫鑼
	廣東	小曲、茶腔、茶插	早期：堂鼓、高邊鑼、大鈸、嗩吶 近期：樂隊加西洋樂器
貴兒戲		貴兒詞（採茶曲）	乾唱、無弦管伴奏 場景音樂：嗩吶、鑼鼓（鼓、鑼、鈸）

採茶戲劇種中都運用了曲牌體的音樂結構，不論用於唱腔或過場音樂、伴奏音樂，都幾乎是從外地或其他劇種中傳入的。尤其好些劇種還重新創作曲牌，並被廣泛運用，足見採茶系的劇種音樂曲式結構的發展相當成熟，這是秧歌系、花鼓系劇種所沒有的音樂現象。可以說採茶系劇種在小戲劇種中音樂結構最細膩、最複雜也最精緻，約制性嚴格個性較明顯、藝術性自然強。然而越是如此，小戲的特點就相形減弱，但是採茶戲音樂保留了小戲的特質，儘管好些劇種已發展成大戲、歷史劇、現代戲等，屬於小戲的劇目仍然保留許多，並廣泛流傳，這可從曲牌體音樂結構在許多劇種中已少用或不用了的情形顯示出來。說明了採茶戲劇種採雙向發展，一方面強調小戲的特色，另一面也擁有雜曲和板式變化體與曲牌體綜合音樂結構，使採茶戲音樂逐漸向大戲發展。

同屬於採茶戲的劇種，從伴奏樂器的不同也可以分析出音樂風格的差異。例如廣東貴兒戲是乾唱無弦管伴奏，場景音樂才有嗩吶和鑼鼓。江西高安採茶戲早期只有文場胡琴類樂器伴奏，後來才加入鑼鼓。其他採茶劇種雖以鑼鼓、吹打為主，而主奏樂器也因音樂風格不同而再細分，如贛南採茶戲唱「茶腔」與「路腔」時用絲弦（勾筒）加鑼鼓伴奏；唱【燈腔】時則用嗩吶和鑼鼓伴奏。而採茶戲劇種也因逐漸發展成熟在伴奏樂器編制上，有大有小，甚而有些劇種加入了西洋樂器等。

採茶戲音樂因地域、民情、方言不同而有乾唱的純樸風格；以絲弦為主要伴奏的典雅、柔美風格；和以鑼鼓伴奏的熱鬧特色；以及用吹打伴奏的氣勢大而遼闊的風格等。雖然同為採茶戲，其音樂風格特色又各有不同的表現，得知採茶戲音樂不僅發展相當成熟、規範較為嚴謹，唱腔豐富多樣、伴奏音樂也有各種不同的變化色彩。

四、地方小戲之藝術質性

小戲在鄉土以「踏謠」演出，其「謠」可以說是「滿心而發，肆口而成」的即景即情的即興與語言；其「踏」可以說是應和語言情境的肢體傳達。所以歌可以在基本腔型中，循著語言所產生的旋律和所激發的情境，由歌者自由運轉，運轉之巧妙與否，端賴歌者修為高低；同理舞態可以在基本步法中，循著語言所激發的情境，由舞者自由律動，律動之巧妙與否，端賴舞者修為的高低。而小戲的「踏謠」是集於演員一身的，所以小戲的藝術性格，其巧妙與否，實繫於演員即興的能力。

譬如蘇劇傳統劇目《蕩湖船》，題材源於蘇州花鼓灘簧。寫常熟紈褲子弟李君甫，因賭敗家，在外生計無著，從姑蘇四擺渡乘蕩湖船回去。一路上與船姑龍德官自道身世、說眼前景，對話滑稽詼諧，妙趣橫生；龍德官則穿插演唱，被點唱各種小曲。船到常熟，李登岸，龍調轉船頭，仍回姑蘇四擺渡，以一尾聲結束。

此劇清乾隆時已流行民間，蘇灘吸收移植後為後灘劇目，後為崑、徽、京劇目相繼移植。清末民初蘇灘名商林步青，以擅唱此劇聞名。他飾李君甫出場唱的〈出身賦〉，口齒清晰，快板似流水，長達一百餘句，一氣呵成，且可連演十餘天，每天所唱「賦」的內容各不相同。龍德官為李演唱的小曲，也可隨意更換曲調內容。像

這樣的演出方式，其實就是小戲在民間演出時的即興逞能的本領。

又如被京劇吸收的滑稽小戲《十八扯》，又名《兄妹串戲》，清末汪笑儂、呂月樵等在上海演出過。後來尚小雲、荀慧卿等亦演出。此劇沒有固定劇詞、唱腔，以學唱各種流派唱腔為其特點，並靠演員在台上即興發揮，以展示演員多方面的藝術才能。四〇年代，童芷苓和李寶魁等在上海通過「擺龍門」、「侃大山」的形式，東拉西扯的「扯」戲，逐漸演變成一齣生動活潑的生活小戲。像這樣的一齣民間小戲，雖然由京劇名角擔綱主演，但也還保持了即興逞能的特色。

而「踏謠」既是小戲的基礎，則「載歌載舞」便成了小戲藝術特色的具體寫照。其歌固然是生活語言，其舞也大抵是模擬生活的動作。其歌已見前論，其舞譬如江蘇柳琴戲《喝麵葉》演陳士奪趕廟會，把梅翠娥要他買東西的錢全部吃喝賭光。翠娥乃裝病要丈夫為她做碗麵葉喝。幾經周折，終使士奪悔悟，夫妻和好。此劇通過不諳家事的丈夫手忙腳亂的和麵、搋麵、切麵、燒火、煮麵等極具生活氣息的動作，傳達了小戲活潑詼諧的情調。

又如江蘇錫劇《雙推磨》也一樣用沒有嚴格的表演程式，只是節奏化的生活動作將蘇小娥脫磨杆、插磨心、推磨、舀豆、扯漿包的推磨磨豆的過程活生活現的表現出來。

又如河北絲絃劇《小二姐做夢》以花旦獨角戲表現少女思春的遐想，當唱到「新女婿騎的是青鬃馬」時，她就右側身雙手提韁，左腿先向前平伸，再將小腿彎回，復又平伸。同時站立的右腿伸直後彎曲，再伸直，隨著音樂的節奏抖動韁繩，小腿一曲一直，使身體一起一伏，以表現新女婿騎馬迎親的姿態。當敘到花轎裡坐著娶親婆時，她便做出雙手扶轎杆走「轎步」，身子一起一落的前行，裝作娶親婆笑咪咪、美滋滋的坐在轎子裡。而在「吹吹打打走的快」一句唱後，她便高興的將手帕旋轉

起來，在小鑼和絃樂的伴奏中，旋轉手腕，使手帕上下翻轉，邊走小碎步，後退復上。再左轉身走個小圓場，雙手在胸前比做吹喇叭的樣子，走至舞臺中。

像這樣載歌載舞的劇目，在小戲中真是俯拾即是。如淮劇《種大麥》、山東五音戲《拐磨子》和《王小拐腳》、廣東花朝戲《賣雜貨》、樂昌花鼓戲《啞子背瘋》、江西弋陽腔《借靴》、贛南採茶戲《釣蛙》和《補皮鞋》、河北梆子《小放牛》、河北武安落子《借髢髢》等，皆非常顯然。

小戲的載歌載舞主要是美化和節奏化生活動作，但也有逐漸走上程式化，或甚至就既有的程式化動作來設計表演的。

前者如雲南花燈戲《老海休妻》演農民老海發了點小財，看中城裡花大姐，想休掉結髮妻子，酒醒又感到自己理虧的故事。老海從城裡回家的路上，在〈青平玉〉的音樂聲中，運用了「甩肩十字步」、「前跨點步」、「跳步扭胯」等一組詼諧的舞蹈動作，以表現他醉眼矇矓、走路踉蹌的醉態，和他腰揣銀元的得意神情。而當唱到「酒樓遇見個花大姐」一段，便以「矮粧步」配合「柳扇」、「開合扇」等花俏的扇花，來表現老海見到花大姐行路時如弱柳扶風的姿韻，勾起他休妻別娶的念頭。

後者如京劇小戲《五岔口》演青年農民李紅英、趙志宏駕舟送公糧，勇闖五岔山的故事。全劇以戲曲程式動作為基礎，提煉美化後的生活動作，載歌載舞，以展現青年大無畏的精神。過一岔時，紅英內唱【導板】：「一篙撐破千層浪」，【急急風】鑼經中，她手握長竿，直衝台口，雙眼盯著水，一聲大鑼，表現浪聲船頭，她上身躺腰一仰，緊接著踢右腿，然後迅速繞過左腿後方，直向左前伸出左腿隨之一蹲，身體向後仰躺，竿成弧形撐住河底。志宏配合紅英，右手扶舵，左腳大「蹁腿」懸空，身向後斜，「金雞獨立」亮相，兩人一高一低穩住船身，接著三次晃動，表現船在急流中俯衝直下的意境。浪頭打來，二人閃身偏頭，紅英不在乎地抹去濺在

身上的水花，圓場，繼續航行。船到「鷹愁澗」，紅英左右力點兩竿後，船進岔口，一個正「鷂子翻身」，順勢把竿平伸出去，點在左邊峭壁上，船急向右轉，又一個反「鷂子翻身」，把竿身在右邊峭壁，船急向左，志宏隨紅英身段左右換舵，台上地位成正反S形。接著二人驚回首，「犀牛望月」，表現迎面出現巨大岩石立即蹲身「臥魚」，紅英左手握竿，眼往上看，注意避開懸崖，一邊慢慢翻轉身，向右半圓場，至下場門紅英又一個「翻身」直衝台口，把竿向後上方一撐，似點在志宏頭上，實則借力後方的崖石，船即出岔。

小戲的表演也往往用誇張的手法，以達到滑稽詼諧的效果。譬如河北武安落子《借髢髢》演四姐要到娘家趕會，頭上缺少裝飾品「髢髢」，便去找鄰居王嫂借。王嫂對自己用私房錢買來的髢髢非常珍惜，不願借。最後四姐裝哭，王嫂只好借給她。此劇當王嫂明確不願借髢髢時，全劇進入高潮。兩人的表演放開，情感奔放、動作幅度大，給人以滿台飛之感。雙方配合緊密，邊唱邊舞，借與不借的衝突分五次表現，王嫂一怕四姐騎驢摔壞髢髢，二怕出門下兩把髢髢淋壞，三怕遇到槐樹把髢髢掛壞，四怕四姐家門低把髢髢碰壞，五怕四姐家老鼠多咬壞了髢髢。四姐則以巧妙的理由把王嫂的「五怕」頂回去，並向她許願等趕會回來買斤紅薯、一燒餅、一個麻糖和自己的老草雞作為酬謝。還五次衝突，兩人都以唱「數落子」表現。二人邊唱邊舞，一個跑，一個追，王嫂每次都隨著鑼鼓點「冬！倉登倉登倉」，大轉身而向四姐跨進三大步，雙手一拍，無可奈何地大聲唱道：「你拿什麼賠俺哩！」

像這樣誇張式的渲染和表現，因為小戲之傳統，但尤以「借」字為題者如《借靴》、《借冠》最為明顯。

而小戲由甲地流傳到乙地，也必然因為時空的轉移，在表演藝術上有所變化。譬如由漢劇轉為京劇目的《打花鼓》，其表現形式是大家熟悉的，但傳入雲南彝族花燈戲，就有了因地制宜的捨舊取新。在基礎旨趣和情調上，雲南《打花鼓》仍舊演一對來自鳳陽顛沛流離飽受欺凌的花鼓藝人，夫妻倆在嬉笑怒罵中諷刺所謂大家閨

第肆章　近現代地方小戲之題材、文學、音樂與藝術特色

五〇五

秀、公子哥兒；但同時也介紹了雲南蒙自等地的風情人物。又由於名藝人的加入演出，也使得藝術另有特色。

譬如劇中花鼓婆，由永寧村民間藝人白振輝（乾旦）扮演，他在舞蹈技巧的運用上很注意與劇情、腳色之間的配合，以飄舞的大扇花，輕巧的小扇花，剛勁的拈扇及輕盈的雲步，或左右擺動的身段，並腿下蹲的步法與花鼓公的舞蹈相配合，從而左送胯，扭腰起落，時而小跳，時而蹉步，時而別步下蹲，形成別具一格的藝術情調。

最後再值得一提的是，小戲以二小小丑小旦應工的「對子戲」為典型，因此，小丑小旦的技藝也自然有各自特殊的「修為」。茲舉其一以概其餘。

譬如「頂扇」為小戲小旦之重要「修為」，其典型之例：在武安落子《端花》中，丫鬟春紅端完花盆後，情緒十分歡快，不由地玩起手中的扇子，顯示少女活潑可愛的性格。此技有單頂扇和雙頂扇之分。表演時，展開折扇，使扇面呈水平狀，然後旋轉向上拋出，待扇子落下，立即用右手中指或食指接頂柄，以手指為軸使扇子不停地繼續轉動，腳下同時走橫蹉步，此謂單頂扇；如果在左手也加一把做同樣旋轉的扇子，即謂雙頂扇。

相對於小旦之「頂扇」，小丑也有所謂「頂燈」。所謂「燈」是在一個黑瓷碗裡放上半碗沙土，中間插上燃燒的半截蠟燭，頂在頭上做各種動作。如頂燈走矮子、頂燈磕頭、頂燈跳板凳、頂燈打滾、頂燈鑽蓆筒等。在做各種動作時，碗不能掉、蠟燭不能滅、蠟燭的長短要在鑽蓆筒時碰不到為準。梆子戲傳統劇目中有《頂燈》一劇，演賭徒張三到集上輸了妻子給的買米錢，回家後被妻子罰跪頂燈時，即運用此技。㉑

下面再就小戲劇種，列舉其可注意之質性，以供參考。

戲曲由雛形而為小戲時，其腳色由男、女兩聲腔扮演之，而有小丑、小旦之二小戲；又有再加入一腳，形

㉒以上論述乃引自施德玉：《中國地方小戲及其音樂之研究》（臺北：國家出版社，二〇〇四年），第肆章第三節「小戲的藝術性格」，頁一二三—一二七。

成小生、小旦、小丑之三小戲。如遼寧二人轉、南昌採茶戲、湘西花燈戲、排樓戲、廣西侗戲、貴州花燈戲、傣劇等，至今仍維持二小戲的表演型態。屬三小戲者如詩賦弦、壺關秧歌、樂樂腔、平陸花鼓戲、拉呼戲、景德鎮採茶戲、萍鄉採茶戲、九江採茶戲、武寧採茶戲等等。可見小戲雖有行當，但分工並不嚴格，故小戲藝術之特殊性，可從此觀察之，以下列舉說明：

1. 河北哈哈腔：初分工並不十分嚴格。……表演具有載歌載舞的特點，較少程式，多接近真實生活動作：哭如真哭，笑則真笑，打水、紡織、梳頭、縫衣等也都與生活中的動作近似。語言取當地勞動人民的生活語言，通俗、質樸。……表演具喜劇風格，即使劇目為悲劇題材，往往仍穿插詼諧、幽默和諷刺的表演風格。[21]

2. 河北武安落子：過去具小生、小旦的分工不嚴，常互相兼演，小丑則兼演老旦、彩旦，小生還可代小丑，小旦可代娃娃生。五〇年代以來，行當分工較嚴格，但仍可兼演。表演上無嚴格程式，但吸取融合了秧歌、高蹺等的一些身段，具有載歌載舞的特色。[22]

3. 山西左權小花戲：左權流傳著這樣一句話：「小花戲，小花戲，一小二花三有戲。」所謂「小」，就是演員的年齡小（七、八歲至十五、六歲），劇目精悍短小（演出時間多在二十分鐘到半小時之內），表演的場面小（不受舞台和場地的限制）。如參加演出的演員年齡稍大，群眾就叫「大花戲」或「丑花戲」。「花」指它的舞蹈步法花俏，扭的動作花俏，用的扇法花俏。「戲」則指有引人入勝的故事情節。它以歌傳情，以扇寓意，以「戲」引人，形成了獨特的藝術風格。[23]

㉑ 參見《中國戲曲劇種大辭典》，「哈哈腔」條，頁七五。
㉒ 參見《中國戲曲劇種大辭典》，「武安落子」條，頁九二。
㉓ 參見《中國戲曲劇種大辭典》，「左權小花戲」條，頁二六〇。

4.遼寧二人轉：二人轉素有「農民戲」之稱，鄉土氣息濃厚。建國前原有單出頭（一人表演）、二人轉（兩人表演）、拉場戲（三人以上表演）三種形式。建國後已逐漸發展成八、九種演出形式。按其特點可歸納為「單、雙、群、戲」四大類型：「單」包括單出頭、獨角戲和東北民歌獨唱；「雙」包括二人轉、二人戲和民歌對唱；「群」包括群舞、表演唱和坐唱；「戲」即拉場戲，又稱「人物戲」、「秧歌戲」。在多種演出形式中，以一男一女兩人表演的二人轉為主要形式。❷❹

5.江蘇滑稽戲：滑稽戲專演喜劇和鬧劇，以引起觀眾發笑為主要特徵，是「笑的戲劇」。它的一切藝術手段，都是為產生笑料（「噱頭」）服務的。❷❺

6.上海山歌劇：在表演上，上海山歌劇主要採用江南民間舞蹈和戲曲傳統身段相結合的手法。以上海郊區方言為舞台語言，大量運用上海地區的諺語、歇後語等民間文學語言，鄉土氣息濃郁。❷❻

7.安徽黃梅戲：黃梅戲的小戲，大部分用載歌載舞的形式表現，生動活潑而富於情趣。每齣戲僅一、二個角色（少數為三個），形式簡單，在廣場、堂屋和舞台上都可演出。大戲在早期也帶有歌舞成分，自然樸實。如生、旦上場的「扇子花」、「手巾花」等。表演上注意把生活動作運用到演出中。❷❼

8.福建游春戲：游春戲一般有二三人即可演出，最多也不過六七人。……表演上，游春戲角色以生、旦、丑為主，強調「演、唱、舞、逗」。演員往往手拿扇子或提花燈之類道具，載歌載舞。丑角的「逗」較有特色，

❷❹ 參見《中國戲曲劇種大辭典》，「二人轉」條，頁三一八。

❷❺ 參見《中國戲曲劇種大辭典》，「滑稽戲」條，頁三七四。

❷❻ 參見《中國戲曲劇種大辭典》，「上海山歌劇」條，頁三七七。

❷❼ 參見《中國戲曲劇種大辭典》，「黃梅戲」條，頁五六六。

一齣戲裡，有時丑角多達兩三個，說笑打諢，詼諧風趣。服裝和化妝均較簡單，除花旦要包頭，穿紅花鞋、紅戲衣外，其他角色服裝與平時穿戴相近。❷

9. 江西九江採茶戲：九江採茶戲擅演「三小戲」，表演簡練樸實。小旦的手帕功，拋高旋轉，前後耍花；小丑的板凳功，輕捷靈巧，翻躍自如。老藝人楊開仟在《推車趕會》中扮演小旦張二女坐車，上嶺、下坡、躍坑、過橋的表演身段，生動逼真。此外，如小旦的碎步、扇花，小丑的矮子步等，均有特色。❷

10. 湖北燈戲：燈戲角色分生、旦、丑三行，以丑角為主，無淨角。表演時載歌載舞，舞蹈動作較多，一般男角持扇子，女角拿方巾，結合劇情表演各種動作。……腳本台詞口語化，多用比喻和歇後語，演員常即興編唱。❸

11. 湘西陽戲：湘西陽戲以「二小戲」（小丑、小旦）的表演藝術最具代表性。步法小丑有鴨步、猴步、碎步、梭步、小跳步、矮子步等；小旦有蹻步、碎步、蹉步、雲步、十字步、輕盈步、小踏步、疊疊步等。表演程式和舞台調度，小丑有「滿台竄」、「半邊月」等；小旦有「挑帘」、「聳肩」、「扯四角」、「駕妖風」、「風擺楊柳」、「斑雞攪豆」等。又有一種「打求財」的表演形式，以一丑一旦扮演一對夫妻，男叫秦和利，女叫湯氏，秦和利從外經商回來，夫妻見面時互相盤問對唱，無固定唱詞，由演員即興編詞，隨編隨唱，未上場的演員和台下觀眾都可參加對唱，盡興方散。❸

❷ 參見《中國戲曲劇種大辭典》，「游春戲」條，頁七五八。

❷ 參見《中國戲曲劇種大辭典》，「九江採茶戲」條，頁八二四。

❸ 參見《中國戲曲劇種大辭典》，「燈戲」條，頁一一八五。

❸ 參見《中國戲曲劇種大辭典》，「湘西陽戲」條，頁一二九四。

12.廣東排樓戲：排樓戲的戲台呈方形，每邊約四米，樂隊設在簾幕前面，台前設一桌二椅，由演唱者自己搬用。演唱者脂粉化裝，穿著袍、蟒、衫、裙，戴頭盔，掛髯鬚，出臺有亮相動作，無武打。小生、小旦則手執小扇、手帕；公案戲加驚堂木一塊，以助表演。一九二〇年後，改用便服演唱，逐漸放棄表演，有時僅坐在案桌前清唱。演出之前，先演奏一陣（約十分鐘）吵臺鑼鼓，之後，由主演者粉墨登場報戲。如「咱，貂蟬拜月」，接著來個「叫句」：「爹爹阿！」就唱了起來。第二個人物登場，在場人物需問：「你是何人？」對曰：「咱，司徒王允。」旦則喊「愁阿！」就對唱起來。其他人物登場，均按此例。❷

13.貴州花燈：貴州花燈是一種載歌載舞的藝術形式，早期花燈只在場上表演，不上舞臺。用鑼鼓伴奏，舞時不唱，唱時不舞。行當只有男女兩角：男角叫唐二，女角叫懶大嫂，演出時，男持一扇，女持一巾。後在二人對舞的基礎上，發展成有眾多角色的戲曲，表演藝術也不斷豐富、提高。其步法、手式、耍扇、耍帕、身段等方面，均具有獨特的風格。❸

14.貴州天柱陽戲：天柱陽戲角色主要分生、旦、丑，往往以丑角為主。演出結束要走「半邊月」，起步時要抬腳。花旦走邊要將台的四角都走到，還有「駕妖風」（即聳肩走圓步），走三步退一步等。丑角走邊轉彎轉身抬腳，類似矮步和小碎步。旦角、丑角出場都要有開四門，鑼鼓伴奏。旦角出場亮相、整衣、撫摸頭飾等，都是半蹲的形體動作。❹

15.陝西眉戶：眉戶的角色行當以小生、小旦、小丑為主，表演富於幽默情趣。後在演出過程中，不斷借鑑

❷ 參見《中國戲曲劇種大辭典》，「排樓戲」條，頁一三六四。
❸ 參見《中國戲曲劇種大辭典》，「貴州花燈」條，頁一四五〇。
❹ 參見《中國戲曲劇種大辭典》，「天柱陽戲」條，頁一四七二。

秦腔的表演藝術，包括唱腔、鑼鼓經、伴奏以及服裝、化妝、身段等，從而在藝術手段和表現能力上逐步提高，除能表現古代題材，更長於表現現代題材。此外，作為一種曲藝形式，仍在民間流行，只唱不說，名為「地攤曲子」或「板凳曲子」。㉟

16. 陝西道情：陝西道情角色行當僅生、旦、丑，無淨角。表演上一般襲用廣場演出形式，較簡單，也未形成成套表演程式，但表演風格輕鬆、樸素。如每劇演出，除扮演者在台前演唱外，台後均要附以幫腔，幾乎每兩句唱詞，都要幫腔一次（這種幫腔又分長幫腔和短幫腔）。這一特點，使它擅於表現幽默的民間生活故事，特別是現代題材。㊱

17. 陝南端公戲：陝南端公戲除生、旦、外，無其他專門行當，戲中其他角色，包括丑角在內，均由「雜角」擔任。班社通常由十餘人組成（包括樂隊）。演出以即興與表演為主，無固定程式，多用細碎步或踢踏步，鮮有提袍甩袖或戰鬥武打。民間所謂「放著安寧不安寧，生下娃娃跳端公」，即指端公戲的表演特點。無衣箱之類，幾件軟衣，打個包袱就可到處演出，甚至隨地找幾件便衣，男角頭包帕子，女角頭裹毛巾就可演出。唱詞、說白多運用陝南民間口語，善以對比和歇後語以及對歌形式表達事物，以幽默、風趣取勝。㊲

18. 新疆曲子：新疆曲子的角色行當以生、旦、丑為主，表演具有載歌載舞的特點，為形成成套的表演程式，有些還吸收當地少數民族舞蹈。如流行在伊犁的《掛畫》，劇中觀畫青年與畫上走出的女郎相會時，跳起民族舞蹈，表現了新疆的生活情景。㊳

㉟ 參見《中國戲曲劇種大辭典》，「眉戶」條，頁一五六四。

㊱ 參見《中國戲曲劇種大辭典》，「陝西道情」條，頁一五七七。

㊲ 參見《中國戲曲劇種大辭典》，「陝南端公戲」條，頁一六〇五。

總括來說，小戲之藝術質性乃在「踏謠」的基礎上模擬生活動作，並進行美化和節奏化，以滑稽詼諧，自娛娛人。程式化的表演，在小戲當然不及大戲明顯，因此小戲的「特殊性」，則繫乎演員即興的能力，或藉由誇張的肢體語言，渲染詼諧的觀賞趣味。❸❾

結語

從本章的論述，可知小戲的內容主要在敘寫鄉土瑣事，傳達鄉土情懷，發抒鄉土心情。其間有夫婦淡淡的恩愛和小小的勃谿，也有婆媳間、親家間的糾糾葛葛，各行各業的甘甘苦苦，乃至形形色色的人物嘴臉和行為，呈現的是目不暇接的「浮世繪」。然而其間更有青春歲月的男男女女，散發永不止息的爛漫，流露相憐相惜的至情，為人間添加了許許多多的生鮮活色。也因此，民間小戲的文學語言，不假造作的「滿心而發，肆口而成」是源源不絕的真聲，造語雖俚俗白描而卻機趣橫生。而小戲的音樂便也出諸「踏謠」，以最自然質樸的歌謠小調配合鄉土舞蹈的節奏韻律，將冥然融會的天機，呈現於高山流水之間，洋溢著人人喜聞樂見的藝術氛圍和忍俊不禁的滑稽諧謔，使人恍惚在葛天氏的國度裡。

❸❽ 參見《中國戲曲劇種大辭典》「新疆曲子」條，頁一六四一。

❸❾ 施德玉：《中國地方小戲及其音樂之研究》（臺北：國家出版社，二〇〇四年），頁一二七。

結尾

由本編的論述，可知本書對於戲曲「淵源」的概念是以「戲劇」和「小戲」來定位的。由於「戲劇」的命

義是「演故事」，而「小戲」的命義是「合歌舞以代言演故事」，所以「戲劇」實為「小戲」的先行者，而「小

戲」乃實為「戲曲」的雛型。也因此，文獻上出現的「方相氏」既為首先合乎「演故事」之命義，自可視為戲

劇，距今三千數百年；而《九歌》既為第一合乎「合歌舞以代言演故事」條件之小戲群，則當可以之為戲曲之

雛型，而視之為戲曲之淵源，迄今約二千五百年。

於是在如此之基準和前提下，自可考證出先秦至唐代以前文獻上所曾經存在過之戲劇與小戲劇目。其「小

戲」在唐代，於宮廷俳優小戲中形成劇種「參軍戲」；於民間鄉土小戲活躍劇目《踏謠娘》，它們的生命力都非

常強韌而歷代綿延。經考述得知：就「參軍戲」而言，宋金雜劇院本是其嫡裔，南戲北劇中有插入性演出之院

本，有化身而作融入性之插科打諢，甚至於蛻變轉型而為說唱相聲，依然呈現濃厚的參軍戲姿影。就《踏謠娘》

而言，宋金「爨體」、「雜扮」，明代「過錦」，乃至近現代地方小戲，都是它生生不息的嫡裔，其豐沛的生命力

較諸參軍戲不只有過之而無不及，甚至迄今猶然蓬勃發展。

雖然小戲劇種可以同時並起、隨地滋生，但也可以隨地隕落，隨時斷絕；其能發展為大戲者為數不多。

因為小戲要發展為大戲，必須要有孕育的場所，也要有促成的推手，而其前提則是所構成的戲曲文學和藝

術元素都已發達成熟。也就因為在唐代以前，這些條件都尚未完備，所以使得戲曲長年停留在戲劇和小戲階段。

所幸在唐代之後的宋金時代，「瓦舍勾欄」與都會街市相互依傍，小戲邁向大戲的條件，可說水到渠成；於是宮

廷小戲參軍戲系統、鄉土小戲《踏謠娘》系統，也就分南北快速的往大戲的路途前進了。

二〇二〇年五月十九日 3:30 PM 臺北森觀寓所

戲曲學（一）　曾永義／著

曾永義教授《戲曲學》含十二論：導論、資料論、劇場論、題材關目論、腳色論、結構論、語言論、藝術論、批評論、要籍述論、歌樂論、史論。前七論合為第一冊。藝術、批評、要籍三論合為第二冊。史論、歌樂論分別為第三冊、第四冊。

本書第一冊含七論子題十六：或論述兩岸戲曲在今日因應之道，文獻文物田調訪問觀賞五種戲曲研究資料必須兼顧；宋元瓦舍勾欄之樂戶歌妓與書會才人實為促成戲曲大戲之兩大推手；廣場踏謠、野臺高歌、氍毹宴賞、宮廷慶賀與勾欄獻藝五種戲曲劇場類型，各有質性；腳色名目根源市井口語，其符號化由於形近省文與音同音近之訛變；戲曲外在結構為其排場類型；南北曲之語言質性風格頗不相同。

戲曲學（二）藝術論與批評論　曾永義／著

其論〈戲曲藝術之本質〉，認為當從構成戲曲之元素來探討，方能見其本末。其論〈戲曲表演藝術之內涵與演進〉，可知戲曲演員之表演藝術內涵，根源於戲曲元素及其質性。其〈論說「京劇流派藝術」之建構〉，說明「京劇流派藝術」乃由京劇演員創立的獨特表演藝術風格，獲觀眾認可後流行於劇壇。其〈論說「京劇流派藝術」拗折天下人嗓子〉，論湯顯祖之戲曲觀及文學藝術觀，皆以自然臻於高妙。其〈散曲、戲曲「流派說」之溯源、建構與檢討〉，論述「戲曲流派」由「湯沈文律之爭」為起點，學者並進而建構與增益。其〈從明人「當行本色」論說「評騭戲曲」應有之態度與方法〉，則述評明人十四家「當行本色」之說。

戲曲學（三）古典曲學要籍述評　曾永義／著

本書評述戲曲要籍十六家，並輯錄明清「曲話」百二十家之零金片羽。

所論名家：元人如芝菴《唱論》集北曲藝術之大成；鍾嗣成《錄鬼簿》保存北曲作家作品相關史料；周德清《中原音韻》始製北曲韻譜兼論曲律。明人如朱權《太和正音譜》為首部北曲曲牌譜；魏良輔《曲律》論唱曲技法最為水磨調圭臬。徐渭《南詞敘錄》為南戲極重要史料；王驥德《曲律》為首部系統性曲論；清人如李漁《閒情偶寄》中曲論，為元明清三代最具周延性、系統性、縝密性之戲曲學理論；徐于室、鈕少雅《南九宮正始》取材古調，為戲曲歌樂專精論著。民初名家，如王國維曲學諸書開現代戲曲研究之門，其《宋元戲曲史》為戲曲史開山之作。王季烈《螾廬曲談》之論度曲、作曲、譜曲總結前賢成就；吳梅《中國戲曲概論》為戲曲通史之「雛型」；至於鄭騫《鄭騫戲曲論集》則為治戲曲之津梁，《北曲新譜》則為北曲曲牌之典範。

戲曲學（四）「戲曲歌樂基礎」之建構　曾永義／著

本書論述「戲曲歌樂基礎」之建構。書中探討「歌」之唱詞及其載體之所以構成語言旋律之要素；構成「樂」之基本元素，尤其是方音以方言為載體所形成之語言旋律，亦即地方腔調；以及歌者如何以一己之音色、口法與行腔、收音所形成之「唱腔」。而由於唱詞之載體以「曲牌」最為精緻複雜；「腔調」之載體文學形式影響其語言旋律之精粗，其本身又因流播而變化多端；凡此皆特別詳加探索。

首梳理「歌樂之關係」，由其創作與呈現兩方面剖析；篇末則詳論歌樂結合之雅俗兩大類型，即詩讚系板腔體與詞曲系曲牌體之源生、成立、演化、破解，及其各自之音樂特色，作為論題之總結。全書三十萬餘言，兼融作者與學界之研究碩果，剖析精闢入微，立論周詳嚴謹，為研究戲曲學不可或缺之重要著作。

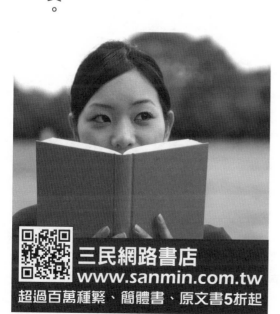
當代戲曲（附劇本選）　王安祈／著

全書共分三篇，「認識篇」詳論大陸「戲曲改革」的效應及所引發的戲曲質性之轉變，並論及臺灣七〇年代末以來的戲曲現代化嘗試；「評析篇」為劇作的個別評析，共分十七篇；「劇作篇」分為「唱詞選段」和「全本收錄」。評析及選錄劇目皆為作者心目中之佳作，但仍以臺灣觀眾的熟悉度為前提，試圖以編劇藝術、劇作析論為核心，呈現一個臺灣觀眾對於當代戲曲的審美觀與詮釋態度。

國家圖書館出版品預行編目資料

戲曲演進史(一)導論與淵源小戲／曾永義著.－－初
版一刷.－－臺北市: 三民，2021
面;　公分.－－（國學大叢書）

ISBN 978-957-14-7165-5（第一冊: 平裝）
1. 中國戲劇 2. 戲曲史

982.7　　　　　　　　　　　　　110003222

國學大叢書

戲曲演進史（一）導論與淵源小戲

作　　者	曾永義
責任編輯	連玉佳
美術編輯	陳奕臻

發 行 人	劉振強
出 版 者	三民書局股份有限公司
地　　址	臺北市復興北路 386 號 (復北門市) 臺北市重慶南路一段 61 號 (重南門市)
電　　話	(02)25006600
網　　址	三民網路書店 https://www.sanmin.com.tw

出版日期	初版一刷 2021 年 5 月
書籍編號	S980140
I S B N	978-957-14-7165-5

三民書局